U0137876

中国戏剧学史稿

增订本

叶长海 著

上海古籍出版社

图书在版编目(CIP)数据

中国戏剧学史稿／叶长海著. —增订本. —上海：
上海古籍出版社，2024.5
ISBN 978-7-5732-1074-6

Ⅰ.①中…　Ⅱ.①叶…　Ⅲ.①中国戏剧—戏剧史
Ⅳ.①J809.2

中国国家版本馆 CIP 数据核字(2024)第 070248 号

中国戏剧学史稿

（增订本）

叶长海　著

上海古籍出版社出版发行

（上海市闵行区号景路 159 弄 1－5 号 A 座 5F　邮政编码 201101）

（1）网址：www.guji.com.cn

（2）E-mail：guji1@guji.com.cn

（3）易文网网址：www.ewen.co

上海展强印刷有限公司印刷

开本 635×965　1/16　印张 42.5　插页 5　字数 532,000
2024 年 5 月第 1 版　2024 年 5 月第 1 次印刷
印数：1—1,500

ISBN 978-7-5732-1074-6

J·693　定价：168.00 元

如有质量问题,请与承印公司联系
电话：021-66366565

出版说明

　　《中国戏剧学史稿》初版于 1986 年,是戏剧学家、教育家叶长海教授的代表著作,"中国戏剧学"学科的创发与奠基之作。曾获"首届文化部直属艺术院校优秀专业教材奖"(1992 年)、"首届全国高等学校人文社会科学研究优秀成果奖"(1995 年)。近 40 年来多次重版,历来为中文系、戏剧文学系及相关专业的必备教材或参考书。

　　全书以中国戏剧理论发展史为纲,从先秦艺术论起,至晚清民国,全面梳理、剖析历代戏剧学理论著作,并对王骥德《曲律》、李渔《李笠翁曲话》等作专章介绍。

　　全书从总体上把握中国古代戏剧研究成果,全面反映古代戏剧研究的内容及写作方式的多样性;从戏剧艺术的诸因素(剧本创作、表演、剧场效果等)出发,揭示中国古代戏剧研究的发展轨迹;讨论范围涉及戏剧理论、戏剧评论、戏剧技法、戏剧历史、戏剧资料等多方面。

　　此次增订再版,做全面修订,补入最新研究成果,新增《〈曲律〉的声律论》等章节,内容更加完善。

<div align="right">2024 年 4 月</div>

目　录

绪 论

一

　　戏剧学是一门新兴的学科,它的独立和体系化是从二十世纪初开始的。戏剧学以戏剧为研究对象。戏剧的核心则由三个因素所构成,那便是演员、剧本(或剧作者)和观众。导演、舞台监督等制度的建立,主要就是为了调整这三者之间的关系。因而,戏剧学的研究对象首先是演员、剧本和观众三位一体的戏剧。在这个戏剧核心的周围,还包容着许多因素,如舞台美术、剧场建筑、剧场管理和演剧评论等。这一切构成了戏剧的另一因素——剧场,有人把剧场看作是戏剧的第四个要素。在这些要素之外,戏剧为了自身的生存,还同政治、经济、宗教、科学、教育、娱乐等各种社会系统发生联系。在研究戏剧时,亦要注意对这些相关部门的观察和研究,尤其要注意研究戏剧与这些部门之间的关系。因而,在戏剧研究的发展过程中,历史地形成了狭义的和广义的两种戏剧学。如果把研究对象严格限制于戏剧艺术本身(包括剧本和剧场演出),可以称之为狭义的戏剧学。广义的戏剧学则大体可以包括戏剧社会学、戏剧哲学、戏剧心理学、戏剧技法学、戏剧形态学、剧场管理学、戏剧文献学、戏剧教育学及戏剧史学等许多门类,可以把戏剧本身及与戏剧有关的一切问题都纳入研究范围。狭义的戏剧学把戏剧艺术规律的研究引向深入;广义的戏剧学则极大地拓展了研究的视野。

　　作为现代科学意义上的一门学科,戏剧学的兴起不到一个世纪,

但戏剧艺术的历史却是悠久的。如果从印度的艺术之神湿婆舞、埃及的奥西里斯神受难剧及中国殷商时的巫觋祈神歌舞等上古表演艺术时代算起，世界戏剧已经有了四千多年的历史；即使从规模盛大的希腊悲剧竞演开始，距今也已有二千五百年之久了。古代人对戏剧活动的认识和记录，进而对戏剧艺术的研究和科学概括，其历史与戏剧的发生和发展史几乎是同步演进的。因而，如果从最宽泛的意义上来看，历史上早已形成了"古代戏剧学"。

世界古代戏剧文化，分布在欧洲、印度及其影响下的东南亚、中国及其影响下的朝鲜及日本这三大区域。中国戏剧是世界上历史最为悠久的戏剧文化之一。在中国这个古老的土地上诞生并发展，凝聚了中国各种艺术的优点和精神，因而深受中国人民热爱的中国戏曲，成为具有鲜明民族特色的、瑰丽壮观的中国艺术宝库。

只有创造了伟大艺术的民族，才有可能创造自己的艺术理论体系。中国人民在创造了中国戏剧历史的同时，为我们留下了一部中国戏剧学的历史。

二

我们之所以要从戏剧学这一观念上来观察中国古代的戏剧研究，就是试图从总体上把握中国古代戏剧研究成果的全貌，尽可能较全面地反映出古代戏剧研究的内容及写作方式的多样性，而不是只着眼于对几部"曲话"的介绍；尽可能从戏剧艺术的诸因素（剧本创作、表演、剧场效果等）出发揭示中国古代戏剧研究的发展轨迹，而不是局限于对曲文创作法（亦即传统"作曲"法）的孤立研求。

中国古代戏剧学内容非常丰富，大别之，主要有这样五个方面。

第一方面是戏剧理论。即对戏剧原理、本质的研究和探讨，对戏剧艺术创造的全面研究和系统性论述。如汤显祖提出戏剧产生于"情"，舞台表演具有"生天生地生鬼生神，极人物之万途，攒古今之千变"的特点及功能（《宜黄县戏神清源师庙记》）。又如王骥德对戏剧总体认识是"并曲与白而歌舞登场"（《曲律·杂论上》）。李贽还认为戏曲具有无限的价值，"自当与天地相终始，有此世界，即离不得此传奇"（《焚书·拜月》）。他们对中国戏剧本质特性的认识，具有很高的科学概括性。这些论述，已经表现出中国戏剧理论的特色，那就是强调中国戏剧艺术的抒情性和高度综合性，强调它的精神实质在于不断追求舞台时空的灵活性、无限性乃至永恒性。在许多出色的曲论中，王骥德《曲律》和《李笠翁曲话》是有关戏曲创作的最为完整、系统的理论著作，都是当时世界上难得的戏剧理论专著。

第二方面是戏剧评论。包括对作家作品的品评和对演员表演的评论。如吕天成的《曲品》对近百名作家的二百多部戏曲作品作了评说，并把戏曲作家作品分别列为神、妙、能、具四品或上上、上中、上下等九品。祁彪佳的《曲品》和《剧品》则将元明的杂剧、传奇作品七百余种，分为妙、雅、逸、艳、能、具六品。又如孟称舜《古今名剧合选》对剧本的选择，潘之恒《鸾啸小品》对戏曲演员的评说等，都是较好的戏剧评论著作。戏剧评论著作，是中国古代戏剧学的一大分支，最为繁富，而且评论的样式灵活多样，除了专著品评、作品选评外，还有专文综述、剧本评点以及杂文、小品、日记、书简中的随评。"欣赏是直接意识，批评是哲学意识"（别林斯基），许多戏剧理论家首先就是评论家。像钟嗣成、夏庭芝、朱权、李贽、徐渭、王世贞、何良俊、潘之恒、王骥德、吕天成、凌濛初、陈继儒、祁彪佳、冯梦龙、张岱、孟称舜、金圣叹、石坪居士、焦循、梁廷枏等都是著名的戏剧评论家。他们的一些很有见地的理论思考，常常在他们的戏剧评论中闪现。

第三方面是戏剧技法。包括演唱技法、剧本作法及曲谱等。由

于中国戏剧的表演性先于文学性，因而对演唱技法的研究早于对剧本创作技法的研究。对戏剧艺术创造各个方面技巧方法的研究，往往是那些熟悉某一方面创作实践的艺术家的爱好；也只有他们，才可能提出非常实际的创作方法来。燕南芝庵《唱论》关于歌唱的方法问题，沈璟《南九宫谱》关于曲词创作的韵律性问题，李渔曲话《词曲部》关于创作的总体结构问题，黄旛绰《明心鉴》关于表演的技巧问题，都是戏曲技法研究的代表性著作。

第四方面是戏剧历史。在王国维的《宋元戏曲史》问世之前，中国戏剧学史上可以说还没有完整的戏剧史专著，但有关戏剧历史的论述和资料却很丰富。它们常常散见于一些考证著作及一般历史著作中，也散见于各种专著和杂著中。如杜佑《通典》对古戏场和古代歌、舞、戏的记载，历代史书乐志对乐舞发展历史的记录，高承《事物纪原》对戏剧形式起源的考证，李调元《剧话》、姚燮《今乐考证》等对戏曲历史的考证……都为今天的戏剧史研究提供了良好的基础。在一些理论专著中也不乏历史的阐述。如王骥德《曲律》中《论曲源》《论南北曲》《论腔调》数章对曲牌起源和戏曲声腔源流的分析，以及《杂论上》对中国戏剧的成熟期的认识，都是很有价值的历史概括。

第五方面是戏剧资料。中国古代有大量属于资料性的著作，其中有不少有关戏剧的资料，成为中国古代戏剧学中另一个重要的分支。这些资料，包括有关戏剧作家、演员、剧目的记录和对历代戏剧资料的摘录汇编。钟嗣成《录鬼簿》、夏庭芝《青楼集》、黄文旸《曲海总目》、焦循《剧说》等，都是属于戏剧资料的著作。资料著作的重要性决定于其记录的客观性，后来的研究者可以以这些客观材料作为各方面研究的基础。如从《录鬼簿》《青楼集》中找出对元杂剧作家、演员的评论，从《剧说》中找出有关戏剧历史的、评论的、理论的材料。

上述中国古代戏剧学著作，涉及戏剧作者、演者和观者诸方面，亦即涉及了戏剧创作、戏剧表演和剧场效果这几个重要部门。相比

之下,论及戏曲创作的著作为最多,论及舞台表演的则较少,而论及剧场和观众的又更为罕见。

由上述简况中即可以看出,中国古代戏剧学不仅内容丰富,而且著作形式多种多样。或撰为专著,自成一说,如徐渭《南词叙录》、焦循《花部农谭》;或发为序跋、书简之类,如卓人月《新西厢·序》、汤显祖《答吕姜山》;或散见于批注评点之间,如金圣叹《第六才子书》、无名氏《审音鉴古录》;或杂陈于散文、日记之中,如张岱《陶庵梦忆》、祁彪佳《祁忠敏公日记》……形式杂出,品种繁多,使中国古代戏剧学显得丰富多样,活泼自由,色彩斑斓。

三

纵观中国古代戏剧学的发展历史,大略可以划分为五个时期。第一时期,自先秦至宋代,这是孕育发生期;第二时期,自元代至明前期,这是全面展开期;第三时期,自明中期至明晚期,这是高度发展直至高潮期;第四时期,自清初期至清中期,这是全面深入开掘期;第五时期,清晚期,这是徘徊、贫困期。

以《乐记》为代表的先秦总体艺术论是对原始歌舞及先秦乐舞的理论概括。中国戏剧学的理论精神与先秦的乐舞理论一脉相贯。这是中国戏剧学的一个重要渊源,是中国古代文艺理论包括戏剧理论的一个重要精神基础。另一方面,对先秦各种演出活动,如巫觋祭祀式乐、俳优滑稽等的记录,成为古代戏剧学的另一渊源。至唐宋时对教坊、梨园、勾栏、瓦舍中戏剧活动的记载,更体现出中国古代对史料记录的重视与兴趣。这种传统一直贯穿于古代戏剧学史,成为中国戏剧学的特色之一。诗文杂咏对戏剧的涉及,也是这个时期戏剧研究的一个方面。如屈原《九歌》、张衡《西京赋》都有对当时演出宏伟场面的咏叙。唐代常非月所作《咏谈容娘》云:"歌要齐声和,情教细

语传。不知心大小,容得许多怜?"宋代刘克庄所作《观社行》云:"陌头侠少行歌呼,方演东晋谈西都,哇淫奇响荡众志,澜翻辩吻惊群愚。"像这样的诗句,记录了唐宋时戏剧演出的景象,并对演出的内容及艺术样式有所分析。这种杂咏方式也成为后来元明清戏剧学的常见形式之一。

元代是我国古典戏剧的辉煌时代,杂剧的创作和演出,是当时世界上成就最高的戏剧艺术。紧随着杂剧艺术的迅猛发展,对戏剧的记录与研究也勃然兴起。自元代前期至明代前期约二百年间,对戏剧的认识与研究开始全面展开。《唱论》对演唱原则及技法的论述,《中原音韵》对声律和北曲创作技法的研究,《青楼集》对演员生活的叙录,《录鬼簿》对杂剧作家及剧目的记载,《太和正音谱》对作家风格及作曲谱律的研审等等,它们在各自的范围内为后来的戏剧学研究提供了诸方面的资料、经验和成果。可以说,中国古代戏剧学至此时已初具规模。

自明嘉靖至明末,即十六世纪中期至十七世纪中期,是我国古代戏剧学的黄金时期。在这一百年间,具有理论开拓精神的戏剧学家成批涌现,整个戏剧研究,犹如大潮般一浪高似一浪,其中又有两个高峰,分别出现于嘉靖和万历年间。这两个戏剧学研究高峰与戏曲创作高峰是同时出现的。就创作而论,以《四声猿》《牡丹亭》为象征,而就戏剧学而言,则以徐渭和王骥德为代表。

第一个高峰阶段,即嘉靖、隆庆年间,这是我国古代经济、思想、文艺的一个重要转折期。其时思想界的代表人物是李贽,而文艺界的代表人物则是徐渭。其"精神的表现为狂,为怪,为极端,然而另一方面为卓异,为英特"(郭绍虞《中国文学批评史》)。在戏曲界,当时的理论研究着重要解决戏剧的地位问题。由于明前期官府对戏剧的禁毁和歧视,戏剧的发展经历了百余年漫长的低潮期。至嘉靖、隆庆间,李贽对戏曲地位的大声疾呼,徐渭《南词叙录》对南曲的肯定与重

视,都是空前的现象。李贽提出戏曲"自当与天地相终始",可以看作是这种呼吁的代表。

第二个高峰阶段,万历年间,这是传奇创作的全盛期。以《牡丹亭》为代表的万历朝戏曲,成为中国戏曲史上继南戏与元杂剧后又一个光辉的高峰,它与英国伊丽莎白时期戏剧双峰并起,成为世界戏剧史上壮丽的奇观。在这个阶段,有关戏剧的各个领域的研讨全面发展;而又以戏剧评论为主要形式,以戏曲创作论的辩争为核心。当时思想活跃,争鸣热烈。在"四大声腔"众音竞美、创作流派各树赤帜的同时,出现了对《琵琶》《拜月》的优劣之辩、对中国戏曲本色的争论、汤显祖和沈璟创作观的对峙……真是潮声如沸,热闹非凡。臧懋循的元曲评选,吕天成的戏曲评论,沈璟的声律研究,潘之恒的表演理论等等,众声相应,气势盛大,曲学研究蔚然成风。此期间还出现了一部戏曲理论系统著作——王骥德《曲律》。《曲律》第一次较全面地总结了元明戏曲创作经验及曲学研究成果,提出并阐述了有关戏曲艺术的许多新问题,极大地丰富了我国古代的文艺理论,代表了我国古代戏剧学研究的高度成就。

明代末年的戏剧研究,是万历这一戏剧学高峰阶段过去以后的持续稳步前进阶段,完成了由明万历向清康熙这两个戏剧学最高峰之间的过渡。因而,明末的戏剧学,既是万历戏剧学的余音,又是清初戏剧学的前奏。

自清初至清中期,即十七世纪中期至十九世纪初,是我国古代戏剧学的另一个丰收的世纪,一百余年间,出现了一大批重要的戏剧学专著,对戏剧艺术规律的认识更加深入和系统化。如果说,明代中晚期的戏剧学特色在于"大",清代初中期的戏剧学特色则在于"深";明代的曲学精神贵在"辩",清代的曲学精神则贵在"思"。《李笠翁曲话》《审音鉴古录》《乐府传声》《明心鉴》《纳书楹曲谱》等,都有这一时期的鲜明特色,而且都无愧于古代戏剧学的丰碑。这一时期又

可分为清初和清中期两个阶段。

清初期是我国戏曲史上又一个重要的发展期。"南洪北孔"的《长生殿》《桃花扇》相继问世，"为词场一新耳目"。戏剧演出艺术在明晚期发展的基础上又有了新的提高。清初的戏剧学家通过对戏剧创作和演出实践的考察，并在明中期以来积累的丰厚的材料和理论基础上，有可能对戏剧艺术规律作更深入的探索。此时的《西厢记》批评、《长生殿》批评、《桃花扇》批评，对戏曲创作精神及方法的揭示，都胜过明代的一般评点本。而李渔对戏曲创作和演剧艺术方法论的系统化研究，成为中国古代戏剧学成就的杰出代表。

清中期由于花部的崛起和舞台表演艺术的日益精美，给戏剧学研究带来了新的契机，戏剧学家们把注意力集中在舞台艺术的研究，或者注目于花部这一新领域。这样，就使中国古代戏剧学的最后一批成果又呈现出一种新的面貌。如焦循的花部研究，叶堂的昆曲音乐研究，《明心鉴》《审音鉴古录》的表演研究，都不失为闻名戏剧史的重要著作。但是，如万历、康熙朝那种气势磅礴的戏剧学黄金时代则已一去不复返了。

此后，中国戏剧学的历史进入了徘徊与困乏的时期。至清晚期，戏剧理论的困乏表示了中国古代戏剧学的危机和衰落。有心于戏剧学研究的人们，一方面致力于对前代研究成果的总结集成，另一方面则酝酿着全新的科学研究。到了王国维的时代，中国戏曲的研究又出现了新的转机。王国维的戏曲研究，宣告了中国古代戏剧学的终结。

如上所述，中国古代戏剧学的历史，以十七世纪为最高点，走过了一条抛物线状的道路。自元代至明万历，大体上为上升期，自康熙中期以后，大体上为下降期。明万历与清康熙则是这个抛物线顶端弧线上的两个高点。明嘉靖与清乾隆间则是两个次高点，但前者是上升阶段中的一个发光点，而后者却是下降阶段中的一个发光点。

此后,中国古代戏剧学已无可挽回地走向衰落,但新兴的科学婴儿却正在传统的理论母体中孕育。新婴儿的诞生与母体的衰亡都是必然的,而母体的精神将在新生儿身上得以延续。

四

对古代戏剧学发展史的总结,引起我们对许多问题的思考。

戏曲这一概念的来历及其涵义的变化,就值得研究。"戏曲"一词,首见于宋元间人刘壎《水云村稿》"至咸淳,永嘉戏曲出",此处"戏曲",指演戏之曲,犹如后来所称的"剧曲"。元末明初人陶宗仪的《南村辍耕录》云:"唐有传奇,宋有戏曲、唱诨、词说,金有院本、杂剧、诸宫调。"这里的"戏曲",实指宋代"杂剧本子"。这种本子的体裁究竟如何,则不得而知。此后二百多年间的曲论著作就几乎无人着意使用戏曲这个名称,一般分称南曲、南词、杂剧等。至明末凌濛初的《谭曲杂劄》才又两处用到戏曲。其一处曰:"曲始于胡元,大略贵当行不贵藻丽……国朝如汤菊庄、冯海浮、陈秋碧辈,直闯其藩,虽无专本戏曲,而制作亦富,元派不绝也。"另一处曰:"戏曲搭架,亦是要事,不妥则全传可憎矣。"此二处的戏曲所指略同于我们现在通常所说的戏曲剧本。清代曲论依然不大用戏曲一词。至清晚期姚燮作《今乐考证》,才较明确地把戏曲作为演出艺术的概念提出来。

古代两部最重要的戏剧学专著中也均不见戏曲这一名称。王骥德《曲律》中凡言戏曲的,都用剧戏(合指北剧、南戏)、词曲等词。《李笠翁曲话》中则专称词曲。大量运用戏曲这一概念的,是近人王国维的《宋元戏曲史》。王国维用了这一名称,兼取了王骥德笔下剧戏和李渔笔下词曲两个名词的含义。从这种意义上来说,戏曲一词更能体现中国戏剧文学的高度综合性特征。这也正是这一概念逐渐被普遍接受的原因。

现在,戏曲这一概念,已经被广泛用作中国传统戏剧文化体系的总称,泛指中国传统的戏剧文学和戏剧演出艺术。以抒情写意的乐舞为特征的中国戏曲艺术与西方以摹仿写实的科白为特征的传统话剧艺术,成为世界上最重要的两种戏剧体系。由艺术体系不同而形成的理论体系,也就有了泾渭分明的特色。如果说,西方传统戏剧论是由以剧诗为中心的诗论发展而成,那么,中国的戏剧论则是由以音乐为本位的乐论展开的。这也就是何以西方古代戏剧学长期以剧诗论或剧本论压倒一切,而中国古代戏剧学却以演唱声律论贯穿始终的原因。

但是,自十九世纪至二十世纪在西方掀起反自然主义的、反文学的戏剧运动,标举所谓戏剧之再戏剧化、复活剧场主义等。于是,由演员、导演等戏剧实践家中涌现的一批学者,兴起一种新的戏剧美学思潮,迅速改变了自亚里士多德直至阿契尔的以剧本论为核心的戏剧学系统。

由于戏剧本身的两重性——舞台性与文学性,就决定了戏剧学研究中不可避免地出现以演出实践为基点或以剧本文学为基点的两种倾向,因而形成了不同的美学思潮和学派。这是戏剧的两重性对戏剧学的决定性作用。在中国戏曲史上,长期以来,就有所谓本色派与文采派的不同创作流派,前者偏重演唱价值,后者偏重文学价值。持有这两种不同创作追求的戏曲作家中,都曾产生过杰出的人物。如元代的关汉卿和王实甫,明代的沈璟和汤显祖,清代的洪昇和孔尚任。但是,如果偏于一端,完全无视戏剧的两重性这一固有的特性,则可能产生极端的片面性,从而影响戏曲的创作。文采派的极端则为骈绮派,如明后期的昆山派;本色派的极端则为音律派,如明后期的吴江派末流。前者孜孜于一字一词的饾饤堆垛,一味炫示作家的才学;后者砭砭于一声一韵的敲打,不顾文学形象的精美。针对这种种创作现象,戏曲批评史上则出现了重案头之曲或重场上之曲的不

同的曲学流派,并进而产生持折中态度的双美派。明代曲学界对《琵琶》《拜月》优劣的争论,对汤显祖、沈璟的不同评价,就是不同曲学流派之间的重要辩论。在这种辩论中,又产生了越中以王骥德、吕天成为代表的双美派,在理论上取得了更重要的突破。这正是积极的艺术探索与学术论争带来的成果。

以上所谓案头之曲与场上之曲的争论,还仅仅局限于戏曲剧本创作领域。而真正的场上派,则注重于对舞台演出本身的研究。关于演唱技巧、演员二度创作、舞台装置、导演艺术的著述,就是这种研究的成果。由现存的《唱论》《鸾啸小品》《宜黄县戏神清源师庙记》《消寒新咏》《审音鉴古录》《纳书楹曲谱》等著作中可以看出,我国历代都有十分丰富的演出艺术的新创造和对这些艺术成就的总结和研究成果。在阅读这些文献时,我们尤其深深地感到,我国的表演艺术及其理论也都是源远流长、自成系统的。历代的表演大家,以抒情为其基点,大多兼重"体验"和"表现",他们是"内外结合""虚实相济"的两点论者。整个演出的历史,在"写实"与"写意"之间螺旋式前进,逐渐走向适度的"虚化"。而意象并茂、形神相生又是贯穿于整个演出发展史中的艺术理想。固然,由于种种原因,在古代的许多时期内,文人对演出的研究,其风气不如对创作的研究之盛。然而,在表演理论方面,古代著作还是给我们留下许多重要的原则性的启示。如元代胡祗遹的"日新而不袭故常"(《优伶赵文益诗序》),明代汤显祖的"一汝神,端而虚"(《宜黄县戏神清源师庙记》),潘之恒的"能痴者而后能情,能情者而后能写其情"(《情痴》),清代李渔的"虽由勉强,却又类乎自然"(《声容部》),黄旛绰的"有意有情,一脸神气两眼灵"(《明心鉴》),等等。在他们的言论中,要求表演艺术的不断创新;要求演员重视内心修养以排除各种杂念;要求演员以其情感的真挚获得表演的真实动人;要求演员通过娴熟的技巧达到自然纯真的演出效果;尤其是黄旛绰的话,鲜明地提出演员要从内心动作到外

部动作的和谐完美,以实现形象光彩照人的艺术境界。这些原则
要求是对戏剧艺术实践的高度概括和抽象,既具有实用价值,又涵
蕴着深刻的哲理因素。因而即使今天看来,依然不失其新鲜感和
启示性。

五

前文已述,中国古代戏剧学的内容丰富多彩,有理论性的、历
史性的、评论性的、技法性的、资料性的,等等。而且,一种论著中
或一则曲话中,又往往是纪实、评戏、述史、论理、谈法,浑为一体。
我们在研读这些著述时,可以在不同的理论层次上进行剖视与
思索。

我们常常从古代曲论中得到哲理性的深刻启示。

如王骥德《曲律》中有一句极为精辟的话:"剧戏之道,出之贵
实,而用之贵虚。"这一个重要的理论命题,虽然只是作者在比较分析
当时的几个戏曲名著时提出的,但是它却点示了戏曲创作乃至整个
文艺创作中的一个重要问题。它关系到题材处理、表现手法的"虚"
与"实"的关系,这对于克服艺术创作中的"板实""枯瘁""肤浅"等
缺点,以获得艺术形象的丰满、浑厚及无限性,都很有启示作用。王
氏此一命题的提出,本身就有深远的思想渊源。如从哲学方面追思,
自然可以联系到儒道思想的融合。在王骥德的虚实论中,凝结着古
人的许多思想精华:"有之以为利,无之以为用"(《老子》),"有虚有
实,流止无常"(扬雄《太玄·玄阖》),"不虚则所择不精,不实则所执
不固"(李贽《焚书·虚实说》),"实者虚之故不系,虚者实之故不脱,
不脱不系,生机灵趣泼泼然"(李日华《广谐史序》)。如从文论方面
思考,又自然可以联想起这些名言:"虽离方而遁圆,期穷形以尽相"
(陆机《文赋》),"不以虚为虚,而以实为虚,化景物为情思"(周伯弼

《四虚序》)。如果结合对整个艺术哲学的联想,举凡个别与一般、思想与形象、有限与无限,以及显隐、形神、有无等问题,都可以归入虚实论的研究范围。

像这样有哲理深度的命题,不仅在《曲律》中时有出现,在其他曲论著作中也并不罕见。有时,一句谚语,一个对联,都包含着哲理的玄思。如徐渭所作的戏台对联有云"假笑啼中真面目,新歌舞里旧衣冠",颇为深刻地揭示了舞台艺术中的"假"与"真"、"新"与"旧"的辩证关系。又如谚语则有云"三五步行遍天下,六七人百万雄兵",极其概括而又形象地说明了中国戏曲的表现性、象征性、时空自由的特征。如此等等,多不胜举。

在古代曲话中,我们也常常看到对一些具体问题的理论认识。

如对于如何理解艺术真实与历史真实、生活真实之间的关系问题,就是古代戏剧理论中长期探讨的问题。这其实也是"虚实论"这一艺术哲学观点在具体创作论中的一种体现。明代中后期,许多戏剧学家都曾为此发表意见。胡应麟提出"其事欲谬悠而亡根""其名欲颠倒而亡实",强调戏曲创作"亡根""亡实"的虚构(《庄岳委谈》)。徐复祚批评了以戏曲创作与史实进行排比的古代索隐派,提出"传奇皆是寓言……正不必求其人与事以实之"(《三家村老委谈》),其出发点与胡应麟似。吕天成也曾提出"有意驾虚,不必与实事合"(《曲品》)。而谢肇淛则主张"虚实相半",提出"凡为小说及杂剧戏文,须是虚实相半,方为游戏三昧之笔"(《五杂组》)。王骥德也主张虚实结合,他赞成"于古人事多损益缘饰为之"或"略施丹垩"的作法(《曲律》)。汤显祖着重从写意出发,主张作者主观情思重于客观事理(《牡丹亭记题词》),徐渭则认为生活本来就是"缺陷""颠倒"的,因而创作正不妨出之恣狂荒诞(《歌代啸》开场词)。至清代,李渔特别写了《审虚实》一节专文,肯定了"传奇无实,大半寓言"这一总原则(《词曲部》),李调元阐明了虚虚实实,虚者实之,实者虚之

的意义（《剧话·序》）。孔尚任主张史实"确考其地"而人情"稍有点染"（《桃花扇·凡例》），洪昇则主张"断章取义"，以"寓意"为本（《长生殿·自序》）。凌廷堪从理论上肯定了戏曲虚构关目的合理性（《论曲绝句》），焦循则从处理手法上提出了既须注意审于史实，又须不为史实所限的主张（《剧说》）。总之，通过争论与阐述，认识了艺术真实与生活真实之间的区别与联系。各家理论主张并不一致，创作方法各有所偏，而总体精神还是在"虚虚实实"之间，有似于后来西方哲人的主张："艺术家徘徊于虚构与真实之间。"（黑格尔《美学》第一卷）

　　我们从古代戏剧学中，确实可以找出许多具体理论问题的线索，加以整理总结，归结出中国古代戏剧学的许多理论精髓所在。如关于剧本创作中的"情理"关系问题，戏剧结构的地位问题，关于表演创作中的情感体验问题、角色创造问题，等等。

　　在阅读古代戏剧学著作时，我们还可以找到许多有价值的关于创作技法的简明提示。

　　如有关戏曲创作，明代孙鑛提出了传奇创作"十要"（见吕天成《曲品》），王骥德提出了曲词创作"四十禁"（《曲律》），清初金圣叹提出了"狮子滚球"法、"移堂就树"法、"月度回廊"法、"羯鼓解秽"法（《第六才子书》），丁耀亢则提出了"三难""十忌""七要""六反"（传奇《赤松游》卷首）。从孙鑛在明代隆庆、万历年间提出的"十要"至清初丁耀亢的"七要""六反"等，在技法提示中增强了辩证的思考。到了李渔时，就把创作技法阐发为《词曲部》六节三十七款，结构成戏曲创作方法的完整理论。有关演唱技法的，元代《唱论》提出了声乐技巧若干则；明代魏良辅《曲律》提出了演唱昆山腔的"字清""腔纯""板正"的"三绝"要求；清代《梨园原》则从正（提倡）反（禁忌）两方面提出了有关表演方法的具体指示，如"艺病十种""曲白六要""身段八要"等。

这些简明扼要的技法提示,是戏曲演唱实践的最直接的经验概括。这些精粹的指示,在当时,曾被戏曲艺术家奉为圭臬,其中一些创作准则,对于今天的剧本写作和演唱实践,依然有一定的应用价值与参考价值。

总之,中国古代戏剧学的理论内容是多层次的,无论是戏剧哲学、戏剧艺术论或戏剧技法,都有丰富的遗产,值得我们总结与借鉴。以往认为中国戏剧理论贫乏或没有系统的看法,是不符合历史事实的,这是由于对中国文化遗产缺乏了解或不懂中国戏剧学独特体系所造成的偏见。这也正说明,我们多么需要加强对祖国戏剧文化遗产的认识和研究。

六

今天,中国戏剧的发展呈现一派全新的景象。现在不仅有遍布全国各地的戏曲,而且有了发展迅速的话剧、歌剧、舞剧等戏剧种类。就戏曲而言,不仅有昆剧、京剧等,而且在各地还盛行具有强烈地方色彩的如川剧、粤剧、评剧、越剧、梆子戏、花鼓戏等,共计三百多个剧种。各戏曲声腔剧种的争妍竞美,表明了戏曲事业的繁兴与昌盛。这是历史上任何一个时代,不管是明中期“四大声腔”的勃兴,还是清中期花部的崛起等,都无法比拟。有志于民族戏剧事业的艺术家正在为振兴中国戏剧作出更积极的努力,使古老的戏剧文化显示出更为旺盛的生命力。

中国戏曲作为东方戏剧体系的光辉代表,现在越来越为全世界艺术界所瞩目。其艺术哲学精神,不仅强有力地影响了中国的话剧、歌剧等,而且越来越强有力地影响了西方的戏剧观念。我们只有建立全新的强有力的理论体系,建立真正与中国戏剧艺术相符的戏剧理论体系,这才能使我们的戏剧学自立于世界艺术学之林,才不愧于

我们这个光辉的时代。

这也正是我们研究中国戏剧学发展史的出发点。因为,经过数十年的艺术创作实践和理论思索,我们终于认识了:中国传统戏剧的艺术精神,不仅属于历史,而且属于现在和将来。

第一章　中国戏剧学溯源

　　研究中国戏剧历史的学者,在一个最普通的问题面前感到困窘:中国戏剧究竟形成于何时?许多学者不时揭开学术论争的战幕,使"中国戏剧之源"这一古老的问题成了时出时新的课题。

　　其实,还有一个更普通的问题令全世界的戏剧学者都感到惶惑不已:究竟什么是戏剧?由于立论的角度不同,各种戏剧学论著对"戏剧"就下了各种各样的定义,但迄今尚无一个定义令论者公认是完善的。现在,通常把"戏剧"解释为"由演员扮演角色,在舞台上当众表演故事情节的一种艺术"。但即使在这一定义中,除了"演员"与"观众"这两个因素外,其他因素都曾受到过一些戏剧流派的冲击。因而,当代有些戏剧学家甚至认为:现在是到了重新提出"什么是戏剧"这一问题的时候了。

　　由于对上古艺术的不断挖掘与深入考察,由于戏剧观念的不断变化与更新,对"戏剧"的理解也就越来越宽泛与灵活。所谓"宽泛"与"灵活",是指对"戏剧"的"限制词"越来越少,对"戏剧"的认识越来越能体现戏剧艺术活动的历史性;表现为让"戏剧"的定义尽可能涵盖事实上存在的形式无比多样的各类戏剧艺术现象,尽可能包容各国各民族历史上曾有过的形形色色戏剧艺术现象。人们逐渐认识到,"戏剧",它本身事实上是一个变化的概念;它既具有历史的规定性,也具有历史的流动性。由于"戏剧"概念的历史规定性和流动性,从不同的角度出发,就可能对"戏剧"作出不同的解释,于是对有关戏

剧的一些问题也就可能有不同的回答。如对"中国戏剧究竟起源于何时、形成于何时"的问题之所以有多种不同的回答，一个重要的原因，就是对"什么是戏剧"有不同的理解。

但是，有一点认识却已趋一致，这就是几乎所有戏剧学者都认识到戏剧是一种高度综合的艺术。有些艺术学家把戏剧称作是继诗、音乐、绘画、雕刻、建筑和舞蹈之后的"第七艺术"，认为这个"第七艺术"兼备了前六种艺术门类的一切要素：它既有诗和音乐的时间性、听觉性，又有绘画、雕刻、建筑的空间性、视觉性，并兼有舞蹈的以人的形体作媒介的本质特征。这种"兼备"与"综合"，当然不是简单的拼凑或加减，而是有机的交融与化合。

从这个综合性的角度出发，戏剧史家认为中国戏剧"其线索固不止一条，来源也不止一个"（周贻白《中国戏曲发展史纲要》）。但由于事实上歌、舞、诗"综合性"式的艺术在中国古已有之，因而，戏剧史家又认为"中国戏曲的起源可以上溯到原始时代的歌舞"（张庚、郭汉城主编《中国戏曲通史》）。

同样的道理，我们对中国古代戏剧学的溯源，也应注意"来源不止一个"的特征，而且更要注意对歌、舞、诗"综合性艺术理论"的源流的考察。基于此，我们追溯的目光，自然首先落在上古有关"乐舞"的记录与论说。

一、先秦的总体艺术论

中国上古艺术的一个重要特征就是歌、舞、诗的融为一体，而中国最早有关艺术的论述，也恰恰属于浑然性因而亦即呈现综合性质的艺术论。

如果追寻中国古代综合艺术论的源泉，则可以上溯至《尚书·尧典》中这一段著名的文字："帝曰：夔！命女（汝）典乐，教胄子。……

诗言志,歌永言,声依永,律和声,八音克谐,无相夺伦,神人以和。夔曰:於!予击石拊石,百兽率舞。"《尚书》是我国最早的历史文献汇编,其内容除了部分商、周两代统治者的讲话记录外,多为东周、战国时期根据远古材料加工而成的虞、夏史事记载。上面所引《尧典》的这段文字,记载了中国早期的文艺理论,它生动地说明了文艺产生和发展初期诗、歌、舞的紧密联系。对诗、歌、舞这种密不可分的关系,《吕氏春秋·古乐》也有所记载:"昔葛天氏之乐,三人操牛尾,投足以歌八阕。"由于诗、歌、舞在发生之初是密不可分的,因而我们的先人也就首先从综合性艺术的总体上去考察早期的艺术活动。这些记载曾对中国古代文艺理论的发展产生了深远的影响。特别在《毛诗序》和《乐记》中可以看出这种影响。如《毛诗序》有云:"诗者,志之所之也,在心为志,发言为诗。情动于中而形于言,言之不足故嗟叹之,嗟叹之不足故永歌之,永歌之不足,不知手之舞之,足之蹈之。"《乐记》中也有类似的记载。这段话生动地论述了上古时代文艺生活的发生,以及最初文艺活动的特征;其中一个重要特征就是各种文艺方式的自然联系。因而,《毛诗序》的这段论述,正是有关诗、歌、舞的综合论。

约成书于春秋战国之间的《乐记》,则是中国古代美学和文艺理论的奠基性著作。《乐记》吸收了《尚书·尧典》以来的美学观点,继承和发展了孔子的礼乐思想,对先秦高度繁荣的音乐文化作了理论总结,从而提出了一个较为完整的艺术学体系。

郭沫若在论述《乐记》时曾指出:中国旧时的所谓"乐",它的内容包含得很广。音乐、诗歌、舞蹈,本是三位一体可不用说,绘画、雕镂、建筑等造型美术也被包含着,甚至于连仪仗、田猎、肴馔等都可以涵盖。所谓"乐"者,乐也,凡是使人快乐,使人的感官可以得到享受的东西,都可以广泛地称之为"乐"。但它以音乐为其代表,是毫无问题的。大约就因为音乐的享受最足以代表艺术,而它的术数是最为

严整的原故吧。(《青铜时代·公孙尼子与其音乐理论》)

从高度综合的意义来看"乐"，《乐记》自然成为各类艺术理论的共同之源；对于综合艺术戏曲的理论，《乐记》更可视为直系的始祖。《乐记》中关于音乐的本原、音乐的美感和社会作用、乐和礼的关系等理论，都在历代的美学和艺术学著作中产生巨大的影响，在戏剧学著作中则可以看到"乐"论和"曲"论十分直接的关系。《乐本篇》所论的"物"动"心"感说，《乐象篇》指出"诗，言其志也；歌，咏其声也；舞，动其容也：三者本于心"，《师乙篇》指出"言之不足故长言之，长言之不足故嗟叹之，嗟叹之不足，故不知手之舞之，足之蹈之也"，这些观点事实上正是历代曲论的基本依据。《乐记》对"新乐"的论述尤其值得注意。《魏文侯篇》借子夏的话来说明新乐的道理：

> 今夫新乐：进俯退俯，奸声以滥，溺而不止；及优侏儒，獶杂子女，不知父子。乐终，不可以语，不可以道古。此新乐之发也。

此处所云"新乐"，由孔颖达的疏中可以得知，其中已参以"俳优杂戏"，"间杂男子妇人"，"不复知有父子尊卑之礼"，实际上说明"新乐"往往与戏剧表演相表里。换言之，这种"新乐"已涵纳了戏剧表演因素，因而更赏心悦目，而且可以为"众庶"所接受。从"观众"这一角度来说，"新乐"自然地战胜了"古乐"。

《乐记》关于心感物而成声的观点，在后世曲学著作中经常引起反响。明代张琦《衡曲麈谭·曲谱辨》称："心感物而成声，声逐方而生变，音之所以分南北也。"清代徐大椿《乐府传声·曲情》则称："《乐记》曰'凡音之起，由人心生也'。必唱者先设身处地，摹仿其人之性情气象，宛若其人之自述其语，然后其形容逼真……而忘其为度曲矣。"由《乐记》的同一观点出发，张琦用以说明音分南北的原因，徐大椿则用以说明唱曲者必"设身处地"而得"曲之情"的道理。

《乐记》对"德音""和乐"的提倡,对后世曲学的影响也十分深刻。明代朱权《太和正音谱·序》称:"夫礼乐虽出于人心,非人心之和,无以显礼乐之和;礼乐之和,自非太平之盛,无以致人心之和也。故曰'治世之音安以乐,其政和'。……声音之感于人心大矣。"清代刘熙载《艺概·词曲概》则称:"《乐记》言声歌各有宜,归于直己而陈德。可知歌无今古,皆取以正声感人,故曲之无益风化,无关劝戒者,君子不为也。"前者着重引出戏曲要为讴歌"治世"服务的主张,后者着重引出戏曲必须有益"风化"的见解。由此可见,《乐记》中从社会功能出发的审美观念,就抽象理论而言,有其合理的一面;而一旦接触到具体社会内容,则显出了严重的局限性即落后性。这样的两面,都深深地影响了戏曲理论。

《乐记》还记录了古人对乐舞的欣赏和解释。如《宾牟贾篇》云:

> 宾牟贾侍坐于孔子。孔子与之言,及乐……子曰:"……夫乐者,象成者也。总干而山立,武王之事也;发扬蹈厉,太公之志也;武乱皆坐,周召之治也。且夫《武》,始而北出;再成而灭商;三成而南;四成而南国是疆;五成而分,周公左,召公右;六成复缀,以崇天子。夹振之而四伐,盛威于中国也。分夹而进,事蚤济也。久立于缀,以待诸侯之至也。"

这是孔子对《大武》之舞内容的解释。据《吕氏春秋·古乐》记载,《大武》是武王克商后令周公创作的乐舞。孔子指出,全部舞蹈分为六段:第一段表现出兵的情形;第二段表现灭了商朝;第三段表现继续向南进军;第四段表现平定了南方的边疆;第五段舞队分立,表现周、召二公的英明统治;第六段舞队重新整集,表示对周武王的崇敬。《大武》的六段舞有相应的六章歌,现保存在《诗经·周颂》中有《武》《赉》《桓》三章。《武》诗七句,其内容就是歌颂武王战胜殷商的宏大

功业。从孔子的叙述中可知，这个乐舞是表现具体情节的，即表现"武王之事""太公之志""周召之治"。大约是由于这种内容实际上是对一种武力的夸耀，因而孔子对这个乐舞的评价是"尽美矣，未尽善矣"（《论语·八佾》）。孔子对乐舞的这种议论也深深地影响了后世的艺术评论，尤其是戏剧评论。

此前，《左传》记载了鲁襄公二十九年（公元前544），吴国公子季札到鲁国看到周王室的乐舞时的一些评语。这可以说是我国最早的对作为综合艺术的"乐"的评论。

> 吴公子札来聘……请观于周乐。……为之歌《小雅》，曰："美哉！思而不贰，怨而不言，其周德之衰乎？犹有先王之遗民焉。"为之歌《大雅》，曰："广哉，熙熙乎！曲而有直体，其文王之德乎？"为之歌《颂》，曰："至矣哉！直而不倨，曲而不屈，迩而不逼，远而不携，迁而不淫，复而不厌，哀而不愁，乐而不荒，用而不匮，广而不宣，施而不费，取而不贪，处而不底，行而不流，五声和，八风平，节有度，守有序，盛德之所同也。"见舞《象箾》《南籥》者，曰："美哉！犹有憾。"见舞《大武》者，曰："美哉！周之盛也，其若此乎？"见舞《韶濩》者，曰："圣人之弘也，而犹有惭德，圣人之难也。"见舞《大夏》者，曰："美哉！勤而不德，非禹其谁能修之？"见舞《韶箾》者，曰："德至矣哉！大矣，如天之无不帱也，如地之无不载也，虽甚盛德，其蔑以加于此矣。观止矣！若有他乐，吾不敢请已。"

在季札的评论中，贯穿着统治阶级的功利主义观点。季札之所以推重《颂》，就是因为它表现了西周统治者的所谓"盛德"。季札的评论特别强调诗和乐的中和之美。他曾用"忧而不困"赞美《邶》《鄘》《卫》风，用"思而不惧"赞美《王》风，用"乐而不淫"赞美《豳》风。这

里引述的他用"直而不倨,曲而不屈"等十四个分句赞美《颂》,更显示出这一特点。以后孔子也赞美"《关雎》乐而不淫,哀而不伤"(《论语·八佾》),这种以和为美的见解,逐渐发展而为儒家诗乐理论的一个重要内容,而且长期地为后世的文学艺术理论所继承。

总之,对原始歌舞的浑然性的记录,对古代乐舞的总体性的表述,在这种中国最古的文艺理论中,已经孕育了属于后世戏剧论特征的某些因素。上古的这种诗、歌、舞的浑和一体的艺术精神,深深地影响了后世中国戏剧的艺术特色。特别是《乐记》对中国后世的文艺思想包括戏剧观念的形成,其作用是十分深刻的。这不仅表现在《乐记》有关艺术的社会教化作用、有关艺术的中和之美等文艺思想一脉相传地渗透到后世艺术论(包括戏剧论)中,而且《乐记》还奠定了以"乐"为本位的中国艺术论的特色。

上古的总体艺术论还给予我们这样的启示:我们在追寻祖国戏剧文化的艺术精神时,不要只让眼光在元明的遗籍中逡巡不定,而应直溯上古,找出这种艺术精神的更深远的根源。

先秦理论家对艺术的综合考察及思考,对艺术精神的揭示,具有相当的深刻性及普遍意义,令中国历代的艺术理论家均为之叹服。此后,各门艺术都在自己特有的轨道上发展前进,艺术理论家则在各门类艺术领域中作了许多专门的记录、研究和探讨。虽然,这些专门的记录与研究,在理论的质朴感和宏通感方面几乎不能望先秦总体艺术论之项背,但在各门类艺术活动的具体反映、艺术规律的观察研究等许多方面极大地丰富了中国艺术学。从戏剧学的角度来看,先秦之后对演员、剧场、剧目的记述特别值得注意。

二、汉代的戏剧表演录

对表演者的记载,可以上溯至古代对巫觋歌舞和俳优的记录。

这在近人王国维《宋元戏曲史》第一章《上古至五代之戏剧》中有较详备的介绍。王国维氏在引述了有关的古代文献后指出："要之，巫与优之别：巫以乐神，而优以乐人；巫以歌舞为主，而优以调谑为主；巫以女为之，而优以男为之。至若优孟之为孙叔敖衣冠，而楚王欲以为相，优施一舞，而孔子谓其笑君，则于言语之外，其调戏亦以动作行之，与后世之优，颇复相类。后世戏剧，当自巫优二者出；而此二者，固未可以后世戏剧视之也。"王国维在这里已非常明确地认为，后世戏剧表演的渊源，出自"巫、优"这二者。这种认识有一定的合理性。因而，对巫优二者的记录与评述，实质上也可以看作是对中国戏剧表演艺术渊源的最初的认识。

早在公元前六世纪初，亦即春秋时期，楚国"优孟"的事迹，就引起了当时史学家的注意。司马迁《史记·滑稽列传》对优孟、优旃等人的记叙，成为中国演员艺术发展史记录的重要开端。

据《滑稽列传》记载，优孟是楚国的乐人，其性多辩，"常以谈笑讽谏"，为楚相孙叔敖所赏识。孙叔敖病死数年后，其子因家境穷困，请优孟想想办法，优孟就在楚庄王面前演了一场"戏"。司马迁写道：

　　（优孟）即为孙叔敖衣冠，抵掌谈语。岁余，像孙叔敖，楚王及左右不能别也。庄王置酒，优孟前为寿。庄王大惊，以为孙叔敖复生也，欲以为相。优孟曰："请归与妇计之，三日而为相。"……三日后，优孟复来。王曰："妇言谓何？"孟曰："妇言慎无为，楚相不足为也。如孙叔敖之为楚相，尽忠为廉以治楚，楚王得以霸。今死，其子无立锥之地，贫困负薪以自饮食。必如孙叔敖，不如自杀。"……于是庄王谢优孟，乃召孙叔敖子，封之寝丘四百户……

这就是戏剧史上著名的所谓"优孟衣冠"。司马迁所写的优孟模

仿孙叔敖的衣冠动作,不仅形似,而且神似。可见优孟"演戏"的本领很强。《滑稽列传》还记下此后二百余年秦朝优旃的故事。这些故事着重是说优人敢于"冒主威之不测,言廷臣所不敢,谲谏匡正"(钱锺书《管锥编》)。诚如司马迁在本列传开头所说的,"谈言微中,亦可以解纷"。《史记》对古代优人事迹的记录,是给戏剧史研究提供了很重要的一方面资料。由于《史记》这部巨著本身在文化史上的显要地位,因而,"优孟""优旃"的故事就为历代文人所熟知。有些戏剧史研究者甚至把"优孟衣冠"作为中国戏剧表演发展史的起点。

对戏剧表演的记录,在汉、晋的其他文献中也可以找到一些生动的例子。较著名的,如汉代张衡《西京赋》所描绘的"总会仙倡":

> 华岳峨峨,冈峦参差。神木灵草,朱实离离。总会仙倡:戏豹舞罴;白虎鼓瑟,苍龙吹箎;女娥坐而长歌,声清畅而委蛇;洪涯立而指麾,被毛羽之襳褵。度曲未终,云起雪飞,初若飘飘,后遂霏霏。复陆重阁,转石成雷,辟砺激而增响,磅礚象乎天威。

张衡还记录了另一出著名百戏"东海黄公"的演出:

> 东海黄公,赤刀粤祝,冀厌白虎,卒不能救,挟邪作蛊,于是不售。

后来东晋葛洪《西京杂记》又曾对"东海黄公"少能制虎、老为虎杀的故事作了较为详尽的描画,并指出"三辅人俗用以为戏,汉帝亦取以为角抵之戏焉"。

"总会仙倡"是一段很优美的歌舞戏,由艺人扮作神仙、猛兽等进行表演,"其为扮饰人物,杂以故事无疑"。"东海黄公"则在角抵表演中插入了富有戏剧效果的故事情节,"各项技艺,已借故事的情节,

由单纯趋于综合"（周贻白《中国戏剧史长编》）。

张衡笔下的"总会仙倡"演出情景，还使我们对当时演出的"舞台效果"有所了解。由《西京赋》中可知，在"总会仙倡"的整个歌舞表演过程中，伴有云起、雪飞、雷声等视听效果。戏剧史家十分重视这一记载。周贻白氏认为当时的演出已"设有类如今日舞台所用装置及效果"，说明"不独歌舞的演进，已趋近故事的表演，且亦注意各项必要的布置"（《中国戏剧史长编》）。任二北氏以为此戏装扮了一定的人物去敷演故事，又有歌，有舞，正是"活动的，行进的，立体的，综合的，感人的戏剧"，而且"有山岭草木的地景，有风云雨雪的天景，还有闪电轰雷，声与光的效果，天人融为一片，景象不为不伟大"等等，"分明是舞台上戏剧的布景与效果"（《戏曲，戏弄与戏象》）。董每戡氏更引出了一段充满感情的阐述："按诸汉代在各方面都有特殊的成就来说，大有可能发明创造了类似舞台装置和音响效果的东西，在这方面，西欧无论如何都远远地落在后面。不仅公元前希腊罗马时期没有正式的舞台装置，到文艺复兴时还只依靠一班天才的画家们作的背景画，而中国人民在公元前二世纪左右便有了这样惊人的创造，确实值得我们自豪！"（《说剧·说"布景""效果""照明"》）

三、唐代的剧目记录

唐代是我国封建时代文化发展十分灿烂的时期。戏剧艺术在初盛唐获得迅速发展，一百余年间，歌舞剧、参军戏、傀儡戏都相当盛行，而记录、评述这些戏剧活动的有关著作及诗文也就相继出现。在这些著作及诗文中，已多次出现"戏""剧""戏剧"等词语。如李白诗句"谑浪万古贤，以为儿童剧"，杜牧诗句"魏帝缝囊真戏剧，苻坚投棰更荒唐"等。杜佑《通典》中则有"歌舞戏"的记载。唐时所指的"戏剧"虽然亦有"戏玩"之意，但主要是指"演戏"；至于直接用"戏"

字的地方,其中所含的戏剧意义,虽多寡不等,但确实存在。(参阅任二北《唐戏弄》)

任二北在《唐戏弄》中,分析了唐代文献中所载的"歌场""变场""道场""戏场"等四种娱乐场所,认为,唐代已经有了对"剧场"的记载。任氏还据考证而提出,唐代的戏场有露天与屋内之别。关于"露天剧场",如唐颜师古注汉史游《急就篇》"倡优俳笑观倚庭"时云:"'观倚庭'者,言人来观倡优,皆倚立于庭中也。""屋内剧场",形式颇多,有"红楼""锦筵""乐棚"等等,如《隋书·音乐志》云:"每岁正月十五日,于端门外,建国门内,绵亘八里,列为戏场。百官起棚夹路,从昏达旦,以纵观之。故戏场亦谓之场屋。"

唐代有许多有关戏剧的题咏记录了当时的演出情况。如常非月的《咏谈容娘》、梁锽的《傀儡吟》、薛能的《吴姬》等诗都已为人所熟知。这里以开元、天宝间人常非月所作的《咏谈容娘》为例:

> 举手整花钿,翻身舞锦筵。马围行处匝,人簇看场圆。歌要齐声和,情教细语传。不知心大小,容得许多怜?

首句写演员动作,次句写演员舞姿,三、四句则写出了四面围观的"露天剧场"与观众。"歌要齐声和,情教细语传",说明演出时不仅有歌唱和帮腔,而且还有"说白"。末二句"不知心大小,容得许多怜",则生动地写出了演出效果,任二北对此有一段很好的阐述:"唐人谓'怜',大都是怜爱,少言怜悯;此处于二义兼而有之。常氏肯定观众对于剧中人,因透过演员之伎艺,已人人皆具怜悯;而对演员,则赏其色艺,又人人皆具怜爱。欲形容其加怜之深厚,遂不觉问演员曰:'心肠宽窄,究属如何? 对于观众所发之无限矜怜与爱慕,果能全然领受乎?'"任氏还由此而发挥说:"于此知演员必为坤角。……又知所发怜爱是兼对剧中人与演员双方者,所献之伎定是戏剧,非无故事之歌

舞所能致。自来观众因坤角表演之心理感应，显然不同于对男角，古今一辙。何况唐代女优之社会地位一般不高，诗人对于演员身世之同情心，此时固可能油然而发，交织于其间耳。"(《唐戏弄》)从以上分析可以看出，《咏谈容娘》确实是一首相当精彩的论剧诗。

唐代还出现了几部与戏剧有关的著作，其中最重要的是崔令钦的《教坊记》和段安节的《乐府杂录》。

崔令钦在《教坊记》自序中称，他于唐玄宗时曾任左金吾卫仓曹参军，天宝乱后，漂寓江表，追思旧游，于是作《教坊记》寄托自己的思绪。"教坊"创置于开元二年(714)，专管雅乐以外的音乐、舞蹈、戏剧等的教习、演出等事务。《教坊记》记述了教坊的管理制度、乐舞内容、歌曲名目及艺人生活琐事，保存了许多古代戏剧、音乐、舞蹈史料。其中有关乐器教习、舞衣设计及化妆的资料尤其值得注意。

关于《教坊记》与戏剧的关系，任二北在《教坊记笺订·弁言》中曾作专门缕述："唐代宫戏确在教坊，而不在梨园。以本书现有之全部表现论：崔氏之戏剧观念似尚欠明晰，视百戏与戏剧皆曰'戏'。但吾人即持纯戏剧之尺度以求，亦可由此书探得极宝贵之资料！如确定唐歌舞戏有大面一体，一也；叙《踏谣娘》剧之故事、主题、演员及演出情形等，颇为具体，二也；记女伎化装术之精工，已不让近代，三也；曲名中载及《麻婆子》《穿心蛮》等傀儡戏曲，四也；所列杂曲，如《凤归云》《吕太后》等，或曾用入戏曲，或显为戏剧而创，五也；他如《别赵十》《阮郎迷》《濮阳女》《胡相问》等二十余曲，或有本事，或见情节，或与戏剧脚色有关，或与金、元院本名目符合，均可能为戏曲，有待阐发，六也。"

《教坊记》中直接记录戏剧表演的，则有《大面》和《踏谣娘》。

《大面》——出北齐。兰陵王长恭，性胆勇而貌若妇人，自嫌不足以威敌，乃刻木为假面，临阵着之。因为此戏，亦入歌曲。

《踏谣娘》——北齐有人姓苏，齁鼻，实不仕，而自号为郎中，嗜饮酗酒，每醉辄殴其妻。妻衔悲，诉于邻里。时人弄之。丈夫着妇人衣，徐步入场。行歌，每一叠，傍人齐声和之云："踏谣，和来！踏谣娘苦，和来！"以其且步且歌，故谓之"踏谣"；以其称冤，故言"苦"。及其夫至，则作殴斗之状，以为笑乐。今则妇人为之，遂不呼郎中，但云"阿叔子"。调弄又加典库，全失旧旨。或呼为"谈容娘"，又非。

《大面》系一假面剧，《踏谣娘》则为熔角抵和故事表演为一炉的悲喜剧。王国维在《宋元戏曲史》中，把此二剧视为后世戏剧之源。他认为："必合言语、动作、歌唱以演故事，而后戏剧之意义始全。"《大面》《踏谣娘》"此二者皆有歌有舞，以演一事，而前此虽有歌舞，未用之以演故事，虽演故事，未尝合以歌舞。不可谓非优戏之创例也"，"后世戏剧之源，实自此始"。从王氏对《大面》《踏谣娘》的戏剧因素的分析中，可见他的慧眼。值得特别指出的，有些戏剧史家已把《踏谣娘》看作是较成熟的戏剧。

董每戡《说"踏谣娘"——"谈容娘"》一文根据《教坊记》及有关资料，指出《踏谣娘》已具备了戏剧的一切要素。（一）有人物——苏中郎和踏谣娘，即所谓"二小戏"（小生和小旦）。（二）有故事——夫妻吵架，尤其这种矛盾冲突，正是完整戏剧故事之有别于其他故事的重要点。（三）有歌。不仅此，还有帮腔——"歌要齐声和"。（四）有白——"情将细语传"。（五）有舞——甚至不是个人的单纯表情意的舞，而是最富戏剧性的动作——殴斗。（六）有化装——面正赤，齁鼻。（七）有服装——着绯袍，戴席帽。若以男角演妻则穿妇人衣。董氏并以坚定的口吻说："我们只能说唐代已有的那些东西，在内容的复杂程度上和形式的完整程度上还不够高，比起后出现而为戏剧之祖宗的宋代戏文来，还有一定程度的距离；但不能抹煞唐

代的劳动人民已为我们完成了具备戏剧艺术所需的各种要素的歌舞剧，我们该敬佩先辈们的智慧和才能，肯定先辈们艺术创造的劳绩。"

《乐府杂录》作者段安节，齐州临淄（今山东淄博）人。唐昭宗时任国子司业，善乐律，能度曲。所著《乐府杂录》，论述唐代乐部的管理制度，宫廷与民间各种乐曲、舞蹈、乐器的源流和内容，以及名艺人的小传，是研究古代音乐、舞蹈、戏剧的重要史料。直接论及戏剧的有《鼓架部》《俳优》《傀儡子》三节。《鼓架部》中写道：

> 戏有《代面》——始自北齐神武弟，有胆勇，善斗战，以其颜貌无威，每入阵即着面具，后乃百战百胜。戏者衣紫，腰金，执鞭也。《钵头》——昔有人父为虎所伤，遂上山寻其父尸。山有八折，故曲八叠。戏者披发，素衣，面作啼，盖遭丧之状也。《苏中郎》——后周士人苏葩，嗜酒落魄，自号"中郎"，每有歌场，辄入独舞。今为戏者，着绯，戴帽；面正赤，盖状其醉也。即有《踏谣娘》《羊头浑脱》《九头狮子》，弄《白马益钱》，以至寻橦、跳丸、吐火、吞刀、旋槃、筋斗，悉属此部。

《俳优》记录了黄旛绰、张野狐等人"弄参军"，孙乾、刘璃餅等人"弄假妇人"，康迺、李百魁等人"弄婆罗"的演出活动。《傀儡子》则记叙了有关傀儡戏的传说。

《乐府杂录》对歌唱艺术的记录也是值得注意的。《歌》这一则中写道："善歌者必先调其气。氤氲自脐间出，至喉乃噫其词，即分抗坠之音。既得其术，即可致遏云响谷之妙也。"文中记录歌唱家永新精湛的演唱技艺时称："善歌，能变新声。……遇高秋朗月，台殿清虚，喉啭一声，响传九陌。"

由《乐府杂录》可以看出，唐代诸门表演艺术终臻于精妙。作为综合艺术的戏剧，其达到相当成熟的程度，当是不奇怪的。

四、宋代的勾栏记录及其他

宋代戏剧在唐代戏剧的基础上又有了显著的发展。宋"杂剧"和"南戏"为元杂剧和明清传奇的辉煌成果打下了坚实的基础。由于宋代城市商业经济的繁荣和民间艺术的盛兴,在北宋都城汴梁(今河南开封)和南宋都城临安(今浙江杭州)都出现了大规模的群众游艺场所——"瓦子"。在"瓦子"里集中演出的各种民间伎艺得到交流和发展的机会,从而直接促进了戏剧艺术的成熟和发展。"瓦子"里表演杂剧、曲艺、杂技等的场所,叫作"勾栏"。勾栏内有戏台、戏房(后台)、神楼、腰棚(看席)。勾栏事实上就是当时的剧场。南宋出现了几种杂著记录了当时的勾栏演出活动。

孟元老撰《东京梦华录》内有《京瓦伎艺》一节,记录了汴京瓦肆中演出的小唱、嘌唱、诸傀儡戏、小说、散乐、舞旋、影戏、诸宫调等伎艺的诸名艺人。《元宵》一节记下御街两廊下"奇术异能,歌舞百戏,鳞鳞相切,乐声嘈杂十余里"等演出盛景。《中元节》一节记下"构肆乐人自过七夕,便般目连救母杂剧,直至十五日止"的演出盛况。又有《驾登宝津楼诸军呈百戏》一节,于各色伎艺叙述更为详尽,为了解北宋演出活动的宝贵资料。

耐得翁《都城纪胜》有《瓦舍众伎》专篇,对宋杂剧有重要的记录。其中写道:

> 瓦者,野合易散之意也,不知起于何时;但在京师时,甚为士庶放荡不羁之所,亦为子弟流连破坏之地。

> 散乐,传学教坊十三部,唯以杂剧为正色。……杂剧中,末泥为长,每四人或五人为一场,先做寻常熟事一段,名曰艳段;次做正杂剧,通名为两段。末泥色主张,引戏色分付,副净色发乔,副末色打诨,又或添一人装孤。其吹曲破断送者,谓之把色。大

抵全以故事世务为滑稽,本是鉴戒,或隐为谏诤也,故从便跣露,谓之"无过虫"。

吴自牧《梦粱录》亦有《瓦舍》专篇,其中写道:

> 瓦舍者,谓其"来时瓦合,去时瓦解"之义,易聚易散也。不知起于何时。顷者京师甚为士庶放荡不羁之所,亦为子弟流连破坏之门。杭城绍兴间驻跸于此,殿岩杨和王因军士多西北人,是以城内外创立瓦舍,招集妓乐,以为军卒暇目娱戏之地。今贵家子弟郎君,因此荡游,破坏尤甚于汴都也。其杭之瓦舍,城内外合计有十七处。

对表演艺术及剧场演出活动的记录,是元杂剧出现以前,有关戏剧的著作的内容特点。《中国戏曲通史》根据上述宋代的几种杂著中的有关记载,对"瓦舍"作了一个简要的结语:"瓦舍主要是一个集合多种伎艺在一块,向市民观众长年卖艺的地方。这就是说:一、它是一个把伎艺当作商品来出卖的地方。艺人长年在此卖艺,以为职业。二、观众的主要成分是市民,即手工业工人、商人;也有兵士、知识分子和官僚贵族。三、这地方是集合当时各种伎艺在一处,但分别在各自的勾栏里表演的,其情况略如从前北京的天桥。其中所演出的伎艺包含范围也很广,有:小说、讲史、小唱、诸宫调、合生、武艺、杂技、各种傀儡戏、影戏、说笑话、猜谜语、舞蹈、滑稽表演、装神弄鬼等等。《东京梦华录》说,汴京瓦舍是'不以风雨寒暑。诸棚看人,日日如是'的。可见这时市民艺术是有着广大观众基础的。"这一段话清晰地勾勒出宋代文献留给我们有关"剧场"与"观众"的印象。宋代有关"瓦舍"的记载称得上是我国"剧场史"与"观众学"的宝贵资料。

周密(1232—1298)《武林旧事》卷十所记录的《官本杂剧段数》

则是现存宋杂剧仅有的剧目表。王国维在《宋元戏曲史》中分析了周密所记录的二百八十本杂剧后指出，"其用大曲、法曲、诸宫调、词曲调者，共一百五十余本，已过全数之半，则南宋杂剧，殆多以歌曲演之"；并进而指出，"宋代戏剧，实综合种种之杂戏；而其戏曲，亦综合种种之乐曲"。王国维氏还经过细密的考索，认为周密记录的二百八十本，"与其视为南宋之作，不若视为两宋之作为妥也"。王氏的这种认识是有道理的。

南宋人的这几种杂著以及其他有关著作，对两宋剧目及剧场的记录，说明当时剧场艺术的兴盛和高度发展，而且说明戏曲脚本创作也已十分繁荣。可惜，宋杂剧脚本没有留存于今，无以知道其创作的具体成就及特点。

除了对剧场和剧目的记录之外，两宋的戏剧研究已有全面展开的趋势。在剧史研究、演剧评论或演员评述诸方面，都出现了一批成果。

北宋元丰年间人高承的《事物纪原》是一部探求事物起源之书，赵希弁《郡斋读书志·附志》称这部书"自天地生植，与夫礼乐刑政经籍器用，下至博弈嬉戏之微、虫鱼飞走之类，无不考其所自来"。据称此书初仅二百七十事，后经宋、元人大大扩充。其中有关戏剧起源的有《乐》《教坊》《云韶》《教坊使》《戏场》《角抵》《俳优》《傀儡》《百戏》《水戏》《影戏》《嗔拳》《合生》《吟叫》《生花》《打麦》凡十六条，是宋元人研究戏剧起源的重要著作。该书摘引了《山海经》《史记》《唐书》《通典》《列子》《前汉书》《典略》《汉元帝纂要》《列女传》等书中资料，考述了"戏场""傀儡""百戏""俳优"等的由来。如考"俳优"云："《列女传》曰：'夏桀既弃礼义，求倡优侏儒，而为奇伟之戏。'则优戏已见于夏后之末世。晋献公时有优施。鲁定公会齐侯于夹谷，齐宫中之乐有俳优戏于前。此盖优戏之始也。"这里所说的"优戏已见于夏后之末世"，以及其他各条中认为角抵系"六国时（指战国）

所造"、戏场起自隋炀帝时、傀儡为"偃师之遗风"等等，都提出了有关中国戏剧起源的一些具体问题，引起了后人的进一步考证。

诗人苏轼（1037—1101）也曾思索过戏剧起源问题，他说：

> 八蜡，三代之戏礼也。岁终聚戏，此人情之所不免也，因附以礼义，亦曰："不徒戏而已矣。祭必有尸，无尸曰奠，始死之奠，与释奠是也。"今蜡谓之祭，盖有尸也。猫虎之尸，谁当为之？ 置鹿与女，谁当为之？ 非倡优而谁？ 葛带榛杖，以丧老物；黄冠草笠，以尊野服：皆戏之道也。子贡观蜡而不悦，孔子譬之曰："一张一弛，文武之道。"盖为是也。（《东坡志林》卷二）

八蜡，上古的祭名，系每岁岁终农事完毕后，迎先啬以至猫虎等八神而祭。实际上是以娱人为主而以娱神为辅。苏轼指出这是"岁终聚戏"而"附以礼义"，因而就称八蜡为三代之"戏礼"。尸，系上古祭祀时代表神或死者受祭的活人。王国维曾说："古之祭也必有尸，宗庙之尸，以子弟为之。……非宗庙之祀，固亦用之。"（《宋元戏曲史》）苏轼早就明确地指出，八蜡时的"猫虎之尸"系由"倡优"充当的，这就有了"演戏"的味道了。另外，据《礼记·郊特牲》记载，蜡祭时尚有"置鹿与女"的节目。陈多、谢明《先秦古剧考略》认为"置鹿与女"即《野有死麕》的情节①。苏轼明确指出，"置鹿与女"也是由"倡优"扮演的。其他如"葛带榛杖，以丧老物"（《郊特牲》："物老将终，故葛带榛杖以送之。"）、"黄冠草笠，以尊野服"（《郊特牲》："黄衣黄冠而祭，息田夫也。……草笠而至，尊野服也。"）等节目，苏轼认为这也是"戏之道"。苏轼指出，"岁终聚戏"，实出于"人情"，这是紧

① 见《戏剧艺术》1978 年第 2 期。野有死麕，系《诗·召南·野有死麕》："野有死麕，白茅包之。有女怀春，吉士诱之。林有朴樕，野有死鹿。白茅纯束，有女如玉。舒而脱脱兮，无感我帨兮，无使尨也吠。"

张生产劳动后的一次娱乐与休息。他并认为孔子所谓"一张一弛,文武之道",就是说明这个道理。王国维作《宋元戏曲史》时认为,巫、尸、灵(《宋元戏曲史》:"《楚辞》之灵,殆以巫而兼尸之用者也。")"盖后世戏剧之萌芽",这确实是一个十分重要的观点。但在离王氏八百多年前的北宋时期,苏轼却早已明确地把八蜡看作是戏剧活动了。《先秦古剧考略》一文并在此基础上进而认为:"于是在祭神的招牌下,祭祀歌舞的娱人成分大大增强起来,终于冲破神权的束缚而发展成为崭新的、独立的戏剧艺术。"

作为杰出艺术家的苏轼,他对艺术的见解确实别具灵心慧眼。他还曾在《传神记》一文中指出,艺术的精彩处在于传神,戏剧也是如此。他说:"优孟学孙叔敖抵掌谈笑,至使人谓死者复生,此岂举体皆似,亦得其意思所在而已。"所谓"得其意思所在",即是说传其神。苏轼凭他敏锐的艺术感受与理解能力,一语中的地抓住了中国戏剧表演贵在传神的本质特征。

对于戏剧历史的记录,尚有历史学家欧阳修、马令及音乐理论家陈旸。欧阳修(1007—1072)《五代史·伶官传》系《史记·滑稽列传》后给优伶作传的名篇。记录了后唐庄宗"常身与俳优杂戏于庭,伶人由此用事"的特殊历史现象,并指出这一情况的利弊。认为像敬新磨这样有正义感的伶人,对于阻止庄宗为恶是有积极作用的,但有些伶人如景进等人则反而起助纣为虐、败政乱国的恶劣作用。北宋末年人马令在《南唐书·谈谐传》中也充分肯定了优人救褊讥弊的作用:"呜呼,谈谐之说,其来尚矣!秦汉之滑稽,后世因为谈谐,而为之者多出乎乐工、优人,其廓人主之褊心,讥当时之弊政,必先顺其所好,以攻其所蔽,虽非君子之事,而有足书者。"成书于北宋末年的陈旸《乐书》二百卷,前九十五卷摘录古代经传中有关音乐的记录文字;后一百零五卷内容较博,雅俗、胡部、音乐、歌舞,下及优伶、杂戏,无不备载。对于戏剧史的研究,颇有参考价值。陈旸在《乐书》的《俗

部·杂乐》中专门列出"剧戏"一项,指的是"圣朝戏乐",实则指的是宋杂剧。这一概念的出现是值得注意的。

南北宋间人张邦基则对戏剧写作的语词风格特征发表了看法。他指出:"优词乐语,前辈以为文章余事,然鲜能得体。""凡乐语不必典雅,惟语时近俳乃妙。""乐语中有俳谐之言一两联,则伶人于进趋诵咏之间,尤觉可观而警绝。"(《墨庄漫录》卷七,转引自夏写时《宋代的戏剧批评》)张邦基认为"优词乐语"自有其"体",这种"体"即"不必典雅""近俳乃妙",以利于伶人"进趋诵咏"为标准。这已经是十分鲜明的"本色当行"观点。耐得翁则在《都城纪胜》中指出剧本创作"大抵真假参半""大抵多虚少实"的特点(见《瓦舍众伎》)。足见当时人们对"优词乐语"的创作已展开探讨,见解也已比较深入。

南宋诗人刘克庄(1187—1269)称得上是戏剧题咏能手。他的许多诗中都涉及戏剧活动。如长诗《观社行》中写道:"陌头侠少行歌呼,方演东晋谈西都。哇淫奇响荡众志,澜翻辩吻衿群愚。狙公加之章甫饰,鸠盘谬以脂粉涂。荒唐夸父走弃杖,恍惚象罔行索珠。效牵酷肖渥洼马,献宝远致昆仑奴……"生动地描绘了所见的民间戏剧演出。又如《闻祥应庙优戏甚盛》二首之一云:"空巷无人尽出嬉,烛光过似放灯时。山中一老眠初觉,棚上诸君闹未知。游女归来寻坠珥,邻翁看罢感牵丝。可怜朴散非渠罪,薄俗如今几偃师!"描绘了群众热烈参与戏剧活动的动人景象。刘克庄诗中所描绘的戏剧活动,多应属于南宋浙闽一带的地方戏。

最后,还必须指出宋代的一种值得注意的动向,这就是官方的戏剧观已开了禁戏之例。从宋太宗时起,就屡有人提出禁止"以夫子为戏"。周密《癸辛杂识外集》载"皇城司杂敕"云:"府俳优不得以近臣、三教诸般为戏。"最典型的是朱熹门生陈淳(1159—1223)的《上傅寺丞论淫戏》:"其名若曰戏乐,其实所关利害甚大:一、无故剥民膏为妄费;二、荒民本业事游观;三、鼓簧人家子弟,玩物丧恭谨之

志;四、诱惑深闺妇女,外出动邪僻之思;五、贪夫萌抢夺之奸;六、后生逞斗殴之忿;七、旷夫怨女,邂逅为淫奔之丑;八、州县二庭,纷纷起狱讼之繁;甚至有假托报私仇、击杀人无所惮者。其胎殃产祸如此,若漠然不之禁,则人心波流风靡,无由而止,岂不为仁人君子德政之累?"这位冬烘理学先生,一点也不理解"秋收之后"群众对娱乐的需要,把社会上的一切问题全归罪于优人演剧。他认为只要禁绝了演剧,"则民志可定而民财可纾,民风可厚而民讼可简,阖郡四境,皆被贤侯安静和平之福"。这种见解大大落后于他的老祖宗孔子,因为孔子对"岁终聚戏"的认识是"一张一弛,文武之道"。陈淳这种极端的偏见,却正为统治阶级诽谤与禁毁民间演剧活动及进步戏曲作品提供了理论依据,而这种禁毁活动,在元明清三代则成了一股从未间断过的逆风。

但是,人民的艺术创造力量是不可遏止的,戏剧的发展之势也是不可逆转的。中国戏剧的历史即将进入更光辉的年代。中国戏剧学也将揭开更有光彩的新篇章。

五、小结

在元代有关戏剧的专门著作问世之前,中国艺术学的发展已走过了漫长的道路。从孔子礼乐思想的发端至南宋勾栏艺术的记录,已经历了一千七百余年。如从戏剧学这一角度去观察,这个漫长的发展历程又可分为三个阶段。一个阶段为先秦时期,一个阶段为汉晋时期,另一个阶段为唐宋时期。

先秦时期的艺术理论成就最高,其时的总体艺术论是中国历代各门艺术论的本原。汉代对演出活动及表演者的记载,为戏剧演出史留下了宝贵的资料。唐宋时对剧目的记录及剧场演出的记录,给我们描摹了当时戏剧活动的形象规模。

　　以上摘录的有关戏剧的资料,仅是大量史料中的一斑。从这些资料看来,元代以前戏剧发展史中表现出这样的特点：演出的讽喻性、剧场的娱乐性和理论的总体性。这种特点给后代的戏剧实践活动和戏剧理论建设开出了一条定向的航路。

　　这一漫长的时期中,有关戏剧的著述,没有一种是独立的戏剧专著。它们或者是某种宏观理论结构中的局部,或者是历史著作中的个别篇章,或者是民俗学中的一部分,或者是文学作品中的片断,等等。虽然如此,但只要纵观这些材料,一幅独具风貌的中国戏剧发展画卷就可以在我们的眼前展现。

　　中国古代戏剧学就在这漫长的历史时期中萌生并逐渐成长起来。

第二章　元代戏剧学的兴起

第一节　元代戏剧学序说

元代的统一结束了三百多年国内政权并立的局面。蒙古统治者残酷的民族压迫,给中国人民带来了更加深重的灾难,北方骑兵的铁蹄也踩碎了汉族文士读书做官的梦想。于是,一边是新贵歌舞升平的声容之欲刺激了各种伎艺的发展,不断膨胀的都市勾栏进一步展开各种表演艺术的争奇斗胜;另一边是沦落无望的文人墨士只能把自己的命运与"八娼""十丐"之类连在一起,混迹于社会的底层,原可"货与帝王家"的满腹才学连同满腹不平之气都只能货于伎乐之伍了。"于是以其有用之才,而一寓之乎声歌之末,以舒其怫郁感慨之怀,盖所谓不得其平而鸣焉者也。"(明胡侍《真珠船·元曲》)同时,蒙古贵族的武功在思想文化领域却失去了汉人帝王罗织了一千多年的对意识形态的专制能力。因而,杂剧艺术竟以海纳百川的气派容纳了各种戏乐之长,成为雄视今古的艺术奇观,而戏曲作家也竟以"振鬣长鸣,万马皆暗"的风姿傲然雄踞于文坛的首座。这种雄奇的艺术历史现象,曾使历代多少文士惊叹不已。

明万历年间著名戏剧学家王骥德的一段话,很有代表性地说出了几百年间文艺学家心中的惊叹与不解:"古之优人,第以谐谑滑稽供人主喜笑,未有并曲与白而歌舞登场,如今之戏子者。又皆优人自造科套,非如今日习现成本子,俟主人拣择,而日日此伎俩也。……至元而始有剧戏,如今之所搬演者。是此窍由天地开辟以来,不知越

几百千万年,俟夷狄主中华,而于是诸词人一时林立,始称作者之圣。呜呼异哉!"(《曲律·杂论上·二四》)

但元杂剧终以它的艺术力量和杰出成就稳然树立,并巩固了戏剧艺术在中国文艺史上的地位。

而且,艺术研究者的眼光也就理所当然地为杂剧舞台艺术的千姿百态所吸引。不仅在一些文人的诗文作品中已出现了戏剧批评的专论,而且还出现了几部有关戏剧艺术的理论批评专著和资料专集。因而,如果说元代是我国古代戏剧的第一个黄金时代,那末元代的戏剧理论批评则是我国戏剧学历史上的第一个高峰。

从古代的有关文献看来,中国戏剧的初期比较注重即兴表演,而不大注重剧本的撰作;古代的剧场往往是娱乐场所的组成部分,比较注重演出的娱乐性;古代的剧场与舞台样式比较注重观众与演员之间的情绪交流与亲切感。由此,戏剧学就比较注重对演出、观众及剧场的记录。到了元代,有关戏剧的专著也就首先是反映演唱活动及演员生活的,《唱论》和《青楼集》是这种著作的代表。

由于元代剧本创作的迅速发展,许多成就卓著的剧作家如璀璨的群星般涌现于民间与文坛,于是,就出现了钟嗣成这样的文人撰专著为杂剧作家树碑立传,也出现了《中原音韵》这样的著作,对曲词的创作提供了方法与范例。

元代的戏剧学家往往本人就是杂剧作家或散曲作家,如钟嗣成、周德清等。一些作家还直接运用当时新兴而又最为流行的散曲形式,写下了戏剧学的篇章,如杜仁杰〔般涉调耍孩儿〕《庄家不识构阑》套曲对元代剧场演出的描绘,关汉卿〔一枝花〕《不伏老》套曲对元代作家精神面貌的表现,称得上是中国戏剧学史上的佳篇。

元代戏剧学的一个重要特点是开始出现了有关戏剧的专门著作,这些专著记录及研究的方面较广泛,开启了许多新的领域,如《唱论》对戏曲声乐的研究,是历代"演唱方法论"的开端,《中原音韵》则

开始了中国传统"曲学"的研究。《青楼集》《录鬼簿》对演员、剧作家的全面记载和评论,这在中国戏剧史上也是一个空前的创举。

第二节　元代的戏剧表演论著

首先在表演研究的领域中取得成就,这是元代戏剧理论批评的特点。元代第一位著名的曲论家胡祗遹可以称为表演批评家;元代第一部著名的曲论专著《唱论》是研究戏曲歌唱的;元代第一批有关戏剧的散曲作品是对演员和演出的题咏;而像《青楼集》这样反映众多演员生活的专著,在元明清三代六百多年中,几乎是绝无仅有的。

一、胡祗遹的"九美"说

胡祗遹(1227—1293)字绍闻,号紫山,磁州武安(今河北磁县)人。至元年间曾在元朝中央和地方政权中历任重要官职。在朝中任职时间,曾触犯当时权奸阿合马。元灭宋后,召拜翰林学士,托谢不就。《录鬼簿》把他列于前辈名公,《全元散曲》录存小令十一首,《太和正音谱》说:"胡紫山之词,如秋潭孤月。"胡氏爱好戏曲并与戏曲艺人交往甚密,陶宗仪说他对当时著名杂剧艺人朱帘秀(珠帘秀)"极钟爱之"(《南村辍耕录》)。胡氏著有《紫山大全集》。清人纪昀批评这个集子"多收应俗之作,颇为冗杂,甚至如《黄氏诗卷序》《优伶赵文益诗序》《赠宋氏序》诸篇,以阐明道学之人,作媟狎倡优之语,其为白璧之瑕,有不止萧统之讥陶潜者"(《四库全书总目提要》集部别集类十九)。但被斥为"媟狎倡优之语"的这三篇序文,正是元初戏曲批评的重要专论,我们可以从中了解胡氏对戏曲的见解。

胡祗遹在《优伶赵文益诗序》中指出,表演艺术贵在"新巧"而最

忌"踵陈习旧"，他说："醯盐姜桂，巧者和之，味出于酸咸辛甘之外，日新而不袭故常，故食之者不厌。滑稽诙谐亦犹是也。拙者踵陈习旧，不能变新，使观听者恶闻而厌见。"他认为只有"耻踪尘烂，以新巧而易拙，出于众人之不意，世俗之所未尝见闻者"，方能为观听者所"多爱悦"。这种为观听者所"爱悦"的演员，必须具备多方面的艺术素质和演唱技巧。胡祗遹在《黄氏诗卷序》中就表演艺术对演员提出九项要求，他称之为唱曲艺人的"九美"：

> 一、姿质浓粹，光彩动人；二、举止闲雅，无尘俗态；三、心思聪慧，洞达事物之情状；四、语言辨利，字真句明；五、歌喉清和圆转，累累然如贯珠；六、分付顾盼，使人解悟；七、一唱一说，轻重疾徐中节合度，虽记诵闲熟，非如老僧之诵经；八、发明古人喜怒哀乐、忧悲愉佚、言行功业，使观听者如在目前，谛听忘倦，惟恐不得闻；九、温故知新，关键词藻，时出新奇，使人不能测度为之限量。九美既备，当独步同流。

这"九美"，包括了演员的形体素质、风度气质、生活积累、演唱技巧等许多方面。在演唱技巧方面，要求念白、歌唱、表情动作样样俱佳：说白要"辨利，字真句明"，歌唱要"清和圆转"，动作和表情要美而符合剧情的规定（"分付顾盼，使人解悟"）；而且要特别注意重情感与合节奏，克服机械无情的毛病（"非如老僧之诵经"）。又总之，要"发明古人"之情与事，即积极创造角色；要"时出新奇"，时时让观众产生新鲜的愉悦。胡氏所说"发明古人"，其"发明"的意思实质上包含两个方面，一为"体验"，二为"表现"。首先要体验角色的内心情感，并了解其行动的目的；然后要逼真地当众表现出来，引导观众共同创造舞台意境，"使观听者如在目前，谛听忘倦"。对于"时出新奇"，胡氏特别指出要"温故知新"，即在扎实练好基本功、掌握好传

统表演精华的基础上进行创新,也即是"百尺竿头,更进一步"的意思,这是一种扎实的高标准的要求。胡氏还要求表演的创新要在理解剧本的基础之上,抓住"关键"处狠下功夫,这也就是反对离开剧情的卖弄。这些提法,不仅说明了胡氏对继承与创新的关系有较辩证的认识,也说明了胡氏反对艺术上廉价的争奇斗胜。

胡祗遹"九美"所代表的元代初期的表演理论已有相当高的水平,其合理的精神在明清的表演理论中都有所反响。如在明后期汤显祖的《宜黄县戏神清源师庙记》中或在清代的《梨园原》中,都可以看出中国戏曲表演理论一脉相承的关系。如果我们从今天的舞台艺术实践出发来观察胡氏的表演理论,觉得其中亦颇有精彩之处。

二、燕南芝庵的《唱论》

元杂剧以唱为主,而且多以正旦或正末唱到底,主要演员的演唱技巧对于演出效果具有决定性的意义。因而当时的一些著作如张炎《词源》、姚桐寿《乐郊私语》及上述胡祗遹的文章等,时有关于唱曲的记载与研究。《唱论》则是对前人歌唱经验和当时戏曲演唱实践的理论总结。作者燕南芝庵,其真实姓名和生平事迹均不可考。该书现存最古的本子,是元人杨朝英选编的散曲选集《乐府新编阳春白雪》卷首附录本,可知当作于元至正朝(1341—1361)以前。

《唱论》篇幅很短,仅有二十七节。除了简略列举古代著名的音乐家、歌唱家及古典戏曲的主要体制等以外,大部分是有关戏曲演唱的声乐理论和歌唱方法。其中云及:

> 大忌郑卫之淫声,续雅乐之后,丝不如竹,竹不如肉,以其近之也。又云:"取来歌里唱,胜向笛中吹。"

所谓"忌郑卫""续雅乐"系儒家传统观点，意思是指歌唱中不可杂入媒亵之词或淫靡之曲，这里包含着鄙视民间情歌的意味。"丝不如竹，竹不如肉"，引用前人的话说明音乐"渐近自然"为好，特别是戏曲演唱，要突出歌声的效果，器乐演奏只能起烘托作用，切不可喧宾夺主。

《唱论》不仅指出了歌唱的"格调"（如"抑扬顿挫，顶叠垛换"等），"节奏"（如"停声、待拍、偷吹"等），"声节"（指歌唱的关节、关键，如"起末、过度"等），"声韵"（如"一声平，一声背，一声圆"等），"声气"（如"变声、敦声""偷气、取气"等）等方面的各种要求和方法，还指出了"歌声变件"即行腔旋律的舒展变化手法（如"慢、滚、序、引"等），以及"尾声"的各种处理方法（如"赚煞、随煞、羯煞"等）。又论歌曲的"题目"和"歌之所"云：

> 凡歌曲所唱题目，有曲情、铁骑、故事、采莲、击壤、叩角、结席、添寿；有宫词、禾词、花词、汤词、酒词、灯词；有江景、雪景、夏景、冬景、秋景、春景；有凯歌、棹歌、渔歌、挽歌、楚歌、杵歌。
>
> 凡歌之所：桃花扇，竹叶樽，柳枝词，桃叶怨，尧民鼓腹，壮士击节，牛僮马仆，闾阎女子，天涯游客，洞里仙人，闺中怨女，江边商妇，场上少年，阛阓优伶，华屋兰堂，衣冠文会，小楼狭阁，月馆风亭，雨窗雪屋，柳外花前。

以上两节，要求歌唱者了解所歌唱的歌词内容、感情色彩和风格特色，还要了解听歌的特定人物和特定情境，在演唱中加以仔细的辨析和细致的表现。

《唱论》还要求歌唱者要有自知之明，注意扬长避短，有效地合理地发挥自己的演唱特长，其中写道：

> 凡人声音不等，各有所长。有川嗓，有堂声，皆合被箫管。

有唱得雄壮的,失之村沙;唱得蕴拭的,失之乜斜;唱得轻巧的,失之闲贱;唱得本分的,失之老实;唱得用意的,失之穿凿;唱得打揢的,失之本调。

这段话较辩证,指出不同的音质和歌唱风格都可能有利有弊,要注意克服风格特色中隐含着的种种弱点。《唱论》还专门写了三节,要求克服其他各种歌唱的毛病,如"歌节病"(如"唱得困的""灰的""涎的""叫的"等)、"唱声病"(如"散散""焦焦""干干""洌洌"等)和"添字病"等。

《唱论》中对十七宫调调性色彩作如下记录:

仙吕宫唱,清新绵邈。南吕宫唱,感叹伤悲。

中吕宫唱,高下闪赚。黄钟宫唱,富贵缠绵。

正宫唱,惆怅雄壮。道宫唱,飘逸清幽。

大石唱,风流酝藉。小石唱,旖旎妩媚。

高平唱,条物滉漾。般涉唱,拾掇坑堑。

歇指唱,急并虚歇。商角唱,悲伤宛转。

双调唱,健捷激袅。商调唱,凄怆怨慕。

角调唱,呜咽悠扬。宫调唱,典雅沉重。

越调唱,陶写冷笑。

以上对十七宫调特色的概括,可能是当时曲学界通常的认识,因而在《中原音韵》《阳春白雪》《辍耕录》中都有相同的记录或转录。这种概括是能反映出各宫调特性的一般特征的,因而亦为后世所认可,在明代朱权《太和正音谱》、臧懋循《元曲选》、王骥德《曲律》等著作中亦有转录。但是宫调的特性并不是单一的、不变的,而是复杂的、可变的,我们不能把以上的概括作为铁律来约束自己的认识;事实上,元、明、清各代的曲词创作中,突破这种宫调特性"规定"的现象

十分常见，因而王骥德的认识就已经较为变通，他补充说："所谓仙吕宫清新绵邈等类，盖谓仙吕宫之调，其声大都清新绵邈云尔。"王氏所谓"大都"云云，就已指出其并非"一律"。

《唱论》言极简练而意极丰富，其中一些有关术语现已很难确切了解其本来含义，需要进一步深入研究。但是从元、明两代的许多曲学著作中可以看出，《唱论》的影响颇为广泛而深远。

三、元代勾栏的见闻录

元人没有给后人留下有关剧场的专著，但是却留下不少形象资料。如山西农村至今保留的元代建筑的戏台或其遗址，"大行散乐忠都秀在此作场"的壁画，以及如《蓝采和》等杂剧中关于演出的描述，都使我们获得了元代舞台和剧场的总印象。杜仁杰的〔般涉调耍孩儿〕《庄家不识构阑》套曲、高安道的〔般涉调哨遍〕《淡行院》套曲，则以散曲的形式，形象地再现了元代勾栏的演出情况，称得上是元代剧场艺术的见闻录。

杜仁杰(1201—1283)字仲梁，号止轩，原名之元，字善夫，济南长清人。金末隐居内乡（在今河南），元初屡征不起，故《录鬼簿》称他为"散人"。他的《庄家不识构阑》套曲是脍炙人口的散曲作品。

〔耍孩儿〕风调雨顺民安乐，都不似俺庄家快活。桑蚕五谷十分收，官司无甚差科。当村许下还心愿，来到城中买些纸火。正打街头过，见吊个花碌碌纸榜，不似那答儿闹穰穰人多。

〔六煞〕见一个人手撑着椽做的门，高声的叫"请请"，道"迟来的满了无处停坐"。说道"前截儿院本《调风月》，背后么末敷演《刘耍和》"。高声叫"赶散易得，难得的妆合"。

〔五煞〕要了二百钱放过咱，入得门上个木坡，见层层叠叠

团圞坐。抬头觑是个钟楼模样，往下觑却是人旋窝。见几个妇女向台儿上坐。又不是迎神赛社，不住的擂鼓筛锣。

〔四煞〕一个女孩儿转了几遭，不多时引出一伙。中间里一个央人货，裹着枚皂头巾，顶门上插一管笔，满脸石灰更着些黑道儿抹。知他待是如何过？浑身上下，则穿领花布直裰。

〔三煞〕念了会诗共词，说了会赋与歌，无差错。唇天口地无高下，巧语花言记许多。临绝末，道了低头撮脚，爨罢将幺拨。

〔二煞〕一个妆做张太公，他改做小二哥，行行行说向城中过。见个年少的妇女向帘儿下立，那老子用意铺谋待取做老婆。教小二哥相说合，但要的豆谷米麦，问甚布绢纱罗。

〔一煞〕教太公往前挪不敢往后挪，抬左脚不敢抬右脚，翻来覆去由他一个。太公心下实焦躁，把一个皮棒槌则一下打做两半个。我则道脑袋天灵破，则道兴词告状，划地大笑呵呵。

〔尾〕则被一胞尿爆的我没奈何。刚捱刚忍更待看些儿个，枉被这驴颓笑杀我。

这是一个营业性的剧场，是一个观众三面环坐的圆形剧场。整个演出的安排有一定的程序，却又显得非常灵活。据剧场把门人宣称，这次要演出院本《调风月》和幺末(杂剧)《刘耍和》。但这个庄家汉因故只看了院本的表演。整个演出的特征是"乐人"。丑角(当即院本的副末)的表演相当突出。他是整个舞台行动的关键，开着黑白相间的脸谱，吟诗说赋、"唇天口地"、"巧语花言"、"低头撮脚"(变戏法)，舞台气氛因之而活跃、轻快而有光彩。正是这个丑角把观众的注意引到院本和杂剧的演出中。院本《调风月》情节清晰明朗，这是一个并不复杂的滑稽戏，由于演出的认真和精妙，竟是那样的引人入胜；情节的结局是一个出人意外的闹剧场面，因而全剧在"大笑呵呵"中结束。全场的观众都被深深地吸引住，而且知道，更精彩的演出还

在后头,因而,任何一个中途退席的人都将被视为愚不可及。

套曲把七百年前的勾栏演出情景呈现于我们的眼前。我们的脑中一下子就有了那个本来完全陌生的艺术世界。此时,我们何尝不像那个不识勾栏的庄家汉一样,感到是那样的新鲜,那样的逗人,那样的令人兴奋,那样的令人惊诧。这套〔耍孩儿〕的好处在于不仅真实地描绘了戏台上的动人表演,而且栩栩如生地写出了台下人的情感活动,写出了观者的心情是如何地伴随剧情一起跃动,令后世读者的感受竟能如此神奇地与当时的看客息息相通。为此,这一套曲称得上是一篇有关观众心理的妙作。

戏剧演出是流动的艺术,剧场是一个活生生的世界。观众则是这个世界的主体力量之一,观众的情绪节奏也是流动的。因而,对于剧场艺术的反映,运用灵活的形象描绘手法往往可能显示出独特的优点。因为,凝静的解析可以使人"相信",而形象的再现可以令人"感到"。前者可以教人懂得其中要略,有所认识;后者则可以让人悟得其中微妙,如同身受。

善于对心理的刻画,是元人散曲创作的一个特色。上述杜仁杰〔耍孩儿〕套曲的反映剧场观众心理,此后睢景臣的名作〔哨遍〕《高祖还乡》套曲的反映社会群众心理,都是生动的例证。

高安道的〔哨遍〕《嗓淡行院》套曲则是写一个不得意的官吏观看行院演出时的内心活动。由于这个"被名缰牵挽无休"的官吏(他自称"抱官囚"),抱着"去歌楼作乐,散闷消愁;倦游柳陌恋烟花,且向棚阑玩俳优"的目的,因而在行院中常常无端嘲讽表演者的丑陋、无能和技艺低劣①。如果把《嗓淡行院》和《庄家不识构阑》两套曲子

① 如:〔五煞〕扑红旗裹着惯老,拖白练缠着脏脸,兔毛大伯难中揪。踏鞔的险不桩的头破,翻跳的争些儿跌的进流。登踏判躯老瘦,调队子全无些骨巧,疙瘩鬼不见些挖搜。〔三煞〕妆旦不抹彤,蠢身躯似水牛,嗓暴如恰哑了孤桩狗。带冠梳硬挺着粗脖项,恰掌记光舒着黑指头。肋额的相迤逗,写着道翻跽舞态,宛转歌喉。

对比着读,还可以看出社会不同阶层观众的不同的艺术欣赏动机、心理特征及评议方式。庄家汉少见多怪,但实实在在地在看戏,他内心坦率、明朗,因而在艺术感受中得到愉快。"抱官囚"动机不纯,因而只能以自己灰暗的主观情绪去曲解整个舞台形象。

从这两种观众的心理反应中,我们却又可以形象地感到了元代演员的生涯、演员的矛盾的命运:他(她)们为舞台艺术的发展贡献了自己的一切,因而与广大观众一起享受创造的乐趣和满足;但同时,却又被那些贵族老爷"玩""乐"的偏见所歪曲和侮辱。

四、夏庭芝的《青楼集》

对演唱艺术的研究必然引起对演唱者的关注。

元人的一些诗文著作中时有对演员的生活和艺术活动的记录。陶宗仪《辍耕录》中记载:"教坊色长魏、武、刘三人,鼎新编辑。魏长于念诵,武长于筋斗,刘长于科泛,至今乐人皆宗之。"(卷二十五)又记载:"歌妓顺时秀,姓郭氏,性资聪敏,色艺超绝,教坊之白眉也。"(卷十九)元末张光弼《辇下曲》中也曾有诗赞顺时秀:"教坊女乐顺时秀,岂独歌传天下名。意态由来看不足,揭帘半面已倾城。"(《张光弼诗集》卷三)《青楼集》所载顺时秀事迹与《辍耕录》同。杂剧《蓝采和》中记载了蓝采和、喜千金、小采和、蓝山景、王把色、李薄头等杂剧演员名字。其对演员许坚(艺名蓝采和)的演员生涯曾作如下描述:

> 试看我行针步线,俺在这梁园城一交却又早二十年。常则是与人方便,会客周全,做一段有憎爱、劝贤孝新院本,觅几文济饥寒、得温暖养家钱。俺这里不比别州县,学这几分薄艺,胜似千顷良田。

这表达了戏曲演员对艺术的热爱和严肃态度，并表达了他们的艰苦生活和对剥削者的鄙视。

杂剧演员常帮助作家修改剧本，有的还直接从事创作。其实，像关汉卿这样的作家就可以说是杂剧作家兼导演和演员。明初贾仲明吊关氏〔凌波仙〕词中赞扬他是"驱梨园领袖，总编修师首，捻杂剧班头"。臧懋循《元曲选序二》称他"躬践排场，面敷粉墨……偶倡优而不辞"。杂剧演员花李郎、红字李二等亦兼为剧作家。至于演员与剧作家之间有密切关系的更是指不胜屈。如关汉卿与朱帘秀、白朴与天然秀、杨显之与顺时秀、郑德辉与"伶伦辈"、王实甫与"风月营""莺花寨""翠红乡"之间的关系等，都是生动的例子。

《青楼集》则是记载元代演员事迹的一部专书，作者夏庭芝系元末明初作家。**夏庭芝**，字伯和，一作百和，号雪蓑，别署雪蓑钓隐，一作雪蓑渔隐，松江（今属上海）人。约生于元泰定二年（1325），明洪武十九年（1386）前后尚在世。夏氏原为松江巨族，家中藏书甚富。庭芝隐居不仕，与当时戏曲作家及艺人多有来往。

《青楼集》记述元代几个大城市的一百十余个伎女生活的片段，其中有六十余人是杂剧演员，较著名的就有珠帘秀、顺时秀、天然秀、赛帘秀、王奔儿、李娇儿、张奔儿、汪怜怜、米哈里、顾山山等。这些演员都聪慧不凡，技艺超绝并热爱杂剧艺术。有些演员是多面手，如顺时秀，"杂剧为闺怨最高，驾头诸旦本亦甚得体"；天然秀，"闺怨杂剧为当时第一手，花旦、驾头，亦臻其妙"，等等。至于专工某一类角色，被称为"温柔旦""风流旦"，或被誉为"长于驾头杂剧""长于绿林杂剧"的更不乏其人。这些演员经过长期的演出实践，不仅能演很多剧目，而且有很高的表演水平，如李芝秀能"记杂剧三百余段"，小春宴有许多剧目"任看官选拣需索"。由于这些演员的到处奔走和辛勤演出，博得了各阶层观众的好评，为促进元剧的繁荣起了重大的作用。

《青楼集》还记录了一些演员的悲惨生涯。她们生活奔波不定，

而且受人欺辱,常常作官家"侧室",而最终"复为娼"者有之(如李芝秀),"流浪江湖"者有之(如王奔儿),"髡发为尼"者有之(如汪怜怜),"金篦刺目"者有之(如樊事真)。

悲惨的生活可使杂剧演员致残,但她们的艺术却是不朽的。由于她们刻苦学习,基础扎实,因此能长期保持艺术青春。如赵梅哥"老而歌调高如贯珠";顾山山老时演花旦杂剧,"犹少年时态";赛帘秀中年双目失明,但"声遏行云,乃古今绝唱";平阳奴和郭次香均眇一目,但却精于杂剧,"驰名金陵"。

这些演员还要常常与公卿士夫的迫害与侮辱作斗争,表现出她们的气节和斗争性。如汪怜怜始"髡发为尼",复又"毁其形,以绝众之狂念"。顺时秀在参政面前,以智勇的办法挫败其肮脏的企图。

《青楼集》除了记载杂剧演员外,还记载了诸宫调、说话、嘌唱、舞蹈等著名艺人,并涉及当时的一些男演员和剧作家、诗人以及"名公士夫"的事迹。了解演员生活是研究戏剧发展史的重要内容之一,也是研究表演艺术的必要环节。因而《青楼集》是一部值得重视的有关戏曲史的著作。

《青楼集》对元杂剧的著名演员的描录,值得一读。如记珠帘秀云:

> 姓朱氏,行第四。杂剧为当今独步;驾头、花旦、软末泥等,悉造其妙。胡紫山宣慰尝以〔沉醉春风〕曲赠云:"锦织江边翠竹,绒穿海上明珠。月淡时,风清处,都隔断落红尘土。一片闲情任卷舒,挂尽朝云暮雨。"冯海粟待制亦赠以〔鹧鸪天〕云:"凭倚东风远映楼,流莺窥面燕低头。虾须瘦影纤纤织,龟背香纹细细浮。红雾敛,彩云收,海霞为带月为钩。夜来卷尽西山雨,不着人间半点愁。"盖朱背微偻,冯故以帘钩寓意。至今后辈,以"朱娘娘"称之者。

　　朱帘秀为当时著名杂剧演员，像关汉卿等名重一时的杂剧作家都曾与她交往密切。一些官员对她的表演亦颇赏爱。关汉卿曾有〔南吕一枝花〕《赠朱帘秀》套曲，其中一曲写道："轻裁虾万须，巧织珠千串；金钩光错落，绣带舞翩跹。似雾非烟，妆点深闺院，不许那等闲人取次展。摇四壁翡翠阴浓，射万瓦琉璃色浅。"此曲借咏"珠帘"而写朱帘秀的艺术技巧。形容朱帘秀歌声清圆如串珠，舞态错落、翩跹，艺术技巧光彩照人。曲中洋溢着对表演艺术家的赞美之意。《青楼集》所记胡祗遹及冯子振对朱帘秀的题赠，虽不乏文人轻薄的意味，但其中却也表达了他们对演员精湛表演艺术的倾倒。冯子振（1257—1314）是散曲作家，当时人称他的曲"豪辣灏烂，不断古今"；胡祗遹还是著名的表演理论家。他们的创作情思及艺术鉴赏能力正是在与表演者的交流中找到了源头活水。由这则记录中，我们还得悉，朱帘秀是个表演多面手，毋论高下男女，各类角色她都能表演而且"悉造其妙"，这就告诉我们，元杂剧演员多为女性，男角亦可由女演员演唱；元杂剧演员往往兼通数角，也许正是这种兼通，促使整个表演艺术的提高。

　　《青楼集》记天然秀云：

　　　　姓高氏，行第二，人以"小二姐"呼之。母刘，尝侍史开府。高丰神靓雅，殊有林下风致。才艺尤度越流辈，闺怨杂剧为当时第一手。花旦、驾头，亦臻其妙。始嫁行院王元俏，王死，再嫁焦太素治中。焦后没，复落乐部。人咸以国香深惜，然尚高洁凝重，尤为白仁甫、李溉之所爱赏云。

　　这里既写出了演员的悲惨命运，又写出了剧作家与演员之间的亲密相关，还写出了演员的高洁自爱。这一段话，又一次告诉我们，这位深受当时人的赏识的女演员，也有这么一个特点：她是一个艺

术的多面手,而且是一个一专多能的表演艺术家。

以上两例,让我们较具体地看到了元杂剧演员的表演与生活。像这样的记录,《青楼集》中尚有很多。诚如邾经《青楼集·序》所说:"历历青楼歌舞之妓,而成一代之艳史传之也。"我们可以透过"艳史"的表面,看到了整个元代的演员生活境况及杂剧表演的概貌。

元代的舞台表演艺术与戏曲创作一样,都十分兴旺发达,而作为历史记录和理论研究的戏剧学著作,首先在表演领域中作出成绩,这却是元代的特点。如果说,对演员的艺术实践进行归结研究属于"自下而上"的理论,那末,我国的戏剧学,正是从"由下而上"的研究开始的。

第三节 元代的戏曲创作论和作家评论

元杂剧创作的繁荣,刺激了戏剧评论的开展,连一些王公大臣都曾涉笔戏曲或散曲作家作品评论。如著名散曲作家贯云石(1286—1324)在所作《阳春白雪·序》中曾对作家作品简要评述道:"徐子芳滑雅";"杨西庵平熟";"疏斋媚如仙女寻春,自然笑傲";"冯海粟豪辣灏烂,不断古今,心事又与疏翁不可同舌共谈";"关汉卿、庾吉甫造语妖娇,适如少女临杯,使人不忍对殢"。周德清的《中原音韵》及杨维祯的文章中也都有对戏曲作家或作品的简要评论。戏曲家钟嗣成所作《录鬼簿》则是一部记录戏曲作家事迹和作品目录的著作,也是一部戏曲作家评论的专著,与《青楼集》并为元代有关戏曲史著作的双璧。

一、《录鬼簿》的戏曲作家评述

钟嗣成(约1279—约1360)字继先,号丑斋,原籍大梁(今河南开

封），后寄居杭州，屡试不遇，杜门家居从事戏曲著述。他所编制的杂剧有《章台柳》《钱神论》等数种，据明初《录鬼簿续编》称，这些杂剧作品"皆在他处按行，故近者不知，人皆易之"。他的散曲作品也曾称誉一时。《录鬼簿》载录了元代"书会才人""名公士夫"的戏曲、散曲作家一百五十二人，作品名目计四百余种。初稿完成于元至顺元年（1330），不久作者又订正过二次。至明初时，戏曲作家贾仲明重为增补，比钟嗣成原著内容又有所丰富。钟嗣成在自序中阐述了他的写作意图：

> 余因暇日，缅怀故人，门第卑微，职位不振，高才博识，俱有可录，岁月弥久，湮没无闻，遂传其本末，吊以乐章。复以前乎此者，叙其姓名，述其所作。冀乎初学之士，刻意词章，使冰寒于水，青胜于蓝，则亦幸矣。名之曰《录鬼簿》。嗟乎！余亦鬼也。使已死未死之鬼，作不死之鬼，得以传远，余又何幸焉？若夫高尚之士，性理之学，以为得罪于圣门者，吾党且唾蛤蜊，别与知味者道。

按钟氏自序所说，戏曲作家虽"门第卑微，职位不振"，但"高才博识，俱有可录"，与"著在方册"的圣贤君臣、忠孝士子同属"不死之鬼"。因而他对识其人了解其事的当代作者"传其本末，吊以乐章"，对前辈名公才人则"叙其姓名，述其所作"。首先立志为戏曲作家立传，而不顾"得罪于圣门"，这是钟嗣成的重要贡献。

《录鬼簿》对前辈名公才人的叙述，有两个特点，其一是给关汉卿、高文秀等作家以显要的地位，而关、高等作家的特点是以写激烈之词出名的。其二是给艺人作家应有的地位，如"教坊色长"赵文殷、"教坊勾管"张国宾、艺人"红字李二""李郎"等人，都并在"前辈""名公才人"之列。后来的明代评论家，常褒婉丽之词而贬激烈之词，

取文人作家而排艺人作家,相比则可以看出,钟嗣成的评述是很有非正统精神的。

钟氏同时人朱凯在《录鬼簿·后序》中说:"(钟继先)累试于有司,命不克遇,从吏则有司不能辟,亦不屑就,故其胸中耿耿者,借此为喻,实为己而发之。"钟嗣成这种借以抒写身世之感的旨意,在自序中已经体现出来,而在为"相知者"所作的小传及〔凌波仙〕吊词中得到再三体现。在钟氏笔下,这些杂剧作家都是才华惊人,但往往愤世嫉俗,不遇于时。宫天挺"吟咏文章笔力,人莫能敌",但"为权豪所中,事获辨明,亦不见用";郑光祖"为人方直,不妄与人交,故诸公多鄙之";曾瑞"志不屈物,故不愿仕,自号褐夫";鲍天祐"初业儒,长事吏簿书之役,非其志也";范居中"以才高不见遇";黄天泽"郁郁不得志";沈拱"天资颖悟,文质彬彬然,惟不能俯仰,故不愿仕";赵良弼"风流酝藉,开怀待客,人所不及,然亦以此见废";吴本世"天资明敏,好为词章……以贫病不得志而卒"。在吊词中,钟氏的不平之气更宛然可见。如吊廖毅云:"人间未得注金瓯,天上先教记玉楼。恨苍穹不与斯人寿。未成名一土丘,叹平生壮志难酬。朝还暮,春又秋,为思君泪满鹔裘。"吊吴本世云:"语言辩利扫千兵,心性聪明误半生。莱芜穷又染维摩病。想天公忒世情,使英雄遗恨难平。寒泉净,碧藻馨,敢荐幽冥。"钟氏上述文字也足以说明,元人的杂剧作家多为愤世之士,其杂剧创作亦多为发愤之作。

由于《录鬼簿》毕竟是记述剧作家的著作,因而也特别注意这些作家的戏剧活动事迹。如记郑光祖云:"名香天下,声振闺阁,伶伦辈称'郑老先生',皆知其为德辉也。"记沈和云:"天性风流,兼明音律,以南北调合腔,自和甫始……江西称为'蛮子关汉卿'者是也。"记睢景臣云:"心性聪明,酷嗜音律。维扬诸公,俱作《高祖还乡》套数,惟公〔哨遍〕制作新奇,诸公者皆出其下。"等等。

在小传和吊词中,钟嗣成还评论了一些作家的创作风格,如吊宫

天挺云：

> 豁然胸次扫尘埃，久矣声名播省台，先生志在乾坤外。敢嫌天地窄，更词章压倒元白。凭心地，据手策，数当今，无比英才。

吊郑光祖云：

> 乾坤膏馥润饥肤，锦绣文章满肺腑，笔端写出惊人句。番腾今共古，占词场老将伏输。《翰林风月》，《梨园乐府》，端的是曾下工夫。

钟氏认为前者的创作是"凭心地"，其风格为"豁然胸次"；后者的创作是"下工夫"，其风格为"锦绣文章"。钟氏在小传中还指出，宫天挺尤其好在"文章笔力，人莫能敌"，而郑光祖"贪于俳谐，未免多于斧凿"。另在小传中说范康"一下笔即新奇"，说鲍天祐"跬步之间，惟务搜奇索古而已，故其编撰，多使人感动咏叹"，说廖毅"时出一二旧作，皆不凡俗……发越新鲜，皆非蹈袭"等，要言不烦地指出各家创作特色，都有一定启发性。

《录鬼簿》是元人记录当代作家作品的唯一著作，功不可没。当时散曲作家周浩曾作〔折桂令〕一首题咏《录鬼簿》云："想贞元朝士无多，满目江山，日月如梭。上苑繁华，西湖富贵，总付高歌。麒麟冢衣冠坎坷，凤凰台人物蹉跎。生待如何，死待如何？纸上清名，万古难磨。"正因为《录鬼簿》为杂剧、散曲作家唱赞歌，因而首先引起历代戏曲家的注重。其书问世不久，即有贾仲明（1343—1422，别号云水散人，明初杂剧作家）首先予以增补。贾仲明为八十二位杂剧作家补作了〔凌波仙〕吊词。如吊关汉卿词云："珠玑语唾自然流，金玉词源即便有，玲珑肺腑天生就。风月情忒惯熟，姓名香四大神物，驱梨

园领袖,总编修师首,捻杂剧班头。"这些吊词为杂剧作家研究作出了贡献。与此同时,又有《录鬼簿续编》一卷,近人亦认为出自贾仲明手笔。《录鬼簿续编》记述了元明间戏曲、散曲作家七十一人的简略事迹及其杂剧作品七十八种目录,又载佚名作者的杂剧作品七十八种。《录鬼簿续编》内容体例和钟嗣成《录鬼簿》原著大体一致。

二、关汉卿的自我写照

在阅读了《录鬼簿》的作家评论后,再来补述元杂剧作家的自我写照,显然很有意义。元人许多散曲都是作家生活和性格的直接实录,若从戏剧学的角度去考察,其中一些作品可以构成作家论的一个分支。如钟嗣成的〔南吕一枝花〕《自序丑斋》套曲,马致远的〔双调夜行船〕《秋思》套曲,关汉卿的〔南吕一枝花〕《不伏老》套曲等。

钟嗣成的〔一枝花〕套曲中写道:"子为外貌儿不中抬举,因此内才儿不得便宜。半生未得文章力,空自胸藏锦绣,口唾珠玑。争奈灰容土貌缺齿重颏,更兼着细眼单眉,人中短、髭鬏稀稀。那里取陈平般冠玉精神,何晏般风流面皮? 那里取潘安般俊俏容仪? 自知,就里,清晨倦把青鸾对,恨杀爷娘不争气。有一日黄榜招收丑陋的,准拟夺魁。"用自嘲的笔墨大书特书自己之"丑",诙谐地表现了自己与俗世的格格不入,其中愤愤不平之意可触可摸。这时,我们再想想这位作家之所以会写一部得罪性理之学、高尚之士的《录鬼簿》,而且还津津乐道"吾党且啖蛤蜊,别与知味者道"(《录鬼簿·序》),也就不难理解了。

马致远(约1250—约1323)号东篱,大都(今北京)人,是曾被人称为元曲"四大家"之一的著名杂剧作家。贾仲明〔凌波仙〕吊词说他是:"万花丛里马神仙,百世集中说致远,四方海内皆谈羡。战文场,曲状元,姓名香贯满梨园。《汉宫秋》《青衫泪》《戚夫人》《孟浩

然》，共庾（庾吉甫）、白（白朴）、关老（关汉卿）齐眉。"说他是"马神仙"，非常合适。因为他决不与尘世的黑暗丑恶同流合污，而且常给以揭露与讽刺，但同时也时时流露出消极出世的思想。他的〔夜行船〕套曲是自己思想的深刻写照。其中写道："百岁光阴一梦蝶，重回首往事堪嗟。今日春来，明朝花谢，急罚盏夜阑灯灭。……蛩吟罢一觉才宁贴，鸡鸣时万事无休歇，争名利何年是彻！看密匝匝蚁排兵，乱纷纷蜂酿蜜，急攘攘蝇争血。裴公绿野堂，陶令白莲社。爱秋来时那些：和露摘黄花，带霜烹紫蟹，煮酒烧红叶。想人生有限杯，浑几个重阳节。嘱咐你个顽童记者：便北海探吾来，道东篱醉了也！"这套曲子诅咒了富贵场中的争名夺利，美化了作家的隐居生活，既表示了与浊世坚决隔绝的决心，又流露了及时行乐、消极厌世的情绪。一套〔夜行船〕，把马致远的精神世界形象地再现于读者之前。

关汉卿的〔一枝花〕套曲，是一幅精彩的作家自画像。

关汉卿　号已斋叟（一说名一斋，字汉卿），大都人，一说祁州（今河北安国县）人。约生于金末，卒于元成宗大德年间（1297—1307）。《录鬼簿》说他曾作过太医院尹（或说"院户"）。元熊自得《析津志·名宦传》说他"生而倜傥，博学能文，滑稽多智，蕴藉风流，为一时之冠。是时文翰晦盲，不能独振，淹于辞章者久矣"。这些话概括了他的才性与遭际。关汉卿一生主要生活于大都，也曾游历过洛阳、开封、杭州、扬州等地。郑经《青楼集·序》说他"不屑仕进，乃嘲风弄月，留连光景"，说明他主要生活于才人倡优之中。当时大都有个写作杂剧的文人组织，叫"玉京书会"，关汉卿是这个书会中的最重要的"才人"（剧作家）。因此，他是元代知识分子与民间勾栏艺人相结合的典型。

关汉卿是元代杂剧艺术的奠基人和开创者，而且是最杰出的杂剧作家。据记载，他一生作杂剧六十多本，现存《窦娥冤》《救风尘》《望江亭》《单刀会》《拜月亭》等十多种，皆其名著。此外，还有小令

五十多首,套曲十几套。关汉卿的戏剧创作,题材广泛,种类繁多,突出地表现了反对贪官污吏、权豪势要的思想。从这些剧本可以看出,他同情封建社会中的被压迫者、特别是受压迫受欺凌最深重的下层妇女的苦难遭遇,歌颂了她们的美好品德和斗争精神。王国维在《宋元戏曲史》中说:"关汉卿一空倚傍,自铸伟词,而其言曲尽人情,字字本色,故当为元人第一。"所见甚是,堪为定评。

中国封建社会给戏剧家的待遇一向极不公平。关汉卿的名字为整个元代的历史增添了光泽,为世界艺术史增添了色彩,但历代正史及正统文人的诗文著作却都把他排除于外,只有在为用世者所嗤的杂墨中找到有关关汉卿事迹的一鳞半爪。当我们正面对空寂的史书而无限感慨时,却于另外的文字世界中发现了这位伟大的戏剧家,看到了他的命运、他的情感、他的精神、他的力量,看到了他那色彩斑驳却又清澈见底的心灵的波流。那就是摆在我们眼前的〔一枝花〕套曲,《不伏老》:

〔一枝花〕攀出墙朵朵花,折临路枝枝柳。花攀红蕊嫩,柳折翠条柔。浪子风流,凭着我折柳攀花手,直熬得花残柳败休。半生来折柳攀花,一世里眠花卧柳。

〔梁州第七〕我是个普天下郎君领袖,盖世界浪子班头。愿朱颜不改常依旧,花中消遣,酒内忘忧。分茶、撅竹,打马、藏阄。通五音六律滑熟,甚闲愁到我心头。伴的是银筝女、银台前理银筝、笑倚银屏,伴的是玉天仙、携玉手并玉肩、同登玉楼,伴的是金钗客、歌金缕捧金樽、满泛金瓯。你道我老也,暂休。占排场风月功名首,更玲珑又剔透。我是个锦阵花营都帅头,曾玩府游州。

〔隔尾〕子弟每是个茅草岗、沙土窝初生的兔羔儿,乍向围场上走;我是个经笼罩、受索网苍翎毛老野鸡,蹅踏得阵马儿熟。

经了些窝弓冷箭铁枪头,不曾落人后。恰不道"人到中年万事休",我怎肯虚度了春秋。

〔黄钟煞〕我却是个蒸不烂、煮不熟、捶不匾、炒不爆、响珰珰一粒铜豌豆,恁子弟每谁教你钻入他锄不断、斫不下、解不开、顿不脱、慢腾腾千层锦套头? 我玩的是梁园月,饮的是东京酒,赏的是洛阳花,攀的是章台柳。我也会吟诗,会篆籀;会弹丝,会品竹;我也会唱鹧鸪,舞垂手;会打围,会蹴踘;会围棋,会双陆。你便是落了我牙,歪了我嘴,瘸了我腿,折了我手,天赐与我这几般儿歹症候,尚兀自不肯休。则除是阎王亲自唤,神鬼自来勾,三魂归地府,七魄丧冥幽,天哪,那其间才不向烟花路儿上走!

在这一套曲中,关汉卿并不掩饰自己沦入社会的底层,与被损害、被侮辱的人们生活在一起的经历,反而以夸张、嬉笑、玩世不恭的口吻写下自己在勾栏妓院中的浪漫生活。他对自己的评语是:"浪子班头""锦阵花营都帅头""响珰珰一粒铜豌豆"。这是只有元代杂剧作家才可能有的生活和性格,也只有元代杂剧作家才可能作这样的自白。这里描写的是一个狂浪、痴情的硬汉。这是关汉卿的自画像,也是元代杂剧作家的特有的画像。

从曲中叙述看来,"我"兴趣广泛,阅历丰富,多才多艺,不仅是一个"通五音六律"的音乐舞蹈人才,而且兼通棋艺、诗学、书法、围猎等等。虽时常有"闲愁到我心头",但"我"却是"蒸不烂、煮不熟、捶不匾、炒不爆",无比坚强。尽管现实时时给人以苦难,置人于绝路,但"我"却我行我素,至死不渝。甚至面对整个封建伦理世界高喊:"则除是阎王亲自唤,神鬼自来勾,三魂归地府,七魄丧冥幽,天哪,那其间才不向烟花路儿上走!"

这就是伟大的戏剧家关汉卿。这是他的心声,他的灵魂的呼叫。这里有他的创伤,也有他的气魄、骄傲和勇气。他用文字为我们表达

了一个活生生的灵魂。

〔一枝花〕整套曲子一气呵成,奔腾向前,一股精神力量逼人而来。而且,字字句句,充满了奔涌的情绪之势,其中挟卷着于世不容的压抑感,也腾跃着与世抗争的冲击力。所以,它是元代杂剧作家的心灵之歌。它的意义首先并不在于"说明"了元代剧作家的生活实际和精神状态,而在于"表现"了元代戏剧家完全失意无望的生活外壳和相当自由狂放的内心世界的矛盾,实则"表现"了作家的精神力量与现实社会之间的冲突。也许,就是这种人生的"冲突",成了剧作家创作力量迸发的契机。因而,这套曲子弹出了元杂剧作家不宁静的内心节奏和奔涌不息的精神韵律。

作家内心世界的表达,这是多么难得的作家研究的资料。到了明后期,汤显祖的"四梦"题辞,也是著名的剧作家的内心独白,为我们提供了了解汤显祖思想感情的依据。由于两位戏剧大家所处时代的不同,以及作家生活经历、精神结构的不同,加上写作文体的不同,因而其特色是不同的。〔一枝花〕是形象的摄录,"四梦题辞"则是理性的记载;前者倾注了激越的呼喊,后者包涵了痛苦的寻求;前者引人想象,后者启人思索。但是,有一点是一致的,它们都为我们打开了伟大作家内心深处的世界。这个世界,总是恢宏无边的,而且,又总是深沉无底的。

三、杨维桢等人的戏曲创作论

由于杂剧与散曲创作的高度发展,元代的作曲家和批评家开始注意对戏曲(包括散曲)创作理论、创作方法的研究,这就成为顺理成章的事了。

元代著名散曲作家乔吉(1280—1345)曾提出关于乐府结构的精辟见解,这种见解常被后人所称引:

作乐府亦有法，曰"凤头、猪肚、豹尾"六字是也。大概起要美丽，中要浩荡，结要响亮，尤贵在首尾贯穿，意思清新。苟能若是，斯可以言乐府矣。

陶宗仪在引述这段话时解释说："此所谓乐府，乃今乐府，如〔折桂令〕、〔水仙子〕之类"（见《辍耕录》卷八《作今乐府法》）。此所谓"今乐府"系指"曲"。乔吉一方面指出了作曲应注意各部分结构的一般要求，又指出了尤其应注意全篇结构的逻辑性和内容的清新。

邓子晋在《太平乐府·序》中，指出乐府（亦即"曲"）的一个特点是"调声按律，务合音节，盖犹有歌诗之遗意"，因而强调作曲必须"按四声，字字不苟，辞壮而丽，不淫不伤"，认为这就是"乐府之所本"。乔吉与邓子晋，前者强调结构，后者强调声律，这两种主张对以后的戏曲创作论及作曲法的影响至为深远。

杨维祯（1296—1370）是元代重要的诗文作家与批评家，他的戏曲见解尤其值得注意。维祯字廉夫，号铁崖、东维子，会稽（今浙江绍兴）人，晚居松江。《四库全书总目提要》称他为"横绝一世之才"，"以诗文奇逸凌跨一时"，陶宗仪称其生平"耽好声色"（《辍耕录》卷二十三），钱谦益说他"呼侍儿歌白雪之辞，自倚凤琶和之"（《列朝诗集小传》甲前集）。说明他对艺术活动的爱好。杨维祯晚年寓居松江时，还曾建立乐班，吹弹歌舞，演出频繁，班中如竹枝、柳枝、桃花、杏花，都是著名的"歌歈伎"，当时人有诗云："竹枝柳枝桃杏花，吹弹歌舞拨琵琶。可怜一解杨夫子，变作江南散乐家。"（见瞿佑《归田诗话》下卷）杨氏著有《东维子文集》《铁崖先生古乐府》，宋濂为他作墓志称："吴越诸生多归之，殆犹山之宗岱、河之走海，如是者四十余年。"说明他在元代后期文坛的显要地位。王彝《文妖》则说他"以淫词怪语裂仁义，反名实，浊乱先圣之道"，这些话却反映了他思想中的某种异端色彩。

在《东维子文集》中收有专论戏曲的文章数篇,其中也有对元曲家的评论。"士大夫以今乐成鸣者,奇巧莫如关汉卿、庾吉甫、杨淡斋、卢疏斋,豪爽则有冯海粟、滕玉霄,酝藉则有如贯酸斋、马昂父"(《周月湖今乐府·序》)。

杨维祯重视戏曲的感化和教育作用。他在《优戏录·序》中说:"优戏之伎,虽在诛绝,而优谏之功,岂可少乎?"他在《朱明优戏·序》中更明确地提倡戏剧应该具有"讽谏"功能;"百戏有鱼龙、角抵、高缒、凤凰、都卢、寻橦、戏车、走丸、吞刀、吐火、扛鼎、象人、怪兽、舍利、泼寒、苏木等伎,而皆不如俳优侏儒之戏,或有关于讽谏,而非徒为一时耳目之玩也。"基于这种认识,他对戏曲创作的要求也就强调了"劝惩"的作用。他在《沈氏今乐府·序》中说:"其于声文缀于君臣、夫妇、仙释氏之典故以警人视听,使痴儿女知有古今善恶成败之劝惩,则出于关、庾氏传奇之变。"对戏曲的"劝惩"作用的肯定,事实上即是对戏曲本身地位的肯定,这在封建文人鄙视戏曲的时代里,是有特殊意义的。当然,对于"劝惩"内容的要求,他不可能离开"君臣、夫妇"等一套封建说教。杨维祯这种观点在明清曲论中得到反复阐述,其积极意义及局限性在明清曲论中同样得到了发展。

杨维祯还在《周月湖今乐府·序》一文中就戏曲创作的艺术形式问题提出自己的看法:

> 士大夫以今乐成鸣者,奇巧莫如关汉卿、庾吉甫、杨淡斋、卢苏斋,豪爽则有如冯海粟、滕玉霄,酝藉则有如贯酸斋、马昂父。其体裁各异,而宫商相宣,皆可被于弦竹者也。继起者不可枚举,往往泥文采者失音节,谐音节者亏文采,兼之者实难也。

由杨维祯的话可以得知,元后期的戏曲作家对戏曲剧本的"两重性"(文学性与演唱性)的认识与掌握,已远不如前期的作家。这反

映了后期戏曲作家与演唱实践已有所疏远,这种现象本身就意味着杂剧剧本创作开始走向衰落。因为戏剧的生命活力需要通过演出来体现,文人笔下的文字若与演员口中的声音断然分离,这种戏曲体制的创作就因机体的残缺而面临着衰亡的危机。为此,杨维祯就呼吁"文采""音节"相兼的主张。他试图以前期著名作家为例,说明有成就的戏曲作家其文采品格可以各逞风流,但都可以入乐演唱,这一点却是相同的,以杨维祯的话说,这叫作"宫商相宣,皆可被于弦竹"。杨维祯对戏曲创作的这种要求,说明了他对戏曲创作规律的成熟认识。这种主张,成了明后期文采音律"双美"说的先声。

杨维祯在传统诗文论方面有许多精到的见解,而在戏曲论方面更有独创性的见解,他的戏曲理论,代表了元代戏曲理论发展的成就,对明代曲论的发展有重要的影响和启发,这是值得我们特别予以注重的。

杨维祯的见解又是对元代前期及中期戏曲论的继承。如有关文采与音律的问题,前此的虞集就曾再三对"文律二者,不能兼美"的现象提出批评。他在《叶宋英自度曲谱·序》中说:"近世士大夫号称能乐府者,皆依约旧谱,仿其平仄,缀辑成章,徒谐里耳则可;乃若文章之高者,又皆率意为之,不可协诸律不顾也;太常乐工知以管定谱,而撰词实腔,又皆鄙俚,亦无足取。"他在《中原音韵·序》中也指出"儒者薄其事而不究心,俗工执其艺而不知理",对此他深表遗憾。

周德清的《中原音韵》则是元代北曲创作理论和创作方法研究的最重要著作,下文将作专门研究。

四、高明的戏曲观

以上谈的都是有关北杂剧剧作家及其创作的著述,这当然是元代戏剧学中的最主要部分。然而,元代的南戏创作比之南宋时代已

有了迅速的发展。因而,我们有必要仔细考察一下,究竟有没有反映南戏创作的著述?

南戏早在南宋时代已相当流行,至元代依然在民间发展。南戏还为我们留下了最早的完整剧本,使我们对宋元的戏曲创作面貌有了更为具体的了解。但是,反映南戏的理论著作却直至明嘉靖年间才由徐渭开始撰写。即使是杂著散文中也很少有叙述南戏的文字。在南宋时,除了诗人刘克庄的诗句中可能透露了些微南戏演出的信息外,其他文字就很难得了。至元代,《宦门子弟错立身》为我们留下一张早期南戏的剧目,计有二十九种。周密《癸辛杂识》中则记述了一个著名的南戏的创作过程。周密系由宋入元的文学家,他在《癸辛杂识》别集中记载了温州乐清县群众利用戏文与恶僧祖杰作斗争的故事。文中写道:"旁观不平,惟恐其(指祖杰)漏网也,乃撰为戏文以广其事,后众言难掩,遂毙之于狱。"从这里可以看出,早期南戏的创作与演出,具有真正的民间性,因而也就有了广泛的群众性。这和北杂剧较早就有著名的文人参加编剧的情况有所不同。

但是,自元末高明的《琵琶记》问世后,南戏逐渐成为文人乐于创作的戏剧样式。特别是《琵琶记》开场词〔水调歌头〕,对尔后数百年文人的南戏或传奇创作所起的影响,是不可低估的。

高明　字则诚,号菜根道人,浙江瑞安人;瑞安古属永嘉郡,永嘉又称东瓯,后人因以地望称他为高东嘉。约生于元成宗大德十年(1306)左右,约卒于明初。元至正五年(1345)中进士后,在浙江处州、杭州等地做过几任小官。高明的一生,正经历了元朝统治日趋衰败的过程。高明晚年主要过着隐居著书的生活。《琵琶记》是他在元末避乱隐居宁波城东栎社时根据长期在民间流传的"赵贞女蔡二郎"故事改编的。高明把谴责蔡伯喈背亲弃妇的传说改为对"全忠全孝"的蔡伯喈的同情和颂扬。高明笔下的赵五娘是一个忍辱负重、"有贞有烈"的中国古代妇女悲剧人物;蔡伯喈则是一个在深深的矛盾心理

中痛苦生活的知识分子形象。虽然高明在创作《琵琶记》时的主观意图常常为了宣扬封建道德，但在客观上却反映了元代的黑暗现实，尤其是他笔下的赵五娘、蔡伯喈等性格复杂的人物，是很有典型意义的。从这个复杂的深深交织着矛盾的作品中，我们可以看到作者高明矛盾复杂的创作观及创作心理。这种矛盾，在〔水调歌头〕这首开场词中也有所反映。

> 秋灯明翠幕，夜案览芸编。今来古往，其间故事几多般。少甚佳人才子，也有神仙幽怪，琐碎不堪观。正是不关风化体，纵好也徒然。　论传奇，乐人易，动人难。知音君子，这般另做眼儿看。休论插科打诨，也不寻宫数调，只看子孝共妻贤。骅骝方独步，万马敢争先？

高明在这首词里首先提出"不关风化体，纵好也徒然"这一戏曲创作观点。要求文艺创作有益于"风化"，是我国古代的传统文艺观，在不同的时代曾起过不同的作用。高明把这种观点引进了戏曲创作论，并作了明确的定向的阐释。他把那些专写"才子佳人、神仙鬼怪"的戏曲贬斥为"琐碎"之作，认为戏曲创作要"关风化"，即宣传"子孝共妻贤"这些内容。后来明开国皇帝朱元璋之所以将《琵琶记》与"五经四书"并提，自然与高明的这种创作主旨有关。高明的这种主张，在明前期如丘濬等"道学家"派的戏曲家之间得到恶性发展，成了以戏曲图解封建观念的旗号。至明万历年间，吕天成评沈璟的《十孝记》时，依然还是在提倡"有关风化"。王骥德在《曲律》中还以称许的口气说："故不关风化，纵好徒然，此《琵琶》持大头脑处。《拜月》只是宣淫，端士不为也。"（《杂论下·六二》）

"休论插科打诨，也不寻宫数调。"对于高明的这两句话，特别是后一句话，历来有不同的解释与评价。明代许多曲论对此颇多非议，

如《曲律·论宫调》中说:"夫作法之始,定自毖慎,离之盖自《琵琶》、《拜月》始。以两君之才,何所不可,而猥自贯于'不寻宫数调'之一语,以开千古厉端,不无遗恨。"徐渭的《南词叙录》则持不同观点,他说:"或以则诚'也不寻宫数调'之句为不知律,非也。此正见高分之识。夫南曲本市里之谈,即如今吴下山歌,北方〔山坡羊〕,何处求取宫调?"王骥德等人以为高明主张不要"法",徐渭则认为南曲本不须求"律"。实际上,《琵琶记》的格律比以前的南戏大为整饬,相传高明坐卧一小楼作《琵琶记》时,"其足按拍处,板皆为穿"(《南词叙录》),所以他是懂"法"而且守"律"的,正因为如此,所以后来魏良辅点板,沈璟作南词谱,均以《琵琶记》为范本。《琵琶记》在宫调的音乐性和科诨的趣味性上,都是很下功夫的,那末,高明为什么反说"休论"与"也不"呢? 钱南扬《元本琵琶记校注》第一出注九作这样的解释:"这里的意思,是说:看一本戏文的好坏,不要着眼于科诨,也不要着眼于宫调,首先应该从它的内容来判断;不是说:无宫可寻,无调可数。"钱氏此说较为妥切。这里所谓的"内容",实即高明所说的"子孝共妻贤"之类"风化"内容。高明这首词事实上提倡戏曲创作应以"关风化"为先,而以"科诨""宫调"为其次。

就艺术创作论而言,这首词最有价值的内容,是提出了"论传奇,乐人易,动人难"这一命题。这是说明戏曲所应追求的艺术境界,不止于娱乐人,而重在感动人。高明把感动人视作艺术创作的重点,这是很有见地的,后来明清两代的曲论家,对此都有周详的阐发。如清代李渔认为"传奇妙在入情",黄周星则说:"论曲之妙无他,不过三字尽之,曰'能感人'而已。"这些见解和高明的这一观点,都是一脉相承的。也有些曲论家认为高明所说的"乐人"与"动人"是在分指喜剧与悲剧。如清初毛声山就解释说:"文章之妙,不难于令人笑,而难于令人泣。盖令人笑者,不过能乐人,而令人泣者,实有以动人也。"(《第七才子琵琶记》第一出题词)不管后人如何解释,大家都肯

定了高明要求戏曲必须感动人这一点。高明本人写作《琵琶记》时，虽主观上企图宣扬某种封建伦理观点，但由于他还有要求"动人"这一点，因而客观上还是写出了能引起广大观众感情共鸣和感人的内容，这正是《琵琶记》之所以具有艺术魅力的原因。尽管高明的创作观原来含有深刻的矛盾，但由于艺术创作规律在支配着作家的创作活动，终于使人情战胜了说教。因而，当王骥德在阐述《琵琶》的"大头脑"时，又作了这样的解释："奏之场上，令观者藉为劝惩兴起，甚或扼腕裂眦，涕泗交下而不能已，此方为有关世教文字。"原来"有关世教文字"，却在于令人"涕泗交下而不能已"的动人场景之间。

第四节　周德清的《作词十法》

元代曲学家**周德清**（1277—1365），字日湛，号挺斋，高安（今属江西）人，"工乐府，善音律"，对北曲的作法有深刻独到的见解。为了能使"四方出语不偏，作词有法"，他根据当时的实际语音，并广泛搜辑北曲作家作品中的用韵情况，写成一部著名的韵书——《中原音韵》。这部韵书的价值及其在音韵研究史上的地位，愈来愈引起学者的注重，现在几乎已成为语言史学家一致确认的划时代的著作。《中原音韵》又是"一书而兼有曲韵、曲论、曲谱、曲选四种作用"（任中敏《作词十法疏证·序》），作者体现在这部著作中的创作理论成就，也足以引起我们的充分重视。当然，周德清的创作理论与他的音韵研究成果相比，是显得较为单薄的；但是人们对周氏创作理论的意义的认识，却又远未能反映出其本来应有的历史地位。而周德清写作韵书的目的，本来就是为了北曲曲词的创作。

积三十年创作乐府经验的周德清，他的北曲创作理论，集中反映在《中原音韵》后一部分《正语作词起例·作词十法》中。所谓"作词

十法"，即：一、知韵；二、造语；三、用事；四、用字；五、入声作平声；六、阴阳；七、务头；八、对耦；九、末句；十、定格。其中论作曲奥妙，多发前人所未发，对后来的作曲和曲学研究产生深远的影响。

周氏的作曲理论，可用他在《中原音韵自序》中的一语概括之："韵共守自然之音，字能通天下之语，字畅语俊，韵促音调。"而细观《作词十法》，其对于北曲创作的要求则可归纳于以下几个方面。

一、慎审音韵

《中原音韵》的韵谱就是专为北曲作家审音辨字而作的。根据当时中国北部通行的实际语音情况和北曲作曲用韵平仄通押的特点，《中原音韵》打破了"切韵"系统的成规，而依"广其押韵，为作词而设"的原则，将入声"派入"平、上、去三声；分韵不计声调，一共只分十九个韵部。汉语语音发展的趋势是韵母系统简化，因此，用韵渐宽，似乎成了韵文史上的一种倾向。《中原音韵》是顺应这种发展现象的。但是，字音差别毕竟是一种客观现象。写作曲词，要注意语音的美，就要研究各字发音的特点。如若一味任意妄为，方音杂出，声韵混乱，就可能破坏作品的艺术性。针对字音混乱的时弊，周氏提出"欲作乐府，必正言语"，"韵共守自然之音，字能通天下之语"。

《作词十法》的第一项就名曰"知韵"，要求作曲者须"考其词音"，"究其词之平仄、阴阳"。根据当时北方语音特点，周德清提出"无入声，止有平上去三声"；入声派入三声；而"平声有阴、有阳，入声作平声俱属阳"。周氏称这种声音之道为"作词之膏肓，用字之骨髓"。

第五项"入声作平声"，指出对于已"派入"平声的入声字"施于句中，不可不谨"。因为在"切韵"系统中，入声字统归仄声，而至周

氏时代,有的入声字已"派入"平声。以实际语音为准的周氏,主张在作诗文时,这些字就应作平声用,如果再作仄声用,就可能违犯格律常轨。他列举如下七个诗句:"泽国江山入战图","红白花开烟雨中","瘦马独行真可哀","人生七十古来稀","点溪荷叶叠青钱","刘项原来不读书","凤凰不共鸡争食",说明由于"泽、白、独、十、叠、读、食"等七个入声字都已派入阳平声,因而除第一句"国"字"无害"外,其余各句就造成了"二、四、六"字平仄误用("白"为第二字、"十"为第四字、"读"为第六字)或犯"三平"(指"独""叠""食"三处)毛病。在这一项中,周氏彻底打破历来正统格律诗文辨字用韵遵循"切韵"系统的习规,试图提出以当时通行的实际语音的声调作为辨别字音平仄的标准。

在第十项"定格"中,拈出马致远套数《双调·秋思》所用的入声韵字,以此作为说明"入声派入三声"的范例:

> 看他用"蝶""穴""杰""别""竭""绝"字,是入声作平声;"阙""说""铁""雪""拙""缺""贴""歇""彻""血""节"字,是入声作上声;"灭""月""叶",是入声作去声。无一字不妥,后辈学去!

关于入派三声的由来及其演变的历史过程,清代许多学者曾作过各种考证和构拟。其中梁廷枏的一段话是值得注意的。他以古籍中的字音比较为例,说明:"是方言相近,上、去、入可以转通也。盖北方之音,舒长迟重,不能作收藏短促之声,凡入声皆读入三声,自是风土使然。作北曲自宜歌以北音,德清之书,亦因其节之自然而为之耳。"(《藤花亭曲话》卷五)梁廷枏把关于上古音系的四声一贯和阴入对转的理论与《中原音韵》关于近代北音的入派三声混和一谈,这是不妥的;但是他提出周氏作"音韵"是依历史演变和风土自然现象,

却正道出了周氏音韵学和曲学的重大成就①。

第九项"末句",严格规定各曲牌末句各字的平仄定格。在此法中提出末句用字的要求:"夫平仄者,平者平声,仄者上、去声也。后云'上'者,必要上;'去'者,必要去;'上去'者,必要上去;'去上'者,必要去上;'仄仄'者,上去、去上皆可。"可见其对声韵要求之严。

在"定格"中,周氏列举当时流传的散曲和杂剧曲词精品,从各个角度进行概括分析,但还是从用字是否协律的角度去评析居多。他从各曲例中拈出数字,进行字音审核,来说明严守"平仄""上去""阴阳"的妙处。在此三项中,他又抓住重点"上去"和难点"阴阳",不厌其烦地进行考订,反复说明其奥妙处,以此作为作曲者效法的准则。

周氏的"音韵",向为作曲家所遵循。如明代著名曲学家王骥德《曲律》说:"作曲则用元周德清《中原音韵》";沈宠绥《度曲须知》说:"北曲肇自金人,盛于胜国。当时所遵字音之典型,惟《中原音韵》一书已尔,入明犹踵其旧。"其实,就其影响而言,直至清代"花部"诸剧种的用韵,都大致接近周德清当时所分的韵部。可以说,《中原音韵》是曲韵的开山之作。继起的明清各种曲韵,大都没有越出它的规范。

二、严守曲律

大凡"工乐府,善音律"的曲学家,莫不强调作曲与演唱的紧密关系。周德清正是此道之佼佼者。他说:"(古人)又云:'作乐府,切忌有伤于音律。'且如女真'风流体'等文章,皆以女真人音乐歌之。虽字有舛讹,不伤于音律者,不为害也。大抵先要明腔,后要识谱,审其

①　周德清同时人李祁《周德清乐府韵序》已曾指出:"盖德清之所以能为此者,以其能精通中原之音,善北方乐府,故能审声以知音、审音以类字。而其说则皆本于自然,非有所安排布置而为之也。"见《云阳李先生文集》卷之四。

音而作之,庶无劣调之失。"这种强调音律的认识,与明万历年间吴江人沈璟的言论:"宁协律而不工,读之不成句,而讴之始协,是为中之之巧"(见王骥德《曲律·杂论上·七四》),何其相似。

《正语作词起例》中共收辑三百三十五支北曲曲牌,依黄钟、正宫、大石调、小石调、仙吕、中吕、南吕、双调、越调、商调、商角调、般涉调等十二宫调进行分类。明朱权撰《太和正音谱·乐府》完全沿用了周氏的研究成果。周德清还发现"北曲六宫十一调,各具声情"(语见清刘熙载《艺概·词曲概》)。对于各宫调曲牌音乐的"声情"特色,他概括为十七句话,如说"仙吕调清新绵邈,南吕宫感叹伤悲"等等,与本书前文所述《唱论》的载录完全一致,究竟孰先孰后,论者所见不一①,或许是两人分别记录了已为作曲家所遵循的一种通行的艺术准则。

这种表述,后人长期沿用,并没有提出不同的意见。当然,如果把这种归纳分类视为不许稍或逾越的铁律显然是不对的。因为作词者在填写曲文时,同一宫调、同一曲牌还是可以表现不同的感情的;而谱曲者可根据不同的词,在不改变原牌子旋律特征的前提下,对曲调进行感情润色。事实上,后世有成就的戏曲作家也正是如此活用的。对此,王骥德曾有精辟的见解:"《中原音韵》十七宫调,所谓'仙吕清新绵邈'等类,盖谓仙吕宫调,其声大都清新绵邈云尔。……至弇州加一'宜'字,则大拂理矣!岂作仙吕宫曲与唱仙吕宫曲者,独宜清新绵邈,而他宫调不必然?"(《曲律·杂论上·三三》)王骥德可谓别具慧眼。因他是真正懂得曲律的,故能领悟周氏此说的真谛。像王世贞等文章巨子,反未能深得其中三昧,故只能拘泥解之。至于后世许多爱弄玄虚的人,把宫调问题谈得神乎其神,由此作茧自缚,则去周氏初意甚远自不待言,即与弇州相比,亦等而下之矣。

① 参阅周贻白《戏曲演唱论著辑释·唱论注释》,中国戏剧出版社1962年版。

第六项"阴阳"正是从歌唱的角度来说明用字须分"阴平、阳平"的原由。"用阴字法"云：

〔点绛唇〕前句韵脚必用阴字。试以"天地玄黄"为句歌之，则歌"黄"字为"荒"字，非也；若以"宇宙洪荒"为句，协矣。盖"荒"字属阴，"黄"字属阳也。

"用阳字法"云：

〔寄生草〕末句七字内，第五字必用阳字。以"归来饭饱黄昏后"为句歌之，协矣；若以"昏黄后"歌之，则歌"昏"字为"浑"字，非也。盖"黄"字属阳，"昏"字属阴也。

这两例十分典型地说明了不能任意误用"阴、阳"的原因，是为了防止出现演唱时因字音的误变，而至使辞义不明的混乱现象。在"定格"的四十首例曲中，周氏多次从声乐的角度评说作曲者的佳妙或不足。如评《寄生草·饮》的"但知音尽说陶潜是"句："最是'陶'字属阳，协音；若以'渊明'字，则'渊'字唱作'元'字，盖'渊'字属阴。"评《迎仙客·登楼》的"十二玉阑天外倚"句："妙在'倚'字上声起音，一篇之中，唱此一字，况务头在其上。"又列举《清江引·九日》的曲文："萧萧五株门外柳，屈指重阳又。霜清紫蟹肥，露冷黄花瘦，白衣不来琴当酒。"评道："'柳''酒'二字上声，极是，切不可作平声。曾有人用'拍拍满怀都是春'，语固俊矣，然歌为'都是蠢'，甚遭讥诮。"此例生动地说明用字不协律，有可能在歌唱时因变音而引起歧义。

第七项题为"务头"。周氏首次记录了"务头"这一戏曲理论中的重要概念，提出"要知某调、某句、某字是务头，可施俊语于其上"。"务头"作为一个戏曲音乐概念，大略在周德清时较明确，但到了明清

时,却已不甚了了。王骥德《曲律·论务头》云:"务头之说,《中原音韵》于北曲胪列甚详,南曲则绝无人语及之者。然南、北一法,系是调中最紧要句字。凡曲遇揭起其音,而宛转其调,如俗之所谓'做腔'处,每调或一句,或二三句,每句或一字,或二三字,即是务头。"清代李渔《闲情偶寄·别解务头》则云:"填词者,必讲'务头',然'务头'二字,千古难明。……所谓'务头',犹棋中有眼。有此则活,无此则死。"究竟"务头"为何物,此二位曲学大师均未得实解,看来,这还有待于今后曲学家的继续研究。

但周德清在"定格"所列四十首曲中大都能详细注明"务头"之所在,并明确指出此等处作曲用字的特殊严格要求。事实上,其精神实质是反复强调了:作曲必须接受歌唱的限制。在《自序》中,他批判了那些不顾歌唱的词曲作者:

> 平而仄,仄而平,上、去而去、上,去、上而上、去者,谚云"钮折嗓子"是也,其如歌姬之喉咽何? 入声于句子不能歌者,不知入声作平也;歌其字,音非其字者,合用阴而阳、阳而阴也。此皆用尽自己心,徒快一时意,不能传久,深可哂哉! 深可怜哉!

这种观点,正是明沈璟等所谓"吴江派"的曲律理论的滥觞。

音韵与曲律,本是互为因果而产生的戏曲创作因素,分则可为二而合则可为一。周德清在作曲论中强调文学创作与牌子音乐的结合规律,这是了不起的研究成果,不能轻易否定了它的作用。元杂剧在严格的形式范围内出现了群星灿烂的创作成就,南戏、传奇名著也几乎都出于深明音律的行家之手笔。相传高则诚作《琵琶记》"其足按拍处,板皆为穿",明魏良辅就是点了《琵琶记》的板式作为后世作曲楷模。清代《长生殿》等名著都是文辞曲律两擅其美的杰作。明末清初杰出的戏曲家李玉则"依宫协调"亲订《北词广正谱》,足见其对音

律研究的高深造诣。即使为一些冬烘先生讥笑为不懂律则的汤显祖,却曾写诗道:"伤心拍遍无人会,自揣檀痕教小伶",由此得知,他也是能拍板歌唱的。自诩为发前人未发之秘而善作理论创新的李笠翁,在词韵与曲谱问题上却不敢贸然标新立异,而提出要"恪守词韵"和"凛遵曲谱",他说"既有《中原音韵》一书,则犹略域画定,寸步不容越矣"。

三、务造俊语

"俊语"一词,在明清曲学著作中屡见不鲜,但最先提出而且用得最多的却正是周德清的《作词十法》。

周氏著作中的"俊语",是一个复杂的概念,它的涵意既丰富而又超脱。这在周氏对一些曲文的评论中就可得见。在"定格"中,举出《梧叶儿·别情》:"别离易,相见难,何处锁雕鞍? 春将去,人未还,这其间,殃及杀愁眉泪眼。"评曰:"如此方是乐府。音如破竹,语尽意尽,冠绝诸词。妙在'这其间'三字,承上接下,了无瑕疵。'殃及杀'三字,俊哉语也!"——这是赞许其词含情趣。举出《凭阑人·章台行》:"花阵赢输随缦生,桃扇炎凉逐世情。双郎宝藏瓶,小卿一块冰。"评曰:"阵有赢输,扇有炎凉,俊语也。"——这是赞许其语涉双关。举出《雁儿落得胜令·指甲摘》:"宜将斗草寻,宜把花枝浸,宜将绣线寻,宜把金针纫。宜操七弦琴,宜结两同心,宜托腮边玉,宜圈鞋上金。难禁,得一掐通身沁;知音,治相思十个针。"评曰:"俊词也。"——此赞其托物寄意。举出《一半儿·春妆》:"自将杨柳品题人,笑捻花枝比较春,输与海棠三四分。再偷匀,一半儿胭脂一半儿粉。"评曰:"俊词也。"——此赞其因景言情。举出《卖花声·香茶》:"细研片脑梅花粉,新剥真珠豆蔻仁,依方修合凤团春。醉魂清爽,舌尖香嫩,这孩儿那些风韵!"评曰:"俊词也。"——此言品茗之闲情逸

致。举出《四边净·西厢》："今霄欢庆，软弱莺莺可曾惯经？款款轻轻，灯下交鸳颈。端详着可憎，好杀无干净！"评曰："'可憎'，俊语也。"——此言闺阁之俏语娇音。又把《金盏儿·岳阳楼》曲中"黄鹤送酒仙人唱"七字赞为"俊语"。这是言其巧用典故而得意致。而对马致远的套数《双调·秋思》的评语中也有"语俊"一说，并赞赏有加："此方是乐府！……谚云：'百中无一'，余曰：'万中无一'。"这分明是对整套曲的全面评赞。如此例子，尚有数处，此不一一。

分析以上各例，自然可以得知，周氏眼中的"俊语"，与明清曲学家所言"旨趣""机趣"的涵义有相通之处，便是比之汤显祖标举的"以意趣神色为主"的"丽词俊音"（见《答吕姜山》）亦相去不远，其中包含着立意、构思、用语俱佳的意思。故此，他在"造语"一法中提出这样的要求：

> 未造其语，先立其意，语、意俱高为上。短章辞既简，意欲尽；长篇要腰腹饱满，首尾相救。造语必俊，用字必熟。太文则迂，不文则俗；文而不文，俗而不俗。要耸观，又耸听，格调高，音律好，衬字无，平仄稳。

如果以此作为他的"十法"的全面概括，想来也是可以的。可见，周氏的"造语必俊"的"俊"应当是一种多方面的完整的标准。王骥德提出"句法宜婉曲不宜直致，宜藻艳不宜枯瘁，宜溜亮不宜艰涩，宜轻俊不宜重滞，宜新采不宜陈腐，宜摆脱不宜堆垛，宜温雅不宜激烈，宜细腻不宜粗率，宜芳润不宜噍杀；又总之，宜自然不宜生造"（《曲律·论句法》），其精神与周氏"造语"所言是一脉相承的。

基于上述认识，对周氏提出的"务头"处"可施俊语于其上"的理解，也就应当克服简单化和片面性。而历来的曲学著作多偏于一方。王骥德《曲律》着重从音响上要求，为了能"揭起其音而宛转其调"，

故提出"务头须下响字,勿令提挈不起";《啸余谱》则着重从声调上要求,故言"某曲中第几句是'务头',其间阴阳不可混用,去上、上去等字不可混施"。这些意见都仅仅是从周氏在"定格"中对"务头"用字的考订中得来的,而对周氏"可施俊语于其上"的重要见解却并未领会。聪明的李笠翁在"别解务头"中就"以不解解之"。这一"别解",反显得灵活。清杨恩寿在作《词余丛话·原律》时言"入声派入三声,即《中原音韵》务头也"。他大概自知不妥,作《续词余丛话·原律续》时便改言为"言之定格,人籁也;曲之务头,天籁也"。如此空灵解之,虽则容易把人带入五里雾中,然而这却正可说明他们倒是开始悟得周氏所谓"俊语"一词所涵蕴的妙意的。

周德清在"造语"中还指出"太文则迂,不文则俗;文而不文,俗而不俗"。后世曲学家提倡的"本色""当行",也许是除了从《沧浪诗话》中得以启迪而又拈出概念外,正是从周氏的这种见解中得以启行而演绎成的。如明代徐渭提出"文既不可,俗又不可,自有一种妙处"的主张(见《南词叙录》),王骥德进而提出曲的本色是在"浅深、浓淡、雅俗之间"等。为了达到雅俗共赏,周氏对作曲的要求是既严又活。第八项"对耦"指出曲词所独具的三种对偶形式——"扇面对""重叠对"和"救尾对",要求严守定格,这是他严谨的一面。第四项"用字"指出"切不可用生硬字,太文字,太俗字",这是他通变的一面。这与"文而不文,俗而不俗"的要求是一致的。在"造语"中,周德清还提出力戒如下"四语":

> 语病——如"达不着主母机",有答之曰"'烧公鸭'亦可",似此之类,切忌;语涩——句生硬而平仄不好;语粗——无细腻俊美之言;语嫩——谓其言太弱,既庸且腐,又不切当,鄙猥小家而无大气象也。

这是从反面强调了他的造语要求，即作曲务必达到"字畅语俊"的境界。

第三项则以"用事"为题，极简明地提出："明事隐使，隐事明使。"这也是提倡既含蓄又浅显，以求雅俗共赏。这种见解几乎被王骥德、李渔等人的曲学著作完整地吸收并阐述。王骥德《曲律·论用事》言："曲之佳处，不在用事，亦不在不用事。好用事，失之堆积；无事可用，失之枯寂。要在多读书，多积故实，引得的确，用得恰好。明事暗使，隐事显使，务使唱去人人都晓，不须解说。又有一等事，用在句中，令人不觉，如禅家所谓撮盐水中，饮水乃知咸味，方是妙手。"李渔《闲情偶寄·忌填塞》言："古来填词之家，未尝不引古事，未尝不用人名，未尝不出现成之句，而所引、所用与所书者则有别焉。其事不敢幽深，其人不搜隐僻，其句则采街谈巷议。即有时偶涉诗、书，亦系耳根听熟之语，舌端调惯之文，虽出诗、书，实与街谈巷议无别者。"

王骥德兼谈剧曲、散曲，故立论较为折中。李渔主要谈场上之戏，故强调通俗、浅显。而周德清主要谈散曲，有时则不免偏于文饰。他说："无文饰者谓之俚歌，不可以乐府共论也。"这种鄙视俚歌俗语的观点在"造语"中还有具体说明。他把俗语、谑语、市语等贬称为"拘肆语""小令语"。此处所谓"小令"，是周氏从"街市小令唱尖新茜意"一语中拈出的，指的是民间小唱，他认为"乐府、小令两途，乐府语可入小令，小令不可入乐府"。这里正流露出他的创作论的局限性。

总之，《作词十法》从音韵、曲律和造语诸方面概括地阐述了写作北曲曲调的方法和要求，可谓言简意赅，独创一说。元、明、清三代的曲学研究，许多重要的理论问题都可以由此找到它的根源。周氏还是著名的散曲作家，他的创作正是他作曲理论的实践范例。当时人称赞他自制乐府"属律必严，比字必切，审律必当，择字必精。是以和于宫商，合于节奏，而无宿昔声律之弊矣"（虞集《中原音韵·序》）。

他在一首赠人的曲中曾写道："篇篇句句灵芝,字字与人为样子",如果以此来形容他自己的乐府创作恐怕也是合适的。

四、先立曲意

诚然,在《作词十法》中,周德清偏于对创作形式的研究,但是,他却并不是不重内容的"形式主义者"。散布于"十法"各项中,我们还常常可以看到他提出的一个"意"字。这正是他对立意、抒怀的要求。上面已经提到的,他在"造语"中明确指出:"未造其语,先立其意;语、意俱高为上。"在"定格"中对《寄生草·饮》的评语,开首便说:"命意、造语、下字,俱好。"对《山坡羊·春睡》的评语则说:"意度、平仄俱好。"可见他也是重视立意,而主张"语、意俱高为上"的。在"末句"中,他认为"仄仄"两字连用时,以回避"上上""去去"为妙,但他又特意说明"若是造句且熟,亦无害"。罗中信《中原音韵·序》中发挥了这种认识,更鲜明地提出:"当其歌咏之时,得俊语而平仄不协,平仄协语则不俊,必使耳中耸听,纸上可观为上。"这真所谓:"古人制曲,神明规矩,无定而有定,有定仍无定也。"(《词余丛话》)由此可知,周氏在内容与形式的关系上,持论还是比较公允的。他的"语、意俱高为上"的主张,可以说是开了明后期作曲"双美"说的先声。

由于周德清是"通声音之学、工乐章之词"的"词、律兼优者"(欧阳玄《中原音韵·序》),因而当时人"公议曰:德清之韵,不独中原,乃天下之正音也;德清之词,不惟江南,实当时之独步也"(琐非复初《中原音韵·序》)。仅存于《朝野新声太平乐府》中的周氏所作的小令二十五首和套曲三套,其中就不乏此等范例。周氏在《中原音韵后序》中有一段描写他自己的一次作曲情境:

　　举首四顾,螺山之色,鹭渚之波,为之改容。遂捧巨觞于二

公之前，口占《折桂词》一阕，烦皓齿歌以送之，以报其能赏音也。明当尽携《音韵》的本并诸"起例"以归知音。调曰："宰金头黑脚天鹅。客有钟期，座有韩娥。吟既能吟，听还能听，歌也能歌。和白雪新来较可，放行云飞去如何？醉睹银河，灿灿蟾孤，点点星多。"歌既毕，客醉，予亦醉，笔亦大醉，莫知其所云也。

由此看来，这位醉心于音韵的形迹法度之间的周老先生，却原来也兼有抒发性灵的诗仙风标。

但周德清毕竟首先是个音韵学家。他把《作词十法》仅摆在近于《中原音韵》附录的地位，而《中原音韵》的重点是研究音韵的，因而在创作论方面他也就偏重于阐发声音之道，而对立意问题却仅一提了之，轻易地放弃了阐述自己见解的机会，这就不能不令人感到十分惋惜。

五、结语

以上是通过对《中原音韵·作词十法》的剖视来分析周德清的曲学理论。

元代戏曲家，很少有写专门著作对戏曲创作进行总结和研究的。《作词十法》可能是这方面的唯一的一种。虽则语焉不详，却可谓别开蹊径了。固然，《作词十法》谈的只是曲词作法，主要的又只是谈散曲作法，而且偏于谈音律问题，文中并未涉及戏曲创作中的结构、宾白、科诨诸问题，但我们却不能因此而低估了它的应有地位。因为这是不可避免的历史局限。

首先，戏曲文学历来为封建士大夫所不齿。就"曲"这种体裁而言，也长期被鄙视为"词余"，甚至被说成是"等而下之"的文学衰退

的结果。许多文人学士沉湎于此,往往只是在因愤世嫉俗而浪迹山河或因仕途失意而与优伶为伍的时候。一些名公巨仕涉足于此,则常常是出于乘兴而作以为自娱。把戏曲创作作为自己的严肃的斗争工具或生活寄托的,那只能是一些杰出的戏曲作家。而对戏曲创作进行理论研究的,就只能是凤毛麟角了。

其次,在文艺发展史上,元代是这样一个特殊的时代:它产生了元杂剧这一光辉的戏曲体制,而且在很短的时间内把这种戏曲的创作和表演推向高峰,同时拥有数目可观的有成就的剧作家和表演艺术家,而杂剧创作在此时所达到的高度是后世任何作家再也无法企及的。元杂剧从形成到创作顶峰,是一个神速的发展过程,可能只有一代人的时间。因而,当理论家尚未来得及自觉地去总结和研究这种文艺现象的时候,它的高潮却已经过去了。而周德清则是第一个也可能是唯一的一个在元曲方兴未艾时就对它作致力研究的理论家。仅就这一点来说,他在中国文艺理论史上的地位也是不可忽视的。

第三,从元杂剧创作的形式来看,恐怕曲文的写作是作者最用心的重点工作,因而,曲学家的着眼点也就自然落在此处了。而元杂剧曲文的套曲形式及每一套曲中各支曲的小令形式,其本身与散曲形式是一致的,因而,曲学家往往把元代散曲和元杂剧相提并论,统称之为"元曲"。再说,散曲作为一种文学体裁,不仅较之唐宋诗词是一种全新的式样,即便与宋金时才勃兴的诸宫调、唱赚相比,也能显示出一种崭新的体貌。因此,元代曲学家能够注意对散曲的研究,虽然常不免与诗论、词论互相混和,但也就不能不说是一种新的尝试和新的突破了。至于对戏剧关目、科白诸问题的研究就不能不有待后世曲学家的努力,而那只能在表演艺术更臻完美的明中期以后。周氏之所以能突破的和他所不能完成的,都是受制于历史的原因。梁廷枏说:"义各有当,时使之然也。"惟其如此,我们就不能

超历史地求全于周德清了。

《作词十法》在曲学历史上曾起过重大的作用，但在近代似尚未引起文艺理论家的足够重视。造成这种现象的原因是复杂的。首先，也许是周氏音韵研究的皓月般的异彩把他自己其他成就的星光轻而易举地掩盖了。如果《作词十法》不是《中原音韵》本身的一部分的话，也许它早已湮没无闻了。另外，文艺理论史家研究方向的不同，也导致了这种情况。如果是偏于研究文论、诗论的，则前有《文心雕龙》《诗品》等巨著，后有篇简浩繁的几代人的诗话；如果是侧重于研究曲论的，则往往注目于其后的较系统的"曲律"和"曲话"等著作。而《作词十法》本身在理论上存在明显的缺陷，这可能是它受到冷遇的主观原因。

《作词十法》除了任何理论建立之初都不可避免的单薄、幼稚之外，还有其突出的弱点，这就是零星和片面。诚然，周德清创立学说之始是为了纠正当时不少文人写作曲文不顾音律的时弊，这一良好的初衷就足以说明，他的提倡音韵、曲律与南宋大晟乐府侍从文人的斤斤于五音、六律不可同日而语，这是必须首先予以肯定的；但是，他毕竟还是偏执于音律一端，而对曲词创作中首先绝对需要的情、趣、意、味都注意得很不足，致使他的理论显得片面和肤浅。他的这种片面要求对后世曲学研究带来一定的消极影响。另外，他在理论阐述中只是捡出几条，不分主次地随意罗列、零星交错，而缺少比较分析、归纳整理和总结推理，因而也就缺乏系统性和逻辑力量。而且，《作词十法》有的提法在当时看来也显然是不妥的。明王世贞就曾"稍删其不切者"。如在"造语"上，周氏认为"可作：乐府语、经史语、天下通语"，而王氏认为"经史语亦有可用不可用"；周氏认为"不可作：俗语、蛮语、谑语、嗑语、市语、方语、书生语、讥诮语"，而王氏则认为"谑、市、讥诮，亦不尽然，顾用之如何耳"。毋庸置疑，无论是从戏曲艺术的特征来看，还是从曲词创作的实践来看，王世贞的这一点认识

是胜周氏一筹的。

　　但是，"周挺斋（德清）不阶古音，撰《中原音韵》，永为曲韵之祖"（刘熙载《艺概·词曲概》）。扩而言之，周氏的理论建树，不管是音韵方面或是创作论方面，其影响都是历久不衰的。明、清两代的诸多词曲论著，都不同程度地，直接或间接地汲取了他的理论成果。他的音律学说，融进了昆曲曲律理论，对昆曲创作依然起一定的作用。而他的曲韵体系，则一直影响到近代京剧及许多地方戏的创作。六百多年前的曲学家，他的理论精髓至今依然影响到人们的艺术活动，这就足以令人惊羡。

第三章　明前期的戏剧观

第一节　明前期戏剧观概说

明太祖朱元璋完成了全国的统一后,一方面慑于"民急则乱"的历史教训,注意经济的恢复和发展,另一方面在政治上极力巩固皇权统治,集军政大权于一身。为进一步加强中央集权统治,他在文化思想上实行了严酷的控制。一边极力提倡孔孟道学和程朱理学,明令全国府州县学及私塾都要"以孔子所定经书诲诸生"(《明史·学校志》);一边实行以八股取士的制度,"专取四子书及《易》《书》《诗》《春秋》《礼记》五经命题试士……体用俳偶,谓之八股"(《明史·选举志》)。

明代文化专制主义对义学艺术的发展设置了重重障碍。明初期的朝廷禁令代表着官方对戏剧的态度。洪武二十二年(1389)三月二十五日榜文云:"在京军官军人,但有学唱的,割了舌头。娼优演剧,除神仙、义夫节妇、孝子顺孙、劝人为善及欢乐太平不禁外,如有亵渎帝王圣贤,法司拿究。"(王利器辑录《元明清三代禁毁小说戏曲史料》)类此的榜文、奏折,甚至刑律,在明初都屡见不鲜,说明了文化专制的严酷。

由于朝廷的直接干预,加以理学对整个文化思想界的严重控制、八股取士制度对知识分子的束缚,文人普遍鄙视戏曲创作,戏剧理论批评活动更显得一片岑寂。只有一些皇族新贵在躲避权力斗争旋涡时,或耽娱于声色之乐,或假文艺末事以表示优游物外的姿态,只有

这时,他们才成了特殊的"专业作家"。在这种情况下,戏曲创作及批评就不可避免显出了某种贵族性和遁世性。如果说,这种皇族戏剧创作是以朱有燉的杂剧为代表,那末,其戏曲理论批评的代表著作则是朱权的《太和正音谱》。

明朝廷在严禁戏剧"亵渎帝王圣贤"的同时,又利用某些戏曲为统治服务,如"洪武初,亲王之国,必以词曲一千七百本赐之"(李开先《张小山小令后序》)。而且,朝廷从统治者的功利出发,还曾大力提倡过某些戏曲,如朱元璋就曾这样激赏《琵琶记》:"五经、四书,布帛菽粟也,家家皆有;高明《琵琶记》,如山珍、海错,贵富家不可无。"于是就"日令优人进演"。从朱元璋的话中可以看出,统治阶级是在试图把戏剧活动纳入整个思想文化的控制系统之中。官方的这种强硬立场,强有力地促使明前期戏剧创作"道学风"的形成,而八股取士制度更诱发了戏曲界"时文风"的泛滥。

这种官方色彩的功利观点在许多曲论中都得到反映,如朱有燉提出"使人歌咏搬演,亦可少补于世教"(《掏搜判官乔断鬼》引);朱权提出"讴歌鼓舞,皆乐我皇明之治"(《太和正音谱·序》);丘濬则在《五伦全备记》中提出一整套关于戏曲图解封建礼教的理论来。

第二节　朱权与《太和正音谱》

一、小序

在戏曲创作备受压抑、曲论研究一片岑寂的明初期,朱权却以专门家的姿态写了一部戏剧学著作《太和正音谱》,应该是一个了不起的贡献。虽然该书中有不少观点反映了这个特定时代的戏剧观的局

限性,但该书对戏曲专业性方面的专门研究,是有建树的,其中某些成果曾成为明清曲学的圭臬。

朱权(1378—1448)是朱元璋的第十七子。洪武二十四年(1391)封于大宁(今属内蒙古),永乐元年(1403)改封于南昌。幼年时自称大明奇士,晚年热衷于"修真养性",有臞仙、涵虚子、丹丘先生等别署。卒后谥献,世称宁献王。他广泛涉猎诸子百家、诗文史籍乃至卜筮修炼等各类书籍,著述颇多。所撰杂剧尚有《冲漠子独步大罗天》《文君私奔相如》二种流传于世,只存名目未见传本的有《淮南王白日飞升》等十种。

朱权研究戏曲的著作有《太和正音谱》《务头集韵》《琼林雅韵》三种,后二种今不传。朱权自称:"余因清宴之余,采撷当代群英词章,及元之老儒所作,依声定调,按名分谱,集为二卷,目之曰《太和正音谱》;审音定律,辑为一卷,目之曰《琼林雅韵》;蒐猎群语,辑为四卷,目之曰《务头集韵》。"(《太和正音谱·序》)

《太和正音谱》是明初最著名的戏曲理论研究专著。它的内容大约可分为古代戏曲(包括散曲)理论和史料、北"杂剧"曲谱这样两个部分。前一部分包括对古代戏曲的体制、流派、制曲方法、戏曲声乐理论等方面的研究和有关杂剧的各种资料的记录。臧懋循曾摘取其中论作家、作品部分,改名《涵虚子曲品》载于《元曲选》卷首。陶珽《重校说郛》将《古今群英乐府格势》改名为《词品》。后一部分是现存唯一最古杂剧曲谱,按十二宫调的分类,分析三百三十五支曲牌的句格谱式,作为填制北曲的规范。明末范文若的《博山堂北曲谱》,清代李玉的《北词广正谱》、王奕清等合编的《钦定曲谱》、周祥钰等合编的《九宫大成南北词宫谱》的北词部分等,都曾取材于《太和正音谱》。

这里主要分析《太和正音谱》前一部分的内容。

二、流派与风格论

《太和正音谱》所录杂剧作家的作品比《录鬼簿》又有所增补,因而是明初记录杂剧最为详备的一种著作。朱权试图把这些杂剧从内容上进行分类,于是就专门写了"杂剧十二科",把杂剧分为这样十二类:一曰"神仙道化";二曰"隐居乐道"(又曰"林泉丘壑");三曰"披袍秉笏"(即"君臣"杂剧);四曰"忠臣烈士";五曰"孝义廉节";六曰"叱奸骂谗";七曰"逐臣孤子";八曰"钹刀赶棒"(即"脱膊"杂剧);九曰"风花雪月";十曰"悲欢离合";十一曰"烟花粉黛"(即"花旦"杂剧);十二曰"神头鬼面"(即"神佛"杂剧)。对杂剧进行分类研究,这是朱权的一种创举,因而后人多有沿袭他的这个"十二科"。但凭朱权的思想水平和艺术趣味,自然不可能全面地把握无比丰富的杂剧内容及其意义,更无可能对杂剧的内容作出准确的分类、缕述和评价。这个"十二科"只能反映朱权的志趣、意愿及其偏见。

朱权对杂剧(包括散曲)的另一种分类却比较有价值。那就是根据作品的语言风格进行分类,朱权把这种分类称为《乐府体式》,这其实是一种作品风格流派的总体分析研究。

《太和正音谱》首先把乐府体式定为十五家,称为丹丘体、宗匠体、黄冠体、承安体、盛元体、江东体、西江体、东吴体、淮南体、玉堂体、草堂体、楚江体、香奁体、骚人体、俳优体。任二北氏认为其中七体可以称作派别(《散曲概论·派别第九》),这就是:

一、丹丘体:豪放不羁。

二、宗匠体:词林老作之词。

三、盛元体:快然有雍熙之治,字句皆无忌惮。

四、江东体:端谨严密。

五、西江体:文采焕然,风流儒雅。

　　六、东吴体：清丽华巧,浮而且艳。

　　七、淮南体：气劲趣高。

　　仔细推究,又以丹丘体之"豪放不羁"、江东体之"端谨严密"、东吴体之"清丽华巧",可以鼎立为三派。"盛元""淮南"二体可以归入"丹丘体"之中,"西江"可以附于"东吴体"之内。而"宗匠"的"词林老作",不过是指文笔老练,本身终不能自成为一派。

　　《古今群英乐府格势》则是作家艺术风格论,在这一节中,朱权以形象的语言,品评了九十多位杂剧作家的风格。朱权把马致远列为元曲作家的首位："马东篱之词,如朝阳鸣凤。其词典雅清丽,可与《灵光》《景福》而相颉颃。有振鬣长鸣,万马皆喑之意。又若神凤飞鸣于九霄,岂可与凡鸟共语哉,宜列群英之上。"从对马致远的特殊推重和评语中可以看出朱权的艺术情趣。马致远的戏曲与散曲都有相当高的成就,他的戏曲的特色,一是多"神仙道化"剧,二是语言典雅清丽。朱权晚年的生活志趣正在于隐居修道,而且终日沉醉于种花、养竹、弹琴、著书,他亲自编了许多宣传道教或道教色彩很浓的书,从现存的朱权散曲及杂剧作品中,都显然表现了他的这种思想倾向与生活特点。于是,他在评价杂剧作家作品时,势必反映了自己的这种偏好。在《杂剧十二科》中,他就把"神仙道化"与"隐居乐道"（又曰"林泉丘壑"）两科置于首要地位。朱权又偏好于典丽之作,而鄙视民间化、通俗化的作品,他引古人的话说："如无文饰者,谓之'俚歌',不可与乐府共论。"因而,他对《西厢记》等作品是欣赏的："王实甫之词,如花间美人。铺叙委婉,深得骚人之趣。极有佳句,若玉环之出浴华清,绿珠之采莲洛浦。"而对于比较朴素、本色的作品,他就评价不高。对于大戏曲家关汉卿的成就认识更为不足："关汉卿之词,如琼筵醉客。观其词语,乃可上可下之才。盖所以取者,初为杂剧之始,故卓以前列。"仅因关汉卿是"杂剧之始",才放在"前列",足

见对关汉卿作品的轻视。这种认识对以后的曲学家如王骥德等有很深的影响。

　　朱权对杂剧作家艺术风格的描述,其意义在于首先努力研究并肯定了众多的杂剧作家与作品,有些评语颇能言中各人的特色,特别是开头部分对元曲十二位名家除品评略语外,各加了一段较为具体的解说,作者的意思就表达得较易理解。但更多的评语过于简略,甚至有不着边际之嫌;有些评语形象有部分重复,若要严格区分其中的差别,就会令人感到相当困难。如同样以"月"作比的就有八处之多:

> 徐甜斋之词,如桂林秋月。
>
> 胡紫山之词,如秋潭孤月。
>
> 杨显之之词,如瑶台夜月。
>
> 李直夫之词,如梅边月影。
>
> 王庭秀之词,如月印寒潭。
>
> 姚守中之词,如秋月扬辉。
>
> 吴仁卿之词,如山间明月。
>
> 李好古之词,如孤松挂月。

在这些评语下面,理应再加一段短语,令读者容易捉摸,但朱权却没有这样做。另有一百零五名作家,就连最简单的评语都没有。按朱权本人的意思是"俱是杰作,尤有胜于前列者,其词势非笔舌可能拟",于是就以一言以蔽之:"真词林之英杰也。"王骥德在《曲律》中就曾尖锐地提出批评:"《正音谱》中所列元人,各有品目,然不足凭。涵虚子于文理原不甚通,其评语多足付笑。又前八十二人有评,后一百五人漫无可否,笔力竭耳,非真有所甄别其间也。"清刘熙载在《艺概·词曲概》中就曾把朱权的九十余条所评概为三品:"《太和正音谱》诸评,约之只清深、豪旷、婉丽三品。'清深',如吴仁卿之'山间

明月'也；'豪旷'，如贯酸斋之'天马脱羁'也；'婉丽'，如汤舜民之
'锦屏春风'也。"

三、声乐论

对声律、歌唱的理论总结，是《太和正音谱》十分注重的问题。其
中固然多沿袭元燕南艺庵《唱论》的成果，但朱权也有一些自己的
见解。

《太和正音谱》强调了合音律的重要性，引用元周德清《中原
音韵》的话说："大抵先要明腔，后要识谱，审其音而作之。"正因
为从审音的目的出发，朱权才作了这个曲谱，作为写作北曲的
律则。

该书除在《词林须知》中引用《唱论》的论述来说明歌唱的
"格调""节奏""声气""门户"等外，还在《知音善歌者》中特别
指出：

> 凡唱最要稳当，不可做作。如咂唇、摇头、弹指、顿足之态，
> 高低、轻重、添减太过之音，皆是市井狂悖之徒，轻薄淫荡之声，
> 闻者能乱人耳目，切忌不可，优伶以之。唱若游云之飞太空，上
> 下无碍，悠悠扬扬，出其自然，使人听之。可以顿释烦闷，和悦性
> 情，通畅血气，此皆天生正音，是以能合人之性情，得者以之。故
> 曰"一声唱到融神处，毛骨萧然六月寒"。

朱权主张歌唱应"自然""融神""合人之性情"，反对"做作""轻薄"
"乱人之耳目"。这些见解是十分可贵的。他还以卢纲、李良辰、蒋康
之、李通等人为例，记载了"知音善歌者"歌唱时的动人情景。如记李
良辰、蒋康之两段，最为生动，可以看出作者对歌唱的热切关注与深

切感受：

> 李良辰，涂阳人也，其音属角，如苍龙之吟秋水。予初入
> 关时，寓遵化，闻于军中。其时三军喧轰，万骑杂遝，歌声一
> 遍，壮士莫不倾耳，人皆默然，如六军衔枚而夜遁。可为善歌
> 者也！
>
> 蒋康之，金陵人也，其音属宫，如玉磬之击明堂，温润可爱。
> 癸未春，渡南康，夜泊彭蠡之南。其夜将半，江风吞波，山月衔
> 岫，四无人语，水声淙淙。康之扣舷而歌"江水澄澄江月明"之
> 词，湖上之民，莫不拥衾而听。推窗出户，是听者杂合于岸。少
> 焉，满江如有长叹之声。自此声誉逾远矣。

这是歌唱"合人之性情"的生动写照。

该书根据元代剧本创作的高度发展，根据元代剧本在戏剧表演
过程中所起的主要作用，认识到剧本是整个演剧过程的基础与
主导：

> 杂剧，俳优所扮者谓之"娼戏"，故曰"勾栏"。子昂赵先生
> 曰："良家子弟所扮杂剧，谓之'行家生活'，娼优所扮者，谓之
> '戾家把戏'。良人贵其耻，故扮者寡，今少矣，反以娼优扮者谓
> 之'行家'，失之远也。"或问其故何哉？则应之曰："杂剧出于鸿
> 儒硕士、骚人墨客所作，皆良人也。若非吾辈所作，娼优岂能扮
> 乎？推其本而明其理，故以为'戾家'也。"关汉卿曰："非是他当
> 行，本事我家生活，他不过为奴隶之役，供笑献勤，以奉我辈耳。
> 子弟所扮，是我一家风月。"虽是戏言，亦合乎理，故取之。

朱权认为赵孟𫖮所说"若非吾辈所作，娼优岂能扮乎"及关汉卿所说

"子弟所扮,是我一家风月",是"合于理"。这个"理"就是体现了剧本在戏剧活动中的地位。这段话的意义就在于说明了演员的艺术创造与戏曲剧本创作之间的关系。这种关系,元代作家已经认识到了,朱权进一步从理论上予以肯定。

四、戏曲功利观

朱权毕竟是皇族文人,其戏曲理论总是要为维护统治阶级利益服务的。他在《太和正音谱》的序言中称:"礼乐之盛,声教之美,薄海内外,莫不咸被仁风于帝泽也",认为四方上下,"讴歌鼓舞,皆乐我皇明之治"。该书继承《乐记》关于"治世之音安以乐,其政和"的观点,认为"人心之和""礼乐之和"和"太平盛世"是互相起作用的,强调了戏曲艺术必须受社会政治的制约,又可感发人心,起社会教化作用,而且强调了戏曲反映社会、粉饰太平的功用。朱权的这种认识,虽然从一个方面肯定了戏曲应有的社会作用与地位,这与那些一味仇视俗文艺的顽固派显然是不同的,但是他宣扬狭隘的封建的功利主义,其目的是把戏曲引上为皇权服务的轨道,这不仅是非常片面的,而且是非常有害的。

不过,《太和正音谱》的主要功夫花在戏曲艺术形式上,在这方面不乏精当之见,其宣扬"皇明之治"的一面则是软弱无力的。其中也许包含了失势皇族内心的矛盾与苦衷?

第三节　丘濬、邵璨的戏曲创作观

在明前期的南戏创作中,丘濬的《五伦全备记》和邵璨的《香囊记》是两部十分有影响的作品。它们的影响不在作为戏曲作品的本

身,而在其中表现的作者的戏剧观及其创作理论,而且,这种影响主要表现在消极方面,因而,这两部南戏作品事实上成了明代戏曲创作及戏曲理论中著名的"反面教材"。

一、《五伦全备记》的道学风

丘濬(1421—1495)字仲深,别署赤玉峰道人,广东琼山人。明景泰五年(1454)进士,选庶吉士,授翰林院编修。历官国子祭酒、礼部尚书、太子太保兼文渊阁大学士。何良俊《四友斋丛说》引《双槐岁抄》称:"概其平生,不可及者有三:自少至老,手不释卷,其好学一也;诗文满天下,绝不为中官作,其介慎二也;历官四十载,俸禄所入,惟得指挥张淮一园而已,京师城东私第,始终不易,其廉静三也。家积书万卷,与人谈古今名理,衮衮不休,为学以自得为本,以循理为要。"(卷之七)世又称:丘濬自六经、诸史、九流、笺疏之书,古今词人之诗文,下至医卜老释之说,无不深究,尤其精于朱子学说。著有《大学衍义补》《世史正纲》《家礼仪节》及《琼台集》《琼台类稿》等书。戏曲为其余事,所作传奇四种:《五伦全备记》《投笔记》《举鼎记》和《罗囊记》。相传丘濬少年时曾作恋爱小说《钟情丽集》,为时人所薄,所以后来又作《五伦全备记》以掩恶名(参阅沈德符《顾曲杂言》)。

《五伦全备记》,也叫《五伦全备纲常记》或《五伦全备忠孝记》,写伍典礼生子伦全、伦备,并收克和为义子,一家母慈子孝妇节,最后成仙。《百川书志》称:"天下大伦大理,尽寓于是,言带诙谐,不失其正,盖假此以诱人之观听;苟存人心,必入其善化矣。"明代诸家评论常对这部传奇提出指责,称其"不免腐烂"(王世贞《艺苑卮言》)、"鸿儒近腐"(吕天成《曲品》)、"尤非当行"(沈德符《顾曲杂言》)、"纯是措大书袋子语,陈腐臭烂,令人呕秽"(徐复祚《三

家村老委谈》)。

由于丘濬戏剧创作的出发点是"诱人之观听"以"入其善化"，因此，他就以极端的伦理说教和社会功利来要求艺术创作，使他的作品成了图解封建礼教概念的典型之作。他的戏曲创作思想在这本传奇首出《副末开场》中写得清清楚楚：

〔鹧鸪天〕书会谁将杂曲编，南腔北曲两皆全，若于伦理无关紧，纵是新奇不足传。风月好，物华鲜，万方人乐太平年，今宵搬演新编记，要使人心忽惕然。

〔临江仙〕每见世人搬杂剧，无端诬赖前贤。伯喈负屈十朋冤。九原如可作，怒气定冲天。这本《五伦全备记》，分明假托扬传。一场戏里五伦全，备他时世曲，寓我圣贤言。

〔西江月〕亦有悲欢离合，始终开阖团圆。白多唱少，非干不会把腔填。要得看的，个个易知易见。不免插科打诨，妆成乔态狂言。戏场无笑不成欢，用此竦人观看。

……今世南北歌曲，虽是街市子弟、田里农夫，人人都晓得唱念，其在今日亦如古诗之在古时，其言语既易知，其感人尤易入。近世以来做成南北戏文，用人搬演，虽非古礼，然人人观看，皆能通晓。尤易感动人心，使人手舞足踏，亦不自觉。但他做的，多是淫词艳曲，专说风情闺怨，非惟不足以感化人心，倒反被他败坏了风俗……小子新编出这场戏文，叫作《五伦全备》。发乎性情，生乎义理，盖因人所易晓者，以感动之。搬演出来，使世上为子的看了便孝，为臣的看了便忠，为弟的看了敬其兄，为兄的看了友其弟，为夫妇的看了相和顺，为朋友的看了相敬信，为继母的看了不管前子，为徒弟的看了必念其师，妻妾看了不相嫉妒，奴婢看了不相忌害。善者可以感发人之善心，恶者可以惩创人之逸志，劝化世人，使他有则改之，无则加勉。自古以来，传奇

都没这个样子,虽是一场假托之言,实万世纲常之理。其于出出教人,不无小补云。

全剧终了时又重复了这一说教,最后众人唱道:"这戏文一似庄子的寓言,流传在世人搬演。"

从引录的这些话中可以看出丘濬对于戏曲创作的几点认识与主张。

(一)"备他时世曲,寓我圣贤言。"这里所谓的"寓言",实即说教,"假托"戏文,"传扬"伦理,把戏曲变成道学伦理剧。而他要宣扬的这种伦理,即第一出开宗明义所反复强调的"三纲五常",而且剧中人物(如伍伦全、伍伦备)姓名也贴上封建伦理道德的标签。

(二)"亦有悲欢离合,始终开阖团圆。"亦即要求注意剧情能"感动人心","使人手舞足踏,亦不自觉",这就是所谓"诱人之观听"。丘濬也懂得"戏场无笑不成欢"的道理,为了"竦人观看",也需要发挥戏曲"插科打诨""乔态狂言"的长处。而且要运用戏曲"开阖团圆"这一套人所熟用的结构格局。

(三)"要得看的,个个易知易见。"这是要求浅显明白。丘濬鉴于当时连读书秀才"都不懂"古人歌诗,"小人妇女"更不知今人律绝选诗的现象,主张作曲要注意发挥"街市子弟、田里农夫,人人都晓得"的长处,使"人人观看,皆能通晓"。

以上第一点是对高则诚"不关风化体,纵好也徒然"的主张的极端发展。这是宋明理学统治思想在戏曲界的顽强表现,作为朱熹思想的继承人,丘濬的言论就成了这种表现的典型代表。第二、三两点反映了当时南戏的迅速发展,在社会上已产生了巨大影响,这种影响也已在明统治集团的上层人物中引起反响;而且说明,明初期的南戏,都是走通俗化的道路的。

不难看出,丘濬的戏曲创作主张对万历间沈璟的影响是显然的。

沈璟的初期创作,正是走丘濬所指的道学之路,沈璟曲学系统中的一些内容亦可追源于此。沈璟在曲学理论方面的主张是继承了丘濬主张中的一些合理因素,对其腐烂的一面则逐渐有所扬弃。

丘濬以理学名儒而涉笔戏曲,这一点本身是值得玩味的。除了上面指出了戏曲在社会上的巨大影响外,就丘濬本人而言,亦表现出一种对俗文学重视的倾向。而他所作的剧本主旨也不是一律迂腐的,如《投笔》《举鼎》《罗囊》诸传奇则各有特色。但其影响都不如《五伦全备记》,而且《五伦全备记》清楚申明了作者本人的创作主旨,最能代表丘濬的创作思想,因而前人多指出其恶劣影响。我们也应从这一角度来评论该剧在戏曲史上的地位与影响。

二、《香囊记》的时文风

略晚于丘濬而影响较大的南戏作家是《香囊记》的作者邵璨。

邵璨字文明,一说名宏治,号半江,江苏宜兴人。约生于正统、景泰间。据万历《宜兴县志》卷八《隐逸》载:邵璨"读书广学,志意恳笃。少习举子业,长耽词赋,晓音律,尤精于弈。论古人行谊,每有所契,则意气跃然。有《乐善集》存于家"。邵璨自称《香囊记》为《五伦新传》,可见有意识效法《五伦全备记》。邵璨的创作主张见于《香囊记》首出的大段开场词:

〔鹧鸪天〕一曲清歌酒一巡,梨园风月四时新。人生得意须行乐,只恐花飞减却春。今即古,假为真,从教感起座间人,传奇莫作寻常看,识义由来可立身。

〔沁园春〕为臣死忠,为子死孝,死又何妨。自光岳气分,士无全节,观省名行,有缺纲常。那势利谋谟,屠沽事业,薄俗偷风更可伤。怎如那岁寒松柏,耐历冰霜。闲披汗简芸窗,谩把前修发否

臧。有伯奇孝行，左儒死友，爱兄王览，骂贼睢阳。孟母贤慈，共姜节义，万古名垂有耿光。因续取五伦新传，标记《紫香囊》。

对《香囊记》的主题，邵璨概括为四句话："贤德母慈能教子，贞节妇孝不遗亲，王侍御舍生死友，张状元仗节忘身。"

邵璨有意仿效《五伦全备记》的创作主旨，从根本上把剧本作为宣传忠孝节义的教科书。因而，尽管《香囊记》在关目中有类似《琵琶》和《拜月》之处，但断无此二剧的感人力量。由于《五伦全备》和《香囊》这样的剧本的面世，明代戏曲创作中的道学风逐渐泛滥成灾。

《香囊记》一个更为严重的影响，是开了明曲中"时文风"的弊端。所谓作曲的"时文风"，就是以作时文的陋习来写戏曲，不仅骈四俪六，扭捏作态，而且好引古文、古诗，在曲子中炫耀才学，根本不顾读者、听众是否可能接受。徐渭《南词叙录》指出："以时文为南曲，元末、国初未有也，其弊起于《香囊记》。"徐渭还尖锐地指出，由于《香囊》开其端，于是仿效者迭出，"南戏之厄，莫甚于今"。王骥德《曲律》也指出："自《香囊记》以儒门手脚为之，遂滥觞而有文词家一体。"这种"文词家"的习气，发展至《玉玦记》《玉合记》等，就成为所谓的"骈绮派"。连汤显祖、沈璟的初期创作，如《紫箫记》《红蕖记》等都显然染有"文词家"的流风。

三、小结

在明前期的历史背景下，出现了《五伦全备记》和《香囊记》这样的剧本，产生了以丘濬和邵璨为代表的戏曲界的"道学风"和"时文风"，这是必然的、顺理成章的事。这两股"风"，曾在一段相当长的时间中对戏曲创作起过有害的影响，事实上还因此而出现了"道学家

派"和"时文家派"的戏曲作品,成了明代中后期戏剧界有识之士的众矢之的。

由于"道学风"和"时文风"对戏曲创作的为害十分严重,因而,自嘉靖时起,许多著名的戏曲理论家就标举"本色当行"的口号,抵制这两股流风,试图扭转文人创作的危机。这种探索与讨论,一直延续至明末。嘉靖间的曲论家一般都同时抵制这两股流风,至万历间,沈璟等人重在抵制"时文风",而汤显祖等人则重在抵制"道学风"。

第四章　明中期戏剧学的转机

第一节　嘉靖、隆庆时期戏剧学的新转折

明前期统治者的戏剧观,使中国戏剧艺术处于长期的不景气之中,而文人的戏曲创作则面临着严重的危机。这种危机持续了一个多世纪。到了十六世纪,亦即嘉靖、隆庆时期,中国戏剧又遇到了发展的转机,古代戏剧学也因而结束了长期岑寂的局面,进入了一个新的转折时期。

十六世纪中后期,亦即明代嘉靖至万历年间,中国社会内部出现了一些重大的变化,社会经济及意识形态领域都出现了某种试图突破传统的强烈冲击力。许多史学家甚至认为十六世纪的中国正进入了资本主义的萌芽时期,在手工业、农业和商业等方面都可以看到资本主义因素的发生。我国封建经济发展过程中萌发的这种崭新因素,在一些地区和一些行业,主要是东南沿海一带的纺织业中尤其明显地出现了(参阅《中国资本主义萌芽问题讨论集》下)。随着经济上的新转机,思想界出现了以王艮为代表的“王学左派”,极大地发展了王阳明哲学中与程朱理学相对峙的“反传统”精神。王学左派的后期代表人物李贽,更以他的叛逆精神而被当时人称为“异端之尤”。这种异端的哲学思想,对当时的思想界和文艺界有深刻的影响。特别是在文艺界,出现了激烈的反正统倾向,形成了一股有力的革新思潮,推动或刺激了文艺创作新局面的出现。

在戏曲发展史上,这也是一个十分重要的转折时期。不仅民间

戏剧活动结束了明前期受压抑或缓慢发展的状态，出现了蓬勃发展的转机，文人的戏剧活动也在经历了一百多年的沉默后又得到了复苏。徐渭的《四声猿》代表了明代杂剧创作的成就，《宝剑记》《鸣凤记》《浣纱记》等传奇作品，以其突出的抗争精神一改明前期文人剧作的旧面目。这些戏曲创作已开了明后期创作高潮到来的先声。在戏曲理论批评方面，则开拓了一个全新的局面。不仅出现了俗文学家李开先、诗文大家王世贞、博学家何良俊等人对戏曲的研究，而且，由于杰出的思想家李贽和文艺革新家徐渭的独树一帜的戏曲批评著作的问世，戏曲理论研究在中国文艺理论史上真正获得了应有的地位。

在戏剧界，嘉靖期间的另一令人瞩目的现象是昆山腔改革运动的展开暨昆山腔的崛起。这一改革运动的中坚人物魏良辅还留下了一部重要的曲论专著——《曲律》。

第二节　魏良辅《曲律》的声乐论

魏良辅（生卒年不详）字尚泉，原籍豫章（今江西南昌），寄居江苏太仓，是明代著名的曲师，熟谙南北曲。嘉靖年间，在张野塘、过云适等人协助下，对流行在昆山一带的南曲腔调进行整理加工，博采众长，使之更为清柔宛折，形成一种以"水磨调"为其特色的新腔，这就是后人通常所称的"昆山腔"。因而后人常称魏良辅为昆山之祖。此后，这种昆山腔就很快地流传各处，特别是上演了梁辰鱼的名剧《浣纱记》以后，昆山腔开始真正成为当时最有影响的全国性声腔剧种之一。

魏良辅对唱曲一道，有过总结性的见解，集中体现在他所著的《曲律》之中。现存《曲律》版本很多，而且名称不一。周之标万历四

十四年(1616)刻的《吴歈萃雅》卷首题作《魏良辅曲律十八条》；许宇
天启三年(1623)刻的《词林逸响》卷首附刻题作《昆腔原始》(共十七
条)；张琦崇祯十年(1637)刻的《吴骚合编》卷首附刻题作《魏良辅曲
律》(共十七条)；沈宠绥崇祯十二年(1639)刻的《度曲须知》卷下引
题作《曲律前言》(共十四条，其中四条非《曲律》之文)。二十世纪六
十年代初发现的毗陵吴昆麓校正、文徵明写本"娄江尚泉魏良辅《南
词引正》"，凡二十条，引起了学术界的注意。以下分析，主要依《南
词引正》本。

一、论腔调

《南词引正》本有论腔调一条，为各本俱无，全文如下：

> 腔有数样，纷纭不类。各方风气所限，有昆山、海盐、余姚、
> 杭州、弋阳。自徽州、江西、福建俱作弋阳腔；永乐间，云、贵二省
> 皆作之，会唱者颇入耳。惟昆山为正声，乃唐玄宗时黄幡绰所
> 传。元朝有顾坚者，虽离昆山三十里，居千墩，精于南辞，善作古
> 赋。扩廓帖木儿闻其善歌，屡招不屈。与杨铁笛、顾阿瑛、倪元
> 镇为友。自号风月散人。其著有《陶真野集》十卷、《风月散人
> 乐府》八卷行于世。善发南曲之奥，故国初有昆山腔之称。

这一条认为南戏声腔的纷纭不类是因为"各方风气所限"，这就是肯
定了地方风俗、语言、民间小调等对戏曲声腔形成的决定作用。在谈
到北曲时，魏良辅也有类似的认识："北曲与南曲大相悬绝。……五
方言语不一，有中州调、冀州调、古黄州调；有磨调、弦索调，乃东坡所
传，偏于楚腔。"这里着重指出言语不一关系到戏曲地方声腔的形成，
这是符合事实的。后来王骥德《曲律·论腔调》中提出"四方元音不

同,而为声亦异",基本精神相同。

《南词引正》本认为南曲声腔有"昆山、海盐、余姚、杭州、弋阳",北曲腔调则有"中州调、冀州调、古黄州调"、"磨调、弦索调"等。这是对嘉靖期间声腔种类最为完备的记录。其中关于北曲的类别及南曲的杭州腔等,在其他文献中均未经见。

关于昆山腔的形成,这里提出元人顾坚曾经起很大的作用,认为"(顾坚)善发南曲之奥,故国初有昆山腔之称"。这种主张,事实上认为在元代已经有一场昆山腔的改革活动,这就把昆山腔的形成时间定得比较早,人们根据这一记载可以改变了长期存在的一种成见,那种成见把昆山腔看成是魏良辅一人"一次性"研究创立而成。《南词引正》说明昆山腔曾经历了长期发展演变的过程,并曾经过了数次改革活动,逐渐完美起来。这种主张是符合艺术发展规律的。但是,《南词引正》中所说的昆山腔"乃唐玄宗时黄旛绰所传",则并无历史根据;另外认为磨调、弦索调系"东坡所传",似乎也是不经之谈。

魏良辅论腔调的意义在于其中渗透着发展观点和改革精神,而且基本上肯定了众声竞美的现象,并没有后米一些文人鄙视诸腔、独尊昆山的极端片面倾向。

二、论唱法

《曲律》的大部分内容是论唱法,主要是关于昆山腔的唱法。概而言之,约有以下几个方面的主张。

1. 要唱出理趣。《曲律》说:"唱曲要唱出各样曲名理趣",如〔玉芙蓉〕等曲"要驰骋",〔针线箱〕等曲"要规矩",〔二郎神〕等曲"要悠扬",〔扑灯蛾〕等曲"虽疾而无腔有板,板要下得匀净,方好"。这是要求唱出各个曲子的风格与趣味。对于未唱过的曲子,则必须"细玩,虚心味之,未到处再精思,不可自作主张,终为后累"。要注意演

唱节奏的变化和分寸感，"长腔贵圆活，不可太长；短腔要遒劲，不可就短"。"过腔接字"的关键之处，尤须注意严紧、得体、自然，"有迟速不同，要稳重严肃，如见大宾之状，不可扭捏弄巧"。为了能准确地理解曲子的风格，就要有适当的本子作为练唱的规范。《曲律》主张以《琵琶记》和陈铎的散曲为范本，"从头至尾熟玩，一字不可放过"。

2. 要注意字音。即要处理好声韵和唱曲的关系。《曲律》说："五音以四声为主"，因而平、上、去、入四声"务要端正"。魏良辅主张音韵须遵循"词意高古，音韵精绝"的"中州韵"，"字字句句，须要唱理透彻"。还要注意唱好"双迭字"（如"思思想想、心心念念"）、"单迭字"（如"冷冷清清"）等，前者要注意字腔的过渡，后者则要注意音调的抑扬。

3. 要注意"三绝""五不可"与"五难"。所谓"曲有三绝"，即"字清""腔纯""板正"："字清"指发声准确，字音清楚；"腔纯"指唱腔纯净不杂；"板正"指节奏稳练而不失分寸。所谓"五不可"，即"不可高，不可低，不可重，不可轻，不可自主意"，要求高低缓急清浊适度。所谓"五难"，即"闭口难（一作"开口难"），过腔难，出字难，低难，高不难（一作"转收入鼻音难"）"。这些要求或提出唱曲标准，或指出注意事项，要求努力提高演唱水平。其他尚有"两不辨"，"两不杂"等要求，此从略。

三、论学唱、演唱与听唱

关于学唱，《曲律》说："初学不可混杂多记。如学〔集贤宾〕，只唱〔集贤宾〕；学〔桂枝香〕，只唱〔桂枝香〕。如混唱别调，则乱规格。久久成熟，移宫换吕，自然贯串。"这是对初学者所言，要求纯而勿杂，要一种一种曲牌扎扎实实地学唱，学一曲，会一曲，熟一曲，要防止"混杂多记"，以免"乱规格"。《吴歈萃雅》本第十七条还说："大抵矩

度既正,巧由熟生,非假师傅,实关天授。"认为只要能掌握唱曲规律,通过长期努力,熟能生巧,就可能达到无师自通。

关于演唱,《曲律》着重提出对清唱的要求。《南词引正》本文字较简要:"清唱谓之'冷唱',不比戏曲。戏曲借锣鼓之势,有躲闪省力,知音辨之。"其他版本有一大段文字,内容较丰富。如(《吴歈萃雅》)本写道:

> 清唱,俗语谓之"冷板凳",不比戏场借锣鼓之势。全要闲雅整肃,清俊温润。其有专于磨拟腔调而不顾板眼,又有专主板眼而不审腔调,二者病则一般。惟腔与板两工者,乃为上乘。至如面上发红,喉间筋露,摇头摆足,起立不常,此自关人器品,虽无与于曲之工拙,然能成(当作"戒")此,方为尽善。

这里要求清唱者声音要有"闲雅整肃,清俊温润"之美,要"腔与板两工"即完美地唱出曲子的旋律特色和节奏感,还要注意有优美大方的演唱姿态。另外由于板式变化影响到腔调、字音和演唱效果,因而《曲律》还专门对击拍者提出要求:"拍乃曲之余,最要得中",并分别对"迎头板""掣板""句下板"等提出具体的要求。

关于听唱者,《曲律》说:"听曲尤难,要肃然,不可喧哗。听其唾字、板眼、过腔得宜,方妙。不可因其喉音清亮,就可言好。"主要意思是,要求听唱者严肃欣赏,真正领会唱曲的好处所在;不可光因"喉音清亮"就给予喝彩。把欣赏者的活动纳入整个演唱过程进行分析,这是《曲律》的十分可贵之处。

对戏曲歌唱规律和演唱方法、技巧的研究,元代以《唱论》为代表,明代则以魏良辅《曲律》为代表。由于《唱论》的时代距离我们较远,而且杂剧的演唱早已绝迹,因而,对其中的一些演唱术语有抽象难解之感。而魏氏《曲律》则较少抽象术语,而且由于昆山腔演唱依

然活跃至今,因而《曲律》就较易读易懂,对其中精神的领会仍有一定的现实感和亲切感。《唱论》的内容较全面,除了对演唱方法的技巧的论述外,还对演唱的历史有所记录,而且对演唱效果等方面亦着墨颇多。魏氏《曲律》则较集中地论述演唱方法和技巧,对演唱的艺术规律着力较深。如果说《唱论》的内容较宏富而偏于芜杂,魏氏《曲律》的内容则较精要而略嫌单薄。

第三节 李开先与《词谑》

李开先(1502—1568)字伯华,号中麓,又别署中麓山人或中麓放客,章丘(今属山东)人。同王慎中、唐顺之、陈束、赵时春、熊过、任瀚、吕高等并称"嘉靖八才子"。家中藏书颇富,而词曲尤多,有"词山曲海"之称。而且有家乐,戏子几二三十人(见《四友斋丛说》卷之十八)。李开先自称"书藏古刻三千卷,歌擅新声四十人"(见姜大成《宝剑记后序》)。生平喜欢通俗文艺,著述丰富,但多半已不传。现存院本有《打哑禅》《园林午梦》,传奇有《宝剑记》,诗文集有《闲居集》,另有《词谑》一书,评选了一些散曲和杂剧的曲文,也记载了当时几个著名演员的佚事。当时人曾称他为"知音"者,即:"知填词,知小令,知长套,知杂剧,知戏文,知院本,知北十法,知南九宫,知节拍指点,善作而能歌,总之曰'知音'。"(见姜大成《宝剑记后序》)

一、"文随俗远"

李开先对通俗文艺的爱好表现是多方面的,首先表现在对民间歌谣的热爱,他曾搜辑市井艳词,并作序予以热情肯定。他重视市井艳词,是"以其情尤足感人",他认为市井艳词的特点在于"语意则直

出肺肝,不加雕刻",反映了真实的情感。

李开先论画时提出"非笔端有造化而胸中备万物者,莫之擅场名家也"(《画品序》);论诗时提出"虽从笔底写成,却自胸中流出"(《荆川唐都御史传》),其精神是一贯的。

李开先很推崇金、元杂剧,他认为元代剧曲创作繁荣的原因正是许多文人志不获展,故而"多不平而鸣",正如胡侍《真珠船》所说"于是以其有用之才,而一寓乎声歌之末,以舒其怫郁感慨之怀"(见《闲居集·小山小令序》)。于是,他大胆地提出:"风出谣口,真诗只在民间。"

他还肯定了市井艳词的通俗性。以正德初时尚〔山坡羊〕,嘉靖初时尚〔锁南枝〕为例,说明了通俗文艺为广大群众所喜爱,"虽儿女子初学言者,亦知歌之"(《市井艳词·序》)。他对自己要求也是如此,"予之狂于词,其亦从众者与!"李开先甚至认为,平淡通俗也是各种文体都应努力做到的一种创作境界:"学诗者,初则恐其不古,久则恐其不淡;学文者,初则恐其不奇,久则恐其不平;学书、学词者,初则恐其不劲、不文,久则恐其不软、不俗。唐荆川之于诗,干南江之于义,方两江之于书,予之于词,其事异而理同,致百而虑一者乎!"(《市井艳词·又序》)

他在《市井艳词序》中还有一种很有特色的认识,认为"词可资一时谑笑",因而"不殛以雅易淫"。李开先对"谑笑"的宣扬,可谓处处体现出来。他的院本作品名曰《一笑散》,由流传的《园林午梦》和《打哑禅》中可见他的院本创作多诙谐笑闹。即便是诗文也有这种倾向,所以《列朝诗集小传》称他"为文一篇辄万言,诗一韵必百首,不循格律,诙谐调笑,信手放笔"。

通俗,鄙俚,调笑,也就成为李开先的一种创作倾向,诚如他自己把所作散曲《赠对山》《卧病江皋》《南吕小令》等,传奇《登坛》《宝剑》等与《市井艳词》相提并论,自谓"俗以渐加"而"文随俗远","鄙

俚甚矣"而"远近传之"。

二、"悟深体正"

李开先在《改定元贤传奇后序》中写道：

> 传奇凡十二科，以神仙道化居首，而隐居乐道者次之，忠臣烈士、逐臣孤子又次之，终之以神佛、烟花、粉黛。要之激劝人心，感移风化，非徒作，非苟作，非无益而作之者。今所选传奇，取其辞意高古、音调协和，与人心风教俱有激劝感移之功。尤以天分高而学力到，悟入深而体裁正者，为之本也。

这里对戏曲创作提出三条要求：辞意高古；音调协和；有裨风教。辞意和音调，人多有论之，因而不加诠释。有裨风教则沿用《太和正音谱·杂剧十二科》的说法，并无新意，仅为敷衍陈见。李开先在《后序》中强调的却是三条要求之外的"本"。戏曲的"本"是什么呢？李开先说："悟入深而体裁正者，为之本也。"

所谓"体裁正"，即在写作中注意曲的形式特点。李开先在《西野春游词·序》中指出："词（指曲词）与诗，意同而体异，诗宜悠远而有余，词宜明白而不难知。以词为诗，诗斯劣矣；以诗为词，词斯乖矣。"由此，他进而提出"用本色者为词人之词，否则为文人之词矣"。所谓本色语，实即上文所述的情真而通俗的语言。

所谓"悟入深"，即领悟"曲"的"微妙"，实则深入了解"曲"的创作特色。李开先认为："传奇戏文，虽分南北，套词小令，虽有短长，其微妙则一而已。悟入之功，存乎作者之天资学力耳。然俱以金、元为准，犹之诗以唐为极也。"（《西野春游词·序》）这段话使我们不期然想起徐渭《南词叙录》的话："填词如作唐诗，文既不可，俗又不可，自

有一种妙处，要在人领解妙悟，未可言传。"主张以妙悟领取作"曲"的妙处，也许是嘉靖间提倡通俗文艺的革新者的共同主张，实则是主张领悟曲的"本色"，在李开先看来，这种本色就是体正、情真、语俗。李开先还提出"以金、元为准"，这其实也表明了他对当时曲坛虚伪雕琢流风的不满。

三、《词谑》举要

李开先戏曲批评专著《词谑》，分四个部分：一、《词谑》，记载了一些滑稽的故事，并选录一些调笑的曲文，又一次表示作者欣赏"诙谐调笑"的艺术情趣；二、《词套》，评选了几十套套曲，包括散曲与杂剧曲文；三、《词乐》，记载了当时几个著名表演艺术家的逸事；四、《词尾》，举例说明尾声的作法。其中《词乐》部分较为可取，所载周全教唱与颜容演戏两则故事，系艺术教育史和表演史上不可多得的重要资料。

1. 周全教唱

> 徐州人周全，善唱南北词。……曾授二徒：一徐锁，一王明，皆充人也，亦能传其妙。人每有从之者，先令唱一两曲，其声属宫属商，则就其近似者而教之。教必以昏夜，师徒对坐，点一炷香，师执之，高举则声随之高，香住则声住，低亦如之。盖唱词惟在抑扬中节，非香，则用口说，一心听说，一心唱词，未免相夺；若以目视香，词则心口相应也。吴学士惠教人作举业，每受一徒，先出数篇无文枯淡题，观其雄弱短长，随其资而顺导之，亦全之法也。高不结，低不噎，此其紧关。所传音节，一笔之于词傍，如琴谱之勾踢。二十年曾一见之，今求之，无存者矣。

周全教唱有三个特点。一是"就其近似者而教之",即根据学唱者不同的声音特点施以不同的教学内容与教学方法,使之"高不结,低不噎"。二是使学者"心口相应"。为了达到这个目的,昏夜教唱时,点香为号,视香而唱,香高举则声随之高,香住时声亦住。学唱者用目视指挥,唱曲就可以"心口相应";如果以耳听讲,则容易唱与听分心,"未免相夺"。三是教有方案,"所传音节,一笔之于词傍",而不是随意敷衍,随心所好。

这则故事不仅记录了当时的艺术教育实践,而且反映出作者对艺术教育思想及教学方法的理解。

2. 颜容演戏

> 颜容,字可观,镇江丹徒人,全(指周全)之同时也。乃良家子,性好为戏。每登场,务备极情态;喉音响亮,又足以助之。尝与众扮《赵氏孤儿》戏文,容为公孙杵臼,见听者无戚容,归即左手捋须,右手打其两颊尽赤。取一穿衣镜,抱一木雕孤儿,说一番,唱一番,哭一番,其孤苦感怆,真有可怜之色,难已之情。异日复为此戏,千百人哭皆失声。归,又至镜前,含笑深揖曰:"颜容,真可观矣!"

颜容扮演公孙杵臼,始而仗着自己喉音响亮,演唱时"备极情态",即有点拿腔作态、哗众取宠的味道,因而并不感人,"见者无戚容"。以后下苦功夫,真正体会剧中角色的内心情感,而且对镜练习,务求表演真切动人。这时,"其孤苦感怆,真有可怜之色,难已之情"。以后重演此戏,"千百人哭皆失声"。这一个故事说明:要演好一个角色,需要"真",即真正体验到角色的情感,也就是去假意,求真情。而且,还要通过刻苦的构思与训练,使内部情感准确自然地表演出

来,达到"真"的境界。

《词乐》篇对艺术教育与表演的记载,虽文字不多,但很生动,很有启发性。在清代有关戏曲表演及艺术教学的论著中,如李渔曲话、《梨园原》等著作中,都可以看到李开先《词乐》中所体现的戏曲表演及艺术教学的精神。

3. 弹唱家和演唱家

《词乐》篇中还指出:"弦索不惟有助歌唱,正所以约之,使轻重疾徐不至差错耳。人有弦索上学来者,单唱则窒;善单唱者,以之应弦索则不协。清弹亦然。今世能兼擅者,实难其人。"同时,介绍了当时社会上一些著名的弹唱家和演唱家。

长于弹而不以歌为名的,有河南张雄、凤阳高朝玉、曹州安廷振、赵州何七等人的琵琶,曹县伍凤喈、亳州韩七、凤阳钟秀之等人的三弦,兖府周卿、汴梁常礼、归德府林经等人的筝。其中以张雄为最高:"有客请听琵琶者,先期上一副新弦,手自拨弄成熟,临时一弹,令人尽惊。如《拿鹅》,虽五楹大厅中,满厅皆鹅声也。"

长于歌而劣于弹的,有余姚董鸾、丰县李敬、谷亭王真、徐州邹文学、济宁周隆、凤阳张周、钱塘毛士光、临清崔默泉、鹿头店董罗石、昆山陶九官、太仓魏上泉及苏人周梦谷、滕全拙、朱南川等。统而较之:毛秦亭(士光)和邹文学兼善南北曲,董鸾"妆生做手尤高",王真"善净",李敬"极清软",周平之(隆)"乃一富室,不以累心而好清音",张周"系缝衣人,声态俱一佳旦,年且甚少,必待人具礼求之,而后出一扮之,扮既,见者无不欣羡",魏良辅(上泉)"兼能医",周梦谷"能唱官板曲,远迩驰声,效之洋洋盈耳",等等。可谓唱演俱佳,各逞其能。虽然不善于弹奏,却能以其演唱艺术为戏坛生色。

由于弹、唱兼擅,实难其人,因而李开先特别以赞赏的口气记录了这样的人才:

　　　乐人济南张庆，在京尹明，弹唱皆妙。可与之为敌者，西宁
人指挥使李宁二仆：一李福，一李时春，并在京人。州守康世臣
仆康溱，无论其弹，止据歌声，虽秦府周岐、李易，汤阴遏云、剪
雪，皆不能及。然亦有出其上者，济南胡春，无论其弹唱，只以鹅
管作笛，有穿云裂石之声，名为"欺压乐官"。素长于竹声者，惟
旁观叹羡而已。

　　这位有"欺压乐官"之称、以鹅管作笛的胡春，曾是李开先家的清客。
一个世纪以后，当清初周亮工（1612—1672）经过山东章丘时，还看见
有人以胡春的故技演唱李开先的戏曲，故作诗云："鹅管檀槽明月夜，
百年犹按奉常歌。"（奉常，系指李开先）（周亮工《赖古堂诗文全集》
卷十二《章丘追怀李中麓前辈》）

　　由《词乐》可知，作为戏曲作家的李开先，对舞台表演艺术十分关
注，不仅蓄养家乐，而且注意社会上表演艺术提高的经验，还与许多
弹唱名家颇有交往。这也正是他之所以能撰作名剧《宝剑记》的一个
重要条件。王世贞曾对《宝剑记》有所不满，说是"第令吴中教师十
人唱过，随腔字改妥，乃可传"，其实是只知其一，不知其二。因为李
开先本来就未必是为"吴中"的地方剧种所写，因而又何必按"吴中"
的"腔字"进行写作呢？由《词乐》的内容看来，他接触或了解的演
唱、弹唱家几遍及全国，其中成就较高的又多为北人。所以以吴中腔
字来要求《宝剑记》是不合适的。

　　总之，李开先在俗文学方面，特别是在戏曲方面做了大量的工
作，成为明嘉靖间文艺革新思潮中的重要人物。他曾对人说："仆之
踪迹，有时注书，有时摘文，有时对客调笑、聚童放歌，而编捏南北词
曲，则时时有之。大夫士独闻其放，仆之得意处正在乎是，所谓人不
知之味更长也。"（《宝剑记序》）足见其不阿世俗之好，在自己的文艺
天地中独辟蹊径，终而在文艺史上留下很有光彩的一页。

第四节　何良俊与《四友斋曲说》

何良俊(1506—1573)字元朗,号柘湖,松江华亭(今上海松江)人,曾任南京翰林孔目,因官途屡不得意,弃官后专门从事著述。自称与古人庄周、王维、白居易为友,因名所居为"四友斋"。明史称其"少笃学,二十年不下楼",他自称"藏书四万卷,涉猎殆遍",在明代学者中,其博学多闻,仅在杨慎、胡应麟、王世贞诸人之后。著有《柘湖集》《何氏语林》《四友斋丛说》。龚元成评价说:"余受而读之。读《语林》曰,详而覈,精而不秽,良史才也;读《翰林集》曰,诗诸体具备,古拟汉魏,律效盛唐,文则步骤迁、固之间,可传已;至《丛说》读既,则又跃然喜不自禁,盖余恒有古今之慨,喜其说之时有当余心也。"(《四友斋丛说重刻本题辞》)何良俊关于戏曲的论述见于《四友斋丛说》卷三十七"词曲"部。任二北《新曲苑》抽出这部分内容,独称为《四友斋曲说》,本书依此。

一、戏曲活动记录

明代官方对戏曲向来是以禁为主,因而士大夫耻于问津,但自明中叶后,一些有识的文士却一反陈规,关注包括戏曲在内的俗文学。何良俊显然十分关注戏曲活动,故而在《四友斋丛说》专写了《词曲》一卷。何良俊对当时士大夫鄙视戏曲的现象是颇有微议的。他在《曲说》中写道:"祖宗开国,尊崇儒术,士大夫耻留心辞曲,杂剧与旧戏文本皆不传,世人不得尽见。"对于官府之禁戏乐,他甚为不满,认为:"今处处禁戏乐,百姓贫困日甚。"(《丛说》卷之十三)他特地记载了"阿丑"的表演事迹,是值得玩味的:

阿丑,乃钟鼓司装戏者。颇机警,善戏谑,亦优旃敬新磨之流也。成化末年,刑政颇弛,丑于上前作六部差遣状,命精择之。既得一人,问其姓名,曰:"公论。"主者曰:"公论如今无用。"次得一人,问其姓名,曰:"公道。"主者曰:"公道亦难行。"最后一人曰:"胡涂",主者首肯曰:"胡涂如今尽去得。"宪宗微哂而已。(《丛说》卷之十)

何良俊叙述此事后,发议论说,"惜乎宪庙但付之一哂而已",如果宪宗能因此稍加厘正,则于朝政大有所补,正所谓"谈言微中,亦可以解纷"。他还感叹说:"则滑稽其可少哉!"特别是时至今日,"则胡涂亦无用处,唯佻狡躁竞者乃得进耳!"

何良俊自称"藏杂剧本几三百种",并且说:"余家自先祖以来即有戏剧,我辈有识后,即延二师儒训以经学,又有乐工二人教童子声乐,司箫鼓弦索。余小时好嬉,每放学即往听之。见大人亦闲晏无事,喜招延文学之士,四方之贤日至,常张宴为乐。"可见他的爱好并熟习戏曲是有特殊的家庭影响的。他在《曲说》中自谓"饮酒、听曲、谈谐"三者为"夙业"。中年以后,又曾有"弃去文史,教童子学唱"的经历(《丛说》卷之三十三)。特别是对老曲师顿仁的记载更能说明问题:

余家小鬟记五十余曲,而散套不过四五段,其余皆金、元人杂剧词也,南京教坊人所不能知。老顿言:"顿仁在正德爷爷时随驾至北京,在教坊学得,怀之五十年。供筵所唱,皆是时曲,此等辞并无人问及。不意垂死,遇一知音。"是虽曲艺,然可不谓之一遭遇哉!

余令老顿教《伯喈》一二曲,渠云:"《伯喈》曲某都唱得,但此等皆是后人依腔按字打将出来,正如善吹笛管者,听人唱曲,

依腔吹出，谓之'唱调'，然不按谱，终不入律。"

顿仁是正德时著名曲师，据清余怀《板桥杂记》载，其孙女顿文是明末著名歌妓。《曲说》记载了一个曲师的艺术特色，这是难得的一举。何良俊毕生爱好戏曲，因而有较深的音律修养和鉴赏能力。由顿仁的话可知，正德以后，南方渐不懂北曲，北方也渐尚南声，甚至"供筵所唱，皆是时曲"。此所谓"时曲"，系指海盐腔。《曲说》还曾记录："近日多尚海盐南曲，士夫禀心房之精，从婉娈之习者，风靡如一。甚者，北土亦移而耽之。更数世后，北曲亦失传矣。"正因为大势如此，何良俊才请顿仁于晚年来家教习北曲。何良俊好北曲，从"返古"一面说，是不可取的，但从"忌俗"一面看，却还情有可原。因为他想保留北杂剧的演唱特点，并借以研究音律，其动机中还是有尊重文化遗产的意思。

二、评《西厢记》《琵琶记》及其他

对戏曲作家作品作较具体的总结评论，始于嘉靖年间，其中又以何良俊《曲说》为较早，因而颇存影响，而且常为后人所引用。

1. 评《西厢记》《琵琶记》

首先，何良俊认为《西厢记》《琵琶记》并不是至高无上的"绝唱"：

> 近代人杂剧以王实甫之《西厢记》，戏文以高则诚之《琵琶记》为绝唱，大不然。……余所藏杂剧本几三百种，旧戏本虽无刻本，然每见于词家之书，乃知今元人之词，往往有出于二家之上者。盖《西厢》全带脂粉，《琵琶》专弄学问，其本色语少。盖填词须用本色语，方是作家，苟诗家独取李、杜，则沈、宋、王、孟、

韦、柳、元、白,将尽废之耶?

在这里提出了两个著名观点:一、"填词须用本色语,方是作家";二、《西厢》《琵琶》,前者"全带脂粉",不够质朴,后者"专弄学问",尚缺真情,因此说"其本色语少",不可称为"绝唱"。那么,为什么世人只知这样两部名著呢? 何良俊认为主要是因为"士大夫耻留心辞曲",杂剧与旧戏文本皆不传,"而《西厢》、《琵琶记》传刻偶多",所以世人只知此二家。因而他反对独尊此二剧。何良俊认为史上好戏尚多,当然是有道理的;认为《西厢》有"带脂粉"之气,《琵琶》有"弄学问"之嫌,也可谓一语中的;但说《西厢》"全"带脂粉、《琵琶》"专"弄学问,则显然是以偏概全了。

而且,对"带脂粉"的现象还要作具体分析。此处所谓"脂粉",指的是男女之情。何良俊认为《西厢记》五本二十一折"始终不出一'情'字",因而曲意重复、曲语芜颣。《西厢》中"情词"确有重复之处,但"始终不出一'情'字"却是其特色,也可以说这正是全剧灵魂所在,正是感人至深的原因。因此,所谓"带脂粉",其实瑕不掩瑜。

不过,何良俊还是能给《西厢记》以很高的评价。他认为"王实甫《西厢》,其妙处亦何可掩",并赞扬了像"系春心情短柳丝长,隔花阴人远天涯近"这样的曲语。他由此而肯定了王实甫的才情:"王实甫才情富丽,真辞家之雄。"

何良俊对《琵琶记》的批评则更多一些:

> 高则诚才藻富丽,如《琵琶记》"长空万里",是一篇好赋,岂词曲能尽之! 然既谓之曲,须要有蒜酪,而此曲全无,正如王公大人之席,驼峰、熊掌,肥脂盈前,而无蔬、笋、蚬、蛤,所欠者,风味耳。

这里对《琵琶记》中像"长空万里"这一部分富丽之词提出了批评，认为这是以作赋的手法来作词曲，专弄学问，而缺少通俗的"风味"，按何良俊的话，这就是缺少"蒜酪"。因而，在评价《拜月亭》的时候，何良俊认为"其高出于《琵琶记》远甚"。何良俊首先明确地提出《拜月》《琵琶》的优劣问题，引起了明后期戏曲批评中一场长期的争论。

2. 评郑光祖

何良俊认为郑光祖（德辉）为元曲四大家之首："元人乐府称马东篱、郑德辉、关汉卿、白仁甫为四大家。马之词老健而乏姿媚，关之词激厉而少蕴藉，白颇简淡，所欠者俊语，当以郑为第一。"他推崇郑德辉的理由有两点。一是郑词的曲意有新的开拓，何良俊认为在当时"所唱时曲，大率皆情词"的情况下，郑词带进了新意，特别是《王粲登楼》中的一部分，"摹写羁怀壮志，语多慷慨，而气亦爽烈"，"托物寓意，尤为妙绝"，决不是"作调脂弄粉语者可得窥其堂庑"。二是郑的"情词"，也与人不同：或语不着色相，情意独至，如《㑇梅香》〔寄生草〕"不争琴操中单诉你飘零，却不道窗儿外更有个人孤零"之类曲子；或清丽流便，语入本色，如《倩女离魂》〔圣药王〕"过水洼，傍浅沙，遥望见烟笼寒水月笼纱，我只见茅舍两三家"之类曲子。何良俊还将郑德辉的情词与王实甫《西厢记》的情词作比较，认为郑词"蕴藉有趣"而王词"语意皆露"，郑词"淡而净"而王词"浓而芜"。何良俊在这里是褒郑词而贬王词的。何良俊认为情词的曲意应含蓄，而语言须简淡。在何良俊看来，情词"语关闺阁，已是秾艳，须得以冷言剩句出之，杂以讪笑，方才有趣"；若内容既着相，语辞复浓艳，就成了画家所谓的"浓盐赤酱"。何良俊说："画家以重设色为'浓盐赤酱'，若女子施朱傅粉、刻画太过，岂如靓妆素服、天然妙丽者之为胜耶！"

不管何良俊对郑、王的评价是否得当，他在比较中提出这样两点，即戏曲创作的内容要拓宽，戏曲语言要追求天然妙丽，这种要求

自然是有意义的。

3. 评李直夫

李直夫,元代前期作家,女真族人,本姓蒲察,人称蒲察李五(见《录鬼簿·前辈才人》),写了十二个杂剧,今仅存《虎头牌》一种。《曲说》有两段文字评论李直夫此剧。一段文字关于《虎头牌》十七换头曲子,认为这在双调中"别是一调"。根据排名〔阿那忽〕〔相公爱〕〔也不罗〕〔醉也摩挲〕〔忽都白〕〔唐兀歹〕之类都是"胡语",李直夫是女真人,王实甫《丽堂春》写金人事有"他将那〔阿那忽〕腔儿来合唱"句,证明"金人于双调内惯填此调",而关汉卿、王实甫"因用之"。另一段文字考证剧作本事,赞扬其词"情真语切,正当行家也"。认为如十七换头〔落梅风〕"抹得瓶口儿净,斟得盏面儿圆,望看碧天边太阳浇奠"等曲,"似唐人《木兰诗》"。

《曲说》对少数民族的艺术创造有意识的关注,这一点也值得注意。

《曲说》内容不多,其剧评涉及面并不广,但很有个人独到的见解,如认为《西厢》《琵琶》不为"绝调",《拜月》远胜《琵琶》,郑德辉为元曲第一,对李直夫的特别注重。在这些见解中,我们都是可以得到许多启发的。

但《曲说》的剧评有一个严重的局限,就是专门评价曲词,有时甚至仅仅只看几个曲句,就对全剧进行评价。他之所以把《㑇梅香》置于《西厢记》之上,恐怕与这种片面的批评角度有关。万历曲学家王骥德《曲律》曾说:"论曲,当看其全体力量如何,不得以一二语偶合,而曰某人某剧某戏、某句某句似元人,遂执以概其高下。寸瑜自不掩尺瑕也。"何良俊《曲说》中就有王骥德批评的这种现象,如说:"余最爱其(王渼陂)散套中'莺巢湿春隐花梢',以为金、元人无此一句","渼陂《杜甫游春》杂剧,虽金、元人犹当北面,何况近代",等等。王骥德还曾针锋相对地指出:"王渼陂词固多佳者。何元朗摘其小词中

'莺巢湿春隐花梢'，以为金、元人无此一句，然此词全文……除'莺巢'句，下皆陈语，后三句对复不整；又云'《杜甫游春》剧，金元人犹当北面'，此剧盖借李林甫以骂时相者，其词气雄宕，固陵厉一时，然亦多杂凡语，何得便与元人抗衡。"王骥德对何良俊的这一点意见，是十分中肯的。

三、论"本色语"及"声"和"辞"的关系

《曲说》的戏曲理论体现在戏曲评论中，其中较重要的有两点。

1. 关于"本色语"

何良俊说"本色"限于指戏曲语言，有时亦称为"当行"。如说《倩女离魂》"清丽流便，语入本色"；说王实甫《丝竹芙蓉亭》"通篇皆本色，词殊简淡可喜"；说《虎头牌》"情真语切，正当行家"。总之，词简淡，情真切，就是"本色语"。他认为《拜月亭》之所以胜于《琵琶记》，就是因为前者最合"当行""本色"：

> 《拜月亭》是元人施君美所撰，《太和正音谱》"乐府群英姓氏"亦载此人。余谓其高出于《琵琶记》远甚。盖其才藻虽不及高，然终是"当行"。其"拜新月"二折，乃隐括关汉卿杂剧语。他如走雨、错认、上路、馆驿中相逢数折，彼此问答，皆不须宾白，而叙说情事，宛转详尽，全不费词，可谓妙绝。《拜月亭·赏春》〔惜奴娇〕如"香闺掩珠帘镇垂，不肯放燕双飞"，《走雨》内"绣鞋儿分不得帮和底，一步步提，百忙里褪了根"，正词家所谓"本色语"。

这段话正说明他以词简淡、情真切的标准来评论曲语。此外还提出以曲词代宾白"叙说情事"，这就涉及戏曲曲词的动作性问题，这

一点也值得注意。

2. 关于"声"与"辞"的关系

《曲说》认为金、元时早期南戏《吕蒙正》《杀狗》等九种,"词虽不能尽工",但都"入律",都能"上弦索"演唱,原因在于"其声之和"。于是,何良俊就提出一个曲词创作的著名观点:

> 宁声叶而辞不工,无宁辞工而声不叶。

这个观点的本质在"声"重于"辞"。这种创作论开了沈璟"格律"学说的先声。

何良俊在哲学思想方面是尊崇王守仁学说的。他说:"阳明先生拈出'良知'以示人,真可谓扩前圣所未发。盖此良知,即孔子所谓愚夫愚妇皆可与知者,即孟子所谓赤子之心,即佛氏所谓本来面目,即《中庸》所谓性,即佛氏所谓见性成佛,乃得于禀受之初,从胞胎中带来,一毫不假于外。"(《丛说》卷之四)这种思想反映在曲学中,就成了"本色论"。

何良俊的曲论是其文艺论整体中的一部分,这可在他的诗论、文论中得到印证。如他论文主张"体备质文,辞兼丽则";论诗则主张"情意深至而辞句简质","措词妥贴","音调和畅"。这里兼有"本色论"与"格律论"的精神。另外,在《丛说》的画论、书论中都还有许多可贵的见解,其中也贯穿着某些一致的精神。

第五节 徐渭与《南词叙录》

一、徐渭及其《南词叙录》

徐渭(1521—1593)字文长,一字文清,自号青藤道士、天池山人,

别署田水月，山阴（今浙江绍兴）人。徐渭少年即有文名。早年在总督胡宗宪幕府里作书记，协助平倭事宜。宗宪被杀，他因惧怕牵连，佯狂而去。后以杀死继室，下狱论死，因有好友张元忭力救，方得获释。以狂放不得志终其一生。

徐渭是我国文艺史上的天才人物，他在诗文、书画诸方面都有杰出的成就。他曾经自己品评过："吾书第一，诗次之，文次之，画又次之。"袁宏道《徐文长传》谓："文长既已不得志于有司，遂乃放浪曲糵，恣情山水，走齐、鲁、燕、赵之地，穷览朔漠，其所见山奔海立，沙起云行，风鸣树偃，幽谷大都，人物鱼鸟，一切可惊可愕之状，一一皆达之于诗。其胸中又有一段勃然不可磨灭之气，英雄失路托足无门之悲，故其为诗，如嗔如笑，如水鸣峡，如种出土，如寡妇之夜哭、羁人之寒起。当其放意，平畴千里，偶尔幽峭，鬼语秋坟。……喜作书，笔意奔放如其诗，苍劲中姿媚跃出。……不论书法而论书神，先生诚八法之散圣，字林之侠客也。间以其余，旁溢为花鸟竹石，皆超逸有致。"

徐渭还是著名的戏曲作家，所作《四声猿》四种杂剧（《狂鼓史》《玉禅师》《雌木兰》《女状元》），对于明代后期的戏曲创作产生深远的影响。另有《歌代啸》杂剧，相传也是徐渭所作①。这些杂剧，在当时就曾博得极高的评价。如王骥德称《四声猿》为"超迈绝尘""可泣神鬼"（《曲律·杂论下》），袁宏道称《歌代啸》为"似欲直问王（实甫）、关（汉卿）之鼎"（《歌代啸·序》）。徐渭还对戏曲评点作出了开创性的努力。如对《西厢记》《琵琶记》都曾作过评论，而且"皆有口授心解"，对王骥德校注此两剧影响很大。另如对梅鼎祚杂剧《昆仑奴》的删润与评点，一直为人所赞许。王骥德称道："（徐文长）先生稍修本色，其中更易字句，讵以攻暇，抑多点铁，淄渑之较，不啻苍

① 《歌代啸》的作者，依 1931 年国学图书馆影印本柳诒徵跋："馆藏《歌代啸》杂剧，题徐文长撰。各家书录多未载，亦未见刊本。游戏之墨，前人故不甚重视。"

素,具眼者当呕下一击节也已";陈继儒称:"徐老子笔头有眼";孟称舜也说:"旧有徐文长评本,品骘甚当。其中所删润处,亦胜原本。"①

　　徐渭有关戏剧理论的主要著作是《南词叙录》,这是一部概论南戏的专著,全面涉及南戏的源流发展、风格特色、文辞声律、剧目方言及作家作品评论诸方面。这又是古代专论南戏的唯一著作。该书作于嘉靖己未(1559)夏,此前徐渭常因公务随军往来于浙、闽等南戏最流行的地区,因而了解并热爱南戏,有条件写作这种专著。关于写作动机和经过,徐渭自谓:

　　　　北杂剧有《点鬼簿》,院本有《乐府杂录》②,曲选有《太平乐府》,记载详矣。惟南戏无人选集,亦无表其名目者,予尝惜之。客闽多病,咄咄无可与语,遂录诸戏文名,附以鄙见。

可见他写作的目的是很明确的,就是要阐明一个长期为贵族文人所歧视却又活跃在民间的剧种之本来面目及其历史地位,填补戏曲研究中的一个空白。徐渭其他有关戏曲理论的文章尚有《西厢·序》《昆仑奴·题词》等。

二、对南戏源流、发展的认识

　　南戏初兴于何时,南曲是怎样形成的?《南词叙录》的回答是:"南戏始于宋光宗朝,永嘉人所作《赵贞女》《王魁》二种实首之";而且灵活地记载了另一种认识:"宣和间已滥觞,其盛行则自南渡,号曰

　　① 　王骥德、陈继儒言均见北京图书馆藏明万历山阴刘氏刻本《昆仑奴》;孟称舜言见《古今名剧合选·昆仑奴》批语。

　　② 　《中国古典戏曲论著集成》第三集《南词叙录·校勘记》云:"此《乐府杂录》,非是唐段安节所著者。当是指陶宗仪《辍耕录》里所载的《院本名目》。"中国戏剧出版社1959年版。

'永嘉杂剧'，又曰'鹘伶声嗽'。"此后对南戏的初兴时间尽管各家见解不一，但渐趋一致，基本上不外于徐渭的看法。至于南曲的形成，徐渭认为"则宋人词而益以里巷歌谣"。这种认识有两个突出的优点，一是肯定了南曲对"宋人词"的继承关系，二是肯定了"里巷歌谣"在戏曲形成过程中的作用。

关于第一点，即肯定了"词""曲"间的相承关系，这是可取的。因为词、曲均属"长短句牌子音乐"体系。把南北宋牌子音乐里的歌词叫"词"，把南北曲的歌词叫"曲"，散套叫"乐府"，其实质是一样的，而在音乐的领域里差别更小。宋末元初的词音乐家张炎在《词源》中，把"词"的歌唱称作"曲"的，屡见不鲜。元代燕南芝庵《唱论》里把许多宋人的词都称作"大乐"（实即"大曲"）。清人姚华也认为"词曲虽分疆界，明人尚视为一体"（《菉漪室曲话》）。因而刘熙载《艺概》说："未有曲时，词即是曲；有曲时，曲可悟词"；万树则认为"词曲同源"（《词律》注）。据近人王国维的统计，沈璟编《南词全谱》所取曲牌五百四十三章，其中出于唐宋词者一百九十章，占全数三分之一强（见《宋元戏曲史》）。这些例子都说明，认为词、曲音乐并无联系的看法是不恰当的；而徐渭肯定了宋词在南曲形成中的作用，这是可贵的。

关于第二点，《南词叙录》中又说："'永嘉杂剧'兴，则又即村坊小曲而为之，本无宫调，亦罕节奏，徒取其畸农、市女顺口可歌而已。谚所谓'随心令'者，即其技欤？"在徐渭看来，南戏的发展及变化过程大约经过这么几个阶段：一是在兴起之初"士夫罕有留意者"，至元顺帝时，虽"作者猥兴"，但"语多鄙下"；二是高明作《琵琶记》，"用清丽之词，一洗作者之陋，于是村坊小伎，进与古法部相参，卓乎不可及已"；三是由《香囊记》始作俑，"以时文为南曲"，此风愈演愈烈，以至"无复毛发宋、元之旧"。然后徐渭慨然指出，"南戏之厄，莫甚于今"。通过这一回顾，一方面批判了"以时文为南曲"的作曲时弊，另

一方面也标举了"宋、元之旧",实则肯定了南戏发展初期处于民间状态的戏剧艺术。

对民间创作的肯定,是徐渭文艺思想的一个重要特点。他在《奉师季先生书》中也说:

> 乐府益取民俗之谣,正与古国风一类。今之南北东西虽殊方,而妇女儿童,耕夫舟子,塞曲征吟,市歌巷引,若所谓竹枝词,无不皆然。此真天机自动,触物发声,以启其下段欲写之情,默会亦自有妙处,决不可以意义说者。

这是把民间文艺看作是"天机自动"的天籁之声,并予以热情赞赏。他在《南词叙录》中对"里巷歌谣""村坊小曲""随心令"的重视,正是明中叶进步文人推动俗文学发展的突出表现。其实,对处于民间状态的南戏高度重视,也即是徐渭对贵族文人的一种批判,他说:"有人酷信北曲,至以伎女南歌为犯禁,愚哉是子!"对民间艺术的肯定,事实上也肯定了民间艺术中蕴藏的反抗精神。如《南词叙录》定为南戏之初的《赵贞女》,就曾遭到官方"榜禁"[1],元代有些文人还把南曲看作是"亡国之音"[2]。另外,明代许多文人,甚至包括一些较开明的文人,对南曲在各地的流派也都极为鄙视。如祝允明《猥谈》就曾把"海盐""余姚""弋阳""昆山"等南曲四大声腔斥为"杜撰百端,真胡说也"。而《南词叙录》对"四大声腔"的考察及评价却较为公允:

> 今唱家称"弋阳腔",则出于江西,两京、湖南、闽、广用之;称"余姚腔"者,出于会稽,常、润、池、太、扬、徐用之;称"海盐腔"

① 祝允明《猥谈》:"予见旧牒,其时有赵闳夫榜禁,颇述名目,如《赵贞女蔡二郎》等。"

② 见周德清《中原音韵·正语作词起例》。

者,嘉、湖、温、台用之;惟"昆山腔"止行于吴中,流丽悠远,出乎三腔之上,听之最足荡人,妓女尤妙此,如宋之嘌唱,即旧声而加以泛艳者也。隋、唐正雅乐,诏取吴人充弟子习之,则知吴之善讴,其来久矣。

这里特别值得注意的是对勃兴不久的昆山腔的评价,明中叶的昆山腔,还带有一定的民间色彩,偏爱古腔古调的文人多有鄙视的现象。徐渭在这里有意把昆山腔与正雅乐放在一起而论,借以提高昆山腔的身价。徐渭在《南词叙录》中直接为昆山腔辩护说:"今昆山以笛、管、笙、琵按节而唱南曲者,字虽不应,颇相谐和,殊为可听,亦吴俗敏妙之事。或者非之,以为妄作,请问〔点绛唇〕、〔新水令〕,是何圣人著作?"

《南词叙录》还有一段话,专论被人视为"鄙俚之极"的南、北曲:

> 听北曲使人神气鹰扬,毛发洒淅,足以作人勇往之志,信胡人之善于鼓怒也,所谓"其声嚓杀以立怨"是已。南曲则纤徐绵眇,流丽婉转,使人飘飘然丧其所守而不自觉,信南方之柔媚也,所谓"亡国之音哀而思"是已。夫二音鄙俚之极,尚足感人如此,不知正音之感何如也。

这段话明则言之为"鄙俚",实则赞其为"感人"。这是对南、北曲的高度欣赏之辞。

徐渭在他的杂剧创作中也表现出鲜明的民间性。如《玉禅师》《女状元》取材于民间传说,《雌木兰》取材于乐府民歌,《歌代啸》更是"探来俗话演新编"(开场〔临江仙〕句)。在《四声猿》中还有说唱艺术式的大段独白、民间小演唱式的大段对唱、假面哑剧等表演方式,足见作者在创作中努力吸取民间艺术的平民化倾向。

三、本色论

徐渭戏曲理论的主要观点是标举"本色"。他的弟子、万历间曲学大师王骥德曾说"先生好谈词曲,每右本色"。徐氏《西厢序》云:

> 世事莫不有本色,有相色。本色,犹俗言"正身"也;相色,"替身"也。"替身"者,即书评中"婢作夫人,终觉羞涩"之谓也;"婢作夫人"者,欲涂抹成主母而多插带,反掩其素之谓也。故余于此本中贱相色,贵本色。众人啧啧者,我呴呴也。岂惟剧者,凡作者莫不如此。嗟哉,吾谁与语!众人所忽余独详,众人所旨余独唾。嗟哉,吾谁与语!(《徐文长佚草》卷一)

由此可见,他的"右本色",就是反对"涂抹""插带"而"掩其素",也就是要标举"真性"。他在《昆仑奴·题词》中批评"散白太整"的现象,认为其中未免有"秀才家文字语及引传中语",毛病在于"未入家常自然"。徐渭又写道:

> 语入要紧处,不可着一毫脂粉,越俗、越家常,越警醒,此才是好水碓,不杂一毫糠衣,真本色。若于此一恧缩打扮,便涉分该婆婆,犹作新妇少年,哄趋所在,正不入老眼也。至散白与整白不同,尤宜俗宜真,不可着一文字与扭捏一典故事,及截多补少,促作整句。锦糊灯笼,玉镶刀口,非不好看,讨一毫明快,不知落在何处矣。此皆本色不足。仗此小做作以媚人,而不知误入野狐,作娇冶也。

徐渭这一段话影响很大。稍晚的戏剧家叶宪祖曾宣扬了这个观点,清初杰出思想家黄宗羲《胡子藏院本·序》一文就以这段话为据,

说明"正法眼似在吾越中"（《南雷杂著手稿》）。清陈栋《北泾草堂外集》在批评明人作曲陋习时也沿用了徐渭的意思："明人滞于学识，往往以填词笔意作之。故虽极意雕饰，而锦糊灯笼，玉相刀口，终不免天池生所讥"（转引自《新曲苑》册六）。先是，孟称舜在《古今名剧合选》中曾引徐渭的这段话作为眉批（见《酹江集·昆仑奴》第一折）。这段话一方面提倡"俗""家常"，一方面反对"恶缩打扮"，基本精神与《西厢·序》一致，其核心在于提出了"宜俗宜真"的看法。事实上，"宜俗宜真"也即是徐渭"本色论"的核心与特色。

"宜俗"，即要求通俗易懂。明代曲坛，由于八股时文的流风所致，戏曲创作中以雕章琢句、骈四俪六来炫示才学的现象泛滥成灾。这种"文词家"的剧本，连作案头阅读尚且艰深难解，更何能用作场上演唱，"歌之使奴童妇女皆喻"呢？这种雕琢饾饤之作以邵璨的《香囊记》为代表。徐渭在《南词叙录》中指出："以时文为南曲，元末、国初未有也，其弊起于《香囊记》。《香囊》乃宜兴老生员邵文明作，习《诗经》，专学杜诗，遂以二书语句勾入曲中；宾白亦是文语，又好用故事作对子，最为害事。"面对文人作曲严重脱离舞台演出、脱离广大观众欣赏需要的有害倾向，徐渭针锋相对地提出："吾意与其文而晦，曷若俗而鄙之易晓也。"徐渭所谓的"家常""明快"，也就是通俗的意思。

"宜真"，即要求真挚感人。徐渭的话中再三强调的"正身"亦即真性的自然表现，也就是"真"；他主张"不可着一毫脂粉"，不可"仗此小做作以媚人"，也正是"宜真"的意思。这与他本人论诗主张"出于己之所自得，而不窃于人之所尝言"（《叶子肃诗·序》），论画主张"信手拈来自有神"（《题画梅》），论书法主张"出乎己而不由于人"的"天成"（《跋张东海草书千文卷后》），其精神是一致的。从"真"的角度出发，徐渭《南词叙录》主张"曲本取于感发人心"；反对"经、子之谈"："经、子之谈，以之为诗且不可，况此等（指曲）耶？"这种观

点,与同时人李贽主张的"童心""真心"相呼应,矛头直指当时泛滥于文坛的拟古派雕琢模拟之风,以及以丘濬《五伦全备记》为代表的道学风在戏曲界的流弊。

"俗"与"真"是相辅相成的,上录徐渭的论述中就已体现了这一点。《南词叙录》也表现了这种联系,徐渭不赞成一些文人学士仅把《庆寿》《成婚》《弹琴》《赏月》等高雅的曲子看成是《琵琶记》的高处,他认为:"惟《食糠》《尝药》《筑坟》《写真》诸作,从人心流出,严沧浪言'水中之月,空中之影',最不可到。如'十八答',句句是常言俗语,扭作曲子,点铁成金,信是妙手。""从人心流出"即是"真","常言俗语"即是"俗"。这二者之所以密不可分,是因为"真"的作品不屑卖弄才学,而雕琢却总是与虚伪联系在一起,故明末张琦《衡曲麈谈》曾说:"其为辞也,浮游不衷,必多雕琢虚伪之气,欲自掩饰而不能。"由此也可以看出,"宜俗宜真"的精髓正在于"真"。徐渭的这种主张,在晚明戏曲家中得到广泛响应。如王骥德提出"真性"(《曲律·杂论下》),祁彪佳提出"真切"(《远山堂曲品·寻亲》),而冯梦龙则更豪爽地自谓:"子犹诸曲,绝无文彩,然有一字过人,曰'真'。"(《太霞新奏》)

由于徐渭追求"俗"与"真"的本色,因而他推崇民间的文艺创作而与那些鄙薄民间创作的高雅之士大异其趣。也正是由此出发,他高度重视南戏,认为早期南曲有一高处:"句句是本色语,无今人时文气。"他自己的杂剧创作,就是实践他自己创作主张的最好范本。那种明快清新的风格、直剖胸臆的自然天趣,得到普遍的赞赏。如祁彪佳评《四声猿》说:"迩来词人依傍北曲,便夸胜场,文长一笔扫尽,直自我作祖","腕下具千钧力,将脂腻词场,作虚空粉碎"。

那么,怎样达到上述这种"本色"的境界呢?徐渭主张"妙悟"。《南词叙录》说:"填词(指作曲词)如作唐诗,文既不可,俗又不可,自有一种妙处,要在人领解妙悟,未可言传。"这是以禅喻曲,有似于严

羽《沧浪诗话》的以禅喻诗。在严羽看来，作诗的奥妙不在"学力"，而在于掌握诗的"别材"和"别趣"，即独特的创作要求和创作规律，这就是"妙悟"的意思。所以严羽说："惟悟乃为当行，乃为本色。"徐渭的"妙悟"说与此类似，只不过严羽所言者在"诗道"，而徐渭所言者在"曲道"而已。从徐渭的话中也可以看出，他认为掌握戏曲的艺术特色和创作规律，首先还不在于文字是否"俗"这个皮相的问题，而在于一种内在的未可言传的"妙处"。只有这种"妙处"，才是作品艺术魅力的源泉。这种魅力，应该来自作品的精神面貌，一种天机自动的高尚情趣。这是什么呢？恐怕还是这个字："真"。因而，我们可以说，在曲论领域中，徐渭是以主张"宜真宜俗"为特色，并以"真"为核心的"本色派"。

四、关于宫调及喜剧

徐渭有关戏曲研究，还有许多独到的见解。如：

1. 关于宫调。这实质上是一个音乐问题，由于戏曲演唱对剧本创作有一定的要求与限制，因而作曲除了注意文学性外，势必还要注意音乐性，后者就成了音律问题。在这个问题上，徐渭强调了南戏音乐由"村坊小曲"构成，只要"顺口可歌"即可，"乌有所谓'九宫'？"他强烈反对用宫调等格律问题来限制南戏，反对专以宫调问题来评价戏曲，他说："彼以宫调限之，吾不知其何取也。"他在《南词叙录》中还写道：

> 或以则诚"也不寻宫数调"之句为不知律，非也，此正见高公之识。夫南曲本市里之谈，即如今吴下〔山歌〕，北方〔山坡羊〕，何处求取宫调？必欲宫调，则当取宋之《绝妙词选》，逐一按出宫商，乃是高见。彼既不能，盍亦姑安于浅近？大家胡说可也，奚

必南九宫为？

认为宫调问题，"大家胡说可也"自然是偏颇之言；把现行戏曲音乐与古代已基本不复存在的词音乐相提并论，也是不妥当的。宫调规定了曲调的调高、调性，这是有规可循的，不宜随意乱用。其实，戏文格律，自两宋之交发展到元末高明作《琵琶记》时，已相当进步。《琵琶记》开场〔水调歌头〕中说"也不寻宫数调"，其意为评价一本戏文的高低，不要局限于只检核宫调；这句话不是说戏文无宫可寻，无调可数①。《南词叙录》以此来证明南曲戏文之无九宫可循，并不正确。另外，他把周德清的《中原音韵》嗤为"夏虫、井蛙之见"也是片面的。

但是，徐渭对宫调问题的认识，还是有一定的灵活性的，如《南词叙录》说："南曲固无宫调，然曲之次第，须用声相邻以为一套，其间亦自有类辈，不可乱也，如〔黄莺儿〕则继之以〔簇御林〕，〔画眉序〕则继之以〔滴溜子〕之类，自有一定之序，作者观于旧曲而遵之可也。"这段话还是反映了各曲调之间的固有的音乐关系，这种关系的一个重要方面实际上就是宫调关系，即笛色高低及曲调的性质。

即使在上述偏颇的表述中，我们如果从另一角度去体味，则可以从中感受到一种可贵的精神，这就是努力摆脱各种束缚的个性解放及创新精神。

这种精神还突出表现在他的杂剧创作中。《四声猿》共十折，包括长短不一的四个故事。《狂鼓史》一折，《玉禅师》和《雌木兰》各二折，《女状元》五折，完全打破了元杂剧结构的单一、规整特征，而且根据剧情需要，南腔北调，随手而来，成为明代所谓"南杂剧"的雏形。

①　参阅钱南扬《元本琵琶记校注》第三页注九，上海古籍出版社 1980 年版。

难怪《远山堂剧品》为之惊叹说:"文长奔逸不羁,不骪于法,亦不局于法。独鹘决云,百鲸吸海,差可拟其魄力。"

2. 关于喜剧。徐渭的不受拘束的魄力,还表现在他的杂剧那种嬉笑怒骂皆成文章的闹剧形式中。《歌代啸》所描写的世界,一切都是矛盾的、荒诞的、不合理的,乾坤颠倒,一无是处。剧本通过"笑",体现了作者"抟捖乾坤,掀翻宇宙"的力量(引文见庄剑鸣《歌代啸·叙》)。在徐渭的笔下,为什么只有喜剧、闹剧的情节呢? 这正是出于他对整个荒诞世界的认识。《歌代啸》开场词〔临江仙〕云:

> 谩说矫时励俗,休牵往圣前贤,屈伸何必问青天。未须磨慧剑,且去饮狂泉。　世界原称缺陷,人情自古刁钻,探来俗语演新编。凭他颠倒事,直付等闲看。

这首词至少有这么几点值得注意:一、认为戏剧创作首先不考虑"矫时励俗"的功利,更不能去迎合"圣贤"之言,这与《琵琶记》宣扬的"不关风化体,纵好也徒然"正好反其道而行之;二、"世界""人情"本来就是荒谬无理的,那么,舞台上的"颠倒"荒唐也就不足为奇,而且正可以通过戏剧揭露人间的"屈伸"不平,这与《雌木兰》下场诗所言"世间事多少糊涂,院本打雌雄不辨"的精神相同;三、应该充分利用民间艺术素材为戏剧创新服务。第一点表示了"非圣"的叛逆倾向,第二点肯定了讽刺的意义,第三点表示了求俗精神:这就是徐渭喜剧理论的主要精神实质。他的《四声猿》和《歌代啸》足以说明他是一位杰出的浪漫主义喜剧作家。

五、深远的影响

徐渭是一位天才的艺术家与批评家,又是一位文艺界的怪杰。

他的不受世俗所拘的叛逆性格使他在许多方面都成为独树一帜的创新派。这就使他有可能成为抗凡绝俗的美学家与文艺理论家。他认为只有"能如冷水浇背,陡然一惊"(《答许口北书》)的文艺作品才是上品,这就是提倡创新惊俗。他本人的戏曲创作与理论也鲜明地反映了他与世抗争、"自我作祖"的独创精神,因而对后世的影响也就特别巨大。他的戏曲创作与理论研究成了明后期戏曲繁荣的先声。他的这种精神对万历间汤显祖的影响尤为深刻。在汤显祖有关戏曲创作的见解中,都清楚地看出从徐渭继承过来的革新精神。"越中"曲论家如王骥德、吕天成、孟称舜等则更直接受到徐渭的影响。

徐渭的戏曲理论至少培育影响了万历整整一代的戏曲创作。万历间最著名的戏曲作家汤显祖和沈璟,分别着重继承了徐渭关于"宜真"与"宜俗"的主张。沈璟强调"俗",因而成了一个通俗喜剧作家,他的后期创作带有鲜明的"平民性",这种风格为后来的众多戏曲家所效法。汤显祖强调"真",因而注重"情"的抒写,他的戏曲创作带有强烈的个性解放色彩,因而其艺术魅力历久不衰。如相比较而论,汤显祖的追求更为重要,因为他正是汲取了徐渭本色论的精髓,并继承了徐渭的战斗精神。

徐渭关于喜剧创作的经验与主张也很有影响。如沈璟《博笑记》开场词〔西江月〕云:"昭代名家野史,于今百种犹饶。正言壮语敢相嘲,却爱诙谐不少。"这正是《歌代啸·临江仙》无独有偶的姐妹篇。王骥德、李渔论戏曲创作时有关喜剧的见解,也有与徐渭一脉相通之处,如他们都不同程度地强调浅显通俗、民间情趣等。

第六节　王世贞的《曲藻》

王世贞(1526—1590)字元美,号凤洲,又号弇州山人,太仓(今属

太仓）人，嘉靖进士，官至南京刑部尚书。为"后七子"（王世贞与李攀龙、谢榛、宗臣、梁有誉、徐中行、吴国伦）领袖之一。生平著述极为宏富，有《弇州山人四部稿》一百七十四卷，《续稿》二百零七卷，《弇山堂别集》一百卷。《四库全书总目提要》中说："自李梦阳之说出，而学者剽窃班、马、李、杜；自世贞之集出，学者遂剽窃世贞。故艾南英《天佣子集》有曰：'后生小子，不必读书，不必作文，但架上有前后《四部稿》，每遇应酬，顷刻裁割，便可成篇。骤读之，无不浓丽鲜华，绚烂夺目。细案之，一腐套耳。'云云其指陈流弊，可谓切矣。然世贞才学富赡，规模终大，譬如五都列肆，百货具陈，真伪骈罗，良楛淆杂，而名材瑰宝，亦未尝不错出其中。"

《四部稿》"说部"中有《艺苑卮言》八卷及附录二卷，其中附录一专门论词、论曲，有人摘出论曲部分单刻行世，另题作《曲藻》。

《曲藻》计曲论四十一条，其中部分转录于《中原音韵》《太和正音谱》等书。尽管王世贞本人的意见并不多，而且所论亦十分零碎，但由于明万历以前曲话之类著作还不多见，加以作者在文坛上的地位，因而影响较大。《曲藻》所论主要内容有三个方面。

一、论曲的源流

《曲藻》中说："三百篇亡而后有骚、赋，骚、赋难入乐而后有古乐府，古乐府不入俗而后以唐绝句为乐府，绝句少宛转而后有词，词不快北耳而后有北曲，北曲不谐南耳而后有南曲。"这里从音乐发展的角度阐述了戏曲与词、绝句、古乐府、诗、骚之间的渊源关系，并认为"曲"的形式变化发展与时代特色（入俗），及地区欣赏习惯的区别（南耳、北耳）有很深的关系。但把南曲说成产生于北曲，这却缺乏事实根据。

对元曲兴盛的原因，《曲藻序》中写道："曲者，词之变。自金、元

入主中国,所用胡乐,嘈杂凄紧,缓急之间,词不能按,乃更为新声以媚之。而诸君如贯酸斋、马东篱、王实甫、关汉卿、张可久、乔梦符、郑德辉、宫大用、白仁甫辈,咸富有才情,兼喜声律,以故遂擅一代之长。所谓'宋词、元曲',殆不虚也。"这里依然是曲由词变的观点,并突出了两个因素:一是"胡乐"对元曲发展的影响;二是许多戏剧大家的重要贡献,而这些又是"有才情""喜声律"的作家。王世贞自然不可能找出元曲兴盛的更深刻的原因,但他所言两点还是有道理的,这事实上已经接触到时代的审美情趣和作家对艺术发展所起的作用。作为"后七子"的中坚人物,王世贞抱着"文必秦汉,诗必盛唐"的成见,论诗歌艺术,仍然以格调说为中心。但王世贞的见解又常常有自己的独到之处,如他对格调的理解是"才生思,思生调,调生格;思即才之用,调即思之境,格即调之界"(《艺苑卮言》卷一),这就强调了艺术才思和艺术境界。可见他的认识还是较灵活的,特别是至晚年,他的艺术主张转变更为显著,明确提出"代不能废人、人不能废篇、篇不能废句"的看法(《宋诗选序》)。正因为他的思想有开阔通变的一面,因而他能注意到对词曲的研究。他对戏曲源流和演变的认识,正体现了他的文艺观中发展的一面。

二、南北曲比较

《曲藻》中关于南北曲曲情的比较对后来的曲论影响很深。如说:

> 大江以北,渐染胡语,时时采入,而沈约四声遂阙其一。东南之士未尽顾曲之周郎,逢掖之间,又稀辨拈之王应,稍稍复变新体,号为"南曲",高拭则成遂掩前后。大抵北主劲切雄丽,南主清峭柔远,虽本才情,务谐俚俗。

> 凡曲，北字多而调促，促处见筋；南字少而调缓，缓处见眼。北则辞情多而声情少，南则辞情少而声情多。北力在弦，南力在板。北宜和歌，南宜独奏。北气易粗，南气易弱。此吾论曲三昧语。

王世贞在这里认为南北地方气质不同，而曲为了"谐俚俗"，因而就表现为南北风格不同，"譬之同一师承，而顿、渐分教；俱为国臣，而文、武异种"。具体而言，可分为如下几点。

"北主劲切雄丽，南主清峭柔远。"这是曲情风格的主要区别。这种认识并非始于王世贞，成化、弘治间戏剧家康海曾说："南词主激越，其变也为流丽；北曲主慷慨，其变也为朴实。惟朴实故声有矩度而难借。惟流丽故唱得宛转而易调。"（《沜东乐府·序》）嘉靖间李开先认为"北之音调舒放雄雅，南则凄惋优柔，均出于风土之自然，不可强而齐也。故云北人不歌，南人不曲，其实歌曲一也，特有舒放雄雅、凄惋优柔之分耳。"（《乔龙溪词·序》）徐渭也说："听北曲使人神气鹰扬，毛发洒淅，足以作人勇往之志。信胡人之善于鼓怒也。……南曲则纤徐绵眇，流丽婉转，使人飘飘然丧其所守而不自觉。信南方之柔媚也。"（《南词叙录》）青木正儿《中国近世戏曲史》据此综合言之说："北人鼓怒之气质，发之乐曲而成慷慨，成劲切，其变也为朴实，然其中犹不失雄丽之雅致。南人柔媚之气质，发之乐曲，而成柔远，其变也为流丽，然其中犹存激越、清峭之锐气。约言之，北曲刚中有丽，南曲柔中有锐，此其曲情之差也。"青木氏这一段综述颇为精彩。

"北字多而调促，促处见筋；南字少而调缓，缓处见眼。"这是指南北曲唱法差异。"北则辞情多而声情少，南则辞情少而声情多。"由于唱法的差异带来效果的区别。各有一得一失。如南曲虽有妙音婉转悦耳，但字音常为曲声所掩蔽，难以审听清楚。北曲的优缺点正反之。

"北力在弦，南力在板。"这是指北曲以弦索（以琵琶为主）为主奏乐器节制旋律与拍子，南曲则以鼓板节制曲之缓急。当时的著名

曲师魏良辅说:"北曲之弦索,南曲之鼓板,犹方圆之必资于规矩,其归重一也。"(《曲律》)此语可与《曲藻》所言相发。但后来臧懋循却有不同的意见:"夫北之被弦索,犹南之合箫管。摧藏掩抑,颇足动人。而音板亦袅袅与之俱流,反使歌者不能自主。是曲之别调,非其正也。若板以节曲,则南北皆有力焉。如谓'北筋在弦',亦谓'南力在管'可乎? 惜哉,元美未知曲也。"(《元曲选后集·序》)魏良辅对《曲藻》的话又有所修正,提出"北力在强索","南力在磨调",意谓北曲可以依靠弦索控制板槽,唱曲则必须在声调上自加琢磨(参见周贻白《〈曲律〉注释》)。这种解释似可回答臧懋循所反诘的问题。

"北宜和歌,南宜独奏。"由于北曲就弦索,有规可循,故宜于相和而歌;南曲主要依人声,乐器的制约作用略不明显,故宜独唱。但是,就戏曲而言,北杂剧单唱,而南戏却有合唱。因而王氏所言并未明确地解决问题。

"北气易粗,南气易弱。"北曲朴实而难免变为"粗",南曲流丽难免陷于"弱"。

总之,王世贞首先对长期存在的南北曲的不同风格从演唱上进行较全面的比较分析,对南北特点的概括,要言不烦,颇中肯綮。但王氏的论述有个毛病,就是各点零星排列,没有指明它们之间的逻辑关系。魏良辅《曲律》的表述在这方面就有所注意:"北曲与南曲,大相悬绝,有'磨调''弦索调'之分。北曲字多而调促,促处见筋,故词情多而声情少;南曲字少而调缓,缓处见眼,故词情少而声情多。北力在弦索,宜和歌,故气易粗;南力在磨调,宜独奏,故气易弱。"中国许多艺术都有南北风格上的差别。这种现象值得研究,像王世贞这样在论曲时又明确提出这个问题,自然很有价值。明嘉靖、隆庆间正是南北曲杂奏的时候,北曲的一统天下已经成为过去,南曲则大有起而代之的样子。一种新的偏见正在萌芽。诸曲学家能够注意分析南北曲的风格特征,不管他们的出发点有的偏于北(如何良俊)、有的偏

于南（如王世贞），这种研究对于在戏曲创作实践中全面利用南北曲的特点，丰富戏曲的表现力，是有裨益的。

三、作家作品评论

这是《曲藻》大部分条目的内容。有些意见是有可取之处的。如赞赏《荆钗》"近俗而时动人"，批评《香囊》"近雅而不动人"，批评《五伦全备》"不免腐烂"，等等。对于何良俊把郑德辉剧作提于《西厢》之上表示异议。如郑德辉的《㑇梅香》，王世贞认为此剧"虽有佳处，而中多陈腐措大语，且套数、出没、宾白，全剽《西厢》"。这种批评是中肯的。《曲藻》评高明《琵琶记》更值得注意：

> 则成所以冠绝诸剧者，不唯其琢句之工、使事之美而已，其体贴人情，委曲必尽；描写物态，仿佛如生；问答之际，了不见扭造：所以佳耳。至于腔调微有未谐，譬如见钟、王迹，不得其合处，当精思以求诣，不当执末以议本也。

对《琵琶记》的好处提出三点，一是写人情必尽致，二是写物态必逼真，三是写问答必自然。提倡"精思以求诣"，即提倡通过严密的分析研究掌握作品的精神，反对"执末以议本"，即反对仅以外部声色来评价作品的价值。

王世贞上述言论很有见地。可惜他在评论许多作品时并没有按自己的要求去做。

王世贞在《曲藻》中曾提出了一个南曲创作流派——吴中派。他这样评论"吴中"作家：

> 吾吴中以南曲名者：祝京兆希哲、唐解元伯虎、郑山人若

庸。希哲能为大套,富才情,而多驳杂。伯虎小词翩翩有致。郑
所作《玉玦记》最佳,它未称是。《明珠记》即《无双传》,陆天池
采所成者,乃兄浚明给事助之,亦未尽善。张伯起《红拂记》洁而
俊,失在轻弱。梁伯龙《吴越春秋》满而妥,间流冗长。陆教谕之
裘散词,有一二可观。……其他未称是。

王世贞所谓的吴中派,主要有这些人:祝允明(1460—1526),字
希哲,号枝山,长洲人;唐寅(1470—1524),字伯虎,自号六如居士等,
吴县人;郑若庸(约1490—?),字中伯,号虚舟,昆山(一说吴县)人;
陆采(1497—1537),字子玄,号天池等,长洲人;张凤翼(1527—
1613),字伯起,号灵墟,长洲人;梁辰鱼(约1520—1591),字伯龙,号
少白人,昆山人。这一张名单,大略与后人所谓的戏曲创作流派"昆
山派"相近。由于王世贞这里论"曲"而不论"戏",因而,他所说的
"吴中"曲派,其"领衔"人物祝允明和唐寅是散曲作家而非戏曲作
家。王世贞推崇祝、唐等吴中才子,并把郑若庸的《玉玦记》推为"最
佳"之作,可见他是主张作曲犹如作诗那样,重才情,重辞藻。他称张
凤翼《红拂记》"洁而俊,失在轻弱",梁辰鱼《浣纱记》"满而妥,间流
冗长"等,说明他对"吴中"的骈绮派作品是赏爱的,而所赏爱的,只
是曲文;即使他所批评的,也只是着眼于曲文的言辞;实则评"曲"而
不评"戏",评"曲"也只是评"辞"而不及其他。可见,王世贞着眼点
依然在作品的外部色相,而并未深视作品的内在精神。说到底,依然
是"执末以议本"。后来的凌濛初、李调元等人都曾提出针锋相对的
意见;焦循则一言以蔽之曰:"吴中词人,如唐伯虎、祝枝山、梁伯龙、
张伯起辈,纵有才情,俱非本色矣。"

王世贞对《琵琶记》的评论也是这样,他特别欣赏的只是"长空
万里"之类富丽的套曲,即使评论《西厢记》也依然如此。他也称《西
厢记》为北曲压卷之作,但欣赏的只是"曲中语"。他拈出《西厢记》

中的十五个曲句,称"雪浪拍长空,天际秋云卷,竹索缆浮桥,水上苍龙偃"等为"骈俪中景语",称"香消了六朝金粉,瘦减了三楚精神"等为"骈俪中情语",称"挂着拐帮闲钻懒,缝合唇送暖偷寒"等为"骈俪中诨语",称"落红满地胭脂冷,梦里成双觉后单"为"单语中佳语"。王世贞断言《西厢记》中"只此数条,他传奇不能及",其实根本没有说出《西厢记》的艺术力量究竟何在。

王世贞为文为诗已偏尚华靡,对于戏曲之道所知更少,因而评曲多不中窾。凌濛初《谭曲杂劄》曾痛予批评:"元美于《西厢》而止取其'雪浪拍长空''东风摇曳垂杨线'等句,其所尚可知已,安得不击节于'新篁池阁''长空万里'二曲,而谓其在《拜月》上哉!"凌濛初认为这类骈俪琢句之曲是"吴中一种恶套",并不足取。王骥德也批评说:"《艺苑卮言》谈诗谈文,具有可采,而谈曲多不中窾。"王骥德在《曲律》中还批评了王世贞所作的曲:"曲与诗原是两肠,故近时才士辈出,而一搦管作曲,便非当家……弇州曲不多见,特《四部稿》中有一〔塞鸿秋〕、两〔画眉序〕,用韵既杂,亦词家语,非当行曲。"徐复祚也十分明确地指出:"王弇州取《西厢》'雪浪拍长空'诸语,亦直取其华艳耳,神髓不在是也。语其神,则字字当行,言言本色。"(《三家村老委谈》)这些著名戏曲批评家的意见是一致的,他们都指出王世贞常有"文词家"志趣而缺乏"当行家"本色。

王世贞戏曲批评的片面性突出表现在他对《拜月亭》的评价上,他的意见针对着何良俊而发:

> 《琵琶记》之下,《拜月亭》是元人施君美撰,亦佳,元朗谓胜《琵琶》,则大谬也。中间虽有一二佳曲,然无词家大学问,一短也;既无风情,又无神风教,二短也;歌演终场,不能使人堕泪,三短也。

王世贞对《拜月》提出这样的"三短",只能说明他对戏曲评论一

无所长。后来曲学家多不赞成他这种苛评，如沈德符、凌濛初等。与
王世贞《拜月》"三短"说针锋相对的意见，则见于徐复祚笔下：

> 　　《拜月亭》宫调极明，平仄极叶，自始至终，无一板一折非当
> 行本色语，此非深于是道者不能解也。弇州乃以"无大学问"为
> 一短，不知声律家正不取于弘词博学也。又以"无风情，无裨风
> 教"为二短，不知《拜月》风情本自不乏，而风教当就道学先生讲
> 求，不当责之骚人墨士也。……又以"歌演终场不能使人堕泪"
> 为三短，不知酒以合欢，歌演以佐酒，必堕泪以为佳，将《薤歌》
> 《蒿里》尽侑觞具乎？（《三家村老委谈》）

　　徐复祚是一位很有创作成就的戏曲作家，因而论曲别具慧眼，他
对王世贞的反驳是强有力的。第一、二两点事实上又是对"文辞家"
和"道学家"的批驳，维护了戏曲艺术的创作特点与剧作家的创作权
益。第三点关系到对悲剧与喜剧的审美价值的认识，虽然未能对此
展开探讨，但提出了这个问题就很有意义。

　　关于《琵琶》《拜月》优劣的论争，把明代嘉靖以后的大多数著名
曲学家都卷进去了，其目的和意义远远超出了剧评的范围。各家都
在借题发挥，进一步探索戏曲的创作规律。多数戏曲批评家把对《琵
琶》《拜月》的评论作为抨击"道学家"和"文辞家"的创作流弊的一个
组成部分。因而王世贞的一些言论，也就成了批评的对象。

第七节　李贽的戏曲批评

一、李贽的思想

李贽（1527—1602）号卓吾，又号宏甫，别署温陵居士、百泉居士

等，泉州晋江（今福建泉州）人，是明代卓越的思想家与哲学家，也是杰出的文艺理论家。他做了二十多年小官，五十一岁做云南姚安知府。从五十四岁起，就辞官不做，过着独居著书讲学的生活。李贽家乡泉州从宋以来即是中国的国际贸易城市，他的祖先曾世代经营海上贸易，至父辈，家境没落，父亲靠教书为生。从他的家庭出身和幼年环境看来，他受封建传统的影响比当时一般知识分子要少一些，而可能受到西方工商业者的思想影响。李贽受"左派王学"和佛学的影响，敢于蔑视儒家传统偏见，猛烈抨击程朱理学和一切假道学，成了嘉靖、万历年间进步思潮的杰出代表。李贽的思想与封建正统思想格格不入，具有极大的叛逆性和战斗性。他曾说："大概读书食禄之家，意见皆同，以余之所见质之，不以为狂，则以为可杀也。"（《焚书》卷五《蜻蛉谣》）因此，他被当权者和庸俗士大夫目为"异端"，他也就以"异端"自居："今世俗子弟与一切假道学，共以异端目我，我谓不如遂为异端，免彼等以虚名加我。"（《焚书》卷一《答焦漪园》）后终以"敢倡乱道，惑世诬民"的罪名被捕入狱而死（见《明实录》卷三六九）。死后，统治阶级惧于他的影响，从未停止对他的攻击与诽谤。如《四库全书总目提要》称他"排击孔子，别立褒贬，凡千古相传之善恶，无不颠倒易位，尤为罪不容诛。其书可毁，其名亦不足以污简牍"（《史部·别史类存目》）。他的敢于背叛传统的是非观，正是他的思想的特色与光辉所在，禁而不止，毁而不绝，其影响却在骂声中越来越深远。

论者认为，李贽的思想，在某些问题上可能受了当时资本主义萌芽的影响。如他认为工商业者开采矿藏，对人民和国家都有好处；认为商贾起了发展生产的作用，商人不都是可鄙弃的；他反映了农民和手工业者要有"私有"的心理；还要求某种解放与自由的倾向。这些思想倾向，反映了资本主义萌芽时期的一定历史背景（参阅容肇祖《李贽年谱·序》）。在哲学思想、伦理观念、社会理想的许多方面，

李贽都有大胆的反儒学传统的精神。这在"道学家"对他的指控之辞中也可看出："李贽壮岁为官,晚年削发,近又刻《藏书》《焚书》《卓吾大德》等书,流行海内,惑乱人心。以吕不韦、李园为智谋,以李斯为才力,以卓文君为善择佳偶,以司马光论桑弘羊欺武帝为可笑,以秦始皇为千古一帝,以孔子之是非为不足据,狂诞悖戾,未易枚举,大都刺谬不经,不可不毁!"(万历三十年都给事中张问达劾李贽疏)李贽的这种非传统思想,不仅在海内影响巨大,而且漂洋过海,对日本的明治维新也曾起了影响。李贽这种与当时统治思想背道而驰的叛逆精神,也反映在他的文艺思想中。对文艺创作的不同凡响的见解,对戏曲、小说的竭力鼓吹,就是他的文艺观中反潮流精神的重要表现。

李贽的著作有《焚书》《续焚书》《藏书》《续藏书》《初潭集》等。这些著作一问世,即受到异常的欢迎。当时人曾说："卓吾先生《藏书》出,一时士大夫翕然醉心,无论通邑大都,即穷乡僻壤,凡操觚染瀚之流,靡不争构(购),殆急于水火菽粟也已。既而《焚书》《说书》《易因》诸刻种种,渐次播传海内,愈出愈奇。"(《疑耀·题辞》)《焚书》《续焚书》是李贽的诗文集,其中有不少书信、杂文,把批评的锋芒直指所谓"近世学者"即道学家。李贽知道这些离经背道之作,必然会引起道学家与当权者的仇恨,他说："所言颇切近世学者膏肓,既中其痼疾,则必欲杀我矣,故欲焚之。"(《焚书》自序)所以取名"焚书"。李贽有关戏剧理论与批评的文章大都收在《焚书》《续焚书》中。

二、童心说

李贽文艺思想的核心是"童心说"。他专撰《童心说》一文,详为阐述。就哲学本质而言,李贽的童心说,实根源于王守仁的良知说。但就文艺创作的具体领域而言,李贽的童心说,着重在标举"真心"。

李贽认为，童心者，"真心也"，"心之初也"，"绝假纯真，最初一念之本心也"，也就是赤子之心和真情实性。李贽认为只有具有童心的文学才是真文学，否则就是假文学。"天下之至文，未有不出于童心焉者也。"

由于他评价文学作品以童心为标准，而不是以时势先后为标准，因而对当时复古主义者鼓吹"文必秦汉，诗必盛唐"甚为不满，针锋相对地提出文艺必须随着时代的发展而变化，每一个时代有每一个时代文艺的特色。基于这种发展的文艺观点，他批判了"正统"文人对通俗文学的轻视，竭力提高小说、戏曲的地位，把小说、传奇、院本、杂剧都称为"古今至文"：

> 诗何必古选，文何必先秦？降而为六朝，变而为近体，又变而为传奇，变而为院本、为杂剧、为《西厢曲》、为《水浒传》，为今之举子业，大贤言圣人之道，皆古今至文，不可得而时势先后论也。

他还亲自评点《琵琶记》等剧本，并写专文评介《拜月亭》等剧本，为提高戏曲的社会地位和推广戏曲剧本作出重要贡献。他的这种提倡影响很大，以致后来书商竟有借"李卓吾批评"为名来推售戏曲剧本的。

本着提高戏曲地位的目的，又出于大思想家的认识习惯，李贽特别注重对剧本思想意义的挖掘。如评《西厢》则说："余览斯记，想见其为人，当其时必有大不得意于君臣朋友之间者，故借夫妇离合因缘以发其端"，认为戏曲可以小中见大，有重大的社会功利作用；评《红拂》则说："孰谓传奇不可以兴、不可以观、不可以群、不可以怨乎？饮食宴乐之间，起义动慨多矣"，认为戏曲与诗歌一样可以有"兴观群怨"的感化作用和社会教化意义；评《拜月》则说："自当与天地相终

始,有此世界,即离不得此传奇",认为戏剧活动是人们必不可少的精神生活,是不朽的事业,等等。虽然他为了对这些剧本作辩护,在分析思想内容时,不得不对习惯伦理观念作些让步,但他所推举的这几个名剧却都是写"私奔"之类的所谓大伤风化之事,这与李贽作为封建礼教叛逆者的思想体系息息相关,而与以丘濬的《五伦全备记》为代表的"道学家派"的创作立场却根本对立,水火不相容。

由"童心"出发,李贽认为封建文人学士读书识义理,恰恰腐蚀了"童心",失却了真心,只能写些"假文":"夫既以闻见道理为心矣,则所言皆闻见道理之言,非童心自出之言也。言虽工,于我何与? 岂非以假人言假言,而事假事文假文乎?"他进而大胆地对孔、孟经典表示怀疑:"然则《六经》《语》《孟》,乃道学之口实,假人之渊薮也,断断乎其不可以语于童心之言明矣!"

总之,在《童心说》里,李贽认为各种文体都是历史发展的产物,都有其历史的价值,只要是发自童心,就都是"至文",否则,《六经》《语》《孟》也不可法。这在当时是属于非常激进的离经叛道的思想。这种思想,为俗文艺的成长起了鸣锣开道的推动作用。

三、化工说

李贽在戏曲专论《杂说》中提出了一个著名的观点:"《拜月》《西厢》,化工也;《琵琶》,画工也。"他还指出:"画工虽巧,已落二义矣",而"天地之化工",欲觅其工,"了不可得"。

李贽认为这种"了不可得"的"化工",首先并不表现在戏曲语言上,而表现在剧本的精神内容上。他说:

　　追风逐电之足,决不在于牝牡骊黄之间;声应气求之夫,决不在于寻行数墨之士;风行水上之文,决不在于一字一句之奇。

这种不在形迹法度之间的天然精神来自何处呢？李贽认为应来自情感的自然爆发和真实叙写,而决不可能产生于假人假言的忸怩作态、无病呻吟。他说,世界上真正能写作的人,起初并不有意于作文,但由于胸中有一桩桩"无状可怪之事",喉间有一种种"欲吐而不敢吐之物",口头又常常有许多"欲语而莫可以告语之处",蓄极积久,势不能遏,一旦见景生情,触目兴叹,于是就在笔下倾泻出来,"夺他人之酒杯,浇自己之垒块;诉心中之不平,感数奇于千载",由于情感的自然爆发,有时不免表现为"发狂大叫,流涕恸哭,不能自止"。由此可以清楚地看出,李贽的"化工"说与他的"童心"说是一脉相通的。

李贽通过对《琵琶》与《拜月》《西厢》的比较,具体说明"画工"与"化工"的高低:

> 吾尝揽《琵琶》而弹之矣:一弹而叹,再弹而怨,三弹而向之怨叹无复存者。此其故何耶？岂其似真非真,所以入人之心者不深耶？盖虽工巧之极,其气力限量,只可达于皮肤骨血之间,则其感人仅仅如是,何足怪哉!《西厢》《拜月》,乃不如是。意者宇宙之内,本自有如此可喜之人,如化工之于物,其工巧自不可思议尔。

李贽认为"似真非真"的作品,气力只可达于"皮肤骨血"之间;而化工之作,非人力所为,乃是自然天成,"其工巧不可思议"。这是主张"穷巧极工"之美不如"造化无工"之美,主张艺术作品的内在精神之美重于外部形式之美。

这种认识,在他的《读律肤说》一文中也有体现。他认为作诗既不可"不受律",又不可"拘于律","拘于律则为律所制,是诗奴也,其失也卑",只有从"情性"中带来,才具有自然之美:

盖声色之来,发于情性,由乎自然,是可以牵合矫强而致乎?故自然发于情性,则自然止乎礼义,非情性之外复有礼义可止也。惟矫强乃失之,故以自然之为美耳,又非于情性之外复有所谓自然而然也。

李贽主张只有从作者情性中自然发出,而不是"有意""牵合矫强"为之,才能创作出好作品。而且认为"礼义"本在"情性"之中,不可于情性之外去追求礼义。这些主张的针对性是明显的,它的矛头直指当年泛滥于文学、戏曲创作领域中的时弊,腐庸的道学风和雕琢的时文气。

李贽的"化工"说对于后来的文艺理论家如王骥德,陈洪绶等影响很深,特别是在《西厢》《琵琶》的评论中,后人多吸收李贽的见解。故清陈栋说:"自化工、画工之论出,而《西厢》《琵琶》之品始定。"(《北泾草堂曲论》)黄图珌评《琵琶》也说:"则恐陈腐之气尚有未销,情景之思犹然不及,噫,所谓画工,非化工也!"(《看山阁集闲笔》)

四、戏曲评论

李贽是明代最著名的戏剧评论家之一。可以说,明后期小说、戏曲批评之盛,是由李贽开其风气的。他在《续焚书·与焦弱侯》中自称:"古今至人遗书抄写批点得甚多","《水浒传》批点得甚快活人,《西厢》、《琵琶》涂抹改窜得更妙"。由于李贽评点的影响很大,因而在他殁后不久,就出现许多伪托者,"坊间一切戏剧淫谑刻本批点,动曰卓吾先生"(汪本钶《续刻李氏书序》)。现知署名李卓吾评点的剧本至少有十四五种之多,大都出于伪托。在评点本中,有许多精彩的戏剧批评见解,但因多不能证实确出于李贽手笔,故此

处不论。

《焚书》卷四《杂述》中的《玉合》《拜月》《红拂》三篇短文是研究李贽剧本评论的主要依据。

上文已经阐述，由于李贽首先是一个思想家，因而他的剧评的一个显著特点是尽可能地挖掘剧本的思想意义。这样做，对于改变长期鄙视戏曲的社会偏见有特殊的作用。

如从戏曲艺术的角度来分析，李贽剧评的主要特征是能从剧本的全局着眼。如他评《拜月》说："此记关目极好，说得好，曲亦好，真元人手笔也。首似散漫，终致奇绝，以配《西厢》，不妨相追逐也。"评《红拂》说："此记关目好，曲好，白好，事好。乐昌破镜重合，红拂智眼无双，虬髯弃家入海，越公并遣双妓，皆可师可法，可敬可羡。"评《玉合》说："此记亦有许多曲折，但当要紧处却缓慢，却泛，是以未尽其美。"从这些评语中可以看出，李贽评论剧本是从剧本总体出发；注意"曲"（即曲词）与"白"（即说白）的并重；而在诸要求中又以"关目"，即情节结构为第一项，特别加以发挥：如说《拜月》"首似散漫，终致奇绝"，说《红拂》"乐昌破镜重合，红拂智眼无双"等，说《玉合》的"缓慢"等，正是指剧本的情节或结构。他的这种评剧标准是符合戏曲艺术特征的。李贽提出这种评剧标准也很有现实的针对性。当时戏曲评论中存在一种偏向，如文章巨子王世贞等评剧与评诗词无甚区别，往往只欣赏一句一曲的文字，却并不知从"关目"等更重要的角度去分析剧本的总体特色。因而后来王骥德在《曲律》中提出"论曲，当看其全体力量如何"的主张，而李渔则提出"结构第一"等一整套批评标准。李贽的评曲见解同后来的王骥德、李渔等的认识较为接近。因而可以说，他虽然语焉未详，但门类已具，称得上是真正的戏曲批评家。

综上所述，作为戏曲批评家的李贽，以其思想家的超凡识见和创新精神，强有力地改变了明代压抑戏曲的偏见，有效地推动了明末清

初戏曲批评的蓬勃发展。以后的半个多世纪中，一些著名戏曲家的曲论，如汤显祖的"理无情有"的才情说，王骥德的"不知所以然而然"的风神说，陈继儒的评点，李渔的曲话，等等，都程度不同地受到了李贽戏曲理论批评的影响。

第五章　万历时期戏剧学的崛起

第一节　万历时期的戏剧学

中国古代戏剧学,经过元代的初步发展和明中期文艺革新派的极力鼓吹,至明万历期间就迅速地崛起,形成了气势宏大的高潮。

戏剧活动在万历期间得到蓬勃发展。一方面表现为各地声腔剧种的众声竞奏。不仅"四大声腔"(海盐腔、弋阳腔、余姚腔、昆山腔)在继续发展变化,而且还在声腔演变中产生了许多新的声腔剧种,这些声腔剧种受到广大观众的普遍爱好。诚如王骥德所云:"数十年来,又有'弋阳''义乌''青阳''徽州''乐平'诸腔之出。今则'石台''太平'梨园,几遍天下,苏州不能与角十之二三。"(《曲律·论腔调》)另一方面表现为演剧活动的空前繁盛,不仅民间演剧活动盛况空前,出现了西湖春、秦淮夏、扬州清明、虎丘中秋等引人向往的演剧闹季;而且文人也乐于登场作戏或组织家乐作巡回演出,更壮大了演剧声势。第三方面表现为戏曲创作流派的涌现。昆山派追求剧作的雅丽,吴江派追求演唱的效果,越中派追求文学性与演唱性的结合,汤显祖则以自己的浪漫主义艺术珍品代表了明代戏曲创作的最高峰。

戏剧的繁荣与发展促使戏剧理论的发展,戏剧学本身的发展,为万历时期戏剧学研究高潮的形成提供了可能性。元代、明初的一些戏剧学著作为后来的理论研究提供了资料、经验和研究基础,嘉靖、隆庆期间革新派对戏剧研究的鼓吹和呼喊,逐渐形成了戏剧研究的

时代风气。

万历时期戏剧理论批评是嘉靖、隆庆时期戏剧理论的继承与发展。如徐渭的本色说、李贽的化工说都直接影响了万历期间整整一代人的戏剧研究。

万历时期的戏剧学,其特点是研究家多、著作多、理论性强、气派大。如汤显祖、沈璟、潘之恒、王骥德、臧懋循、吕天成等中国古代戏剧学名家都出现在这一时期。著名的《曲律》《曲品》成为中国戏剧学著作的双璧;选家如臧懋循、格律学家如沈璟,都是开一代风气的代表人物;汤显祖的创作论、潘之恒的表演论,其理论精华至今依然光彩照人;此外,对南曲曲谱的考订,对戏曲剧本的评点、改编等,也都蔚为风气,成为中国古代戏剧学中的重要分支。这一股气派盛大的戏剧学的潮流,奔涌向前,在明末得到持续性的发展,至清初又掀起了新的高潮。在这一个多世纪里,中国古代戏剧学经过了历久不衰的最光辉的黄金时代。

第二节　汤显祖的戏曲理论

汤显祖不仅是天才的戏剧家、文学家,而且是杰出的思想家、批评家。他的社会思想、哲学思想、文艺思想在他的"四梦"中得到深刻、形象的表现。在他的诗文全集中,我们还可以读到他的许多理论批评著作,其中有关于哲学的、社会学的、政治的、经济的、教育的、文学的、艺术的等等,"史、玄并作,雅、变不拘"(韩敬《玉茗堂全集·序》),几乎遍及社会科学的各个方面。明代人曾称他"于诸史百家蔑不沉酣渔猎,而能达其幽深玄微,化其陈腐声格"(陈洪谧《玉茗堂选集·题词》),确非过誉之辞。当我们把《玉茗堂全集》中闪现的理论光辉放到当时的社会思潮中进行观察时,就不难发现,这位伟大作

家在十六七世纪的历史变革期中，与许多"异端"的天才同样高居于时代思想的峰巅。他并没有什么特别纯粹的观念或严整的体系；凡与陈腐观念格格不入的各种各派思想，他似乎都愿意汲取，多种观念交织融合在一起，构成一个"雄浑博大、坚洁深秀"的理论结构。也许这种融合与交织，正是他思想的可贵之处，因为它反映了当时的时代特色：儒家道统的一统天下已被各类叛逆者冲击得支离破碎，而重新铸合新精神的历史使命却并未完成。因而，当我们在展现这位伟大人物的思想面貌时，不应给他套上我们自己手裁的时装。

对他的戏曲理论进行总结时，也是如此。

一、汤显祖戏曲论著概说

汤显祖（1550—1616）字义仍，号海若、若士、清远道人，临川（今属江西）人。作有传奇《紫箫记》及其重写本《紫钗记》，以及《牡丹亭》（也叫《还魂记》）、《南柯梦记》、《邯郸梦记》，后四者合称《临川四梦》或《玉茗堂四梦》。诗文集有《红泉逸草》《问棘邮草》《玉茗堂集》等。汤氏全部著作现合刊为《汤显祖集》。

汤显祖有关戏曲理论的专门著作，主要由若干剧本题词、部分书信和专论等几个方面构成。

1. 四梦题词

汤显祖"四梦"题词四篇，或记录创作缘起，或揭示作品主旨，或阐述人生观点，或感叹世事沧桑。这些"题词"有两个特点值得注意：第一，其内容都是有关创作动机或艺术构思之类问题，并不涉及该作品的形式问题；而且好谈人生哲理，其间交织着追求、彷徨与苦闷，交织着矛盾心理、梦幻思想与悲剧情绪。第二，行文空灵恍惚，与他的戏曲语言风格有相似之处。王思任所谓"其立言神指：《邯郸》，仙也；《南柯》，佛也；《紫钗》，侠也；《牡丹亭》，情也"（《批点玉茗堂牡

丹亭叙》），不仅一定程度地点出了"四梦"的神髓，也道出了四梦题词的内容特色。

如果把四梦题词加以排列比照，结合考察四梦的写作特色，就可大略了解汤显祖创作思想的历程。汤显祖早年创作《紫箫记》似有较明显的"讥托"，因而"是非蜂起，讹言四方"（《紫钗记·题词》），剧本被当时的当权者"抑止不行"。他由此而悟得"传事而止，足传于时"的道理（《玉合记·题词》），此后转而把创作的功夫下在戏剧艺术本身，加强了形象的创造，而不再去追求那种较直接、显露的"讥托"作用。因而，在改作《紫箫记》为《紫钗记》时，他就致力于塑造人物形象，如他自己所说"霍小玉能作有情痴，黄衣客能作无名豪，余人各有所致"（《紫钗记·题词》）。

如果说在创作方法上，《紫钗记》还是以"实"为主的话，那么，从《牡丹亭》开始，汤显祖就努力于求"虚"，即极大地发挥创作中的写意性，发挥浪漫主义精神，对生死、神人、时空的处理进一步随意化，等等。明末人沈际飞说"《紫钗》之能""在实不在虚"，而从《牡丹亭》开始，则是"飞神吹气为之"（见沈氏四梦题词）；王骥德也说《牡丹亭》和"二梦"是"以虚而用实"（《曲律》）。所谓"以虚而用实"，大略可理解为题材处理的灵活性、精神寄托的含蓄性和艺术独创精神，表现为剧本思想的深刻性、艺术形象的丰富性和浪漫主义创作方法。汤显祖论诗主张"以若有若无为美"（《如兰一集·序》），论曲主张"骀荡淫夷，转在笔墨之外"（《答凌初成》），他的后三梦正是实践了自己的这种创作主张。

若探索汤显祖"笔墨之外"的深意，自然有必要研读各剧的"题词"。《牡丹亭记·题词》说："梦中之情，何必非真"；《南柯梦记·题词》说："梦了为觉"；《邯郸梦记·题词》说："一哭而醒"。这是在告诉我们：作者笔下的"梦"，一个为了"真"，一个为了"觉"，一个为了"哭"。这样三个戏，构成一个整体，深刻地反映了十六世纪后期人的

心灵、人的精神变化，因而也就成了中国封建时代人间痛苦的三部曲。这种痛苦，既表现为为寻求理想世界而苦斗，也表现为因梦醒无路可走而困惑。正是在这种痛苦历程的描述中，表示了对当时现实的不满、失望与否定。可见，四梦题词事实上也透露了作者在剧本中的寄托。

2. 有关书信

汤显祖有关戏曲创作的理论较集中地体现在一些论曲论乐的书信中。

这些书信，有的是"四梦"的演出指示。如《与宜伶罗章二》说："《牡丹亭记》，要依我原本，其吕家改的，切不可从。"《与钱简栖》说："须一诣西子湖头，便取'四梦'善本，歌以丽人，如醉玉茗堂中也。"这种演出指示的宗旨是为了维护剧作者的艺术志趣。

有的书信隐含作剧原由。如《寄邹梅宇》说："'二梦记'殊觉恍惚。惟此恍惚，令人怅然。无此一路，则秦皇、汉武为驻足之地矣。"这些话曲折地表示，他的戏曲创作是有所追求的。而且说明，作者醉心于自己的"梦想"之中。《与门人贺知忍》说得较为明确："既不能留鸡肋于山城，又不敢累猪肝于安邑。乏绝坎坷，都无足道。时有啸歌自遣耳。"表明他的戏曲创作是在不满于社会现实时的一种"啸歌"。在这里既表示了他不与时俗同流合污的气节，也表示了无可奈何的消极情绪。这种情绪也表露在"四梦"作品中。

有的书信则表示他的创作主张。这是汤显祖论曲书信中的最重要部分。这些书信主要阐说了三方面意见。第一，强调了"四梦"的曲意。如《答凌初成》对吕玉绳改本《牡丹亭》改变了原作曲意表示不满，认为这就如昔人妄改王维的冬景芭蕉图，割蕉加梅，"冬则冬矣，然非王摩诘冬景也"。《答李乃始》则对片面理解"四梦"情趣的现象做了批评："词家四种，里巷儿童之技，人知其乐，不知其悲。"这

些话实质上是说明了"四梦"创作中复杂的多层次的寓意和作品的深刻性。第二,表明对作曲声律的认识。如《答孙俟居》说:"弟在此自谓知曲意者,笔懒韵落,时时有之,正不妨拗折天下人嗓子。"《答凌初成》说:句字转声"葛天短而胡元长,时势使然"。如何对待声律问题,明代的戏剧家所见颇多差异,而汤显祖的见解很有独到之处,故而引起历代曲学家的特殊注意。第三,表明对戏剧意义的认识。如《复甘义麓》说:"弟之爱宜伶学'王梦',道学也","伶因钱学'梦'耳,弟以为似道"。把戏剧活动称为"道学",真是石破天惊之语,因为历代道学家多把梨园事业视为有伤风化的弊端。信中还说"因情成梦,因梦成戏",这句话涵意委婉深远;若从戏剧意义的角度去理解,这正是否定了把戏剧创作仅仅看作为"游戏之笔"的传统偏见,而肯定了戏剧的意义首先在于寄托艺术家的愿望与理想。

3.《宜黄县戏神清源师庙记》

《庙记》论述了有关戏剧的产生和发展、戏剧的力量和作用、演员的修养和表演诸问题。

关于戏剧的起源与产生,《庙记》说:"人生而有情,思欢怒愁,感于幽微,流乎啸歌,形诸动摇。""情""感于幽微"的说法,似较玄虚;但汤显祖把表演艺术归因于"情"而不归因于"性""理"之类,这在形形色色理学观点束缚人们行动和思想的当时,是很有战斗意义的,也较符合表演艺术创造的实际。

关于戏剧的力量和作用,《庙记》在简叙了戏曲演出规模的历史演变后指出:"生天生地,生鬼生神,极人物之万途,攒古今之千变",肯定了戏剧表现人生、反映历史的极大可能性,并说明戏剧可以发扬艺术家的想象力和创造性,突破现实时空的限制,在舞台上创立一个臆想中的世界。

面对一般封建文人鄙视甚或敌视戏剧活动的现象,汤显祖针锋

相对地指出戏剧具有不可抗拒的感化力量：

> 　　使天下之人无故而喜，无故而悲。或语或嘿，或鼓或疲，或端冕而听，或侧弁而咍，或窥观而笑，或市涌而排。乃至贵倨弛傲，贫啬争施。瞽者欲玩，聋者欲听，哑者欲叹，跛者欲起。无情者可使有情，无声者可使有声。寂可使喧，喧可使寂，饥可使饱，醉可使醒，行可以留，卧可以兴。鄙者欲艳，顽者欲灵。

这真是一首戏剧艺术的赞歌！它热情颂扬戏剧感发人情、陶冶性灵、启迪良知的伟力。

《庙记》甚至把戏神和孔子、佛老二氏相提并论，进而把戏剧的社会作用提到一个惊人的高度：

> 　　可以合君臣之节，可以浃父子之恩，可以增长幼之睦，可以动夫妇之欢，可以发宾友之仪，可以释怨毒之结，可以已愁愦之疾，可以浑庸鄙之好……人有此声，家有此道，疫疠不作，天下和平。岂非以人情之大窦，为名教之至乐也哉！

《庙记》由肯定戏剧的感化作用进而肯定其教化作用，即从"名教"的角度解释"人情"的意义，这就同《复甘义麓》把戏剧活动称为"道学"一样，把情感作用上升到伦理价值和社会功利意义，从而进一步肯定了"情"的巨大力量，并对"道"的本质做了与道学家断然相悖的理解。汤显祖在《睡庵文集序》中也说："道心之人，必具智骨，具智骨者，必有深情。"他把"道心"与"深情"沟通起来了，实即沟通了"天理"与"私欲"。可见，汤显祖所论之"道学"的深刻意义，恰恰在于瓦解了道学家固有的理论体系。因为它让那些被道学家视为"伤风败俗"的事物俨然以"道学"同样庄严的身份入主了社会道德和政

治理想的厅堂。这种认识,正是明后期文艺新思潮兴起的必然结果,同时也体现了社会对戏剧的热切要求。基于这种认识,汤显祖把自己当年在遂昌县任上的一套施政理想都寄托到戏剧事业中去了。

当然,这段话也存在偏颇之处。其一是对有关教化作用的内容的理解,最终并没有也不可能彻底摆脱封建道德观念的范畴,如所谓"君臣之节""父子之恩"之类。其二是显然过分夸大了艺术的社会功利作用。因为艺术毕竟不是治理社会的万能物。但是,这种鼓吹却往往是时代的需要。在社会大动荡大变革的关键时期,进步的文艺家为更有力地宣传新思想、呼唤新时代的到来,常常一方面夸大了艺术的作用,一方面又促使艺术为某种政治斗争服务。如晚清资产阶级改良主义运动兴起时,有人鼓吹"戏园"是"普天下之大学堂","优伶"是"普天下之大教师"(三爱《论戏曲》);甚至认为法国的复兴和美国的独立都是由于演剧的功效(天僇生《剧场之教育》)。上录汤显祖《庙记》中这段话,其意义和片面性,都与此相仿。

汤显祖在《庙记》中还指出表演艺术的带规律性的问题(即所谓"清源祖师之道")和对演员的要求:

> 一汝神,端而虚。择良师妙侣,博解其词,而通领其意。动则观天地人鬼世器之变,静则思之。绝父母骨肉之累,忘寝与食。少者守精魂以修容,长者食恬淡以修声。为旦者常自作女想,为男者常欲如其人。其奏之也,抗之入青云,抑之如绝丝,圆好如珠环,不竭如清泉。微妙之极,乃至有闻而无声,目击而道存。使舞蹈者不知情之所自来,赏叹者不知神之所自止。

汤显祖要求演员神归于一,排除杂念("一汝神,端而虚");通过求师访友,互相切磋,懂得如何从剧本整体出发理解曲词、领会曲意("择良师妙侣,博解其词而通领其意");通过生活实践,观察一切事

物的变化,并能通过静思,理解生活、积累生活经验("动则观天地人鬼世器之变,静则思之");注意加强对角色的体验("为旦者常自作女想,为男者常欲如其人");在生活上严格约束自己,在艺术上要不停顿地从严修炼,甚至要绝父母骨肉之累,废寝忘食,把自己的整个生命献给艺术事业("绝父母骨肉之累,忘寝与食。少者守精魂以修容,长者食恬淡以修声")。只有这样,才能掌握精湛的表演技巧("其奏之也,抗之入青云,抑之如绝丝,圆好如珠环,不竭如清泉"),善于以自己的表演引起观众的想象力,达到无声而若有所闻,未动而如有所见的微妙境界("微妙之极,乃至有闻而无声,目击而道存");这时,演员的整个表演都是自然而然的情感表露,而观众也就在不知不觉中受到感染、引起联想,以至及于完全忘我而入神的境界("舞蹈者不知情之所自来,赏叹者不知神之所自止")。

概而言之,这些要求的主要精神有三点:一是要求献全身心于艺术之中;二是要求注重平时的生活积累与艺术修养;三是要求有求真而传神的艺术表演。汤显祖认为,要成为一个好演员,道德、生活、艺术三者缺一不可。而对于表演艺术,他又强调了演员的内心体验和外部技巧的结合,强调了演员的情感在表演中的决定意义,强调了演员诱发观众共同完成戏剧形象和戏剧意境的创造的重要性。这些见解,在今天看来,依然是合理的。

《庙记》的理论根源属于儒道融合的思想。关于戏剧的功利作用根源于"安善治民""移风易俗"的儒家礼乐观,对表演艺术所追求"有闻而无声,目击而道存"的境界,则根源于庄子"视乎冥冥、听乎无声"的艺术思想("目击而道存"系《庄子》原话)。汤显祖在《庙记》中吸取了老庄美学思想中的辩证因素,融进儒家入世思想,而摒弃了儒家艺术观中的陈规陋见和老庄取消艺术的消极倾向,把艺术世界的"虚"与现实世界的"实"结合起来,构成他自己独特的戏剧艺术思想。

4. 关于"玉茗堂批评"

在总结汤显祖的戏曲理论时,我们还会遇到一些称为"玉茗堂批评"的资料。

明嘉靖后,从徐渭、李贽等人开始,评点小说、戏曲之风大盛。汤显祖也曾为《玉合记》《旗亭记》题词,借以发表自己的一些看法。其时,还出现了许多标称"李卓吾批评""屠赤水批评""玉茗堂批评"等等的戏曲评点本。称为"玉茗堂批评"的有《焚香记》《红梅记》《升仙记》《种玉记》《异梦记》等多种,其中不乏精彩的言论。但这些戏曲批评是否出自汤显祖的手笔,历来说法不一。事实上,这些批评的角度和方式,与汤显祖"四梦"题词或《玉合》《旗亭》题词相比较,其意趣相去甚远。故为稳妥计,本文的论述不以"玉茗堂批评"中的各种评语为依据。

从以上概说中即可看出,汤显祖戏曲理论的内容相当丰富,而且有许多创见,可归纳为三个方面。第一,与明代中后期的许多进步文艺理论家一样,汤显祖把历来被封建贵族视为"末流""小技"的戏曲艺术,提高到与"正统"诗、文同样的地位,而对戏曲社会教化作用的广度和深度,则认识得更为充分,表示出对新兴艺术样式的积极关怀与热情宣扬。这种深情的宣传与他天才的剧作同样强有力地推动了戏曲艺术的发展。第二,汤显祖有关演员修养和戏剧表演的主张,尤为可贵,因为当时的许多曲学大家如沈璟、王骥德等对戏曲创作的如何舞台化曾下过很深的功夫,但往往局限于从"唱"的角度去研究,而均未能像汤显祖这样直接探索与"表演"有关的理论问题。其他如潘之恒等人曾作小品杂文记录观剧心得,其中也有许多有关演员表演的精辟见解,但像汤显祖这样作专论研讨,却是罕见的。第三,正因为一般文人特别注意创作论的研究,而汤显祖又首先是以戏曲作家知重于世、垂名于史,因而,在他的"四梦"题词及书信中有关戏曲创作论的见解,就有了特殊的影响。

以下提出汤显祖戏曲创作论中最有特色也是最重要的几个问题，试作进一步探讨。

二、论"情"

自从汤显祖的戏曲作品问世后，特别是由于《牡丹亭》的"家传户诵"，人们都称他为"言情派"，他自己也曾说过："诸公所讲者，性；仆所言者，情也。"（朱彝尊《静志居诗话》）

那末，这个"情"究竟是指什么呢？当代的一些学者见解不一。有人认为指"伟大的思想"（侯外庐《论汤显祖剧作四种》）；有人认为指"一般人情"（游国恩等主编《中国文学史》册四）；也有人认为指"现实生活"（周贻白《中国戏曲发展史纲要》）。

汤显祖在其论著中反复强调的"情"，实则是一个更为复杂的概念，在不同的时间、不同的场合，"情"所指的内容是不同的。《青莲阁记》云"世有有'情'之天下"，指的是才情；《调象庵集序》云"有所不能忘者，盖其'情'也"，指的是一般人情；《耳伯麻姑游诗序》云"'情'生诗歌"，指的是情志；《临川县古永安寺复寺田记》云"缘境起'情'"，指的是情趣；《哭娄江女子二首·序》云"'情'之于人甚哉"，指的是情思；而《庙记》云"舞蹈者不知'情'之所自来"，指的则是激情。其他尚有"道情""文情""交情"等提法，不一而足。至于《复甘义麓》中关于"性无善无恶，情有之"的观点，则是针对孟子的"性善说"和荀子的"性恶说"而言，显然是受王守仁所谓"无善无恶是'心之体（即性）'，有善有恶是'意之动（即情）'"的启发，又与王安石《原性》的主张相通："性生于情，有情然后善恶形焉，而性不可以善恶言也。"王安石的话是与儒家传统观点相对立而言，王守仁的目的是为了"知善知恶（良知）"和"为善去恶（格物）"。汤显祖却是为了说明："戏"所表现的"极善极恶"矛盾，必定由"情"带来而非由"性"

带来。这就把"情"看作是构成戏剧动作的原动力,也就突出了"情"在戏曲表现中的特殊地位。

汤显祖笔下的"情",有的是生活化的一般用语,有的是理论上的用语,这里要探讨的自然是后者。因此,如果从大处着眼,"情是思想(即主观精神)"这一说法较好;但如果从戏剧这一具体角度去考察,"情"实即意欲、愿望、志向,可借用王守仁"意之动"一词概言之。剧作者有他的"意动",故说"因情成梦,因梦成戏","为情作使,劬于伎剧";剧中角色也有他的"意动",故说"没乱里春情难遣","一点情千场影戏"。换言之,作者之"情"就是创作的动因和推动力,角色之"情"就成为戏剧动作的动因和推动力。作者之"情"常常表现为"思想",而角色之"情",则需要化为"生活"了。一旦作者与角色之情自然融合,而且十分强烈与执着,那末,就能达于艺术创造的"神情合一"的最佳境界。有时,你就分不清这究竟是作者之情抑或是角色之情。《牡丹亭记·题词》足以表明汤显祖作《牡丹亭》已经达到了这种境界:

> 情不知所起,一往而深。生者可以死,死可以生。生而不可与死,死而不可复生者,皆非情之至也。

在这里就很难区分,这究竟是作者"思想"的闪光,是普通"人情"的解放,抑或是角色"生活"的力量。

我们再从"情"与"理"的关系来探讨汤显祖曲论中的"情"。关于这个问题,主要依据《牡丹亭记·题词》中的一段名言:

> 嗟夫! 人世之事,非人世所可尽。自非通人,恒以理相格耳。第云理之所必无,安知情之所必有邪!

如何理解这段话，又成为汤显祖研究中的一个难题。一般认为汤显祖是把"反封建的情"作为"封建的理的对立物"而提出来，"它是对中世纪禁欲主义的有力批判"（徐朔方《汤显祖集前言》）。中国科学院文学研究所《中国文学史》更明确地指出："这种从爱情的角度上表现的'情'与'理'的冲突，与明中叶的进步思想家反对程朱理学以摆脱礼教的束缚的思想解放运动，是一脉相通、遥相呼应的。"

这些见解影响较广，其基本精神都是从《牡丹亭》的思想内容出发，揭示了汤显祖在这一剧作中的主要寄托，充分肯定了汤显祖剧作的反封建意义。这正是以上各家所论的重要贡献。

但是，《牡丹亭记·题词》作为一篇曲论，其关于"情"与"理"的含义似乎还不止于此。

汤显祖在这里还阐明了他的艺术创造见解。"理"者，指客观事理；"情"者，指主观情思。也就是说，在创作中是允许按作者的意愿及情感的逻辑来结构戏剧的，而不能光以事物"常理"来相"格"；因为"人世之事，非人世所可尽"，在需要的时候，是可以上天下地、出生入死的。因而可以说，汤显祖关于"情"与"理"的这一段话，实际上是他对艺术创作规律的一种认识，我们还可以理解为这是他关于浪漫主义创作原则的宣言。这与《庙记》所言"生天生地，生鬼生神"的精神是一致的。汤显祖《沈氏弋说·序》说："是非者理也，重轻者势也，爱恶者情也。三者无穷，言亦无穷。"这段话的意思正是说明"言"各有类，分别有论"是非"、论"重轻"、论"爱恶"之言。言"理"者为哲学家之言；言"势"者为政治家之言；而言"情"者，则为文艺家之言了。

把"言情"作为戏曲创作的最重要特征提出来，这是汤显祖的贡献。这对明前期如丘濬、邵璨等人把戏曲仅作为图解某种伦理观念的工具的主张，事实上是有力的批判。

三、论"意趣神色"

汤显祖在《答吕姜山》一信中,提出一个重要的观点:

> 凡文以意趣神色为主,四者到时,或有丽词俊音可用,尔时能一一顾九宫四声否?如必按字摸声,即有窒滞迸拽之苦,恐不能成句矣。

由于吕姜山(即吕玉绳)是汤显祖同科进士,是汤显祖可与之讨论戏曲创作问题的少有的好友之一,吕姜山又曾改动过《牡丹亭》而招致汤的不满,因而这封谈戏曲创作的书信特别引起文艺史研究者的注重。各家的意见大致可归纳为以下三种。

一种是合论,即把"四者"合为一体来理解:或是把"意趣神色"理解为"内容";或是把"意趣神色"与"才情"相提并论。

第二种是分论,即把"四者"分而论之。如有的文章认为"'意'大抵相当于我们所说的作品的思想性";"'趣'相当于我们所说的'生动'";"'神'和我们所说的'艺术概括''艺术真实'近";关于"色",则认为这是指"艺术表现形式",主要指戏剧语言的"鲜明特色",还应包括"音律"在内(黄天骥《汤显祖的文学思想——意、趣、神、色》,《中山大学学报》1963年第1、2期合刊)。又如新版《中国历代文论选》除了把"四者"分别解释外,还认为"意、趣、神、色,实际上包括了作品的内容和形式两个方面"。

还有一种见解不大为人注意,但是颇具特色:"戏曲应该以内容(意和趣)、风格和精神(神和色)为主。因此,在兴到时,或者有了好句子的时候,就顾不到九宫和四声。"(赵景深《曲论初探》)事实上,这是将"意趣神色"理解为"兴",大略与沈际飞在《玉茗堂文集题词》中把"意趣神色"引为"致"的理解相似。可见,这种见解形似"分

论"，实为"合论"。

如果把"意趣神色"合解作"内容"，可以解释《答吕姜山》中"为主"两字，却未能解释《与宜伶罗章二》中的这句话："虽是增减一二字以便俗唱，却与我原做的意趣大不相同了。"这倒不如把"意趣神色"看作"才情"较为灵活，因为"才情"首先属于作者，而非拘泥于作品的内容。

如果把"意趣神色"分而论之，可以解释《答吕姜山》中"四者"两字，但如果把"四者"看作是作品的"内容和形式两个方面"的全部，那么如何理解"为主"两字呢？另外，汤显祖原意分明是把"九宫四声"等看作次要问题，如果将这些都归于他的"色"字里，那是与汤显祖原意相违背的。"内容、风格和精神"的解说却很有独到之处，"兴""致"说则更空灵可喜。"兴"者，意兴也；"致"者，情致也。实质上也就是艺术"风格和精神"。

如必分论，我们可以这样理解："意"即意旨，"趣"即生趣，"神"即风神，"色"即色彩。

"意"，约略相当于文论《序丘毛伯稿》中所说"词以立意为宗"的"意"。汤显祖论诗则说"世总为情，情生诗歌"。因而，他的"意"与"情"含义相通。亦即上文所说的"动因"和"情思"。

"趣"，指生动的趣味，犹如李渔"曲话"所云"趣者，传奇之风致"。作品的趣味往往体现了作者的情趣。

"神"，实即"自然灵气"，文艺创作的"灵性"。汤显祖说"情生诗歌，而行于神"；他在文论《合奇序》中说"自然灵气，恍惚而来，不思而至"：这些话与古代诗论中的灵感说如出一辙。"神"要求作品具有"通灵""传神"的妙处。

"色"，即艺术风貌，这里主要指文采词华。按汤显祖原意，自然不包括"声"。

其实，"四者"亦不可机械分割，总体上是指作者的艺术创造精

神、才能、个性,及其在作品中体现出来的艺术性。在汤显祖看来,这"四者"共同构成了戏曲创作首先必须考虑的问题,而不同意把"音律"问题看成是作曲的首要标准。

因而在理解汤显祖的"意趣神色"时,必须特别注意以下几点。第一,《答吕姜山》原是特指曲词创作,而并不是对戏曲创作中许多具体问题,如戏剧性问题、宾白问题、科诨问题等作全面论述。曲词为什么特别讲究"意趣神色"呢?因为曲词是韵文,更需要文采与诗意,更需要灵性和才情。而当时确实有一部分人在注重了曲词的音乐性时忽视了曲词的文学性,如文采与诗味之类。汤显祖的《答吕姜山》显然是有所指而发的。第二,汤显祖所说的"意趣神色"是与作者创作活动紧密相关的,自然饱含着作者的个人追求、个性气质和风格特征。这种主观精神,既体现在作品内容中,也体现在作品形式中。在艺术形式方面,汤显祖之所以把文采(色)的地位置于九宫四声(声)之前,亦即把文学性摆在歌唱性之前,也就因为前者比后者更能体现剧本作者(即戏剧文学创造者)的志趣、风格和才情。这就是汤显祖认为《牡丹亭》"虽是增减一二字"却与他原作"意趣大不相同"的原因。汤显祖还以王维的"冬景芭蕉"图为例,也是强调了作者的用心和创作个性。第三,如上所说,汤显祖所说的"意趣神色""四者"是密不可分的灵活的概念,似不必要作过于机械的、界限十分清楚的解释。因为汤显祖的文章中,有时说"意趣",有时说"意势",有时说"风神",有时说"神明",有时说"神采",有时说"气色"。如果都予机械限定,反很难自圆其说,容易失去了原意的灵活性,而且,汤显祖在一封信中有所感而随兴所发的言论,其意义主要在于提出了一种不同凡俗的创作追求,而并不在于是否已对某一种理论作出严谨的科学总结。我们在理解分析时,主要还是掌握其精神实质,启发我们今天的理论研究和创作活动。

因而,如果从总体上去理解"意趣神色为主",其意义正在于强调

了戏曲创作的艺术个性。这对于那种因袭、陈腐、平庸、板实、枯瘁、拼凑的低劣创作，无疑是很有批判意义的。

四、论"不妨拗折天下人嗓子"

通观《玉茗堂尺牍》可以得知，汤显祖对作曲的声律问题曾发表过不少意见。但是人们特别注意的却往往只有这么一句："不妨拗折天下人嗓子"。如何认识与评价这句话，成了戏曲史家时常争论不休的问题。

这句话本身显然是错误的。因为剧作家如果是在作"场上之曲"，自然要考虑舞台演唱的需要，不体谅演唱甘苦自然是不受演员欢迎的。

但是，汤显祖并不是那样的人。他不仅在努力创作"场上之曲"，并且非常关心"四梦"的演出情况，还曾直接对"四梦"的演出作过指导。他同演员、特别是同宜黄县的海盐腔演员保持非常亲密的关系，从一篇《庙记》中就可以看出他鼓励、培养演员的一片苦心。他给罗章二的信与怀念许细等演员的诗成了戏曲演出史上的佳话①。他素来注意对曲牌音乐的揣摩与驾驭。如他在诗中写道："徵角清吟齰不辞，恐缘微细得参差"（《痛齿笑答》）；"为道曲名灯下见，唱来还是隔帘听"（《闲云楼五日》）。在他任遂昌县令时，得悉王骥德曾批评《紫箫记》有不合声律法规的毛病，当即表示要邀请王骥德"共削正之"（《曲律·杂论下》）。在他晚年家居期间，还曾与演员一起参加演唱实践，友人邹迪光说他"每谱一曲，令小史当歌，而自为之和，声掭寥廓，识者谓神仙中人云"（《临川汤先生传》）。汤显祖自己写诗道："往往催花临节鼓，自踏新词教歌舞"（《寄嘉兴马乐二丈兼怀陆五台

① 　沈际飞评《与宜伶罗章二》云："宜伶何幸，将与石动筒、黄旛绰诸人共传邪。"怀念许细的诗《伤歌者》，见《汤显祖诗文集》卷十九，上海古籍出版社 1982 年版。

太宰》）。追求戏曲演唱效果孜孜不倦,于此可见。

像这样一位呕心沥血参与各种戏剧活动的戏曲大家,何以会说出"不妨拗折天下人嗓子"那样不合情理的话呢? 因而,有人认为这句话另有"微意",如冯梦龙"更定"《牡丹亭》时说:"若士岂真以拗嗓为奇,盖求其所以不拗嗓者而未遑讨,强半为才情所役耳。"（《风流梦小引》）叶堂为"四梦"订谱时则说:"'吾不顾折尽天下人嗓子',此微言也,嗤世之盲于音者众耳。"（《纳书楹曲谱·自序》）还有一种意见,认为这句话也许本来就不是汤显祖说的。这种怀疑自然是有理由的。其实,纵使那是汤显祖自己的话,也不过是一时偏激之辞,因为他的戏剧实践已证明他并不是那一种藐视戏曲演唱的贵族文人,而且那封书信的偏激情绪也是显而易见的。

如果我们通读汤显祖有关声律的文字,就可以了解,他在这方面的见解主要有这样几个方面。

第一,他认为历来对音乐的认识是一个发展变化的过程:"《管子》《吕览》,度数律元,已有殊论。迁（司马迁）歆（刘歆）而后,愈益悠缪"（《答刘子威侍御论乐》）,因而他甚至主张"礼失求之野,乐失求之戎"（引文同上）、"因胡证雅"（《再答刘子威》）。可见他不拘守于"希微""绵渺"的古乐雅音,而认为可以用民间的（"野"）及外族的（"戎""胡"）音乐作为当今音乐研究的基础,并丰富发展时代的音乐。

第二,从上述音乐发展观出发,他对作曲声律的认识就是顺应"时势",注重"自然":

> 上自葛天,下至胡元,皆是歌曲。曲者,句字转声而已。葛天短而胡元长,时势使然。总之,偶方奇圆,节数随异。四六之言,二字而节,五言三,七言四,歌诗者自然而然。（《答凌初成》）

这封书信的主要意义不在精论声音律数，而在说明：声律之道贵自然而不贵造作。

第三，在如何对待文词与声律的矛盾时，汤显祖认为出发点应在"意趣神色"，如果"四者"到时，就不可能一一顾九宫四声。正是由此出发，他才有"不妨拗折嗓子"一叹，表达他对因按字摸声而带来"窒滞迸拽之苦"的无法容忍，也充分表明了他在创作中不受拘束的自由个性和浪漫主义精神。

毋庸置疑，汤显祖这些见解中有一种十分可贵的革新精神，这对于推动戏曲创作的健康发展曾起过重要的作用。

我们从理论上肯定了汤显祖的声律论的可取之处，却并不认为他是一个十分精通"声音之道"的曲律学家，他自己也并不讳言这一点。他曾说："不佞生非吴越通，智意短陋，加以举业之耗，道学之牵，不得一意横绝流畅于文赋律吕之事。"（《答凌初成》）其实，当时许多文人都并不通晓作曲规律，也不可能严守格律，连被人称为"格律派"的沈璟，其戏曲作品也往往"更韵、更调，每折而是"（《曲律·杂论下》）。但汤显祖也与许多精通诗赋的文人一样，凭他们对作诗词规律的掌握，可用照样画葫芦的办法依照曲牌谱式进行填词作曲。而汤显祖的创作经历与演唱实践使他的作曲能力远远胜过一般文士。因而他的作品稍加改动（或改文辞，或改音乐）便可搬上舞台；而且首先由于他的剧本的深刻思想性和艺术感染力，历来盛演不衰。

五、结语

汤显祖关于戏曲理论的著作并不多，比较系统的专门著作只有《宜黄县戏神清源师庙记》一文。但是，他的理论触及的领域却十分广泛，对于戏曲理论的许多方面，如创作论、演员论、声律论等都有精辟的见解。

汤显祖戏曲理论精神中确有某些与近代乃至现代理论精神相吻合的地方,我们自然应倍加注重。但汤显祖更有他独特的理论精神,这在当时是有针对性的、有实际意义的,在今天依然可以用来丰富我们的民族艺术理论。如有关戏曲创作中的"情"和"意趣神色"等理论问题,他的见解是很有特色、很有光彩的。

汤显祖戏曲理论的主要成就在于他对艺术规律的探索,我们以往对这方面注意得还很不足。如他的戏曲创作论的精神,突出表现在强调了剧作者主观因素在创作中的作用,猛烈冲击那种以图解封建理学伦理观点为己任的概念化创作流弊及各种墨守古典法规的陈腐之见,表现出超凡越俗的独创性、批判性和浪漫主义精神。这种精神,从明中叶徐渭狂放不羁的杂剧创作中继承下来,在"临川四梦"中得到极大的发挥,并有力地推动了明末清初的传奇创作与戏曲理论研究的发展,其影响一直延续到清代以后。

他的戏剧理论,不管是戏剧史观、创作论,或表演论,都贯穿以"情"的因素。戏剧因"情"而产生,演员依"情"而表演,创作以"情"为动因。汤显祖笔下的"情",既宣扬了人情存在的绝对合理,也宣告了人格、个性的不可侵犯,同时表示了戏曲创作超越时、空界限的巨大力量和极大自由。在对"人情"的认识、对"人"的价值的肯定方面,他的主"情"说不仅理所当然地与程朱"理学"的客观唯心主义思想分道扬镳,而且远远超越了王守仁的"心学"。如果说,王守仁的学说已启示人们"寻找自我",汤显祖则回答了"自我"的本质在于"情"。在戏曲创作中,他要求表现自我,表现人的欲求、奋搏与归宿,表现作家的情思、人格与精神。因而,他的创作理论及作品就充满了哲理性、主观战斗性和个性。他的作品与理论,给我们显示了一个多么丰富的人,他有一种复杂和深邃的思想,他有一种伟大的人格和不容扭曲的个性。这在道学风和时文气钳制了三百年之久的明代,是怎样的一种胆识与气魄!

　　但是，我们也非常清醒地看到，汤显祖的生活经历是曲折的，他的思想历程也是曲折变化的。儒、释、道等哲学思想及当时正在高涨的反抗思潮、革新思想都不同程度地影响了他，各种思想影响不仅明显地体现在他的作品中，也在他的理论中留下深深的印迹，因而，如果不从他的生活经历和哲学思想的全面考察中来评论他的戏曲理论，也就无法更进一步认识其理论的深度和特色。正因为汤显祖是一个有独特思想结构的人，他的戏曲理论结构也自然与众不同，既不同于丘濬、邵璨，也不同于徐渭、李贽，既不同于沈璟、王骥德，也不同于臧懋循、潘之恒。因而，如果不是从审慎的比较中找出他的某些最有独创性的观点，那末，他的特色与贡献也就不复存在了。

　　如何从他的整个创作道路和思想经历中考察他的艺术思想的变化，如何通过比较分析进一步把握他的戏曲理论的创新精神及其在艺术理论史上的地位，这些，都是值得继续研究的课题。

第三节　沈璟的曲学

一、沈璟的戏曲创作

　　万历朝的戏剧，是我国戏剧史上的又一个黄金时代。汤显祖是代表这一时代的光辉名字。此外，尚有张凤翼、史槃、沈璟、潘之恒、王骥德、徐复祚、陈与郊、臧懋循、叶宪祖、吕天成等为数众多的戏曲作家与戏剧活动家，其中以沈璟的影响为最大。近人郑振铎氏曾说："汤显祖与沈璟同为这个时代的传奇作家的双璧。论天才，显祖无疑的是高出；论提倡的功绩，显祖却要逊璟一筹。"（《插图本中国文学史》）

　　沈璟（1553—1610）字伯英，号宁庵、词隐，吴江（今属江苏）人。

历任吏部员外郎、光禄寺丞、行人司司正等官,为官十余年间沉浮不定。三十六岁辞职家居后,"日选优伶,令演戏曲",并致力于戏曲创作和戏曲声律研究。吕天成《曲品》对沈氏的戏曲活动有一段概括性的评述:

> 沈光禄金、张世裔,王、谢家风,生长三吴歌舞之乡,沈酣胜国管弦之籍。妙解音律,兄妹每共登场;雅好词章,僧妓时招佐酒。束发入朝而忠鲠,壮年解组而孤高。卜业郊居,遁名"词隐"。嗟曲流之泛滥,表音韵以立防;痛词法之蓁芜,订全谱以辟路。红牙馆内,誊套数者百十章;属玉堂中,演传奇者十七种。顾盼而烟云满座,咳唾而珠玉在毫。运斤成风,乐府之匠石;挥刃余地,词部之庖丁。此道赖以中兴,吾党甘居北面。

沈璟一生写了十七个剧本,总称《属玉堂传奇》,可惜多半不见流传。据记载,其创作时间先后如次:《红蕖记》、《埋剑记》、《十孝记》(曲文存《群音类选》)、《分钱记》(部分曲文存《群音类选》)、《双鱼记》、《合衫记》(佚)、《桃符记》、《义侠记》、《鸳衾记》(佚)、《分柑记》(佚)、《四异记》(佚)、《凿井记》(佚)、《珠串记》(佚)、《奇节记》(佚)、《结发记》(佚)、《坠钗记》(又名《一种情》)、《博笑记》①。通过对现存七八种剧作的分析排比,参照吕天成《曲品》和祁彪佳《远山堂曲品》对十七种剧作的简评,可以把沈璟的创作分为三个阶段。

《红蕖》《埋剑》《十孝》是"初期"。三个剧本全部留传至今。作者"初笔"受明代曲坛"道学家派"和"文辞家派"流弊影响极深。《红蕖》是"字雕句镂"的案头之曲;《埋剑》《十孝》充斥封建说教,面目可憎。

① 依《曲品》;参照吕天成《义侠记序》所言刊行情况,把《桃符》提到《义侠》之前。

自《分钱》至《义侠》是"前期"。五个剧本除《合衫》不传、《分钱》残存外,其余三个均完好地刊印流传。这一期创作特点是向宋元杂剧、南戏学习,内容上摆脱初期的道学味,艺术上寻求当行、本色的风格,使他的戏曲创作渐趋成熟,终于写出了《义侠记》这一在戏曲史上有一定影响的传奇作品。

自《鸳衾》以后九个剧本是沈璟的"后期"创作。这一期创作与前期又迥然不同。前期创作题材多采自古剧古传;后期则多采自民间传闻,剧本主题有歌颂自主的爱情(《鸳衾》)、反映矛盾怪诞的社会现象(《凿井》)、表现文人的沦落和反叛(《珠串》)、反映民间风情(《分柑》《四异》)等等。前期探索戏曲语言的本色;后期则是从剧本关目、演出体制上着眼为多,如《鸳衾》"局境颇新",《凿井》"事奇、凑拍更好",《分柑》"拈毫搬弄",《四异》"多奇关目"而且"丑、净用苏人乡语"等等。前期作品的"情致"常常渗透出一种"苦境",后期作品的"变、巧、怪、喜"则构成了讽刺喜剧或风情喜剧,如《鸳衾》的"含讥无所不可",《分柑》的"谑态叠出",《四异》的"谑笑杂出、口角逼肖",《凿井》的"事奇"、巧遇,《珠串》的"妇人反唇之状",以及《博笑》的"可喜、可怪之事",都是喜剧乃至闹剧场面(引文均见《曲品》和《远山堂曲品》)。就这一阶段的剧作看来,作者是一个熟悉舞台艺术而且善于寓庄于谐的杰出的喜剧作家。

沈璟的剧作经历了上述初学期(初期)、成熟期(前期)和创新期(后期)三个阶段。创作道路是漫长的、曲折的。促使沈璟创作追求和作品风格的重大变化,至少有两个值得注意的原因。一是他一贯偏重剧作的演唱效果,这就不能不较多地接受市民的欣赏习气和要求,从而调整自己的创作志趣,由此而导致了创作风貌的一变而再变。二是十六世纪末年他家乡市民反抗宦官税监的斗争越演越烈,成为明万历期间人民斗争的最重大历史事件之一。这种斗争风势不能不惊破戏曲家的"雅致"与"曼歌",并迫使他们痛感到一个王朝的

末世已经到来。当社会现实与主观理想产生了势不可容的对立,这时,一些知识分子会作出种种异乎寻常的反映来,其中有的原就与传统礼教格格不入的在野"狂士",常常表现为寄怒骂于调笑、寄痛哭于狂歌。徐渭是突出的例子。而沈璟的后期创作也略有这种特征。如《博笑记》的创作精神与徐渭的《四声猿》《歌代啸》显然有相承之处。

令人惊诧的是,沈璟的初期、前期作品大都刊传于世,唯独后期作品竟一无例外地湮没了几个世纪。直至清末姚华重新发现《一种情》,近人郑振铎重新影印《博笑记》,才使我们有可能得见硕果仅存的沈氏后期创作。其中《博笑记》是最有特色的作品,既反映了作者创作活动的最后冲刺,也大体上反映了作者后期创作的基本精神。如果说《义侠记》是作者前期的代表作,《博笑记》则是作者最有成就的后期代表作。

《义侠记》取材于小说《水浒传》中武松故事,从景阳冈打虎开始,至上梁山受招安结束,中间添出武妻贾氏,写她同母亲寻访武松,路遇孙二娘等情节。剧本描写武松的英雄气概,也强调了他的忠君思想。全剧曲白浅显明白,利于搬演,因而,历代传演不已。论者对此剧多有注重。

《博笑记》系由《巫孝廉》《乜县丞》《虎叩门》《假活佛》《卖嫂》《假妇人》《义虎》《贼救人》《卖脸人捉鬼》《出猎治盗》等十个情节互不相干的短剧组成。因而,严格地说,这是一部杂剧小集。剧本以十分简洁的笔墨写出了一系列道德堕落、情理反常、是非颠倒的现象,有时还借角色之口直接评议或调侃世情,诚如郑振铎氏《博笑记跋》中所言:"《博笑记》所载故事十则,颇多讽劝,不仅意在解颐而已。"当然,其中也夹杂着劝戒人们遵行封建道德的落后思想因素。这个剧本在写作上有突出的特点,如短小简洁;脚色多以净、丑为主;曲、白明白如话、自得天趣;全剧结构完全突破了杂剧或传奇的格范,等等。

对沈璟的戏曲创作道路及其作品概貌有所了解，这对于准确理解他的曲学研究成果，是必不可少的。

二、《词隐先生论曲》

沈璟辞官家居二十余年间，还把很大的精力花在南词格律的研究和宣讲上，因而人们常称他为"格律派"。沈璟以研究格律为主的著作有：《南词全谱》（或称《南九宫谱》）、《南词韵选》、〔二郎神〕套曲《词隐先生论曲》、《考定琵琶记》（佚）、《古今词林辨体》（佚）、《唱曲当知》（佚）、《正吴编》（佚）、《论词六则》（佚）及〔莺啼序〕套曲（佚）等。附刻于《博笑记》卷首的〔二郎神〕套曲是其中较重要的一种曲学专论，备录如下：

〔二郎神〕何元朗，一言儿启词宗宝藏。道欲度新声休走样。名为乐府，须教合律依腔。宁使时人不鉴赏，无使人挠喉捩嗓。说不得才长，越有才，越当着意斟量。

〔前腔换头〕参详，含宫泛徵，延声促响，把仄韵平音分几项。倘平音窘处，须巧将入韵埋藏。这是词隐先生独秘方，与自古词人不爽。若遇调飞扬，把去声儿，填他几字相当。

〔啭林莺〕词中上声还细讲，比平声更觉微茫。去声正与分天壤，休混把仄声字填腔。析阴辨阳，却只有那平声分党。细商量，阴与阳还须趁调低昂。

〔前腔〕用律诗句法须审详，不可厮混词场。〔步步娇〕首句堪为样，又须将〔懒画眉〕推详。休教卤莽，试一比类当知趋向。岂荒唐？请细阅《琵琶》字字平章。

〔啄木鹂〕《中州韵》，分类详，《正韵》也因他为草创。今不守《正韵》填词，又不遵中土宫商，制词不将《琵琶》仿，却驾言韵

依东嘉样。这病膏肓，东嘉已误，安可袭为常？

〔前腔〕北词谱，精且详，恨杀南词偏费讲。今始信旧谱多讹，是鲰生稍为更张。改弦又非翻新样，按腔自然成绝唱。语非狂，从教顾曲，端不怕周郎。

〔金衣公子〕奈独力怎提防？讲得口唇干空闹攘，当筵几度添惆怅。怎得词人当行，歌客守腔，大家细把音律讲。自心伤，萧萧白发，谁与共雌黄？

〔前腔〕曾记少陵狂，道细论诗晚节详。论词亦岂容疏放？纵使词出绣肠，歌称绕梁，倘不谐音律，也难襃奖。耳边厢，讹音俗调，羞问短和长。

〔尾声〕吾言料没知音赏，这流水高山逸响，直待后世钟期也不妨。

在这一套曲中，沈璟首先提出作曲须"合律依腔"的要求，认为何良俊的这"一言儿"——"夫既谓之辞，宁声叶而辞不工，无宁辞工而声不叶"（《四友斋丛说·词曲》），是"词宗宝藏"。沈璟以后还进一步发挥这个观点，提出："宁协律而不工，读之不成句，而讴之始协，是为中之之巧。"（见王骥德《曲律·杂论下·五二》）这一句极端之言正代表了沈璟重视格律的"志趣"。

"宁协律而不工"系沿用何良俊的话；"读之不成句，而讴之始叶，是为中之之巧"，则是沈璟的发展。沈璟这句话的意思是：如果一支曲读来很不像样，而唱来却非常和谐可听，那是因为曲词正贴切地符合（即"中之"）曲调的旋律特色的缘故。如南戏《牧羊记》中一些平直浅俗如话的曲子，沈璟《南词全谱》却引来作为典范，其原因诚如祁彪佳《远山堂曲品》所指出："此等词，所谓读之不成句，歌之则叶律者。故《南曲全谱》收其数调作式。"以往有些论者把沈璟的这句话理解为沈氏是在纵容"句子不通"，这自然是一种误解。因为沈

璟倒是很反对"不通"之曲的。他在《南词全谱》中对文句不通的曲词都曾一一指出，有时还很着急地说："文理亦不通矣，所当急改者也。"（〔黄钟过曲·刮地风〕《拜月亭》选曲尾注）其实，沈璟在这里是非常明确地突出了一个"讴"字，即突出了戏曲"唱"的这个艺术特点，突出了音乐对曲词的反作用。曲词不是文章，不仅仅看它是否能读成"文句"，更重要的是看它能否唱成"曲句"。在唱曲时，由于歌唱旋律的进行、节奏的组合，"曲句"已转化为音乐形象，如果配以表演，则转化为舞台形象了。写过诗的人都能体会，有时一个句子的对偶可以增添出一些文字之外的意味，有时一个标点都可以代替或改变了文字的含义。而在舞台上，演唱者的音乐语汇和表演语汇是可以充实、提高或转化文辞的表达效果。有一定音乐水平的词曲作者和有一定舞台经验的戏曲作者对此是不难理解的。而且，艺术欣赏时的"通感"作用在戏曲这一兼有"听觉"与"视觉"、兼有"诗"与"声"的综合艺术中更可以填补与丰富文字上的"空白"或"不足"之处。①

　　这种提法并非沈璟首创，原来也渊源有自。元周德清在《中原音韵·正语作词起例》中曾指出："（古人）又云：'作乐府，切忌有伤于音律'，且如女真'风流体'等乐章，皆以女真人音声歌之，虽字有舛讹，不伤于音律者，不为害也。大抵先要明腔，后要识谱，审其音而作之，庶无劣调之失。"历代许多曲学家都曾注重周氏的这一主张，但都没有如沈璟这样发挥至极端。沈氏的言辞偏激，则有把音律的重要性强调过分的倾向，因而对一些作家的戏曲创作曾带来片面的影响。而且，沈氏这句话还有语焉未详的缺憾，言其然，而未言其所以然，因而容易引起种种歧见和异议，甚或带来一些由误解引起的争论。

　　①　参阅：朱光潜《诗论·诗与乐——节奏》，三联书店 1984 年版；钱锺书《通感》，收入《旧文四篇》，上海古籍出版社 1979 年版。

〔二郎神〕套曲着重说明有关作曲格律的具体内容。第一,关于四声阴阳。重点提出入声代平声,去声用法(〔二郎神·前腔换头〕),上声去声不可混用和析阴辨阳(〔啭林莺〕)等几项。这几项,大略相当于周德清《作词十法》中"入声作平声""阴阳"和"末句"等几项的内容。沈璟对四声阴阳的认识并无新见解,他可能未必精通音韵发展史。如果把沈氏尚传著作及散见于他人各书的片言只语中有关观点集中起来加以观察,原来他的韵学见解主要得力于余姚人孙鑛。我们从孙鑛的《与沈伯英论韵学书》中就可以看出,沈氏的主要韵学见解已备见于此。由于此书颇不易见,故将主要内容移录如下,以供读者玩味。

　　窃谓天地间元有六声,不知君家休文(按指沈约)何以遽定为四? 其云"'天子圣哲'是矣。"但平有阴阳,入有抑扬。"天"稍低则为"田","哲"稍低则为"宅"。"天、清"阴也,"田、晴"阳也,"哲、昔"扬也,"宅、席"抑也。"天、田"之与"子、字","哲、宅"之与"圣、省",俱是一例。故总论则止三声,平、侧、入是也;析论则平有阴阳、侧有去上、入有抑扬。今独于侧分去上,而于平入则混而为一,且至于反切俱不分,阴阳而混之,何其忽略也? 此惟词曲中最易辨。北词以协弦管,弦管原无入声,故词亦因之;若南曲,则元有入音,自不可从北。故凡揭起调皆宜阴、宜去、宜扬,纳下调皆宜阳、宜上、宜抑。兄但取旧南曲,分别六声,令善歌者歌之。傥宜阳而用阴,宜去而用上,宜抑而用扬,歌来即非本字矣。宜阴、上、扬而反之,亦然。此岂非天地间自然之音乎? (《孙月峰先生全集》十二卷)

沈璟的主要工作是在《南九宫谱》《南词韵选》《考定琵琶记》等著作中举出曲词实例提供作曲的依傍典范,并不厌其烦地逐句注着

"某某上去声甚妙""某某去上声妙"之类话,引起作曲者注意,以免误用。

第二,关于句法。着重指出不得以"律诗句法""厮混词场"(〔啭林莺·前腔〕)。由于当时文人普遍熟悉诗律而不明曲律,因而沈璟特别强调了曲律与诗律的不同之处。如以《琵琶记》的〔天下乐〕一曲为例,说明"此调虽似七言绝句诗,然第三句用韵,不可不知"。论曲〔二郎神〕之〔啭林莺·前腔〕一曲中特别指出的〔步步娇〕和〔懒画眉〕首句问题,沈璟于《南词全谱》中有所说明。该谱录"唐伯亨"〔步步娇〕"(为)半纸功名(把)青春误"(括号内系衬字)一曲,尾注云:

> "半纸功名"四字,用仄仄平平,妙甚,凡古曲皆然……若用平平仄仄,即落调矣。即如〔懒画眉〕起句,当用仄仄平平,而后人多用平平仄仄……此类甚多,须作者自留神详察,不能悉举也。

〔步步娇〕与〔懒画眉〕首句均七字,〔步步娇〕首句定格为"仄仄平平平平仄",〔懒画眉〕首句定格为"仄仄平平仄平平"。若按律诗格律,前者当为"平平仄仄平平仄",后者当为"平平仄仄仄平平":首四字均由"仄仄平平"变为"平平仄仄"。一般文人谙于诗律而疏于曲律,就很容易按律诗格律来误填曲句,这样,字音就与该曲牌的旋律效果不协调了。这种现象,在其他曲牌中也存在。如沈氏于《南词全谱》列举的〔江儿水〕第四句,当用仄仄平平起,后人亦误用平平仄仄;〔玉交枝〕第五句,当用平平仄平平仄平,而后人多误用平平仄仄仄平平或仄仄平平仄仄平这两种律诗句格。因而,沈璟特别指出:"用律诗句法须审详,不可厮混词场。"

第三,关于用韵。沈璟主张以《中原音韵》为准则。"《中州韵》

（指《中原音韵》），分类详，《正韵》（指《洪武正韵》）也因他为草创。"
（〔啄木鹂〕）沈宠绥在《度曲须知·宗韵商疑》中就曾指出这一点：

 又闻之词隐生曰："国家《洪武正韵》，惟进御者规其结构，绝不为填词而作。至词曲之于《中州韵》，犹方圆之必资规矩，虽甚明巧，诚莫可叛焉者。"是词隐所遵惟周韵（周德清《中原音韵》），而《正韵》则其所不乐步趋者也。……词隐谓："周韵惟'鱼居'与'模吴'，尾音各别；'齐微'与'归回'，腹音较异。余如'邦王'诸字之腹尾音，原无不各与本韵谐合。至《洪武韵》虽合南音，而中间音路未清，比之周韵，尤特甚焉。且其他别无南韵可遵，是以作南词者，从来俱借押北韵。"初不谓句中字面并应遵仿《中州》也。

可知沈璟的要求，韵脚要严守《中原音韵》，至于"句中字面"则可以灵活掌握。沈宠绥据此而明确提出："凡南北词韵脚，当共押周韵；若句中字面，则南曲以《正韵》为宗……北曲以周韵为宗。"

 为了解决用韵错杂问题，沈璟特撰《正吴编》《南词韵选》，前者纠正吴中字音的讹读，后者提供用韵的范例。沈氏还曾有"别创一韵书"的想法，未果①。在《南词韵选凡例》中，沈璟宣称："是编以《中原音韵》为主，虽有佳词，弗韵，弗选也。若幽窗下教人对景、霸业艰危、画楼频传、无意整云鬟、群芳绽锦鲜等曲，虽世所脍炙，而用韵甚杂，殊误后学，皆力斥之。"其于用韵志趣亦可由此而见。

 沈璟曾慨叹道："嗟嗟！唱曲者既未必晓文义，而作曲者又未必能审音。"（《南词全谱》〔南吕过曲·金莲子〕尾注）有感于此，他提出了"词人当行，歌客守腔，大家细把音律讲"的主张（〔金衣公子〕），并

————
① 王骥德《曲律·论韵第七》："词隐先生欲别创一韵书，未就而卒。"

对评论家说:"纵使词出绣肠,歌称绕梁,倘不谐律吕也难褒奖。"(〔金衣公子·前腔〕)在这里,既强调了作曲者"审者""当行"的重要性,又强调了唱曲者"晓文""守腔"的重要性,把"词人"与"歌客"联系起来,把戏曲的文字创作与演唱创作联系起来。这正是沈璟格律说的精髓。为了给作者与唱者讲解声律知识和各个曲牌的规范,沈璟特编撰了《古今词林辨体》《唱曲当知》和《南词全谱》等具有教科书性质的曲学专著,前两种已佚①,后一种作为最重要的曲谱著作留传于今。对《南词全谱》的介绍,另见后《曲谱中的戏剧学》一章。

值得注意的是,不遗余力地阐述曲律的沈璟,却也并不是拘泥不化,他在《南词全谱》中就曾有通常从俗的地方。他在有关曲律的教科书中确实有"斤斤三尺,不欲令一字乖律"的样子,但在创作戏曲时,却是很灵活的。王骥德曾指出:"(词隐)生平于声韵、宫调,言之甚悉,顾于己作,更韵、更调,每折而是,良多自恕,殆不可晓耳。"(《曲律·杂论下·七一》)其实并不难晓,因为戏曲创作不同于教材编写。教学工作,在一般形式上多下功夫,这是自然而又必然的。掌握了形式规律后,在创作时正可以合理地加以利用和突破。而且对于创作,沈璟还是认为需要才情的。他在《致郁蓝生书》中曾说:"总之,音律精严,才情秀爽,真不佞所心服而不能及者……不佞老笔俗肠,硁硁守律,谬辱嘉奖,愧与感并。"(见乾隆杨志鸿抄本《曲品》附

① 关于《古今词林辨体》,可于沈自晋编《南词新谱》之批注中得见一鳞半爪。《新谱》卷四〔正宫引子·燕归梁〕录柳永"织锦裁篇写意深"词,加眉批云:"此词,系先词隐《词林辨体》所载,与原曲体同。因并载换头,故录之。"卷六补入〔大石·念奴娇换头〕录李清照"楼上几日春寒"词,加眉批云:"此系诗余,《词林辨析》所载,故录之。"卷八〔中吕·两红灯〕录《荆钗记》"若提起旧日根芽"曲,加尾注云:"按先词隐《词林辨体》注云:此调后三句曲名中'灯'字无疑,但前六句又不似〔渔家傲〕,岂别有一调有'渔家'二字而与〔剔银灯〕合成耶?"卷十八〔商调·忆秦娥〕新入李白"箫声咽"词,加眉批云:"此系《词林辨体》所载,与今引子同,其源流远矣。"卷二十〔商黄调〕眉批云:"先词隐所著《古今词林辨体》,予近得其遗稿,原备载商黄调之说,但未及编于谱,今补录为当。"等等。

录）表明他是希望音律、才情得兼的。

沈璟的格律之说，体现了戏曲演唱艺术对剧本创作的一些重要要求和限制，为作曲家画出了"场上之曲"的"粉本"①。这对于限制"文词家"的卖弄才学②，对于推动戏曲家的创作，具有现实的作用。但也必须指出，沈璟的格律学说本身，还是有严重的局限性的。第一，他注意并强调的剧作与演唱的联系，多局限于"唱"的规律，对"演"的规律在理论上无甚建树；他否定"案头之曲"，也只能把"曲"带到红氍毹的清歌曼板中进行考察，而对于剧作家如何适应群众性的演剧活动，在理论方面也始终不愿涉及。第二，他只强调了作曲如何适合唱曲的规律，而未深究唱曲如何适合作曲的突破，因而在理论上常常陷于"斤斤三尺"的困境。当然，后者主要是音乐家的事（如现代声腔设计家的工作），但要真正研究好作曲与唱曲的相互联系，非得从两方面入手不可。

三、本色与当行、朴俗、返古

明中叶后的戏曲家多关注对戏曲"本色"的研讨。沈璟曲学的一个重要方面正是对"本色"的提倡。他曾明确宣称："鄙意僻好本色。"（王骥德《校注古本西厢记》附《词隐先生手札二通》）沈璟所追求的"本色"，大体上具有这样一些特色：一是兼有"当行"的意思；二是推举拙朴、通俗的语言；三是以"返古"为旗帜。以下分别说明之。

沈璟所说的"本色"兼有"当行"的意思。即要求戏曲创作体现"场上之曲"的特点，而反对"案头之曲"，这一点，与他的格律主张本质相通。他编《南词全谱》，选曲时特别注重《琵琶记》《荆钗记》中演

① 李渔《闲情偶寄·词曲部》："曲谱者，填词之粉本也；犹妇人刺绣之花样也。描一朵，刺一朵；画一叶，绣一叶。拙者不可稍减，巧者亦不能略增。"

② 王骥德《曲律·论家数第十四》："自《香囊记》以儒门手脚为之，遂滥觞而有文词家一体。"

唱最多的曲子，如以《荆钗记》中〔朱奴儿〕一曲为例，指出"此曲句句本色，又不借韵，此《荆钗》所以不可及也。"他曾批评自己的"初笔"《红蕖记》"字雕句镂，正供案头耳"，此后创作一变为本色（见《曲品》和《远山堂曲品》）。可见，他的"本色"是与字雕句镂的"案头之曲"相对立的。沈璟剧作取材之"俗"、构思之"新"、关目之"奇"、科诨之"趣"，这些文人才士视为庸下的"格调"，却正是他的"场上之曲"的"本色"。

沈璟的"本色"突出表现在对拙朴、通俗语言的推举。所谓拙朴，即浅显、质实、口语化。《南词全谱》引《江流记》两支明白如话的曲子，评赞道："二曲虽甚拙，自是不可及……后学不可轻视也。"这种拙调，犹如何良俊所说："彼此问答，皆不须宾白，而叙说情事，宛转详尽，全不费词，可谓妙绝。"这里可以举《博笑记》第二十六出旦的一段唱为例，来体味沈氏所追求的拙朴境界。

〔园林沉醉〕（旦唱）望将军容奴细陈，（生白）却怎么说？（旦唱）恨强盗灭奴一门。（生白）正是，怎么饶得他呢！（旦唱）乞分付诸军缉问。（生笑白）不须缉问，俺自有处。（旦哭白）我那爹娘呵！（唱）若得冤伸，奴便死也无遗恨。（生白）嗳。可怜！（旦唱）为亲托身，为家托身，非关为妾一身上苟存。

曲、白都浅显质朴、洗尽铅华而明白如话。《博笑记》全剧语言基本上是这样一个路子。当然，也要指出，沈璟过于强调拙朴而忽视了对语言应有的提炼，忽视了曲词应有的诗意，有时不免有粗糙浅率之嫌，这种倾向曾产生不良影响。

所谓通俗，即是对民间俗语的吸收。犹如徐渭所说："常言俗语，扭作曲子，点铁成金，信是妙手。"且看沈璟在《南词全谱》中的几条批注：

《琵琶记》〔雁鱼锦〕："这壁厢道咱是个不撑达害羞的乔相识,那壁厢骂咱是个不睹事负心薄幸郎……"——眉批:或作"不睹亲",非也。"不撑达""不睹事",皆词家本色语。

散曲〔桂花偏南枝〕："勤儿捱磨,好似飞蛾扑火,你特故将哑谜包笼,我手里登时猜破。"——眉批:"勤儿""特故"俱是词家本色字面,妙甚。时曲"你做勤儿",与此同。

《拜月亭》〔新水令(南)〕:"……凄凉逆旅人千里,这萦牵怎生成寐。万苦横心里,睡不着,是愁都做了枕前泪。"——尾注:末句妙甚,犹俗语云"但是愁,都做了枕前泪"也。南曲中有此等句法,安得不称独步哉!

沈璟自己创作也有这个特色,大量吸收民间俗语。如《义侠记》中猛虎出现时武松唱的〔得胜令〕一曲:"呀,闪的他回身处扑着空,转眼处又乱着踪。这的是虎有伤人意,因此上冤家对面逢。你要显神通,便做道力有千斤重。虎! 你今日途也么穷,抵多少花无百日红,花无那百日红!"运用口语俗谚,恰到好处,使曲子增添自然天趣。沈璟于《南词全谱》中还曾极口赞美"理合敬我哥哥""三十哥央你不来"之类"庸拙俚俗"的曲子,王骥德对此大为不满,认为"其认路头一差,所以已作诸曲,略堕此一劫,为后来之误"(《曲律·杂论下·六一》)。其实,沈璟的见解未可厚非。他所推称的这些民间俚语,饶有情趣,诚如徐渭所言:"徒取其畸农、市女顺口可歌而已。谚所谓'随心令'者,即其技欤?"作为当众演唱的舞台语言,沈璟"认路头"并无差错。

沈璟标举的"本色"是以"返古"为旗帜的。当时人说沈璟"斤斤返古",确实如此。《南词全谱》的批语中常常可以看到沈氏的"好古"之辞。

此曲质古之极，可爱！可爱！（《卧冰记》〔古皂罗袍〕眉批）

句虽少，而大有元人北曲遗意，可爱！（《王焕传奇》〔蔷薇花〕眉批）

用韵虽杂，然词甚古雅。（《锦香囊》〔湘浦云〕眉批）

用韵甚杂，但取其古而得体耳。（《风流合三十传奇》〔白练亭〕眉批）

沈璟以"古南戏"为旗帜来反对明曲坛一百多年来"时文风"的流弊。《南词全谱》八百多首例曲，选自七十多个戏曲剧本，这些剧本大部分是"宋元旧篇"及明初南戏，而从《琵琶记》及"荆刘拜杀"等五种著名南戏中撷录的曲文就达三百多首，约占全部例曲的五分之二。宋元南戏多为"书会才人"或在野文人在民间流传的戏文基础上加工而成，其中不少作品最初是戏曲艺人创作的。这些剧作有两个特点：一是保持着相当浓厚的民间色彩；二是适合搬演的要求。从这种意义上来说，"返古"的实质是"返本"，即"走向本色"。对"宋元之旧"本色的认识，首先是徐渭，他在《南词叙录》中指出宋元南戏"有一高处，句句是本色语，无今人时文气"。沈璟继承了徐渭的这种精神，对"宋元旧篇"的整理和研究下了很深的功夫，试图以"古戏"的传统来反对"时剧"的弊端。王骥德《曲律》充分肯定沈氏"返古"的功绩："（沈宁庵先生）斤斤返古，力障狂澜，中兴之功，良不可没。"吕天成《曲品》也说："此道赖以中兴，吾党甘为北面。"

如果说，沈氏的"返古"观表现在曲词创作方面有其积极可取之处，那末，表现在戏曲声腔方面则更多的消极保守性，有时还与民间新腔俗调大唱反调，充分表现了士大夫阶级的思想局限性。

以上从三方面分析了沈璟对戏曲"本色"的认识。由此可见，沈璟是一个旗帜鲜明的"本色派"作家和曲学家。

四、沈璟与吴江派

沈璟以其创作的多产和特色鲜明成为万历年间最著名的剧作家之一。他的曲学著作成为当时学习作曲和唱曲的基本教材,而他本人则兼为戏曲教育家。当时有几个深受他影响的作家,创作志趣与他相当接近,后人把这些作家称作一个创作流派,由于代表人物沈璟系吴江人,因而即称这个流派为"吴江派"。吴江派究竟包括哪些作家,戏曲史家对此说法不一。青木正儿《中国近世戏曲史》主张应包括:沈璟、顾大典、叶宪祖、卜世臣、吕天成、王骥德、冯梦龙、范文若、袁于令、沈自晋等人。周贻白《中国戏曲发展史纲要》主张应包括:沈璟、顾大典、沈自晋、卜世臣、王骥德、袁于令、冯梦龙等人。钱南扬《谈吴江派》主张应包括:沈璟、顾大典、王骥德、史槃、吕天成、卜世臣、叶宪祖、汪廷讷、冯梦龙、沈自晋、沈自征、吴炳、范文若、袁于令等人。也许各家出发点有所不同,因而名单长短差距不小。

如果从"本色"和"守律"两方面较严格地去分析,并结合对交游情况的考察,以下几家归于"吴江派"是大致不错的。

顾大典(1540—1596)字道行、衡宇,号恒狱,吴江(今属江苏苏州)人。作有传奇《青衫记》《葛衣记》《义乳记》《风教编》,合称《清音阁传奇四种》。王骥德称他"有顾曲之嗜,所畜家乐,皆自教之",而且爱好论曲,"倾倒不辍",曾与沈璟"为香山、洛社之游"。(《曲律·杂论下·七〇》)

卜世臣(1572—1645)字蓝水,号大荒逋客,秀水(今浙江嘉兴)人,与沈璟有亲缘关系。所作传奇今知有《冬青记》《乞麾记》《双串记》《四劫记》等四种,并著有《乐府指南》《卮言》《山水合谱》等。王骥德《曲律》曾云:"自词隐作词谱,而海内斐然向风。衣钵相承,尺尺寸寸守其矩矱者二人:曰吾越郁蓝生,曰槜李大荒逋客。……而大荒《乞麾》,至终帙不用'上去'叠字,然其境益苦而不甘矣。"吕天

成于《义侠记序》也指出卜世臣对于沈璟曲学"遵奉功令唯谨"。卜世臣《冬青记凡例》自称:"宫调按《九宫词谱》,并无混杂","《中原韵》凡十九,是编上下卷各用一周","填词大概取法《琵琶》,参以《浣纱》《埋剑》,其余佳剧颇多,然词工而调不协,吾无取矣","点板悉依前辈古式,不敢轻徇时尚"云云,确实于沈璟"衣钵相承"。故沈璟阅《冬青记》后的评价是:"意象音节,靡可置喙。"但是,卜世臣于点板用调并非如所宣称"悉依"古式,沈璟也曾指出:"间有点板用调处尚涉趋时,宜改遵旧式。"对于沈氏给他指出点板"趋时""宜改"的各条具体意见,卜世臣虽然"敬录出以证当家",但还是保留自己的意见:"右数条皆乐府三昧,识者自知;但俗师舌上传讹,已非朝夕。骤绳以古格,彼且骇为怪物,哄然走耳。呜呼! 钟期杳莽,逸响空弹,况弦板小技,聊寄骚人孤愤,不必太认真。姑以循里耳可乎。然其中忤俗处亦多矣,愿解颐君子,相与振起斯道。余才短,未敢独任词坛砥柱也。"(《冬青记》附《谈词》)卜世臣的叹息,犹如沈璟在〔二郎神〕套曲中的叹息:"吾言料没知音赏,这流水高山逸响,直待后世钟期也不妨。"(〔尾声〕)从这些叹息中可以看出,一味遵古守旧是没有出路的。而卜世臣的叹息又说明,不直接通过唱曲而要扎实地掌握曲牌板式之类音乐特征,是很困难的。

汪廷讷(1573—1619)字昌期(一作昌朝)、无如,号坐隐、无无居士,休宁(今属安徽)人,所作传奇有《狮吼记》《种玉记》《投桃记》《义烈记》《天书记》等十多种,总称《环翠堂乐府》,又有杂剧《广陵月》一种流传。《远山堂曲品·投桃》下云:"惟守律甚严,不愧高足。"《广陵月》第二折的两支〔二郎神〕,显然是沈璟论曲套曲的复制品①。

① 《广陵月》〔二郎神〕:重斟量,我曾向词源费审详。天地元声开宝藏,名虽小技,须教协律依腔。欲度新声休走样,忌的是挠喉捩嗓。纵才长,论此中规模不易低昂。〔前腔〕:参详,含宫泛徵,延声促响。把仄韵平音分几项,阴阳易混,辨来清浊微茫。识透机关人鉴赏,用不着英雄卤莽。更评章,歪扭扭徒然玷辱词章。

冯梦龙曾作南曲谱《墨憨斋词谱》，曲选有《太霞新奏》；作曲推重"明白条畅"的"拙调"（沈自晋《南词新谱凡例》），自谓"早岁曾以《双雄》戏笔售知于词隐先生，先生丹头秘诀，倾怀指授"（《曲律·序》）。沈自晋，沈璟之从子，曾增订沈璟《南词全谱》为《南词新谱》。吕天成，平生最佩服沈璟，沈璟也很器重他，把未刻稿件均托他代为刊行（《义侠记·序》）；王骥德指出他尺尺寸寸守沈璟矩矱，"《神剑》、《二媱》等记，并其科段转折似之"。此三人都可称为吴江派，而以冯梦龙为最典型，沈自晋则兼重临川，吕天成晚期主张"双美"而超出吴江派矩矱。此三人后均有专门章节评述，此处从略。

凡可称为吴江派的，其创作主张或作品特色总是注重"格律"和"本色"；作有曲谱或其他曲论著作，或直接宣扬沈璟的主张；一般与沈璟有直接交游或师承关系。除了上面提到的几个戏曲家外，曾为吴江派推波助澜的，在万历朝及明末清初尚有多人，事实上形成了一个颇具声势的戏剧运动。这一派作家，从"本色"与"格律"两途，占取了"文词家派"的地盘。他们对于戏曲创作规律的研究与宣传，对于普及与推动戏曲创作，对于促使戏曲创作与舞台演唱的结合，做出了重要的贡献。虽然这一派的一些追随者曾过分扩大对格律的宣扬，产生过严重的消极作用，因而受到戏曲史家的应有批评，但这一派的主要作家在戏曲发展史上的积极作用和重要贡献，则应该给予肯定。

第四节　潘之恒的戏曲表演理论

潘之恒（1556—约 1622）[①]字景升，一字庚生，歙县（今属安徽）

① 参阅《戏曲研究》第九辑汪效倚《潘之恒生卒考》。

人。一生不得志,遍游大江南北。之恒少以诗称,才敏词赡,以倜傥奇伟自负,曾入汪道昆白榆社,又曾师事王世贞,与李贽亦有书信来往,识袁宏道后,倾心公安,为公安派后劲。有《涉江集》《金昌集》等,又爱考证名山大川,著有《黄海》《山海注》。之恒其祖潘侃、父潘君南均迷于戏曲,因而他于幼年就受到戏曲艺术的熏陶。当时人称他"美而文,所游客多车骑长者"（汤显祖《有明处士潘仲公暨配吴孺人合葬墓志铭》）,又称他"性好客、好禅、好妓"（陈元素《鸾啸小品·序》）,与戏曲家汤显祖、张凤翼、臧懋循、吴越石、王稚登等以及戏曲艺人常有交往。所著《亘史》和《鸾啸小品》中的许多篇章,是他在苏州、金陵、扬州等地观摩戏曲演出后对艺人成就和特长的记录,其中也阐述他对表演艺术的体会和见解。

一、析曲派和评演员

1. 析曲派

这是对昆腔的兴起和流派的阐述。潘之恒撰有《曲派》专文一篇,指出当时"吴音"（昆腔）有三派,昆山魏良辅立昆腔之宗;吴郡邓全拙为并起,其声腔特点是"一禀于中和",在当时称为"吴腔";无锡另为一调,宗魏良辅而"艳新声"。三派各拥有一批著名的艺术家。根据《曲派》所记,三派流传情况如图:

```
        ┌ 昆山(附太仓、上海)——魏良辅
        │ 吴郡(吴腔)——邓全拙、朱子坚、何近泉、顾小泉、黄问琴、
  吴音 ┤           张怀宣、高敬亭、冯之峰、王渭台
        │
        └ 无锡——陈奉萱、潘少泾
```

《曲派》一文的好处在并不偏于一方,而主张三派共存竞奏,不相雌黄,也可"融通为一"。还引录郡人俗语:"锡头昆尾吴为腹,缓急抑

扬断复续",从而提出"节而合之,各备所长"的主张。

在《叙曲》一文中,潘之恒记下了昆腔的发展和变化:

> 长洲、昆山、太仓,中原音也。名曰昆腔,以长洲、太仓皆昆山所分而旁出者也。无锡媚而繁,吴江柔而清,上海劲而疏,三方者犹或鄙之。而毗陵以北达于江,嘉禾以南滨于浙,皆逾淮之橘、入谷之莺也。远而夷之,勿论矣。

这里所记的与《曲派》所记的大体吻合,一方面说明了昆腔的迅速发展和流变,又说明了昆腔在流传的过程中产生了许多地方流派。

2. 评演员

潘之恒评介演员的面很广,笔之所至,遍及江苏、安徽、上海、北京、两湖、浙江、山东等地。其中有苏州、扬州、南京一带的著名昆曲演员,如国瑀枝、曼修容、希疏越、元麾初、掌翔凤等;有金陵旧院的歌姬名妓,如杨美、蒋六、王节、宇四、顾筠、李玉华、朱子青、顾三、陈七等;也有出身于"名家"的"串客",如彭大、张大、陆三、陈九、顾四、小徐等。

潘之恒特别注意评论演员的精神,包括思想面貌和艺术精神。如他说彭大等人的串戏,既发挥了他们的"情",也表示了他们的"节":"诸子名家彦士,涸于浊世,颇多艳冶之情;浪迹微波,标于清流,亦舒慷慨之节。"(《神合》)又如记杨美演张凤翼的《窃符记》,严肃认真,忍苦耐劳,令人惊佩:

> 杨美之《窃符》,其行若翔。受拷时雨雪冻地,或言"可立鞠,得辟寒",美蒲伏不为起,终曲而肌无栗也。(《初艳》)

对演员的风格特色的揭示,是潘之恒的一个贡献。如他论彭大的特色是:"气概雄毅,规模宏远,足以盖世,虽提刀掬泉,其自托非浅。"论韩二的特色是:"嬉笑怒骂,无不中人,惟善说,乃知所难,其纵体逞态,足鼓簧舌,通乎慧矣。"

他还注意对少年演员的培养,如《曲艳品》中写道:"惟童子之年,其颖易露,其变逾神;诚能恣之以逸,不继以惰,翻然尔思,亦庶乎近古矣。"他认为少年演员是大有希望的,他们激情敏捷,而且技巧风格易变,可塑性强。只要逐渐熟练,挥洒自如,不断努力创新,改进表演技巧,并学习思索与体验,一定会有前途的。潘之恒对于表演的记录与论述的本身,就是对少年演员的一种启示与训导。

在对演员的评介中,潘之恒阐述他对表演艺术的见解,这些见解涉及表演艺术中一系列基本问题,时时闪动着理论的光辉。

二、说"情"

潘之恒有几十年鉴赏、研究戏剧的经验,他在《牡丹亭》等剧本的艺术成就中得到启示,总结出剧本创作的根本在于传"情"。他说:"推本所自,《琵琶》之为思也,《拜月》之为错也,《荆钗》之为亡也,《西厢》之为梦也,皆生于情。"《牡丹亭》则生于情而近于"致",即把"情"渲染至极致的境地(《曲余》)。因而,他认为表演要"致其技于真",就首先要理解剧本之"情"。在《情痴》一文中,他以《牡丹亭》为例,认为这个戏所表现的情"能生死、死生,而别通一窦于灵明之境",在这个"情"中,寄托了作者的理想,开拓了一种崭新的精神境界和艺术境界。后来王思任说的"无不从筋节窍髓以探其七情生动之微",正与潘之恒这种见解相似。都是强调了一种幽深灵明的情。演员只有领会这种"情"的"灵明"意境,才能在虚虚实实、真真假假之间创造出非同一般的戏剧意境,并能表现出"声调之外"的情感,以达于幽

微隐曲之境。

潘之恒还特别指出演员要理解角色之情。他又以《牡丹亭》为例,认为杜丽娘与柳梦梅的"情"是各有不同的特色的:"杜之情痴而幻,柳之情痴而荡;一以梦为真,一以生为真。惟其情真,而幻、荡将何所不至矣。"同样都是"痴"情,一"痴而幻",一"痴而荡",即杜丽娘的痴情充满理想的成分,表现在梦幻之中;柳梦梅的痴情带有自由的成分,表现在放荡之中。同样是"真"情,一"以梦为真",一"以生为真",即杜丽娘的"真"情在梦想的世界中得以实现,而柳梦梅的"真"情却在现实生活中充分表露。正因为杜丽娘"真"在"梦"中而"痴"与"幻"并,因而她的"情"表现为这样一种恍惚的方式:

　　夫情之所之,不知其所始,不知其所终,不知其所离,不知其所合,在若有若无、若远若近、若存若亡之间。其斯为情之所必至,而不知其所以然;不知其所以然,而后情有所不可尽,而死生、生死之无足怪也。

潘之恒指出的这种恍惚迷离的"情"境,是颇得汤显祖的真髓的。因为汤显祖《牡丹亭记·题词》就已说明了"情不知所起,一往而深,生者可以死,死可以生","第云理之所必无,安知情之所必有"。潘之恒的这段话正是对汤显祖的创作见解的发挥。这种"情",既是"有所不可尽"即执着无限的,又是混沌一片,茫无定象的,所以,演员要理解与捕捉它,是极不容易的。潘之恒就说:"而最难得者,解杜丽娘之情人也。"

潘之恒进而指出,只有"情人",而且是"情痴",才能真正理解像杜丽娘这样的有情人,才能获得角色的感觉和情感体验,并努力予以表现:

> 能痴者而后能情，能情者而后能写其情。

"能痴"，即能够诚挚、执着、一往而深；"能情"，即能够理解与体验角色之情；"能写其情"，即能够表现那种情。"写"是描绘的意思，这里指演员的表现。

那末，演员如何"写其情"呢？潘之恒认为必须"具情痴而为幻、为荡，若莫知其所以然者"。除了必须具有"情痴"外，还必须去"为"，即表演、努力表现（演杜丽娘就须"为幻"，演柳梦梅就须"为荡"），而且要十分自然地表现，就像不是在表演，而是天然化工一般，"莫知其所以然"。

为了帮助演员理解剧"情"并更好地表演，潘之恒认为当时的一个家班"主人"吴越石的做法是可取的，即"先以名士训其义，继以词士合其调，复以通士标其式"。在这一过程中，吴越石的做法事实上在执行导演的功能，而其他配合的"名士""词士""通士"犹似助理导演和技术指导人员。通过这些专门家的说戏、修改剧本和设计表演规式，帮助演员掌握并表现剧中之"情"，然后做出精彩的表现："珠喉宛转为串，美度绰约如仙"，演唱效果与形体表现都达到绝妙的境界；在声容并绝的外部表现中，传达出剧本的内在情感，打动观众，使观众得到美的享受。

三、说"才、慧、致"

"才、慧、致"，指的是演员的素质。潘之恒《仙度》一文重点就讲这个问题：

> 人之以技自负者，其才、慧、致三者，每不能兼。有才而无慧，其才不灵；有慧而无致，其慧不颖；颖之能立见，自古罕矣！

"才"指才华，"慧"指智慧，"致"指风致。若能三者兼备，就有可能成为十分优秀的演员，但事实上，这三者"每不能兼"。如果有才而无慧，这种"才"就缺少"灵"气；如果有慧而无致，这种"慧"也不能脱颖而出。潘之恒所记的蒋六、王节等"才长而少慧"，宇四、顾筠等"具慧而乏致"，顾三、陈七等"工于致而短于才"，而只有杨超超才能兼之。他即以杨超超为例，说明作为一个好演员，这三者是必须而且可以兼备的。

　　杨之仙度，其超超者乎！赋质清婉，指距纤利，辞气轻扬，才所尚也，而杨能具其美。一目默记，一接神会，一隅旁通，慧所涵也，杨能蕴其真。见猎而喜，将乘而荡，登场而从容合节，不知所以然，其致仙也，而杨能以其闲闲而为超超。此之谓致也，所以灵其才而颖其慧者也。

杨超超是潘之恒最为赞赏的女演员。《仙度》一文旁注说："杨姬行六，子字，更名曰'超超'。"潘之恒因她演出有"度"，可谓"美度绰约如仙"，就称她为"仙度"。他还专门写过《与杨超超评剧五则》，从五个方面激赏杨超超的表演技巧。上面引录《仙度》中的这段话，是说杨超超兼有"才""慧""致"这三者，而且是"美才""真慧""闲致"。根据潘之恒的阐述，他所说的"美才"，包括演员本身的气质、动作、语言的良好素质；他所说的"真慧"，指演员的真正扎实的非一般的接受、理解、记忆及联想的能力；他所说的"闲致"，是指演员强烈的表演欲望、迅速进入创作状态的能力和能自然而又自如地适应舞台情境和节奏的规定并完美地体现出形象风貌的舞台感觉能力和控制能力。如果说"才"是一种禀赋，"慧"是一种内在的智能，"致"则是一种体现的能力。从总体上说，这是一个优秀演员所必须具有的由内至外的艺术素质。由于杨超超三者兼之，"灵其才而颖其慧"，所

以她的表演就挥洒有度（"纵横若有持，曼衍若有节"），光彩照人（"光耀已及于远"）。

四、说"调音"

由戏曲的演唱特点出发（这种特点，按潘之恒的话，就是"写曲于剧"），潘之恒提出"为剧必自调音始"的主张，即主张戏曲表演应首先重视对唱曲的处理。他在《鸾啸小品》的前言中就曾特别指出对昆腔"曲声"的要求："余尚吴歈，以其亮而润、宛而清。乃若法以律之，畅以导之，重以出之，扬袂风生，垂手如玉，同心齐度，合乎桑林，则天趣所成，非由人力。"他还作《曲余》一篇，专门论述"调音"，即如何增强曲声的表现力问题。

"曲余"的"余"，潘之恒解作"满而后溢"。他认为大喜大悲"溢"于形为舞蹈、为叫号；小喜小嗔"溢"于色为嬉靡、为颦溢；若"溢"于音，则为"余韵"。他说：

> 音也者，声与乐之管也。声之微为音，音之宣为乐。故曰："知声而不知音，不能识曲；知音而不知乐，不能宣情。"音既微矣，悲喜之情已具曲中，一颦一笑，自有余韵，故曰"曲余"。今之为剧者，不能审音，而欲剧之工，是愈求工愈远矣。

按潘之恒的见解，"曲余"应包括"识曲"与"宣情"两方面。"识曲"要求懂字音与唱法等律度，所谓"才吐一字，而形、色无不之焉"。他在《正字》一文中更具体地提出字、音之是否准确和圆美，直接关系到曲意与演态的效果："夫曲先正字，而后取音，字讹则意不真，音涩则态不极"，"吐字如串珠，于意义自会；写音如霏屑，于态度极工"。潘之恒还进而断言："奏曲而无音，非病音也，态不浃也；同音而无字，非

病字也,意不融也。故欲尚意、态之微,必先字、音之辨。"

由于字音关系意态,而意态则直接关系到剧中情景的表达,因而"识曲"与"宣情"也就自然相关。潘之恒在《曲余》篇中就说:"悲喜之情,已具曲中;一颦一笑,自有余韵,故曰曲余。"他在《正字》篇中也说,字、音、意、态准确和谐了,就可"令听者凄然感泣诉之情,偬然见离合之景,咸于曲中呈露"。

由此可见,"识曲"与"宣情"都基于"审音",所以潘之恒强调"审音"在戏曲表演中的特别重要的地位:"为剧者,不能审音,而欲剧之工,是愈求工愈远矣。"

另外,潘之恒对唱曲的声音效果,也提出了很高的要求。他在《叙曲》篇中说:

> 音尚清而忌重,尚亮而忌涩,尚润而忌颣,尚简捷而忌慢衍,尚节奏而忌平铺。有新腔而无定板,有缘声而无转字,有飞度而无稽留……大都轻清寥亮,曲之本也。调不欲缓,缓令人怠;不欲急,急令人躁;不欲有余(余,此处指多余、累赘),有余则烦;不欲软,软则气弱。

这里要求曲音"轻清寥亮",灵活、流畅,要求曲调缓急有度,而且要简捷而有气势。总之,唱曲效果是戏曲美感的灵魂。要求声音、节奏的美好和唱曲处理的创新精神,这体现了潘之恒对艺术美的严肃的追求。

五、说"度、思、步、呼、叹"

《与杨超超评剧五则》是潘之恒有关表演理论的重要篇章。文中通过对杨超超演出技巧的评析与赞赏,分别说明"度、思、步、呼、叹",

即有关戏剧表演技巧的五个问题。潘之恒写道：

> 余前有曲宴之评。蒋六、王节才长而少慧，宇四、顾筠具慧而乏致，顾三、陈七工于致而短于才，兼之者流波君杨超超，而未尽其度。吾愿仙度之尽之也。尽之者度人，未尽者自度。余于仙度满志而观止矣，是乌能尽之！一之度。
>
> 西施之捧心也，思也，非病也。仙度得之，字字皆出于思。虽有善病者，亦莫能仿佛其捧心之妍。嗟乎！西施之颦于里也，里人颦乎哉？二之思。
>
> 步之有关于剧也，尚矣。邯郸之学步，不尽其长，而反失之。孙寿之妖艳也，亦以折腰步称。而吴中名旦，其举步轻扬，宜于男而慊于女，以缠束为矜持，神斯窘矣！若仙度之利趾而便捷也，其进若翔鸿，其转若翻燕，其止若立鹄，无不合规矩应节奏。其艳场尤称独擅，令巧者见之，无所施其技矣！三之步。
>
> 曲引之有呼韵，呼发于思，自赵五娘之呼蔡伯喈始也。而无双之呼王家哥哥，西施之呼范大夫，皆有凄然之韵，仙度能得其微矣。四之呼。
>
> 白语之寓叹声，法自吴始传。缓辞劲节，其韵悠然，若怨若诉。申班之小管，邹班之小潘，虽工一唱三叹，不及仙度之近自然也。呼叹之能警场也，深矣哉！五之叹。

"度"，是一种舞台感觉，而首先是"分寸感"。有了良好的感觉，一切动作就都出于自然，恰到好处。"度"有两类，上者"度人"，次者"自度"。"度人"是产生了角色的感觉，"自度"则依然是演员本身的"自我感觉"，只有前者才是真正良好的，彻底的"舞台感觉"。

"思"，是主观情思、精神。情感自心中自然流出，动作有内心的充分根据，这就是"字字皆出于思"的意思。以西施为例："西施之捧

心也,思也,非病也。""捧心"这一巧妙的舞台动作,首先由心理所支配,而非由生理所决定。否则,"捧心"就不成其为"妍"了。

"步",指形体动作,这是最基本的戏剧动作。"步之有关于剧也尚矣",它直接关系到整个演出的成败,因而每个演员都必须"尽其长"。如杨超超的演出,其妙处就在于"举步轻扬","利趾而便捷","其进若翔鸿,其转若翻燕,其止若立鹄,无不合规矩应节奏",灵敏、轻盈、稳定,而且要与规定情境及整个戏剧节奏相适应,这是对旦角的要求,其精神实质(如"合规矩应节奏")则适合各类角色的表演。

"呼"和"叹"则是对两种"白"的表演要求。"呼"是"曲引"的"呼韵",突出于一个角色对另一角色的思念或情感投射,因而"呼发于思",必须表现出情感之"微"。如赵五娘之呼蔡伯喈、无双之呼王家哥哥、西施之呼范大夫,都要表现出"凄然之韵"来。"叹"是"白语"中的"叹声",必须充满感情,"若怨若诉",更要出于"自然"。对"呼"与"叹"这一类凝聚着情感的地方,不可草草放过,演得好,是可以产生强烈的剧场效果的,所以说:"呼叹之能警场也,深矣哉!"

六、说"神合"

《神合》篇论述表演的创作过程和欣赏过程的一种妙合。

潘之恒说自己观剧数十年,至晚年才懂得"以神遇"。少年时,"以技观进退步武","非得嘹亮之音、飞扬之气,不足以振之",即只能欣赏外部技巧和做作夸张的声容。壮年时,认为"知审音而后中节合度者,可以观",因而"质以格囿,声以调拘,不得其神",即只能欣赏戏剧的"中节合度"这些外部形态的美感。只有到了晚年,才真正感受到"神遇"这种高妙的境界,这时的美感享受就"不在声音笑貌之间",而在于"神合"之处。"神合"之处,即欣赏者"以神求",而欣赏对象则"以神告",即找到了声容之外的美感,这就是戏剧的内在

美。这种内在的美的神髓是什么呢？就是"志"与"情"的融合，即思想与情感的融合，犹如汤显祖所说的"神情合一"的境界。在"神合"的时候，观者、作者、演员与角色的精神已经自然交融，或表现为共鸣，或表现为陶醉，或表现为激起，等等。

《神合》一文实质上也即是从观众的心理变化这一角度对表演提出要求，认为优秀的表演必定经得起优秀的观众（其中包括优秀的戏剧评论家）的鉴析和品度。潘之恒的这一见解还启示我们：培养好的观众与培养好的演员同样重要，而且，两者相辅相成。

七、小结

像潘之恒这样的戏剧评论家和表演艺术理论家，在艺术史上是不可多得的。他的理论非常丰富而且有相当的深度。他经过数十年的考察揣摩，分析并研究许多曲派与演员的表演特色，然后用小品文的方式，写出自己的体会。他从演员的素质、内心体验与外部表现、舞台情感生活和感觉、形体动作、演唱效果等多方面，提出了一整套的演剧见解和表演要求。这些见解，具有鲜明的实践性，因为它从演员的舞台实践中总结出来，又要回到演员中去，指导新的表演创作，这是最为可贵的。这些见解，沟通了文人作者与表演者之间、演员与观众之间的关系，前者从"情"的阐述中得以沟通，而后者在"神合"中得以实现。在潘之恒的文章中还可以看到，某些家班主人（如吴越石）在训练、指导演员和排演的时候，事实上是在执行导演的职能，而在潘之恒的评论中，可以看出他对这些"导演"者的评价，从而表现出他自己对此项工作的见解。因而可以说，潘之恒的戏曲评论中确实存在着导演学的知识①。

———————

① 参阅高宇《潘之恒论导演和演员的艺术》，《戏曲研究》1980 年第 3 辑。

第五节　胡应麟、徐复祚和谢肇淛

胡应麟、徐复祚与谢肇淛都是万历年间比较著名的曲论家。但他们首先都不是以曲学出名的。胡应麟首先是以博学著名,而且是重要的诗论家;徐复祚是著名的戏曲作家,传奇和杂剧创作都很有成就;谢肇淛是著名的笔记小品作家,在社会学和文学研究方面颇有成果。这三个人各有一种笔记传世:胡应麟的《少室山房笔丛》,徐复祚的《三家村老委谈》,谢肇淛的《五杂组》。《少室山房笔丛》以考据为主,《三家村老委谈》以谈故为主,《五杂组》则有较多的论述证辨。在这三部笔记中,都有关于戏曲的条目,三部笔记的总体特色在谈戏曲的时候也都得到体现:胡文以考据胜,徐文以评议胜,谢文则以论辨胜。

一、胡应麟的戏曲考

胡应麟(1551—1602)字元瑞,又字明瑞,号石羊生,又号少室山人,兰溪(今属浙江)人,万历举人。胡氏广涉书史,学问渊博,系明代中叶的博学家之一,和杨慎、陈耀文、焦竑等齐名。王世贞《石羊生传》称:"元瑞自髫髻厌薄荣利,余子女玉帛、声色狗马服玩诸好,一切泊然,而独其嗜书籍自天性。"王世懋评胡氏诗歌创作则说:"元瑞既少游中原,早脱越吟,力追大雅,绝不为柔曼浮艳儿女子之态,故其诗多感慕意气,敦笃友谊,有燕赵烈士风。"(《王奉常集》卷六《胡元瑞诗小序》)。胡应麟著有《少室山房类稿》《诗薮》《少室山房笔丛》等。胡氏受王世贞影响较深,因此他对于诗歌的品评,常常以王世贞《艺苑卮言》为标准。但其诗论总体上还有自己的特色。在诗论专著

《诗薮》中主张体格声调与兴象风神的兼重,尚格与尚变的统一。

胡氏的《少室山房笔丛》是一部以考据为主的笔记。其中《庄岳委谈》下卷对于古典小说戏曲的创作历史,提供了许多有用的材料。

关于戏曲,《庄岳委谈》中,有如下几方面值得注意。

1. 戏曲考源

胡应麟是主张词曲同源的,认为"世所盛行宋元词曲,咸以昉于唐末,然实陈、隋始之",并明确提出:"六朝五季,始若不侔,而末极相类:陈、隋二主,固鲁、卫之政;乃南唐、孟蜀二后主,于词曲皆致工。蜀则韦庄在昶前,唐则冯、韩诸人,唱酬煜世。并宋元滥觞也。"对于世称为李白所作的《菩萨蛮》《忆秦娥》二曲,细加考索,认为"二词虽工丽而气衰飒",应为晚唐人词。

关于戏剧表演,他认为实滥觞于"优孟抵掌孙叔敖",对于脚色演变,考索尤其细密。如关于"装旦",他根据《辍耕录》认为"汉宦者传,脂粉侍中,亦后世装旦之渐";又根据《乐府杂录》,认为唐代"假妇人"即后世装旦;认为元杂剧所谓装旦,即作者当时的正旦,元代装旦已"多如人为之"。该书还对院本"五花",宋杂剧"一甲"五人或八人脚色作了仔细的考证和介绍。

胡应麟不脱文士习见,认为"词曲游艺之末途,非不朽之前著",但他同时又将词、曲与诗、文并列:"汉文、唐诗、宋词、元曲,虽愈趋愈下,要为各极其工。"

2. 作家作品丛考

胡应麟首先指出,元代戏曲家王实甫、高则诚,"声价本出关、郑、白、马下",而他当时盛行的元代戏曲,却只有《西厢》《琵琶》而已。胡氏称王实甫为"词曲中思王、太白",关汉卿"虽字字本色,藻丽神俊,大不及王"。又称高则诚为"才士涉学者",认为以他为首的浙东浙西作曲家力量雄厚,"元词手与中原抗衡,惟越而已"。

　　《庄岳委谈》对这两部名著的比较颇有见地。该书称："《西厢》主韵度风神，太白之诗也；《琵琶》主名理伦教，少陵之作也。"以李杜来比拟两个名剧，一则可以表明他对此二剧的推崇，另外也点出了两剧的特色。胡氏论诗，并称李杜，所论颇为中肯，他认为"李、杜二家，其才本无优劣，但工部体裁明密，有法可寻；青莲兴会标举，非学可至。"（《诗薮·外编卷四》）具体而论，他又称："唐人才超一代者，李也；体兼一代者，杜也。李如星悬日揭，照耀太虚；杜若地负海涵，包罗万汇。李惟超出一代，故高华莫并，色相难求；杜惟兼总一代，故利钝杂陈，巨细咸畜。"（《诗薮·内编卷四》）由于胡氏论诗兼重体格声调和兴象风神，因而并举李杜。《庄岳委谈》并称《西厢》《琵琶》的原因亦在此。但如果从"才情"的角度去评比，胡氏则自然认为《琵琶》当让《西厢》一筹：

　　　　近时左袒《琵琶》者，或至品王、关上。余以《琵琶》虽极天工人巧，终是传奇一家语。当今家喻户习，故易于动人，异时俗尚悬殊，戏剧一变，后世徒据纸上，以文义摸索之，不几于齐东、下里乎？《西厢》虽饶本色，然才情逸发处，自是卢、骆艳歌，温、韦丽句。恐将来永传，竟在彼不在此。

认为《西厢》以才情胜，是有道理的。但对《琵琶》的批评处，却值得商榷。《琵琶》全剧曲词，大体可分为两类，一类是本色之词，另一类则偏于雅。此处所谓"齐东、下里"之词，正是《琵琶》传唱于舞台上的精华，胡氏站在贵族文人的立场上，鄙视之，则是一种偏见。另外，《西厢》曲词的成就、恐怕也不止于"卢、骆艳歌"和"温、韦丽句"，而首先在于它的"韵度风神"。

　　《庄岳委谈》还对元杂剧《倩女离魂》《单刀会》，传奇《连环记》《绣襦记》等作了考证。

另外，《少室山房类稿》对徐渭《四声猿》和梁辰鱼剧作等的见解也很有特色。

> 近读山阴徐文长氏《四声猿》，惟压卷祢正平骂曹氏一章佳耳。中饶本色隽语，矫矫不入南音，细检之，字意亦多复杂，且用韵时有重者，此胜国名家通病。盖以见执事之超然，非良工苦心，故未易识也。梁辰鱼《红线》足称本朝杂剧鼻祖：丰而洁，丽而清，繁而不乱，第本色颇为彩绘所胜。若《浣纱》则终篇无一佳语，往往乡社老人动止供笑矣。……徐四剧自首章外，《木兰》差可诵，余亦庸庸，门下皆已睹否？（卷百十三《杂柬汪公谈艺五通》之四）

这封书简，突出了对"本色"的要求。《四声猿·狂鼓史》"饶本色隽语"，所以称之为"佳"；《红线》余均好，只有一点不足，"本色"为"彩绘"所胜。胡应麟在这里提出"丰而洁，丽而清，繁而不乱"的原则，作为对剧本创作的语言色彩、情节安排的要求，颇具辩证精神。这其实也正是胡氏的评品标准。胡氏此处认为《浣纱》"终篇无一佳语"，却显然是有偏见的，原因在于他的评曲多从文辞着眼，而不懂得从演唱的角度来衡量。这也往往是博学文士评曲的一种通病。

3. 有关理论

《庄岳委谈》以考证文字为主，间以评论与言理。关于戏曲理论，所言无多，而且不成体系，不甚成熟。要而论之，以下几点值得注意：

其一，文体之变说。胡应麟认为戏曲的出现，是文体之变的结果：

> 今世俗搬演戏文，盖元人杂剧之变，而元人杂剧之类戏文

者,又金人词说之变也。杂剧自唐、宋、金、元迄明皆有之,独戏文《西厢》作祖。《西厢》出金董解元,然实弦唱小戏之类,至元王、关所撰,乃可登场搬演。高氏一变而为南曲。承平日久,作者迭兴。古昔所谓杂剧院本,几于尽废,仅教坊中存什二三耳。

承认戏曲各体也如其他文艺门类一样,处于变化之中。这与一味复古的主张针锋相对。事实上又把"弦唱小戏"尊为戏曲之祖,这也是对民间小唱的一种肯定。但胡氏认为南曲是由北曲变化而来,与史实并不相符,这个观点是从王世贞《曲藻》处搬来的。胡氏又认为戏曲大盛,本身就是艺术发展变化的结果。《庄岳委谈》称唐宋前"俳优杂剧"仅供人一笑,有如傀儡,所以不如歌、舞、器乐等受雅士所留意。只有到了元代,《西厢》《琵琶》等名著迭出,戏曲活动才大增声势,"演习梨园,几半天下。上距都邑,下迄闾阎,每奏一剧,穷夕彻旦",其他表演艺术在此时就相形见绌了。胡氏认为这是"古今一大变革"。他就是从这种变革中考察并肯定了戏曲艺术的历史地位。

其二,无根无实说。认为传奇既称之为"戏文",就"亡往而非戏"。"戏"是什么呢? 胡氏主张"其事欲谬悠而亡根","其名欲颠倒而亡实"。所谓"谬悠其事",他以《琵琶》《西厢》《荆钗》《香囊》等名著的故事为例("中郎之耳顺而婿卓也,相国之绝交而娶崔也,荆钗之诡而夫也,香囊之幻而弟也"),说明戏曲创作是需要虚构的。所谓"颠倒其名",他以脚色为例,即所谓"曲欲熟而命以生也,妇宜夜而命以旦也,开场始而命以末也,涂污不洁而命以净也",以此说明剧中脚色称呼与其本身特色刚刚相反。胡氏在这里已经认为艺术真实并不等于生活真实,由此出发,他批评了当时片面求实的创作倾向,认为作传奇,若效法"良史"就失去了"古意"(即传统的精神)。胡氏的这一见解十分可贵。但胡氏对艺术与生活(或历史)之间的应有关系并不明确,他认为两者之间正是"颠倒"的关系,这就不妥了。因为艺

术真实是以生活真实（或历史真实）为基础的，不可故意乖谬，甚或颠倒，该书下文所述杂剧《单刀会》的情节在《三国志·鲁肃传》中可以找到原型，即说明了艺术创造与史实之间的这种关系。而且，艺术作品既然允许虚构，这就与现实事物并无直接对应关系，不存在"颠倒"云云。至于胡氏由此而提出的对"生、旦"等脚色名称含义的"颠倒"解释，也并无事实根据，显然属于主观臆测。

其三，沉深本色说。《庄岳委谈》通过对元代三篇散套的比较分析说：

> "暗想当年，罗帕上把新诗写"，沉深逸宕，而字字本色，真妙绝古今矣。"百岁光阴"意胜，觉筋骨稍露；"长空万里"辞胜，觉肌肉太丰：俱让一筹也。

认为曲意"沉深逸宕"、曲辞"字字本色"，就是绝妙好曲。如果意"露"或辞"丰"，都低一筹。虽然胡氏在具体评论时并没有处处如他所主张的这样全面考察，但这样主张的本身却显然是可取的。这种见解，与清代李渔提出作曲应"意深词浅"，其义大略相通。

二、徐复祚的本色说

徐复祚（1560—约1630）原名笃儒，字阳初，号暮竹，别署破悭道人、洛诵生、休休生、三家村老、忍辱头陀、悭吝道人等，常熟（今属江苏）人。博学能文，尤工词曲，同乡人钱谦益评论他的小令，认为可以与高则诚相比（据《柳南随笔》卷一）。著有戏曲多种，今存传奇《红梨记》、《投梭记》、《宵光记》（又名《宵花剑》）及杂剧《一文钱》。另有曲选《南北词广韵选》及笔记《三家村老委谈》（又称《花当阁丛谈》）三十六卷。后人辑《三家村老委谈》中论曲部分为《曲论》一卷。

《曲论》的主要内容是作家与作品评论，在评论中贯穿着他的创作主张，其核心是强有力地鼓吹戏曲的本色当行。

1. 对《琵琶》《拜月》的评论

对于《琵琶记》，《曲论》中一方面全面赞扬其词的各种风致："富艳则春花馥郁，目眩神惊；凄楚则啸月孤猿，肠催肝裂；高华则太华峰头，晴霞结绮；变幻则蜃楼海市，顷刻万态。"但又指出《琵琶记》曲词中有不含声韵的现象。在评论《琵琶》的时候，徐复祚批评王世贞"于词曲不甚当行"，因为王世贞认为"于腔调微有未谐"是可以谅解的，"不当执末以议本"。徐复祚则认为"腔调未谐，音律何在?"认为王世贞主张的"不当执末以议本"是"抹杀谱板"，不利于戏曲创作。徐复祚赞成朱权关于"作曲先要明腔，后要识谱，切记忌有伤于音律"的主张。

在评论《琵琶记》时，徐复祚还提出一个观点："传奇皆是寓言，未有无所为者，正不必求其人与事以实之也。"这是对古代"索隐派"的批评。因为一些杂著硬是要考出高明作剧的影射某人某事。徐复祚认为对待戏曲作品。不能如此地着"实"考证，他认为"传奇皆是寓言"，所谓"寓言"，就不是真人真事。

关于《拜月亭》，徐复祚是推崇备至的，他同意何良俊认为"施君美《拜月亭》胜于《琵琶》"的主张，其原因就在于《拜月亭》"宫调极明，平仄极叶，自始至终，无一板一折非当行本色语"。基于此，他针锋相对地批评了王世贞关于《拜月》有"三短"的苛评："弇州乃以'无大学问'为一短，不知声律家正不取于弘词博学也"；"又以'无风情，无裨风教'为二短，不知《拜月》风情本自不乏，而风教当就道学先生讲求，不当责之骚人墨士也"；"又以'歌演终场不能使人堕泪'为三短，不知酒以合欢，歌演以佐酒，必堕泪以为佳，将《薤歌》《蒿里》尽侑觞具乎?"徐复祚在此借评论《拜月》批评了"文辞家"和"道学家"

式的偏见,即反对以"弘词博学"和"风教"来衡量戏曲作品。另在这
里还肯定了喜剧的意义;不过,以"酒以合欢,歌演以佐酒"的认识来
解释喜剧作用,显然是十分肤浅的,因为他没有看到优秀的喜剧与悲
剧一样,都有重大的社会意义。

2. 对文词家传奇的批评

对"文词家"的戏曲创作流弊,明中叶以后有许多戏曲家都起而
攻之,而徐复祚可谓最为坚决。他的《曲论》总篇幅不大,但这方面的
批评文字却不少。而且态度十分激烈。《曲论》首先批评了《香囊
记》等传奇:

> 《香囊》以诗语作曲,处处如烟花风柳,如"花边柳边""黄昏
> 古驿""残星破暝""红入仙桃"等大套,丽语藻句,刺眼夺魄。然
> 愈藻丽,愈远本色。《龙泉记》《五伦全备》,纯是措大书袋子语,
> 陈腐臭烂,令人呕秽,一蟹不如一蟹矣。此后作者辈起,坊刻充
> 栋,而佳者绝无。

接着,批判了郑若庸的《玉玦记》:

> 此记极为今学士所赏,佳句故自不乏……独其好填塞故事,
> 未免开钉铰之门,辟堆垛之境,不复知词中本色为何物,是虚舟
> 实为之滥觞矣。

还批判了梅鼎祚的《玉合记》:

> 传奇之体,要在使田畯红女闻之而趯然喜,悚然惧。若徒逞
> 其博洽,使闻者不解为何语,何异对驴而弹琴乎? ……余谓:若

歌《玉合》于筵前台畔,无论田畯红女,即学士大夫,能解作何语
者几人哉!……文章且不可涩,况乐府出于优伶之口,入于当筵
之耳,不遑使反,何暇思维,而可涩乎哉!

但《曲论》对张凤翼、屠隆等人的作品却还是以肯定为主的。认为张
凤翼的《红拂记》"佳曲甚多,骨肉匀称"。认为屠隆的《昙花记》等
"肥肠满脑,莽莽滔滔,有资深逢源之趣,无捉衿露肘之失",故而不同
意有人以"浓盐赤酱"来讥刺屠隆之曲。但徐复祚也指出了梅、屠的
主要缺点在于作曲用韵不严,"未守沈(璟)先生之律"。

徐复祚认为戏曲演唱的欣赏过程是一次性完成,"不遑使反
(返)",因而要使"筵前台畔"的"田畯红女"都能理解,受其感动,则
要求明白易晓而反对艰深晦涩,"丽语藻句""填塞故事""逞其博洽"
等做法,都是远离戏曲本色的。因而,对文辞家的陋习的批判,说到
底,还是对本色当行的提倡。

徐复祚本人是一位著名的戏曲作家,他的传奇《红梨记》和杂剧
《一文钱》都是戏曲史上的名著。他本人富有戏曲创作的实感与经
验。因而,他就主张从演出效果进行创作,要把功夫下在"本色当行"
方面。他主张"头脑"专一,因而批评张凤翼《红拂记》头绪不一,遂
成两家门,"头脑太多";批评孙柚《琴心记》"头脑太乱,脚色太多,大
伤体裁,不便于登场"。他主张结构严谨,因而批评王骥德《题红记》
结构如抟沙,"开合照应,了无线索";批评梁辰鱼《浣纱记》"关目散
缓,无骨无筋,全无收摄"。正是从演出着眼,他才推崇以本色胜的作
品如《拜月》等,而反对文辞家的种种歪风。也正于此,他才特别推崇
沈璟的《南词全谱》之类著作。认为这是"词林指南车"。

徐复祚对于戏曲语言主张浅显,但对曲意却并不以一览无余为
佳。他认为《西厢记》之所以妙绝千古,正在于"似假疑真,乍离乍
合,情尽而意无穷"。对于梁辰鱼的《浣纱记》,他感到不满足,其中

一个原因就在于该剧"一过后便不耐再咀"。

三、谢肇淛的虚实论

谢肇淛(1567—1624)字在杭,长乐(今属福建)人,明万历壬辰(1592)进士,授湖州推官,量移东昌,后至广西右政使。肇淛善诗文,知识广博,先追随王、李,后醉心王稚登,近公安派,与袁宏道、臧懋循等友善,撰有《滇略》《史觿》《北河记略》《文海披沙》《五杂组》《小草斋稿》等。《五杂组》系笔记小品,无所不谈。其中关于戏曲小说的几个片段,值得注意。

《五杂组》论小说戏曲创作的主要观点是"虚实相半":

> 凡为小说及杂剧、戏文,须是虚实相半,方为游戏三昧之笔。亦要情景造极而止,不必问其有无也。古今小说家,如《西京杂记》《飞燕外传》《天宝遗事》诸书,《虬髯》《红线》《隐娘》《白猿》诸传,杂剧家如《琵琶》《西厢》《荆钗》《蒙正》等词,岂必真有是事哉?近来作小说,稍涉怪诞,人便笑其不经,而新出杂剧,若《浣纱》《青衫》《义乳》《孤儿》等作,必事事考之正史,年月不合,姓字不同,不敢作也。如此,则看史传足矣,何名为"戏"?

古来曲论,谈"虚实"者并不罕见。谢肇淛《五杂组》则把"虚实相半"看作是戏剧创作的一条规律,即所谓"游戏三昧之笔"。如果进而考察,可以看出,谢氏此处名曰"虚实相半",其实重点在讲"虚",这是针对当时的现状而论。谢氏赞同胡应麟的"无根""无实"说,认为戏剧创作应该"谬悠其事"和"颠倒其名",这正是"戏"与"史传"的区别所在。主张戏剧创作要"情景造极而止",即使"稍涉怪

诞"(实即浪漫虚构),也是允许的。他认为"戏"与"梦"同,本非"真情""真境",因而不必尽合史传:

> 戏与梦同。离合悲欢,非真情也;富贵贫贱,非真境也。人世转眼,亦犹是也。而愚人得吉梦则喜,得凶梦则忧。遇苦楚之戏则愀然变容,遇荣盛之戏则欢然嬉笑,总之,不脱处世见解耳。近来文人,好以史传合之杂剧,而辨其谬讹,此正是痴人前说梦也。

谢氏还以《琵琶》等戏文为例,把戏曲中"绝无影响"的写作称作"独创之笔"。所谓"独创之笔",即艺术虚构。在他看来如果以"史传"来辨"杂剧",正是痴人说梦。他反其道地提出:"事太实则近腐,可以悦里巷小儿,而不足为士君子道也。"

另外,他认为虚构也并不是无端妄作:"小说野俚诸书,稗官所不载者,虽极幻妄无当,然亦有至理存焉。""幻妄无当"而又有"至理存焉",这已经接触到艺术创造的现实意义:艺术真实正是反映了生活的本质。所以他又说:"人世仕宦,政如戏场上耳,倏而贫贱,倏而富贵,俄而为主,俄而为臣,荣辱万状,悲欢千状,曲终场散,终成乌有。"

这种虚实说,源于嘉靖间胡应麟、李贽等人的主张。在万历间得到发展,如王骥德《曲律》主张"剧戏之道,出之贵实而用之贵虚",吕天成《曲品》主张"有意驾虚,不必与实事合"。继后,袁于令的小说论主张"天下极幻之事,乃极真之事;极幻之理,乃极真之理",金圣叹进而主张"自古至今,无限妙文必无一字是实写",李渔的戏曲论则主张"传奇无实,妙在隐隐跃跃之间"。虽然各家所论程度不同,但"虚实论"终于蔚成大观。

第六节　臧懋循的戏曲批评

臧懋循（1550—1620）字晋叔，号顾渚，长兴（今属浙江）人。万历八年（1580）进士，官至南京国子监博士，与汤显祖、王世贞等相友善。他精研戏曲，兼长诗文，曾于山东王氏、湖北刘氏、福建杨氏和家藏杂剧中选出一百种，编成《元曲选》，对元杂剧的流传，影响甚大。在编选过程中，对元曲加以修订，"删抹繁芜，其不合作者，即以己意改之"（《答谢在杭》），并曾删改汤显祖的《玉茗堂四梦》。还选辑有《古诗所》《唐诗所》等，著有诗文集《负苞堂集》。

臧懋循的两篇《元曲选》序言（《元曲选·序》和《元曲选后集·序》，以下分别简称《序》和《后集序》），着重表示他的编选主旨和对戏曲的一些见解。由于《元曲选》的影响，这两编序言也就成了古代曲论中的名篇。其中所论的问题，可归纳为以下几点。

一、论"行家"

臧懋循编选《元曲选》是有现实针对性的。他在《后集序》中称："今南曲盛行于世，无不人人自谓作者，而不知其去元人远也"，故而"选杂剧百种，以尽元曲之妙，且使今之为南曲者，知有所取则"。

臧懋循在《序》中认为"元曲妙在不工而工，其精者采之乐府，而粗者杂以方言"，这其实就是指出元剧作品的本色。正是从本色出发，他对南戏作品褒《荆钗》而贬《琵琶》。对《琵琶》中的曲词又是重本色的部分而薄视文采的部分，他说："予观《琵琶》多学究语耳，瑕瑜各半，于曲中三昧，尚隔一头地。"他评《荆钗》"构调工而稳，运思婉而匝，用事雅而切，布格圆而整"，倍加赞扬（《荆钗记引》）。正因

为此,他对王世贞"津津称许"《琵琶》〔梁州序〕、〔念奴娇序〕这类非本色曲词表示不满。但他又因南戏《幽闺记》与关汉卿《拜月亭》杂剧之间多因袭关系,因而对何良俊一味赞赏《幽闺》而不辨"赝品"也感不满。南戏与北剧两部《拜月亭》之间究竟是何关系,姑且不论,臧懋循的主要目的恐怕还是在肯定杂剧的艺术成就。又由于王世贞既重在辞藻的评论,又未能充分肯定北曲的成就,因而臧懋循对王的评价是"未知曲",而且否定了王《曲藻》对南北曲风格的分析。臧懋循认为"元人所传,总一衣钵,分南北二宗,世人自暗见解,缪相祖述,尊临济而薄曹溪"(《荆钗记引》)。

臧懋循在《后集序》中又以关汉卿为例,认为元剧有成就的作家的一个优点是与表演艺术紧密联系,"至躬践排场,面傅粉墨,以为我家生活,偶倡优而不辞"。这是指出元剧作家的当行,他称这样的剧作家为"行家"。他说:

> 总之,曲有名家,有行家。名家者,出入乐府,文彩烂然,在淹通闳博之士,皆优为之。行家者,随所妆演,无不摹拟曲尽,宛若身当其处,而几忘其事之乌有。能使人快者掀髯,愤者扼腕,悲者掩泣,羡者色飞,是惟优孟衣冠,然后可与于此。故称曲上乘首曰"当行"。

臧懋循在这里以"当行"之曲为"上乘"。而"行家"的优点正在于从搬演出发,来构思情节和塑造角色;而不像"名家"那样仅仅追求"文彩烂然"。"行家"的创作必定注意剧场效果,注意如何吸引观众,感染观众,使"快者掀髯,愤者扼腕,悲者掩泣,羡者色飞"。

由于臧懋循扬"行家"而抑"名家",因而,他对明代的"文词家"或"骈绮派"作家的戏曲作品是不满意的。在《序》中,他点了郑若庸《玉玦》、张凤翼《红拂》、屠隆《昙花》、梁辰鱼《浣纱》、梅鼎祚《玉合》

以及《琵琶》的黄门诸篇,责之为"滥觞极"而"谬弥甚"。对于此类创作,他一言而蔽之曰:"虽穷极才情,而面目愈离。"(《后集序》)由此也可看出,他之编选元曲,是有强烈的现实针对性的。

二、论"作曲之难"

臧懋循认为诗、词、曲同源,但"变益下,工益难"。他提出作曲有三难:"情词稳称之难","关目紧凑之难"和"音律谐叶之难"。所谓"情词稳称"主要指戏曲语言的丰富与准确,其中亦含有本色之意,即指曲文符合剧情的规定、人物的性格和戏曲的形式特点,"雅俗兼收,串合无痕"。所谓"关目紧凑",大略与李笠翁所言"减头绪""密针线"相似,臧懋循突出了"境无旁溢、语无外假"两点。所谓"音律谐叶",即"精审于字之阴阳、韵之平仄"之类。这样三项,从内容到形式对戏曲创作提出很多要求。提出这样三项要求,就足以说明臧懋循的确是懂得戏曲艺术特色的评论家和理论家。从后来的曲论如李渔曲话等著作中,可以看到臧懋循这种见解的影响。

在臧懋循看来,只有元曲才真能达到以上三条标准,而明代的戏曲作家,哪怕是最有名望或最有成就的如汪道昆、徐渭、汤显祖等人的作品,也存在种种缺陷:

> 新安汪伯玉《高唐》《洛川》四南曲,非不藻丽矣,然纯作绮语,其失也靡。山阴徐文长《祢衡》《玉通》四北曲,非不伉俍矣,然杂出乡语,其失也鄙。豫章汤义仍,庶几近之,而识乏通方之见,学罕协律之功,所下句字,往往乖谬,其失也疏。

这里分别从内容、语言、音律三方面批评了三位著名的戏曲作家的不足之处,从而说明创作较为完美的戏曲是不容易的。我们如用"靡、

鄙、疏"三个缺点来批评当时的一般文人创作当然是可以的,而且一些低能作家作品的毛病当然远远不止这三点。不过,这里对"鄙"的批评却是有片面性的。因为"杂出乡语",未必即"鄙",更未必就是缺点。臧懋循此处大概是指徐渭《雌木兰》〔清江引〕("黑山小寇真见浅")之类俗曲。这类俗曲用语固俗,但富有野趣风味,袁宏道特别欣赏,称之为"诨中自越"(《盛明杂剧》)。后来也有人不欣赏,如孟称舜就表示"吾终无取乎尔",并以为越中后来戏曲中的"油腔俗调"正是因为徐渭"始作俑"(《古今名剧合选·雌木兰替父从军》眉批)。若平心而论,则"杂出乡语"对于戏曲作品,尤其是对于喜剧来说,有时还是不可缺少的,如果说"油腔"多不可取,而"俗调"却未必即"鄙"。

三、论汤显祖

臧懋循与汤显祖是颇有交情的,他对汤显祖的"四梦"的研究和改编曾作过很大的贡献。但是,他对汤显祖的指责特别多,这是值得注意的。除了上面引到的这一段话外,臧懋循论汤显祖还有以下一些主要意见:

> 汤义仍《紫钗》四记,中间北曲,骎骎乎涉其藩矣,独音韵少谐,不无铁绰板唱"大江东去"之病。南曲绝无才情,若出两手,何也?(《元曲选序》)
>
> 临川汤义仍为《牡丹亭》四记,论者曰:"此案头之书,非筵上之曲。"夫既谓之曲矣,而不可奏于筵上,则又安取彼哉?(《玉茗堂传奇引》)
>
> 今临川生不踏吴门,学未窥音律,艳往哲之声名,逞汗漫之词藻,局故乡之闻见,按亡节之弦歌,几何不为元人所笑乎!予

> 病后一切图史悉已谢弃,间取"四记",为之反覆删订。事必丽
> 情,音必谐曲,使闻者快心而观者忘倦,即与王实甫《西厢》诸剧
> 并传乐府可矣。(《玉茗堂传奇引》)

这些评论,凡批评汤显祖处,均集中在一点上,即指出汤显祖戏曲作品在音律上的欠缺。

首先摆出情况。认为"临川四梦"的北曲创作比南曲要好,大略是指其较显本色,而南曲则"绝无才情",大略是指其没有达到本色当行的能力。但即使是北曲,也存在"音韵少谐"的短处。因而人称"四梦"为"案头之书"。

其次说明原因。认为汤显祖的偏向有两点,一是疏于协律("学未窥音律"),二是过施文采("逞汗漫之词藻")。

再次指出补救办法。认为对"四梦"必须加以删订,从如下三方面加以补正:一,"事必丽情",即题材要集中在主要情节上,不可横生枝节,而且要令情节利于发挥剧本的情思,克服戏剧情节中"迫促而乏悠长之思"或"牵率而多迂缓之事"的毛病(臧改本《紫钗记》总批);二,"音必谐曲",即选字成句要符合曲牌的音律要求,做到声韵谐协;三,而且要"使闻者快心,而观者忘倦",即符合作为听觉艺术和视觉艺术相结合的剧场艺术的审美特点,使之成为"筵上之曲"(其实质即"剧场艺术")。

由此也可知,臧懋循删订"四梦"的目的是为了利于演出,如同他自己所称:"予故取玉茗堂本细加删订,在竭俳优之力,以悦当筵之耳。"(臧改本《紫钗记》总批)臧懋循的删订主要做了两项工作,一是删并并调整场子,二是删改曲词道白。这两项工作都是以利于演唱为准则。但由于臧懋循本人的才情和志趣所限,删改时常有伤损原作曲意或"点金成铁"的现象,因而曾遭后人如茅氏兄弟的批评。臧懋循则声称经他的删订,"四梦"就可"与王实甫《西厢》诸剧并传"。

就效果来看,此话不免有过于自负之嫌;但就出发点来看,却正表明他对汤显祖剧作的较高评价以及推广宣传"四梦"的愿望。

臧懋循对汤显祖的评论中也有偏颇之词。如认为汤显祖"南曲绝无才情",自然说得过偏,因而同时人王骥德在《曲律》中就曾指出:"夫临川所屈者,法耳,若才情,正是其胜场,(臧氏)此言亦非公论。"而且,汤显祖作品也并非全是"案头之曲","四梦"在音律方面的欠缺也是情况不一的,臧氏评骘似有一概而论的偏向。

第七节　吕天成《曲品》

一、吕天成及其《曲品》

吕天成(1580—1618)字勤之,号棘津,别署郁蓝生,余姚(今属浙江)人,万历间诸生。年未四十而卒。其祖母孙夫人好储书,古今戏剧靡不购存,因而天成从小博览戏曲作品,后又亲自广泛搜贮剧本。天成父吕姜山系汤显祖同年进士,也爱好戏曲,其外祖父孙鑛和表伯父孙如法都曾对天成亲授曲学和音韵。天成平生最服膺沈璟,沈璟把未刻著述都请他代为刊行。又与王骥德称文字交垂二十年之久。其著作有《烟鬟阁传奇》十多种、杂剧八种,几乎全佚。王骥德《曲律》称:"(天成)从髫年便解摘抉,如《神女》《金合》《戒珠》《神镜》《三星》《双栖》《双阁》《四相》《四元》《二嫷》《神剑》,以迨小剧,共二三十种";"至摹写丽情亵语,尤称绝技,世所传《绣榻野史》《闲情别传》,皆其少年游戏之笔"(《杂论下·九二》)。今传杂剧《齐东绝倒》一种,署名"竹痴居士"。另传有《青红绝句》一卷。

《曲律》又称:"(天成)所著传奇,始工绮丽,才藻烨然;后最服膺词隐,改辙从之,稍流质易,然宫调、字句、平仄,兢兢慎慎,不少假借"

（同上）。而沈璟评吕天成作品为"格律精严，才情秀爽"，这大略如吕天成在《曲品》中提出的"双美"。吕天成的创作思想大致上正是经历了"文采——格律——双美"的变化过程。

吕天成传世之作主要是《曲品》二卷①。上卷评戏曲作家九十五人，散曲作家二十五人；下卷评戏曲作品二百十一种。凡是明代嘉靖以前的作家、作品，分为神、妙、能、具四品，称为《旧传奇品》；隆、万以来的作家、作品，分为上上、上中、上下、中上、中中、中下、下上、下中、下下九品，称为《新传奇品》。关于《曲品》的成书经过，《曲品自序》有一段具体的叙述：

> 壬寅岁（1602），曾著《曲品》，然惟于各传奇下著评语，意不尽，亦多未当，寻弃去。十余年来，予颇为此道所误，深悔之，谢绝词曲，技不复痒。今年（万历癸丑，1613）春，与吾友方诸生剧谈词学，穷工极变，予兴复不浅，遂趣生撰《曲律》。既成，功令条教，胪列具备，真可谓起八代之衰，厥功伟矣！……予曰："……子慎名器，余且作糊涂试官、冬烘头脑，开曲场、张曲榜，以快予意，何如？"生笑曰："此段科场，让子作主司也。"予归检旧稿犹在，遂更定之，仿钟嵘《诗品》、庾肩吾《书品》、谢赫《画品》例，各著论评，析为上、下二卷：上卷品作旧传奇者及作新传奇者；下卷品各传奇其未考姓氏者，且以传奇附；其不入格者，摈不录。

二、"双美"说及其他

《曲品》虽是分别对各作家、作品作简略评述，而不大作理论阐

①　本文引述吕天成《曲品》，主要依据清华大学藏乾隆杨志鸿抄本，间取《中国古典戏曲论著集成》本。

述,但在通读全书时,觉得还是有几个有特色的观点值得提出加以分析的:

1."双美"说

《曲品》在论述沈璟、汤显祖的风格时,提出一个著名的主张:

> (沈、汤)二公譬如狂、狷,天壤间应有此两项人物。不有光禄,词型弗新;不有奉常,词髓孰抉? 倘能守词隐先生之矩矱,而运以清远道人之才情,岂非合之双美者乎?

由于万历期间这两位著名作家创作志趣的不同,因而对戏曲创作在艺术问题上有不同的认识与追求。沈璟重"声情",汤显祖重"文采",沈重"条法",汤重"才情"。许多戏曲作家都曾研究过这种现象,但诸家所论常有所偏。越中曲学家王骥德、吕天成则通过对沈汤作专门的比较分析,在沈汤间渐取折中的认识。此后又有一些曲学家趋向折中的观点,如孟称舜说:"沈宁庵崇尚谐律,而汤义仍专尚工辞,二者俱为偏见"(《古今名剧合选·序》);沈宠绥说:"矜格律则推词隐,擅才情则推临川"(《弦索辨讹序》),等等。许多戏曲作家在这种分析与争论中,逐渐克服片面性,在创作中力求使剧本的文学性与舞台性都有所提高。因而,近人吴梅认为吴炳、孟称舜等人是"以临川之笔,协吴江之律",吕天成、卜世臣、王骥德、范文若等人是"以宁庵之律,学若士之词"。当时的一些曲论家还从理论上肯定了两者结合的好处,如王骥德主张"必法与词两擅其极"(《曲律》),张琦认为"辞、调两到,讵非盛事与?"(《衡曲麈谭》)吕天成《曲品》此处更明确地提出"双美"的主张。后来祁彪佳津津乐道"闲于法而工于辞"(《远山堂曲品》);冯梦龙主张"娴于词而复不诡于律";凌濛初在《谭曲杂劄》中更直称吕天成"其语良当"。可见吕天成"双美"一说

对明末戏曲理论的发展影响甚大。自这种"双美"的主张形成后，传奇作家大都向着这个方向努力。

《曲品》在作家作品评价中，也非常注意从"格"与"辞"两方面去考察。如评陈卿的《金门大隐》中说，"严守松陵之法程而布局摘词尽脱套"，评佘聿云《量江》则说，"全守韵律，而词调俱工，一胜百矣"。

2. "本色""当行"说

虽然明代关于"本色"的探讨者甚多，但各家持论各不相同，同样，关于"当行"的提倡者亦甚多，但真正懂"当行"的文人却并不多。吕天成认为"当行之手不多遇，本色之义未讲明"，因而在《曲品》中插入一段专论"本色""当行"的话。

> 当行兼论作法，本色只指填词。当行不在组织匼饤学问，此中自有关节局概，一毫增损不得，若组织，正以蠹当行。本色不在摹剿家常语言，此中别有机神情趣，一毫妆点不来，若摹剿，正以蚀本色。……果属当行，则句调必多本色；果具本色，则境态必是当行矣。

吕天成论本色、当行有三点值得注意：第一，本色专指填写曲词，而当行却要解决戏剧创作方法问题。所谓曲词的"本色"，在于"别有机神情趣"，即具有独特的内在的精神，犹如徐渭所说的"自有一种妙处"。所谓方法的"当行"，在于"自有关节局概"，即处理好结构之类技巧问题。第二，本色与当行之间是有紧密关联的。懂得作法的"当行"，语言必定本色；懂得运用戏剧独特的"本色"语言，也就能产生舞台"当行"的效果。第三，因而就不应把"当行"误解为卖弄文才的语言游戏，也不应把"本色"狭隘地理解为只要语言的浅庸。

吕天成关于"本色、当行"的论述是简明的,其精神与王骥德所论接近,从表述方法看,其明确性胜过《曲律》,但具体化却又逊《曲律》甚远。

3."趣味"说

《曲品》通过传奇与杂剧的比较,认为传奇"趣""味"胜过杂剧:"杂剧但撼一事颠末,其境促;传奇备述一人始终,其味长。无杂剧则孰开传奇之门? 非传奇则未畅杂剧之趣也。"由于戏剧体制的发展,传奇比杂剧"味"更"长"而"趣"更"畅"。

戏曲的"趣味"从何而来呢? 吕天成认为一是"描画世情,或悲或笑",即通过悲欢离合的情节,感动观众;二是"凑泊常语,易晓易闻",即浅显易懂;三是"有意驾虚,不必与实事合",即充分发挥艺术虚构的作用;四是"有意近俗,不必作绮丽观",即适合一般群众的艺术情趣。

清李渔说:"趣者,传奇之风致。"吕天成评曲也常以"风致""意致"等为标准。如他在一些剧本的评语中写道:"纪游适则逸趣寄于山水","宛有情致,时所盛传","即梦中苦乐之致,犹令欢者神,莫能自主","有风致而不蔓","词亦具有情致","意致可取","可谓极情场之致",等等;又有所谓"景趣新逸""词致秀爽""境趣凄楚逼真"等说法。总之,吕天成在《曲品》中评论传奇剧本是十分注意"风致"之类的创作效果的。

三、论沈、汤及其他

《曲品》对国初的"传奇"(一般戏曲史家称之为明初南戏)作家比较推崇,《旧传奇品》引言说:"国初名流,曲识甚多,作手独异",认为旧传奇作家开了局面,定下了格式,为后世所遵服,"所谓'规矩设矣,方圆因之'"。《曲品》认为旧传奇的高处在于:"极质朴而不以为

俚;极肤浅而不以为疏。商彝、周鼎,古色照人;元酒、太羹,真味沁齿。"这里标出的"质朴、肤浅、古色、真味"等项内容,事实上正是后来许多文人作家所缺少的。因而,与其说吕天成以此来赞颂古人,不如说他是在教训今人。因为旧传奇作家也并非尽合这四项要求,如邵璨就不"质朴"而丘濬则少"真味",对此,吕天成在评语中亦已指出。吕天成提出这几项内容,正是为了启发当时作家,克服时弊。所以吕天成又说:"予虽不尊古而卑今,然必须溯源而得委。"

《曲品》把旧传奇作家别为大家和名家。大家当是指高则诚,名家是指邵璨、王济、沈采、姚茂良、李开先、丘濬等六人。

吕天成把高则诚的《琵琶记》定为"神品",赞词说:"意在笔先,片言宛然代舌;情从境转,一段真堪断肠。"对其他作品也有品评。如称王济的"炼局"和"琢句"、沈采的"逸趣"和"热心"、李开先的"写冤愤而如生"和"赋逋囚而自畅"。又对邵璨等人略有不满,如说邵璨"存之可师,学焉则套",说沈龄"语或嫌于凑插,事每近于迂拘",说丘濬"大老虽尊,鸿儒近腐"。

《曲品》作家论的功夫主要下在《新传奇品》上。在《新传奇品》的引言中他表示了自己对本色、当行的看法。他认为这一部分传奇亦可分为两派,"一则工藻缋以拟当行,一则袭朴澹以充本色",吕天成认为两者均有可取,前者"其华可撷",后者"其朴可风"。《新传奇品》对八十八名戏曲作家和二十五名散曲作家的创作风格作了概括描写,为戏曲史保留了十分宝贵的史料。后人通过这些材料,大致可以了解明后期的作家情况及戏曲创作盛况。

《曲品》中较为精彩的是对沈璟、汤显祖的评论。吕天成的"沈、汤论"有几个特点:一、从两人的戏剧活动特色和不同成就出发,进行评论。认为沈璟精于曲学:"嗟曲流之泛滥,表音韵以主防;痛词法之蓁芜,订全谱以辟路。"汤显祖精于创作:"丽藻凭巧肠而浚发,幽情逐彩笔以纷飞。"沈之功在推动戏曲创作:"此道赖以中兴,吾觉甘为

北面。"汤之功在创作了超凡的巨著:"原非学力所及,自是天资不凡。"二、同时推举沈、汤二人,同样奉为"上之上"。吕天成说:"此二公者,懒作一代之诗家,竟成千秋之词匠,盖震泽所涵秀而彭蠡所毓精者也。"又说:"二公譬如狂、狷,天壤间应有此两项人物。"并通过对此二人的推举,提出"守词隐先生之矩矱,而运以清远道人之才情"的"双美"说。三、从当时文人曲坛的重案头而轻演唱的现状出发,为了"挽时"的需要,对沈汤两公虽"初无轩轾",但又"略具后先",即"首沈而次汤"。吕天成的沈汤论颇得时人称许,不仅王骥德《曲律》曾引用《曲品》的话,凌濛初《谭曲杂劄》中也引吕天成的话表示赞同:"吕勤之序彼中《蕉帕记》有云'词隐先生之条令,清远道人之才情',又云'词隐取程于古词,故示法严;清远翻抽于元剧,故遣调俊',又云'词忌组练而晦,白忌堆积骈偶而宽',其语良当。"另外,《曲品》中有两段描写值得注意,一段写沈璟:"妙解音律,兄妹每共登场;雅好词章,僧妓时招佐酒";一段写汤显祖:"红泉秘馆,春风檀板蔽金;玉茗华堂,夜月湘帘飘馥"。吕为沈汤同时人,这两段记录当属可信,这是不可多得的研究沈、汤戏剧活动的历史资料。

从作家评论中可以看出,吕天成的《曲品》是以奖掖为主,兼收并蓄,他自己说:"才豪如雨,持论不得太苛;佳曲如林,抢收何忍过隘。"由于所收颇广,因而就分为九等,一些并不受人注意的作家也尽量收入,所谓"细响适聪,野苑悦目"。对入选作家的排列也较公允,并无门户之见。如将沈、汤同列于"上之上",将陆采、张凤翼、顾大典、梁辰鱼、郑若庸、梅鼎祚、卜世臣、叶宪祖、单本等九人同列于"上之中"。从《曲品》看来,很难断言吕天成是属于哪一个派别、哪一个门户的。其实,主张"双美"的曲家都有这种兼收并蓄的特点。

四、作品评论

《曲品》的大半篇幅为旧传奇和新传奇的作品论。吕天成认为传

奇定品，颇费筹量，因为"总出一人之手，时有工拙；统观一帙之中，间有短长"。吕天成品评的标准主要是依据舅祖父孙鑛的指点。

孙鑛系万历首科会元，曾官南京兵部尚书，故人称"孙大司马"。吕天成少时读书作文都曾得到他的指点。在曲学方面，孙鑛也颇有佳见。沈璟研究韵律，关于字音阴阳之道则曾请教于他，王骥德作《曲律》，也曾得力于他。《曲品》作品评论引言告诉我们，吕天成品传奇就依据孙鑛提出的南戏"十要"：

> 我舅祖孙司马公谓予曰：凡南戏，第一要事佳，第二要关目好，第三要搬出来好，第四要按宫调、协音律，第五要使人易晓，第六要词采好，第七要善敷衍——淡处作得浓、闲处作得热闹，第八要各脚色分得匀妥，第九要脱套，第十要合世情、关风化。持此十要以衡传奇，靡不当矣。第今作者辈起，无能集乎大成，十得六七者，便为玑璧；十得三四者，亦称翘楚；十得一二者，即非碔砆。具只眼者，试共评之。

《曲品》基本上是按照这十方面考察戏曲作品的，如若符合，即作为优点提出；如若不符，则作为缺点提出。赵景深先生《曲论初探》曾根据《曲品》中的名剧评语，归纳分类，列成一个表格如下：

	事佳	关目	搬演	音律	易晓	词采	敷衍	脚色匀	脱套	禅寺	风化
优点	25	12	3	15	0	25	3	1	0	0	9
缺点	2	14	0	4	4	14	0	0	8	4	0

从此表可以看出，吕天成多从词采、事（情节）、关目、音律诸方面进行评议。风化、敷衍、搬演方面只从好的方面指出；脱套、易晓方面则只从不足的方面提出。

关于事，主要指出"佳"或"奇"。如说"《千金》韩信事佳"，"《还带》裴晋公事佳"，"《宝剑》传林冲事，亦有佳处"，"《埋剑》郭飞卿事奇"，"《明珠》无双事奇"，"《还魂》杜丽娘事果奇"。如果能出"新"，就特为指出，如说《蕉帕》所传事"系撰出而情节局段能于旧处翻新，板处作活，真擅巧思而新人耳目者"。如果戏剧情节"合世情、关风化"，也特别加以注重，如说《精忠》"此武穆事……演此令人眦裂"，说《十孝》"有关风化"，说《义侠》"激烈悲壮，具英雄气色"。吕天成对"风化"的注意是一贯的。这在他的《义侠记·序》中表现得尤为突出。他认为沈璟作《义侠》"命意皆主风世"，半野主人刊行《义侠》的原因也是"有感于老子（李贽）之快论（指《忠义水浒传·序》）而识先生（沈璟）风世之意"，并认为《义侠》已经取得很大的"风世"效果："今度曲登场使奸夫、淫妇、强徒、暴吏种种之情形意态宛然毕陈，而热心裂胆之夫必且号呼、流涕、搔首、瞋目，思得一当以自逞，即肝脑涂地而弗顾者。以之风世，岂不溥哉！"对于李老子的"快论"，序文作这样的分析："昔李老子序《水浒》，谓啸聚诸人皆大力大贤者，有忠有义之俦，足为国家干城心腹之选，其持论一何快也。嗟乎，草莽江海之间不乏武松，第致武松之为武松者伊谁责也？"这是揭示了《义侠记》反映官逼民反的积极主题。

关于关目，如评《琵琶》说："串插甚合局段，苦乐相错，具见体裁。""局段"指的是结构安排，"相错"指的是在交替、对比中产生的节奏。评《明珠》说："布局运思，是词坛一大将。""布局运思"，指的是对剧本结构的构思，与李渔曲话所阐述的"结构"是同样的意见。评《祝发》说："布置安插，段段恰当。"正是指关目之妙。在评《昙花》时，认为词情词采皆佳，"但律以传奇局，则漫衍乏节奏"，这是批评格局节奏的"漫衍"无度。在评《浣纱》时说："罗织富丽，局面甚大，第恨不能谨严，中有可减处，当一删耳。"这里强调了结构的谨严，要求做到全局无"可减处"。这些例子都说明吕天成对传奇格局、戏剧节

奏的重视,这正基于他把"关节局概"视为戏曲"当行"主要内容的认识。另外,关于"敷衍"与脚色分派问题也可归于对剧本关目安排这一项。

关于词采可与音律结合问题,吕天成是主张"双美"的,但相比之下,他在具体评论中,似乎更多地谈词采。他对剧本词采的具体要求是十分灵活的。如评《琵琶》赞其"布景写情,色色逼真",而且"唱来和协";评《拜月》赞其"天然本色之句,往往见宝";评《牧羊》赞其"古质可喜";评《连环》赞其"词多佳句";评《精忠》赞其"词简净";评《彩毫》赞其"词采秀爽";评《芍药》赞其"词多俊语";评《冬青》则赞其"音律精工,情景真切";评《双卿》则赞其"景趣新逸,且守音调甚严";评《投桃》则赞其"佳句可讽,且精守韵律",等等。

从剧本总体出发,吕天成非常注意从搬演的角度来评论。如说《义侠》"优人竞演之",说《望云》"搬出甚好",说《牧羊》"吴优演之,最可现",说《四异》"今演之,快然,净丑用苏人乡语,亦足笑",说《邯郸记》"令观者神摇,莫能自主",说《三祝》"若演行,犹须一删",说《鹦鹉洲》"局段甚杂,演之觉懈",说《紫箫》"觉太曼衍,留此供清唱可耳"。这些意见都能从剧本具体特色来观察其演唱效果,所论亦颇中肯。

在作品评论时,吕天成还很注意比较分析,如同记太白事有《青莲》《彩毫》两部,吕天成指出《彩毫》"词藻较胜",《青莲》"节奏合拍";如评苏汉英所著传奇《梦境》时指出:"此传洞宾事,比长生简净而笔亦俏,颇得清远、豹先之致";又如同记郁轮袍事,吕天成指出王辰玉(衡)杂剧《郁轮袍》"甚佳",而秋阁居士传奇《夺解》虽词亦可观,但人物关系有附会,而且境界略似《明珠》,其中幽情大都采《娇红传》中语,亦不妙,惟酒楼伶人歌诗,插入甚好。其他如将车任远《弹铗》与谢天瑞《狐裘记》比较,将其《四梦》与汤显祖比较。通过比较,指出剧本特色及艺术之高低。

而且,通过作品特色的比较,有时还指出创作流派问题。最主要的是指出"骈绮之派"。吕天成认为此一派开于郑若庸《玉玦记》,他说:"《玉玦》典雅工丽,可咏可歌,开后人骈绮之派。"评梅鼎祚《玉合》则说"词调组诗而成,从《玉玦》派来"。评戴金蟾《青莲》时亦指出"派从《玉玦》来"。另外,在评论谢谠《四喜》时指出一个"上虞曲派",可惜未指出其特点。

在作品评论时,吕天成还十分注意吸收其他曲家的评论。主要是汤显祖、沈璟、王骥德等人的评论。特别因王骥德是他的知友,故而吸收特多。

五、小结

品评戏剧的专著始自吕天成《曲品》,这是一项开创性的工作。稍后的祁彪佳作《曲品》《剧品》则直接受吕《曲品》的启发,此后,这种著作渐有增加。这种著作,不仅记录了当时的戏剧创作和戏剧理论研究的成就及发展情况,而且在著作中表达了作者的戏剧观;不仅记载了许多作家和作品内容,从而提供了戏剧研究材料,而且为戏剧理论的发展做出了贡献,成为文艺批评著作的一个重要分支。

但是《曲品》显然存在一些不足之处。王骥德在《曲律》中已指出,《曲品》"门户"即分等太多,"以'上之上'属沈、汤二君,而以沈先汤"亦不妥,另对《曲品》认为是"神品"的作品也有不同的看法。

另外,《曲品》作品品第,全按作家排列,一个作家的所有作品列为同一等,这是不科学的,而且,与吕天成自己所说的"总出一人之手,时有工拙",自相矛盾。这一点祁彪佳也已指出,因而祁氏编《曲品》《剧品》时在做法上就有所修正。

第六章　王骥德

第一节　王骥德及其《曲律》

十七世纪初叶问世的《方诸馆曲律》,以其理论的创新性和系统性而成为明代戏剧学研究的高峰。《曲律》对万历时代及此前三百多年的古代曲学成果做了全面的总结,在中国古典戏曲理论发展中起了承前启后的关键性作用,对后世的戏曲创作和戏剧学研究产生过很大的影响。其作者王骥德虽然在散曲创作中成就卓著,在戏曲创作方面也曾负盛名于一时,但首先是以他的曲学专著《曲律》而留名于史的。近代论者认为"明代之论曲者,至于伯良,如秉炬以入深谷,无幽不显矣"(朱东润《中国文学批评史大纲》),"无骥德则谱律之精微、品藻之宏达,皆无以见,即谓今日无曲学可也"(任中敏《曲谐》),这便是对王骥德《曲律》的热情赞赏。

王骥德　字伯良,原名骥才,字伯骏;号方诸生,别署秦楼外史、方诸仙史、玉阳仙史,会稽(今浙江绍兴)人。约生于嘉靖三十九年(1560),约卒于天启三年(1623)秋冬之间。王骥德出生于一个"家藏元人杂剧可数百种许"的书香家庭,在少年时即曾从事戏曲创作活动。早年曾师事同里徐渭,在曲学方面得到徐氏指点,而且以知音互赏。他一生书剑飘零,行踪无定,曾浪游吴江、金陵、维扬、汴梁、洛阳一带,与友人吟咏相角,过着"湖海散人"的生活。晚年曾两次入都,考察元杂剧发祥地燕京等地的风土人情,且为校注《西厢记》而专门调查了解当地方言流变情况。客燕期间,曾应三十余文友之邀于米

氏湛园讲解《西厢记》而蜚誉于曲坛。万历三十六年（1608）春离都南返后，即抱病撰作《曲律》，历时十余年，至临终前始定稿。

在万历朝空前兴盛的戏剧界，王骥德居于一种独特的位置上：他不仅与众多的戏曲家结为师友，而且与同时几乎所有有代表性的戏曲作家保持很深的关系。除徐渭外，如沈璟与王氏可说是治曲同好，两位曲学大师所撰诸书，往来商榷频繁。汤显祖与王氏足称"心有灵犀一点通"，汤氏曾拟邀王氏共同削正自己的剧本。著名戏曲批评家吕天成与王氏尤为毕生莫逆，二十年的磋商和研讨，使得王氏的《曲律》和吕氏的《曲品》成为明代曲论中的双璧。其他堪称王氏知音或同好的曲家尚有屠隆、孙鑛、孙如法、顾大典、史槃、王澹、叶宪祖等多人。这种广泛的交游切磋，也为《曲律》的写作成功提供了丰厚的基础。

王骥德的著述甚多，除《曲律》外，尚有诗文集《方诸馆集》（佚），散曲集《方诸馆乐府》（佚），传奇《题红记》，杂剧《男王后》及《金屋招魂》（佚）、《弃官救友》（佚）、《两旦双鬟》（佚）、《倩女离魂》（佚），元人剧作选《古杂剧》，韵书《南词正韵》与《声韵分合图》（两书均未见），校注《西厢记》、《琵琶记》（佚），等等。现存著作虽仅是其戏曲著述中的一部分，但品类齐全，有传奇、杂剧、编纂、校注及理论专著，大体上可以反映出作者的戏曲活动与戏曲理论水平。

王氏晚年的最后著作《曲律》，自然是他一生中最重要、成就最高的著作。王氏曾自谓："平日所积，成是书，曲家三尺具是矣。"（见毛以燧《曲律·跋》）研读《曲律》全文，不难发现作者写作该书的目的性和针对性。王骥德作《曲律》，试图对以往戏曲创作的经验教训作一探讨，特别是对汤显祖与沈璟等同时代著名传奇作家的创作风格作一研究与比较，并试图对以徐渭、汤显祖、沈璟等为代表的明代戏曲理论研究成果作一总结，作为指导文人进行作曲、特别是传奇创作时的准则。王氏写作《曲律》，首先针对当时文人作家中或不重视戏

曲剧本的演唱价值、或不重视剧本的文学价值的倾向，提出"两擅其极"的创作主张。其次，针对当时社会视戏曲为"小道"的偏向，致力宣扬戏剧家的业绩，企图把戏曲创作提高到与正统诗文并重的地位。第三，面对民间剧作之"争相演习"而文人剧作之"不行"，提出如何适应演出的需要来改变文人的写作志趣，借以推动文人作家的戏曲创作。另外，因社会上尚缺乏对戏曲理论批评的系统研究，他立志修补此一"世界缺陷者"；按现代话来说，他是立志填补一个理论上的空白。

《曲律》论述全面、组织严密、自成体系。全书共四十章，涉及戏剧学的许多重要方面，举凡戏曲的源流与发展、创作主旨、剧本结构、文辞声律、戏剧科白，以及作家、作品评介，等等，几乎无不包罗。

第二节　《曲律》的声律论

声律论是对"声音之道"的研究，是关于音韵与声乐的理论。《曲律》中有关曲牌体式、曲词格律的内容篇幅约占全书三分之一强。故而冯梦龙称《曲律》一书"洵矣攻词之针砭，几于按曲之申韩"（《叙曲律》）。

《曲律》有关声律知识的篇章主要有两个方面。其一，关于词曲音乐的，有《论调名》《论宫调》《论务头》《论腔调》《论板眼》《论过搭》等；关于文字音韵的，有《论平仄》《论阴阳》《论韵》《论闭口字》《论须识字》《论声调》《论险韵》《论讹字》等，共十四章，其他散见于各章的尚有多处。其中较为重要而且较有特色的内容有如下几个方面。

一、论音韵

曲牌音乐对"曲词"创作有一定的要求与限制,因而在创作时必须注意符合声律原则。其中特别要求考究用字的音韵格律。首先是"声分平仄",这对于诗词作者,都已十分了然。惟作曲词,还要进一步关注"字别阴阳"。关于字音之有阴阳,周德清于《中原音韵》中已经有所阐述。周氏论曲,已认识平声字有阴阳之别,并专门指出"用阴字法"和"用阳字法"。

《中原音韵》论述的是北曲,而南曲的阴阳"则久废不讲,其法亦淹没不传"(《论阴阳》)。为此,王氏特别为南曲的"字别阴阳"问题作专章讨论。有关南曲的阴阳之辨,王氏的认识是对他的友人孙鑛、孙如法叔侄论说的继承。王氏说:"近孙比部(如法)始发其义,盖得之其诸父大司马月峰先生(鑛)者。"(《论阴阳》)"(孙比部)自经史诸子而外,尤加意声律。词曲一道,词隐专厘平仄;而阴阳之辨,则先生诸父大司马月峰公始抉其窍,已授先生,益加精覈。"王氏又说:"予于阴、阳二字之旨,实大司马暨先生指授为多。"(《杂论下》)

周德清《中原音韵》将平声分为"阴平、阳平"两声,并认为上、去声则"无阴、无阳",入声派入平声只属阳平,其派入上、去声时亦"无阴、无阳"。而孙如法等人将南曲音声作"阴阳"分析时,认为"平上去入"四声应该皆分阴阳,因而一共分了"八声"。吕天成《曲品》云:"又进而有八声阴阳之学","此韵学之巨典,曲部之秘传。柳城(孙如法)启其端,方诸(王骥德)阐其教"。王氏于《曲律》中亦明确提出"平上去入"四声皆有阴阳之别,而且用诘问的方式否定了周德清的认识:"盖字有四声,以清出者亦以清收,以浊始者亦以浊敛,此亦自然之理,恶得谓上去之无阴阳,而入之作平者皆阳也?"王氏"四声皆有阴阳"之说极是,但以之否认周氏之说则有所不妥。因为王氏言南曲,而周氏言北曲。《中原音韵》上去声不分阴阳、入声作平声皆属

阳,是符合当时北方话语实况的。而王氏从他当时的吴越方言实况出发,以为上去声亦各分阴阳,而入作平声的,亦分别有阴阳两声,这也是符合实际的。两者的差别缘于地区与时代的不同。

"字别阴阳"的目的,是为了唱。王氏从吴越方言和南曲出发,并继承了孙鑛的认识,审察到"阴字"(或称"清声字")在唱曲中当揭、"阳字"(或称"浊声字")则当抑。但"阴阳之别""此义微之又微,所不宜辨"。那末有什么办法可用吗?王氏说:"当亦如前取务头法,将旧曲子令优人唱过,但有其字是而唱来却非其字本音者,即是宜阴用阳、宜阳用阴之故。"(《杂论上·四〇》)这种方法亦曾在孙鑛的《与沈伯英论韵学书》中说过:"但取旧南曲分别六声,令善歌者歌之,傥宜阳而用阴、宜去而用上、宜抑而用扬,歌来即非本字矣。宜阴、上、扬而反之,亦然。此岂非天地间自然之音乎?"

王氏专论文字音韵的尚有《论韵》和《论闭口字》,这两章专论对"韵"与"闭口字"的知识说得很清楚,对作曲者的要求亦很严格。但其中所表现的某种"返古"意识,则与创作实践的需求有所偏离。

平仄、阴阳等字声安排妥帖,曲词就可以实现其应有的音乐美,演唱起来能达到应有的听觉效果。王氏尚有《论声调》一章,专门从"美听"这一角度对"曲"的创作提出要求。他指出:"凡曲调,欲其清,不欲其浊;欲其圆,不欲其滞;欲其响,不欲其沉;欲其俊,不欲其痴;欲其雅,不欲其粗;欲其和,不欲其杀;欲其流利轻滑而易歌,不欲其乖剌艰涩而难吐。"他认为,这才是"诗人之曲",与"书生之曲、俗人之曲"是大不相同的,其好处在"声调之美"。

二、论宫调

中国音乐史上所谓"宫调",主要是标示曲牌的调高和调式。但由于历来讲乐律的著作,多有把此问题说得玄而又玄,反而掩没了真

知,使人顿觉无所适从。王骥德在《论宫调》一章的开头便感叹:"宫调之说,盖微眇矣,周德清习矣而不察,词隐语焉而不详。"但王骥德《曲律》不回避难题,而是尽可能努力说清有关问题。

王氏着重梳理"宫调"一说的历史沿革。从理论上讲,以"宫、商、角、变徵、徵、羽、变宫"等七声配"黄钟、大吕、太簇、夹钟、姑洗、仲吕、蕤宾、林钟、夷则、南吕、无射、应钟"等十二律吕,相乘得十二宫七十二调,合称八十四宫调。而以五声古音阶配十二律,则得六十宫调。但这"八十四"和"六十"仅为虚名,并不见实际应用。后世则在七声中省去徵声及变宫、变徵,而仅以宫、商、角、羽四声,配十二律,得四十八宫调,即王氏所说的"四十八调"。而南宋词曲音乐只行七宫十二调(宋张炎《词源》);元北曲行六宫十一调(元周德清《中原音韵》);元末南曲行十三调(明蒋孝《南九宫谱》)。而至明以来,南北曲常用曲牌所属的宫调仅有仙吕宫、南吕宫、中吕宫、黄钟宫、正宫、大石调、双调、商调、越调等五宫四调,通称"九宫"或"南北九宫"。

宫调的命名法,按理应以音律名和音阶名构成,但民间"燕乐二十八调"用的是俗名。唐段安节《乐府杂录》、宋张炎《词源》等书都有俗名的记录。至明唐顺之(1507—1560)《稗编》则已有了四十八调俗名的完整记录。《曲律》所记录的四十八调俗名与唐顺之所录完全相同。

《论宫调》中还抄录了《中原音韵》中关于十七宫调的"声情",所谓"仙吕宫清新绵邈,南吕宫感叹伤悲"等。这种说法,在元燕南芝庵的《唱论》中亦有记录,如云"仙吕调唱清新绵邈,南吕宫唱感叹伤悲"等,只是每一句中加一个"唱"字,这是由于《唱论》的论述对象是"唱"。至明王世贞(1526—1590)《艺苑卮言》则在每一句中加一"宜"字,成了"仙吕调宜清新绵邈,南吕宫宜感叹伤惋"等。王骥德对此表示异见,他说:"《中原音韵》十七调所谓'仙吕宫清新绵邈'等类,盖谓仙吕宫之调,其声大都清新绵邈云尔。……至弇州加一'宜'

字,则大拂理矣!岂作仙吕宫曲与唱仙吕宫曲者,独宜清新绵邈,而他宫调不必然?"(《杂论上·三三》)关于宫调与"声情"之间的关系,周德清等人所写的,可能是当时曲学界的通常共识。这种概括应是能在一定程度上反映出各宫调"声情"的一般特征。但是宫调的特征并不是单一的、不变的,而是复杂的、可变的。王骥德对于宫调与"声情"关系尚能持较灵活的态度。

王骥德在这一章中,把前人有关宫调问题的主要认识都予以摘录或复述,因而他能涉及与宫调有关的种种问题,进而对人们认识或应用"宫调"的历史梳理得比较清晰。为此,他的《论宫调》这一章就成了曲学家谈宫调比较全面而又比较精要的专文。后来的许多曲家,凡谈宫调,多依循王氏本章所论。

古代曲学家认为每支曲牌都应归属于一定的宫调。元代周德清将三百三十五支北曲曲牌按十二宫调分类。明代所传"蒋孝旧谱"经沈璟修订,将七百十九支南曲曲牌分归"九宫""十三调"。从理论上说,同一宫调的曲牌具有相同的调高与调式、调性,可以联套使用。如需引入其他宫调的曲牌,则需通过"借宫"之法,使之符合联套要求。但实际应用中,常常有混存难清的情况,形成所谓"某宫某调出入而并用"的现象。在后来的"南北曲"中,宫调则渐渐失去历来所认为的本质特征,在艺术创作实践中常常处于可有可无的状态。

三、论腔调

《曲律》中有《论腔调》专章,其内容包括对演唱的要求和对声腔的考察两部分。

关于歌唱,王氏先转引北宋沈括(1031—1095)《梦溪笔谈》卷五《乐律》中的话,指出善于歌唱者能唱出非常高妙的境界。而后介绍元代燕南芝庵先生的《唱论》,这是从《辍耕录》和《太和正音谱》中抄

录的《唱论》部分内容,着重讲歌唱的"格调""节奏"等技巧,并批评各种歌唱的"声病"(如"散散,焦焦,干干,洌洌"之类)以及"歌节病"(如"拗嗓,劣调,落架,漏气"之类)。

由歌唱而论及戏曲声腔,这是王氏的论述要点。王氏提出:"乐之筐格在曲,而色泽在唱。古四方之音不同,而为声亦异。"由古时的这种"曲"与"唱"的关系,延伸考察明代南曲系统的各地声腔境况,其精神可通。此前魏良辅的《南词引正》曾云:"腔有数样,纷纭不类,各方风气所限,有昆山、海盐、余姚、杭州、弋阳。"这些论述都是说明"曲牌连缀体"的戏曲声腔是在基本曲调的基础上发展变化而成的。"筐格在曲"的"曲"就是基本曲调,而"色泽在唱"的"唱"则是唱腔流派或声腔曲种。

冠以"昆山""海盐"等地名的戏曲声腔,其实都是南曲系统曲牌音乐的地域流派,而"曲牌"本身则是它们的基本曲调。地域流派唱腔的形成原因,王骥德归之于"四方之音不同",魏良辅归之于"各方风气所限",其实质是一致的,都是在说明地域流派声腔与方言("四方之音")及民风民气("各方风气")有关。

王氏《论腔调》还专门谈对昆山腔的起源及演变的看法。他说:"大都创始之音,初变腔调,定自浑朴,渐变而之婉媚,而今之婉媚,极矣。旧凡唱南调者,皆曰'海盐';今'海盐'不振,而曰'昆山'。'昆山'之派,以太仓魏良辅为祖。今自苏州而太仓、松江,以及浙之杭、嘉、湖,声各小变,腔调略同。"

《论腔调》对弋阳等腔的论述亦值得注意:"数十年来,又有弋阳、义乌、青阳、徽州、乐平诸腔之出。今则石台、太平梨园,几遍天下,苏州不能与角什之二三。其声淫哇妖靡,不分调名,亦无板眼;又有错出其间,流而为'两头蛮'者,皆郑声之最。"这段话与汤显祖的说法有相似之处。汤显祖曾说:"江以西弋阳,其节以鼓,其调喧。至嘉靖而弋阳之调绝,变为乐平,为徽、青阳。"(《宜黄县戏神清源师庙

记》)可见这是当时声腔变法的现实,许多戏曲家都看到了。所不同者,汤氏只言其"变",而王氏则有"愈变愈下"的评价。王氏把那些富于民间性的通俗的声腔鄙视为"淫哇妖靡""郑声之最",这是他的一种偏见。不过,王氏还是指出那些俗调的影响之大,承认"苏州(昆山腔)不能与角什之二三"这一现象。这从一个侧面反映了当时民间戏曲蓬勃发展的现实。王氏由此而下一断语云:"世之腔调,每三十年一变。"这可以说是一个重大的发现。这句话不仅是对历史现象的高度概括,亦可对后人的认识产生启示作用。

四、小结

由上述可知,王氏的声律论,内容相当全面,既论字音声调,又论曲牌宫调,更论歌唱腔调。由于《曲律》对前人的理论有吸收、有批判、有继承、有突破,因而其声律论具有自己的特点。一是论法极严而又不希望拘泥于法。他说:"曲之尚法,固矣。若仅如下算子、画格眼、垛死尸,则赵括之读父书,故不如飞将军之横行匈奴也。"(《杂论上·三五》)他认为作曲守格律应以不妨害"合情""美听""词妙"为原则,不主张因守律而束缚创作者才情的施展。二是强调"自然"。他认为,像"平仄""阴阳"等"声音之道",都是"天地自然之妙"(《论阴阳》),主张在处理格律问题时,还是以顺其自然之为贵。总之,王氏的声律论是为"场上之曲"的"当行"服务的。

《曲律》有关声律的学说是有深远的历史渊源的。古代有关音韵与乐律的学说都曾为王氏的论说所吸收。如宋代张炎《词源》、沈义父《乐府指迷》及元代周德清《中原音韵》等著作的词曲论述,都在《曲律》中留下影响。与王氏同时的孙鑛、孙如法叔侄有关音韵特别是有关字音"阴阳"之辨的见解,沈璟的《南词韵选》和《南词全谱》等,都曾对《曲律》理论的形成起过直接的作用。自王氏把有关戏曲

创作的声韵、音律诸多知识加以集中梳理与概括阐释后，"曲律"问题遂开始形成了一系列系统性的理论认识。

第三节 《曲律》的戏曲创作论

《曲律》中最有特色最有价值的理论建树，是对戏曲创作理论和写作规律的探索，值得予以认真挖掘与研究。这里着重阐述《曲律》中有关"风神""虚实""本色""当行"的论说。《曲律》往往兼论戏曲与散曲，对两者均有精到见解，但其独创性的精华更多见诸戏曲理论方面，而且戏曲论大体上可以包含散曲论，散曲论也可以为戏曲论所吸收，因而我们在研究《曲律》创作论的时候，就把重点放在戏曲论方面，而兼及论散曲的某些观点。

一、风神论

《曲律》称不平凡的戏曲作品为"神品"，认为"神品"的创作，须具备"风神"的条件。所谓"风神"，指的是作品的内在精神及表现出来的动人风貌。书中写道：

> 其妙处，政不在声调之中，而在句字之外。又须烟波渺漫，姿态横逸，揽之不得，挹之不尽。摹欢则令人神荡，写怨则令人断肠。不在快人，而在动人。此所谓"风神"，所谓"标韵"，所谓"动吾天机"。不知所以然而然，方是神品，方是绝技。(《论套数》)

王氏认为作品的"妙处"在"声调""句字"这些形迹法度之外的东西，其实就是指作品总体精神和风貌。这种"风神"，一则表现为想象力

丰富，另则表现为感染力强烈。王氏继承高明于《琵琶记》中所主张的"论传奇，乐人易，动人难"的精神，提出了"不在快人，而在动人"这一要求。一般说来，"乐人"多在于"趣"，而动人更需要"情"。如果要达到令人欢则"神荡"、怨则"断肠"的强烈程度，作品尤需以情动人。王氏认为"曲"这种艺术形式本身就是利于表达人情的。《曲律》中说："快人情者，要毋过于曲也。"（《杂论下·六〇》）因而，在论及戏曲创作时，《曲律》都一再强调以情动人之重要。例如，对于写"闺情"的戏曲，《曲律》中说："作闺情曲而多及景语，吾知其窘矣。此在高手，持一'情'字，摸索洗发，方抱之不尽，写之不穷，淋漓渺漫，自有余力。"（《杂论下·五八》）又如对于创作历史题材的作品，《曲律》中则说："吾取古事，丽今声，华衮其贤者，粉墨其慝者，奏之场上，令观者藉为劝惩兴起，甚或扼腕裂眦，涕泗交下而不能已。"（《杂论下·六二》）在王氏看来，具有风神之曲，必然是言情之曲。因而，对风神的追求，与言情的要求是一致的。

正是从"风神"这一角度出发，王氏不能不承认民间小曲的艺术力量：

> 北人尚余天巧，今所流传《打枣竿》诸小曲，有妙入神品者，南人苦学之，决不能入。盖北之《打枣竿》，与吴人之《山歌》，不必文士，皆北里之侠，或闺阃之秀，以无意得之，犹诗郑、卫诸风，修大雅者反不能作也。（《杂论上·一六》）

民间小曲首先以其纯真的感情动人，而且又是"无意得之""妙入神品"，而这正是具有风神动人的艺术境界。

"神品"之作因何而来？王氏认为，"不知所以然而然"，亦即"动吾天机"。所谓"天机"，犹言灵性，人的天赋灵机，又常常表现为创作的灵感。王氏一贯把这种灵机看作是创作的最理想、最高的境界。

他认为《西厢记》之所以能成为神品,正是由于这个剧本"巧有独至,即实甫要亦不知所以然而然"。他借孟子的话发挥说:"其至尔力,其中非尔力,故入曲三昧,在'巧'之一字。"(《杂论上·三七》)他认为人力只能"至"而不能"中",那么,他所谓的"巧",也就只能是"天巧"而非"人巧"了。王骥德的这种认识对后来的金圣叹批评《西厢记》和李渔论曲产生了深刻的影响。这种认识,道出了文艺创作中一种重要的思维形象;但也不可否认,其中显然带有浓重的先验论和神秘主义色彩。这种消极因素的扩张,便成了极端的"天才论"。如王氏就曾说:"天生一曲才,与生一曲喉,一也。天苟不赋,即世拈弄,终日咿呀,拙者仍拙,求一语之似,不可几而及也。"(《杂论下·一○三》)当王氏的一位朋友向王氏请教制作词曲的途径时,王氏竟干脆断言:"天实不曾赋子此一副肾肠,姑勿妄想。"使其友不免"怃然"。(《杂论下·一○四》)我们说,一个人的作曲才能固然有某方面的自然素质与天赋特长作为条件,创作时的一种灵机触发有如天助的现象也是常见的,但是创作的真正基础在于作者的生活和创作实践,一个作品的诞生还需要作者做出辛勤的劳动。如果无视这一切,只一味过分强调"曲才""天巧"的作用,显然是片面的。

但是,"风神"的提出却是有针对性的。在明代曲坛道学气弥漫、堆垛之风大盛时,王氏标举"风神"的创作境界,对于反对"腐烂"的道学风,反对"近雅而不动人"的时文风,对于提倡"自然",提倡以真情感人,都很有现实意义。

二、虚实论

有关"虚实"的理论,是我国古代文论的一项重要内容。举凡真实与虚构、景物与情思、个别与一般、偶然与必然、感性与理性、形象与思想、直接与间接、有限与无限,以及密与疏、显与隐等等问题,似

乎都属于"虚实"论的研究范围。《曲律》把"虚实"的理论应用到戏曲的研究中，既保持了"虚实"说的宽泛性与复杂性，又在新的研究对象中使之显示出独特性与明确性。以下分析《曲律》中有关"虚实"的几段主要论述。

王骥德在《杂论上·八》中写道：

> 古戏不论事实，亦不论理之有无可否，于古人事多损益缘饰为之，然尚存梗概。后稍就实，多本古史传杂说，略施丹垩，不欲脱空杜撰。迩始有捏造无影响之事，以欺妇人、小儿者，然类皆优人及里巷小人所为，大雅之士亦不屑也。

这是从历史现象考察历来剧作者对于取材、艺术真实问题的认识的变化。王氏认为"古"时是"于古人事多损益缘饰为之"，略似乎"积极创造"；"后"来是"多本古史传杂说略施丹垩"，已近于"消极摹拟"；"迩"来是"捏造无影响之事"，则属于"无中生有"了。王氏在这段话中所表现出对"优人及里巷小人"创作的鄙视，这种贵族文人式的态度显然是恶劣的；而且作为戏剧来说，却非得有"优人及里巷小人"以各种方式参加创作不可，王氏这种一概"不屑"的态度是十分片面的。但是，从如何处理历史剧的历史真实性与艺术真实性的关系来看，王氏的见解在理论上有可取之处。他基本上是赞成"损益缘饰为之"而又"尚存梗概"的作法的。这也就是"虚实结合"的作法。这种提法，与王氏同时人谢肇淛关于"凡为小说及杂剧戏文，须是虚实相半"的主张，及后来李渔关于"传奇无实，大半皆寓言"的主张，其精神一脉相通。所不同的是，就历史剧这一具体对象而言，王氏的主张似乎更接近于"大实而小虚"。他主张在历史的大关节目方面要存其真实的"梗概"，而在细节上则不妨"损益缘饰为之"。这虽然也只是一家之言，但显然具有合理性。

与这个问题相联系的,是《杂论下·九》中这样一段话:

> 元人作剧,曲中用事每不拘时代先后。……画家谓王摩诘以牡丹、芙蓉、莲花同画一景,画《袁安高卧图》有雪里芭蕉,此不可易与人道也。

这里是借用画论来解释戏曲创作中的写意现象。关于《袁安高卧图》的这段话,可参阅北宋沈括的《梦溪笔谈》卷十七所云:"书画之妙,当以神会,难可以形器求也。世之观画者,多指摘其间形象、位置、彩色瑕疵而已;至于奥理冥造者,罕见其人。如彦远《画评》言:王维画物,多不问四时。如画花往往以桃、杏、芙蓉、莲花同画一景。予家所藏摩诘《袁安卧雪图》有雪中芭蕉。此乃得心应手,意到便成,故造理入神,迥得天意。此难与俗人论也。"在长期的历史演变中,我国的艺术创作逐渐形成了"传神""抒情""写意"的美学精神。元人作剧,曲中用事每不拘时代先后,犹如王维画物之多不问四时,原是为了写"意",为了追求"造理入神,迥得天意"的效果。艺术上追求"意到""入神",就不免要突破细节的形似。这种传统的美学特征反映在我国戏曲艺术中,集中表现在表演的虚拟化和舞台时空的假定性,即不固定性;在戏曲创作中,则表现为"写意性"。我国戏曲艺术的这一美学特征,不仅与西方古典主义戏剧理论追求的"三一律"划出了泾渭分明的界限,而且与近代话剧偏重逼真的写实传统形成了鲜明的对照。王骥德这里认为"不可易与人道"的道理,正是说的中国艺术的这一传统的美学精神。至清代凌廷堪把这个道理说得较为精要:"元人关目,往往有极无理可笑者,盖其体例如此。近之作者乃以无隙可指为贵,于是弥缝愈工,去之愈远。"(《论曲绝句》原注)王骥德与凌廷堪虽然都是就元剧而言,但其精神大体上适合整个中国戏曲艺术。正是这种中国传统的艺术审美理想,给中国戏曲艺术带来了高度的

灵活性和自由发挥的可能性，从而开拓了无比广阔的创造天地。

因此，我们说王骥德将王维的绘画之道引进了戏曲理论，以阐说戏曲艺术创作中的"实"与"虚"、"形"与"神"、"象"与"意"等的关系，既是对我国传统美学思想的直接继承，也是对我国戏曲艺术美学特征的理解与分析。

关于戏曲创作中的"虚实"问题，《曲律》中还有一段很重要的论述，此为《杂论上》第四五则：

> 剧戏之道，出之贵实，而用之贵虚。《明珠》《浣纱》《红拂》《玉合》，以实而用实者也。《还魂》、"二梦"，以虚而用实者也。以实而用实也易，以虚而用实也难。

这段话比较浑脱与抽象，可以从写实和写意，或现实主义和浪漫主义创作方法之间的关系等各个角度去理解它。这里试从以下两方面作些说明与补充，使之具体化与明确化。第一，就创作的目的倾向及其表现的关系而言，目的求"实"而表现求"虚"。这就有似于陆机《文赋》所云"虽离方而遁圆，期穷形以尽相"；"穷形尽相"要求创作目的明确性与确定性，而"离方遁圆"则要求表现手法的含蓄性与灵活性。创作倾向应当从剧本创作的内容与形式中自然而然地流露出来。第二，就作品的思想观点与艺术形象而言，思想求"实"而形象求"虚"。前者要求对事物本质的明确认识，后者却具有一定的不明确性、无限性和不可穷尽性。剧作家对艺术形象的刻画不宜是局限、单一、拘泥和质实的，而应是丰满、灵活、复杂和多侧面的。惟其如此，读者或观众就可以根据各自不同的经验、兴趣、气质和思想水平进行不同的"再创造"，获得不同的审美效果和认识作用。这正是文艺学中所谓"形象大于思想"的道理。

如果我们以上述的两点内容来诠释王氏此处所论的"虚"与

"实"两个概念,然后再来理解王氏所说的"剧戏之道,出之贵实,而用之贵虚"这一主张的意义,似稍显明了;而且能进一步体察王氏这一主张的重要性及其涵蕴的丰富性。

"以虚而用实",大略可理解为对题材的处理更灵活,对精神寄托的反映更含蓄丰满,艺术创作中更加发挥独创性;表现为剧本思想的深刻性、人物的丰富性和浪漫主义的创作手法。"以虚而用实",还说出了"虚"与"实"这样的关系:"虚"总是附着于一定的"实",而"实"是可以而且需要导向"虚"的;因而,两者是相互依存的。在王骥德看来,像《明珠记》《浣纱记》《红拂记》《玉合记》诸传奇作品,大抵属于因事设戏,就事编剧,这样的创作"以实而用实",易流于浮泛肤浅,算不上是上乘之作;像汤显祖的《还魂》、"二梦"之类剧本,寓情于剧,寄意于戏,情思隽永,意味深长,它们是"以虚而用实",这才是难能可贵的创作。汤显祖曾自谓,《牡丹亭》一剧"骀荡淫夷转在笔墨之外"。说明王氏对汤作的认识与汤本人的创作意趣是相符的。

《曲律》中还有《论咏物》一章,其中曾借"体用"之说来阐述艺术创作中"虚"与"实"的关系。

> 咏物毋得骂题,却要开口便见是何物。不贵说体,只贵说用。佛家所谓不即不离,是相非相;只于牝牡骊黄之外,约略写其风韵,令人仿佛中如灯镜传影,了然目中,却摸捉不得,方是妙手。

"不贵说体,只贵说用",《曲律》中提出的这一命题是颇有意义和值得深入探讨的。"体"和"用"是中国哲学的一对范畴,一般认为"体"指"本体",是最根本的、内在的;"用"指"作用",是"体"的外在表现。虽然对什么是"体"和"用"的问题,哲学史上各家的解释有所不同,但对于文艺创作来说,"不贵说体,只贵说用",则包蕴着"作者

的见解愈隐蔽，对艺术作品来说就愈好"的意义。所谓"不即不离，是相非相"，这是借用佛教用语指出文艺创作中既不着迹、又不离题的境界，其精神实即虚实结合。而这一切都是为了达到"约略写其风韵"的目的。"风韵"，犹言"风神""气韵"。所谓"令人仿佛中如灯镜传影，了然目中，却摸捉不得"，亦即同"风神"说中之所谓"烟波渺漫，姿态横逸，揽之不得，挹之不尽"。所以，王氏此处所阐述的"体用"之说，亦即主张用虚实结合的创作手段，更好去体现作品的"风神"。但是必须指出，王氏的这一段阐述与上面几段比较，则不免有过偏于"虚"之嫌。因为戏曲是要演唱的，过于曲折的意思或过于隐晦的语言都可能影响听众或观众的理解。即使是一般诗歌创作，也不可一概而论，因为以含蓄胜或以明锐胜都有可能成为妙品。

通过以上分析，我们可以看到，《曲律》的"虚实"论是如此的丰富、复杂，其中精粹的精神集中在一点上：十分强调我国戏曲艺术的虚实相生、注重"写意"的根本特性。

三、本色论

对"本色"的探索是明后期曲论家共同关心的问题。曲论中的本色说，实则是研究"曲"的艺术特征，并探索与之相适应的创作规律，同时启发对创作方法的研究。明后期曲论家之所以集中研究这些问题，这是有历史原因的。

宋元南戏与元杂剧的作家，多是不知名的"书会才人"或处于社会下层的落魄文人。这些作者多与演唱艺术实践有直接联系，有的本人就是"优人"。他们本来就是为演出而创作，因此其作品自然属于"当行"之曲，亦即"本色"之曲。但入明近二百年间，道学的腐庸之气，时文的八股流风，还有以诗为曲、以词为曲等等习尚，都借文人之笔，逐渐侵入了戏曲的创作中，而且终而铸成了雕章琢句、饾饤堆

垛的时弊。"时文风"的泛滥,不仅使骈绮派有成就的作家深受影响,连汤显祖、沈璟等著名戏曲家的初期作品都不能幸免其害。这种"文词家"的剧作,虽溢于文人的案头,却断不能遍演于舞台之上。与蓬勃展开的民间戏剧活动相比,文辞家的剧作自然黯然无光。这不能不引起一些以戏曲的创作与研究作为自己事业的文人戏剧家的慨叹与自省。《曲律》反映了他们的深思:"剧戏之行与不行,良有其故。庸下优人,遇文人之作,不惟不晓,亦不易入口。村俗戏本,正与其识见不相上下,又鄙猥之曲,可令不识字人口授而得,故争相演习,以适从其便。以是知过施文彩,以供案头之积,亦非计也。"(《杂论上·四六》)正是在这样的背景下,大约从嘉靖年间开始,剧作家和戏曲活动家展开了戏曲"本色"的探索与讨论。尽管各家由于持论的角度各不相同,对作品理解的程度相差很大,因而意见很不一致,有时甚至互相龃龉;但是他们却有一个共同的针对性,这就是反对雕琢堆垛的"时文风"。何良俊、徐渭、沈璟、吕天成等人有关"本色"的言论都是有代表性的:何良俊是以语言通俗为重的本色派;徐渭是以表现真我为宗旨的本色派;沈璟是以讲究当行为特色的本色派;吕天成则是以综合各家之说为特点的灵活的本色派。

而王骥德的《曲律》,可以说是对本色论作了总结性的发言。

就戏曲语言而说,《曲律》把"本色"与"文词""雅调""丽语""文藻"等对举。而且进而提出:

> 白乐天作诗,必令老妪听之,问曰:"解否?"曰"解"则录之,"不解"则易。作剧戏,亦须令老妪解得,方入众耳,此即本色之说也。(《杂论上·四四》)

为了使戏曲演唱时人人都能听懂、理解,即所谓"入众耳",王氏继承了何良俊、沈璟等人本色说对语言通俗的要求。王氏在《论过曲》中

更明确地提出："须奏之场上，不论士人闺妇，以及村童野老，无不通晓，始称通方。"

　　但王氏本色论并不是一味停留在对语言形式的考察上，他首先是从作品的情感风致等内容来考察戏曲，这时，他认为戏曲的本色即"本来"精神。《论家数》中说："夫曲以模写物情，体贴人理，所取委曲宛转，以代说词；一涉藻缋，便蔽本来。"所谓"本来"，犹之徐渭所注重的"正身"。正因为王氏论本色并不是单纯从语言方面追求浅显通俗，因而他主张小曲须"语语本色"，而大曲则不妨"绮绣满眼"；他还主张"曲以婉丽俊巧为上"，"只一味妖媚闲绝，便称合作"，事实上是鄙薄简朴或雄劲之曲。由此出发，王氏认为戏曲创作的理想境界是在"浅深、浓淡、雅俗之间"，只有达到了这种"恰好"的境界的作家作品，才是王氏心目中"本色"的典范：

　　　　于本色一家，亦惟是奉常一人，其才情在浅深、浓淡、雅俗之间，为独得三昧。余则修绮而非垛则陈，尚质而非腐则俚矣。

以"才情在浅深、浓淡、雅俗之间"为戏曲的"三昧"，这是王氏本色论的一个重要特色。

　　那末，怎样才能领略这种"恰好"的曲中"三昧"呢？王氏认为，那只有通过"妙悟"。这种见解实得自他的徐渭师。徐氏于《南词叙录》中曾指出："填词（指作曲词）如作唐诗，文既不可，俗又不可，自有一种妙处，要在人领解妙悟，未可言传。"王骥德继承了这种观点，借严羽《沧浪诗话》的话来说明"当行""本色"。

　　　　当行本色之说，非始于元，亦非始于曲，盖本宋严沧浪之说诗。沧浪以禅喻诗，其言：禅道在妙悟，诗道亦然。惟悟乃为当行，乃为本色。有透彻之悟，有一知半解之悟。（《杂论上·三六》）

严羽论诗时提出"诗有别材,非关书也;诗有别趣,非关理也"的主张。他认为作诗的奥妙不在"学力""性理"之类,而在于掌握诗的独特创作要求和创作规律,这就是"妙悟"的意思,故说"惟悟乃为当行,乃为本色"。王骥德企图通过对戏曲的艺术特点与创作规律的探索,促使戏曲向良好的方向发展,于是就借来了"妙悟"这一味"灵药"。王氏的本色论首先要探索的是戏曲在精神方面的根本性特征,而不仅仅是探索戏曲语言之雅或俗等皮相的特征。前者就是所谓"透彻之悟",而后者则为"一知半解之悟"了。

由以上分析中可知,王氏的本色论是以徐渭的理论精神为基本内核,又吸收了沈璟、何良俊诸家的见解,并从各家的不同见解中引出了自己新的解释,使他的理论显示出灵活性与富于启发性。

本色论事实上就是《曲律》戏曲创作理论的核心。因为王氏正是从对戏曲"本色"的研究中,"悟"出了"传神""言情""写意"等精神是中国戏曲艺术的本质特征;也正是从对戏曲"本色"的研究中,总结了中国戏曲在创作方法方面的一些规律与特征。前者构成了王氏的"风神"和"虚实"等理论的基本精神;而后者则构成了他的"当行"论,亦即对"场上之曲"的许多新特征的认识,并就此写出了许多有关戏曲创作方法论的新篇章。

四、当行论

曲论中"当行"一词,不同的曲学家有不同的解释,同一曲学家在不同场合的解释也不是整齐如一的。《曲律》中对"当行"的用法也有灵活之处,但主要是从剧场、舞台的实际需要出发来谈创作方法。

王骥德对戏曲高度综合的特征有较充分的认识,他认为"并曲与白而歌舞登场"的方可称为剧戏,这种成熟的剧戏的又一个特点是有一个"现成本子"而"日日此伎俩"。以此来考察,他认为"至元而始

有剧戏如今之所搬演者"（《杂论上·二四》）。基于这种认识，他提出了"论曲，当看其全体力量如何"这一著名的戏曲创作及评论原则。

《曲律》用了九章篇幅专论戏曲创作法，广泛地阐述了舞台搬演给剧本创作提出的许多新课题。其中《论剧戏》可以说是戏曲创作法总论。其主要内容如下：

> 贵剪裁，贵锻炼，以全帙为大间架，以每折为折落，以曲白为粉垩、为丹腊。勿落套，勿不经。勿太蔓，蔓则局懈而优人多删削；勿太促，促则气迫而节奏不畅达。毋令一人无着落，毋令一折不照应。传中紧要处，须重著精神，极力发挥使透。如《浣纱》遗了越王尝胆及夫人采葛事，红拂私奔、如姬窃符，皆本传大头脑，如何草草放过？若无紧要处只管敷演，又多惹人厌憎。皆不审轻重之故也。又用宫调，须称事之悲欢苦乐。如游赏则用仙吕、双调等类，哀怨则用商调、越调等类，以调合情，容易感动得人。其词、格俱妙，大雅与当行参间，可演可传，上之上也。词藻工，句意妙，而不谐里耳，为案头之书，已落第二义。既非雅调，又非本色，掇拾陈言，凑插俚语，为学究，为张打油，勿作可也。

细读这段精辟的文字，觉得至少有三个有关戏曲创作的问题值得特别重视。

第一，"大间架"与"大头脑"。"大间架"指总体结构，"大头脑"指关键情节。王骥德把结构情节的安排看作是戏曲创作的最重要问题。关于戏曲结构问题，王骥德此处提出的"勿落套"，"勿不经"，"勿太蔓"，"毋令一人无着落，毋令一折不照应"，等等，大略相当于后来李渔论戏曲创作时提出的"脱窠臼""戒荒唐""减头绪""密针线"等精神；"毋太促"主张创作要把内在的"气"发挥得淋漓尽致，以达到"节奏畅达"的效果。关于戏曲情节问题，王氏主

张要"审轻重"。所谓"轻"者,即"无紧要处",不能多演;所谓"重"者,即"传中紧要处",必须"重著精神,极力发挥使透"。这种主张略同于戏曲编剧中所谓"有话则长,无话则短","有情则长,无情则短"的原则。

《曲律》中论述作品结构的尚有《论章法》《论套数》两章。《论章法》中写道:"作曲,犹造宫室者然。工师之作室也,必先定规式,自前门而厅、而堂、而楼,或三进、或五进、或七进,又自西厢而及轩寮,以至廪、庾、庖、湢、藩、垣、苑、榭之类,前后、左右、高低、远近,尺寸无不了然胸中,而后可施斤斫。作曲者,亦必先分段数,以何意起、何意接、何意作中段敷衍、何意作后段收煞,整整在目,而后可施结撰。"《论套数》谓:"有起有止,有开有阖。须先定下间架,立下主意,排下曲调,然后遣句,然后成章;切忌凑插,切忌将就。务如常山之蛇,首尾相应;又如鲛人之锦,不着一丝纰纇。"这两段话着重是从作品的总体构思这一角度来阐述作品结构的,可以与《论剧戏》的结构论相补充。王氏关于总体构思的见解为李渔在建立戏曲"结构第一"学说时所直接吸取。

第二,"以调合情"。关于宫调与悲欢苦乐等感情的固有关系问题,王氏继承了元代燕南芝庵和周德清已指出的所谓"仙吕宫清新绵邈"等认识。王氏还专门作了《论宫调》一章,具体介绍有关宫调的知识。王氏之所以十分重视这个问题,主要是针对一些根本不知宫调为何物的文人而发的。明代许多文人剧作家并不懂音乐,因而无法对牌子音乐进行感情润色与改造。在这种情况下,尽可能利用与发挥曲牌唱腔原有的感情特征是有意义的。王氏从"感动人"的目的出发,要求选调作曲时注意"调"的固有感情因素,是有理由的。但是,"调"与"情"之间的关系并非凝固不化。对"调"与"情"之间的固有关系必须真正认识并加以充分利用,这是一方面;另一方面,这种关系是可以突破和革新的,经过音乐加工、润色与改造。可以产生

新的感情效果，事实上，历来有作为的剧作家和戏曲音乐家也常常这样做。王骥德在这里曰"容易"动人，口气较灵活，并没有杜绝突破的可能性；而且他本人还常常自制曲牌，据《曲律》自谓，他的新制曲牌就有三十三章。但是王氏在《曲律》的理论阐述中，对曲调创新这一点显然不够注重，这是一个缺点。

声律问题，是《曲律》的重要内容之一，仅篇幅就占全书三分之一有余。由于《曲律》对前人的理论有吸收、有批判、有继承、有突破，因而他的声律论具有自己的特点。一是从演唱本质上揭示曲牌体式、歌词格律在戏曲创作中的意义，而不是局限于对外部律则的呆板追随。他认为对曲词声、韵、调的强调，就是为了求得曲词的音乐美，使戏曲文辞创作与演唱实际取得协调，产生"美听"的效果。即使如对于字音"阴阳"和曲牌"务头"的辨别这种"微之又微"的问题，他也主张可以通过唱来灵活掌握。二是强调"自然"，反对"勉强"。一方面严于"法"，同时又反对以法害词、以词害意。如说："曲之尚法，固矣。若仅如下算子、画格眼、垛死尸，则赵括之读父书，故不如飞将军之横行匈奴也。"（《杂论上·三五》）

第三，"可演可传"。这是王骥德标举的戏曲创作的艺术标准。怎样的戏曲作品才能"可演可传"呢？王氏的要求是"词、格俱妙"，"大雅与当行参间"。"词"指的是戏曲剧本的文学性；"格"指的是戏曲剧本的舞台性。"词"妙则为"大雅"，可以传；"格"妙则为"当行"，可以演。王氏认为只有文学性与舞台性"俱妙"的剧本，才是上品。这种"俱妙"的主张与王氏好友吕天成提出的"双美"主张，完全一致。王骥德的戏曲剧本评论标准也是基于这一种创作主张。王氏认为只有"可演可传"的剧本才是"上之上"的作品；如果是不可演的"案头之书"则"已落第二义"；若是既不可演又不可传的"学究、张打油"之曲又等而下之，"勿作可也"。

《论剧戏》从结构、声律、文辞诸方面对戏曲创作提出了概括要

求,称得上是李渔曲话《词曲部》论"结构第一""词采第二""音律第三"的提纲。在明代的曲论中,对戏曲创作方法论的研究,像这样多方面地提出中肯的意见,确实十分难得。

除了《论剧戏》这一总论外,《曲律》其他专论剧作法的各章均有许多新的精辟的见解。

《论引子》中提出"须以自己之肾肠,代他人之口吻","我设以身处其地,模写其似"。这里涉及文艺创作中人物塑造这一重大问题,这是对古代文艺理论的一大贡献。因为中国古代以文论、诗论发达较早,而"文章"与"诗歌"一般不以塑造人物为主,一般也不是代言体的作品,只有当戏剧、小说等体裁的地位显著提高后,文艺理论家们才注意到对人物典型的研究。作为代言体的戏剧,理所当然地更注意角色语言的个性化。王骥德对人物语言的要求主要有两点。一是"须以自己之肾肠,代他人之口吻",就是要求人物语言与其身份、性格相符。而要做到这一点,作者须把自己的全身心化到笔下的角色中去。二是"设以身处其地,模写其似",就是要求人物语言与其所处的特定环境相符。而要做到这一点,作者必须如临其境,找出最能符合此时此境人物心理特征的个性化语言。纵视整个曲论史,像这样较自觉、明确地提出戏剧语言的性格化问题,自以王骥德为始。王氏的这些观点,在后来的李渔曲话及金圣叹批评中,可以看到反响与发展。

王骥德还对戏曲"宾白"和"科诨"作专文研究,这在曲论史上又是一种创举。他认为作白"其难不下于曲",不可轻视;主张作白须"明白简质",又要"情意宛转、音调铿锵"。他认为插科"亦是剧戏眼目",因为在曲冷时,得净、丑"间插一科,可博得哄堂";主张插科打诨须"作得极巧,又下得恰好","不动声色而令人绝倒,方妙"。

由以上分析可知,《曲律》的"当行论"是最接近舞台艺术实践的创作方法论,其中许多意见都是王氏前人与同时人所未曾见及的,这

一部分内容对传奇创作有直接的指导意义，其中某些精神，至今仍有吸收与借鉴的价值。

五、小结

《曲律》对戏曲艺术特征与创作规律、创作方法的全面探索，反映了明晚期戏曲作家的创作志趣，总结了明中期后戏曲理论研究的成果。

嘉靖、万历年间，研究戏曲成为一种时代风尚，曲学论著与戏曲创作一样大量涌现，戏曲理论在元代与明初研究成果的基础上，得到重大的突破与发展。如徐渭的"本色"说，李贽的"化工"说，汤显祖的"言情"说，沈璟的"音律"说，都对王骥德《曲律》有直接的影响。王骥德的重要贡献，在于他对戏曲创作理论作了综合、集成与提高的工作，最早写出了《曲律》这样一部系统的戏曲理论专著，极大地丰富了我国古代的文艺学理论。

《曲律》代表了明代戏曲创作理论的最高成就，也不可避免地留下了它的时代局限。在涉及艺术创造与生活实践的关系这一文艺理论中的根本性问题时，王骥德的思想观点就显得十分糊涂。他一面向人们不遗余力地传授他的戏曲创作论和创作法，一面却又津津乐道于他的"曲才"论，过分地强调所谓天赋"曲才"决定一切。《曲律》还表现出作者在理论研究中的徘徊与矛盾现象。如《曲律》以强调人情真性为其内容特色，但有时却又做出维护封建"风化""世教"的姿态；《曲律》本色论中强调了戏曲语言的通晓明畅，但书中有时却又贬斥民间俚俗之曲为"认路头差"，等等。理论上的徘徊与矛盾，反映了作者思想上的徘徊与矛盾，反映了封建时代知识分子，其世界观的贵族性与戏曲艺术所需要的平民性之间本来就存在的矛盾与差距。另外，《曲律》写作时间不一，大约《杂论》之前三十八章的主要部分在

一年内完成,而《杂论》部分则为多年增订而成,在文字上就留下作者认识的徘徊与变化的痕迹。

尽管如此,但由于《曲律》确实充溢着许多理论的新成果,因而在我国文艺理论发展史上自有其特殊地位。作者曾在其著作之末写道:"吾姑从世界阙陷者一修补之耳!"这种填补理论空白的决心和勇气使他有可能做出许多新的研究成果,初步构筑了我国古代戏剧学体系的理论结构。吕天成在《曲品·自序》中写道:"(《曲律》)既成,功令条教,胪列具备,真可谓起八代之衰,厥功伟矣。"对于这样的高度评价,《曲律》是当之无愧的。

第四节 王骥德论戏曲流派和作家作品

一、论越中派

明代万历间多数文人剧作家有一个共同的特点,就是加强了交往与交流,那些创作志趣比较接近的作家,更是互相切磋、互相影响,在共同的探索中形成了创作流派。除了前文中已论及的"吴江派"外,吕天成曾在《曲品》中提出"骈绮之派"一说,认为此派始于昆山人(或谓吴县人)郑若庸。这一派就是近人周贻白氏提出的"昆山派",不过周贻白认为始于昆山人梁辰鱼。这一派可包括张凤翼、梅鼎祚、许自昌、屠隆等人。"骈绮"二字可以概括这一派戏曲作品的特色。"昆山派"的作家与王世贞《曲藻》提出的"吴中派"作家大略相同。王世贞所谓"吴中派"仅指曲词创作,而这里的"昆山派"系指戏曲剧本创作。

王骥德《曲律》对这一派的戏曲创作基本上持批判态度。他称这一派为"文词家"派,指出其弊发源于邵璨的《香囊记》。《论家数》一

章中写道："曲之始，止本色一家，观元剧及《琵琶》《拜月》二记可见。自《香囊记》以儒门手脚为之，遂滥觞而有文词家一体。近郑若庸《玉玦记》作，而益工修词，质几尽掩。"

在《论家数》中，我们可以看到，王骥德对"文词家"派的批评首先却并不在"文词"本身，而是批评他们以文辞的讲究而淹没了作品的"质"——本来的真性。为此，王氏提出了一个重要的见解："夫曲以模写物情，体贴人理，所取委曲宛转，以代说词；一涉藻缋，便蔽本来。"指出"藻缋"弊在"蔽本来"。如果能够"写物情"，"贴人理"，即使"本色"语与"文调"兼而用之也未尝不可。于是王骥德指出："作曲者须先认其路头，然后可徐议工拙。至本色之弊，易流俚腐；文词之病，每苦太文；雅俗浅深之辨，介在微茫，又在善用才者酌之而已。"可见，王氏对"文辞家"派的批评，着重是指出他们的弊病在于违反了戏曲反映物情人理的本质特征，然后也批评了那种"每苦太文"的戏曲语言。王氏在这里提出的"路头"，亦即他常说的"曲道"，这正是"本色论"中所述的戏曲的本质特征。

王骥德在《曲律》中还提出了另一个戏曲创作流派。

> 吾越故有词派。……至吾师徐天池先生所为《四声猿》，而高华爽俊，秾丽奇伟，无所不有，称词人极则，追躅元人。今则自缙绅、青襟，以迨山人、墨客，染翰为新声者，不可胜纪。以余所善，史叔考撰《合纱》《樱桃》《鹝钗》《双鸳》《李瓯》《琼花》《青蝉》《双梅》《梦磊》《檀扇》《梵书》，又散曲曰《齿雪余香》凡十二种。王澹翁撰《双合》《金碗》《紫袍》《兰佩》《樱桃园》，散曲曰《欸乃编》，凡六种。二君皆自能度品登场，体调流丽，优人便之，一出而搬演几遍国中。姚江有叶美度进士者，工隽摹古，撰《玉麟》《双卿》《鸾镜》《四艳》《金锁》以及诸杂剧，共十余种。同舍有吕公子勤之曰郁蓝生者，从髫年便解摛扻，如《神女》《金合》

《戒珠》《神镜》《三星》《双栖》《双阁》《四相》《四元》《二媱》《神剑》，以迨小剧，共二三十种。惜玉树早摧，赍志未竟。自余独本单行如钱海屋辈，不下一二十人。一时风尚，概可见已。（《杂论下·八一》）

王骥德认为越中一带之所以形成一个词曲流派，是有深远的历史渊源的。上古即有越人《鄂君》、越夫人《乌鸢》、越女《采葛》、西施《采莲》等歌曲留传于史。宋词和元曲分别出了陆游、杨维桢两大家。明中期戏曲和散曲创作也颇盛行，吕天成提出的"上虞曲派"便是一例。至徐渭《四声猿》出，越中的戏曲创作开始成为明代曲坛的一大流派。我们可称之为"越中派"。徐渭的杂剧作品影响了整个明后期的戏曲创作。徐渭的戏曲理论为越中后来几代曲论家所尊奉。像王骥德、史槃等著名戏曲家都是他的门生。王骥德在《曲律》中记下徐渭的创作过程及戏曲见解。

徐天池先生《四声猿》，故是天地间一种奇绝文字。《木兰》之北与《黄崇嘏》之南，尤奇中之奇。先生居与余仅隔一垣，作时每了一剧，辄呼过斋头，朗歌一过，津津意得。余拈所警绝以复，则举大白以醻，赏为知音。中《月明度柳翠》一剧，系先生早年之笔；《木兰》《祢衡》，得之新创；而《女状元》则命余更觅一事，以足"四声"之数，余举杨用修所称《黄崇嘏春桃记》为对，先生遂以春桃名嘏。今好事者以《女状元》并余旧所谱陈子高传称为《男皇后》，并刻以传，亦一的对。特余不敢与先生匹耳。先生好谈词曲，每右本色，于《西厢》《琵琶》皆有口授心解。独不喜《玉玦》，目为板汉。先生逝矣，遽成千古。以方古人，盖真"曲子中缚不住者"，则苏长公其流哉。（《杂论下·八二》）

我们还可以从这段话中看出徐、王两位戏曲家之间的亲密无间的师生关系，以及王氏对师长的崇敬之意；而且可以看出徐氏的曲论及评曲观点对王骥德的深刻影响。对于徐渭的杂剧，吕天成评论说："徐山人玩世诗仙，惊群酒侠。所著《四声猿》，佳境自足擅长，妙词每令击节。"祁彪佳评论说："此千古快谈，吾不知其何以入妙，第觉纸上渊渊有金石声"（《渔阳三弄》）；"迩来词人依傍元曲，便夸胜场，文长一笔扫尽，直自我作祖，便觉元曲反落蹊径"（《翠乡梦》）；"腕下具千钧力，将脂腻词场，作虚空粉碎"（《雌木兰》）；"文长奔逸不羁，不馺于法，亦不局于法，独鹘决云，百鲸吸海，差可拟其魄力"（《女状元》）。总之，明后期和清初越中的曲论家总是以尊崇之心赞扬徐渭的创作成就，并把徐渭引为越中戏曲创作的旗帜。徐渭对戏曲，特别是对南戏有专门的论著，他的戏曲理论哺育了明末的许多作家和曲论家，特别是越中戏曲家。对此，前文已有专章论述。

上录王骥德的记载告诉我们，越中派中与王骥德友善的著名剧作家尚有史槃、王澹、叶宪祖、吕天成等人。

史槃（1531—1630）字叔考，会稽人。徐渭门生，擅仿徐氏书画，工词曲。张琦《衡曲麈谭·作家偶评》中称："史叔考亦起越中，心手精湛，集中句多佳胜，再得洗刷，一开生面，几几乎大雅矣。"祁彪佳评其作品为"深得词隐作法"，"一记出，优人争歌舞之……想叔考胸中有九曲珠，故多巧乃尔"，"匠心创词……词以淡为真，境以幻为实"。

王澹（约 1557—1620 后）字澹翁，别署雪渔，会稽人，徐渭门生。祁彪佳称其"饶有才情，闲于法而工于辞，虽纤秾之中，不碍雅则"，"吐词丰蔚，守律亦严"。有诗集《墙东集》，谢肇淛、王骥德等为之作序。

叶宪祖（1566—1641）字美度、相攸，号六桐、桐柏，别署槲园外史、槲园居士，余姚人。吕天成称其作品"词致秀爽，尤宜喜筵"，"景

趣新逸,且守韵调甚严,当是词隐高足"。祁彪佳则云:"桐柏之词以自然取胜,不肯镌琢","其情语婉转,言尽而态有余"。在戏曲创作论方面,他崇奉徐渭的"宜俗宜真"等观点,并常以此教导他人(黄宗羲《南雷杂著手稿·胡子藏院本序》)。

吕天成前期作品追求才藻,后改从沈璟的主张,成为吴江派的嫡系人物;但由于与王骥德等人的多年交往切磋,表现在《曲品》中的后期创作主张,已明显地属于越中派了。沈璟曾称他的作品是"音律精严,才情秀爽",这是颇为中肯的。另外,被吕天成称为兼得"词隐先生之条令,清远道人之才情"的单本,其作品显然具有典型的越中派风格。越中派还有一位中坚人物,就是《曲律》作者本人。稍晚的祁彪佳、孟称舜、袁于令等人,则是越中派的后裔人物。

清初杰出思想家黄宗羲曾说:"正法眼藏,似在吾越中,徐文长、史叔考、叶六桐皆是也。"(《胡子藏院本·序》)越中派的主要特点有三个方面。一是代表人物多为一辈子的"专业作家",因此作品数量特别可观。二是对戏曲理论的建设做出重要贡献,他们的理论核心实质上是对沈璟与汤显祖的戏曲主张的综合吸收,因而理论主张以较为公允全面为其主要特色;其重要人物王骥德、吕天成成了明代成就最大的曲论家。三是创作中既非常重视剧本的演唱价值,又十分注意剧本的文学性。祁彪佳评王澹作品为"闲于法而工于辞",沈璟评吕天成作品为"格律精严,才情秀爽",这正道出了越中派剧作家的创作特色。

越中派与汤显祖等著名作家以及吴江派的作家一起,为明晚期戏曲创作的复兴做出了重要的贡献。

二、汤、沈风格论

除了对戏曲创作流派的研究外,《曲律》在戏曲作家的创作风格

方面，也有所论述。如对"骈绮派"主要作家的风格特征曾评论云："宛陵（梅鼎祚）以词为曲，才情绮合，故是文人丽裁。四明（屠隆）新采丰缛，下笔不休，然于此道，本无解处。昆山（梁辰鱼）时得一二致语，陈陈相因，不免红腐。长洲（张凤翼）体裁轻俊，快于登场，言言袜线，不成科段。"（《杂论下·八〇》）王骥德在这些有共同特色的作家中，找出各家不同的优缺点，作了比较分析，简明清晰，对读者有启发作用。王氏对这些作家作了比较后，目的是提出了一个更高的创作要求："不废绳检，兼妙神情，甘苦匠心，丹腰应度，剂众长于一冶，成五色之斐然。"

《曲律》中还有一段"以传奇配部色"，用比喻的方式写出元明一些著名戏曲作品的风格特色：

> 尝戏以传奇配部色，则《西厢》如正旦，色声俱绝，不可思议；《琵琶》如正生，或峨冠博带，或敝巾败衫，俱啧啧动人；《拜月》如小丑，时得一二调笑语，令人绝倒；《还魂》、"二梦"如新出小旦，妖冶风流，令人魂销肠断，第未免有误字错步；《荆钗》《破窑》等如净，不系物色，然不可废；吴江诸传如老教师登场，板眼场步略无破绽，然不能使人喝采；《浣纱》《红拂》等如老旦、贴生，看人原不苛责；其余卑下诸戏，如杂脚备员，第可供把盏执旗而已。（《杂论下·五七》）

这一段"以戏喻戏"，非常贴切、形象。其中对汤显祖、沈璟作品的风格描画，更如神来之笔，令人绝倒。

在万历年间的戏曲家中，影响最大的当推汤显祖与沈璟。王骥德与汤、沈为同时人，他同样推重这两位杰出的戏曲家，他应是第一个研究汤、沈并对他们的作品风格进行比较分析的戏曲批评家。

王氏认为"南词"最主要作家是徐渭与汤显祖。对徐渭的评价已

见前文。评汤显祖则云："婉丽妖冶,语动刺骨,独字句平仄,多逸三尺,然其妙处往往非词人工力所及。"(《杂论下·八九》)他甚至认为汤显祖的戏曲独得三昧,是最理想的"本色一家"。王氏还对汤显祖的五部戏曲作品作比较云:

> 临川汤奉常之曲,当置"法"字无论,尽是案头异书。所作五传,《紫箫》《紫钗》第修藻艳,语多琐屑,不成篇章。《还魂》妙处种种,奇丽动人,然无奈腐木败草,时时缠绕笔端。至《南柯》《邯郸》二记,则渐削芜颣,俛就矩度,布格既新,遣辞复俊,其掇拾本色,参错丽语,境往神来,巧凑妙合,又视元人别一蹊径。技出天纵,匪由人造。使其约束和鸾,稍闲声律。汰其剩字累语,规之全瑜,可令前无作者,后鲜来哲。二百年来,一人而已。
> (《杂论下·七三》)

指出汤显祖创作的特点是"置'法'字无论","技出天纵";同时指出汤作有"剩字累语"与"字句平仄,多逸三尺"的现象;而且还指出汤氏创作风貌的发展变化:早期作品《紫箫》《紫钗》"语多琐屑",《还魂》"奇丽动人"而尚有"腐木败草",至《南柯》《邯郸》则能"掇拾本色,参错丽语"而渐臻完美。

对于沈璟,王骥德充分肯定他的曲学成就,认为"自词隐作词谱,而海内斐然向风"(《杂论下·七五》)。至于沈璟的戏曲剧本,则认为"当以《红蕖》称首,其余诸作,出之颇易,未免庸率",还提出一个问题:"生平于声韵、宫调,言之甚悉,顾于己作,更韵、更调,每折而是,良多自恕。殆不可晓耳。"(《杂论下·七一》)王氏还曾详论沈璟的曲学云:

> 松陵词隐沈宁庵先生,讳璟。其于曲学,法律甚精,泛澜极

博,斤斤返古,力障狂澜,中兴之功,良不可没。先生能诗,工行草书。弱冠魁南宫,风标白皙如画。仕由吏部郎转丞光禄,值有忌者,遂屏迹郊居,放情词曲,精心考索者垂三十年。雅善歌,与同里顾学宪道行先生并畜声伎,为香山洛社之游。所著词曲甚富,有《红蕖》……等十七记。散曲曰《情痴瘱语》、曰《词隐新词》,二卷;取元人词易为南调,曰《曲海青冰》,二卷。《红蕖》蔚多藻语,《双鱼》而后,专尚本色。盖词林之哲匠,后学之师模也。又尝增定《南曲全谱》二十一卷,别辑《南词韵选》十九卷。又有《论词六则》《唱曲当知》《正吴编》及《考定琵琶记》等书,半已盛行于世,未刻者,存吾友郁蓝生处。生平故有词癖,每客至,谈及声律,辄娓娓剖析,终日不置。(《杂论下·七〇》)

这是关于沈璟戏曲活动的最为重要的评述。王骥德指出沈璟的曲学特征是"法律甚精""斤斤返古""专尚本色",而"本色"又是他的创作的主要特色;且沈作多"出之颇易,未免庸率"。对于沈作的风格变化,则指出初笔《红蕖》"蔚多藻语","《双鱼》而后,专尚本色"。

从上述的评述中可以看出王骥德对汤、沈的独到认识。他能较客观地指出两家作品的成就与不足,并能以发展的眼光指出两位作家创作的变化及其得失,这些作法足以说明王氏戏曲批评的成熟和一定的深刻性。王氏的局限性在于未能进一步从思想意义上评价作品的得失,因而没有充分认识《牡丹亭》的杰出成就和深刻意义。而且对沈璟后期作品也缺乏全面的认识。

在分别评论汤、沈的基础上,《曲律》还对"汤沈"作专门的比较分析。如说:"词隐之持法也,可学而知也;临川之修辞也,不可勉而能也。大匠能与人规矩,不能使人巧也。其所能者,人也;所不能者,天也。"(《杂论下·七六》)下面这段话则更常为后人所称引:

临川之于吴江，故自冰炭。吴江守法，斤斤三尺，不欲令一字乖律，而毫锋殊拙；临川尚趣，直是横行，组织之工，几与天孙争巧，而屈曲聱牙，多令歌者龃舌。吴江尝谓："宁协律而不工，读之不成句，而讴之始协，是为中之之巧。"曾为临川改易《还魂》字句之不协者，吕吏部玉绳以致临川，临川不怪，复书吏部曰："彼恶知曲意哉！余意所至，不妨拗折天下人嗓子。"其志趣不同如此。郁蓝生谓临川近狂而吴江近狷，信然哉。（《杂论下·七四》）

王骥德此处所述汤、吕书信往返细节虽有误，但对沈、汤"志趣"不同的比较论述十分精彩。"守法"而"近狷"，"尚趣"而"近狂"，这是对沈、汤风格的画龙点睛式的概括。吴江"近狷"，故"守法"而"斤斤三尺"；临川"近狂"，故"尚趣"而"直是横行"。"守法"者多出于人为，而"尚趣"者常得自天纵。故吴江诸传"如老教师登场，板眼场步，略无破绽，然不能使人喝采"；而临川诸传"如新出小旦，妖冶风流，令人魂销肠断，第未免有误字错步"。虽言各有优缺点，但至此，王氏对两家剧作的评价已有轩轾。因而他认为："于本色一家，亦惟是奉常一人"，"二百年来，一人而已"。

一个时期的最重要的批评家对同时的最著名的作家进行比较分析，这在中国戏曲史上是一种创举。王骥德在比较论述中闪现的辩证精神，在整个明清曲学家中都少有人企及。

王氏对汤、沈的评价启发了吕天成"双美"说的诞生。吕天成在《曲品》中写道："吾友方诸生曰：'松陵具词法而让词致，临川妙词情而越词检。'善夫，可谓定品矣！"同时推称沈璟和汤显祖，并由沈、汤的不同成就中得到启发，然后提倡"双美"，这就成了越中派剧作家的主旨与创作特色。这种"双美"说在理论上为后来许多曲学家所继承，明末与清初的许多剧作家基本上都是走这一条路子。清初沈永

隆说：“豪隽之彦，高步临川则不敢畔松陵三尺；精研之士，刻意松陵而必希获临川片语。亦见夫合则双美，离则两伤矣。”（《南词新谱·后序》）足见双美说的重要作用和深远影响。

三、《新校注古本西厢记》

《西厢记》是元代最优秀的杂剧。剧本通过书生张珙和相国小姐崔莺莺的恋爱故事，歌颂了反对封建礼教的自由爱情的胜利，因而在封建社会里长期被视为“淫书”而遭禁。但人们对《西厢记》的热爱却从来未曾中断。自明中叶后，《西厢记》的流传更为广泛，所谓“坊本”之多，即是有力的证明。已知万历年间的《西厢记》版本有六十多种，现存万历刊本就有近二十种。许多著名文人都曾对该剧进行研究。王骥德的老师徐渭就曾对《西厢记》有“口授心解”的成绩，王氏自谓校注《西厢记》亦多受徐渭的启发，李贽、沈璟等人的有关意见也为王氏所吸收。

王骥德不愧为《西厢记》研究专家。他不仅在剧本的校注工作中做出了空前的贡献，并曾登坛讲授这一古典名剧。在《曲律》中，工氏曾记下他校注《西厢》《琵琶》的经过：

> 《西厢》《琵琶》二记，一为优人俗子妄加窜易，又一为村学究谬施注解，遂成千古烦冤。予尝取前元旧本，悉为厘正，且并疏意指其后，目曰《方诸馆校注》。二记并行于世。吾友袁九龄尝谓：“屈子抱石沉渊，几二千年，今得渔人一网打起。”闻者多为绝倒。（《杂论下·一一八》）

王氏同时还记录了他讲授《西厢记》的盛况：

实甫《西厢》,千古绝技,微词奥旨,未易窥测。予之注释,笔之所录,总不逮口之所宣。顷在都门日,吴文仲、庄冠甫诸君,合三十余人于米仲诏缮部湛园,邀予拥皋比,为口悉其义,诸君莫不解颐击节称快。冠甫谓:"实甫有知,当含笑地下。"(《杂论下·一一九》)

王骥德颇有以王实甫功臣自居的样子。他还随时为《西厢记》的应有地位而呼吁。他对所谓元剧"四大家"而不及实甫表示不满:

世称曲手,必曰"关、郑、白、马",顾不及王,要非定论。(《杂论上·一七》)

而王氏心目中的元曲"四大家"总是少不了王实甫的,他在《曲律》中曾说:

胜国诸贤,盖气数一时之盛。王、关、马、白,皆大都人也。今求其乡,不能措一语矣。(《杂论上·四》)
作北曲者,如王、马、关、郑辈,创法甚严。终元之世,沿守惟谨,无敢逾越。(《杂论上·三〇》)

在王骥德的"四大家"中,有时无"郑",有时无"白",有时甚至无"关",却从不少"王",而且始终以"王"居首。他的"四大家"名单,总是有缺憾的,特别是对"关"氏的认识不足,是一大毛病;但所确立的王实甫地位,却大体不错。

王骥德的《新校注古本西厢记》,无论在校勘方面或注解方面,其广征博引均属空前。王氏《校注西厢记例》第一条就说明该书用了碧筠斋本、朱石津本、徐文长本、金在衡本、顾玄纬本、徐士范本及一些

"坊本"进行校勘。而且又用董解元《西厢记》诸宫调与杂剧《西厢记》作了全面的对照比勘，较好地解决了一些曲词用字上的歧见。如《就欢》一折，〔元和令〕中有"绣鞋儿刚半拆"一句，所有的本子都作"绣鞋儿刚半折"，"半折"不好解释。王骥德根据《董西厢》中"穿对儿曲弯弯的半拆来大弓鞋"而定为"半拆"，而且作"半开"解。（参阅蒋星煜《明刊本〈西厢记〉研究》）

至于注解，王氏自谓"大抵取碧筠斋古注十之二，取徐师新释亦十之二"，而且吸收沈璟的"参订"，"凡再易稿，始克成编"。王氏觉得《西厢》之词稍难诠解的，在"用意宛委、遣辞引带及隐语、方言不易强合"。因而他曾至实甫故乡考察方言，但"举询其人，已喑不能解"，于是他就另觅出路："其微辞隐义类以意逆；而一二方言不敢漫为揣摩，必杂证诸剧，以当左契。"（《校注西厢记·自序》）沈璟也指出，王氏的考注特色是"以经史证故实，以元剧证方言"（《校注西厢记》附《词隐先生手札二通·其二》）。"以经史证故实"的，如《入梦》一折〔水仙子〕中有"觑一觑，教你为了醢酱"一句，王氏于注中指出："醢，音海，肉酱也。《礼记》：'有醢人。'《史记》：'汉诛彭越，盛其醢，遍赐诸侯'诸本俱作'醢'，不伦。以字形相近而误。""以元剧证方言"的，如《赓句》一折，〔调笑令〕中有"月里嫦娥不恁撑"一句，古本作"不您争"，王氏认为这是不解"撑"字义的结果。他指出，"撑"系方言，谓"美"也；"月里嫦娥不恁撑"，意为"嫦娥未必如此之美也"。他就以乔吉《两世姻缘》剧"容貌儿实是撑"、白朴《梧桐雨》剧"生的一件件撑"两语为例来证明这一方言的词义，并以《董西厢》中"便是月殿里嫦娥也没恁地撑"一语进一步论定。由于王氏校注的引据精博，洗发痛快，故沈璟拍案为赞云："自有此传以来，有此卓识否也？敬服敬服！"

王骥德的《西厢记》注解，还有一个重要的特点却是前人未及指出的，这就是在对曲词的解释中，有时兼及对角色内心动作的揭示，

有似于导演对潜台词的挖掘,这尤其突出表现在对红娘曲词的解释中。此举两例为证。一为《传书》折中〔天下乐〕一曲:

> (红娘唱)才子佳人信有之,红娘看时,倒有些乖性儿,则怕有情人不遂心也似此。他害的有抹媚,我遭著没三思,一纳头安排着个憔悴死。
>
> 王骥德注:承上曲来。言张生莺莺二人,如此情致,如此聪明,所谓才子佳人,世间信有,便害相思,亦与他人不同。看来我红娘倒也是个乖巧伶俐的人,或者遇着有情之人不得遂心,也要如此害相思。但他每害得有些乔样。我若遭着时,不暇如此三思,但直头安排个憔悴死而已。

另一为《省简》折中〔小梁州幺〕一曲:

> (红娘唱)似等辰勾常把佳期盼,我将这角门儿世不曾牢关。愿得做夫妻无危难。您向筵头上整扮,我做一个缝了口撮合山。
>
> 王骥德注:我为你如此盼望佳期,看我黉夜奔走,不曾牢关角门,今反如此摧残于我耶?又猜你既如此思想张生,而又伴怪我之传书送简,意或怕我之漏泄言语而然耳!你何用如此疑我;我只愿你安稳做了夫妻,向筵头上打扮去做新人,我做个缝了口的媒人,决不漏泄此事也。

如此诠释,不唯语意浅显清晰,而且颇能体验角色心理,犹如导演的精密解释。王氏之所以对红娘的曲词尤其下功夫深入体味,这是由于他特别欣赏红娘曲的缘故。他在《校注西厢记·评语》中就曾专门指出:"记中诸曲,生、旦伯仲间耳,独红娘曲,婉丽艳绝,如明霞烂锦,烁人目眦,不可思议。"

对红娘曲的赏爱,也即是王骥德对《西厢记》的人物刻画的赞赏。王氏还对《西厢》作了多方面的肯定和极高评价。他认为,就内容而言,《西厢》系"韵士而为淫词","彼端人不道,腐儒不能道,假道学心赏慕之而噤其口不敢道"。就构思而言,《西厢》"无所不佳","巧有独至,即实甫要亦不知所以然而然"。就结构而言,《西厢》之妙,在"其联络顾盼,斐亹映发,如长河之流、率然之蛇,是一部片段好文字"。就用典而言,《西厢》"曲中使事,不见痕迹,益见炉锤之妙"。就音律而言,《西厢》"用韵最严……无一字不俊,亦无一字不妥,若出天造,匪由人巧"。王氏还不时击节而叹曰:"他曲莫及","不可思议","抑何神也"!

基于对《西厢》至高的评价,王氏不同意李贽以《拜月》居《西厢》之上,但赞同李贽关于"《西厢》化工,《琵琶》画工"的评论。王氏还对其他几位著名曲论家的《西厢记》评语提出自己的看法:

> 《西厢》诸曲,其妙处正不易摘。王元美《艺苑卮言》至类举数十语以为白眉,特未得解。又其旨,本《香奁》《金荃》之遗,语自不得不丽。何元朗《四友斋丛说》至訾为全带脂粉,然则必铜将军持铁绰板,唱"大江东去"而始可耶?
>
> 涵虚子品前元诸词手,凡八十余人,未必皆当。独于实甫谓如"花间美人",故是确评。

这些话的实质,还是在于维护《西厢》的本来面目,从而肯定了它的艺术特色。

在对《西厢记》的评论过程中,王骥德所作的多方面比较分析,特别值得注意。凡是用来作比较的对象,总是第一流的作家及作品。一是与《董西厢》比较,王骥德指出:"董词初变诗余,多椎朴而寡雅驯;实甫斟酌才情,缘饰藻艳,极其致于浅深、浓淡之间,令前无作者、

后掩来哲,遂擅千古绝调。"(《校注西厢记·自序》)又云:"董解元倡为北词,初变诗余,用韵尚间浴词体。独以俚俗口语谱入弦索,是词家所谓'本色''当行'之祖。实甫再变,粉饰婉媚,遂掩前人。大抵董质而俊,王雅而艳。千古而后,并称两绝。"(《校注西厢记·评语》)这两段话精神是一致的,重点指出"董质而俊,王雅而艳"的不同特点,肯定了这两部《西厢》的成就,王氏本人又有王胜于董的意思。

二是与关汉卿比较,王骥德指出:"实甫以描写,而汉卿以雕镂。描写者远摄风神,而雕镂者深次骨貌。"(《校注西厢记·自序》)又云:"元人称'关郑白马',要非定论,四人汉卿稍杀一等。第之,当曰'王马郑白'。有幸有不幸耳。"(《校注西厢记·评语》)认为王实甫的特色是"远摄风神",关汉卿的特色是"深次骨貌",这是很有见地的。"远摄风神"则容易婉丽动人,"深次骨貌"则容易险峻深刻。但王骥德论曲崇尚婉丽而薄视险峻,因而就出现了扬王而抑关的结果。扬王是对的,抑关则为严重的偏见。

三是与《琵琶记》比较。王氏在《校注西厢记·评语》中有一段精彩的表述:

> 《西厢》,风之遗也;《琵琶》,雅之遗也。《西厢》似李,《琵琶》似杜,二家无大轩轾。然《琵琶》工处可指,《西厢》无所不工。《琵琶》宫调不论、平仄多舛,《西厢》绳削甚严、旗色不乱。《琵琶》之妙,以情以理;《西厢》之妙,以神以韵。《琵琶》以大,《西厢》以化。此二传三尺。

王氏此处虽说对两剧"无大轩轾",但褒贬之意还是显而易见的。王氏对作品的艺术成就,向来注重"风神",这里他受李贽"化工"说的影响,指出《西厢记》"以神以韵""以化",实则即为"不知所以然而

然"的风神动人,肯定了《西厢》为艺术上至高无上的"神品"。对于
《琵琶记》,王氏也给予充分肯定,指出其"以情以理""以大"的成就。
只是"工处可指"的"画工"之作,比"神品"总略输一筹,其所欠者,
"风神"是也。后来在《曲律》中,王氏对此两剧的评价就更为明确。
如说:"古戏必以《西厢》《琵琶》称首,递为桓、文。然《琵琶》终以法
让《西厢》,故当离为双美,不得合为联璧。"(《杂论上·一九》)又说:
"夫曰'神品',必法与词两擅其极,惟实甫《西厢》可当之耳。"(《杂
论下·九三》)

总之,在对《西厢记》的校注、解释和评论中,王骥德对《西厢记》
的艺术成就作出了许多精辟的分析,为确立《西厢记》的应有地位做
出了贡献。如果从王氏对前人研究成果的继承、从他对许多问题的
新见解、从他对与剧本有关问题研究的广度和深度诸方面来看,王氏
事实上已经开创了一门"《西厢记》学"。他的《校注西厢记》则是建
立这门学科的奠基之作或关键之作。

四、结语

对戏曲作家作品研究的用功之深,是王骥德曲学的一大特点。
《曲律》中《杂论》上、下两章共一百二十二则即以研究戏曲作家作品
为主;其余各章,在阐述理论的同时,也常常涉及作家作品评论。在
《曲律》中,王氏几乎对自元代至明万历年间的所有著名戏曲作家和
作品都有所评论。这些章节,把创作理论、剧本评论与剧作家创作活
动史迹融为一体,内容丰富,见解精湛,显示了《曲律》作者认识问题
和分析问题的过人之处。史、论、评相济,也正是《曲律》作家作品论
的一个重要特色。

王骥德的评论特别注意从戏曲的艺术特征入手。王氏深得作
"曲"精义,又进而懂得作"戏"的奥妙,因而在评论中,不仅能把曲与

诗词分开,而且进而能把一般评"曲"与专评戏曲区别开来。而当时的一些文人名士如王世贞等只能以欣赏诗词的眼光来评曲,或只能以欣赏曲词来代替对完整的戏曲艺术的剖析,因而其评论常常不得要领。以"戏曲"的眼光来评论戏曲剧本,而且撰专著进行评论,这在王骥德之前未曾一见。从这种意义上来说,《曲律》可称是戏曲作家从戏曲艺术的特点出发专论戏曲的开端。另外,注重对创作流派及作家创作风格的研究和评论,注重作家创作风格的比较和作品艺术特点的比较,从比较中找出异同,并进而提出一种合理的创作要求,这些做法,在《曲律》或《校注西厢记》中表现得都很突出,这也是王骥德在戏曲评论中的一些创举。

　　总之,王骥德戏曲评论的许多见解和评论方法,不仅可为文艺史家总结历史经验时提供一定的基础,而且对于今日文艺批评的开展也有一定的启发意义和可资借鉴的地方。

第七章　明晚期戏曲论的发展

第一节　冯梦龙的创作论和演出论

冯梦龙(1574—1646)字犹龙,别署龙子犹、顾曲散人、墨憨斋主人等,吴县(今属江苏苏州)人。他是明代末期著名的作家。一生重视小说、戏曲和各种通俗文学,编写、刊行了许多此类作品,辑录编订的话本集《喻世明言》《警世通言》《醒世恒言》,世称"三言",影响很大。还编有民歌集《挂枝儿》《山歌》,散曲集《太霞新奏》,笔记《古今谈概》等。在戏曲方面,作了《双雄记》和《万事足》两种传奇,并改编了张凤翼、汤显祖、李玉等人传奇多种,定名《墨憨斋定本传奇》,另著有曲谱《墨憨斋词谱》及诗文著述《七乐斋诗稿》《中兴伟略》等。

冯梦龙的戏曲创作曾受过沈璟指点,其戏曲主张也常常与沈氏一致,因而,后人多称他为"吴江派"。他的戏曲理论批评散见于《墨憨斋定本传奇》的序、评、眉批和《太霞新奏》评语以及其他几篇序文。

冯梦龙的戏曲理论可分为创作论与演出论两部分。

一、创作论

冯梦龙的戏曲创作主张,是对万历各家曲论的综合,要而言之,有如下几个方面。

1. 真情说

冯梦龙认为戏曲的形成是由于性情所至,他指出:"学者死于诗

而乍活于词，一时丝之肉之，渐熟其抑扬之趣，于是增损而为曲，重叠而为套数，浸淫而为杂剧、传奇，固亦性情之所必至矣。"(《步雪新声·序》)，由此，他认为"曲以悦性达情"，"本于自然"(《风流梦·小引》)。

他在《太霞新奏·序》中说：

> 文之善达性情者，无如诗。三百篇之可以兴人者，唯其发于中情，自然而然故也。自唐人用以取士，而诗入于套；六朝用以见才，而诗入于艰；宋人用以讲学，而诗入于腐。而从来性情之郁，不得不变而之词曲。……则今日之曲，又将为昔日之诗。词肤调乱，而不足以达人之性情，势必再变而之《粉红莲》《打枣竿》矣。

这里认为，"套语""艰语""腐语"将使性情阻滞而导致艺术的衰亡，对于曲来说，不仅"套""艰""腐"万不可取，就是"词肤调乱"也会影响性情的畅达。民间的浅俗之曲，尽管大雅之士怎样鄙视，但因其善达性情，就不可避免地取代文人雅曲的地位而广为流行。

为了"悦性达情"，尤其必须追求真情而反对假意。冯梦龙认为民间文学的优点就在于"情真"。他说："今虽季世，而但有假诗文，无假山歌，则以山歌不与诗文争名，故不屑假。"冯梦龙借"桑间、濮上"民歌的流行，指出"情真而不可废"的道理。他还因此而"借男女之真情，发名教之伪药"(《序山歌》)。冯梦龙自己的戏曲创作也特别注重"真"，他自称："子犹诸曲，绝无文彩，然有一字过人，曰'真'。"(《太霞新奏》)

这种反假求真的见解，并非始于冯梦龙，其理论根源，可直接追溯到李贽的《童心说》。但值得注意的是，冯梦龙不仅认为"真情"是作品内容的需要，而且认为必须以抒发"真情"的主观因素为出发点

来结构戏曲剧本。《墨憨斋新定洒雪堂传奇》结尾诗句很能说明这种主张:"谁将情咏传情人,情到真时事亦真。"这两句诗的意义与汤显祖《牡丹亭记·题词》所云"第云理之所必无,安知情之所必有"是相通的。这两句结尾诗也是对《洒雪堂》原作者梅孝巳的《小引》的概括。《小引》认为:"钟情之至,可动天地,精气为物,游魂为变,将何所不至哉。"这就是说,只要按照情感的逻辑去构思戏曲,那么,所虚构的戏曲情节也就是可信的。

2. 致新说

冯梦龙认为一个好的戏曲作品应有新意,亦须有令人惊奇之处。他要求有两方面的新。一是情新,他称赞《洒雪堂》说:"于情字别抽新意,不似近日活剥汤义仍、生吞《牡丹亭》。"另一是关目新,他称赞《梦磊记》说:"关目绝新绝奇。"他在《永团圆·叙》中更有一段议论:

> 《投江遇救》近《荆钗》,《都府拽婚》近《琵琶》,而能脱落皮毛,掀翻窠臼,令观者耳目一新,舞蹈不已。迩来新剧充栋,率多戏笔,不成佳话,兼之韵律自负,实则茫然。视此不啻霄壤隔矣。

这段话的大旨就在于鼓吹脱窠臼、出新意。冯梦龙在改本传奇中非常注意这一点。试看下列眉批:

> 传奇中凡宸游,俱以富丽为主,此独清雅脱套,入梦中一段更妙。(《梦磊记》第二十六折)
> 传奇凡考试,必插科取笑,此翻真景脱套,吃紧在描叔夜情痴,令人可笑可泣。(《楚江情》第二十七折)
> 不用生旦结局,而以二神收之,此是化腐为新处。(《女丈

夫》第三十六折）

由于当时文人以时文入曲,不仅饾饤满纸,而且俗道常套,陈陈相因,因而,冯梦龙又一次强调"排陈致新","化腐为新"。

3. 本色、当行说

关于本色、当行,冯梦龙曾在《太霞新奏》中说道:

> 词家有当行、本色二种。当行者,组织藻绘而不涉于诗赋;本色者,常谈口语而不涉于粗俗。
>
> 当行也,语或近于学究;本色也,腔或近于打油。

冯梦龙对"当行"的理解与别人有所不同,似乎是属于组织词藻的一种能力。因而,他在《曲律·序》中曾批评那种"饾饤自矜其设色,齐东妄附于当行"的现象。

可见,冯梦龙的当行、本色说本身意义已无多发明,有时甚至有点混乱。不过,他谈到这个问题的目的却在于主张戏曲(包括散曲)语言的文采与通俗的统一,他对王骥德的散曲就赞之"字字文采,却又字字本色"(《太霞新奏》)。

相比之下,他又较偏于追求通俗明白。他曾批评朋友范文若说:"传奇曲,只明白条畅,说却事情出,便够,何必雕镂如是。"(沈自晋《南词新谱·凡例》)他批评那种"运笔不灵,而故事填塞","章法不讲,而饾饤拾凑"的现象,把这种"侈多闻以示博""摘片语以夸工"称作是"世俗之通病"(《太霞新奏》)。

冯梦龙进而主张辞律双美,按他的话说,就是要"娴于词而复不诡于律"。他以赞扬王骥德的散曲为例指出,"手口和调处,自有一种秀色,不似小家子,以字句争奇已"。所谓"手口和调"实即词律兼

佳。他还提出作者能歌而歌者能作的要求：

> 作者不能歌,每袭前人之舛谬,而莫察其腔之忤合;歌者不
> 能作,但尊世俗之流传,而孰辨其词之美丑。

对于戏曲艺术家,提出作者能歌、歌者能作的要求,这对于克服案头
与场上的矛盾,提高戏曲创作水平,其意义是显而易见的。

从戏曲创作角度来说,冯梦龙因而就特别注意宣传声律的重要
性。在《曲律·序》中也一再强调格律的重要性和必要性,面对当时
"《中州韵》不问""《九宫谱》何知"的现状(《双雄记·序》),他认为
有必要进行曲律的教学。在他看来,"律设而天下始知度曲之难;天
下知度曲之难,而后之芜词可以勿制,前之哇奏可以勿传。悬完谱以
俟当代之才,庶有兴者"。他还曾亲自动手制订曲谱。可见,他在兼
重词、律的同时,又把声律的位置摆在词采之上。他在《太霞新奏发
凡》中说:

> 词学三法,曰调,曰韵,曰词。不协调则歌必折嗓,虽烂然词
> 藻无为矣。自东嘉沿诗余之滥觞,而效颦者遂藉口不韵。不知
> 东嘉宽于南,未尝不严于北。谓北词必韵,而南词不必韵,即东
> 嘉亦不能自为解也。是选以调协韵严为主,二法既备,然后责其
> 词之新丽,若其芜秽庸淡,则又不得以调韵滥竽。

关于用韵,他也提出南韵与北韵异,认为在南曲中,入声在句中可代
平,但用之押韵仍是入声。他自称此为"精微之论",连沈璟都"尚未
及此"。他在《墨憨斋定本传奇》的眉批和《太霞新奏》的尾注中还对
各个曲牌的声律要求作出具体阐说,对作曲中的舛误处不厌其烦地
予以订正。

4. 情节说

冯梦龙在《墨憨斋定本传奇》的总评及眉批中,常常提到"情节"。他笔下的"情节",是指情感运动的节奏,实际上也常常即是剧情的发展节奏,因为情感运动本身就是整个剧情发展的动因。冯梦龙主张情节要紧密:"情节关锁,紧密无痕"(《洒雪堂》总评);但情节又不可太直:"传奇情节恶其直遂"(《永团圆》眉批);情节要有头绪呼应:"末折草草一面,殊欠情节,得此折预先领出头绪,末折不费词说矣"(《永团圆》眉批);情节关键处不可草草:"情节大关系处,必不可少"(《酒家佣》眉批),"《看录》是极妙情节,胸中应有许多宛转,自非一曲可草草而尽"(《永团圆》眉批)。冯梦龙的"情节"说是对王骥德《曲律·论剧戏》所言及的"节奏"说的展开,其精神成为李渔戏曲结构理论的一部分。

二、演出论

在《墨憨斋定本传奇》中,冯梦龙对各个传奇的演出作了设想,在表演方面也提出了许多要求,有人提出,这些设想与要求表明冯梦龙所作的正是导演的案头工作,这是有理由的。以下评述冯梦龙演出论的主要内容。

1. 注重演出的社会意义。冯梦龙在《酒家佣·叙》中写道:"令当场奏伎,虽妇人女子,胸中好丑,亦自了了。传奇之衮钺,何减春秋笔哉! 世人勿但以故事阅传奇,直把作一具青铜(指铜鉴),朝夕照自家面孔可矣。"这就是说演出者应负有这样的责任:通过自己的严肃的艺术表演,让各类观众都能明了美与丑,由此达到干预生活、教育观众的作用,让观众把戏剧作为一面生活的镜子。

2. 掌握文学剧本的精神,加以适当修正,以利于演出。这在几篇《叙》与《总评》中可以得见。冯梦龙改窜《新灌园》,自己要求达到

"忠孝志节,种种具备,庶几有关风化而奇可传"的效果。(《新灌园·叙》)他对汤显祖作品的认识是:"《紫钗》《牡丹亭》以情,《南柯》以幻,独此《邯郸梦》因情入道、即幻悟真","(《邯郸梦》)通记极苦极乐、极痴极醒,描摹尽兴而点缀处亦复热闹,关目甚紧……惟填词落调及失韵处,不得不一为窜"(《邯郸梦》总评)。

改窜原剧本的目的是为了利于演出。如他改《牡丹亭》为《风流梦》的目的就是"以便当场"(《风流梦·小引》)。又如《酒家佣》系根据陆天池的《存孤记》和钦虹江的另一本酌合而成,因为陆本有"用客掩主"的毛病,钦本"复入泛常圈套","情节亦枝蔓,且失实",于是,冯梦龙"酌短长而铸之:采陆者,十之三;采钦者,十之四",冯本人又"以袜线足之"(《酒家佣·叙》)。他在《风流梦·总评》中也说明了自己的删改原则:

> 原本老夫人祭奠,及柳生投店等折,词非不佳。然数折太顽,故削去。即所改窜诸曲,尽有绝妙好辞,譬如取饱有限,虽龙肝凤髓,不得不为罢箸。

以上例子都可以说明冯梦龙改窜剧本是从全剧精神出发,从演出出发。也正是由此出发,冯梦龙反对对原剧本的任意删改。如《万事足》第三十一折《筵中治妒》眉批说:"此折与三十三折乃全部精神结穴处,曲虽多不可删减。"又如《楚江情》第十四折《锦帆空泊》眉批说:"素徽从鸨母拒池生,虽见钟情,尚落窠臼。独《空泊》一折,正十分白描处。蠢梨园识,反删此折不演,可笑可恨。"

3. 对演员表演的要求。首先要求演员注意把握全剧的风格特色。如《洒雪堂·总评》说:"是记穷极男女生死离合之情,词复婉丽可歌,较《牡丹亭》《楚江情》,未必远逊,而哀惨动人,更似过之。若当场更得真正情人,写出生面,定令四座泣数行下。"其次要求演员领

会脚色的思想特色与个性。如《酒家佣·总评》指出："李固门人执义相殉者甚多……演李固,要描一段忠愤的光景;演文姬、王成、李燮,要描一段忧思的光景;演吴祐、郭亮,要描一段激烈的光景。"同样是"执义相殉",则有"忠愤""忧思""激烈"的个性特征。对于反面人物亦如此,演宰嚭之奸,但要"还他大臣架子",演马融之伪,但要"还他个儒者架子"(《酒家佣》第七折《吴祐骂佞》眉批)。第三要求演员找到脚色的"主意"而且"无刻可忘":"凡脚色,先认主意。如越王、田世子,无刻可忘复国;如李燮、蔡邕,无刻可忘思亲。"(《酒家佣》第二十七折《卜肆授经》眉批)这个"主意",是脚色的核心意向,即是脚色推动戏剧动作发展的主观意志。在表演中它将化为演员的贯串动作。第四要求演员特别注意处理脚色在特定情境中的复杂情感。如对演岳飞刺背的提示:"'刻背'是《精忠》大头脑,扮时作痛状或直作不痛,俱非,须要写慷慨忘生光景。"(《精忠旗》第二折《岳侯涅背》眉批)对演柳梦梅见"鬼魂"的提示:"此折生不怕,恐无此理;若太怕则情又不深。多半痴呆惊讶之状方妙","此后生更不必怕,但作恍惚之态可也"(《风流梦》第二十三折《设誓盟心》眉批)。另如提示演秦桧"大损威重"时要"怒中带奸",演李固之死"宜愤多而悲少",等等。

4. 场面、道具等的设计。关于场面调度的,如:

老旦问时,旦背唱,旦唱完老旦唱。(《新灌国》第二十五折《登楼遣怀》眉批)

府公与贾旺、江纳问答甚长,须发付生暂退,方不冷淡,然生须在傍察听,不得径下。(《永团圆》第十折《府堂对理》眉批)

虬髯公海外称王一段,气象也须敷演一场,岂可抹杀。演此折须文武官监极其整齐,不可草率,涉寒酸气。(《女丈夫》第三十一折《海外称王》眉批)

关于道具、服装的,如:

> 判应绿袍,但新任须加红袍,俟坐堂后脱却可也。(《风流
> 梦》第十八折《冥判怜情》眉批)
>
> 演者预制篱竹纸轿一乘,下用转轴推之方妙。浙班用枪架
> 以裙遮之,毕竟不妙。(《梦磊记》第十七折《中途换轿》眉批)

历来的戏曲批点,多重在揭示创作方法和技巧;若能涉笔表演提示,已是不可多得;至于兼及场面道具方面的,尤属十分罕见。而冯梦龙的评点,可以说能兼顾多方面,而且新见迭出,给人启示。他的提示又有具体明确的特点,适合于戏曲演出的实践需要。他的这种舞台提示,还给我们留下了研究明末舞台艺术的宝贵材料。

三、小结

由以上材料看来,冯梦龙不仅是戏曲作家,而且称得上是舞台艺术实践家。他在创作和演出实践中总结出来的理论,特别具有实践性,这是对戏曲理论研究的重要发展。这种务实的理论,解决了有关戏曲创作、改编和演出的许多问题。冯梦龙的这种理论创新精神和实践观点,在后来的李渔曲话中得到进一步的体现和发展。

就具体见解而言,冯梦龙在有关创作理论中主张抒发性情,是对明中叶以来关于戏曲“言情”的理论探索的总结;主张艺术形式的脱套致新,是对明代中、后期戏曲作家如徐渭、沈璟、李玉等人创作经验的概括。在有关表演理论中,他特别注重演员对全剧总体风格的把握和对角色的创造,这是为清代表演理论极大发展张本。其他一些见解中,也多有承前启后的作用。因而可以说,冯梦龙不仅是明末最重要的戏曲理论家之一,而且就其戏曲理论涉及的方面之多而言,可

谓是元明两代绝无仅有的舞台艺术理论的多面手。

如果说,任何封建时代的理论家总不免有严重的局限性,冯梦龙戏曲理论批评的主要缺点则在于时有芜杂之处。在抒发性情的呼喊声中,夹杂着几声有关风化的陈言;在提倡创新的同时,又有斤斤于格律的苛求。大概理论的多面手容易潜伏着这种矛盾的危险。另外,在删改戏曲"文学本"为"演出本"时,注重"务实"的精神自然是好的,但是如果因此而排斥了作品中所有空灵排宕的描写,就失之为片面了。冯梦龙就有这种现象。如他在审改《牡丹亭》时,把有关贵族小姐变化微妙的心理描写改写得显露简单,损害了原作丰富的美感。对此,古人及近人都已有所批评。

第二节　祁彪佳"二品"

祁彪佳(1602—1645)字虎子、幼文、宏吉,号世培,别署远山主人。山阴(今浙江绍兴)人。著名藏书家祁承爜的儿子,从小就寝馈于书卷之中。天启二年(1622)进士,历官至苏松巡抚。他四次出仕,颇有政绩。最后致仕家居十多年,在整理藏书和编校、写作方面做出了成绩。南明弘光元年(1645),清军破山阴,彪佳投水自杀,《遗诗》中写道:"含笑入九原,浩然留天地。"著有《救荒全书》、散文集《寓山注》、《越中园亭记》、《祁忠敏公日记》等,所作传奇有《全节记》(演苏武牧羊故事)和《玉节记》(一说《玉节记》即《全节记》)两种,今均不存。从他的日记中可知,他爱好戏剧,常几天甚至十几天不间断地看戏。他曾搜集过大量戏曲作品,直至清康熙元年,朱彝尊还在祁氏藏书的云门山寺看到八百多种元明戏曲剧本,足见收藏之富。

祁彪佳的戏曲批评著作有《远山堂曲品》和《远山堂剧品》两种。这二品是戏曲理论批评史上的重要著作,所著录明代传奇、杂剧共七

百零九种,较之吕天成《曲品》、姚燮《今乐考证》以及王国维《曲录》所载多出二百九十一种,是目前所能看到的戏曲著录中最丰富的一种。

一、祁《品》、吕《品》小议

祁彪佳《远山堂曲品》,是受吕天成《曲品》的启发,并就吕《品》加以扩展而成,现存残稿收戏曲达四百六十七种,是吕《品》的两倍多。所收传奇作品分为妙、雅、逸、艳、能、具六品,此外又有杂调一类,专收弋阳诸腔剧本。他企图通过《曲品》的写作,克服当时所谓"学究屠沽尽传子墨,黄钟瓦缶杂陈,而莫知其是非"的现象,使作品优劣得到公允的评价。祁彪佳在《曲品叙》中首先说明:

> 予之品也,慎名器,未尝不爱人材。韵失矣,进而求其调;调讹矣,进而求其词;词陋矣、又进而求其事。或调有合于韵律,或词有当于本色,或事有关于风教,苟片言之可称,亦无微而不录。故吕以严,予以宽;吕以隘,予以广;吕后词华而先音律,予则赏音律而兼收词华。

这段话告诉我们: 一,祁《品》评选标准是"赏音律而兼收词华",具体包括三项,即调合韵律、词当本色、事关风教;二,与吕《品》相比,祁《品》所收更广,所裁较宽,律、词兼重而不分先后。

由于祁《品》有这种特点,因而入选的作品比吕《品》大增,特别是吕《品》认为"不入格"而摈弃不录的,祁《品》则作为"杂调"选录了《三元记》至《玉钩记》共四十六部。这些弋阳诸腔剧本,虽因属"坊间俗本"而不被一般文人所顾,但它们在当时社会上却是盛极一时的作品,具有广泛的群众性,因而最富有舞台生命力。如民间艺人

顾觉宇的《织锦记》(演董永遇仙的传说)在明代舞台上历演不衰，《八能奏锦》《乐府菁华》《万曲合选》《万锦清音》《尧天乐》《万曲长春》诸曲本均曾选刊其中折子。当然，祁彪佳也有严重的士大夫偏见，如"不堪我辈入眼""真村儿信口胡嘲者""作者眼光出牛背上，拾一二村竖语，便命为传奇，真小人之言哉"之类恶评，不绝于目。但祁氏《曲品》终于收录了"杂调"四十六种，说明祁彪佳比吕天成置若罔闻的态度已进了一大步。而且，他的《曲品·杂调》还为我们说明了两个问题。第一，士大夫与一般文人虽则看不起民间戏曲，却不能无视民间戏曲的存在，也无法否认民间戏曲内容的清新与感情表演的真实。按祁彪佳的话则是"阳春调寡，巴人之和者众"(《曲品·叙》)。祁氏《曲品》论及《韩朋》时说："惜传之尚未尽，中惟《父子相认》一出，弋优演之，能令观者出涕。"他还称《剔目》某些段落"可以裂眦"，称《藏珠》"差能敷衍"，等等。第二，从祁《曲品》也可看出晚明阶段民间戏曲活动由于人民群众的拥护而极为活跃。如记《劝善》(即目连戏)"以三日夜演之，哄动村社"。另在祁氏日记中提到村民社戏，谢神演戏乃至他本人乘舟观剧之处尚多，都足以说明当时民间演戏风气极盛。(参阅赵景深《明代的民间戏曲》)

祁彪佳在《曲品叙》中还写道：

> 予操三寸不律，为词场董狐。予则予，夺则夺，一人而瑜瑕不相掩，一帙而雅俗不相贷。

这也是祁《品》与吕《品》的不同之处。吕《品》评语多偏于赞扬，"多和光之论"(王骥德语)。而且吕《品》上下二卷，一卷论人，一卷评曲，以论人的标准兼作评曲标准，如把沈璟其人列为上上类，就把他所作十七种传奇都列入上上而不加区别。祁《品》则不同，它专评曲而不论人，而且，在祁彪佳看来，"文人善变，要不能设一格以待之。

有自浓而归淡，自俗而趋雅，自奔逸而就规矩。……必使作者之神情，与评者之藻鉴，相遇而成莫逆之面目耳"（《曲品·凡例》）。因而，他认为汤显祖他作入"妙"，《紫钗》独以"艳"称；沈璟十七种传奇则分为三类，其中《坠钗》《十孝》等十四种为雅品，《博笑》《四异》二种为逸品，《红蕖》为艳品。祁《品》对每个作品也都尽可能地从优缺点两方面加以评论。

祁彪佳另有《远山堂剧品》，著录明人杂剧（其中有极少数元剧）共二百四十二种，其体例、特色与《远山堂曲品》同。

二、戏曲评论中的创作理论

统观《曲品》《剧品》，可以对祁彪佳有关戏曲创作规律与方法的见解有所了解。其中特别值得注意的有以下几点：

1. 重讽时

祁彪佳是忠烈之士，为官清正，对明官场的黑暗有深切感受，而且不为权奸的胁迫所屈。因而他在评论戏曲时非常注意戏曲的讽时作用。如当时出现了一批揭露和抨击魏忠贤及其党羽的剧本，祁彪佳均给以适当评价。

> 此记综核详明，事皆实录。妖姆、逆珰之罪状，有十部梨园歌舞不能尽者，约之于寸毫片楮中，以此作一代爱书可也，岂止在音调内生活！（评王应遴《清凉扇》）
>
> 不尽组织朝政，惟以空中点缀，谑浪处甚于怒骂。传崔、魏者，善摭实，无过《清凉扇》；善用虚，无过《广爱书》。（评三吴居士《广爱书》）

这两则着重从内容上分析。另外还评论了用类似题材写成的戏

曲如陈开泰的《冰山记》、高汝拭的《不丈夫》、盛于斯的《鸣冤》、穆成章的《请剑》等，着重指出不同的写作方法，并评议了这几个戏曲剧本的优缺点。祁彪佳在《大室山房四剧及诗稿·序》中提出"以其牢骚感慨，寄之诗歌以及词曲"的主张，在《剧品》中对祁麟佳《大室山房四剧》之一的《救精忠》赞扬说："阅《宋史》，每恨武穆不得生，乃今欲生之乎？有此词，而桧、卨死，武穆竟生矣。"又评陈与郊的《中山狼》说："借中山狼唾骂世人，说得透快，当为醒世一编，勿复作词曲观也。"这些评语，都反复强调了戏曲创作必须有现实的讽喻意义，评时济世，为宣传某种积极的社会思想服务。他的这种主张更明确地体现在《孟子塞五种曲·序》中①：

> 子曰：诗可以兴、可以观、可以群、可以怨。然则诗而不可兴可观可群可怨者，非天下之真诗也。呜呼，今天下之可兴可观可群可怨者，其孰过于曲哉？盖诗以道性情，而能道性情者，莫如曲。曲之中有言夫忠孝节义、可欣可敬之事者焉，则虽骏童愚妇见之，无不击节而忭舞；有言夫奸邪淫慝、可怒可杀之事者焉，则虽骏童愚妇见之，无不耻笑而唾詈。自古感人之深而动人之切，无过于曲者也。

这里着重指出戏曲对于感动群众的巨大力量，并指出戏曲通过动之以情而达到晓之以理的作用。与以往的许多著名曲学家一样，祁彪佳在这里又一次对戏曲的社会意义和地位作了很高的评价。他还认为：

① 　此序见南京图书馆藏道光二十二年增刊本《祁忠惠公遗集·补编》。关于此序作者，学者有不同意见，或以为作者未详，或以为是孟称舜自撰，托名祁彪佳。今人吴毓华编著《中国古代戏曲序跋集》注云："此序文另署名冯梦龙，见于稿本《隅卿杂钞》。"

乐有歌有舞，凡以陶淑其性情而动荡其血气。诗亡而乐亡，乐亡而歌舞俱亡。自曲出而使歌者按节而舞，命之曰"乐府"。故今之曲即古之诗，抑非仅古之诗，而即古之乐也。特后世为曲者，多出于宣邪导淫，为正教者少，故学士大夫遂有讳曲而不道者。且其为辞也，可演之台上，不可置之案头，故谭文家言，有谓词不如诗而曲不如词者。此皆不善为曲之过，而非曲之咎也。

祁彪佳在这里一方面认为"曲"与古"乐"一样意义非凡，又一方面主张戏曲应符合"正教"（这里含有严重的封建道德观念），应"台上""案头"并佳。他又以孟称舜的戏曲为例，说明"尽美尽善"的戏曲的社会意义不亚于儒家经典：

至其为文也，一人尽一人之情状，一事具一事之形容。雄壮则若铜将军铁绰板唱"大江东去"之辞，妩媚则如十七八小女娘唱"晓风残月"之句。按拍填词，和声协律，尽美尽善，无容或议。可兴、可观、可群、可怨，《诗》三百篇，莫能逾之。则以先生之曲为古之诗与乐可，而且以先生之五曲作五经，读亦无不可也。

在戏曲理论批评领域，自李贽指出传奇可以兴、观、群、怨（《焚书》），汤显祖提出"以人情之大窦为名教之至乐"（《庙记》），王骥德主张"有关世教"（《曲律》），至祁彪佳的认识，是一脉相承的，这都是借中国儒家礼乐思想来解释戏曲艺术的社会功利作用。这里既显示了作者强有力地呼吁戏剧艺术的地位，同时也自然地暴露了他们思想的局限性。

2. 说神妙

祁彪佳以"妙品"为六品之最，其《曲品》的"妙品"部分已佚，只

于《凡例》处得知高明的《琵琶记》及汤显祖的《牡丹亭》、"二梦"列为妙品。我们从祁彪佳的"妙品"选目和评语中可以了解他对戏曲创作的追求。由于《曲品》的"妙品"无法得见，就只能从《剧品》的"妙品"中进行分析了解。并以其他诸品中的赞语作为参证。

祁彪佳最赞赏有独创风格的有个性的作品，因而对徐渭的《四声猿》四个杂剧特别倾倒。此将《渔阳三弄》《翠乡梦》《雌木兰》《女状元》等四剧的评语转录如次：

> 此千古快谈，吾不知其何以入妙，第觉纸上渊渊有金石声。（《渔阳三弄》评语）

> 迩来词人依傍元曲，便夸胜场。文长一笔扫尽，直自我作祖，便觉元曲反落蹊径。如〔收江南〕一词，四十语藏江阳八十韵，是偈，是颂，能使天花飞堕。（《翠乡梦》评语）

> 腕下具千钧力，将脂腻词场，作虚空粉碎。汤若士尝云："吾欲生致文长而拔其舌。"夫亦畏其有锋如电乎？（《雌木兰》评语）

> 南曲多拗折字样，即具二十分才，不无减其六七。独文长奔逸不羁，不骩于法，亦不局于法。独鹘决云，百鲸吸海，差可拟其魄力。（《女状元》评语）

这四段评语中，值得注意的有三点：第一，盛赞一笔扫尽依傍之风与"自我作祖"、独辟蹊径的首创精神；第二，盛赞不受拘束，"奔逸不羁"的创作个性和艺术力量；第三，盛赞不事雕琢，"不知其何以入妙"的自然真趣。

关于第一点，又如对朱有燉《风月姻缘》的评语有云："酷似元剧中语，恐亦未免蹈元人之蹊径。惟其气韵高爽，胸有成竹，便能自我作古，即以元人拟之，作者不屑也。末以番语入曲，尤为奇绝。"对叶

宪祖《龙华梦》的评语有云："异哉！《南柯》《邯郸》之外，又辟一境界矣。"哪怕是一些小创新，祁彪佳都小心地指出。如评朱有燉《烟花梦》云"内多用异调，且有两楔子，皆元人所无"，《曲江池》"一曲两唱，一折两调，自此始"；评王骥德《弃官救友》云"南曲向无四出作剧体者，自方诸与一二同志创之，今则已数十百种矣"。如能在旧语中翻作新意，祁氏也加以赏识，如称《颠倒姻缘》（凌濛初作）"因撺旧作一新之"，称《香囊怨》（朱有燉作）"以现成语簇出新裁"。

关于第二点，即创作个性问题，又见于对梅鼎祚《昆仑奴》的评语："阅梅叔诸曲，便觉有一种妩媚之致。虽此剧经文长删润，十分洒脱，终是女郎之唱'晓风残月'耳。"对叶宪祖《渭塘梦》的评语说："桐柏之词以自然取胜，不肯镌琢。如此剧，乃其镌琢处渐近自然，则选和练妙，别有大冶矣。"又对王骥德《倩女离魂》的评语说："方诸生精于曲律，其于宫韵平仄，不错一黍。若是而复能作本色之词，遂使郑德辉《离魂》此剧，不能专美于前矣。'白香山作诗，必令老妪解'，此方诸之所以不欲曲为案头书也。"

关于第三点，实则追求戏曲风格的脱俗、空灵、入神，祁彪佳对这方面的评语特别多，足见他的爱好。此处抄录两段以见一斑：

> 槎仙生而不好学，故词无腐病；生而不事家人产，故曲无俗情；且又时以衣冠优孟，为按拍周郎，故无局不新，无词不合。龙骧、弱妹诸人，以毫锋吹削之，遂令活脱生动。此君于词曲，洵有天才。（《蕉帕》评语）

> 只是淡淡说去，自然情与景会，意与法合。盖情至之语，气贯其中，神行其际。肤浅者不能，镂刻者亦不能。（《团圆梦》评语）

上录两段，第一段主要讲戏曲创作要脱俗，而要脱俗，则必须不

为儒学所累，也不为俗情所牵，而且要熟悉舞台表演艺术。第二段主要讲戏曲创作要有"神气"，所谓神气，与王骥德所言的"风神"略似，其贵在自然情趣，而并不首先考虑其文辞的浅深：这种认识从徐渭、王骥德的理论中继承而来。祁彪佳还曾说："设色于浓淡之间，遣调在深浅之际，固佳矣"（《醉写赤壁赋》评语），这种理论上的继承关系就更显然。

不仅如此，祁彪佳于两品中还常以含蓄、浑脱、空灵之语评赞剧本。如称朱有燉"其词融炼无痕，得镜花水月之趣"，"故词之超超乃尔"；称沈自征"曲白指东扯西"，"于歌笑中见哭泣"；称袁晋"若出之无意，实亦有意所不能到"；称范文若"洗脱之极，意局皆凌虚而出"；又称三吴居士"惟以空中点缀""善用虚"，称白凤词人"得避实击虚之法"，等等。这些评论，并未能十分准确地概括出所评诸剧本的创作特色，因此，其意义与其说是对剧本的独特评论，不如说是借剧评而提出了关于戏曲创作的一些值得注意的要求。

三、评论方法

祁彪佳戏曲评论中有些方法值得注意。

一是重视比较分析。如对描写妓女感情生活的五部传奇——《玉玦记》《绣襦记》《霞笺记》《西楼记》《题扇记》，写了如下五则评论：

> 以工丽见长，虽属词家第二义，然元如《金安寿》等剧，已尽填学问，开工丽之端矣。此记每折一调，每调一韵，五色管经百炼而成，如此工丽，亦岂易哉！（《玉玦》）
>
> 闻有演《玉玦》而青楼绝迹。诸妓醵金构此曲，为红裙吐气，

为荡子解嘲。（《绣襦》）

传青楼者，唯此委婉得趣。至《西楼》文大畅，此外无余地容人站脚矣。（《霞笺》）

写情之至，亦极情之变，若出之无意，实亦有意所不能到。传青楼者多矣，自《西楼》一出，而《绣襦》《霞笺》皆拜下风。令昭以此噪名海内，有以也。（《西楼》）

俞柳园之狎妓，作者自谓巧创，实不能出《西楼》《霞笺》之范。惟后来徂击海盗，大有英雄气味。词亦时作俊语。（《题扇》）

五则评语中，互作比照，联系起来评价，不仅指出各自的优缺点，亦在比较中见出特色与优劣。通过分析考察，祁《曲品》把《绣襦》《霞笺》列为雅品，《玉玦》《西楼》列为逸品，《题扇》列为能品。

二是力求贬褒适度。祁彪佳一方面如同《曲品叙》所言，片善必录，另一方面对各部戏曲的批评又宜褒则褒、宜贬则贬，褒贬适度，较有分寸。如对郑之文的传奇作品《旗亭记》，一方面指出其思想意义，另一方面又指出"铺叙关目，犹欠婉转"，对他的《芍药记》一则指出其词秀逸，另则指出其"所少者，曲折映带之妙"。又如评王骥德的杂剧《男王后》："取境亦奇，词甚工美，有大雅韵度。但此等曲，玩之不厌，过眼亦不令人思。"此即指出它的境奇，词美，但曲意肤浅无余味。这种评论是符合剧本实际的。

三是注意风格溯源。祁氏二品在评议戏曲风格时，还注意到点明其渊源所自。如认为孟称舜杂剧《花前一笑》"结胎于《西厢》，得气于《牡丹亭》，故触目俱是俊语"。

祁彪佳这些评论方法是有代表性的。越中戏曲理论家，如前之王骥德，同时之孟称舜等人都兼有这种特点。评论方法的逐步完善，这标志着戏剧评论的不断进步和成熟。

第三节　《谭曲杂劄》和《衡曲麈谭》

明朝末年出现了一批曲词选本,对于普及和推动散曲或剧曲的创作起了一定的作用。凌濛初选编的《南音三籁》和张琦选编的《吴骚合编》是比较知名的两种曲选。这两部曲选的卷首,都附载了选编者的评曲意见或作曲见解。是为《谭曲杂劄》和《衡曲麈谭》。

一、凌濛初《南音三籁》与品曲标准

凌濛初(1580—1644)字玄房,号初成,又名凌波,号波厈,别署即空观主人,乌程(今浙江吴兴)人。崇祯初年授上海县丞,后擢徐州通判。凌氏工诗文,著述宏富,尤精于小说、词曲。著有短篇小说《拍案惊奇》两集,杂剧《蓦忽姻缘》《莽择配》等,并曾改编《玉簪记》传奇为《乔合衫襟记》。他曾评选南曲,编为《南音三籁》一书。该书卷首附有《谭曲杂劄》,为凌氏论曲之作。

《南音三籁》四卷,包括散曲二卷,戏曲二卷,将所选元明两代的南曲作品,品评为天籁、地籁、人籁三等。凌濛初在该书《凡例》中说:"曲分三籁:其古质自然,行家本色为'天';其俊逸有思,时露质地者为'地';若但粉饰藻缋、沿袭靡词者,虽名重词流、声传里耳,概谓之'人籁'而已。"凌氏对戏曲语言的评论出发点,于此已可见其概。总而言之,他的标准是以"自然"为重,"凡词曲,字有平仄,句有短长,调有合离,拍有缓急,其所谓宜不宜者,正以自然与不自然之异在芒忽间也"(《南音三籁·叙》)。他一方面强调"莫知其所以然而然"的"自然"音节,另一方面认为学习者却又必须从"宫调文字"等规律入手。他在《南音三籁·叙》中就明确指出:"曲有自然之音,音有自然

之节,非关作者,亦非关讴者,莫知其所以然而然。通其音者,可以不设宫调;解其节者,可以不立文字。而学者不得不从宫调文字入,所谓师旷之聪,不废六律,与匠者之规矩埒也。"我们还可以通过统计《南音三籁》对所选南戏传奇一百三十二出的等第,了解凌濛初的品曲标准。赵景深先生《曲论初探》曾以十种戏曲为例(五种本色派,五种骈俪派),立表如下:

	琵琶	拜月	牧羊	彩楼	金印	浣纱	红拂	灌园	玉合	香囊
天	25	12	2	2	2	0	0	0	0	0
地	3	3	1	1	2	1	1	0	0	0
人	7	0	0	0	0	5	2	1	1	1

由此表可以清楚看出,凌濛初认为本色派的南戏值得评为天籁的占压倒多数:《琵琶》有二十五出之多,《拜月》也有十二出。至于可以称为人籁的,除《琵琶》因有时雕琢故有七出以外,其他四种南戏,没有一出。反之,骈俪派的戏,可以称为天籁的,竟一出也没有。除《浣纱》《红拂》偶有一出可以评为地籁以外,一般都只能评为人籁。

《谭曲杂劄》中也有一条关于评曲等第的见解:

> 元曲源流古乐府之体,故方言、常语,沓而成章,着不得一毫故实;即有用者,亦其本色事,如蓝桥、祆庙、阳台、巫山之类。……一变而为诗余集句,非当可矣,而未可厌也。再变而为诗学大成、群书摘锦,可厌矣,而未村煞也。忽又变而文词说唱、胡诌莲花落,村妇恶声、俗夫亵谑,无一不备矣。

在凌濛初看来,戏曲原体至"一变""再变""又变"共四体,愈变愈下,成为四等,第四等以等外视之,前三等实即天籁、地籁与人籁。第一等不用故实,第二等成为"诗余集句"而未可厌,第三等成了"诗

学大成"而可厌。由此也可知所谓"一变"而"再变",即把曲的特色变得荡然无存,由曲而变为词,再变为诗,这种变,实质上是一种倒退。凌氏这种分析是值得称道的。但凌氏所说的等外之作,却不可一概而论,因为所谓"村妇""俗夫"般的低俗之作,按理还可分别对待,如若恶俗不堪,自然应予鄙弃;但其中有些情趣尚好而又为所谓"贱民"所喜爱的作品,则应给予适当的评价,不应把"以鄙俚为曲"一定视作比"以藻绘为曲"更为低下。

二、凌濛初《谭曲杂劄》的戏曲批评

《谭曲杂劄》评曲的出发点也是本色当行,文章一开始就开宗明义地指出:"曲始于胡元,大略贵当行不贵藻丽,其当行者曰'本色'。盖自有此一番材料,其修饰词章,填塞学问,了无干涉也。"认为戏曲创作有自己独特的创作规律与方法,其功夫绝然不在于"修饰词章,填塞学问"。由此出发,凌氏认为南戏之所以称"荆刘拜杀"为四大家就在于它们符合"本色当行"。而《琵琶记》既有曲家本色一面,又有"刻意求工"一面,因而反不能列为四大家之中。凌氏对王世贞关于《拜月》"无词家大学问"的意见也大为不满,他认为"词家大学问"正是"吴中一种恶套"。对于王世贞击节于《琵琶》的"新篁池阁""长空万里"二曲也深不以为然,他认为《琵琶》全传自多本色胜场,而此二曲恰恰"稍落游词"。因而,凌氏不同意王世贞将《琵琶》置于《拜月》之上。

对于嘉、隆以后的传奇作家的评论,《谭曲杂劄》有自己的独特之处。

首先,凌氏特别注意对梁辰鱼、汤显祖、沈璟三家的评论,而且均以批评为主。

凌濛初认为"自梁伯龙出,而始为工丽之滥觞","今试取伯龙之

长调靡词行时者读之，曾有一意直下而数语连贯成文者否？多是逐句补缀"。凌濛初并认为其之所以如此，与当时"七子雄长"，"崇尚华靡"有关。当时由于王世贞的"盛为吹嘘"，于是"吴音一派，竞为剿袭"。效法者变本加厉，靡词丽语、僻事隐语，千篇一律，泛滥成灾。对此，凌氏不无愤慨地感叹说："词须累诠，意如商谜，不惟曲家一种本色语抹尽无余，即人间一种真情话埋没不露已。……亦此道之一大劫哉！"

对于汤显祖，凌濛初肯定其"颇能模仿元人，远以俏思"，得到良好的效果。但又认为汤显祖作曲弊在"填词不谐，用韵庞杂"，究其原因，主要在于汤氏"才足以逞而律实未谐"。

至于沈璟，凌濛初认为他也有意克服"用故实、用套词"的时弊，但终因"审于律而短于才"，"欲作当家本色俊语，却又不能"，故而只能"以浅言俚句，捌拽牵凑"。对于沈璟在普及戏曲声律方面的努力，凌氏则给予肯定，他说："近来知用韵者渐多，则沈伯英之力不可诬也。"

凌濛初对汤、沈两家肯定之语及对梁、汤、沈三家的批评之语，都尚能切合实际，只是觉得批评得过严而肯定较为不足。对这三大家作如此严格批评，这在明清戏曲理论家中十分罕见。这是《谭曲杂劄》戏曲评论的独特之处。另外必须指出，凌濛初对梁、汤、沈三家的优劣还是有不同的看法的，他认为汤胜于梁，梁又胜于沈。按凌氏的话来说，汤的"使才自造"，"随心胡凑"，"犹胜依样画葫芦而类书填满者"；沈璟一派的"鄙俚可笑"，"生梗稚率"，"较之梁伯龙一派（即"套词故实一派"），反觉雅俗悬殊，使伯龙、禹金辈见之，益当千金自享家帚矣"。这种评价大略可取，只是对"沈璟一派"贬之太过。

在评论了以上三家以后，凌氏又补评了两家，使自己的评论识见得到进一步说明。一家是张凤翼。凌氏认为张凤翼"小有俊才，而无长料"，只有在"不用意修词处"，"颇有一二真语、工语，气亦疏通"；

而若"一嵌故实,便堆砌辖辏",成为弊病。另一家是指《红梨花》一记(当指徐复祚的《红梨记》),指出这本传奇作者"大是当家手,佳思佳句,直逼元人处,非近来数家所能"。

在对这两家的评论中,凌氏又拿梁、汤两家来作比较。认为张凤翼之病处正是"仿伯龙使然",其佳处正是不能全学伯龙而"少逗己灵"的缘故。凌氏又以《红梨花》记与汤显祖比,认为"才具虽小狭于汤,然排置停匀调妥,汤亦不及",这事实上还是从侧面批评了汤尚未能做到"排置停匀调妥"。

非常清楚,凌濛初在戏曲评论中,贯穿着一条红线,这就是极力呼吁:真情,本色,当行。

除了上述的论真情、本色、当行以外,《谭曲杂劄》就戏曲创作问题,还着重谈了如下几点:

一是关于"戏曲搭架",即戏曲故事情节安排,《谭曲杂劄》主张合情、合理、合法:

> 戏曲搭架,亦是要事,不妥则全传可憎矣。旧戏无扭捏巧造之弊,稍有牵强,略附神鬼作用而已,故都大雅可观。今世愈造愈幻,假托寓言,明明看破无论,即真实一事,翻弄作乌有子虚。总之,人情所不近,人理所必无,世法既自不通,鬼谋亦所不料。兼以照管不来,动犯驳议,演者手忙脚乱,观者眼暗头昏,大可笑也。

主张合乎人情、人理、世法,反对扭捏巧造,这是针对着当时曲坛一些作家的一味追求"新""奇"而发的,凌氏还指名批评沈璟戏曲"构造"过多的缺陷。从凌氏的话中可以看出,他认为戏曲若刻意求奇而沦于荒唐,不仅内容上经不起推敲因而难以服人和感人,而且就形式而言,由于变幻多端,茫无头绪,缺乏应有的流畅、清晰的动作和缓急相

错的节奏感。因而也就不可能有真正良好的演出效果。

二是关于戏曲"宾白"。《谭曲杂劄》在这里尤其强调"本色"二字，要求宾白必须"直截道意"，"不为深奥"，"使上而御前、下而愚民，取其一听而无不了然快意"。一听"了然"方得"快意"，非常简捷地说出了戏曲审美的特征。凌氏特别从两方面指出宾白"浅浅易晓"的重要。一方面是观众成分很广，要使"上""下"都能得到观赏的快意，就非浅显不可。另一方面剧中人的身份也各不相同，所谓"花面丫头，长脚髯奴"等"下民"的语言更不可"命词博奥，子史淹通"而违背人物形象的特征。

三是关于戏曲创作的"双美"。凌濛初在《谭曲杂劄》中写道：

> 吕勤之序彼中《蕉帕记》，有云："词隐先生之条令，清远道人之才情。"又云："词隐取程于古词，故示法严；清远翻抽于元剧，故遣调俊。"又云："词忌组练而晦，白忌堆积骈偶而宽。"其语良当。

凌濛初对戏曲创作的要求，还是赞同吕天成提出的"双美"，即格律与文辞兼佳，舞台性与文学性并胜。由"双美"出发，我们再来观察他的品曲标准和批评实践，就可以看得更加清楚。

三、张琦《衡曲麈谭》论曲词创作

《衡曲麈谭》原附在散曲选集《吴骚合编》的卷首。《吴骚合编》选辑者张琦（约 1586—?），字楚叔，号骚隐，武林（今浙江杭州）人。精词曲，富收藏，作有传奇《明月环》《郁轮袍》等六种。此编选辑元明散曲，以南曲为主，多录男女情爱之作。《衡曲麈谭》当亦为张琦所著。

《衡曲麈谭》共分四章:《填词训》《作家偶评》《曲谱辨》和《情痴寤言》。所论的出发点是散曲,但行文兼及戏曲;作为曲词的创作论,对戏曲创作是有参考价值的。

《衡曲麈谭》的核心精神是对吟咏性情的礼赞。《填词训》开篇第一句就说:"古士大夫听琴瑟之音,弗离于前,性情之通弦歌而治,吟咏可已欤?"有人认为作曲者多为"情痴",大抵皆"深闺永巷、春伤秋怨"之语,非须眉学士所宜有。张琦则以"尼山说《诗》不废郑卫,圣世采风必及下里"为理由说明"情种"的意义,并说"使人而有情,则士爱其缘,女守其介,而天下治矣"。基于这种认识,张琦对"曲之道"就有自己的独特解释:

> 心之精微,人不可知,灵窍隐深,忽忽欲动,名曰"心曲"。"曲"也者,达其心而为言者也。思致贵于绵渺,辞语贵于迫切。

张琦论曲,突出一个"情"字,所谓"思致贵于绵渺,辞语贵于迫切",实则指情深而语真。若其情不真挚,其为辞则"浮游不衷,必多雕琢虚伪之气"。因而,张琦主张作曲须"直道本色",如果是代言体的,还要辨人之"吻"、体人之"意",反对作"套辞""泛句",或"忽入俚言""生吞成语"之类"浮游不衷"之语。因而,张琦主张"曲不贵摭实而贵流丽,不贵尖酸而贵博雅,不贵剿袭而贵冶创,不贵熟烂而贵新生,不贵文饰而贵真率肖吻,不贵平敷而贵选句走险"。

《情痴寤言》更是一篇言情的专文。张琦写道:

> 人,情种也;人而无情,不至于人矣,曷望其至人乎?情之为物也,役耳目,易神理,忘晦明,废饥寒,穷九州,越八荒,穿金石,动天地,率百物,生可以生,死可以死,死可以生,生可以死,死又可以不死,生又可以忘生,远远近近,悠悠漾漾,杳弗知其所之。

> 而处此者之无聊也,借诗书以闲摄之,笔墨磬泻之,歌咏条畅之,按拍纡迟之,律吕镇定之,俾飘飘者返其居,郁沉者达其志,渐而浓郁者几于淡,岂非宅神育性之术欤?

洋洋洒洒,把曲以言情的道理说得淋漓畅快,而且认为作曲抒情言志可以有"宅神育性"的作用。

由于张琦把言情作为作曲的首要任务,因而他对曲谱的作用有自己的看法。在《曲谱辨》中他把那种"执古以泥今""专在平仄间究心"的做法称作学之陋。陋学者对待曲谱,"仅如其字数逐句梐比,而所以平仄之故卒置弗讲",张琦认为这种做法是不妥当的,因为依此作曲,就成了"土偶人","止还其头面手足,而心灵变动毫弗之有"。这种毫无"心灵变动"的"土偶人",即是一种无情物,这与张琦标举的言情之曲毫无共同之处。但是张琦却并不主张废止曲谱,因为他认为声音之道也是"天地自然之数",作曲如若律吕不谐、腔调不正,反失于自然。为此,他对待曲谱的态度是:"因其道而治之,适于自然。"张琦认为,只要正确地掌握声律的作用,则不仅不会伤情,反而有利于畅发性情;只要"适于自然","则按谱而作之,亦按谱而唱和之,期畅血气心知之性,而发喜怒哀乐之常"。由于他把声音与性情联系起来了,所以他对声音之道作了最充分的肯定:"昔人歌蕤宾之声而景风至,震易水之响而白虹贯,所云动已而天地应焉,声音之感,岂其微哉!"

由以上分析可知,张琦论作曲,以性情为出发点,充分阐述了"辞语""声音"与"性情"的关系。一部《衡曲麈谭》,即是一部以"情"为核心的"双美"的赞歌。《填词训》论"辞",《曲谱辨》论"声",《情痴寤言》论"情";因而,《衡曲麈谭》实则以《情痴寤言》一篇为其"体",《填词训》《曲谱辨》两篇为其两翼。《作家偶评》一篇则为其"用",张琦把他的作曲理论应用到作家作品的评论中,以是否有"情"、是否

"双美"为基准,广泛考察元代及明前期的著名散曲、戏曲作家,考察汤显祖、屠隆、沈璟等万历间有代表性的作曲家,考察与作者同时的明末名作家,指出他们的成就及不足之处。在作家评论的同时,张琦响亮地提出他关于作曲的理想:"辞、调两到,讵非盛事与!"

第四节　《弦索辨讹》和《度曲须知》

《弦索辨讹》和《度曲须知》是明末两部很重要的曲学专著。作者**沈宠绥**(?—约 1645)字君徵,号适轩主人,吴江(今属江苏)人。他是一个对于声律极有研究的曲学家。颜俊彦《度曲须知序》称:"君徵渊静灵慧,于书无所不窥,于象纬青乌诸学,无所不晓,而尤醉心声歌。……迄今推敲久之,成《度曲须知》《弦索辨讹》两书,采前辈诸论,补其未发,厘音榷调,开卷了然,不须更觅导师,始明腔识谱也。"

一、《弦索辨讹》

《弦索辨讹》一书列举了《西厢记》及当时盛行的十来套北曲,逐字音注,为歌唱者指明字音和口法。"弦索"系北曲清唱时的一种主要伴奏乐器,因而也常用以代指北曲清唱。据沈宠绥于该书《序》中称,当时"南曲向多坊谱,已略发复",故本书略而不论;而"北调之被弦索者,无谱可稽,惟师牙后余慧",特别是对于北曲入声叶归平、上、去三声等规律,当时度曲者多不通畅,因而"以吴侬之方言,代中州之雅韵,字理乖张,音义径庭"。鉴于这种现状,沈宠绥试图恢复北曲演唱时字音一遵《中原音韵》的规则,故"取《中原韵》为楷,凡弦索诸曲,详加厘考,细辨音切,字必求其正声,声必求其本义,庶不失胜国

元音"。但也有个别字音依照《中原韵》并不合适，则"势应考俗，未可胶瑟"，如"我"之叶"五"、"儿"之叶"时"、"他"之叶"拖"等，都随俗而"不敢照韵音切"。因此，在曲文用字方面，《弦索辨讹》是既严格而又灵活的，原书《凡例》中就指出："诸名家参订《西厢》曲文，互相同异，间可并用者，亦标书头，以备参览。"如《殿遇》〔赚煞〕"空着我透骨髓相思病缠"句注云："'空着我'，文长改'怎不教'，亦妙。'病缠'，俗本皆'病染'，但系廉纤韵，不叶；沈宁庵改'缠'字，今从之。"又如《联吟》〔调笑令〕"比着那月殿里嫦娥也不恁般争"句注云："'争'字，汤若士作'撑'，北人方言'美'也，亦通。"

至于为什么唱北曲字音（尤其是入声字）昧讹特多，沈宠绥认为这是因为北曲演唱衰落后，"娄东人士""重弹不重唱"；而当昆腔兴起后，又以"曲祖自雄，耻于服善"，故以讹传讹。他详细分析道：

> 娄东王元美著有《曲藻》行世，魏良辅亦尝寓居彼地，则娄东人士，应不昧昧字面。只缘当年弦索绝无仅有，空谷足音，故但喜丝声婉媚，惟务指头圆走，至宁面之平仄、阴阳，则略而不论，弊在重弹不重唱耳。……今擅名声场者，方曲祖自雄，耻于服善；不云翻改未到，反谓牌名应尔，改则走样。

沈宠绥举许多字例说明俗传的讹误，然后提出："方今正是厘整字面之日，共应虚心商订"，并否定了那种以"牌名应尔"的遁词，指出沿讹未改反云"一弹增减不得"的态度，是"欺人"而又"自欺"。

在辨讹时，沈宠绥非常注意《中原音韵》版本的可靠性问题，因而就注意多本校对，择善而从；如尚有疑点，则提出存疑，这说明了他的严谨的科学态度：

> 是编虽云"辨讹"，然所凭叶切，惟坊刻《中原韵》耳。易代

翻刊,宁乏鲁鱼、亥豕之误? 余固多本磨较,厘正不少。乃终有诸刻符同尚疑传讹者。……倘同志者觅得古本雅音,一为磨订,则余深有望焉尔。

这段话中,沈宠绥还举了大量例子说明他作"厘正","未敢照韵叶切"、暂"仍坊刻之旧"而存疑等种处理的情况,足见他的认真和严谨。

另外,《弦索辨讹》也注意对《西厢》原曲文字的校正,特别注意吸收徐渭、沈璟、屠隆、王骥德等人的研究成果。如《请宴》〔满庭芳〕"文魔秀士、风欠酸丁"句中的"欠"字,讹传已久,徐、沈、王等人均早已辨明其形其义,特别是王骥德在《校注古本西厢记》中更有一长篇精彩的考证文字。但至明末,误唱者依然存在,为此,沈宠绥特为指出,此"欠"字"业经徐文长、沈宁庵、王伯良诸公后先驳正,而讹风犹未息,故再宣明于此"。沈宠绥对〔醉花阴〕套曲《小十面凯歌》的考据要言不烦,足见作者功力,值得一读:

此曲向无牌谱,仅云《小十面》。迩年娄东名为〔赏宫花〕,郡中更分为〔小梁州〕等四曲,此皆好事者强为牵附,非出前人真派也。听来一似淮阴声口,复象傍人夸诵。而"被那高山峻岭"之"被"字,又于文理欠通。予久疑其词句应多残缺,声调必少真传。乃近过桐溪颜氏,从其先世词集中拣得此曲,阅之,词文倍乎时唱,宫吕隶乎黄钟,首曲为〔醉花阴〕,连收尾词凡有七,谓是汉高王所唱,而"被"字果系传讹。撰此词者,为我明沈凌云,惜爵里逸其传耳。予不觉积疑冰释,归而即付红牙。声腔清越,词调轶伦,且使白家老姬,一时皆称解语之花。是则布词轩爽之妙,而尤作者主意所属也。

这段文字不仅解决了"被"的衍字问题,而且考定了曲文的作者及演唱曲文的角色及其感情色彩。

总之,《辨讹》作了慎悫的考订工作,对字音及其口法列出了范例,度曲者可以从对具体范例的体味中改讹归正,从具体感性入手,以便进一步摸索有关文字声韵的规律。

沈宠绥对上述有关问题的理性分析,则见于《度曲须知》一书。

二、《度曲须知》

《度曲须知》二卷二十六章,系沈宠绥继《弦索辨讹》之后所撰,此书论北曲而兼论南曲。重点是解说戏曲歌唱中念字的格律及技法,其精神与《辨讹》是一致的,但是本书分项说明,研究已经进一步深入,阐述也较详明,作者自称本书比《辨讹》"厘榷尤为透辟"。《度曲须知》还论说了戏曲声腔源流及弦律存亡问题,也有独创的见解。本书末两章节引元人《唱论》及魏氏《曲律》、王氏《曲律》,系附录性质。

诚如作者在本书《凡例》中所称,《度曲须知》是一部科学性和系统性很强的著作,"集中议论有创闻、习说之异,意旨有轩豁、微妙之殊,故篇目之排列,从浅及深,繇源达委,有序存乎其间"。所谓"有序",即指对有关规律的阐述具有系统性暨科学性。以下选择本书较重要的几章进行评述。

1.《曲运隆衰》

《曲运隆衰》为说明当时南曲之"隆"和北曲之"衰",首先概述了戏曲的源流及演变。沈宠绥赞成各代"各有专至之事以传世"的主张,认为"文章矜秦汉,诗词美宋唐,曲剧侈胡元",而明代则"名公所制南曲传奇""真雄绝一代,堪传不朽";又认为"曲肇自三百篇","风雅变为五言七言,诗体化为南词北剧"。本章通过对声腔等演变的概

述,说明了当时南北曲"隆衰"的情况,这是一段常为戏曲史家引用的著名的文字:

　　词既南,凡腔调与字面俱南。字则宗《洪武》而兼祖《中州》,腔则有"海盐""义乌""弋阳""青阳""四平""乐平""太平"之殊派,虽口法不等,而北气总已消亡矣。嘉隆间有豫章魏良辅者,流寓娄东、鹿城之间,生而审音,愤南曲之讹陋也,尽洗乖声,别开堂奥。调用水磨,拍捱冷板,声则平上去入之婉协,字则头腹尾音之毕匀,功深熔琢,气无烟火,启口轻圆,收音纯细。……要皆别有唱法,绝非戏场声口。腔曰"昆腔",曲名"时曲",声场禀为曲圣,后世依为鼻祖。盖自有良辅,而南词音理,已极抽秘逞妍矣。惟是北曲元音则沉阁既久,古律弥湮,有牌名而谱或莫考,有曲谱而板或无征,抑或有板有谱,而原来腔格,若务头、颠落种种关捩子,应作如何摆放,绝无理会其说者。

　　沈宠绥在这里指出,"北气"在南曲腔调的众声竞美中趋于"消亡";而又由于魏良辅改革了昆山腔、推动了昆腔的兴盛并把"南词音理"阐发得"极抽秘逞妍",故而"北曲元音则沉阁既久,古律弥湮"。这段话还指出魏良辅改革的昆山腔其特点是"调用水磨,拍捱冷板",对字音及口法的要求极其严格;而这种腔调"别有唱法,绝非戏场声口"。

　　正因为这种昆山"时调""绝非戏场声口",因而沈宠绥提出"北剧遗音,有未尽消亡者,疑尚留于优者之口",他认为南词中所带北调一折如《林冲投泊》《萧相追贤》《虬髯下海》《子胥自刎》之类,其词皆北,"当时新声初改,古格犹存,南曲则演南腔,北曲固仍北调,口口相传,灯灯递续,胜国元声,依然滴派;虽或精华已铄,顾雄劲悲壮之气,犹令人毛骨萧然"。虽然,沈氏感叹北曲"律残声冷,亘古

无征"，但从以上的想法中可以看出，他认为北曲之遗音还是有迹可循的，除了以上提出的"疑尚留于优者之口"外，还提出"失之江以南，当留之河以北"。可见沈氏于感叹之余，是颇有"继绝""起逸"之意的。

2.《中秋品曲》

沈宠绥在《中秋品曲》中提出一种重要的看法："从来词家只管得上半字面，而下半字面，须关唱家收拾得好。"认为词家的工作"不过谱厘平仄，调析宫商，俾征歌度曲者，抑扬谐节，无至沾唇拗嗓"，这就是所谓管"上半字面"。而"下半字面"，"工夫全在收音，音路稍讹，便成别字"，如"鱼"字当收"于"音，倘以"噫"音收，遂讹为"夷"字。沈宠绥借虎丘千人石上中秋品曲为例，生动说明真正唱曲高手，"至下半字面，则无音不收，亦无误收别韵之音"。沈氏指出：上半字面，"向来词家谱规，语焉既详，而唱家曲律，论之亦悉"；而下半字面"乃概未有讲及者"；故"今人徒工出口，偏拙字尾"。鉴于此，他自谓对症下药，特著收音谱诀三种，计《收音总诀》《入声收诀》两种，《收音谱式》一套，"举各音门路，彻底厘清，用使唱家知噫音之收齐微者，并收于皆来；鼻音之收庚青者，并收于东钟、江阳；呜音之收歌戈、模韵者，并收于萧豪、尤侯；其他真文各韵，亦复音音归正，字字了结"。

"收音"问题即"字尾"问题，因而沈宠绥又在《收音问答》一章中提出"凡敷演一字，各有字头、字腹、字尾之音"的主张，并专门作《字头辨解》《鼻音抉隐》《鼻音抉隐续篇》等章，把有关问题说清楚。沈氏关于字头字腹字尾的主张，是曲学吸收音韵学的一种积极的做法，对唱曲实践确有指导价值，因而作用及影响相当大，清代曲论如李渔曲话等及一些研究戏曲演唱的著作对这种理论都有所吸收与阐发。

由此可见,对"收音"的认识,其理与字学所言的"反切"相通。因而沈氏特作《字母堪删》一章指出:"予尝考字于头腹尾音,乃恍然知与切字之理相通也;盖切法,即唱法也。曷言之? 切者,以两字贴切一字之音,而此两音中,上边一字即可以字头为之,下边一字即可以字腹、字尾为之。……守此唱法,便是切法,而精于切字,即妙于审音,勿谓曲理不与字学相关也。"

3. 《宗韵商疑》

王骥德论韵以《洪武正韵》为宗,沈璟论韵以《中原音韵》为宗。沈宠绥则以为王、沈两先生虽各持其说,但并不矛盾。他认为,王骥德主张北音不可入南词,但并未说句中字面并应遵仿《中州》。所以,沈宠绥折中论之:"凡南北词韵脚,当共押周韵;若句中字面,则南曲以《正韵》为宗……北曲以'周韵'为宗。"这就是《宗韵商疑》的主要意见。

在这一章中,沈氏还有顺应时趋、不强为约束的意思。他说:"韵脚既祖《中州》,乃所押入声,如'拜星月'曲中'热、拽、怯、说'诸韵脚,并不依《中州韵》借叶平上去三声,而一一原作入唱,是又以周韵之字,而唱《正韵》之音矣:《正韵》、周韵,何适何从,谚云'两头蛮'者,正此之谓。予不敏,未敢遽出画一之论,以约时趋。"但是沈氏还是主张南词可宽而北词须严,他认为这是历史的原因。他说:"尝思词曲先有北、后有南,韵书先有《中州》、后有《洪武》,南字之间涉中原,虽不当窬,然相仍已非一日","至北曲字面,所为自胜国以来,久奉《中原韵》为典型,一旦以南音搅入,此为别字"。

4. 《弦律存亡》

这一章是对《曲运隆衰》章的补充,说明由于北曲的衰落,"燕赵歌童舞女,咸弃捍拨,尽效南声",而北曲曲律"实赖弦以存",因而北曲古律已近亡佚。但沈氏又一次提出:"虽然,古律湮矣,而还按词谱

之仄仄平平，原即是弹格之高高下下，亦即是歌法之宜抑宜扬"，而且，"优子当场"，一牌名止一唱法，初无走样腔情。因而，沈氏设想："岂非优伶之口，犹留古意哉？"沈氏又说："尝思疾徐高下之节，曲理大凡也，而南有拍，北有弦，非不可因板眼慢紧以逆求古调疾舒之候；北有《太和正音》，南有《九宫曲谱》，又非不可因谱上平仄以逆考古音高下之宜。"沈氏斤斤考古，从戏曲音乐史的角度来说，这种寻求、苦索的精神是可贵的；虽然他对昆腔革新者有时不无怨言："今之独步声场者，但正目前字眼，不审词谱为何事；徒喜淫声聒听，不知宫调为何物。踵舛承讹，音理消败，则良辅者流，固时调功魁，亦叛古戎首矣。"但他总的认识却并不是复古主义，他特别在本章末尾加按语说："生今不能反古，夫亦气运使然乎？览者谓予卑磨腔（指昆腔时调）而赏优调（指北曲古律），则失之矣。"

三、结语

《弦索辨讹》和《度曲须知》着重研究字音和出字收音的口法问题，索微探幽，试图说明其"所以然"的道理。沈宠绥认为"六律、五声、八音"系"昉天地之自然"，就他的考证字音来说，他自谓"一字有一字之安全，一声有一声之美好，顿挫起伏，俱轨自然"（《度曲须知》序言）。所以他虽然讲格律，却又讲"天然"，如说"声籁皆本天然，一经呼唱，则机括圆溜，而天然字音出矣"（《度曲须知·经纬图说》）；他虽然强调考古，却也能够就俗，如主张"但《中原韵》有一二切脚似涉两歧，故犹未遽以吴人之呼微非者，概例吴依土音"（《度曲须知·方音洗冤考》）。

沈氏之所以孜孜考古，其出发点是多方面的，首先是为了说明字音原理，为当时的度曲家提供范例；也是为了追寻古律的原貌，试图发掘戏曲史上这一濒于绝迹的遗产。而且，沈氏试图通过对字音的

辨别，解决当时作曲、度曲方音杂出的现象，由于《中原音韵》对于字音是"一一返正"，"取四海同音而编之"，所以沈氏认为"音声以中原为准，实五方之所恪宗"（《度曲须知·方音洗冤考》）。

由于沈氏的著作有考古的目的，而当时的现状是北曲演唱已衰亡殆尽，而且弦索谱绝未有睹，因而他的《辨讹》一集专载北词。其实他对南曲还是器重的，认为"南之讴理，比北较深"，所以《须知》"论北兼论南"。鉴于当时度曲家并不真正懂得声律的意义，而对古律更加茫然无知，因而他的著作专门阐述格律问题，其实，关于戏曲创作的主张，他却是颇近于"双美"派的，这在《弦索辨讹·序》对汤显祖和沈璟的评价中可以看出。他认为"昭代填词者，无虑数十百家，矜格律则推词隐，擅才情则推临川"，在分别指出汤、沈两家的长处及短处后，他明确提出这样的创作"极则"："雅俗惬心，既惊四筵，亦赏独座"，这就是主张"筵上"和"案头"的"双美"。

沈宠绥论曲的一个显著特色是吸收颇广，他在《度曲须知》前所附的《词学先贤姓氏》很能说明问题，这里列出的"周德清、关汉卿、王实甫、沈伯时、王元美、屠赤水、沈宁庵、汤若士、祝枝山、何元朗、徐文长、梁少白、焦漪园、李卓吾、王伯良、臧晋叔、唐伯虎"等十七人都是他所尊崇的"先贤"，沈氏自谓对于他们"有关声学"的著作，"稽采良多"。但由于他着重谈曲律，因而对王骥德、沈璟的理论吸收、引录较多。又由于曲学与词学有相通的地方，因而对宋词学的一些成果也注意吸收，他在"先贤"的名单中就有沈伯时，书中对沈伯时的词学见解也时有言及。

总之，作为对古代戏曲声韵学的总结，沈宠绥的两部著作是当之无愧的，其研究的深度及论述的系统性是前所未有的，值得进一步总结研究，吸取其中的理论精神为今后的曲学研究服务，并通过对这两部著作的研究，了解元明两代戏曲的唱曲规律及其沿革概貌。

第五节　张岱的戏剧演出录

一、张岱及其《陶庵梦忆》

"蜀人张岱,陶庵其号也。少为纨绔子弟,极爱繁华,好精舍,好美婢,好娈童,好鲜衣,好美食,好骏马,好华灯,好烟火,好梨园,好鼓吹,好古董,好花鸟,兼以茶淫桔虐、书蠹诗魔,劳碌半生,皆成梦幻。年至五十,国破家亡,避迹山居,所存者,破床碎几、折鼎病琴,与残书数帙、缺砚一方而已。布衣蔬食,常至断炊。回首二十年前,真如隔世。……故称之以富贵人可,称之以贫贱人亦可;称之以智慧人可,称之以愚蠢人亦可;称之以强项人可,称之以柔弱人亦可;称之以卞急人可,称之以懒散人亦可。学书不成,学剑不成,学节义不成,学文章不成,学仙学佛、学农学圃俱不成。任世人呼之为败子、为废物、为顽民、为钝秀才、为瞌睡汉、为死老魅也已矣!"

这就是张岱,一个以小品文闻名于世的文学家的自我写照。这篇《自为墓志铭》,讽刺赞美,出以诙谐,不免令人联想起关汉卿的《一枝花·不伏老》套曲。但是,张岱毕竟不是关汉卿那样的硬汉子。而且,在他的诙谐之中,总是隐含着深深的家国之痛。

张岱　字宗子,又字石公,号陶庵,又号蝶庵,山阴(今浙江绍兴)人,生于明万历二十五年(1597),约卒于清康熙二十四年(1685)以后。张岱出生在一个累世通显的封建官宦之家。曾祖父张元忭系隆庆状元,与徐渭为知交。张岱少时过着豪贵公子的生活,常随侍祖父或父亲出游。经过了四十余年的繁华生活,结果国亡家破,披发入山,"故旧见之,如毒药猛兽,愕窒不敢与接"。其时,张岱甚至曾想到自杀。在意绪苍凉的晚年,语及少壮秾华,恍

然如梦,因而,著书常以"梦"为名,遗民沧桑之感,时时流露于字里行间。如说:"甲申以后,悠悠忽忽,既不能觅死,又不能聊生,白发婆娑,犹视息人世。"(《自为墓志铭》)"鸡鸣枕上,夜气方回,因想余生平,繁华靡丽,过眼皆空,五十年来,总成一梦。今当黍熟当粱,车旅蚁穴,当作如何消受?遥思往事,忆即书之,持向佛前,一一忏悔。"(《自序》)这似乎也是他记叙《陶庵梦忆》的思想缘起。

张岱一生著作很多,主要有《石匮书》《石匮书后集》《琅嬛文集》《快园道古》《傒囊十集》《陶庵梦忆》《西湖梦寻》《一卷冰雪文》《有明于越三不朽名贤图赞》等。《陶庵梦忆》系张岱入清后所作的笔记,通过忆旧与"忏悔",描述了繁华热闹的明季士大夫生活图景,并寄托了作者眷恋乡土、追怀前朝的心情。《梦忆》以简洁的文字,生动地记下他浪迹江南的各种见闻,其中既有文人清玩,亦不乏各种民间技艺,以及梨园鼓吹之类,为我们了解晚明的社会生活,提供了许多生动的材料。

由张岱的自我写照及《陶庵梦忆》等著作的内容看来,张岱于青壮年时是一个享乐主义者,并有多方面的艺术爱好和才能,尤其对表演艺术有特殊的爱好。另据《绍兴府志·张岱传》载,张岱早岁家中"畜梨园数部,聚诸名士度曲征歌,诙谐杂进"。据《远山堂剧品》载,张岱曾创作杂剧《乔坐衙》一种,《剧品》还称其"慧业文人,方一游戏词场,便堪夺王、关之席"。从《陶庵梦忆》中也可以看出,张岱本人有很强的戏曲创作能力,如修改《冰山记》,一夜写曲七出(《冰山记》);而且精于赏鉴,戏童到他家,称为"过剑门",不敢草草对待戏曲艺术。因而,曲中人每以他为导师。(《过剑门》)

《陶庵梦忆》中有许多文字记录了晚明的戏剧活动情景,这是十分难得的有关明代戏剧艺术的形象材料。

二、演剧活动录

《陶庵梦忆》所录民间及官宦家乐的演剧活动是丰富多彩的。就演剧方式而言，有文人与演员串戏以自娱，如张岱与名丑彭天锡、女伶朱楚生、陈素芝等于不系园串戏、唱曲、作舞，自得其乐（《不系园》）。有家乐随意演出，既与人同乐，亦借以炫耀，如张岱于金山寺呼小仆夜演《韩蕲王金山》及《长江大战》诸剧（《金山夜戏》）。有民间戏班的大规模演出，如余蕴叔率徽州旌阳戏子搬演目连戏，三四十人连演三日三夜，常有万余人齐声呐喊的惊人声势（《目连戏》）。

在《梦忆》中，还可以看到演剧活动与各种传统节日活动联系在一起的热闹场面，如元宵、清明、端午、中秋及庙会等。《严助庙》一文记载演剧活动与商品集市活动互相联系的情况，尤其值得注意。这样的集市活动，既是丰盛的物质商品市场，也是盛大的精神产品市场，因而特别具有吸引力，故而"城中及村落人，水逐陆奔"，热闹非凡。严助庙的戏剧演出，实质上是高水平的班社与严审的内行观众之间的互相督促。文中写道："五夜，夜在庙演剧，梨园必倩越中上三班，或雇自武林者，缠头日数万钱。唱《伯喈》《荆钗》，一老者坐台下，对院本，一字脱落，群起噪之，又开场重做。越中有'全伯喈''全荆钗'之名起此。"

《阮圆海戏》一文，则反映了明末家乐的艺术水准：

> 阮圆海家优，讲关目，讲情理，讲筋节，与他班孟浪不同。然其所打院本，又皆主人自制，笔笔勾勒，苦心尽出，与他班卤莽者又不同。故所搬演，本本出色，脚脚出色，出出出色，句句出色，字字出色。余在其家看《十错认》《摩尼珠》《燕子笺》三剧，其串架斗笋、插科打诨、意色眼目，主人细细与之讲明，知其义味，知其指归，故咬嚼吞吐，寻味不尽。

在这篇杂记中，张岱一方面指出阮大铖诋毁东林、辩宥魏党，故为士君子所唾弃，另一方面又指出"如就戏论，则亦簇簇能新，不落窠臼"。阮大铖讲戏颇似于导演的说戏，主要说两方面内容：一是说清楚剧本的情节结构、穿插及关键之处；二是点明剧本的主题与情趣所在。这样使演唱者能较准确地从剧本总体上把握住情感情调与戏剧节奏。《陶庵梦忆》另有《朱云崃女戏》一文，所述朱云崃教女戏则另有特点，他是功夫在"戏"外，即未教戏先教琴、琵琶、箫、管等乐器，教"鼓吹歌舞"。这是对演员多方面艺术素质的训练，对于造就优秀的演员，这自然是十分必要的。朱云崃人品并不好，但他的教戏方法却有可取之处。这种方法后来为李渔等人所效法。

张岱笔下的民间演剧盛会确实令人神往，如西湖春、扬州清明、秦淮夏、虎丘中秋等都是演剧闹季。西湖三月，"丝竹管弦，不胜其摇鼓欹笙之聒帐"；扬州清明，"四方流寓及徽商西贾、曲中名妓，一切好事之徒，无不咸集"；秦淮夏日，"舟中镟钹星铙，宴歌弦管，腾腾如沸"；虎丘中秋，则是在苏州虎丘举行的一年一度的昆曲大会，是以演剧与唱曲竞赛为娱乐的民间节日。张岱《虎丘中秋夜》中写道："虎丘八月半，土著流寓、大夫眷属、女乐声伎、曲中名妓戏婆、民间少妇好女、崽子娈童及游冶恶少、清客帮闲、傒僮走空之辈，无不鳞集"，足见参加曲会的演员与观众面很广，反映了广大群众对社会交际的需要和对艺术生活的热烈追求。演出既有"大吹大擂""雷轰鼎沸"的动人心魄的群众大场面，也有少数深于此道的曲迷对"一夫登场""不箫不拍"的精妙演唱的品味，整个演唱活动彻夜不止。这段记录反映了明后期民间演出水平的高妙和演唱活动的繁盛。

三、舞台艺术录

对表演艺术和舞台美术的记录，是《陶庵梦忆》中特别有光彩的

篇章。

张岱与调腔女演员朱楚生交往甚密,因而能写出一篇精彩动人的《朱楚生》。朱楚生擅长《江天暮雪》《宵光剑》《画中人》等剧,经精通音律的姚益城的指点,演唱动作和吐字发音更"讲究关节,妙入情理",其精确细致,胜过昆曲老艺人。张岱写道:

> 楚生色不甚美,虽绝世佳人,无其风韵,楚楚谡谡,其孤意在眉,其深情在睫,其解意在烟视媚行。性命于戏,下全力为之。曲白有误,稍为订正之,虽后数月,其误处必改削如所语。楚生多遐想,一往深情,摇飏无主。一日,同余在定香桥,日晡烟生,林木窅冥,楚生低头不语,泣如雨下,余问之,作饰语以对。劳心忡忡,终以情死。

朱楚生表演的特点是细腻含蓄,善于通过眉目表达幽微的情感。虽只有眉睫的细微变化,其中却蕴含着"孤意""深情"。所谓"烟视媚行",既表现了少女流盼袅娜的内部神态,更准确地表达了角色内心深处的微妙、羞涩、美好的情态。由于她能表达美好动人的情感,因而,虽然"色不甚美",但其风韵胜于"绝世佳人"。她的美是在表演中发光的。她的表演能力并非天生,而是经过一番艰苦的探索方获得的。张岱对此概括为三点:一是有献身于艺术的精神,"性命于戏,下全力为之";二是虚心听取意见,"其误处必改削如所语";三是在生活中自觉体验角色的情感,亦即汤显祖《庙记》所谓"为旦者常作女想"(即所谓"多遐想"),因而常常使自己与角色融于一体,把角色的情感化为自己的自然动作,有时达到"摇飏无主"的境界,竟至于"劳心忡忡,终以情死"。张岱笔下的朱楚生可以说是一位"体验派"的大演员,她的事迹值得纪念和学习。

张岱与名演员彭天锡的交往也非同一般,对天锡的艺术造诣有

深刻的理解,因而所写《彭天锡串戏》一文,也很有启发性。彭天锡是昆曲演员,擅长丑脚、净脚,经常在杭州演唱。他能演很多戏,曾在绍兴张岱家中演出五六十场,"而穷其技不尽"。

> 　天锡多扮丑、净,千古之奸雄佞幸,经天锡之心肝而愈狠,借天锡之面目而愈刁,出天锡之口角而愈险。设身处地,恐纣之恶不如是之甚也。皱眉视眼,实实腹中有剑,笑里有刀,鬼气杀机,阴森可畏。盖天锡一肚皮书史,一肚皮山川,一肚皮机械,一肚皮礓砢不平之气,无地发泄,特于是发泄之耳。

这个彭天锡可谓是一个"表现派"的大师了。他把奸雄佞幸的丑恶嘴脸加以集中、提炼、夸张,使之心肝愈狠、面目愈刁而口角愈险。而且,彭天锡表演的奸佞角色并不是一般简单的凶恶,而是很复杂的奸险,在"皱眉视眼"之间,包藏着"鬼气杀机,阴森可畏"。天锡之所以能演得如此传神,是因为他懂得历史、见多识广,对千古奸雄佞幸的真面目有切肤之感。而且,天锡真正痛恨这些历史的罪人,他的表演带着批判的精神,发泄"一肚皮礓砢不平之气",因而,把角色表演得特别可恨。这种"表现派"的艺术经验也很值得继承。

《陶庵梦忆》中有关当时舞台美术的资料是引人注目的。如《刘晖吉女戏》:

> 　刘晖吉奇情幻想,欲补从来梨园之缺陷。如《唐明皇游月宫》,叶法善作场上,一时黑魆地暗,手起剑落,霹雳一声,黑幔忽收,露出一月,其圆如规。四下以羊角染五色云气,中坐常仪、桂树、吴刚,白兔捣药,轻纱幔之。内燃"赛月明"数株,光焰青藜,色如初曙。撒布成梁,遂蹑月窟。境界神奇,忘其为戏也。其他如《舞灯》,十数人手携一灯,忽隐忽现,怪幻百出,匪夷所思。令

唐明皇见之,亦必目睁口开,谓氍毹中那得如许光怪耶!

这里写家班主人刘晖吉在舞台景物造型上作了一些尝试,"奇情幻想,欲补从来梨园之缺陷"。他在家姬演《唐明皇游月宫》时,运用"黑幔"和"纱幔"以及特制的灯光和大型的月宫装置,景物造型追求逼真,在表演过程中,帮助制造幻觉,"境界神奇,忘其为戏"。并利用道具,创造瑰丽夺目的舞台效果。如灯舞,"十数人手携一灯,忽隐忽现,怪幻百出,匪夷所思"。这些舞台美术特点,是和剧情的神话色彩相一致的,另外,也说明当时地主家班为满足主人的声色之好和争奇斗胜的自我炫耀,曾使舞台在"幻觉性"效果上做出许多努力。这在阮大铖家班演出时也表现得很突出,如《十认错》剧中的"龙灯""紫姑",《摩尼珠》剧中的"走解""猴戏",《燕子笺》剧中的"飞燕""舞象""波斯进宝",均以"纸札装束,无不尽情刻画"(《阮圆海戏》)。这种"纸札"工夫,从余蕴叔组织搬演目连戏中也可看出。余蕴叔在演武场搭一大台,四围女台百什座,戏子献技台上,"凡天神地祇、牛头马面、鬼母丧门、夜叉罗刹、锯磨鼎镬、刀山寒冰、剑树森罗、铁城血澥,一似吴道子《地狱变相》","人心惴惴,灯下面皆鬼色",为制造这种舞台效果,其中纸札就费用"万钱"(《目连戏》)。

总之,在《陶庵梦忆》这一部色彩斑驳的明末生活画册里,有关戏剧活动的内容是特别精彩的部分。

四、《答袁箨庵》的创作论

张岱其他散文尚有不少有关戏剧的文字,涉及的方面比较广泛。其中以《琅嬛文集》中的《答袁箨庵》一文最为著名,这称得上是一篇切中时弊的戏曲创作论。书中指出袁于令《合浦珠》"狠求奇怪"的毛病,批评了当时戏曲创作中"非想非因,无头无绪;只求热闹,不论

根由;但要出奇,不顾文理"的通病。张岱在书中的主张是很鲜明的,就是反对"怪异",提倡"情理所有"。他还以"布帛菽粟"作喻,认为"布帛菽粟之中,自有许多滋味。咀嚼不尽,传之永远;愈久愈新,愈淡愈远"。

张岱再以袁于令的成功之作《西楼记》为例,赞赏该剧抓住一个"情"字展开剧情,"皆是情理所有,何尝不热闹,何尝不出奇",认为这"正是文章入妙处"。张岱在书中还以汤显祖作品为例,认为《牡丹亭》"寻奇高妙已到极处",而"二梦"则太过,"过犹不及,故总于《还魂》逊美"。张岱把《合浦珠》比作"二梦",把《西楼记》比作《还魂》。

《答袁箨庵》一书最终说用了这样一条创作原则:合乎情理的"布帛菽粟"之文终胜"狠求奇怪"的荒唐之作。这种主张在当时的另一些戏曲理论家中也有所阐述,李渔还曾作专文《戒荒唐》详加论述,他稍后作《窥词管见》时又强调了这一点说:"即在饮食居处之内,布帛菽粟之间,尽有事之极奇、情之极艳。询诸耳目,则为习见习闻;考诸诗词,实为罕听罕睹。以此为新,方是词内之新,非齐谐志怪、南华志诞之所谓新也。"李渔这里虽是论作词,但与张岱论作曲的精神完全一致。

第六节　孟称舜的戏曲批评

孟称舜(1594—1684)字子塞,又字子若、子适,号卧云子、花屿仙史,会稽(今浙江绍兴)人①,为明崇祯间诸生,清顺治六年(1649)贡

①　傅惜华《明代杂剧全目》作"浙江山阴人",《辞海》《中国戏曲曲艺辞典》一承此说。其主要依据为《盛明杂剧》编者对《桃花人面》等三剧所题"山阴子若孟称舜编"一语。但孟称舜一贯自称"会稽人",见《娇红记》《贞文记》《二胥记》三传奇题词及《古今名剧合选序》)。

生,曾任松阳教谕。他是明末清初著名的戏曲家,现存剧作共八种,计杂剧五种:《桃花人面》、《残唐再创》(又名《英雄成败》)、《眼儿媚》、《花前一笑》和《死里逃生》;传奇三种:《娇红记》《贞文记》和《二胥记》。另有传奇《二乔记》《赤伏符》,杂剧《红颜年少》,已佚。祁彪佳《孟子塞五种曲·序》称:"其为文也,一人尽一人之情状,一事具一事之形容;雄壮则若铜将军铁绰板唱'大江东去'之辞,妩媚则如十七八小女娘唱'晓风残月'之句;按拍填词,和声协律,尽美尽善,无容或议。"孟称舜又曾校辑元明杂剧五十六种成《柳枝集》《酹江集》两种,合称《古今名剧合选》;校刻元人钟嗣成《录鬼簿》。这些都是后世研究元明杂剧的要籍。

在《古今名剧合选》的序和评点中,在自己所作的传奇题词中,孟称舜写下了有关戏曲创作的主张和艺术见解。

一、对杂剧的评论

孟称舜是从创作杂剧和评选元明杂剧开始他的戏剧活动的。从对《古今名剧合选》所选元明名剧的批评中可以看到他的许多精到的见解。

其时,孟称舜正生活在朱明皇朝行将最后崩溃的最黑暗的年代。君臣无道,官逼民反,是当时的一个社会特点。孟称舜是复社的成员,对当政者极为不满,时人称他"于时少可,既慨而慷,往往抚长剑作浩歌,不复知唾壶口缺"(宋之绳《二胥记叙》)。他写作杂剧正是为"感愤时事而立言"(卓珂月《残唐再创》小引)。《残唐再创》"作于魏监正炽之时",却刺讥当世,痛骂千秋,"时人俱为危之"(马权奇《残唐再创》批语),可见他的不平之意与写作勇气。孟称舜对杂剧的批评也特别注意揭示出剧中的愤懑之情,"借他人之酒杯,浇胸中之垒块"。如《误入桃源》批语说:"骂来刻毒痛快,作者一肚皮愤懑,

倾囊倒箧而出之,然却语语是实,令此辈见者,敢怒不敢言也。"又如《郁轮袍》批语说:"唱演数过,觉一肚皮愤懑俱尽。"

以表彰忠烈义士为主旨的悲剧《赵氏孤儿》,尤其为孟称舜所注意,他认为这是一部发"千古最痛最快之事"的"极痛快文",因而,密加评点,借以发抒心中的无限感慨。如第一折〔混江龙〕"忠孝的在市曹中斩首,奸佞的在帅府内安身……他他他,把爪和牙布满在朝门,但违拗的早一个个诛夷尽",孟称舜加批道:"千秋一律!"第二折〔梁州第七〕"他他他,只将那会谄谀的着列鼎重裀,害忠良的便加官请俸,耗国家的都叙爵论功",批语道:"说此辈甚真!"等等。在这些批语中,孟称舜的不平与骂世之意宛宛可见。

像这样结合时势评论古剧,与孟称舜的复社政见自然有关。这种讽时骂世的精神,在他后来的传奇创作中也得到发扬。如《娇红记》《赴试》出有云:"如今世上哪有圣贤? 举人便是贤者,进士便是圣人。做到大官,也只造些房儿,占些田儿,娶些妾儿,写些大字帖儿,装些假道学腔儿,父兄子弟们使些势儿罢了。"祁彪佳曾指出:"《二胥》则遭国之难,而艰难痛哭以全忠孝;《二乔》则逢世之乱,而风流慷慨以立功名;《赤伏符》则言天命有定,奸邪不得妄干大业。"(《孟子塞五种曲·序》)作为孟称舜同乡友人的祁彪佳,确实深知孟称舜戏曲创作中匡时救世的苦心。

孟称舜剧评的一个重要特点是对元人杂剧的推重。他认为元人杂剧与"今人"杂剧相比,突出表现在"气味厚薄"的不同。他说:"元人高处在佳语、秀语、雕刻语络绎间出,而不伤浑厚之意。王(指王子一)系国初人,所以风气相类,若后则俊而薄矣,虽汤若士未免此病也。"(《误入桃源》批语)他又说:"今人不及古人者,气味厚薄自是不同。"(《鞭歌妓》批语)这里再三强调的"浑厚",系指意境的淳厚而深远、语言的浑朴而含蓄、趣味的清纯而深长,意即既无雕琢之病,又无浅率之嫌。而雕琢或浅率这两种现象,却是明代许多文人剧作的通

病，因而孟称舜再三指出"今人不及古人"，借评元剧来针砭时弊。而孟称舜本人杂剧作品的优点正在于气味不薄，所以陈洪绶指出："今人所以不及古人者，其气味厚薄不同故也。子塞诸剧，蕴藉旖旎的属韵人之笔，而气味更自不薄，故与胜国诸大家争席。"（《花前一笑》批语）

孟称舜剧评的另一个特点是从戏剧艺术的特征出发，强调了剧作的本色和当行。我们可以通过对这一类批语的比照分析，了解孟称舜的志趣所在。

> 此剧机锋隽利，可以提醒一世。尤妙在语语本色，自是当行人语，与东篱诸剧较别。（《三渡任风子》批语）
>
> 长老唱西方赞及咒语三段，从吴兴改本者，以此处太冷场不便搬演也。（《月明和尚度柳翠》批语）
>
> 曲不难作情语、致语，难在作家常语，老实痛快而风致不乏。（《东堂老》批语）
>
> 此剧之妙在宛畅入情，而宾白点化处更好。或云：元曲填词皆出辞人手，而宾白则演剧时伶人自为之，故多鄙俚蹈袭之语。予谓：元曲固不可及，其宾白妙处更不可及。（《天赐老生儿》批语）
>
> 曲之难者，一传情，一写景，一叙事。然传情、写景犹易为工，妙在叙事中绘出情景，则非高手未能矣。（《智勘魔合罗》批语）

以上之所以不厌其烦地抄录批语，是因为这些批语中确有许多难得的精见，如对本色、当行的提倡，对搬演的关注，对宾白的重视，对剧中情、景、事的关系的认识等。孟称舜曾引臧懋循的话说明戏曲创作有"情辞稳称""关目紧凑""音律谐叶"等"三难"；但是，他又说："未

若称当行家之为尤难也。"(《古今名剧合选·序》)上录评语都是从舞台艺术"当行家"的角度进行分析评论,因而,常有特别引人注目的地方。另外,我们也正可从这些批语中了解孟称舜有关戏曲的创作主张和批评标准。从这些评语中,也可以看出孟称舜的戏曲批评深受同乡先辈曲学家徐渭、王骥德等人的影响,而又有所发展。

但孟称舜并不盲从先辈的成见,他对过去曲学家的意见常提出自己的不同看法,这也是孟称舜剧评的一个特点。而且,他对所选名剧的各种流行本子细加审校,择善而从,并说明理由,决不盲从苟同,而这正是《古今名剧合选》的特色与价值。他对徐渭的不同看法如《雌木兰》批语:

> 徐(渭)自评云:四句现成语①,彼此辘轳反覆,而人忽之,少见识者。袁中郎亦极可此两枝。然吾越后来油腔俗调,则皆文长作俑,吾终无取乎尔。

平心而论,徐渭《雌木兰》原作中两首〔清江引〕都很有情趣,表现了众将士克敌必胜的乐观主义精神,故袁宏道评为"浑中自趣"。后人的"油腔俗调"究竟情况如何,不得而知,一般说来,"油"固不可,"俗"则不妨。但从孟称舜这段话中却可以看出他的敢于直陈己见的精神,而且,对"油腔"的斥责是必要的。

在对康海《中山狼》的批语中则可以看到孟称舜对王骥德的不同看法:

> 康对山与王渼陂同以声乐相尚。或谓:王艳而整,康富而

① 指《雌木兰》杂剧第二折〔清江引〕二首,中有"花开蝶满枝,树倒猢狲散""一日不害羞,三餐吃饱饭"等"现成语"。

芜，彼此各有短长。又谓：康所作莽具才气，然喜生造、喜堆积、喜多用老生语，不得与王并驱。然若此剧雅淡真切而微带风丽，视王《沽酒游春》，殆亦不肯轻。吾谓：微逊王者，正少其雄宕耳。

其中提及的他人之语均为王骥德《曲律》中语。王骥德对康、王两位散曲、杂剧作家的风格比较是很有见地的，但孟称舜仍不满足，通过对具体剧本的比较分析，对两家的剧作风格的剖析更为精细，而且能注意到作家风格本身的复杂性。

以上仅举孟称舜戏曲评论的主要内容和特色试加评析。在《柳枝集》和《酹江集》的批语中，还有不少值得注意的内容，其中亦不乏精彩之处。这些都足以说明孟称舜是一位很有成就的戏曲评论家。

二、传奇题词论性情

现存孟称舜三个传奇的题词，是有关作者创作思想的重要材料。《娇红记·题词》作于崇祯戊寅（1638）仲夏，《二胥记·题词》作于崇祯癸未（1643）春日，《贞文记·题词》作于崇祯癸未孟夏。可见孟称舜创作传奇与作题词的时间集中在明皇朝覆灭的前夕。他在各种题词中反复强调"节义"，从一个侧面反映了他反对外族入侵的愿望。

孟称舜由创作杂剧时起即开始注意"情"在戏曲创作中的作用，后在创作传奇时依然突出"情"的因素，后人因而也常将他看成是与汤显祖一样的"言情派"。当时人陈箴言等在《贞文记》批语中就曾指出："实甫《西厢》、义仍《还魂》、子塞《娇红》，皆以幽情艳词委烨动人。此曲（按指《贞文记》）情出于正，而思致酸楚，才发艳发，模神写照，啼笑毕真，使见者魂摇色动，则异曲同工。"陈洪绶在《娇红记》批语中也说："使读者无不移情，固当比肩实甫，弟视则诚。"马权奇在

《二胥记·题词》中更直称孟称舜"深于言情"。孟称舜在《贞文记·题词》中则自称为"言情之书",并在开场词中写道:"我情似海和谁诉,彩笔谱成肠断句。"可见他有意学习《牡丹亭》的"诉情"①。

如何把"情"与"节义"联系起来,则是孟称舜传奇题词的特色。《娇红记·题词》一开始就写道:

> 天下义夫节妇,所为至死而不悔者,岂以为理所当然而为之邪? 笃于其性,发于其情。

他认为成为"至死而不悔"的"义夫节妇",并不是封建伦理说教的成功,而是"笃于其性,发于其情"的结果。孟称舜自谓《娇红记》中所记的王娇、申生事,"殆有类狂童、淫女所为",而他之所以题之为"节义",是因为"两人皆从一而终,至于没身而不悔者也"。这里的"从一而终"的基础并不是"父母之命,媒妁之言"、"嫁鸡随鸡,嫁狗随狗"的封建道德,而恰恰是被封建礼教视为"有类狂童、淫女所为"的自由相恋、同心相结。所以,把"节义"归因于"性情",其思想本质却是与封建理学道统相违背的,这是明后期进步思想家把"人欲"与"天理"联系起来的思想的一种反映。由于孟称舜要把"情"与伦理挂起钩来,因而就要通过"性"这个中介。因为宋明理学家常把"性"与"命""理"视为一体,而孟称舜则把"性"看作是"情"的根基,因而常常并提"性情",这样,"情"就可以通"理"了。这就是孟称舜的"言情"与汤显祖的不同之处。《贞文记·题词》说:

> 男女相感,俱出于情。情似非正也,而予谓天下之贞女必天下之情女者何? 不以贫富移,不以妍丑夺,从一以终,之死不二,

① 《牡丹亭》开场词有云:"白日消磨肠断句,世间只有情难诉。"

非天下之至种情者,而能之乎?

这篇题词把情与"正"、与"贞"合为一谈,而且根据孟子"乃若其情则可以为善"的话,把"言情之书"又称为"言性之书"。《娇红记》开场〔西江月〕中说"贞夫烈士世间无,总为情多难负",这与清洪昇《长生殿》开场〔满江红〕中所说:"看臣忠子孝,总由情至",其意相通。把男女之情与君臣关系等连在一起的,首见于李贽《杂说》:"余览斯记(指《西厢记》),想见其为人,当其时必有大不得意于君臣朋友之间者,故借夫妇离合因缘以发其端。"

汤显祖言情,强调"情之至",认为"生而不可与死,死而不可复生者,皆非情之至也"(《牡丹亭记·题词》)。孟称舜则强调"诚之至",如《二胥记·题》说:

> 汤若士不云乎:"师言性,而某言情",岂为非学道人语哉?情与性而咸本之乎诚,则无适而非正也。余故取二胥事(按指伍子胥和申包胥故事)谱而歌之。以见诚之为至,细之见于儿女幄房之际,而巨之形于上下天地之间,非有二。

其实,"诚之至"见于"儿女幄房"之际,即为"情之至",所以说,二者的实质是一致的。常言所谓"精诚之至,金石为开",而《长生殿》开场词则谓"感金石、回天地……总由情至",即可为证。由于汤显祖重在情之"深",故强调"情之至";而孟称舜兼重情之"正",故标称"诚之至"。孟称舜论作曲重在性情之"诚",至少有两个意义:一是要求戏曲必须为社会教化服务,也就是由性情而言"道"的意思[1];二是认为戏曲创作应由"性情"入手(而不是由"理义"入手)以实现教化作

[1] 《娇红记·题词》:"此二记者,皆所以言道焉可也。"

用,这在实质上即反对在艺术创作中直接进行伦理说教。《娇红记·题词》说得更明确:"性情所钟,莫深于男女。而女子之情,则更无藉诗书理义之文以讽喻之,而不自知其所至,故所至者若此也。"孟称舜认为戏曲通过性情的潜移默化,其教化作用比诗书理义的讽喻更能深入人心。陈洪绶是深领孟称舜的苦心的,故在《娇红记·序》中指出:"今有人焉,聚徒讲学,庄言正论,禁民为非,人无不笑且诋也。伶人献俳,喜叹悲啼,使人之性情顿易,善者无不劝,而不善者无不怒,是百道学先生之训世,不若一伶人之力也。"

另外,"诚至"则为"真",如说"著诚去伪,礼之经也"(《荀子·乐论》);"真者,精诚之至也,不精不诚不能动人"(《庄子·渔父》)。故标举"诚",实则主张以"真"情感人。反对假意虚情,主张以真动人,这是明后期进步戏曲家所共同提倡的思想。孟称舜的不同之处,在于把"性情"之"诚"归之于"正",由此而趋向"道",因而在理论上常常带一点迂腐之气。

孟称舜的这种主张,与他所处的时势以及他企图救世匡时的心境有关。从理论上看,他把艺术创作中情、理两者的关系说得较清楚也较妥切。而且,他与许多文士一样,为了提高戏曲的地位,并为自己从事戏曲活动的行为作辩护,总是强调了戏曲的"风化"价值,借以反对鄙视戏曲的传统偏见。但是由于孟称舜念念不忘"义夫节妇""忠臣孝子",在传奇创作时不免时有过于显露观点的缺憾,而不如前期杂剧创作中常有的浑厚之美。

又是情痴,又是端士;以道为名,以情为实。这种现象,还表现在他的日常行事中。陈洪绶的一段记叙颇为生动地写出了孟称舜这个人的特点:"子塞文拟苏韩、诗追二李、词压苏黄。然其为人则以道气自持,乡里小儿有目之为迂生、为腐儒者,而不知其深情一往、高微窈渺之致。"(《娇红记·序》)这也说明,孟称舜其人其心,是颇为复杂的;若只见一面,则容易产生误解或偏见。

三、《古今名剧合选·序》

《古今名剧合选》序言是孟称舜重要的戏曲专论,也是明末的曲论名篇。这篇序言所论颇广,其中的精彩部分是有关戏曲创作和戏曲风格的论述。

1. 关于戏曲创作问题

孟称舜在《序》里重点论述了戏曲形象的创造。他主张戏曲创作必须注重两点,一是要有丰富的"戏",二是要有生动的"人"。为了能阐明这两点,他把作曲与作诗词进行比较加以说明。关于第一点,他说:

> 盖诗辞之妙,归之乎传情写景。顾其所为情与景者,不过烟云花鸟之变态,悲喜愤乐之异致而已。境尽于目前,而感触于偶尔,工辞者皆能道之。迫夫曲之为妙,极古今好丑、贵贱、离合、死生,因事以造形,随物而赋象。时而庄言,时而谐诨。孤、末、靓、狚,合傀偶于一场,而征事类于千载。笑则有声,啼则有泪,喜则有神,叹则有气。非作者身处于百物云为之际,而心通乎七情生动之窍,曲则恶能工哉?

关于第二点,他说:

> 吾尝为诗与词矣,率吾意之所到而言之,言之尽吾意而止矣。其于曲,则忽为之男女焉,忽为之苦乐焉,忽为之君主、仆妾、金夫、端士焉。其说如画者之画马也,当其画马也,所见无非马者。人视其学为马之状,筋骸骨节,宛然马也。而后所画为马者,乃真马也。学戏者不置身于场上,则不能为戏;而撰

曲者不化其身为曲中之人，则不能为曲。此曲之所以难于诗与辞也。

第一点是说创造舞台艺术作品与作"诗辞"是不同的。作诗辞分量较轻，创造意境较为单纯，只要能捕捉目前之境和偶尔之感即可传情写景。而戏剧要反映的历史现象或现实生活容量很大，要表现古往今来各类人物的各种情态，因而就异常复杂。这种认识与汤显祖《宜黄县戏神清源师庙记》所说的"极人物之万途，攒古今之千变"意思相近。"因事以造形，随物而赋象"，十分精炼地说出了戏曲创作中的主客观关系：戏曲创作必须创造"形象"（"造形""赋象"），而这种创造却必须以客观事物的本来面目为依据（"因事""随物"）；也就是要依照客观事物提供的可能性创造艺术形象。客观事物是千差万别、千变万化的，因而，戏曲作者必须身临其境般体会各类事物的发展逻辑，必须如同身受般感受各种情感的微妙变化：此即所谓"身处于百物云为之际，而心通乎七情生动之窍"。否则是不可能写好"戏"的。

第二点由第一点生发开去，专论人物塑造问题。作曲的写人与作诗词的写人不同。诗词往往只写作者一人之意，而戏曲却要写出男女、贵贱、善恶各类人物的苦乐真情。前者可得之于偶尔的自然之感，而后者却需要作者设身处地地体验各种角色的心理特征与行动逻辑，即要"化其身为曲中之人"，否则就"不能为曲"。孟称舜以画家画马为喻，生动地揭示了创造角色的形象思维过程。这种见解比汤显祖又进了一步。汤氏《庙记》只讲到演员的体验角色（"为旦者常自作女想，为男者常欲如其人"），而孟称舜此处不仅指出"学戏者"必须身处其境，还指出"撰曲者"亦非化身为曲中人不可。此后，李渔论戏剧创作时提出"梦往神游""全以身代梨园"的主张，又有了新的发展。

这里还可以孟称舜对杂剧的批语为例,更具体地了解他的人物塑造论。孟称舜评李文蔚《燕青博鱼》云:

> 文章之妙,在因物赋形,矧词曲尤为其人写照者。男语似女,是为雌样;女语似男,是为雄声。他如此类,不悉数。……此剧燕青语又粗莽、又精细,似是蓼儿洼上人口气,固非名手不办。

这段话的意思是说剧中人语言要符合角色身份和人物性格。他赞扬康进之《李逵负荆》的人物刻画:"其摹象李山儿,半粗半细,似呆似慧,形景如见,世无此巧丹青也。"而对明初朱有燉笔下的李逵形象则颇嫌不足:"通折写墟原旅景及壮夫声口,已到五六分矣。但出李山儿口,尚须再粗莽为妙。较元人《负荆》剧殆为逊之。"(《黑旋风仗义疏财》第一折批语)从这些批语中可以看出,孟称舜是胸中有"人"的。对戏曲创作中人物塑造的理论研究,在明代的曲论中还很薄弱,因而,不能忽视孟称舜在这方面的贡献。

2. 关于艺术风格问题

这是《序》的一个重要论题。当时一般人论曲只指出南北曲的情调差异,认为北雄爽而南婉丽。如王世贞认为"北主劲切雄丽,南主清峻柔远",此说影响很深。孟称舜则反对这种主张,他说:"南之与北,气骨虽异,然雄爽、婉丽,二者之中亦皆有之","岂得以劲切柔远画南北之分之邪?"认为风格应以作品分而不以地域分,是正确的。由此出发,他才把杂剧分为婉丽、雄爽两类:一为《柳枝集》,取柳永〔雨霖铃〕"杨柳岸晓风残月"之意;一为《酹江集》,取苏轼〔念奴娇〕"一尊还酹江月"之意。他这样分集,就把婉丽与雄爽两种风格放在平等的位置上,改变了王世贞、王骥德等人专重婉丽的偏向。他在《酹江集》中选进了《窦娥冤》《李逵负荆》《赵氏孤儿》《东堂老》等

"雄爽"名剧,纠正了王骥德编选《古杂剧》时不选"雄劲险峻"作品的极端片面性。孟称舜主张不能以优劣论风格,他认为不同风格的戏曲犹如《诗经》中的国风与雅、颂,"兴之各有其人,奏之各有其地,安可以优劣分乎?"这样持论,较为公允。

那么孟称舜选剧的取舍标准是什么呢? 他说:"予此选去取颇严,然以辞足达情者为最,而协律者次之。"这是以辞重于律,而情更重于辞,还是落实到他一贯主张的"性情"为重这一点上。而总之,又以"可演之台上,亦可置之案头"为他的选剧目标,这一点,则与王骥德《曲律》的主张相一致。

他的这种风格论,还体现在他对汤显祖、沈璟创作风格的比较上:

> 迩来填辞家更分为二,沈宁庵专尚谐律,而汤义仍专尚工辞,二者俱为偏见。然工词者不失才人之胜,而专尚谐律者则与伶人教师登场演唱者何异?

重"才人"而轻"伶人教师"的情绪自然是片面的;但这段话却能简明地指出汤、沈二人的风格特征与偏见,这却是可贵的。与王骥德的沈、汤风格论相比,孟称舜所论详尽固然不及,但明确却又过之。

另在剧评中,孟称舜亦有不少风格比较的妙论,如上文已引的对康海与王九思的比较。他对《梧桐雨》与《汉宫秋》这两个极相似的悲剧的比较更值得一提:

> 此剧(指《梧桐雨》)与《孤雁汉宫秋》格套既同,而词华亦足相敌。一悲而豪,一悲而绝。一如秋空唳鹤,一如春月啼鹃。使读者一愤一痛,淫淫乎不知泪之何从。固是填词家巨手也。

比较之细致，所言之精妙，实可令人赞叹。其中所言"悲而豪""悲而艳"，可谓两剧之千古定评。至于比较分析的文字表述方式，则是吸收朱权、王世贞及王骥德等人的特点，而加以融合。

四、小结

明代的戏曲创作及其理论批评，至孟称舜均成为精彩的"豹尾"。他的戏曲作品有感人深情与启人奋发的两类，都很有艺术性，而《娇红记》则成了晚明戏曲创作的又一高峰。由于他有长期从事戏曲创作的实践，因而能较深刻地体会戏曲艺术的规律，诚如他自己所言："予学为曲，而知曲之难，且少以窥夫曲之奥焉。"（《古今名剧合选·序》）他的传奇作品题词发展了汤显祖的言情见解；一篇剧选序言精要地论述了有关戏曲的形象创造这一极其重要的理论问题；各剧批语涉及戏曲理论的许多方面，犹如散珠碎玉，时有光彩夺目之处，而本文所述，则仅其十一而已。祁彪佳在论及孟称舜的传奇创作时曾称："以先生五曲作五经读亦无不可"（《孟子塞五种曲·序》）；笔者则以为，读孟称舜的戏曲批评，犹如对整个明代戏曲理论批评的一次鸟瞰。

第七节　卓人月、袁于令及其他

由于明中叶以后，特别是到了万历年间，戏曲研究已蔚然成风，因而，明晚期的戏曲理论家不断涌现。除了以上已经评述的以外，还有很多曲论家都提供了研究成果，其中比较著名的有卓人月、袁于令、东山钓史、顾起元等人。卓人月的《新西厢·序》和袁于令的《焚香记·序》则是具有独创精神的戏剧学佳篇。

一、卓人月的悲剧观

卓人月(1606—1636)字珂月、蕊渊,别署江南月中人①,明末仁和(今浙江杭州)人。人月年少多才,诗文词曲莫不精工。著作有《蟾台集》《蕊渊集》和杂剧《花舫缘》等,并辑有《古今词统》。他与戏曲家孟称舜、袁于令、徐士俊、沈泰等人均有交游。据清焦循《剧说》载,卓人月曾为郭璿传奇《百宝箱》、徐士俊杂剧《春波影》、孟称舜杂剧《残唐再创》等作序,《盛明杂剧》并载有他为《春波影》所作的评点。

《剧说》卷二载卓人月曾作有戏曲《新西厢》,剧本无传,可能是一部传奇。《剧说》还部分摘录卓人月的《新西厢》自序。这是一篇非常重要的戏曲论。近日陈多先生由明末卫泳编选、崇祯间阊门书林张懋先刻本《古文小品冰雪携》中发现了卓人月《新西厢·序》全文,并以《一篇罕见的古典戏曲悲剧论著》为题作了全面评述②。

卓人月写道:

> 天下欢之日短而悲之日长,生之日短而死之日长,此定局也。且也欢必居悲前,死必在生后。今演剧者,必始于穷愁泣别,而终于团圆宴笑。似乎悲极得欢,而欢后更无悲也;死中得生,而生后更无死也。岂不大谬耶!
>
> 夫剧以风世,风莫大乎使人超然于悲欢而泊然于生死。生与欢,天之所以鸩人也;悲与死,天之所以玉人也。第如世之所演,当悲而犹不忘欢,处死而犹不忘生,是悲与死亦不足以玉人

① 卓人月著《绛树音序》,末署“江南月中人书于蕊渊之啧曲亭”。
② 见曲苑编辑部编《曲苑》第二辑,江苏古籍出版社 1986 年版。

矣,又何风焉? 又何风焉?

　　崔莺莺之事以悲终,霍小玉之事以死终,小说中如此者不可胜计。乃何以王实甫、汤若士之慧业而犹不能脱传奇之窠臼耶? 余读其传而慨然动世外之想,读其剧而靡焉兴俗内之怀,其为风与否,可知也。

　　这就是卓人月的悲剧观。可以清楚地看到,他的悲剧观基于他的人生观。他对世界与人生的认识是悲观的,可以把他看作一个厌世主义者。年轻的卓人月即萌生了灰色的人生观,这与他的命运境遇不无关系。卓氏生当明朝的末世。朱明王朝在万历朝时已是危机四起,千疮百孔,至末代皇帝崇祯朝,更是分崩离析,不可救药,一场彻底掀翻这个黑暗朝廷的农民战争的暴风雨即将来临。卓人月与当时的许多文人都有这种末世之感。封建时代文人固有的局限性,使得他们自然不可能看到社会的前进或历史的发展趋势,于是在他们之中就滋生了两种人生观,一种是享乐主义,另一种则是悲观主义。卓人月之所以属于后者,与他　　生不得志有关。他迟至崇祯八年(1635)才成为贡生,而在次年,也就在而立之年即离开了人世。也许他在撰作《新西厢》时,连贡生这个科举阶梯上的最低一级都还未登上。现在还不知道卓人月是怎样死去的,他的死与他的厌世思想是否有关。但他的人生观与他邻乡后人王国维极为相似,也许他是王国维式地抛掷生命,以完成“天之所以玉人”。由于他对时局及个人遭际的彻底失望,因此他才超然泊然而又不无伤心地呼叫:“天下欢之日短而悲之日长,生之日短而死之日长,此定局也!”

　　人生的悲剧已成定局,戏剧的归宿也必须如此。这就是卓人月的戏曲悲剧观。因而他反对戏剧中虚假的“大团圆”:“今演剧者,必始于穷愁泣别,而终于团圞宴笑⋯⋯岂不大谬耶!”他对王实甫《西厢记》、汤显祖《紫钗记》不能脱“团圞”的窠臼表示遗憾。认为唐人小

说《会真记》中崔张爱情以离异终,而《霍小玉传》中以霍小玉愤然离世作结,这才是写出了人生的必然归宿。卓人月这种认识的出发点是他的那种唯心主义的悲观论,但是这里却客观地反映了一个深刻的道理: 在这样的世界上,妇女的命运只可能有不幸的结局。因而,他要写作《新西厢》,把崔张的爱情故事写成一个悲剧,其结局完全按照《会真记》。他认为《会真记》结尾时崔莺莺自白:"始乱之,终弃之,固其宜也。"这才是故事的必然结局,只有这样写,才能令"闻之者足以叹息",令读者"慨然动世外之想"。按卓人月的说法,这就是"风世"。文艺必须"风世",这种观点在卓人月出世以前就已流行了二千年,但像卓人月这种悲剧风世说却旷古未有。让人"动世外之想",当是劝导人们对黑暗的社会和痛苦的人生不抱任何幻想,这或许也是一种对立情绪,但这种对立毕竟是消极的,因此,自然不足取。让人"叹息",却能引起人们对悲剧主人公的同情,对于那个社会也可以有一定的认识作用。

　　卓人月在杂剧《春波影》的一则眉批中说:"文章不令人愁、不令人恨、不令人死,非文也!"这其实也是在宣扬他的悲剧观,但这里似乎还可以感到一些生命的力量,因为这里还有"愁"和"恨"。至于《新西厢·序》则只有悲与死,只有叹息与世外之情,只有超然与泊然,生命之弦显然已经松动,再也拨不出心灵的强音了。一个只有二十多岁的青年作家,他也许"愁"过?"恨"过? 但他却过早地动世外之想,过早地走向他精神中的超然世界——"死",而且由精神的死灭而导致生命的终结。这个悲剧作家的悲剧,并不能说明"玉人"幻想的完全实现,恰恰说明,悲观厌世却也只是一杯"鸩人"之毒酒。由此可见,卓人月的悲剧理论,作为人生观,自然是消极的,但作为戏剧观,对于明代剧坛数百年"才子佳人""悲欢离合"的长梦,则无疑是一种清醒剂。而且,在此后二三百年的清代剧坛,也看不到这样令人惊醒的悲剧理论。因而卓人月的《新西厢·序》确实是"一篇罕见的

古典戏曲悲剧论著"。

到了 1904 年，二十八岁的王国维作《红楼梦评论》时写道："吾国人之精神，世界的也，乐天的也。故代表其精神之戏曲小说，无往而不著此乐天之色彩：始于悲者终于欢，始于离者终于合，始于困者终于亨。……若《牡丹亭》之返魂，《长生殿》之重圆，其最著之一例也。……故吾国之文学中，其具厌世解脱之精神者，仅有《桃花扇》与《红楼梦》耳。"原来这位叔本华的私淑弟子，在他的文艺理论的血脉中，却也流荡着他的故乡先人的悲剧的血液。

二、袁于令的戏剧论

袁于令（1592—1674）系明末清初戏曲作家，原名晋，又名韫玉，字令昭、凫公，号箨庵、幔亭仙史、吉衣道人等，吴县（今属江苏苏州）人。于令为明生员，入清后曾任荆州知府，后因得罪上峰免职。晚年流寓会稽。作有传奇《西楼记》《鹔鹴裘》等八种，杂剧《双莺传》一种。他的戏曲创作见解，见于《焚香记·序》《盛明杂剧·序》《南音三籁·序》等序言中。

《焚香记·序》集中体现了袁于令的戏剧观。这是一篇值得注意的戏曲序文。袁于令写道：

> 剧场即一世界，世界只一"情"。人以剧场假而情真，不知当场者有情人也，顾曲者尤属有情人也，即从旁之堵墙而观听者若童子、若聋叟、若村媪，无非有情人也。倘演者不真，则观者之精神不动；然作者不真，则演者之精神亦不灵。

袁于令通过对作者、演者与观者三者关系的认识，突出要求剧作者必须"有情"，并进而提出作者要"真"。他认为"世界只一'情'"，这是

非常大胆的说法；这种提法是对戏曲抒情特征的高度概括，也是对明后期曲论中"言情"说的总结。从这段话中还可以看出，袁于令是主张演员、作家与观众"三位一体"的。三者统一在"剧场"这一世界之中，并统一在"情"这一基础之上。这是一种非常成熟的戏剧理论。这里特别提出了观众影响舞台创造、左右剧场效果的作用，这一点尤其值得注意。

《焚香记·序》还强调了戏曲创作中的"奇境"：

> 又有几段奇境，不可不知。其始也，落魄莱城，遇风鉴操斧，一奇也；及所联之配又属青楼，青楼而复出于闺帏，又一奇也；新婚设誓奇矣，而金垒套书，致两人生而死、死而生，复有虚认之传，愈出愈奇。悲欢沓见，离合环生。读至卷尽，如长江怒涛，上涌下溜，突兀起伏，不可测识，真文情之极其纤曲者。

所谓"奇"，实则是出人意料、引人关注、使人惊异的戏剧性。因而，以真情动人并以戏剧性惊人，就是袁于令《焚香记·序》所赏爱的戏剧。

《焚香记·序》确实是一篇精彩的戏剧专论。现在尚能见到的袁于令另外两篇序言——《盛明杂剧·序》和《南音三籁·序》，也都有一些新见解。

《盛明杂剧·序》通过对杂剧短小精悍、言简意赅特点的分析，提出"文章以无尽为神，以似尽为形"的主张。他认为过长的传奇犹如"擎张"之菌，"昧者以为形成，识士知其神散"。而杂剧小记却如"含苞"之菌，取其"味全"。他借用袁中郎诗"小石含山意"一语，说明戏曲创作要注意空间与时间的凝练与紧凑，而且要言简意赅、小中见大、以神胜形。他通过这篇序言，充分肯定了短剧的优越处，这对当时文人作曲动辄数十出的"长剧风"，无异是冷水浇背，令人惊醒。

《南音三籁·序》则主要说明严守声律的重要性。袁于令认为"天下义理必归文字,天下文字必归音律",而作曲则更要注意宫商、顿挫、高下、疾徐、排名、腔板,"句可长短,调不可出入;字可增减,板不可参差"。(袁于令关于声律的见解,可参阅所作传奇《西楼记》第六出中于鹃与刘楚楚的一段谈曲的言论)

从袁于令的几篇序文中可以看出,他对戏曲创作的言情、传神、守律诸方面都有很高的要求。这些构成了他的戏剧观。他虽然没有写过戏剧学的专著,但如果把这些序文看作是一个理论大纲,不难发现,他是最有可能写出一部可观的戏剧学著作的作家。袁于令本人的戏曲写作就能体现自己的创作要求。袁于令作曲,曾师事叶宪祖,晚年又寄居会稽,因而,其曲论精神和创作风格接近越中派,是不奇怪的。又从他与张岱的密切关系看来,他也十分熟悉甚或亲历过吴越一带的演剧活动,因而,他的创作论常常与演出论的精神相通,从而构成了他的独创的"剧场"论。

三、明晚期的其他曲论

明代晚期曲论家还很多,各有特长,亦时有精彩之论。

张大复(字元长)《梅花草堂笔谈》中有一些关于戏曲史和戏曲理论的资料,很有价值。如关于梁辰鱼之曲为民间所欢迎、关于魏良辅事迹和昆山腔源流问题、关于董解元《西厢记》的版本沿变情况和唱法,以及关于民间妇女对《牡丹亭》的爱好等等,均有罕见的文字记录。他关于度曲之妙的一段话更为精彩:

> 喉中转气,管中转声,其用在喉管之间,而妙出声气之表,故曰"微若丝,发若括"。真有得之心,应之手与口,出之手与口,而心不知其所以者。

顾起元《客座赘语》中亦有不少戏曲史的资料。如《戏剧》一段，记录了万历年间南京的声腔流传情况，从中可以看出，万历前，崇尚北曲，演出院本；万历后尽用南唱，演出南戏，其声腔由盛唱弋阳腔、海盐腔及四平腔渐变为崇尚昆山腔。顾起元对昆山腔盛行时的特点作这样的概括："今又有昆山，较海盐又为清柔而婉折，一字之长，延至数息。士大夫禀心房之精，靡然从好，见海盐等腔，已白日欲睡，至院本北曲，不啻吹篪击缶，其且厌而唾之矣。"《国初榜文》记录了明初对戏剧演出活动的残酷禁压情况：除了"依律神仙道扮、义夫节妇、孝子顺孙、劝人为善及欢乐太平者不禁外，但有亵渎帝王圣贤之词曲驾头杂剧，非律所该载者，敢有收存传诵印卖，一时拿送法司究治"，如出榜后五天未处理干净所谓"非律"的剧本，则"全家杀了"。

《顾曲杂言》系由沈德符的史料笔记《万历野获编》中摘取、辑录而成的一部曲话，共二十三则，主要是对南北曲以及歌舞、小曲、乐器的论述与考证。其中有对明代著名曲师、歌手如顿仁、张野塘活动的转述，有对明代著名剧作家如梁辰鱼、张凤翼、屠隆等人戏剧活动的记录，有对明代民间俗曲如〔闹五更〕、〔寄生草〕、〔罗江怨〕、〔哭皇天〕、〔粉红莲〕、〔桐城歌〕、〔银绞丝〕、〔打枣竿〕、〔挂枝儿〕等曲流传情况的记叙，有对某些乐曲、乐器的考证，等等，都颇为详明生动。沈德符特别推崇南戏《拜月亭》，认为不仅胜于《琵琶记》，而且压倒北剧《西厢记》。他之所以有这样的评价，主要原因是沈德符标举"熔铸浑成，不见斧凿痕迹"、明白如话、可弹可唱的曲子，而薄视"肉胜于骨"的曲子，这正是他推崇俗文学的一种表现。沈德符对有关音乐的考证值得特别一提。如对明代传唱的工尺谱由来的考证，对鼓板、吹打俗乐的考源，对乐器"火不思"其名的考证等，为戏曲音乐史的研究提供了一些资料和线索。

查继佐（别号东山钓史）《九宫谱定》卷首所附《九宫谱定总论》是一篇声律专论，分为《套数论》《务头论》《引子论》《过曲论》《换头

论》《犯论》《赚论》《尾声论》《板论》《平仄论》《韵论》《字论》《腔论》
《各宫互犯论》《程曲论》《用曲合情论》诸项。其中多数见解已见于
王骥德《曲律》，像《套数论》《务头论》等项，则与《曲律》所写完全一
样。该《总论》对字、韵、声、腔等的论述的系统性是可取的。《用曲
合情论》一项写得较好：

> 凡声情既以宫分，而一宫又有悲欢、文武、缓急等，各异其
> 致，如燕饮陈诉、道路车马、酸凄调笑，往往有专曲。……然通彻
> 曲义，勿以为拘也。

既肯定了"声情""往往有专曲"，又特别指出"通彻曲义，勿以为拘"，
把"曲义"置于"声情"之先，这是正确的。

其他如**蒋一葵**《尧山堂外纪》关于戏曲的记述亦颇多。记录了
元、明戏曲、散曲作家多人，但多抄自何良俊《四友斋丛说》及王世贞
《曲藻》等书，较少新见。程羽文的《曲藻》则摘录曲词，以为作曲的
范例。他归纳一些好曲子分为"情语""怨语""诮语""醒语""愤语"
"达语""谐语""景语""隐语"诸项，既是风格的区分，又是创作的示
范，对于学习写作曲词，是有启发性的。

四、结语

明后期的戏曲理论家还不止于以上所列举的几家；至于作一二
篇文章或序跋之类而偶涉曲学的，为数更多；而且可以肯定，还有许
多不见于文字记录的民间艺人对戏曲艺术规律的总结研究做出了重
要的贡献。明后期戏曲研究的人数之多、著作之富、方面之广，都是
空前的。这种现象说明，发展中的反传统思想在其时已具有强大的
力量，人们乐于对新事物的追求、对新问题的研究和对新的理论的建

立。在建立一种新的艺术理论体系时，尽管其出发点原来是怎样的不同，但是他们都敢于发表自己的见解，直率地展开探讨和争论，表示出自己对认识新事物的自信。在长期的激烈论争中，属于腐朽思想体系的错误观点被人们无情地摒弃，一些极端的偏见遭到谴责，而整个理论研究朝着有利于促进戏剧艺术的正常发展这一方向前进。明中、后期众多戏剧理论家和批评家的创新精神和论争精神，其后三百年的任何一个时期都已无法企及。可以说，中国民族戏剧学体系的建立已在明后期奠定了坚实的基础。

第八章　评点、曲谱及其他

第一节　《牡丹亭》批评

一、概说

汤显祖的《牡丹亭》问世后,"家传户诵,几令《西厢》减价"。《牡丹亭》受到广大观众与读者的热爱,也成了戏剧研究评论界关注的重要课题。对《牡丹亭》的研究,主要有理论批评、考据索隐、评点删改等方面的工作。这种研究,自汤显祖在世时起,至今近四百年,从无间断。

其中有三个阶段的研究较为活跃:第一阶段在《牡丹亭》问世之初至明末,重点是对《牡丹亭》剧本的评论,可称为"剧本论",代表人物有王思任、沈际飞、茅氏兄弟等,而汤显祖本人的《牡丹亭记·题词》可以说是剧本论的发端。第二阶段在明末清初,主要是对《牡丹亭》的表演和演唱的研究,可称为"演出论",其中编著演出本的以冯梦龙《风流梦》为代表,研究表演的以《审音鉴古录》为代表,研究唱曲的以乾隆间叶堂为殿后,整个表演研究则滥觞于明后期的潘之恒。第三阶段在当代,重点在研究《牡丹亭》的主题思想及其社会意义,可称为"社会论",以二十世纪五十年代至六十年代初期的一批论著为代表。近年来,汤显祖研究暨《牡丹亭》研究又十分活跃,而且有许多新的突破,这种研究比以往更为深入,研究角度也大为拓宽,目前这种研究正方兴未艾,成了《牡丹亭》研究的另一个很有希望的新阶段

的开端。本节着重评述早期的《牡丹亭》研究情况,亦即主要对明后期"剧本论"的述评;由于清初几位戏剧家的某些意见影响很大,而且与明人剧本论的精神是相通的,故而附带论及。

二、王思任的《批点玉茗堂牡丹亭叙》

明代的《牡丹亭》研究著作,影响最大的当推王思任的《批点玉茗堂牡丹亭叙》(以下简称《叙》)。**王思任**(1575—1646)字季重,号谑庵居士,山阴(今浙江绍兴)人。万历进士,明末著名的小品文作家。清兵破南京,鲁王监国时,任礼都右侍郎。顺治三年(1646),清兵进绍兴,绝食而死。

《叙》文一开头便写道:"火可画,风不可描;冰可镂,空不可斡:盖神君气母,别有追似之手,庸工不与耳。"一句话,就形象地说明了汤显祖具有非凡的"写意""传神"的创作能力,很有气势地点明了《牡丹亭》等汤显祖剧作的艺术特色,这与汤显祖自己所说《牡丹亭》一剧"骀荡淫夷,转在笔墨之外"(《答凌初成》),其认识是一致的。王思任虽赞同当时人对汤显祖时文、古文辞、诗歌、尺牍的高度评价,但他认为汤的传奇成就最足称道。《叙》文说:"至其传奇,灵洞散活尖酸,史因子用,元以古行,笔笔风来,层层空到。""史因子用,元以古行",是说作者本意在于借古事进行敷演,让历史题材为我所用。"笔笔风来,层层空到",即是"描风""斡空"的意思,即在艺术创作中不拘泥于平实形似,而是发挥想象,臻于灵活传神。王思任的这种意见,显然是继承了同乡曲学大师王骥德的观点,即继承了《曲律》中关于《还魂》"二梦"是"以虚而用实"的观点。

《叙》还以精要的语言从人物塑造、创作主旨、语言特色三个方面论述了《牡丹亭》的杰出成就。

关于创作主旨,《叙》文首先提出这样一个著名的观点:"而其立

言神指:《邯郸》,仙也;《南柯》,佛也;《紫钗》,侠也;《牡丹亭》,情也。"把"四梦"作为一个整体进行分析,并能以最简洁的表述方法概括了"四梦"的内容与写作特色,足见王思任的评论功力;这短短的一句话,几乎成了"四梦"的定评,因而影响很大。《叙》就抓住这一个"情"字,对《牡丹亭》的"神指"展开分析:

> 若士以为情不可以论理,死不足以尽情。百千情事,一死而止,则情莫有深于阿丽者矣。况其感应相与,得《易》之咸;从一而终,得《易》之恒。则不第情之深,而又为情之至正者。今有形一接而即殉夫以死,骨香名永,用表千秋,安在其无知之性,不本于一时之情也?则杜丽娘之情,正所同也,而深所独也,宜乎若士有取尔也。

此处从杜、柳两梦的"感应相生"及杜丽娘"从一而终"两点,说明杜丽娘"为情之至正者",与"骨香名永"的贞女一样。这种从封建伦理的角度为儿女"私情"作辩护,是明代戏曲、小说批评家的一个特点,这是一种无可奈何的时代局限与特点。与王思任同时的孟称舜于《贞文记·题词》中更发展了这种理论手法,提出"天下之贞女必天下之情女"这一主张;清吴吴山三妇评本则说"丽娘一梦所感,而矢以为夫,之死靡忒,则亦情之正也"。也突出了"情之正"。但是《叙》还有更为重要的一方面,认为情之"正"为人人之所"同",而"情之深"才是杜丽娘之所"独"。于是王思任在此处就紧紧抓住"情之深"这一点,认为这才是《牡丹亭》"独"有的特色。因为在汤显祖的笔下,"情不可以论理,死不足以尽情",而世界上"百千情事,一死而止",所以说"情莫有深于阿丽(丽娘)者"。王思任从情"深"这一点上做文章,突出了《牡丹亭》所宣写的"情"的特点,这是符合汤显祖的原意的,因为汤氏《牡丹亭记·题词》就这样说:"情不知所起,一往而

深,生者可以死,死可以生。"故而王思任又说:"情深一'叙'(按指汤氏《牡丹亭记·题词》),读未三行,人已魂销肌栗。"

关于《牡丹亭》的人物塑造,《叙》文有一段精彩的论述:

> 其款置数人,笑者真笑,笑即有声;啼者真啼,啼即有泪;叹者真叹,叹即有气。杜丽娘之妖也,柳梦梅之痴也,老夫人之软也,杜安抚之古执也,陈最良之雾也,春香之贼牢也,无不从筋节窍髓,以探其七情生动之微也。杜丽娘隽过言鸟,触似羚羊。月可沉,天可瘦,泉台可暝,獠牙判发可狎而处,而"梅""柳"二字,一灵咬住,必不肯使劫灰烧失。柳生见鬼见神,痛叫顽纸,满心满意,只要插花。老夫人智是血描,肠邻断草,拾得珠还,蔗不陪檗。杜安抚摇头山屹,强笑河清,一味做官,半言难入。陈教授满口塾书,一身襕气,小要便益,大经险怪。春香眨眼即知,锥心必尽,亦文亦史,亦败亦成。如此等人,皆若士元空中增减杇塑,而以毫风吹气生活之者也。

在中国古代曲论中,像这样一大段关于作品人物的分析,确实不可多得。这段话指出《牡丹亭》人物塑造的成就主要有三点。第一是每个人物都栩栩如生。王思任认为《牡丹亭》作者对剧中人物的感情与动作描写都很生动,读来如闻其声,如见其泪,如觉其气,达到作者、剧中角色、读者息息相通的境界。第二,指出《牡丹亭》的各个人物都有鲜明的性格特征。王思任所谓"杜丽娘之妖"等,别具慧眼地揭示出杜丽娘、柳梦梅、老夫人、杜宝、陈最良、春香等主要人物的特色。其中特别值得一提的,如说杜丽娘之"妖"。这个"妖"字,可以从两方面来理解,一方面是说她的"艳丽",即"沉鱼落雁鸟惊喧""羞花闭月花愁颤"的仪态和美好的青春;另一方面是说她的叛逆性,即一灵咬住"梅""柳"两字,冲决生与死、人与鬼、世间与冥府的种种界

限,追求人的自然向往的美好境界。又如说柳梦梅之"痴"。这个"痴",一则表现为对所爱的"痴心",不管她是画中人也罢,是鬼是神也罢;二则表现为对科举功名的"痴迷不悟"。再如说杜宝之"古执"。杜宝只有"做官"两字,效忠爱国,精于吏治;但不能从人情出发,灵活地对待独生女儿的恋爱和婚姻问题,不仅因而出现了两代人之间的"代沟",而且导致了爱女的因情而亡,造成了自己的家庭悲剧。另外,如说老夫人之"软"、陈最良之"雾"、春香之"贼牢",也都很有启发性。特别是一个"雾"字,把"满口塾书,一身襕气"的老儒生的庸腐、糊涂、缺少个人情感的特点表达出来了。第三,王思任还指出,在《牡丹亭》的人物塑造中可以看出作者善于发挥个人的想象和独创性,并倾注了情感与灵性,使虚构的人物活起来。按王思任的话来说,这就是所谓"元空中增减枒塑,而以毫风吹气生活之"。

王思任认为,《牡丹亭》在人物塑造方面之所以能取得这样的成绩,其根本原因在于作者对人物的深刻理解并掌握了人物内心深处微妙的情感变化,"无不从筋节窍髓,以探其七情生动之微"。后来吴人认为《牡丹亭》之工",其妙在神情之际",洪昇认为《牡丹亭》"搜抉灵根,掀翻情窟",其见解正是从王思任的话中脱化而来。

关于《牡丹亭》的语言特色,王思任认为:

> 至其文冶丹融,词珠露合,古今雅俗,泚笔皆佳。沛公殆天授,非人力乎! 若夫绰影布桥,食肉带刺,冷哨打世,边鼓挝人,不疼不痒处,皆文人空四海、坟五岳,习气所在,不足为若士病也。

这是说佳词与冷语各臻其妙。《牡丹亭》是一个有情有趣的悲喜剧。写杜、柳爱情的曲词幽雅凄艳,文采斐然;写陈最良、春香等人的场面语言则富有讽刺意味;全剧中还时常有些讽时骂世的穿插,可谓"冷

哨打世,边鼓挝人"。王思任认为,《牡丹亭》中言情的佳词得自"天授"而非成于"人力";而讽世的言词却体现了不屈于时俗的文人的"习气"。总之还是强调了得自造化的"天然"妙丽和发自作者性情的"自然"情趣。

王思任评《牡丹亭》确实显示出非凡的鉴赏水平与分析能力,故戏曲批评家陈继儒说,《牡丹亭》"一经王山阴批评,拨动髑髅之根尘,提出傀儡之啼哭,关汉卿、高则诚曾遇如此知音否?"(《批点牡丹亭·题词》)《重刻清晖阁批点牡丹亭·凡例》也指出:"山阴之评,著语不多,幽微毕阐,俾临川心匠,跃然楮墨间。"

王思任的评论本身固然是有所继承的,如关于"写意""传神"特色的观点源于同乡王骥德《曲律》的虚实论及本色论。但《叙》文更能见出王思任的理论独创精神。作为《牡丹亭》研究专论,这篇文章内容之具体,文字之精要,不仅为"破题儿"第一篇,而且后人也罕有可以匹敌者。加以全文中时有精深的思索、精彩的表述,令人有美不胜收之感。这篇文章可以视为中国文艺理论史上的上乘之作。王思任这一篇《叙》对后来的汤显祖研究有很深的影响。如陈继儒、沈际飞、冯梦龙、吴吴山三妇,及至近代的吴梅氏,都曾直接引用了《叙》文的话来评论"临川四梦"。

三、陈继儒、沈际飞及茅氏兄弟的题序

对《牡丹亭》的研究与评论,除了王思任的《叙》特别精彩以外,其他较有见解的尚有陈继儒的题词、沈际飞的题词、茅氏兄弟的题序以及吴吴山三妇的评语等。

陈继儒(1558—1639)系明后期颇有名气的书画艺术家和文学评点家,字仲醇,号眉公、麋公,华亭(今上海松江)人。陈继儒自命隐士,居住小昆山,而又周旋于官绅之间,有点"帮闲文人"的气味。他

的《批点牡丹亭·题词》也还是值得注意的,文章不长,先抄录于此:

> 吾朝杨用修长于论词,而不娴于造曲。徐文长《四声猿》能排突元人,长于北而又不长于南。独汤临川最称当行本色。以《花间》《兰畹》之余彩,创为《牡丹亭》,则翻空转换极矣!一经王山阴批评,拨动髑髅之根尘,提出傀儡之啼哭。关汉卿、高则诚曾遇如此知音否?张新建相国尝语汤临川云:"以君之辩才,握麈而登皋比,何渠出濂、洛、关、闽下?而逗漏于碧箫红牙队间,将无为青青子衿所笑!"临川曰:"某与吾师终日共讲学,而人不解也。师讲性,某讲情。"张公无以应。夫乾坤首载乎《易》,郑卫不删于《诗》,非情也乎哉!不若临川老人括男女之思而托之于梦。梦觉索梦,梦不可得,则至人与愚人同矣。情觉索情,情不可得,则太上与吾辈同矣。化梦还觉,化情归性,虽善谈名理者,其孰能与于斯?张长公、次公曰:"善。不作此观,大丈夫七尺腰领,毕竟罨杀五欲瓮中,临川有灵,未免叫屈。"

陈继儒的《题词》主要内容有三点:一是认为汤显祖的戏曲"最称当行本色",这种观点与王骥德同;二是称道《牡丹亭》的"翻空转换"手法,这种认识直接取自王思任;三是把《牡丹亭》的精神概括为一个"情"字,从表面文章看来,这与汤显祖本人的见解相同,而其实是有区别的。因为汤显祖在《牡丹亭记·题词》中着重强调"情之至",汤显祖所称"师讲性,某讲情",其意是"性""情"泾渭分明;而陈继儒此处着重讲"化情归性",把汤显祖的"讲情"与张位(新建)的"讲性"沟通起来,因此而为张位所称"善"。陈继儒的"化情归性"实则亦得之于王思任的"情之至正"说。不过,陈继儒在这里首先明确地把《牡丹亭》的"情"解释作"男女之思",为了证明"男女之思"的合理性,他就以《易》论"乾坤"、《诗》载"郑卫"为幌子。后来清初吴

人发挥了这种观点,更明确地提出:"夫孔圣尝以好色比德,诗道性情,《国风》好色,儿女情长之说,未可非也。若士言情,以为情见于人伦,伦始于夫妇。"(《还魂记或问》)从这里可以看出,陈继儒对《牡丹亭》的直觉印象倒还真率得可爱。但当他为了迎合张位的观点,而从理论上阐述《牡丹亭》的精神时,则落入了迂儒式的"曲解"。他的这种"化梦还觉""化情归性"的说法,与后来的孟称舜论"情",以及清初洪昇《长生殿》中所赞颂的"情",则比较接近。

沈际飞字天羽,昆山人,于崇祯年间编次刊行《玉茗堂选集》(全名《独深居点定玉茗堂集》)。选集之末附刊"四梦"剧本,沈为每一个剧本各作题词一篇。沈际飞的《牡丹亭记·题词》写作时间比王思任作《叙》约晚十年,其中有些观点与王《叙》相似,显然深受王思任的影响。如对人物的评价云"柳生骏绝,杜女妖绝,杜翁方绝,陈老迂绝,甄母愁绝,春香韵绝";认为《牡丹亭》的艺术特色是"飞神吹气为之","而能令信疑、疑信、生死、死生","恍惚有所谓怀女、思士、陈人、迂叟,从楮间眉眼生动";又认为《牡丹亭》刻画十分逼真:"临川作《牡丹亭》词,非词也,画也——不丹青,而丹青不能绘也;非画也,真也——不啼笑,而啼笑即有声也。"这些见解的基本精神均得自王《叙》。但沈际飞又有意"为临川下一转语",认为汤显祖笔下的人物并不是简单的形象,他们是有一定的复杂性的,"真中觅假,呆处藏黠",如果细加分析,"则柳生未尝痴也,陈老未尝腐也,杜翁未尝忍也,杜女未尝怪也"。这是对王《叙》的发展,也很有启发性。沈际飞认为这才是艺术创造的实在而又高深的规律,故《题词》说:"理于此确,道于此玄。"沈氏毕竟是汤显祖研究专家,因而所论很有见地。

浙江归安(今吴兴)茅氏兄弟的评论也很有特色。**茅暎**(字远士)批点刊印《牡丹亭》,其兄**茅元仪**(字止生)为之作序。茅元仪序文认为《牡丹亭》"铿锵足以应节,诡丽足以应情,幻特足以应态。自可以变词人抑扬俯仰之常局,而冥符于创源命派之手"。指出汤显祖

的戏曲创作不论是题材情节或是歌词音节，虽然都有所本，但是又是尽出于独创而不因循于一般创作的"常局"。他因而不赞成臧懋循对《牡丹亭》的删改，不同意臧懋循关于"合于世者必信乎世"的主张，而是赞赏并发挥了汤显祖《牡丹亭记题词》的观点，他写道：

> 如必人之信而后可，则其事之生而死，死而生，死者无端，死而生者更无端，安能必其世之尽信也。今其事出于才士之口，似可以不必信，然极天下之怪者，皆平也。临川有言："第云理之所必无，安知情之所必有邪"，我以不特此也，凡意之所可至，必事之所已至也。则死生变幻不足以言其怪，而词人之音响慧致反必欲求其平无谓也。

这里强调了汤显祖关于"人世之事非人世所可尽"以及"理无情有"的观点，进而提出"凡意之所可至，必事之所已至也"，认为文艺作品中的"事"早已在作者的"意"中存在，并不以是否"合于世"作为是否可信的标准。也就是认为，作品中的"事"按照它自己的内在规律发展，有时并不由作者主观左右，作者的写作之"意"要随着写作过程作必要的变动。茅《序》在这里大大发展了汤显祖的理论。

茅暎在《题牡丹亭记》中，也维护汤显祖"题词"的观点，而突出宣扬了"情"的力量。并提出"奇"在传奇创作中的意义："事不奇幻不传，辞不奇艳不传，其间情之所在，自有而无，自无而有，不魄奇愕眙者亦不传。"按茅暎此处的见解，奇幻之事与奇艳之辞都是由"情"所决定的。另外，针对当时有人片面指责汤显祖"未窥音律"，茅暎提出"律"与"辞""并美"的意见：

> 大都有音即有律，律者法也，必合四声、中七始而法始尽；有志则有辞，曲者志也，必藻绘如生、颦笑悲涕而曲始工。二者固

合则并美,离则两伤。但以其稍不谐叶而遂訾之,是以折腰龋齿者攻于音,则谓夷光、南威不足妍也,吾弗信矣。

茅暎的批点重点在指出《牡丹亭》的"情"和"趣",抓住了该剧的这一主要的艺术成就及写作特色。茅暎在《惊梦》出中还能指出汤显祖对戏剧动作的重视:"此折全以介取胜,观者须于此着眼,方不负作者苦心。"《惊梦》在"介"方面下的功夫确实值得称道。例如此出戏中写杜、柳梦中结合前的动作指示:"旦作惊起相见介","旦作斜视不语介","旦作惊喜欲言又止介","旦作含羞不行,生作牵衣介","旦作羞,生前抱,旦推介"。这些指示对舞台视觉形象作了精心的设计。通过这些舞台动作,细致、生动地表现了杜丽娘的心理活动。《惊梦》出向以曲词的宛丽优美脍炙人口,而茅暎却能指出其"全以介取胜"。这个全新的见解,对我们进一步深入研究《牡丹亭》的艺术特色和成就,很有启发。

茅氏兄弟为维护汤显祖的"本意",对臧懋循的删改表示不满,出发点是好的;而且如上所述,他们确实提出了一些十分中肯的意见。但他们似乎不允许别人对《牡丹亭》作任何改动,这却不免有所偏执,因为多数改编者的目的,都是为了使《牡丹亭》利于上演。而《牡丹亭》这个五十五出的巨著,若一字不改地全部上演,其可能性本来就很小,而且越来越小。改编者把《牡丹亭》搬上舞台,使之舞台生命力历久不衰,这对于一个剧本来说,是一种重要的贡献。

四、洪昇、"吴吴山三妇"和其他评论

清代初期,对《牡丹亭》创作的评论还是很活跃的。这些评论的精神与明晚期有明显的承袭关系,但其中也有些观点能引人注意。

清初年杰出剧作家洪昇之女洪之则曾在文章中记载洪昇对《牡

丹亭》的一段评论：

> 肯綮在死生之际。记中《惊梦》《寻梦》《诊祟》《写真》《悼
> 伤》五折,自生而之死;《魂游》《幽媾》《欢挠》《冥誓》《回生》五
> 折,自死而之生。其中搜抉灵根,掀翻情窟,能使赫蹄为大块,阏
> 糜为造化,不律为真宰,撰精魂而通变之。(《昭代丛书·三妇评
> 牡丹亭杂记》)

洪昇毕竟是戏剧创作的巨擘,故能高屋建瓴地把握《牡丹亭》的
"肯綮"所在,指出这一部五十五出的大戏,其中描写杜丽娘的"死生
之际",亦即"自生而之死"及"自死而之生"的十折是全剧的核心及
关键所在,认为这些关目最能体现《牡丹亭》"搜抉灵根,掀翻情窟"
的特色和艺术成就。"搜抉灵根,掀翻情窟",八个字简直成了王思任
一篇洋洋千言的《叙》文的缩写。洪昇论曲主张"情至"(见《长生殿》
开场〔满江红〕),他的剧作《长生殿》,人曾称是一部"闹热《牡丹
亭》",可见他的创作深受《牡丹亭》的影响,因而他对《牡丹亭》的理
解就能揭出其精髓所在,这是不奇怪的。无独有偶,稍后的《桃花扇》
批语中也提出"《牡丹亭》死者可以复生",是"如定情根"所致(见第
三十六出《逃难》眉批)。《桃花扇》批语实则代表孔尚任本人的
意见。

吴吴山三妇合评《新镌绣像玉茗堂牡丹亭》,刻成于康熙甲戌
(1694)。所谓三妇,系吴人的先后三个妻子陈同、谈则和钱宜。**吴人**
是洪昇的亲戚兼朋友,又名仪一,字瑱符,又字舒凫,因所居名吴山草
堂,故号吴山,钱塘(今浙江杭州)人,与洪昇并以诗文词曲驰名于江、
浙间。有人怀疑这部评点"大约为吴山所自评,而移其名于乃妇"
(清凉道人《听雨轩笔记·赘记》),其实,最大的可能是三妇所评,曾
经由吴人涉笔。因而,可以看作是一夫三妇的合评本。三妇合评,除

了同样强调"情"与"爱"（如说"儿女、英雄，同一情也""世境本空，凡事多从爱起"等）外，尚有几点认识值得注意。一点是比较注意对柳梦梅的评价，如说：

> 此记奇不在丽娘，反在柳生。天下情痴女子，如丽娘之梦而死者不乏，但不复活耳。若柳生者，卧丽娘于纸上而玩之，叫之，拜之；既与情鬼魂交，以为有精血而不疑；又谋诸石姑，开棺负尸而不骇；及走淮扬道上，苦认妇翁，吃尽痛棒而不悔：斯洵奇也。（《硬拷》批语）

可能是由于评论者系妇女，故而特别注意对男子的观察，并通过对剧中一个痴心男子的评论，寄托她们对男子忠于情爱的期望。正是在她们对柳生过分赞美的字行间，我们可以看出封建社会里没有地位的妇女内心的隐痛。

三妇合评另一点值得注意的是提出"幻便成真"的观点：

> 人知梦是幻境，不知画境尤幻。梦则无影之形，画则无形之影。丽娘梦里觅欢，春卿画中索配，自是千古一对痴人。然不以为幻，幻便成真。（《玩真》批语）

汤显祖曾在《牡丹亭记·题词》中说："梦中之情，何必非真。"三妇在此处则正面回答说："幻便成真"，其态度更胜似汤翁。从这里可以看出古代妇女对爱情的幻想的分量多么厚重！其中也包含着对现实生活的不满。

再一点是，三妇评语中对《牡丹亭》的结尾有自己的看法。《圆驾》出评语云：

> 传奇收场，多是结了前案。此独夫妻父女，各不识认，另起无限端倪。始以一诏结之，可无强弩之诮。

> 无数层波叠嶂，以一诏为结，断莫敢或违。设使冰玉早自怡然，则杜公为状元动也，柳生为平章屈也，一世俗情事矣。必如此，而杜之执古，柳之不屈，始两得之。

这些评语肯定了《牡丹亭》结尾既不落俗套，又能强化人物性格。可见三妇对于戏曲创作确具评论的眼光。难怪林以宁（洪昇表兄钱肇修妻，字亚青，钱塘人）在赞叹之余，称吴氏三妇的批评是"妙解入神"（《还魂记·题序》）。

由以上几点大体可以领略，三妇的评语确实有不少独到的见解。尤其是作为妇女评论家，她们不仅有不同于男子的观察角度，而且显示出她们细致玩味并善作情感体验的特点。

三妇评本《牡丹亭》卷首还载有吴人的《还魂记·或问》十七条，其中提出《牡丹亭》"妙在神情之际"，这种见解略似于王骥德的"风神"说。吴人还认为《牡丹亭》的宾白"宛转关生，在一二字间"。这大约是指《牡丹亭》中有许多宾白含义不平常，富有潜在意义。如《闺塾》出最末处，春香告诉丽娘有座大花园"委实华丽"，丽娘为之心动，但不明言想去一游的心意，只是说道："原来有这等一个所在。——且回衙去。"中间一个停顿与转折，掩盖了许多心事，潜含着丽娘性格的深深矛盾和心中的无限辛酸。吴人所谓"宛转关生"，当存在于这样的"一二字间"。

清初杰出的戏剧学家李渔也曾对《牡丹亭》发了不少议论，他着重从《牡丹亭》曲词方面作了评析，认为《惊梦》《寻梦》中许多名曲（如〔步步娇〕"袅晴丝"曲等）"字字俱费经营，字字皆欠明爽"，"止可作文字观，不得作传奇观"。他从舞台演出的效果出发，认为曲词"不妨直说，何须曲而又曲"，并且断言："凡读传奇，而有令人费解，

或初阅不见其佳,深思而后得其意之所在者,便非绝妙好词。"李渔从这个角度出发,对《牡丹亭》某些曲词提出批评是有理由的,但他未能从舞台动作、人物性格等多方面来分析《牡丹亭》的曲词问题,因而只指出这些名曲的不足之处,却未能全面理解其合理之处,因而未能解释这些曲子争脍人口的艺术魅力所在。

综上所述,明晚期及清初期出现了一批《牡丹亭》批评著作,足以说明批评家对《牡丹亭》研究的兴趣。本文论及的是最有代表性的几家意见,其中尤以王思任的《叙》文最为重要。其余诸多论著中,在"剧本论"方面的新见解或理论突破已不多见,较著名的如陈继儒《批点牡丹亭题词》、冯梦龙《风流梦小引》等,其主要观点也基本上沿袭王《叙》。但臧懋循、冯梦龙等在改编《牡丹亭》时的一些具体意见,却颇有启发性,这些较好的具体意见总是与演出构思有关的,因而改编本的评论,实则完成了由"剧本论"向"演出论"的过渡。

附: 叶堂的《纳书楹四梦全谱》

古代的《牡丹亭》研究暨"玉茗堂四梦"研究,至清中叶,由叶堂的《纳书楹曲谱》画了句号,包括剧本研究和演唱研究。

叶堂(1736—1795)字广明,号怀庭,吴县(今属江苏苏州)人。他于乾隆五十七年(1792)编订了玉茗堂四梦曲谱。汤显祖的四梦,尤其是《牡丹亭》问世以来,好多戏曲家为了令它便于舞台演唱,在删改剧本或订工尺时做了努力,而叶堂则以保留原作不变的前提下,给四梦的全部唱词配了工尺,使四梦有可能全部以昆腔的音乐形式进行演唱。王文治于叶堂的曲谱作序说:"玉茗兴到疾书,于宫谱复多陨越。怀庭乃苦心孤诣,以意逆志,顺文律之曲折,作曲律之,抑扬、顿挫、绵邈,尽玉茗之能事。可谓尘世之仙音,古今之绝业矣。"

叶堂在《纳书楹四梦全谱·自序》中写道:

　　临川汤若士先生,天才横逸,出其余技为院本。环姿妍骨,研巧斩新,直夺元人之席。生平撰著甚夥,独四梦传奇盛行于世。顾其词句往往不守宫格,俗伶罕有能协律者。《邯郸》《南柯》遭臧晋叔窜改之厄,已失旧观。《牡丹亭》虽有《钮谱》,未云完善。惟《紫钗》无人点勘,居然和璞耳。……昔若士见人改窜其书,赋诗云:"总饶割就时人景,却愧王维旧雪图。"且曰:"吾不顾摸尽天下人嗓子。"此微言也,若士岂真以摸嗓为能事?嗤世之盲于音者众耳。余既违众口而存其真,庸讵知后世度曲之家,不仍以为"摸嗓"而掩耳疾走者乎!且《邯郸》《南柯》《牡丹亭》三种,向有旧本,余故得摭其失而订之。而《紫钗》之谱,蒙独创焉,又焉能免于"蒉桴""土鼓"之诮也乎!簅簜斯在,牙旷难期,愿与海内审音之君子共正之。

　　《自序》充分肯定了临川四梦的成就,对臧晋叔删改汤显祖戏曲深表不满。甚至对"四梦"的声律问题也有自己的看法。他认为汤显祖并不"真以摸嗓为能事",所谓"摸尽天下人嗓子",是一种另有情绪的"微言"。因而叶堂要做汤显祖的功臣。他编的"四梦"曲谱的好处就在于不改动原作的曲词,因而也就不会改变汤显祖的"曲意"。他在《四梦全谱·凡例》中就自称:一、为了保留曲词的原貌,有时不得不自创犯调集曲曲名,虽"未免穿凿",但终于做到"合临川之曲";二、汤氏曲中固然有平仄聱牙之字和长短拗体之句,但因其文词精妙,所以"不敢妄易,辄宛转就之";三、除"引之不用笛和者"之外,其余各曲,即使只曲小引,"亦必斟酌尽善,未尝忽略"。

　　总之,叶堂制谱,一依汤氏原作,不作删改,真不愧为忠于原著。由于《纳节榴曲谱》的问世,汤氏四梦的昆曲清唱盛传不失,对舞台演出也有促进作用。但是由于叶堂太拘泥于四梦原著,因而舞台演出无法全部按原样演出。事实上,一些删改本,尤其是冯梦龙改本还是

很受舞台演出者的欢迎。由于舞台的要求不仅要把全剧"唱"下去，而且还要顺利地"演"下去。而汤氏的作品，若非在结构上加以适当的调整，是很难完整地上演的。

由于叶堂终于解决了"四梦"的曲谱问题，因而，古代的"四梦"研究解决了最后一个难题，那种研究也便大体上告一段落。新的研究方法则有待于新的时代的到来。于是，如何使"四梦"，特别是《牡丹亭》的"唱"和"演"的艺术实践水平不断提高，则成为摆在艺术家面前的首要任务了。

第二节　选本和评点本的戏曲批评

明代戏曲选本与戏曲评点本特别多，仔细研究这些本子的编选精神，体味有关序、跋及评语的批评精神，我们就可以获取有关戏曲理论批评的许多奇珍。这里仅举数例，试图示一斑以窥全豹。

一、《盛明杂剧》序言与批语

明晚期的戏曲选编之盛，在元明清三代中可谓空前绝后。据不完全统计，明代出版的戏曲选集，留传至今的有三十种之多，其中尤以万历刊本为最多。其兼收戏曲、散曲的，有《雍熙乐府》《词林摘艳》《词林逸响》《吴歈萃雅》《缠头百练》等；专收杂剧的，有《古名家杂剧》《元明杂剧》《古今杂剧选》《阳春奏》《古杂剧》《脉望馆钞校本古今杂剧》《元曲选》《古今名剧合选》《盛明杂剧》等；专收传奇的，有《六十种曲》《墨憨斋定本传奇》等；按声腔编选的，有《群音类选》《徽池雅调》《八能奏锦》《词林一枝》《玉谷调簧》《摘锦奇音》等。其中如《元曲选》《六十种曲》《盛明杂剧》《古今名剧合选》《墨憨斋定本

传奇》等选本历来影响甚大,在这些选本的序跋、批语中,有丰富的戏曲理论批评文字。由于有些选本的戏曲批评内容在专人评述中已言及,一般不重复。这里着重评述《盛明杂剧》的戏曲批评。

《盛明杂剧》,明末**沈泰**(字林宗、号福次居主人,杭州人)编,分初、二两集,各收杂剧三十种,大都是明嘉靖以后的作品。编者在凡例中提出选剧标准是"快事、韵事,奇绝、趣绝"。所选作品,首重"出风入雅、戛玉锵金","偶收鄙秽","旁及诙谐"。初集有张元徵、徐翙、程羽文三人所作序各一篇,二集有袁于令所作序一篇。这些序言及沈泰等人的眉批,都有精辟的见解。

张元徵针对当时对杂剧的一些误解,提出自己的看法。有人以王世贞所谓"词兴而乐府亡,曲兴而词亡"为由,认为"婉娈而近情"的作品决不是"词林不朽事",杂剧尤其如此。张元徵在序中则针锋相对地指出,那些速朽的词曲正由于其情不至,如果"情至",则《牡丹亭》故事,生可之死,死复可之生,"此即宇宙间一种奇绝文字,庸非不朽"?

有人鄙视杂剧称引事情"多谬悠不经"。张元徵则提出虚构本来就是戏剧的特色,他说戏剧之所以称为"戏","正以戏绝为妙,观其命意称名原取颠倒谲诨","不过取当场哄然一噱而技售矣"。他进而认为生活本身就如"戏",如"俄冠进贤,俄返初服;萍水奇遭,把臂忽诀",等等。所以他反问道:"天下何之非戏?"世事尚且如此,怎可对优孟事业"错认真"呢?

又有人认为"汉文、唐诗、宋词、元曲,各绝一时,后有作者,难乎其继"。张元徵则认为,明代"诗文若李、王崛起,已不愧西京、大历;而词曲名家,何遽逊美酸斋、东篱、汉卿、仁甫?"他认为《盛明杂剧》数十种,可与《元人百种》并传。

程羽文序则着重指出戏曲的讽世意义。他认为戏曲创作的本身就是鸣心中的不平:"才人韵士,其牢骚、抑郁、啼号、愤激之情,与夫

慷慨、流连、谈谐、笑谑之态,拂拂于指尖而津津于笔底,不能直写而曲摹之、不能庄语而戏喻之。"因此,戏曲能以其生动的形象起讽世的作用:"状忠孝而神钦;状奸佞而色骇;状困窭而心如灰;状荣显而肠似火;状蝉脱羽化,飘飘有凌云之思;状玉窃香偷,逐逐若随波之荡:可兴可观可惩可劝,此皆才人韵士以游戏作佛事,现身而为说法。"这也就是本序中所谓的"热肠骂世,冷板敲人"。徐翙的序文也曾指出戏曲的这种讽世的作用,不过他认为南、北曲(实则指传奇与杂剧)不同,"今之所谓'南'者,皆风流自赏者之所为也;今之所谓'北'者,皆牢骚肮脏不得于时者之所为也"。他认为徐渭的《四声猿》是"何等心事";而康海、汪道昆、梁辰鱼、王衡诸君子"胸中各有磊磊","故借长啸以发舒其不平"。袁于令序言也指出,尽管明朝"崇正教,放淫哇,天下握不律者,咸不敢为左道之言",但是"物感于外,情动于中,不能郁其元声。故穷庐曲房,朱门戚里,以至旗亭酒馆,每多遗音,就中不无至文,可以补野史之阙,为采风之资,饰文气之陋"。

袁于令的序文还有两点值得注意。第一,反对两种创作倾向——"好音而束杀文章"与"能文而毁裂宫调",他要求通过对优秀杂剧作品的宣扬,克服这两种偏向,令有偏好的作家"伏地流汗,稽颡皈依"。他还认为"惟以七情求风气,以风气求律吕,则声教明"。第二,宣扬短剧的优越之处并提倡写短剧。这在前章中已作评介,此不赘。

除了以上所述几篇序文曾有不少有意思的见解外,沈泰等人在各篇杂剧的眉批中亦时有精见,以下略叙一二。

沈泰批评首先注意揭示剧本的思想意义。如评王衡《郁轮袍》云:"辰玉满腔愤懑,借摩诘作题目,故能言一己所欲言,畅世人所未畅,阅此则登科录正不必作,千佛名经焚香顶礼矣。韩持国覆瓿已久,何必以彼易此。"又如借陈继儒的话来评康海《中山狼》云:"眉公曰:读此剧真救世仙丹,使无义男子见之,不觉毛骨颤战。"他的这些

评语还指出,作家在戏曲创作中寄托思想及主观情绪,其特点正是"夺他人之酒杯,浇自己之魂垒"。

王世懋的评价则注意戏曲的"含情"。如他在评汪道昆的《高唐梦》时云:"赋(指《高唐赋》)以妖艳胜,巧于献态;此以婉转胜,妙在含情。"

沈泰评戏曲语言则欣赏"淡宕"。他在《中山狼》批语中云:"此剧独撼淡宕,一洗绮靡,直掩金元之长,而减关、郑之价矣。"由此可见,所谓"淡宕"之语,实则金元"本色语"。在戏曲语言方面,诸批评家特别注意"俗"与"雅"之间的辩证关系。如沈泰评叶宪祖《夭桃纨扇》云:"俗而雅,浑而真。"汪櫰评凌濛初《虬髯翁》更云:"愈俗愈雅,愈拙愈巧,置之胜国诸剧中,不让关、马。"

其余对某处写作方法的揭示与评价,对个别曲段或说白的欣赏与评议,也常有可取之处。如黄之尧评叶宪祖《丹桂钿合》有云:"以闲话作眼目,的有针线。"等等。

二、《李卓吾批评琵琶记》

明后期的戏曲评点也十分盛行,其中尤以"李卓吾批评"和"玉茗堂批评"最为著名。这些批评是否真出自李贽和汤显祖之手,历来说法不一,笔者倾向于持否定意见,但这里不作作者考证,只评述这些批评中的理论精神。

《李卓吾批评》本戏曲,比较著名的是《西厢记》《琵琶记》《幽闺记》和《玉合记》。而以《李卓吾批评琵琶记》的质量为较高。

《李卓吾批评琵琶记》特别注意对剧本思想意义的评论,其思想倾向非常鲜明。对《琵琶记》作者在第一出副末开场词〔水调歌头〕中宣扬的"不关风化体,纵好也徒然"的创作思想,批评者十分不满,加眉批说:"便妆许多腔!"批评特别注意联系生活现实进行评论。如

第二出点批说："今世只以万两黄金为贵,即一家为奴为盗亦不顾也。尝有村学究以'白酒红人面'课生徒者,卓老代对之曰'黄金黑世心',自谓颇中今日膏肓。"第四出(《蔡公逼试》)中蔡公逼儿出试,说是"有儿聪慧,但得他为官,吾心足矣",眉批愤然说:"蠢老儿! 不要儿子做人,只要儿子为官,便心足意满,末世父子,大率如此。"蔡婆却能以许多人情之常的道理阻止儿子赴试,眉批则盛赞道:"蔡婆言语,寓有至理,即登坛佛祖,也没有这样机锋。"并称蔡婆是"圣母""达人""间生之大圣""特出之活佛"。第八出(《文场选士》)中试官大谈为国荐才的"公道"话,眉批说:"做戏便公道,当真又恐不公道了","如今命强的,并'天地玄黄'也不记得,一般这样中了"。第十五出(《金闺愁配》)总批则指出以牛太师为代表的婚姻俗念:"可怜今人俗气,有女人不想嫁个好人,只管把来挨与状元,都是牛也。"

批评本还建议删去大量掉书袋的曲白及一些拖沓、重出的小关目。如第三出多处批云"可厌""可删",并在总批中说:"只这烦简不合宜,便不及《西厢》《拜月》多了。"第十出(《春宴杏园》)总批也说:"烦冗可厌,如何比得《拜月》《西厢》之烦简合宜也。"第七出(《才俊登程》)赴试诸秀才在途中大谈"学识""志气"之类,眉批则指出:"可厌! 删!"

对于戏曲语言,批评者是提倡本色自然的。他在第二十六出眉批中指出:"曲至此都成自然,此是文章家第一流也。"在第二十七出的眉批中又指出:"凡白用说话方妙,诗句可厌。"第九出赵五娘唱几支〔风云会四朝元〕,文字风格有所不同,其中第二曲曲词云:"朱颜非故,绿云懒去梳,奈画眉人远,傅粉郎去,镜鸾羞自舞……"文辞重彩涂抹,眉批对此就不满意,指出"填词太丰,所以逊《西厢》《拜月》耳";而第三曲却是明白如诉家常:"轻移莲步,堂前问舅姑,怕食缺须进,衣绽须补,要行时须与扶……"眉批对此则赞不迭云:"此曲甚妙,甚自在,不逊《西厢》《拜月》也。"一贬一褒,足以看出批评者的评曲

眼光。此本中，凡评以"曲好"的，几乎全是一些明白如话的、淳真而不是忸怩作态的、直接抒情叙事的曲子。当然，在特殊情境中，也不一味反对富贵之词，如第十九出《强就鸾凰》中牛太师唱词富丽堂皇，但这是符合人物身份特征的语言，因而眉批就指出："填词富贵，与相府相称。"

对于一些既本色自然，又特别深挚动人的曲子，批语更是倍加赞赏。如第二十出《糟糠自厌》中赵五娘唱的三支著名的〔孝顺歌〕（"呕得我肝肠痛珠泪垂"，"糠和米本是相依倚，被簸扬作两处飞"和"思量我生无益，死又值甚的"），眉批赞不绝口道："一字千哭，一字万哭，可怜！可怜！""曲妙甚！曲妙甚！至此又可与《西厢》《拜月》兄弟矣。"又如第二十三出《代尝汤药》写蔡公临死前与赵五娘的对话，曲白情真语切，眉批故云："曲与白竟至此乎，我不知其曲与白也；但见蔡公在床，五娘在侧，啼啼哭哭而已。神哉，技至此乎！"在总批中又一次指出："情景至此，竟真矣。文字乃如此乎。奇甚！奇甚！"

关于艺术真实问题，第八出《文场选士》的总批是一句精彩之言："戏则戏矣，倒须似真，若真者反不妨似戏也。今戏者太戏，真者亦太真，俱不是也。"意思是说，越是虚构的情节，越要注意真实可信。《文场选士》这一出写开科取士，试官在试场中却不考文、不考论、不考策，而考做对、猜谜、唱曲，眉批指出这是"太戏，不象"。批语要求写戏要"似真"而不可"太戏"，这是合理的；但是也不可绝对化，因为戏剧创作（特别是喜剧或闹剧）有时为了造成特定的戏剧效果，是可以"太戏"的。批评者特别赞赏独创性而不是步人俗套的虚构情节，如认为"剪头发"这样的"题目"，"真是无中生有，妙绝千古，故做出多少好文字来"（第二十五出《祝发买葬》总批）。

此本对剧本关目亦提出一些看法，认为"第三出《牛氏规奴》就及牛氏，亦有关目"；而对第二出《高堂称庆》不及张太少则觉不足，

认为"称庆席上合请张太公,方有张本"。

此本还注意对人物塑造的评议。如第二出眉批认为"以净脚扮蔡婆,易以老旦为是"。第三出老院子上场赞扬牛氏"半点难勾引的芳心,如几层清水彻底"云云,眉批认为"院子不合及此,或出老姥姥、惜春姐之口则不妨,大抵赞牛氏的白合在女子口出"。第九出《临妆感叹》赵五娘唱"翠减样鸾罗幌,香销宝鸭金炉,楚馆云闲,秦楼月冷",眉批认为"填词太富贵,不象穷秀才家;且与后面没关系"。

《李卓吾批评琵琶记》从各个角度进行批评,很有见地,确实是明代戏曲评点中的上品。

三、"玉茗堂批评"《焚香记》《红梅记》

明末刊行的"玉茗堂批评""汤海若先生批评"戏曲有十几种之多,比较著名的有"玉茗堂批评"《焚香记》《红梅记》《种玉记》与《异梦记》四种,又以批评《焚香记》与《红梅记》两种质量为高。这两种传奇批评本的卷首各有一篇"玉茗堂"总评,这两篇《总评》都很精彩。

《焚香记》总评中写道:

> 作者精神命脉,全在桂英冥诉几折。……其填词皆尚真色,所以入人最深。遂令后世之听者泪,读者颦,无情者心动,有情者肠裂。何物情种,具此传神乎!独金垒换书及登程、及招婿、及报王魁凶信,颇类常套,而星相占祷之事亦多。然此等波澜,又氍毹上不可少者。此独妙于串插结构,便不觉文法沓拖,真寻常院本中不可多得。

这里着重提出填词"尚真色"的主张,即不仅要有本色,而且要淳真,

只有这样,才能真正感人至深;只有这样,才称得上真正的"传神"。这种主张,与徐渭提倡的"宜俗宜真"略同。而"真色"一说更突出了"真",故袁于令在《焚香记·序》中指出:"兹传之《总评》惟一'真'字足以尽之。"这篇总评又指出优秀的戏曲创作,应注意"串插结构",防止"文法拖沓"。这其实也是对传奇创作冗长拖沓的时弊的批评。

《红梅记》总评中写道:

> 裴郎虽属多情,却有一种落魄不羁气象,即此可以想见作者胸襟矣。境界纡回宛转,绝处逢生,极尽剧场之变。大都曲中光景,依稀《西厢》《牡丹亭》之季孟间。而所嫌者,略于细笋斗接处。如撞入卢家,及一进相府,更不提起卢氏婚姻,便就西席,何先生之自轻乃耳! 此等皆作者所略而不置问也。

这里首先简明地指出剧中主人公裴禹的形象特征:"多情"而又"有一种落魄不羁气象"。然后着重通过对《红梅记》"境界纡回宛转,绝处逢生"的赞赏,提出戏曲创作要"极尽剧场之变",即以剧本的戏剧性变化,获取强烈的剧场效果。又通过对《红梅记》某些关目的疏忽的批评,提出戏曲创作要注意"细笋斗接",即注意交代的细密和前后的呼应。

这两种批评本中还有些分出总评与眉批也值得注意。如《焚香记》各出总评有云:

> 填词直如说话,此文家最上乘也,亦词家最上乘也。妙绝! 妙绝! (第八出《逼嫁》总评)
>
> 曲白色色欲真,妙手也。词坛有此称化工矣。(第九出《离间》总评)

凡科诨亦须似真似假,方为绝妙。若作必无之诨,便为可厌!(第十九出《羡德》总评)

画出老鸨反覆情状,并桂姐怨恨情由,真如活现。妙手!妙手!(第二十四出《构祸》总评)

此等文字,即看者亦精神活现,况作者乎!是何掾笔,有此伟观?(第二十七出《明冤》总评)

此转妙绝!文人之变幻真令人不可思议如此。(第三十四出《虚报》眉批)

此转更奇,文人之思,愈出愈奇如此。(第三十五出《雪恨》眉批)

结构串插,可称传奇家从来第一。(第三十七出《收兵》总评)

一线索到底,宛转变化,妙不可言。传奇家有可称化工笔矣。(第四十出《会合》总评)

各出总评主要强调了三点:一是强调了戏曲创作的"真色",这在全剧总评中已作着重阐述;二是强调了戏曲创作的"变幻出奇",这在全剧总评中已经提到(如云:"所奇者,妓女有心;尤奇者,龟儿有眼");三是强调了戏曲创作的"结构串插",这在全剧总评中也已作阐述。可见,各出总评是结合各出内容,展开了全剧总评中已提及的创作精神。

《红梅记》的各出总评及眉批,凡涉及剧本内容,常有极迂腐之见(如云"女儿家只管放他抛头露面怎的");但在谈到创作技巧时,却时有佳见:

贾似道一面拷妾,李慧娘一面唱曲,关目甚懈,使扮者手足无措矣。(第十七出《鬼辩》眉批)

此部情节都新，曲亦谐俗。但"解难"似张生、"幽会"似梦梅耳。虽然，有此情节，有此词曲，亦新乐府之白雪也。（第十七出《鬼辩》总评）

曲、白都宛转有情。（第三十出《寻遇》总评）

细腻有情。虽不脱套，亦不落套。（第三十一出《夜晤》总评）

此等结束甚妙。生旦相见不十分吃力，相会亦不吃力。到底不曾伤筋动骨，使文情、戏眼，委曲有致，可谓剧场之选。（第三十四出《完姻》总评）

《红梅记》的批语主要是强调了戏曲创作必须与剧场效果取得一致，特别提出要情节新、关目紧、曲白谐俗并宛转有情。这些要求，与王稚登于《叙红梅记》中所云："其词真，其调俊，其情宛而畅，其布格新奇而毫不落于时套，削尽繁华，独存本色"，其精神是一致的。关于剧场效果问题，批评者于全剧总评中也已注意提及。如指出："上卷末折《拷伎》，平章诸妾跪立满前，而鬼旦出场一人独唱长曲，使合场皆冷；及似道与众妾直到后来方知是慧娘阴魂，苦无意味。毕竟依新改一折名《鬼辩》者方是。演者皆从之矣。"

以上两种"玉茗堂批评"本的总评与批语，予人启发颇多。其余《异梦记》《种玉记》等剧的批评中亦有一些可取的见解。但其大略精神不外于上述两种剧本批评的内容。

四、戏曲序跋评点拾零

以下将明代其他戏曲本的序、跋、凡例、评点中较有特色的文字选录点滴，以利于较全面地了解明代戏曲批评的风貌。

明末柳浪馆刊本《紫钗记》的《总评》对汤显祖的《紫钗记》提出

严厉的批评,认为"一部《紫钗》,都无关目,实实填词,呆呆度曲,有何波澜? 有何趣味?"并认为这只是"案头之书",不可为"台上之曲"。《总评》指出:

> 传奇自有曲、白、介、诨,《紫钗》止有曲耳,白殊可厌也,诨间有之,不能开人笑口。若所谓介,作者尚未梦见在。可恨! 可恨!
>
> 凡乐府家,词是肉,介是筋骨,白、诨是颜色。如《紫钗》者,第有肉耳,如何转动? 却不是一块肉尸而何? 此词家之大忌也。不意临川乃亦犯此。
>
> 元之大家,必胸中先具一大结构,玲玲珑珑,变变化化,然后下笔,方得一出变幻一出,令观者不可端倪,乃为作手。今《紫钗》亦有此乎?

这段《总评》对于《紫钗记》或嫌责之过苛,但是却提出了一个重要的观点,即作为"台上之曲",必须"曲白介诨"兼重,必须注重情节结构和变化引人的戏剧性。切不可以案头填词来代替整个戏剧创作。

关于情节结构,批书人在各出评语中还多次提出批评:"此本传奇,绝无变化,最为闷人";"都无关目,读之最败人意","绝无宛转,好似一个直布袋",等等。即论填词,批书人也在各出评语中指出:"词非不工,却是死曲";"绝无虚致,闷人,闷人";"略无虚宕之致,可厌,可厌"等等。这就是《总评》中指出的"实实填词,呆呆度曲"。在汤显祖的"临川四梦"中,《紫钗记》比其他三种确实显得板实而不够空灵排宕。这一点,明人的曲论中多有指出。沈际飞的《题紫钗记》也指出这一点,不过他是从回护的角度出发进行阐发:《紫钗》之能,在笔(即指案头写作)不在舌(即指台上演唱),在实不在虚,在浑成不在变化。以笔为舌,以实为虚,以浑成为变化,非临川之不欲与

于斯也,而《紫钗》则否。"相比之下,柳浪馆批书人从舞台要求的角度批评戏曲作品,比沈氏的一味回护,要显得中肯。

明天启元年朱墨刊本《邯郸梦记》中有《邯郸记·总评》四则,颇有特色,迻录如下:

> 袁中郎云:一切世事,俱属梦境,此与《南柯》可谓发泄殆尽矣。然仙道尚落,梦影毕竟如何方得大觉也,我不好言,当稽首问之如来。
>
> 许中翰曰:《邯郸》离合悲欢,倏而如此,倏而如破,绝无头绪,此都描画梦境也。噫,可谓独得临川苦心者矣,可与读玉茗堂中著述矣。
>
> 臧晋叔云:临川作传奇,常怪其头绪太多,而《邯郸记》不满三十折,当是束于本传,不敢别出己意故也。然使顾道行(大典)、张伯起(凤翼)诸人为之,即一句一字不能矣。
>
> 刘放翁云:临川曲正犹太白诗,不用沈约韵。而晋叔苦束之音律,其不降心也固宜。中间如〔夜雨打梧桐〕、〔大和佛〕等曲,及夫人问外补司户吊场等关目,亦自青过于蓝。

前两则从剧本内容评,后两则从剧本形式评。论内容重在谈梦境,论形式重在谈结构关目。这是与《邯郸梦记》的特色相符的。

杨之炯《蓝桥玉杵记·凡例》有云:

> 本传腔调原属昆、浙,而楷录复仿钟、王,俱洗凡庸以追大雅,具法眼者当自辩之。
>
> 词曲不加点板者,缘浙板、昆板疾徐不同,难以胶于一定故,但旁分句谭,以便观览。

这两则凡例说明了戏曲声腔史上一个重要的现象。这里将"昆"(指昆山腔)、"浙"(指海盐浙腔)并提,并将此两腔同视为"大雅"正声。说明昆山、海盐两腔特色相似、紧密相关,而且同样得到文人雅士的青睐。这里还指出了"浙""昆"两腔的区别只在于"疾徐不同",说明海盐腔较明快而昆山腔较柔曼。这两则凡例是有关"昆""浙"两腔比较的不可多得的历史记录。

梅孝巳的《洒雪堂·小引》是一篇精彩的"言情"论:

> 人心不必然之想,即天下终必有之事。故偶有所设,虽怪诞恢奇,世先有之,机之所动,靡不然矣。况夫钟情之至,可动天地,精气为物,游魂为变,将何所不至哉?故重言情者,必及死生,然而变不极者,致不穷也。极之,为此死而彼生、神生而躯死尽之矣。……传奇之事,何取于真,作者之意,岂遂可没?取而奇之,亦传者之情耳!

梅孝巳尽力阐发剧作者之"情"在创作中的作用,把汤显祖关于"理无情有"的观点发挥之极致。他认为"情"无所不至,其力可动天地、化死生。这个"情",亦即"作者之意"。有了这种主观的力量,就可以构想出层出不穷的艺术世界。因而,对传奇的评价,不能光看是否同于生活之"真",还要视其是否合乎传者之"情"。这种见解,亦即此剧结尾"又诗"所说的意思:"谁将情咏传情人,情到真时事亦真。"这种见解,与茅氏兄弟论《牡丹亭》时的主张可谓异曲同工。

郑元勋为范文若传奇《鸳鸯棒》所作的《题词》是一篇极论"情"论"爱"的佳作:

> 香令先生遗书,以《梦花酣》《鸳鸯棒》二剧属予序。一

为情至者，一为不及情者。或曰：先生花骨绣胸，传其情至者足矣，恶取夫不及情者而歌舞之？曰：不观夫诗之有美有刺乎？不知情之不及，恶知夫情至者之为至也？嗟乎！人情百端俱假，闺房之爱独真至。此爱复移，无复有性情者矣。览薛季衡、钱媚珠事，使人恨男子不如妇人，达官不如乞儿，文人不如武弁，其重有感也夫！吾安得乞其棒，打尽天下薄幸儿也。

文字至为精要，分量却很重，极力呼吁以男女之爱为代表的真至之情。

范文若（1590—1637）字香令，号吴侬荀鸭，松江（今属上海）人，所作传奇有《鸳鸯棒》《花筵赚》《梦花酣》等十几种。他的《梦花酣》自序则是一篇妙悟曲道的短论：

> 元人有《萨真人夜断碧桃花》杂剧，童时演为南戏，即名《碧桃花》，流传甚盛已。复更为此事，微类《牡丹亭》，而幽奇冷艳，转摺姿变，自谓过之。且临川多宜黄土音，腔板绝不分辨，衬字衬句，凑插乖舛，未免拗折人嗓子，兹又稍便歌者。记成不胫而走天下。独恨幼年走入纤绮路头，今老矣，始悟词自词、曲自曲，重金叠粉，终是词人手脚。

范文若创作戏曲以文采风流见赏，沈自晋称其"风流成绝调"（《望湖亭·临江仙》），冯梦龙曾不满地说："人言香令词佳，我不耐看。传奇曲，只明白条畅、说却事出便够，何必雕镂如是？"文若在这篇自序中则自谓创作"微类《牡丹亭》"，可见其语言风格是努力学习汤显祖的。近数十年来，戏曲史家多把文若列为所谓与"临川派"相对立的"吴江派"作家，恐怕不妥。当然，范文若同时还是注

意戏曲的"稍便歌者"，因而，沈自晋又称他"以巧笔出新裁，纵横百变而无逾先词隐之三尺"(《南词新谱·凡例续纪》)。范文若在这篇自序中则表示为"幼年走入纤绮路头"而感到悔恨，至晚年终而悟得作曲不同于作词，不能以"重金叠粉"争胜，而究以本色自然为贵。自序在讲到这个道理时，其言辞是恳切可感的，可见他对此确有所悟。

洪九畴《三社记题辞》中有关历史题材与现实问题的阐说亦值得一读：

> 金元以旋，多称引往事、托寓昔人，借他人酒杯，浇我垒魂，自可随意上下，任笔挥洒，以故剧曲勘诸史传，往往不合。若今时用当世手笔，谱当前情事，正如布帛菽粟，随人辨识，稍一语非是、一毫非真，便与其人其事相违，群起而攻其伪其诛，宜矣。故传近事与传昔人，其难易相去，政不啻十倍也。……所谓以当世手笔，写当前情事，正复与其人其事不甚相远，洵足以信今而传后矣。

洪九畴认为写古人古事，可"随意上下，任笔挥洒"，可以多所虚构；而写今人今事，则务必"与其人其事不甚相远"，宜以记实为主。因而写古人易而写今人难。后来李渔认为填古事难而填今事易，那是因为思考的角度不同所致。详可参阅李渔《闲情偶寄·词曲部》《审虚实》一节。

在明代的曲海中游弋，觉得彩贝奇珠，处处皆新，不胜掇拾。上述种种，均为俯拾而得，虽然已有明人曲论面面观之感，其实不过其一二而已。

第三节 南曲曲谱举要

一、曲谱概说

这里所说的"曲谱",是指记录曲牌体式的书。这种书选曲词为例,说明每个曲牌字数、句数、字的阴阳四声、某处叶韵等定格,供人依谱填写曲词。故李渔曾说:"曲谱者,填词之粉本,犹妇人刺绣之花样也。……是束缚文人,而使有才不得自展者,曲谱是也;私厚词人,而使有才得以独展者,亦曲谱是也。"(《闲情偶寄·凛遵曲谱》)

近人卢前《南北词简谱·跋》中有一段话非常简明地介绍了北曲、南曲曲谱的概况:

> 曲之有谱,盖自明始。元钟嗣成、贾仲名正续《录鬼簿》,但著录书目、作者,不及牌调。周德清《中原音韵·作词十法》,虽附小令定格,仅四十首,牌调未全,亦不详套式。自宁献王朱权《太和正音谱》作,而后言北词始有准绳,然借宫之法,增句之体,顾又未能备且明也。程明善《啸余谱》、张孟奇《北雅》、范文若《博山堂北曲谱》,互相因袭,少有独见。至清李玉《北词广正谱》出,稍可观,惟正衬分别,尚多紊乱。
>
> 南词初有蒋孝《九宫谱》,后有沈璟《南曲谱》、沈自晋《南词新谱》,板式参差,莫衷一是。近年发见钮匪石《九宫正始》①、东山钓叟《九宫谱定》及前所藏明末写本《南九宫大全谱》、先生(指吴梅)所谓"沈氏新谱"之蓝本者,惟集曲较备而已。世所推

① 钮匪石,名树玉,清乾隆间人,系叶堂弟子。《九宫正始》系明末清初人钮少雅所编辑。此处当为卢前笔误。

重之吕士雄《南词定律》、庄亲王《九宫大成谱》，虽裨益歌唇，无关于作者。

关于北曲《太和正音谱》，前文已作评述，其余北曲谱，本书不再作重点介绍。由于明清作家创作传奇，使用南曲谱更为迫切和广泛，而且在审订曲谱的商榷中常阐发了编撰者的曲学见解，因而，在总结明代戏曲理论批评时，更有必要对几部重要的南曲曲谱进行分析说明。

据钱南扬先生《论明清南曲谱的流派》一文（见《南京大学学报》1964 年第 2 期）考证，明清两代，编撰南曲谱的甚多。其中失传的南曲谱有：

瞿佑《余清曲谱》，见明郎瑛《七修类稿》卷三十三；

姚弘谊《乐府统宗》，见明盛枫《嘉禾征献录》卷五；

《杨升庵谱》，见清吕士雄等《新编南词定律》引；

《谭儒卿谱》，见同上；

沈谦《南曲谱》，见《东江别集》卷首《墓志铭》；

冯梦龙《墨憨斋词谱》，见《太霞新奏》引（有钱南扬辑本，见《中华文史论丛》第二辑或《汉上宧文存》）；

吴尚质《九宫谱》，见清曹寅楝亭书目；

陈继儒《清明谱》，见同上；

徐君见《南曲谱》，见清余怀《寄畅园闻歌纪》；

汪宗沂《金元十五调南北曲谱》，见《皖志列传稿》卷五；

胡介祉《随园曲谱》，见清杨绪《新编南词定律・序》；

无名氏《词曲谱》，见清顾麟士《顾鹤逸藏书目》。

现流传的明清南曲谱则有：

沈璟《增定查补南九宫十三调曲谱》（简称《南九宫谱》）；

钮少雅《汇纂元谱南曲九宫正始》（简称《九宫正始》）；

张大复《寒山堂新定九宫十三摄南曲谱》；

沈自晋《广释词隐先生南九宫十三调词谱》(简称《南词新谱》);

查继佐等《九宫谱定》;

王奕清等《钦定曲谱》;

吕士雄等《新编南词定律》;

周祥钰等《钦定九宫大成南北词宫谱》(简称《九宫大成谱》)。

钱先生当时未见的曲谱,后来有数种已陆续发现。本文对于已佚曲谱略而不论。尚传诸南曲曲谱中影响较大的有《南九宫谱》《九宫正始》《南词新谱》《寒山堂曲谱》等,本文则试予重点评述。

二、《南词全谱》

沈璟编撰的《南词全谱》,曲家习称为《南九宫谱》或《南九宫十三调曲谱》。

沈璟的《南词全谱》,是以蒋孝的旧编《南九宫谱》为基础的。**蒋孝**字惟忠,常州武进人,嘉靖二十三年(1544)进士。蒋孝在自序中认为元代自"骚人墨客"至"矇瞍贱工"都能通晓北曲;而作南曲者"人各以耳目所见,妄有述作,遂使宫徵乖误"。他编南曲谱就是为了解决这个问题。蒋氏的曲谱目录系根据陈、白二氏所藏《九宫》《十三调》二谱而作。《九宫谱》为元朝的曲谱,而《十三调谱》应出南宋人手。《十三调谱》所收宫调凡十五:黄钟、正宫、大石、仙吕、中吕、南吕、商调、越调、双调、羽调、道宫、般涉、小石、商黄、高平。由于商黄调的曲子系取商调和黄钟两宫调之曲联系而成,而高平调在《十三调谱》中又与各宫调皆可出入,本调下无独具之曲,除去此二调,故称"十三调"。《九宫谱》所收宫调凡十:黄钟、正宫、大石、仙吕、中吕、南吕、商调、越调、双调、仙吕入双调。由于仙吕入双调在南曲中隶属于双调,除去此调,故称"九宫"。蒋孝自序称:"适陈氏、白氏出其所藏《九宫》《十三调》二谱,余遂辑南人所度曲数十家,其调与谱合,及

乐府所载南小令者,汇成一书,以备词林之阙。"其实,除《九宫谱》每调各谱一曲(全书有幺篇的仅九调)外,《十三调谱》依然有目无辞。

王骥德在《曲律·论调名第三》中说:"南词旧有蒋氏《九宫》《十三调》二谱,《九宫谱》有词,《十三调》无词。词隐于《九宫谱》参补新调,又并署平仄,考定讹谬,重刻以传;却削去《十三调》一谱,间取有曲可查者,附入《九宫谱》后。"这段话说明了沈璟《南九宫谱》与蒋孝旧谱之间的关系。

据李鸿的序言云,沈璟有叹于"淫蛙充耳,习以成非","于是始益采摘新旧诸曲,不颛以词为工,凡合于四声,中于七始,虽俚必录。大要本毗陵蒋氏旧刻而益广之。俗所名为'板眼',亦必寻声核定,一人倡万人和,可使如出一辙,是盖有数存焉,亦人所胥习而不察者也。此书既成,微独歌工杜口,亦几令文人辍翰,如规矩之设,而不可欺以方员。讵不为词海之伟观乎"。说明了沈璟编订《南词全谱》的出发点、原则及社会效果,而且点明了沈璟编订此谱的主要工作。

近人王季烈于《蟫庐曲谈·论宫谱》中说:"厘正句读,分别正衬,附点板式,示作家以准绳者,谓之曲谱。"沈璟的《南词全谱》正具备这样的特点,该谱选录南曲曲牌七百十九个,选取元明南戏或散曲中较合律的曲词作为创作南曲的范例。它的主要示范内容包括如下三个方面。

1. "厘正句读"

弄清各曲牌的句式结构并订正用字平仄。如以《琵琶记》〔天下乐〕为例,旁注道:"此调虽似七言绝句诗,然第三句用韵,不可不知。"又如引散曲〔集贤宾〕:"西风桂子香韵幽,奈虚度中秋。明月无情窥户牖。听寒蛩声满床头。空房自守。暗数尽谯楼更漏。如病酒,这滋味那人知否。"尾注云:"此调作者甚多,合调甚少。如'子'字或用平声,'幽'字或用上声,'牖'字、'守'字或用平声,此不妨也。

若'户'字、'自'字、'那'字用平声，'更'字或用去声，皆不协律之甚者。《香囊记》'离愁多少'之'离'字，甚不协也。"

2. "分别正衬"

分别正字衬字，使作曲者了解曲牌句式的本来面目。对于蒋氏"旧谱"中或俗唱中疏误之曲分别进行更易或修正。如列举旧传奇《进梅谏》〔蛮牌令〕说明："此〔蛮牌令〕本调也。自《琵琶记》'穷秀才、直恁乔'及'匆匆的、聊附寸笺'，稍变其体。后人时曲又云'他道是风流汗、湿主腰'，本皆六字，可分作二句，而略衬两三字者。今人认作八九字一长句，遂于'才'字、'的'字、'汗'字下，不点截板，而〔蛮牌令〕之腔失矣。"沈璟对于这种考订工作非常严肃和慎重，如逢不能考察的曲子，即暂行存疑。如〔雁过灯〕眉批说明："旧注云：'前〔雁过沙〕，后〔渔家灯〕'。今查前半，绝不似〔雁过沙〕，又不似〔雁过声〕；后半'上层楼'十三字亦不似〔渔家灯〕，惟'留心'云云，似〔剔银灯〕，恐非〔渔家灯〕也。姑阙疑以俟知者。"汤显祖曾说："曲谱诸刻，其论良快。久玩之，要非大了者。……且所引腔证，不云未知出何调犯何调，则云又一体又一体。彼所引曲未满十，然已如是，复何能纵观而定其字句音韵耶？"（《答孙俟居》）汤显祖所不满的"曲谱诸韵"自然包括沈璟的《南词全谱》。汤显祖的这种指责并不合理，因为沈璟曲谱中的"未知"云云，这是他暂阙而不贸然下结论的地方，这正是沈的谨慎之处；而"又一体又一体"，则是曲牌音乐发展的必然现象，用"又一体"的处理方法，一则承认了曲牌的发展现状，再则表示了与原基本曲调之间的联系与区别。这正是沈璟曲谱的一大优点。

3. "附点板式"

点板为了说明曲牌的节奏特色。李鸿序中所说"一人倡万人和，可使如出一辙，是盖有数存焉"，这个"数"，就是"板式"。作曲者可以根据曲谱所点的板式，大略了解各曲子在旋律进行中的基本节奏

特征,便于使曲词创作与演唱效果取得协调。如点了《琵琶记》〔三学士〕("谢得公公意甚美")板式,并加尾注云:"按此调第三句,与〔解三酲〕虽相似而实不同。予犹及闻昔年唱曲者,唱此第三句,并无截板,今清唱者,唱此第三句,皆与〔解三酲〕第三句同。而梨园子弟,素称有传授能守其业者,亦踵其讹矣。"

沈璟在订南曲谱这一工作上,下了很深的功夫,因而对戏曲创作作用很大。诚如冯梦龙所说:"先辈巨儒文匠,无不兼通词学者,而法门大启,实始于沈铨部《九宫谱》之一修。于是海内才人,思联臂而游宫商之林。"(《太霞新奏·自序》)这种作用,从积极方面来看,可以使更多的作者很快掌握了各曲牌的特点,便于作曲的入门;而且一旦掌握了词格的基本规律,便于使曲词写作与演唱效果联系起来。但沈璟曲谱中也表示出相当浓厚的返古情绪,这对于发展曲牌音乐是不利的。而且,沈谱的取例和论断也有不够精确之处,因而,沈璟之侄沈自晋曾加以修订补充。

三、《南词新谱》

沈自晋(1583—1665),明末清初戏曲作家。字伯明、长康,号鞠通生,吴江(今属江苏苏州)人。作有传奇《望湖亭》《翠屏山》《耆英会》和散曲集《鞠通乐府》。他根据沈璟《南九宫谱》修订补充的曲谱,称为《广辑词隐先生增定南九宫词谱》,简称《南词新谱》。其体例与沈璟曲谱大致相同,增收了不少明末新创的曲体。自晋在本谱《凡例》中提出"遵旧式""禀先程""重原词""参增注""严律韵""慎更删""采新声""稽作手""从诠次""俟补遗"等十项制谱原则。

"遵旧式""禀先程""重原词"三条主要是说编新谱时将尽力遵循沈璟原谱的成果。"参增注"则表示对原谱有所增补:"凡先生意所未及,或意所已及而语尚未及者,辄敢以肤见一二,附书注中,以俟

知音者参考","各曲有初未及细考而今始查出者,或出自己见,或参诸友生,须确有成说,乃敢注明"。这里可以以〔罗鼓令〕为例,说明沈自晋"参增注"的精神。曲谱选《琵琶记》〔罗鼓令〕("如今我试猜")为例,注明此曲系犯〔刮鼓令〕、〔皂罗袍〕、〔包子令〕三曲。沈自晋加一长注,对这个犯曲详加考辨:

> 原本前半用《琵琶记》中首曲,予因第二曲韵调和协,故易之。但此曲"我吃饭他缘何不在,这意儿真是歹",似两句句法;而《荆钗》中"又缘何愁闷萦"止六字一句耳。冯(梦龙)云:"因上文意未尽而叠用一句也,古戏曲中往往有之。"原(指沈璟原谱)云:"末句("教人只恨蔡伯喈")不似〔包子令〕,不可晓。"愚意"恨"字上增一板,即似〔包子令〕。然(词隐)先生于《琵琶考》注云:"若依〔包子令〕唱,便不合调,恐有讹处。"而墨憨谓此句即〔刮鼓令〕末句,非〔包子令〕也,此论亦是。但〔刮鼓令〕既用全曲在前,带〔皂罗袍〕半曲,而又入本调末一句作尾,恐又未必然耳。知音者再商之。

多方采缀意见,加以比较吐纳,既表示了自己的见解,又对未清的问题存疑待商,这是一种良好的学术研究态度。

"严律韵"实则系从事订曲谱的曲学家的共同基准。沈自晋认为"律""难言"而"韵"则"一览而得",因而强调了"曲律"的意义。他明确指出:

> 语曲以律,其在天人相与之际乎。长短未匀,则红牙莫按;高下未节,则丝竹谁调。夫泛言平仄易易,而深求微妙实难。精之在上去、去上之发于恰当,更精之尤在阳舒阴敛之合于自然。此词家三昧,所谓诗言歌永,声依律和,千载如是,非臆说也。

　　沈自晋在这里强调说明，戏曲格律并非出于臆造，而是戏曲艺术的一种客观规律，因而不可一味反对；而且指出，戏曲格律"微妙"难精，特别是字音"上去""阴阳"的安排，尤为重要亦尤为难精。

　　"采新声"表示了沈自晋知变求新的精神，这也是他增补曲谱的主要出发点。这一段话写得很精彩，特全录如下：

> 　　先生定谱以来，又经四十余载，而新词日繁矣。搦管从事，安得不肆情搜讨哉。然恐一涉滥觞，便成跃冶。寝失先进遗矩，则弃置非苛也。夫是以取舍各求其当，而宽严适得其中。
>
> 　　前辈诸贤不暇论，新词家诸名笔（如临川、云间、会稽诸家）古所未有，真似宝光陆离，奇彩腾跃；及吾苏同调（如剑啸、墨憨以下）皆表表一时，先生亦让头筹（见《坠钗记》〔西江月〕词中推称临川云），予敢不称膺服。凡有新声，已采取什九，其他伪文采而为学究，假本色而为张打油，诚如伯良氏所讥，亦或时有，特取其调不强入、音不拗嗓、可存以备一体者，悉参览而酌收之。
>
> 　　人文日灵，变化何极。感情触物，而歌咏益多。所采新声，几愈出愈奇，然一曲每从各曲相凑而成。其间情有苦乐，调有正变，拍有缓急，声有疾徐，必于斗笋合缝之无迹、过腔接脉之有伦，乃称当行手笔；若夫勉强凑插，声情乖互，即或牌名巧合，勿敢滥收。

由此可见，沈自晋对新词家的欣赏，对当行手笔的理解，很有公允的精神；其"采新声"的准则也是适度的。沈自晋于次年作《凡例续纪》时，又着重说明了"采新声"的意义：

> 　　大抵冯（梦龙）则详于古而忽于今，予则备于今而略于古。考古者谓不如是则法不备，无以尽其旨而析其疑；从今者谓不如是则调不传，无以通其变而广其教。两人意不相若，实相济以有

成也。虽然，先词隐传流此书以来，填词家近守规绳尚忧荡简，歌曲家人传画一犹恐逾腔，至文士不知音律，漫以词理朴塞为恨者有之，乃今复如冯以拙调相错，论驳太苛，令作者歌者益觉对之惘然。绝不拣取新词一二，点缀其间为词林生色，吾恐此书即付梨枣，不几乎爱者束之高阁，否则置之覆瓿也。

沈自晋在这里委宛地指出沈璟曲谱流传以来的一些不良影响，明确地表示自己通变、随俗、求新的修谱原则。这种治学精神比沈璟已有了重大的进步。

其余"稽作手"表示重视稽考作家姓名，以解决"词家作曲而每讳之"的现象，并改正坊本的传讹。"慎更删""从诠次""俟补遗"则是说明订谱时的一些技术性处理原则，此不缕述。

四、《九宫正始》

《九宫正始》全名《汇纂元谱南曲九宫正始》，明末徐于室初辑，清初钮少雅完成。

徐于室（1574—1638）名迎庆，字溢我，于室当是其号，华亭（上海松江）人，大学士徐阶曾孙，中书舍人。**钮少雅**（1564—?）号芍溪老人，苏州桐泾人。清顺治年间已九十二岁。从张五云、吴芍溪、任小泉、张怀仙诸人钻研戏曲音乐多年，以教曲为生。曾将汤显祖《还魂记》谱成《格正还魂记》。《九宫正始》自天启五年（1625）始辑，至清顺治三年（1646）定稿，前后共经二十二年，易稿九次。其特点是严密细致，选择精审，以宋元南戏旧本为根据，考证南曲曲牌的源流，并指出明曲的一些谬误；而且详考作品时代，严格区分各曲的正格与变格。

《九宫正始》卷首《凡例》中有"精选""严别""定排名归宿""正字句的当"等项。"精选"说："词曲始于大元，兹选俱集大历至正间

诸名人所著传奇散套原文古调,以为章程,故宁质毋文,间有不足,则取明初者一二以补之。至如近代名剧名曲,虽极脍炙,不能合律者,未敢滥收。"严别"则严格区别元代及明代南戏,如元《王十朋》和《荆钗》,元《吕蒙正》和明《彩楼》等,"无彼此混,无新故混,今谱务祈审音而正律,奚辞是古而非今"。所谓"定排名归宿"即以套数为准,定曲子所属宫调,力求实现"宫无舛节,调有归宗,一准金元之旧"(姚思《南曲九宫正始·序》)。"正字句的当"则认为每一曲牌"章句几何,字句几何,长短多寡,原有定额,岂容出入"。而当时现状是"作者信心信口,而字句厄","优人冥趋冥行,而字句益厄"。举例说:南吕宫〔红衲袄末煞〕若妄增一句,则混同同宫之〔青衲袄〕;南吕调〔击梧桐末煞〕若妄减一句,则混同同调之〔芙蓉花〕;仙吕宫〔解三酲〕第四句下截妄增一字,则混同南吕宫之〔针线箱〕;正宫〔普天乐〕第一句上截妄减一字,则混同双调之〔步步娇〕。因而,编者在此一项中提出句不可妄增妄减,字亦不可妄增妄减;对于那种"越矩㩻而乱步趋"的现象,则"据律以问"。

在《九宫正始》中,还对与曲谱有关的一些问题,做出了有价值的解释。如对《十三调谱》中"六摄十一则"(赚犯、摊破、二犯、三犯、四犯、五犯、六犯、七犯、赚、道和、傍拍)"每调皆有因"的解释云:

　　　　沈(璟)谱曰:"六摄皆有因,吾所不知。"余臆解云:六摄者,疑二犯至七犯,共六项也;云"有因"者,如中吕赚犯因〔太平令〕,如正宫摊破因〔雁过声〕,如仙吕道和因〔排歌〕,如中吕傍拍因〔荼蘼香〕也。不知是否?

因钮少雅尚未彻底解决这个问题,故最后仍存疑待考。但他已开始注意这个连沈璟都无法解决的难题,并试作努力,是为难得。

《九宫正始》考辨精当,因而纠正了蒋、沈曲谱中资料运用方面的

许多疏误之处。但该谱对沈谱的通变之处及坊本均表示鄙视，如说"我明三百年，无限文人才士，惜无一人得创先人之藩奥者，且蒋、沈二公，亦多从坊本创成曲谱，致尔后学无所考订"（钮少雅《九宫正始·自序》）。这种认识还是有所偏的，因为沈璟编曲谱的首要目的并不在于考正曲源，而在于为作者提供一个范例，创作者并不一定如画格子一样依谱写曲，沈璟本人作曲也常常出韵出调。

《九宫正始》保留了许多古代的戏曲资料，常为我们进行戏曲史研究时所依据和称引。特别是该谱反映了明代南戏曲词在成书过程中的最早或民间形态时的语言形式，这是研究明代前期南戏作品形成历史的重要依据。另如对于《骷髅格》一书的片段资料，此为仅见。《骷髅格》属于早期曲谱，清钮格《磨尘鉴传奇》和胤禄《九宫大成序》中都曾提到，但作者和作书时代都不可考。我们现在仅能看到的，就是《九宫正始》中所征引的谱式三十二条、曲辞四条、曲牌名或句格考证之十八条。虽然考证常出于臆测，疏误甚多，但这种资料本身是十分难得的。

五、《寒山堂曲谱》

《寒山堂曲谱》，全名《寒山堂新定九宫十三调南曲谱》，明末清初张大复编。此书影响较广，《南词定律》《九宫大成谱》均以此为主要依据。目前仅有抄本流传。

张大复（生卒年不详）明末清初戏曲作家，谱名彝宣，字心其（一作星期），苏州人。寄居闾门外寒山寺中，自号寒山子。所作杂剧、传奇今知有三十余种。现存《如是观》《海潮音》等十三种。《天下乐》写钟馗嫁妹故事，仅存《嫁妹》一出。编纂《寒山堂曲谱》时曾得李玉、钮少雅等人协助。

《寒山堂曲谱》卷首有《谱选古今传奇散曲总目》七十种，有的并

加按语,内有若干未见他书著录的南戏剧本以及某些剧本的全名或出数。如:《王十朋荆钗记》按云"《雍熙乐府》六种之第二种,吴门学究敬先书会柯丹丘著";《董秀英花月东墙记》按云"九山书会捷讥史九敬先著";《风流李勉三负心记》按云"史九敬先、马致远合著,《雍熙乐府》第四种";《张叶状元传》按云"吴中九山书会著";《王魁负桂英传》按云"戏文之首,南宋人作也,惜不全";《席雪餐毡忠节苏武传》按云"与前《牧羊记》不同,今多混为一……只十五出,戏文之至短者也";《乐昌公主破镜重圆记》按云"《中州韵》有《乐昌分镜》,南宋人曲也";《肖淑贞祭坟重会鸳鸯记》按云"一名《刘文龙传》,《雍熙乐府》第一种,史敬德、马致远合著"等等。按语所云或有失实之处,但却提供了一些难得的材料或线索,连同曲目本身一起,均为戏曲史家所珍视。

该谱《凡例》十则,有不少值得注意的地方。如云:

> ……昔人多不明其理,遂谓九官之外又有十三调,仙吕宫之外又有仙吕调,正宫之外又有正宫调。不知正宫乃正黄钟宫之俗名,安得又有调哉?更谓某调在九宫,某调在十三调,强加分离,直同痴人说梦。始作俑者,乃毗陵蒋氏,贤如词隐,尚不敢为之更正,自俭以下,可无论矣。又谓在九宫者曰"引子""过曲",在十三调者曰"慢词""近词"。不知"引子""过曲"乃曲之专名,"慢词""近词"乃诗余之专名;但以曲本源于词,而慢词多采作引子、近词多采作过曲故矣。二者岂有分别哉。今索本返原,仅分十三调,而慢词仍归引子,近词仍归过曲。

> 曲创自胡元,故选词订谱者,自当以元曲为圭臬。蒋氏草创,但本乎陈、白二氏旧目,每目系以一词,未暇兼顾其他,沈氏沿其旧而增益之,所见又未广。故予此谱不以旧谱为据,一一力求元词;万不获已,始用一二明人传奇之较早者实之;若时贤笔

墨，虽绘采俪藻，不敢取也。盖词曲本与诗余异趣，但以本色当
行为主，用不得章句学问。曲谱示人以法，只以律重，不以词贵，
奈何舍其本而逐其末也。

此二则说明，该谱选曲例原则是以元南戏及元代南散曲为主，以本
色、当行为主；又总之，"示人以法，只以律重，不以词贵"。《凡例》还
告诉我们，该谱制作原则还有不搞繁琐考核，反对故弄玄虚等优点，
"盖此谱以实用为主，不炫博，不矜奇"。如犯调，"凡稍明律法者皆
可为之，不必以前人为式"，故谱中不收；尾声，定格本是三句、二十一
字、十二拍，不分宫调，后世搞了许多煞尾名目，且云某宫调必用某尾
声格，"此故作深语欺人，不须从"；平仄四声，稍知书者皆知之，"何
劳一一明注字侧"，故此谱俱去；闭口、撮唇、穿齿等，是从歌法上言，
与曲律无关，"旧谱均加以标识，反令学者目迷"，故皆删去，等等，而
且着意力搜衬字最少之曲为法则，以免以衬乱正。这些做法大都值
得肯定。特别是以实用为原则的主张，更为可贵。

该谱另附《寒山堂曲话》十七则，大多采录自王骥德《曲律》、凌
濛初《谭曲杂劄》等前人曲论，用以说明作曲的本色、当行，还说明了
一些具体的作曲技法等。虽然并无新的见解，但把前人有关的曲话
摘编在一起，就十分强调了编者注重本色，注重实用的主张。这些主
张事实上即是清初苏州戏曲作家群共同的创作主张。

附：《九宫大成谱》

《九宫大成南北词宫谱》，简称《九宫大成谱》。此为清代钦定曲
谱，系清庄亲王允禄奉乾隆皇帝之命编纂，由周祥钰、邹金生等人分
任其事，于乾隆十一年（1746）成书。全书八十二卷，包括南、北曲共
二千零九十四个曲牌，连同变体共四千四百六十六个曲调。此外，尚

有北曲套曲一百八十五套,南北合套三十六套。这确实是一部南北曲的集大成的曲谱。该谱详举各种曲牌体式,不仅分别正字、衬字,而且注明工尺、板眼,既可供人依谱填写曲词;亦可供人依谱编曲歌唱,因而,兼有"曲谱"与"宫谱"的作用。而且,该谱所收曲调十分广泛,不仅收有元明散曲、元剧曲及明清传奇中所见的曲调,而且收有唐宋诗词、诸宫调的曲调。因而,《九宫大成谱》是曲调详备的南北曲音乐史料学巨著。

《九宫大成谱》编纂者于谱首所附的宫调总论、南词谱例及北词谱例等,阐明了他们对与曲谱有关问题的认识,并介绍了有关谱律的常识。无多创建性,而且作为皇家钦定著作,行文常带有君临一切的神学口吻,而且有鄙薄民间作品的严重偏向。但是,若把这些文字看做是谱律常识的简易教科书,则其中尚不乏可取之处。

《宫调总论》所强调的以宫调分配十二月令的主张令人注目。所谓"分配十二月令",即"正月用仙吕宫、仙吕调,二月用中吕宫、中吕调……"云云。虽然这是古已有之的音乐理论,但历来无能给予令人信服的解释,只是规定以音乐宫调而配以月令。因而,认为某月用某宫某调,这是没有科学根据的。而《宫调总论》又给这种理论注入了皇权精神:"我圣祖仁皇帝考定元声,审度制器。黄钟正而十二律皆正,则五音皆中声,八风皆元气也。今合南北曲所存燕乐二十三宫调诸牌名,审其声音,以配十有二月。"周祥钰等人试图借皇威加固一种并无科学依据的理论构想,其实只能是一种徒然的梦想。现实的艺术生活始终依据艺术自身的规律安排,皇家的空想只能安置于曲谱的一角,仅此而已。

但是,在这种唯心臆造的理论构想中,却有某些精神颇能引起我们的一些有益的联想。如说"声音意象,自与四序相合",这就是一个含有丰富哲理意味的命题。《宫调总论》中还有一段解释性的阐述:

夫南北风气固殊,曲律亦异。然宫调则皆以五声旋转于十二律之中。廖道南曰:"五音者,天地自然之声也。在天为五星之精,在地为五行之气,在人为五藏之声。"由是言之,南北之音节虽有不同,而其本之天地之自然者,不可易也。且如春月盛德在木,其气疏达,故其声宜啴缓而骀宕,始足以象发舒之理,若仙吕之〔醉扶归〕、〔桂枝香〕,中吕之〔石榴花〕、〔渔家傲〕,大石之〔长寿仙〕、〔芙蓉花〕、〔人月圆〕等曲是也。夏月盛德在火,其气恢台,其声宜洪亮震动,始足以肖茂对之怀,若越调之〔小桃红〕、〔亭前柳〕,正宫之〔锦缠道〕、〔玉芙蓉〕、〔普天乐〕等曲是也。秋之气飒爽而清越,若南吕之〔一江风〕、〔浣溪沙〕,商调之〔山坡羊〕、〔集贤宾〕等曲是也。冬之气严凝而静正,若双调之〔朝元令〕、〔柳摇金〕,黄钟之〔绛都春〕、〔画眉序〕,羽调之〔四季花〕、〔胜如花〕等曲是也。此盖声气之自然,本于血气心知之性,而适当于喜怒哀乐之节,有非人之智力所能与者。

这种解释与上面已述的某月用某宫某调的规定,貌合而实异。因为,这里只是把"调情"特色与春夏秋冬"四序"的精神特色作一比较,指出"啴缓而骀宕"之声犹如春月之"疏达"之气,"洪亮震动"之声犹如夏月之"恢台"之气,"飒爽而清越"之曲犹之秋气,"严凝而静正"之曲犹之冬气,说明"声"之与"气"各有相似的特色,这种现象原来都本于天地之自然,并非人力所为。这样解释,实则已否定了上述人为的十二月分别用某宫某调的人为规定。

这段话中有一种理论精神需要特别指出。这里把音乐五音与自然现象的阴阳五行相结合,把音乐韵律与天体运行的秩序相联系,这种与自然哲学关联的宇宙音乐论,是中国的传统艺术哲学思想。周祥钰等人把这种理论精神用来解释戏曲调谱的内在规律,给谱律的研究输注了哲学的神髓。

第九章　清初戏剧学的新潮

第一节　清初戏剧学序说

清初戏剧学高潮的到来,是明末戏剧研究持续发展的必然结果。

就戏曲创作而言,清初的进步作家对现实的认识更加深刻。苏州地区以李玉为代表的一批昆剧作家,在剧本中较多地反映了明末清初动乱的现实,像《清忠谱》这样的剧本,更为深刻地批判了明末的黑暗政治。在康熙时期问世的《长生殿》和《桃花扇》,不仅有很高的艺术性,而且都深切地寄托了作者的"兴亡之感",代表了清代戏曲创作的最高成就。另有一些剧作家,比较注重剧本形式的改善,使之更利于产生剧场效果,如著名戏剧家李渔,他的剧本不大注重追求思想的深刻性,而比较注重通俗性和娱乐性,因而在当时的舞台上流传甚广,在戏曲创作历史上,也有一定的影响。清初的剧作家,大都注意联系舞台演出的要求进行创作。因而,对舞台艺术的发展起了一定的推动作用。

清代初期,戏剧的演出艺术在明晚期发展的基础上又有了新的提高。尤其是昆剧,正处于精益求精的阶段。当时,凡有财势之家常备有家乐,著名的如冒襄家班、商丘侯氏家班、常熟徐氏家班、尤侗家班、金斗班等;有些家班以女戏出名,如李渔女乐、俞文水女乐、徐懋曙女乐等。这些家班主人大都是戏剧爱好者,有的还是剧作家或戏剧理论家。如李渔的剧论,其独创性部分显然是戏班实际经验的总结。随着演戏一事逐渐在社会生活中占着重要的位置,民间的职业

戏班也比以往更为兴盛，著名的有北京的聚和班、三也班、可娱班等，南京的兴化班、华林班等，苏州的寒香班、凝碧班、妙观班、雅存班等等。（参阅陆萼庭《昆剧演出史稿》）

对于家乐和民间戏班的不同的演出情况和作用，陆萼庭先生曾作过一个精要的比较："这里存在着两种演出方式的斗争。单纯地为少数人服务，艺人的演出活动从属于少数人的意志，如案头清供，如长年不见阳光的花朵：这是家乐演出的特点。竭力摆脱束缚，奔向群众中去，让各色人等共同欣赏品评：这是民间戏班广场、剧场演出的特点。家乐起伏较大，一般寿命都很短；而一个著名的民间班社数十年不散是常见的事，因为它在人民中间有深远的影响，其盛况非家乐所能梦见。"（《昆剧演出史稿》）这里对昆剧民间戏班的评价，也完全适合于其他声腔剧种的演出情况。在清初，存在着弋阳腔与昆山腔的争胜局面，特别是黄河以北一带，弋阳腔更为流行，在北京的弋阳腔已与当地语音及土戏声调相结合，改称为"京腔"。在各地，弋阳腔还衍变为其他声调和新的剧种，形成了一种声腔系统，后来一般称为"高腔"。这一声腔系统的声势之盛，所被地理环围之大，拥有观众面之广，都越来越胜于昆山腔。戏剧史家又有所谓"南昆北弋、东柳西梆"的说法，除了昆山腔、弋阳腔外，尚有山东的柳子腔、陕西的梆子腔，清初在民间都流传相当广泛，而且引起了文人的注意，如刘廷玑《在园杂志》记录了"梆子腔"，刘献廷《广阳杂记》载有"秦优新声"，而著名作家蒲松龄还曾以柳子腔写作俚曲与戏文。（参阅周贻白《中国戏曲发展史纲要》）

戏剧活动的蓬勃展开，自然刺激了戏剧学的发展。加以明后期以来，戏剧学在许多方面都已有所开拓，而且有了一批可观的成果，因而，至清初，戏剧学家有可能在相当丰厚的材料和理论的基础上，结合对现实戏剧艺术实践的考察，在艺术规律上作更深入的探索。如金圣叹《第六才子书》对戏曲剧本文学创作技巧的精深钻研，是前

人所不能企及的。吴人的《长生殿》批评,孔尚任的《桃花扇》创作谈,对戏曲创作精神及方法的揭示,其深度也胜过明代的一般评点本。丁耀亢有关戏曲创作的"七要""六反"等见解,黄周星对戏曲情趣的强调,都令人有一新耳目之感。而李渔对戏曲创作和演剧的系统化研究,代表了清代戏剧学的最高成就,并显示了中国古代戏剧学的发展程度和理论高度。

第二节　金圣叹的《西厢记》批评

一、金圣叹与《西厢记》批评

金圣叹的《西厢记》批评(即《第六才子书》),是清朝初年重要的戏曲批评著作。

李渔在《闲情偶寄》中曾写道:"施耐庵之《水浒》、王实甫之《西厢》,世人尽作戏文、小说看。金圣叹特标其名曰《五才子书》《六才子书》者,其意何居?盖愤天下之小视其道、不知为古今绝大文章,故作此等惊人语以标其目。噫!知言哉!"李渔可谓金圣叹的知音,他深知金圣叹与他本人一样,都是在标举一种被人"小视"了的文艺种类。对小说、戏曲应有地位的呼吁,自明嘉靖时的一些著名批评家如徐渭、李贽等开始至此已有一百多年了。这种呼吁声逐渐汇成一种文艺思潮,它成为晚明清初文艺批评的一种时代特征。

《西厢记》本来就是影响最为巨大的古典戏曲精品,自问世以来,尽管历代统治阶级禁毁不已,但其影响越来越大,"自王公贵人逮闺秀里儒,世无不知"(王骥德《新校注古本西厢记·自序》)。明中叶以降,文人起而研究这部作品的风气日盛,如徐渭、李贽、孙鑛、王骥德等人的研究都很有成果。由于历代读者喜爱不绝,因而《西厢记》

的刻本特别多,仅现存的明代刊本就有四十来种,清刊本亦有三十八种之多,其中有许多评点本都很有特色。至清初,金圣叹批改本和毛西河论定本可谓《西厢》流行本双璧。由于金圣叹的批点本身更具艺术欣赏魅力,而且他把《西厢记》誉为才子必读书,因而在客观上,其影响更大,"顾一时学者,爱读圣叹书,几于家置一编"(王应奎《柳南随笔》卷三)。至今能看到的《第六才子书》版本还有近五十种,以至三百年来读者,多有只知"金西厢"而不知"王西厢"的情况。

金圣叹(1608—1661)本姓张名采;后改姓金,名喟;明亡后改名人瑞,字圣叹,长洲(今江苏苏州)人。入清后,因带头鼓动"抗粮哭庙"风潮(史称"哭庙案")被杀。圣叹少有文名,能诗,有《沉吟楼诗选》;又喜批书,曾以《离骚》、《庄子》、《史记》、杜诗、《水浒》与《西厢》合称"六才子书",并对后两种详加评改。他所批改的《水浒》和《西厢》,在清代曾被列为禁书。

金圣叹晚年评刻的这部《第六才子书》,定为四本十六折,以《惊梦》为结尾,大胆否定了第五本的四折,全剧以悲剧性结尾。他在批改《西厢》时所作的艺术分析,非常精彩,为历来文艺家和读者所注重。

封建顽固派对"金批"本的巨大影响深为惊恐。如归庄《玄恭文集》有言云:"(金圣叹)批评《西厢记》,余见之曰,此诲淫之书也。惑人心,坏风俗,其罪不可胜诛。"又如李岛序《东厢记》时云:"无如近时院本,写男女私媒之事,十居八九;而《西厢》一书,尤梨园惯熟之剧,其事淫谑亵秽,备极丑态。小慧之人(指圣叹)许为才子,煽焰扬波,流风滋甚。虽有一二先正起而排之、驳之、改作而翻新之,然口众我寡,反唇相稽,牢不可破。"从卫道者的惊恐之声中正可以看出《第六才子书》的影响之深。

金圣叹评论《西厢记》的主要观点反映在《读第六才子书西厢记法》(以下简称《读法》)中。因而以下的分析以《读法》的内容为主,兼及各折小序和部分夹批。

二、辩"淫"

金圣叹所写八十一条《读法》的核心精神是极力鼓吹《西厢记》的成就,推倒一切加罪于这部名著的诬蔑之词。《读法》的开头六条就力斥"淫书"说,如第一条云:

> 有人来说,《西厢记》是淫书,此人日后定堕拔舌地狱。何也?《西厢记》不同小可,乃是天地妙文。自从有此天地,他中间便定然有此妙文。不是何人做得出来,是他天地直会自己劈空结撰而出。若定要说是一个人做出来,圣叹便说,此一个人,即是天地现身。

假道学者诬言《西厢记》是"诲淫"之书,诅咒《西厢记》作者"当堕拔舌地狱","当以千劫泥犁报之","打入阿鼻地狱永不超生"①。金圣叹则针锋相对地标称《西厢记》是"天地妙文",作者是"天地现身";而且用"以子之矛攻子之盾"的嘲弄口气说,只有那些说《西厢》是"淫书"的人才要"堕拔舌地狱",因为他们诬蔑了"天地妙文"这一神物。对于《西厢记》描写了男女私情,金圣叹理直气壮地为之辩护:

> 人说《西厢记》是淫书,他止为中间有此一事耳。细思此一事,何日无之? 何地无之? 不成天地中间有此一事,便废却天地耶? 细思此身,何自而来? 便废却此身耶? 一部书,有如许洒洒洋洋无数文字,便须看其如许洒洒洋洋是何文字,从何处来,到何处去,如何直行,如何打曲,如何放开,如何捏聚,何处公行,何

① 引语见王利器辑录《元明清三代禁毁小说戏曲史料》,上海古籍出版社1982 年版。

处偷过，何处慢摇，何处飞渡。至于此一事，直须高阁起不复道。

所谓"此一事"，系指男女之间的情爱。金圣叹首先淋漓尽致地肯定了人之常情，毫不掩饰地把道理说透，不留情面地撕碎了道学家的假面。他在《酬简》小序中再一次肯定了文艺反映男女之情的不可避免，认为世间儿女之事，是"人之恒情恒理，无足为多怪"。他还挑明了这样一种文学史实"自古至今，有韵之文，吾见大抵十七皆儿女此事"，甚至认为自"孔圣人删定"的国风至今，凡妙文大都离不开抒写男女之情，因此说"《西厢记》所写事，便全是国风所写事"；进而大胆地指出："非此一事，则文不能妙也。"金圣叹一方面彻底地肯定了文艺作品中对男女爱情的表现，另一方面又指出，我们阅读戏曲作品是看其"文"即欣赏其艺术创作，而不是一味视其"事"之"淫"或不淫以论其是非。在金圣叹看来，作者"借家家家中之事，写吾一人手下之文者，意在于文，意不在事也"；因而，在欣赏作品"如许洒洒洋洋无数文字"时，对于"此一事，直须高阁起不复道"。金圣叹还由此而断言："文者见之谓之文，淫者见之谓之淫耳。"这是对假道学者一个不留情面的打击。从金圣叹关于男女之情的阐述中可以看出，中国人民自古以来对人性自由的追求，特别是明中叶以来的某种"解放思潮"，到金圣叹的笔下，又前进了一步。

正因为文艺家笔下的男女私情"意在于文，意不在于事"，因而金圣叹不遗余力地反对在作品创作和表演中的色情动作及种种低级趣味。这种谴责之词在批语中并不罕见：

　　我见近今填词之家，其于生旦出场第一折中，类皆肆然早作狂荡无礼之言，生必为狂且，旦必为倡女。夫然后愉快于心，以为情之所钟，在于我辈也如此……是则岂非身自愿为狂且，而以其心头之人为倡女乎？（《惊艳》小序）

吾恨近时忤奴,于最初惊艳时,便作无数目挑心招丑态,愿天下才子,同声詈之!(《赖婚》夹批)

自今以往,慎毋教诸忤奴于红氍毹上做尽丑态,唐突古今佳人才子哉。(《酬韵》夹批)

由此看来,在如何认识《西厢记》所极力描写的男女私情这一问题上,金圣叹是有独特的见解的,其中一些精彩之言,其大胆的解放精神比以往的叛逆者都更为彻底。宣扬文艺反映人情的合理性和重要性,这在封建道学风左右整个思想文化的时代,自然要被目为异端之尤。由于封建道学思想的严酷统治及其流毒的长期泛滥,金圣叹的种种异端主张曾长期被视为洪水猛兽,至今也还常常不为人所理解,这是不奇怪的。

三、说“无”

金圣叹认为,一部《西厢记》,其实只是一个字,一个“无”字。他所说的“无”,是赵州和尚说佛性时所说的那个“无”(见《读法》第三十二至第四十三),他说:“举赵州‘无’字说《西厢记》,此真是《西厢记》之真才实学,不是禅语,不是有无之无字。”《读法》并没有正面解释“无”字,但他从反面或侧面文章中却透露了一些意思:

最苦是人家子弟,未取笔,胸中先已有了文字。若未取笔,胸中已先有了文字,必是不会做文字人。《西厢记》无有此事。

最苦是人家子弟,提了笔,胸中尚自无有文字。若提了笔,胸中尚自无有文字,必是不会做文字人。《西厢记》无有此事。

他认为《西厢记》之所以会成为这样的神品,决不是作家随意构拟或

无病呻吟地"做"文章而成，他甚至认为创作《西厢记》"写前一篇时，他不知道后一篇应如何"，"写到后一篇时，他不记道前一篇是如何"，因为《西厢记》只能在创作过程中"自然"而成。金圣叹认为，作家提笔之前胸中形成的只是"若有若无"的意象，而作家的能力在善于顺应自然地捕捉它与刻画它。这种说法，不自觉地反映了文艺创作中的这种现象：作家笔下的人物形象及其生活历程，有自己的发展逻辑与变化规律，作家不要凭主观预拟的条条框框而任意改变这种规律，只有顺应形象的自然成长过程进行铺写，才能创作出神品或妙品来。金圣叹并以云作譬来说明艺术创作中的这一现象。他说万万年来无日无云，但"决无今日云与某日云曾同之事"，因为云只是山川所出之气，升到空中，却遭微风，荡作缕缕，"既是风无成心，便是云无定规，都是互不相知，便乃偶尔如此"。他认为《西厢记》的创作也是"无成心之与定规"，只是"如风荡云"，任其自然，妙腕偶得，便成妙文，如果异时更作，必定面目全非。

《借厢》折小序又一次生动地论述了创作时这种若有若无的现象：

> 如先生真用笔人也。若夫用笔而其笔之前、笔之后，不用笔处无处不到。此人以鸿钧为心、造化为手、阴阳为笔、万象为墨。心之所不得至，笔已至焉；笔之所不得至，心已至焉；笔所已至，心遂不必至焉；心所已至，笔遂不必至焉……然则作《西厢记》者，其人真以鸿钧为心、造化为手、阴阳为笔、万象为墨者也。

关于这种"心"与"笔"之间的辩证关系，金圣叹在《水浒序一》中的一段话可以用来作为注脚："心之所至，手亦至焉者，文章之圣境也；心之所不至，手亦至焉者，文章之神境也；心之所不至，手亦不至焉者，文章之化境也。"这里把写作的理想境界分为"圣境""神境""化境"

三级,而以"化境"为最。所谓"化境",大略是"不着一字,尽得风流""此时无声胜有声"的境界,即避实就虚的意思。面对这种"无"的"化境",读者可以凭借各自的想象力和创造力,从中产生无限的形象来,故金圣叹接着说:"夫文章至于心手皆不至,则是其纸上无字、无句、无局、无思者也,而独能令千万世下人之读吾文者,其心头眼底,乃宵宵有思,乃摇摇有局,乃铿铿有句,乃烨烨有字。"金圣叹甚至认为"自古至今,无限妙文必无一字是实写",因而,只要"胸中有其别才,眉下有其别眼",就能"于'当其无'处而后翱翔、而后排荡"(《请宴》小序)。在金圣叹看来,只有于"无"处而逞"翱翔""排荡"之能的,才是文艺创作的真正神妙之笔。

由以上的简略分析可知,金圣叹主张创作的"无",是一种相当复杂的现象,主要是反映了艺术构思及形象创造的思维特征,说明了艺术形象的无限性,并强调了"空灵排宕"的虚写用以克服机械平庸的"实写"。这些见解是十分可贵的,是对中国历代文艺批评中有关"虚实"的理论精华的汲取与发展。不过,金圣叹的阐述有时有绝对化的弊病,而且往往带有神秘主义色彩。

关于艺术形象的创造过程,金圣叹还认为这是一种"水满自溢"的过程,如《西厢》中的君瑞、莺莺、红娘、白马等形象的创造,"皆是我一人心头口头,吞之不能,吐之不可,搔爬无极,醉梦恐漏,而至是终竟不得已,而忽然巧借古之人之事,以自传道其胸中若干日月以来,七曲八曲之委折乎"。他认为只有这种一吐为快的文字,最能体现作者的主观精神,也只有这种文字,才可能成为无限妙文。基于这种认识,金圣叹才在反对"未取笔,胸中先已有了文字"的同时,又反对"提了笔,胸中尚自无有文字"。前者批评了主观臆造,后者批评了无病呻吟;前者主张创作不受主观构设的条条框框所限制,后者则主张在内心充实时才提笔创作。要而言之,金圣叹既反对取笔前的"有"框框,又反对提笔时的"无有"形象。而久蓄于胸中"一吐为快"

的形象具有"若有若无"的特征，因而，提笔时的关键就在于捕捉这种形象并自然地表现它。

但是，形象的捕捉却并不是一件易事，按金圣叹的看法，这是需要别具"灵眼"和"灵手"的。《读法》之十八说："文章最妙，是此一刻被灵眼觑见，便于此一刻放灵手捉住……《西厢记》若干文字，皆是作者于不知何一刻中灵眼忽然觑见，便疾捉住，因而直传到如今……"这事实上是在讲创作灵感问题。金圣叹认为创作中有时某种机因的触发，有如鬼使神差，自然产生了神妙之文。创作的"此一刻"亦即最佳时机是不可多得的，"便教当时作者而在，要他烧了此本，重做一本，已是不可复得"。正因为《西厢记》中的若干文字是在"此一刻"写作的，因此妙不可言，不可复得。

另一方面，纵使有了这种写作的机因，如果作者不善于捕捉形象，也是徒然。因而必须"于此一刻""放灵手捉住，盖于略前一刻亦不见，略后一刻便亦不见，恰恰不知何故，却于此一刻忽然觑见，若不捉住，便更寻不出"，如果只觑见这种妙文，却不曾捉得住，"遂总付之泥牛入海，永无消息"。金圣叹认为许多作者"何曾不觑见，只是不捉住"，因为"觑见是天付，捉住须人工也"。把"天付"与"人工"联系起来，认为一方面要得力于天助，另一方面则更须努力学习各种创作手法，只有这样，才能"平添无限妙文"：金圣叹的这种认识，包含着一定的辩证因素。

四、识"微"

《酬韵》折小序云：

　　夫娑婆世界，大至无量由延，而其故乃起于极微；以至娑婆世界中间之一切所有，其故无不一一起于极微……人诚推此心

也以往,则操笔而书乡党馈壶浆之一辞,必有文也;书人妇姑勃
谿之一声,必有文也;书途之人一揖遂别,必有文也。何也? 其
间皆有极微。

所论"极微",原系佛教名词,指色的最小单位,为色的不可再分的原
素。此处以之论文,乃是为了说明因小见大这 ·创作道理。这种理
论已见于李贽的《杂说》:"小中见大,大中见小,举一毛端建宝王刹,
坐微尘里转大法轮。"

"极微"一则是说明形象的无限性。因为在金圣叹看来,天地之
间"鸟之一毛、鱼之一鳞、花之一瓣、草之一叶,则初未有不费彼造化
者之大本领、大聪明、大气力而后结撰而得成者"(《请宴》小序),因
而可由"一毛""一鳞""一瓣""一叶"之微看出造化之大。由于艺术
形象有这种特征,所以欣赏者有可能获得多种的、丰富的乃至不可穷
尽的美感,犹如李贽所说:"试取《琴心》一弹再鼓,其无尽藏不可思
议。"这一种含意与上文所述"无"的部分内涵有类似之处。

另一则是说明细节描写的意义。金圣叹所云:"是虽于路旁拾
取蔗滓,尚将涓涓焉,压得其浆,满于一石;彼天下更有何逼逴题,
能缚我腕,使不动也哉?"(《酬韵》小序)说明艺术创造不仅可因小
而见大,亦可积小而成大。《请宴》一折小序所谓"其层峦绝巘,则
积石而成是穹窿也;其飞流悬瀑,则积泉而成是灌沦也",亦是
此意。

因而,"极微"说正是为了说明文艺作品的含蓄性和细腻性。一
部《第六才子书》,金圣叹的主要功夫正花在与此有关的两方面:一
是加强了作品的细节描写,特别是有关莺莺的文字,一律磨练得细腻
圆美;二是竭力挖掘出剧本细微处的情感、精神的丰富内蕴,而且是
用欣赏者的直感的方式写出来,颇易引起读者共鸣。前者如对莺莺
"酬简"时的心理刻画的加工(详见下节);后者如在《酬韵》一折中金

圣叹记下自己"幼年"时读到张生唱〔绵搭絮〕①一曲时的感受：

> 笔态七曲八曲，煞是写绝。记得圣叹幼年，初读《西厢》时，见"他不瞅人待怎生"之七字，悄然废书而卧者三四日。此真活人于此可死，死人于此可活，悟人于此又迷，迷人于此又悟者也。不知此日圣叹，是死是活，是迷是悟。总之悄然一卧至三四日，不茶不饭、不言不语、如石沉海、如火灭尽者，皆此七字勾魂摄魄之气力也。

七个字能有如此"勾魂摄魄之气力"，不禁使人联想起汤显祖写《牡丹亭》至"赏春香还是你旧罗裙"时卧薪上掩袂痛哭的传说。这种"奇怪"的现象可以说明在几个字的曲文中曾蕴藏着许多情感内容、许多无声的语言；用戏剧术语来说，这里蕴蓄着丰富的"潜台词"。而对潜台词挖掘的正或误、多或寡、深或浅，却与鉴赏、评阅者本身的艺术水平及欣赏时的特定情境有关。

另外，金圣叹又提出了"那辗"一法。"那"即"搓那"，"辗"即"辗开"。金圣叹借他人（陈豫叔）之口说：

> 所贵于那辗者，则气平，气平则心细，心细则眼到。夫人而气平、心细、眼到，则虽一黍之大，必能分本分末；一咳之响，必能辨声、辨音。人之所不睹，彼则瞻瞩之；人之所不存，彼则盘旋之；人之所不悉，彼则入而抉剔、出而敷布之。一刻之景，至彼而可以如年；一尘之空，至彼而可以立国。……然则文章真如云之肤寸而生，无处不有，而人自以气不平、心不细、眼不到，便随地

① 〔绵搭絮〕："恰寻归路，伫立空庭，竹梢风摆，斗柄云横。呀！今夜凄凉有四星，他不瞅人待怎生！"

失之。夫自无行文之法,而但致嫌于题之枯淡窘缩,此真不能不
为豫叔之所大笑也。(《前候》小序)

其大意是反复说明写作要善于抓住貌似细小的事物或种种平凡的生
活侧面,而且要善于条分缕析、拓开思路,在处理细小题材中注意多
侧面的描写,扩大反映面,努力使作品具有较宏富的容量。

五、论“人”

金圣叹《读法》对《西厢记》的人物塑造有其精要的见解。首先
认为“《西厢记》止写得三个人”:双文(莺莺)、张生和红娘,其余人
物都是写三个人时“所忽然应用之家伙”。又认为若更仔细算时,
《西厢记》亦止为写双文一个人,“若使心头无有双文,为何笔下却有
《西厢记》?”

关于人物之间的关系,金圣叹也有自己独到的见解,他以“文字”
与“药”作比喻说:“譬如文字,则双文是题目,张生是文字,红娘是文
字之起承转合。有此许多起承转合,便令题目透出文字,文字透入
题目也。其余如夫人等,算只是文字中间所用‘之乎者也’等字”;
“譬如药,则张生是病,双文是药,红娘是药之炮制。有此许多炮
制,便令药往就病,病来就药也,其余如夫人等,算只是炮制时所用
之姜醋酒蜜等物”。在“续之四”的批语中他还曾以“写花”与“写
酒”作譬:

此譬如写花,决不写到泥,非不知花定不可无泥;写酒,决不
写到壶,非不知酒定不可无壶。……故有时亦写红娘者,此如写
花却写蝴蝶,写酒却写监史也。蝴蝶实非花,而花必得蝴蝶而逾
妙;监史实非酒,而酒必得监史而逾妙;红娘本非张生、莺莺,而

张生、莺莺必得红娘而逾妙。

这些比喻都形象地写出了《西厢记》的人物关系，而对莺莺、张生、红娘这三个主要人物之间的关系说得更清楚：认为莺莺为主、张生为宾、红娘为纽带；而张生、莺莺之间又互为因果；因为全剧中心人物是莺莺，故"写红娘止为写双文，写张生亦止为写双文"。金圣叹认为，写张生异样高才、苦学、豪迈、淳厚而无半点轻狂、奸诈，正可用以衬托莺莺的纯真情感和矜尚人品；而写红娘于《借厢》篇中峻拒张生、于《琴心》篇中过尊双文、于《拷艳》篇中切责夫人，"一片心地中，凛凛侃侃然，曾不可得而少假借者"，也全是在写莺莺。正因如此，他坚决反对把张生写成"少年涎脸"，也坚决把损害红娘品格的文字删除殆净。

又因为莺莺为全剧的核心、灵魂，因而金圣叹删改剧本，在这个人物身上特别下功夫。经过金圣叹的改动，莺莺成了一个天下"至尊贵""至有情""至灵慧""至矜尚"的女子，因而又是一个丰富复杂的人物。为了爱护莺莺，金圣叹把原作中"郑恒"这"两个字"坚决删光，这就是所谓"投鼠忌器"。在金圣叹的笔下，对莺莺内心活动的刻画尤为细腻生动。如《酬简》折中写莺莺赴约，原本作：

〔旦云〕……羞人答答的，怎生去？〔红云〕有甚的羞，到那里只合着眼者。〔红催莺云〕去来、去来，老夫人睡了也。〔旦走科〕

金圣叹则改为：

〔莺莺云〕只是羞人答答的。
〔红云〕谁见来？除却红娘，并无第三个人。

〔红娘催云〕去来！去来！（莺莺不语科）

〔红娘催云〕小姐，没奈何，去来！去来！（莺莺不语，做意科）

〔红娘催云〕小姐，我们去来！去来！（莺莺不语，行又住科）

〔红娘催云〕小姐，又立住怎么？去来！去来！（莺莺不语，行科）

〔红娘云〕我小姐语言虽是强，脚步儿早已行也。

"金改本"此处一变原作较粗率的描写而为精致的刻画。由红娘的"四催"与莺莺的"四不语"中，可以体会到莺莺此刻的复杂而微妙的心理活动；由"做意科""行又住科""行科"的舞台动作指示中，更可以看出莺莺的内心矛盾和思想斗争；而最后由红娘的一句半嘲弄式的话，点明莺莺此时内心动作的主线则是积极向前的。这样的描写，细腻、生动而又较为可信，戏剧动作的发展线索也起伏有节而又有迹可循，因而比原作更富有戏剧性和艺术感染力。《第六才子书》中，这样精妙的细笔加工几乎每折皆是，这也是"金批本"之所以更受人欢迎的一个重要原因。金圣叹还坚决删除《西厢》的第五本，使莺莺成为一个悲剧性格，更为典型地反映出封建社会中妇女不可幸免的悲剧命运。而且，第五本中确有一些有损莺莺形象的文字，也就随着整本的删除而不复存在。

由于金圣叹挖掘出《西厢记》这一喜剧中深蕴的悲剧力量，因而他认为这不是一个一般的才子佳人戏。他"细相其眼法、手法、笔法、墨法"，认为此剧可以"写出普天下万万世无数孤忠老臣满肚皮眼泪来"，"写出普天下万万世无数高才被屈人满肚皮眼泪来"，"写出普天下万万世无数苦心力学人满肚皮眼泪来"。

六、谈"法"

对创作方法和技巧的研究,是我国各类文艺批评著作中一向十分注重的问题。这方面研究成果的不断积累,有利于不断提高创作水平和鉴赏水平,并为学习文艺创作提供了许多切实可行的经验和技法。金圣叹在《第六才子书》中提出的有关戏曲创作的一些具体手法,也是值得注意的。如上文所述人物描写中的衬托方法,金圣叹就曾称之为"烘云托月"法,并形象说明其表现技法及作用。(《惊艳》小序)

《读法》第十七是一段著名的创作方法论:

> 文章最妙,是先觑定阿堵一处,已却于阿堵一处之四面,将笔来左盘右旋,右盘左旋,再不放脱,却不擒住。分明如狮子滚球相似,本只是一个球,却教狮子放出通身解数。一时满棚人看狮子,眼都看花了,狮子却是并没交涉。人眼自射狮子,狮子眼自射球,盖滚者是狮子,而狮子之所以如此滚如彼滚,实都为球也。《左传》《史记》便纯是此一方法,《西厢记》亦纯是此一方法。

此谓之"狮子滚球"法。主张写作应紧紧围绕一个中心,而又广开思路,拓开笔墨,尽情抒写。《读法》又有所谓"目注彼处,手写此处,若有时必欲目注此处,则必手写彼处",详述之则是:"目注此处,却不便写,却去远远处发来,迤逦写到将至时,便且住;却重去远远处更端再发来,再迤逦又写到将至时,便又且住;如是更端数番,皆去远远处发来,迤逦写到将至时即便住,更不复写出目所注处,使人自于文外,瞥然亲见。"这些论述,是对"狮子滚球"法中所谓"左盘右旋,右盘左旋"的一些例话。这是要求作者写作时务必发挥自己的想象力,舒展

有致地展开情节;并且要含蓄地写作,留有余地,耐人寻味,使蕴蓄的意趣具有多面性、广阔性以至不可穷尽性。作为戏剧作法,这里则接触到类似潜台词、戏剧悬念及戏剧节奏等问题。有张有弛,错落有致,这是节奏;"将至时便且住",为了造成悬念;"不复写出目所注处",事实上是留下了潜台词。

金圣叹在《寺惊》一折的小序中还提出"文章作法"三则,主要是有关情节结构的技巧方法问题。

一曰"移堂就树"法。要求创作前文时应注意设下伏线,在写后文时则应注意前后呼应,使全剧成为一个有机的整体。

二曰"月度回廊"法。要求情节构思舒展有度,注意行文的次第,写作时必须"闲闲渐写"而不可"一口便说"。如写张生之见莺莺,经历了瞥见、遥见和亲见的过程;写莺莺对张生的感情发展,也分三步渐渐而来。这与上述《读法》中提出的由远处渐渐写来的主张是相通的。

三曰"羯鼓解秽"法。要求克服剧情沉闷的现象,注意"放死笔,捉活笔",时而加以奇警之笔使作品顿然生辉,如此张弛相间,节奏得宜,便可使"通篇文字,立地焕若神明"。

以上三法,要求戏剧作品乃至各种文学作品必须做到贯串完整、舒展畅达和曲折跌宕。这是金圣叹对情节结构的总要求,故而特别予以强调。其他具体意见尚多,如《后候》折小序中提出的"生"与"扫"、"此来"与"彼来"以及"三渐""三得""二近""三纵""两不得"等写法,涉及作品的开头与结尾、伏笔与过渡、实写与虚写等等许多方法问题,都时有精彩之处,此不一一复述。

七、小结

金圣叹说:"总之,世间妙文,原是天下万世人人心里公共之宝,

决不是此一人自己文集。"（《读法》之七十五）他所评改的《西厢记》
及他自己的批语,可称得上都是这样一种"世间妙文"。

金圣叹的《西厢记》批评,继承了李贽的文艺批评精神,并吸收
了王骥德《西厢记评语十六条》中的一些见解,予以极大的拓开与
发展,呈现出崭新的理论风貌。他细致而又大胆地剖析了《西厢
记》的种种妙处,并通过对该剧本的评论,涉及了有关戏剧创作暨
文学创作的许多理论问题和方法问题。如关于艺术构思、形象创
造、情节结构、细节描写等方面,都有极为精辟的见解、极为细致的
阐述,其中许多见解,今天看起来,仍然感到十分深刻、十分新鲜。
难怪李渔在《闲情偶寄·填词余论》中极口称赞道:"读金圣叹所评
《西厢记》,能令千古才人心死。……自有《西厢》以迄于今四百余
载,推《西厢》为填词第一者,不知几千万人,而能历指其所以为第
一之故者,独出一金圣叹。是作《西厢》者之心,四百余年未死,而
今死矣。不特作《西厢》者之心死,凡千古上下操觚立言者之心,无
不死矣。"

但是,作为一部戏曲批评著作,《第六才子书》不是完美无缺的。
这里姑且不论在思想内容及艺术形式的具体评论中,有不少失误之
处;即从大处而言,金圣叹尚未能着力挖掘《西厢记》作为一部戏曲作
品,其"戏剧性"的特色究在何处。他笔下的精言妙语,大都是关于
"文学性"的,因此与批评小说《水浒传》的着眼点区别不多。李渔在
《填词余论》中也曾不无惋惜地指出:"圣叹之评《西厢》,可谓晰毛辨
发,穷幽晰微,无复有遗议于其间矣。然以予论之,圣叹所评,乃文人
把玩之《西厢》,非优人搬弄之《西厢》也。文字之三昧,圣叹已得之;
优人搬弄之三昧,圣叹犹有待焉。如其至今不死,自撰新词几部,由
浅入深,自生而熟,则又当自火其书而别发一番诠解。甚矣,此道之
难言也!"

李渔所说的"优人搬弄之三昧",只有在他自己的《闲情偶寄》

"词曲部"和"演习部"中才集中地进行研究,试图给予全面解决;那就可以补金圣叹《西厢记》批评之不足了。

第三节　《长生殿》批评

洪昇于 1688 年完成的传奇剧本《长生殿》是我国戏曲史上最杰出的作品之一。它以唐明皇李隆基和贵妃杨玉环之间的感情生活为线索,广阔地展现了多方面的社会矛盾。这个戏自 1688 年问世后,"一时朱门绮席、酒社歌楼,非此曲不奏,缠头为之增价"(徐麟序)。这个剧本的许多精彩段落在昆曲舞台上一直盛演不衰。围绕着这个剧本,作者曾于序及凡例中表示了自己的一些创作观点。当时还有许多文人为该剧作序(有的未及刊印)①,其中也不乏光彩之处。而吴人的评语中更有许多值得介绍的创作见解。

一、洪昇的《自序》与《例言》

洪昇(1645—1704)字昉思,号稗畦,浙江钱塘(今杭州)人。他在《长生殿·自序》中②,说明创作有关唐明皇杨贵妃的传奇的因由原是对白居易的《长恨歌》及元、明间有的戏曲作品如《梧桐雨》《惊鸿记》等表示不满意,因而"断章取义,借天宝遗事,缀成此剧"。所谓"断章",即在"借"事"缀"剧时,删去"史家秽语",而存"诗人忠厚之旨";所谓"取义",即借以表现作者在剧中的寓意:"乐极哀来,垂戒来世。""乐极哀来"亦即是"逞侈心而穷人欲,祸败随之"的意思;

①　为《长生殿》作序的有徐麟、吴人、毛奇龄、汪熷、尤侗、朱襄、朱彝尊、王廷谟等人。参阅章培恒《洪昇年谱》。
②　据章培恒《洪昇年谱》考证,"自序当为洪昇前作《舞霓裳》旧序"。上海古籍出版社 1979 年版。

而"垂戒来世"的，即是劝人"情悔"，因为说到底，"情缘终归虚幻"。

洪昇的这一番自白，深含着色空、情悔等虚无、悲观意蕴，反映出一定的消极情绪。在洪昇的早年所作其他文章如《织锦记·自序》中就有类似思想倾向，晚年所作《扬州梦序》更透露严重的消极虚无思想。作者所阐述的这种思想，在《长生殿》剧本中也是有所表现的，但《长生殿》剧本中有关执着热烈的爱情描写，其力度远胜消极情绪的渗透。因而作者《自序》并未恰如其分地说出剧本的主旨。这或者是作者创作观的矛盾所致，但也不排除另一种可能，即作者实际上是有意识地掩盖剧本的积极一面。因为《自序》中首先肯定了"从来传奇家非言情之文不能擅场"，似乎是表白自己写"情"也只是为顺应"传奇家"的需要。但为了说明自己作品的与众不同及有益无害，他强调了删"秽语"和寓戒意。这其实正是给自己的"情词"打了掩护。而剧本开场的〔满江红〕才真正写出了全剧的主旨：

> 今古情场，问谁个真心到底？但果有精诚不散，终成连理。万里何愁南共北，两心那论生和死。笑人间儿女怅缘悭，无情耳。　感金石，回天地；昭白日，垂青史。看臣忠子孝，总由情至。先圣不曾删郑、卫，吾侪取义翻宫、徵。借太真外传谱新词，情而已。

全剧尾声又写道："旧霓裳，新翻弄，唱与知音心自懂，要使情留万古无穷。"这里清清楚楚是在宣扬"情至"，而且借事谱剧，突出表达了一个"情"字。这个"情"不仅存在于儿女连理之间，也表现在"臣忠子孝"之中。这个"情"可以"感金石，回天地；昭白日，垂青史"。这种思想与汤显祖关于情可"生天生地、生鬼生神"、"生可以死，死可以生"的思想显然有相通之处，与孟称舜所宣扬的"至诚"之情更是直接相承。另洪昇在论及《牡丹亭》时曾说"肯綮在死生之际"，"其

中搜抉灵根,掀翻情窟,能使赫蹄为大块,赋糜为造化,不律为真宰,撰精魂而通变之",此段精彩之论亦可用来作为佐证。〔满江红〕把一种主观的"情"的作用看成是左右个人和社会的一切伦理行为的原动力,而且把它的力量看成是无限巨大、无往不胜的。因而,当有人称《长生殿》是"一部闹热《牡丹亭》"时,洪昇深以为然。总之,作者在此处表现出一种荒谬的极端的主观唯心主义观点。但是,这里却又洋溢着一种积极浪漫主义情绪。这与《自序》中显示的消极情绪显然不同。由《自序》与〔满江红〕之间可以看出作者的思想矛盾,这种矛盾,在许多封建文人的正统诗文和小说、戏曲作品之间同样存在。

洪昇的《长生殿·例言》除了与《自序》所云重合的内容(如"若一涉秽迹,恐妨风教,绝不阑入,览者有以知予之志"云云)外,还有几点说法值得指出。

其一,主张戏剧排场去旧布新。作者自谓作《长生殿》有个"三易其稿"的过程。开始因为"偶感李白之遇"而作《沉香亭》传奇;由于此剧"排场近熟",就"去李白、入李泌辅肃宗中兴"而更名为《舞霓裳》;后又考虑到"情之所钟,在帝王家罕有",于是就选择"帝王家""钗合情缘"这种"罕有"的情节结构,写成《长生殿》。从这个"三易其稿"的过程中,可以说明作者的艺术求新精神是执着的,即使原稿"优伶皆久习之",依然不断修改出新,磨练十余年,作者自谓"乐此不疲",其精神于此可见。

其二,"审音协律,无一字不慎"。洪昇既赞赏《长生殿》是"一部闹热《牡丹亭》"的说法,同时又郑重指出"文采不逮临川,而恪守韵调,罔敢稍逾越",言中之意是文采不及《牡丹亭》而音律则胜之("文采不逮",若用来指通俗"本色",则并非缺点),这是符合事实的。《长生殿》的语言本色和严守音律这两点,向来为曲家所赞赏。吴人在序文中已指出:"昉思句精字研,罔不谐叶,爱文者喜其词,知音者赏其律。"《长生殿》之所以能成为昆剧的传家戏,剧本具有本色、当

行这一优点是一个重要原因。近人吴梅在《长生殿传奇斠律》一文中指出："昉思守法之细，非云亭山人孔尚任所可及。"王季烈《螾庐曲谈》中也说洪昇"能恪守韵调，无一字一句逾越，为近代曲家第一"。洪昇在这方面的努力，也可从徐麟（灵昭）所写的剧本眉批中看出。若广而言之，作者对戏曲演唱效果的追求，不仅表现在音律上，还表现在戏曲排场的许多方面，如王季烈在《螾庐曲谈》中所指出的，"其选择宫调，分配角色，布置剧情，务令离合悲欢，错综参伍。搬演无虑劳逸不均，观听者觉层出不穷之妙，自来传奇排场之胜无过于此"。

其三，"义取崇雅，情在写真"。所谓"崇雅"，即格调要高，反对以低级趣味取悦于众。作者批评有些演出增加虢国承宠、杨妃忿争一段戏，"作三家村妇丑态，既失蕴藉，尤不耐观"。所谓"写真"，大略是符合历史真实和生活真实的意思，反对排场"情事乖违"，即反对失去戏剧情境的特定要求；尤其反对"荒唐"，即反对离开剧本的历史规定性而任意追求剧场的热闹花哨。

二、吴人的批语

据洪昇《例言》称，吴人曾评点他早年所作的《闹高唐》《孝节坊》诸剧；《长生殿》行世后，为了防止搬演时妄加节改，吴人又效冯梦龙删改戏曲的办法将《长生殿》更定为二十八折。洪昇认为他的删改"确当不易"。吴人还以眉批方式对《长生殿》全剧进行仔细的批点，洪昇认为这些评语多能揭示作者本人"意所涵蕴者"。

吴人在《长生殿》序言中曾指出，该剧有这样一些特点："芟其秽嫚，增益仙缘"，"为词场一新耳目"，"爱文者喜其词，知音者赏其律"，"虽传情艳，而其间本之温厚，不忘劝惩"。如果循着这个纲去读吴人的批语，虽只见碎玉颗颗，实知有线索可穿。以下择其要者漫予评议。

1. "无中生有"

《尸解》出"魂旦"杨玉环唱〔梁州令〕："风前荡漾影难留,叹前路谁投？死生离别两悠悠。人不见,情未了,恨无休。"念〔如梦令〕："绝代风流已尽,薄命不须重恨,'情'字怎消磨,一点嵌牢方寸。闲趁、闲趁,残月晓风谁问？"眉批云：

> 此折描写情种愁魂,能于无中生有。太白仙才,长吉鬼才,殆欲兼之。

因为"游魂不能自主",所以"浑与梦境一般"。场上景物则"心思所到,随处忽现旧景,皆是幻化,非真境也,场上铺设,俱从参悟得来"。批语又说："魂气所之,随风而上,最难形似,此真画风手也。"(《哭像》)无中生有的基础则是一个"情"字,批语说："形神离隔,有此一段缠绵,是黠是痴,无非妙理。"(《冥追》)"无中生有"说是对剧本大胆想象虚构的浪漫主义手法的肯定与赏识。

2. "人定胜天"

全剧最末《重圆》出的批语殊多,如云：

> 积业未除,所重在悔。既能知悔,则忘情者自得逍遥,有情者亦谐夙愿。观剧内二番玉敕,可得人定胜天之理。

此处"人定胜天",实则"情定胜天";而且情与理通："无情者欲其有情,有情者欲其忘情。情之根性者,理也,不可无;情之纵理者,欲也,不可有。"洪昇另一友人王廷谟序《长生殿》也说："多情而出于性,殆将有悟于道耶？……昉思其深情而将至忘情,以悟情之即性即道耶？"这些见解,与汤显祖沟通艺术与道学、情与道心的理论有相似之处。

3. "以讽为上"

《献发》出评语不仅点出剧本所写贵妃遭遣时的复杂心理，而且在意义上还常作更多的联想。如说："红颜未落，情爱先移，必有所以致者……非独男女之欢为然也，孤忠悻悻，馋口嚣嚣，皆是有以致之，故孔圣论谏，以讽为上。"同出写到贵妃"抚躬自悼，掩袂徒嗟"时，评语说："从来废嫔、弃妇、迁客、逐臣，同一涕泪。"又说："大凡佞幸之人，当失意依恋时，与忠爱者无别，惟公私不同耳。"批语作者连续作此感慨之言，应有深心蕴蓄。《骂贼》出还明确提出"可兴可观"：

> 此折大有关系。雷海青琵琶遂可与高渐离击筑并传。尝叹世间真忠义不易多有，惟优孟衣冠妆演古人，凛然生气如在。若此折使人可兴可观，可以廉顽立懦。世有议是剧为劝淫者，正未识旁见侧出之意耳。

批语认为"满朝旧臣，甘心降顺，而一乐人独矢捐躯，烈性足千古矣……览者必于此等处着眼，方不失作者苦心"。像这样努力挖掘作品内涵的积极意义，正是批语的可取之处。但批语有时却强调了有关"情悔"的观点，如《冥追》出说："未见魂灵受苦，犹抱一腔怨恨，及后见国忠形状，惟有颇首忏悔矣。常人于风月之下，无所不为，一值阴雨雷霆，悚然生畏，亦是此意。"这种提示的消极性就相当突出了。

4. 经纬巧织

批语认为《长生殿》全剧结构严密，而剧中"钗盒定情""长生盟誓"是两大关节（见《寄情》出的批语），指出全剧是"以钗盒为经，以盟言为纬"，巧织而成。《重圆》出批语说：

> 钗盒自定情后凡六见：翠阁交收，固宠也；马嵬殉葬，志恨

也;墓门夜玩,写怨也;仙山携带,守情也;璇宫呈示,求缘也;道士寄将,征信也;至此重圆结案。大抵此剧以钗盒为经,盟言为纬,而借织女之机梭以织成之。呜呼,巧矣!

批语指出,《长生殿》不仅全剧巧织,即使每出戏的内外组织,也能线索连贯,有条不紊,如《褉游》出批语说:

> 此折高力士、安禄山、王孙公子、三国夫人、杨国忠、村姑丑女,杂沓上下,几如满地散钱,而以春游贯之,线索自相牵缀。尤妙在措注三国夫人,一意转折。先从高、安白中引出三国、王孙公子,首曲亦然;次曲三国登场;三曲禄山窥探;四曲国忠嗔阻;五曲村姬辈寻拾簪履,总为三国形容佚丽;六曲三国再见;结尾又归重虢国。起下《傍讶》《幸恩》诸折,虽满纸春光撩乱,而渲花染柳,分晰不爽,真觉笔有化工。

批语还在多处赞赏剧本"章法缜密,断而不乱"(《褉游》)、"章法井然"(《情悔》)、"文心细密"(《私祭》)、"处处有针线"(《私祭》)、"文心极其驰荡"(《献发》)等,此不缕述。

5. 妙在含蓄

这里是指人物描写。批语十分注意从挖掘"潜台词"入手,从而捕捉人物的灵魂。如《褉游》出写到安禄山策马窥视三国夫人,与杨国忠打照面,就回马急下,接着写道:

> 从(从人):小的方才见一人骑马乱撞过来,向前拦阻。
> 副净(杨国忠):(笑介)那去的是安禄山,怎么见了下官,就疾忙躲避了?(作沉吟介)三位夫人的车儿在那里?

从：就在前面。

副净：呀，安禄山那厮，怎敢这般无礼！

杨国忠在此处忽笑忽颦的心理依据是什么呢？批语说：

> 国忠初见禄山，犹疑其畏己回避也，故尔笑问。及知从三国
> 夫人车前来，不觉怒发。一颦一笑，声色毕现，妙处正在含蓄。

这种细致的心理分析，精妙贴切，给人启发。批语有时却又从大处落笔来分析剧中人物，如《哭像》"杨妃三变"一说，就很有见地：

> 杨妃凡三变：马嵬以前，人也；冥追以后，鬼也；尸解以后，
> 仙也。而神仙人鬼之中，以刻象杂之，又作一变。假假真真，使
> 观者神迷目乱。

以上两例，或从大处或从微处，揭示人物性格线及其变化节奏，努力挖掘剧本的言外之意。

　　6. "侧写映衬"

　　徐麟在《长生殿·序》中曾指出，该剧"或用虚笔，或用反笔，或用侧笔、闲笔，错落出之"。吴人批语也常提及多种笔法，点出最多的是"侧笔"。《禊游》出批语说：

> 行文之妙，更在用侧笔衬写。如以游人盛丽映出明皇、贵妃
> 之纵佚；以遗钿、坠舄映出三国夫人之奢淫；并禄山之无状、国忠
> 之荡检，皆于虚处传神。观者当思其经营惨淡，莫徒赏绝妙好
> 辞也。

又《窥浴》出批语说：

> 华清赐浴一事，不写则为挂漏，写则大难着笔。作者于册立时点明，此复用旁笔映衬，而写明皇同浴，永、念窃窥，以避汉成故事。真穷妍尽态之文。

《春睡》出评语则说："闲谈中写出关目，曲家解此者，惟玉茗与稗畦耳。"

7."排场新幻"

"新"指脱尽旧套，别出新裁；"幻"指大胆想象，浪漫主义手法。"新幻"二字点出了《长生殿》戏剧排场的特点。当然，剧本的"幻"中带有相当浓重的消极成分，如迷信色彩等。批语能指出其"新幻"特点，却未能辨识其是非。如《尸解》出批语：

> 人，昼则魂附于形；夜则魂自能变物，所以成梦；死则形败而魂有灵，是鬼也。魂复于形则重生，形化于魂为尸解。理本平常，而从来无演及此者，遂觉排场新幻，使人警动。

8."本色当行"

批语也指出《长生殿》语言的本色、当行处。其所指主要观点有二。一是指通俗风趣的语言，如《襖游》出民间群众合唱〔锦花香〕（"妆扮新，添淹润，身段村，乔丰韵。更堪怜芳草沾裙，野花堆鬓。"），批语特于此处云："每曲中皆有各种本色语。"二是指全曲纯朴浑成、不事雕琢的语言，如《刺逆》出〔二犯江儿水〕及〔前腔〕（"阴森夹道、行不尽阴森夹道……"及"潜身行到、悄不觉潜身行到……"）处批语云：

　　昔尝与客论作曲，须令人无从下圈点处，方是本色当行。如此二曲，真古朴极矣。

这种观点，是对明后期本色派观点的直接继承。

　　9. 注重搬演

　　这是《长生殿》剧作非常突出的优点。批语也体现了这一点。如《侦报》出批语指出：

　　此折写禄山反形渐露，子仪先事而筹，以为收京张本，且于前后四折生旦戏中以此间之，便于爨色搬演。

有时，批语还提醒演员注意剧本科介的"细细传神"，不可潦草过场（《尸解》批语）。有时甚至记录了演出经验，以供参考，如《偷曲》〔应时明近·前腔〕处批语云：

　　闻姑苏叶氏家乐演此，红墙外加垂柳掩映湖石一块，李坐吹笛，一面用笔写记，点染极工，又将下〔画眉儿〕三曲谱入"细十番"中，见是新乐，更佳。

　　10. 比较分析

　　《长生殿》问世后，即有人把它比作"一部闹热《牡丹亭》"（《例言》），有人说该剧可以"并驾仁甫，俯视赤水（屠隆）"（徐麟序），有人曾设问："昉思其耐庵后身耶？实甫、临川后身耶？"（王廷谟序）可见比较早已存在。吴人在序文中就已指出："其词之工，与《西厢》《琵琶》相掩映矣。"批语中的这类文字则更有多处。批语曾引赵执信（秋谷）对《长生殿》进行比较评论：

青州赵秋谷尝评：此篇实胜国所无也，清远（汤显祖）时凿，
海浮（冯惟敏）偶粗，余子鹿鹿，不足比数，二甫（王实甫、白仁
甫）之间，岂虚誉哉。今读之，真足追比王、白（即"二甫"）。附
载此语，叹其知言。（《弹词》批语）

批语也特别注意把此剧与《牡丹亭》作比较，如说：

此剧月宫重圆与《牡丹亭》朝门重合，俱是千古奇特事，合于
曲内表而出之。（《重圆》批语）
临川《冥判》，纯是驾虚罗列，未有此折语语撼实。如游丝百
丈，独袅晴空然？工力亦相当。（《觅魂》批语）
此与《牡丹亭》祭杜丽娘同用一调，又以供牡丹与供残梅故
相犯，而绝无一字一意雷同。二曲皆须加赠板细唱。场上演法
亦迥异。（《私祭》批语）

以上三段，或从剧情、或从曲词、或从曲调进行比较，或指出其同处
（"俱是千古奇特事"），或指出其异处（"驾虚"与"撼实"），或指出其
同中异（"用一调"而"无雷同"等），言虽简，但富于启发性。

综上所述，吴人的批语，精彩处比比皆是，是古代各种戏曲评点
中成就较高的一种。吴人评点《长生殿》的优点首先在于从剧本总体
着眼进行多侧面的剖析，若把各条批语排列起来，不仅是部可观的剧
评，也可以说是一部戏曲创作理论。其优点还在于围绕着戏剧特征
进行评论，克服清初戏曲评论中那种八股文批点式的陈规俗套。另
一个优点是：新见迭出，常言人所未言。

第四节　孔尚任与《桃花扇》批评

一、孔尚任及其戏曲批评

孔尚任（1648—1718）字聘之、季重，号东塘，自称云亭山人，别署岸堂主人，曲阜（今属山东）人。孔子六十四世孙。生活在明末清初至清王朝政权逐渐巩固的时代。少时读书曲阜县北石门山中，即博采遗闻，准备写一本反映南明兴亡的戏剧。康熙南巡至曲阜时，孔尚任应召讲经，颇受赏识。曾任国子监博士、户部员外郎等职。在任职期间，搜集了不少野史遗闻，访问明季遗老，对南明弘光王朝覆亡经过有较多切身感受，遂作《桃花扇》传奇，通过名士侯方域和名妓李香君的悲欢离合之情，寄托了兴亡之感，深刻地反映和揭露了当时的社会矛盾和政治斗争。剧本经过十余年努力，三易稿而成。当时北京清宫内廷与著名昆曲班竞相演唱。不久，孔尚任罢官返归乡里。在整理、创作《桃花扇》的同时，他与好友顾彩（字天石，别号梦鹤居士）合著传奇《小忽雷》。著作另有诗文集《湖海诗集》《岸堂文集》等。

在孔尚任的诗文集中可以看出，他对于书画、诗文的欣赏与创作都曾发表了很有价值的见解。特别是诗论部分，更显光彩。他主张诗以言性情，他说："性情者，真也。"（《倚青轩集序》）并说："夫所谓诗者，欲得性情之正，一有委曲徇俗之意，其大旨已失。"（《城东草堂诗·序》）在《长留集·序》中还有一段话特别值得注意："此诗真，无一皮毛语；此诗新，无一窠臼调；此诗雅，无一粗鄙声；此诗清，无一饾饤字；此诗趣，无一板腐气。"这里对作诗所提倡的"真""新""雅""清""趣"诸项，在他的作曲论中也有所体现。他特别重视可歌可被之管弦的诗词，他把古三百篇、汉魏乐府、唐诗、宋词、元曲，都称为

"乐",认为"情生于文,而声即生于情;凡不能入歌者,皆无情之文也"(《蘅皋词·序》)。因此可以说,孔尚任的诗论重在"声""情",这与他对乐律和曲学的研究,对戏曲创作的成就,是紧密相关的。

孔尚任对于戏剧有许多独到的见解,见于《桃花扇》所附"小引""小识""本末""凡例""纲领"等文字中。另外,《桃花扇》每出的眉批、总批中也有丰富的理论知识,前人曾认为这些批语是孔尚任自己的手笔(参见《荀学斋日记》),这是可信的;孔尚任本人则曾说这些批语"忖度予心,百不失一"(《本末》)。剧中副末——老赞礼的道白也值得注意。《桃花扇》"试一出"批语说"老赞礼者,云亭山人之伯氏",梁启超《论桃花扇》则说"老赞礼,云亭自谓也"。不管"老赞礼"的生活原型是谁,作为这个剧中的角色,他已是作者的化身,他作为作者的代言人,常常直陈作者的用心。以下的分析以《凡例》等为主要材料,兼及批语和剧中"老赞礼"的道白。

二、《桃花扇·小引》——传奇简论

《小引》系二百多字的短文,但表达了作者对传奇的总看法。首先认为传奇具有高度综合性的特点。不仅对文学即语言艺术的各门如"诗赋、词曲、四六、小说家"等"无体不备",而且,在塑造具体人物形象和景物实体方面则兼为"画苑"。由于戏曲的高度综合性,因而就具有多方面的优越性和重要的意义,"其旨趣实本于三百篇,而义则春秋,用笔行文,又'左''国''太史公'也。于以警世易俗,赞圣道而辅王化,最近且切"。

那末,戏曲"警世易俗"等意义是如何获得的呢?孔尚任认为这是通过"场上歌舞,局外指点",即表演者与观赏者同时的感受,"不独令观者感慨涕零,亦可惩创人心,为末世之一救"。孔尚任在此处强调了戏剧的认识作用与教化作用,这是与《桃花扇》的创作动机有

关的。孔尚任作《桃花扇》传奇最能体现这种创作精神，许多眉批还特地指出作者所寄托的感慨，如《抚兵》出眉批说："有名无实，有兵无饷，是明末大弊。"《拜坛》出眉批说："私君、私臣，私恩、私仇，南朝无一非私，焉得不亡！"

《小引》还简叙了《桃花扇》的创作经过："博采遗闻，入之声律，一句一字，抉心呕成。"如果把这四句话看作是他对戏曲创作的基本要求，也是合适的。

《小引》最后感叹《桃花扇》传奇不为时人所理解，"每抚胸浩叹，几欲付之一火"，但又坚信天下之大，后世之远，是会有"识焦桐"之蔡中郎的。事实上，这也是说，戏曲创作不必随波逐流或赶时尚，而应有深远的目的。

在作了《小引》后，作者又作了《小识》一文，这是对《小引》的补充。主要说明传奇必须传奇事，但所传之"奇事"不一定要有巨大的表面意义，重要的是视其是否具有深远的内蕴意义。如"桃花扇"本事系"事之鄙""事之细""事之轻""事之猥亵而不足道者"；但是，"帝基不存，权奸安在？惟美人之血痕，扇面之桃花，啧啧在口，历历在目"。作者以此来说明，像"桃花扇"这样似乎"不足道"的事，却正是"事之不奇而奇、不必传而可传者"。作者在《本末》中说得更明白，"桃花扇""其事新奇可传"，而且可以寄托深刻的寓意，即所谓"南朝兴亡，遂系之桃花扇底"，亦即《先声》出"副末"老赞礼所说的，这是"借离合之情，写兴亡之感"。《寄扇》出的总批对此也有较具体的揭示："借血点作桃花，千古新奇之事。既新矣、奇矣，安得不传？既传矣，遂将离合兴亡之故，付于鲜血数点中。闻'桃花扇'之名者，羡其最艳、最韵，而不知其最伤心、最惨目也。"作者在《小识》最后很有信心地宣称："人面耶？桃花耶？虽历千百春，艳红相映，问种桃之道士，且不知归何处矣。"这里是借刘禹锡的诗意说明：作者的生命虽然有限，但他的作品却是可以长远流传的。

三、《桃花扇·凡例》——传奇创作论

《凡例》十六条,是孔尚任创作《桃花扇》的经验总结。每条都有一些独到的见解,其中最有启发性有如下几项。

《凡例》一:"剧名《桃花扇》,则桃花扇譬则珠也,作《桃花扇》之笔譬则龙也。穿云入雾,或正或侧,而龙睛龙爪,总不离乎珠。观者当用巨眼。"孔尚任把桃花扇比作珠,把笔法比作龙,他主张"龙不离珠",就是主张笔法多变而不离中心意思。这种主张犹如金圣叹在《读第六才子书西厢记法》中所说的"狮子滚球"法。洪昇在评吕熊的《仙女外史》时亦有"龙之戏珠,狮之滚球"的提法①。作为侯、李爱情的信物和悲欢离合的象征,这把扇子在舞台上出现八次,由洁白宫扇到溅上鲜血,由笔点桃花到最后撕碎掷地,每次都有特定的意义。由于整个跌宕起伏的剧情都围绕着一个"点"而展开,使"离合""兴亡"变幻莫测而始终有条不紊。因而,这也是纲举目张之法。

《凡例》二:"朝政得失,文人聚散,皆确考时地,全无假借。至于儿女钟情,宾客解嘲,虽稍有点染,亦非乌有子虚之比。"要求历史剧不可违背历史事实,亦即所谓"实事实人,有凭有据"(《先声》老赞礼语);但是在情节构思和细节描写时,还是应有所"点染",亦即所谓"世事含糊八九件,人情遮盖两三分"(《孤吟》老赞礼语)。这是主张"确考"与"点染"的结合,既要谨守史实,又要发挥作家的艺术主动性,创造得更真实、更生动、更丰富。孔尚任实则主张大实而小虚,史迹实而情趣虚。《桃花扇》求实处,做到事事皆"确考时地",并专附《考据》一章,指出材料出处;但"香姬面血溅扇,杨龙友以画笔点之"等关键性情节却"不见诸别籍"(《本末》),剧中所写当属"点染"而

① 《女仙外史》第二十八回批语:"昉思曰:……《外史》节节相生,脉脉相贯,若龙之戏珠,狮之滚球,上下左右,周回旋折,其珠与球之灵活,乃龙与狮之精神气力所注耳。是故看书者须睹全局,方识得作者通身手眼。"转引自《洪昇年谱》。

成。所以作者虽自称事"盖实录也"（《本末》），但事实并不如此，其密友顾彩在序文中则已明确指出"事有不必尽实录者"，并视作是"太虚浮云，空中楼阁"。这就说明戏曲创作还是离不开虚构的。孔尚任强调了考实的一面，这是针对当时剧坛充斥荒唐古怪剧本的现状，给予有力一击，因而具有其特殊的意义。《孤吟》出老赞礼下场诗说"当年真是戏，今日戏如真"，"如真"二字，正是孔尚任笔下历史真实与艺术真实相统一的写照。

《凡例》三："排场有起伏转折，俱独辟境界；突如而来，倏然而去，令观者不能预拟其局面。凡局面可拟者，即厌套也。"这一条重点讲脱去旧套，独辟新境，犹如李渔曲话提出的"脱窠臼"的主张。戏剧中的大小"悬念""突转"和"惊奇"处，都"令观者不能预拟其局面"。如《侦戏》出眉批，"不谱鸡鸣埭听曲谩骂之状，而谱石巢园侦戏喜怒之情"，从家人的禀报中写出鸡鸣埭演《燕子笺》的情状。家人两次报喜情，最后点破谩骂之状，眉批称此为两用"拽弓令满法"，而最后为"放弦法"，其实是一种"悬念"与"突转"的手法。又如《哭主》出，左良玉设宴场面大事渲染，忽塘报人报崇祯缢死煤山，眉批说："满心快意之时，风雷雨雹横空而下，令人惊魂悸魄，不知所云"；总批也说："正满心快意，忽惊魂悸魄——文章变幻，与气运盘旋。"这正是"突如而来，倏然而去"。再如《题画》出，写侯朝宗访媚香楼时心忙意乱，步急目迷，产生种种错觉和想象，最后才知"物是人非，情事不堪"。眉批说："以为必然矣，而有必不然者，天下事真难料也。"这正是"令观者不能预拟其局面"。另《草檄》出总批还点明，一些剧中人物的出入安排，也常有惊人之处："写昆生突如而来，写敬亭倏然而去，俱如战国先秦时人，须眉精神，忽忽惊人，奇笔也。"

如果说情节结构力求"起伏转折"是《桃花扇》的一个创作特点，那末，"独辟境界"则不仅是该剧创作特点，而且是该剧《凡例》的理论特色；因为《凡例》的十六条，条条都在说明剧中的一些新作法。如

主张"每出脉络联贯",而不像旧剧那样"东拽西牵"(第四条);"词必新警,不袭人牙后一字"(第六条);所用典故,"化腐为新,易板为活"(第十条);即使是上下场诗,也有意革去用"旧句""俗句""集唐"的时尚滥套,而"创为新诗"(第十五条)。特别是在最后一条中明确提出"脱去离合悲欢之熟径"。《桃花扇》在结构上的许多尝试,历来为人称道,而剧本结尾脱去生旦当场团圆的传奇习套,创造一个意深境远的悲剧性结局,深深地感动了历代的读者、观者,而且对戏曲创作的发展产生了一定的影响。

关于曲词创作,《凡例》中有三点值得注意。一是主张"凡胸中情不可说,眼前景不能见者,则借词曲以咏之"(第七条),这种抒情状景,以无作有,正言出了戏曲的"写意性"特点。二是要求"制曲必有旨趣","列之案头,歌之场上,可感可兴"(第八条),实则要求曲词富有文学性和音乐性,真正产生动人的艺术力量。三是要求"全以词意明亮为主(第九条)",而不能以合律而害词意。

关于人物刻画,《凡例》的主张是通过对外部动作的明确规定("细为界出"),使人物"须眉毕现","勃勃欲生",使之"面目精神,跳跃纸上"而"引人入胜"(第十三条)。《凡例》还指出不应光从脸谱上去看待人物,而要真正认识角色的内心世界:"洁面花面,若人之妍媸然,当赏识于牝牡骊黄之外。"(第十四条)

总之,《凡例》是作者的艺术追求和创作实践的艺术结晶,因而颇多新见,非老生常谈者可比。但《凡例》中有些主张是否适当,还是值得商榷的,如把全剧的结构定得十分对称和谐,而且每一出的长短也十分均衡整齐,这一种文字结构上的形式主义,是脱离舞台艺术实践的"闭门造车",这对于创造生动活泼的舞台节奏不仅无利,甚至是有害的。另如明确提出"宁不通俗,不肯伤雅,颇得风人之旨",这似乎是把舞台语言混同于书面语言,这种创作追求对演出效果是不利的。事实上《桃花扇》的语言就有偏于典雅之嫌。该剧的舞台生命力远不

如《长生殿》,是不无原因的。

四、《桃花扇》批语——戏曲创作技法散论

《桃花扇》各出眉批、总批体现了剧本作者孔尚任对戏曲创作技巧的作法和想法,这些批语在古代戏曲批评中较为突出,有的还很精彩。以下略举数端。

1. 关于格局

批语中着重指出格局须新,切忌落套。如"试一出"《先声》的总评就指出:"首一折《先声》与末一折《余韵》相配,从古传奇,有如此开场否? 然可一不可再也。古今妙语,皆被俗口说坏;古今奇文,皆被庸笔学坏。"第一出《听稗》的第一条眉批又指出:"风流蕴藉,全无开场庸套,压倒古今。"其他如《守楼》出总评说:"传奇中多有错娶,亦属厌套;此折错娶,却是新文。"又如上文提到的"拽弓令满法"等,都反复指出创造新格局的好处。在格局上,批语又指出求细密。如《却奁》出总评提出"结穴":"秀才之打也,公子之骂也,皆于此折结穴。侯郎之去也,香君之守也,皆于此折生隙。五官咸凑,百节不松,文章关折也。"在《闹榭》出总评中提出"关纽"一词,称其"匠心精细,神工鬼斧"。在《辞院》总评中又提出:"左右奇偶,男女贤奸,皆会此折。离合之情,于此折尽矣,而未尽也;兴亡之感,于此折动矣,而未动也。承上启下,又一关纽。"

批语还指出《桃花扇》特有的呼应与均衡感,谓之"对峙法"(或作"对待法")。第二出总评就提出这一作法,在全剧转折的重要关头,即该传奇第八、十、十一等出总评中更反复指出这一处理方法。第八出《闹榭》总评说:"未定情之先在卞家翠楼,既合欢之后在丁家水榭,俱有柳、苏,一有龙友、贞娘,一有定生、次尾,而卞、丁两主人俱不出:此天然对峙法也。"第十出《修札》总评说:"此一折敬亭欲为朝

宗说平话,龙友来报南宁之变,后一折昆山欲为香君演新腔,龙友来报阮胡之诬:皆天然对峙之文。"第十一出《投辕》总评又一次指出:"此《投辕》一折与《草檄》一折对看者。《投辕》是柳见宁南,《草檄》是苏见宁南,俱被捉获而谒见不同:是对峙法,又是变换法。"类似总评,尚有数处。"对峙法"实即均衡而有变化的结构和戏剧节奏。

2. 关于人物塑造

其一是强调曲白与人物性格的关系。如说:"此问彼答,左呼右应,各有寒温,各有心情。"(《逢舟》总评)所谓"各有寒温,各有心情",即要求在同一戏剧场面中,写出各个角色的不同心境与不同情感。批语认为"曲白温柔艳冶,设色点染,恰与香君相称"(《传歌》总批);"曲白爽口快目,极舌辩滑稽之致"(《投辕》总批),则与柳敬亭相称。在对比老赞礼和阮大铖的悄悄上场——前者的"暗"上和后者的"混"上——后指出,"老赞礼如此出场,其犹龙乎","阮胡子如此出场,其如鬼乎"(《哄丁》眉批)。又在比较了两个敌对军队的统帅左良玉、黄得功的描写后指出:"摹写左、黄二帅,各人心事、各人身分、各人见解,丝毫不同而皆无伤人情,不碍天理。是何等笔墨,真可为造化在手矣。"(《截矶》总批)这种比较又进了一层,两个心理活动"丝毫不同"的敌军统帅却又"皆"不碍情理。这里已不仅是指出了两个人物的不同特征,这是并不困难的;这里的意义在于它指出这么一点:现实的社会现象和人物行动多么复杂,有成就的作家是不会简单化地对待的。

其二是强调结构与人物的关系。如说:"上本之末皆写草创争斗之状,下本之首皆写偷安宴游之情。争斗则朝宗分其忧,宴游则香君罹其苦。一生一旦,为全本纲领,而南朝之治乱系焉。香君一生,谁合之?谁离之?谁害之?谁救之?作好作恶者,皆龙友也。昔贤云:善且不为,而况乎恶。龙友多事,殊不可解。传中不即不离,能写其

神。"(《媚座》总批)这段批语合理地指出了生、旦两人的命运是与整个南朝政局休戚相关的,因而,人物的戏剧动作就与全剧的情节结构密不可分而成了"全本纲领"。这里还别具慧眼地指出杨龙友此人的"多事"而复杂的性格,成了主角命运发展变化的催化剂,因而在剧本结构中具有特殊的纽带作用。传奇中塑造的这一个老于世故而又颇有文名的政客形象,深刻地反映了那个动荡不稳、政局多变的社会环境对热衷于功名富贵的封建文人的特殊影响。传奇中的杨龙友,为他独特的社会生活铸成为一个内心活动特殊复杂的人物,总批这里指出其之所以"多事"是"殊不可解",这正是剧本描写的"不即不离"的艺术效果。但在另一处批语却又挑明了,"龙友与香君,恨浅而爱深,故救其命而幽其身,此间分寸,熟读乃知"(《骂筵》眉批)。批语揭示了杨龙友对香君"恨浅而爱深"的感情基调,这是其慧眼所在,至于批语尚未揭示的杨龙友这种特殊情感的由来,剧本本身已经告诉读者:杨龙友是一个与秦淮歌楼保持很深关系的风流才子,又是一个长期混迹于名利场的官僚文士,这就是他的感情和心理行为的根据。由于剧本掌握了"恨浅而爱深"这一分寸,并表现得十分含蓄,所以非轻易可知。杨龙友的"恨浅而爱深",他对香君的命运殊多关注以至"多事"这种"合之""离之""害之""救之"的"作好作恶",影响了香君命运的变化,又从而使全剧的情节增加了许多波浪,使剧本结构增生了转折。

3. 关于传奇的结尾

批语充分肯定了《桃花扇》传奇不同凡响的结尾的成就。第四十出《入道》总批云:

> 离合之情,兴亡之感,融洽一处,细细归结。最散最整,最幻最实,最曲迂最直截。此灵山一会,是人天大道场。而观者必使

生旦同堂拜舞乃为团圆,何其小家子样也。

这段批语指出《桃花扇》生旦的结局处理有几点好处:其一是"离合"与"兴亡"终于"融洽""归结"于"灵山一会";其二是富于哲理、饱含辩证关系,即所谓"最散最整"云云;其三是一反生旦当场团圆的陈旧程式,这是一种创新的大手笔,非那种"小家子样"的团圆俗套可比。

《桃花扇》的结尾还有一个特点,就是又有一个"续四十出",题为"余韵"。眉批认为这是"乾坤寂然矣,而秋波再转,余韵铿锵","别有天地矣"。此出总批云:

> 水外有水,山外有山,《桃花扇》曲完矣,《桃花扇》意不尽也。思其意者,一日以至千万年不能仿佛其妙。曲云,曲云,笙歌云乎哉! 科白云乎哉!

批语此处把曲完而意不尽作为一种戏曲创作中的更高境界提出来,这不仅是揭示了《桃花扇》的一种特色与成就,也是试图为戏曲创作开拓一个新的天地。

第五节　清初曲论新潮

清代前期的戏剧研究十分活跃,有关戏剧理论批评的著作相继涌现,其盛况足以与明代后期媲美。除了以上已经述评的几位戏曲批评大家和几部戏剧学巨著外,还有一批引人注目的专著专论,其中如李玉、丁耀亢、黄周星、尤侗、刘廷玑、毛声山、黄图珌等人的理论批评成果都很有影响,而且各自提出一些有价值的问题,或解决了一些理论及实际问题。百家之说,与诸名家相呼应,形成一股新的颇具声

势的潮流。

一、李玉及其《南音三籁·序言》

李玉（1602 前后—1671 后）字玄玉，号苏门啸侣、一笠庵主人，吴县（今属江苏苏州）人，是明末清初杰出的戏曲作家。吴伟业在《北词广正谱·序》中说："李子玄玉，好奇学古之士也。其才足以上下千载，其学足以囊括艺林。而连厄于有司，晚几得之，仍中副车。甲申以后，绝意仕进，以十郎之才调，效耆卿之填词，所著传奇数十种，即当场歌呼笑骂，以寓显微阐幽之旨。"相传作有传奇四十余种，其中著名的有《一捧雪》《人兽关》《永团圆》《占花魁》（合称"一人永占"），《清忠谱》、《万民安》、《千忠戮》（又名《千钟禄》）等。对当时的政治斗争和社会动乱的反映，是李玉部分戏曲作品的重要特色，他的作品"颖资巧思，善于布景"，"脱落皮毛，掀翻窠臼"（《墨憨斋重订〈永团圆〉传奇·序》），而且通俗易懂，戏剧性强，最利于舞台演出。当时活动在苏州一带的戏曲作家毕魏、朱素臣、朱佐朝、叶稚斐、张大复（心其）等与李玉一起，形成一个创作观相似、作品风格相近的创作流派，有人称之为"苏州派"。李玉又曾编订《北词广正谱》，这是研究北曲曲律的重要著作。

从李玉的戏曲作品中可以看出，他特别注重创作的现实意义，把戏曲作为抗暴锄奸、惩创人心的工具。如他在《人兽关》的终场诗中云："关分人兽事编新，描出须眉宛似真。笔底锋芒严斧钺，当场愧杀负心人。"故而他的戏曲选材往往注意现实性，并接触到封建文人未敢涉笔的当代群众斗争事件。他的这种创作精神更鲜明地表现在《清忠谱》开场词〔满江红〕中：

　　珰焰烧天，正亘古忠良灰劫。看几许骄骢嘶断，杜鹃啼血。

一点忠魂天日惨，五人义气风雷掣。溯从前词曲少全篇，歌声咽。　思往事，心欲裂；挑残史，神为越。写孤忠纸上，唾壶敲缺。一传词坛标赤帜，千秋大节歌白雪。更锄奸律吕作阳秋，锋如铁。

如上所述，李玉愿以笔为兵，讨伐奸佞，伸明正义，这使他的作品具有鲜明的战斗性。但他又有浓重的封建正统思想，因而有时就宣传了封建的节义观。

李玉对戏剧学的一个重要贡献，就是编订了《北词广正谱》，这个曲谱是有关北曲的最为精审的谱律著作。李玉的曲律观点又见于他晚年为凌濛初编《南音三籁》所作的序言中。他说：

延及嘉、隆间，枝山、伯虎、虚舟、伯龙诸大才人，吟咏连篇，演成长套，或一宫而自始至终，或各宫而凑成合锦。其间慢紧之节奏，转度之机关，试一歌之，恍若天然巧合，并无拗嗓棘耳之病。全套浑如一曲，一曲浑如一句。况复写景描情，镂风刻月，借宫商为云锦，谐音节于珠玑。亦如诗际盛唐，于斯立极，时曲一道，无以复加矣。

李玉于此提出，作曲必求"节奏""转度""天然""浑如"，即自然合律，变化浑成。而且提出，作曲要达到"借宫商为云锦，谐音节于珠玑"的境界，即宫商音律与天才妙构，相辅相成，共同组成精美的珠玑云锦。

《南音三籁·序言》对北剧南戏演变史的表述亦值得注意：

迨至金元，词变为曲。实甫、汉卿、东篱诸君子，以灏瀚天才，寄情律吕，即事为曲，即曲命名，开五音六律之秘藏，考九宫

十三调之正始,或为全本,或为杂剧,各立赤帜,旗鼓相当。尽是
骚坛飞将,然皆北也,而犹未南。于是高则诚、施解元辈,易北为
南,构《琵琶》《拜月》诸剧,沉雄豪劲之语,更为清新绵邈之音。
唇尖舌底,娓娓动人;丝竹管弦,袅袅可听。然此皆传奇也,非散
曲也。

把戏曲的历史表述与风格分析结合起来,是李玉这段话的独到
之处。"北变为南"的传统习见,并不科学,李玉此处毋脱其套,故不
宜肯定。但李玉在复述南北曲总体风格的区别(北之沉雄豪劲,南之
清新绵邈)的同时,还提出北曲又有王(实甫)、关(汉卿)、马(东篱)
三种不同风格这一新见。李玉虽未点明三家的特色,但已指出其"各
立赤帜,旗鼓相当"的体势。对元代杂剧作家风格的认识,这里既不
沿袭所谓"关马郑白"四大家的成说,也不借用"婉约""豪放"两种词
派的习见,而是提出了独特的王关马三派说,其启发性是显然的。因
为王的优美、关的激越、马的超逸,其特色分明,不难辨别,经李玉一
点,我们就自然很快地找到了二家的不同风貌。所以,李玉的元曲风
格说是孟称舜之后的又一创见。

二、丁耀亢的《啸台偶著词例》

丁耀亢(1599—1669)字西生,号野鹤,山东诸城人,是生活于明
末清初的戏曲家。曾作传奇十三种,多散佚。现存他的传奇剧本《赤
松游》,载有他于清顺治己丑(1649)所写的一篇《赤松游·题辞》,并
附载一篇谈戏曲创作的文章,叫做《啸台偶著词例》。

在《题辞》中,作者着重指出创作戏曲必须注意出新,在语言方面
要提倡"白描""真色"。他批评当时的那种摹拟之风说:"近日见自
称作者,妄拟临川之《四梦》,遂使梦多于醒;因摹元海之《十错》,又

令错乱其真：不知自出机杼，总是寄人篱下。"他还批评了作曲中那种"以类书为绘事，借客为正主"以及"琢字镂词，截脂割粉"的现象。他把上述两种弊端概括成两句话："步元曲而困其范围，愧成画虎；摹时词而流为堆砌，未免雕猴。"他还针对曲坛此弊，用正面提出自己的主张，他说："凡作曲者，以音调为正，妙在辞达其意；以粉饰为次，勿使辞掩其情。既不伤词之本色，又不背曲之元音。"这些观点，基本上属于明后期"本色派"曲论家的理论。

《啸台偶著词例》是作者创作经验的高度概括。在这篇专文中，丁耀亢提出了有关戏曲创作的"三难""十忌""七要"和"六反"等新鲜见解，这些见解，可以看成是清代初期戏曲创作研究的先声，特别是开启了清初戏剧学家对戏曲创作方法论研究的风气。

《词例》中所谓"调有三难"云："一、布局，繁简合宜难；二、宫调，缓急中拍难；三、修词，文质入情难。"这个"三难"与臧懋循于《元曲选》序中所论的三难内容相类似。臧氏提出戏曲创作有"情词称稳之难""关目紧凑之难"和"音律谐叶之难"。臧氏所称的"情词"、"关目"和"音律"，相当于丁氏笔下的"修词""布局"和"宫调"。但他们的排列次序不同，臧氏是"情词"第一、"关目"第二、"音律"第三，丁氏则是"布局"第一、"宫调"第二、"修词"第三。丁氏把"布局"置于首先的位置，对后来李渔提出"结构第一"应该有启发作用。李渔又以"词采"为第二、"音律"为第三，调整了丁氏"宫调"和"修词"的次序。值得注意的是，臧、丁、李三人都强调了戏曲创作的这三方面内容，足见这三方面的重要性。

所谓"词有十忌"，即："一、忌死闷画葫芦，全无生面；二、忌堆砌假字面，不近人情；三、忌犯葛藤，客多主少；四、忌直铺叙，不生情态；五、忌押韵求尖得拗，不入宫商；六、忌夸丽对类塞白，聱牙难唱；七、忌白语板整，不肖本脚；八、忌关目太俗，难谐雅调；九、忌做作有心，易涉酸涩；十、忌悲喜失窾，观听起厌。""十忌"要求克服剧本

创作中常见的一些弊病，其精神约略相当于李渔曲论中"脱窠臼""忌填塞""减头绪""重机趣""拗句难好""语求肖似""贵自然"等数项。

丁氏所谈的"词有七要"谓：

一、要曲折：有全部中之曲，有一出中之曲，有一曲中之曲，有一句中之曲；

二、要安详：生旦能安详，丑净亦有安详；

三、要关系：布局修词，皆有度世之音，方关名教，有助风化；

四、要声律亮：去涩就圆，去纤就宏，如顺水之溜，调舌之莺；

五、要情景真：凡可挪借，即为泛涉，情景相贯，不在衬贴；

六、要串插奇：不奇不能动人，如《琵琶》，《糟糠》即接《赏夏》，《望月》又接《描容》等类；

七、要照应密：前后线索，冷语带挑，水影相涵，方为妙手。

丁氏"七要"与明代孙矿作曲"十要"的要求角度已有所不同。孙氏提出的"要事佳""要关目好"等"十要"，着重从戏曲各个大方面的效果提出要求；而丁氏提出的"要曲折""要安详"等"七要"，则着重从戏曲的具体作法提供经验。如果说前者的见识是粗线条的，后者则更为深入与细致。这是戏曲创作发展的结果，同时，也与丁氏掌握了创作实践的直接经验有关。

丁氏提出的"词有六反"云："清者以浊反，喜者以悲反，福者以祸反，君子以小人反，合者以离反，繁华者以凄清反。""六反"的一个显著特点，是充满辩证的思索，这真是一份艺术创作辩证法纲要，其精神具有普遍的指导意义。"六反"还有一点值得注意，这就是揭示

了中国传奇普遍具有的悲喜剧特色。

总之,丁耀亢的《啸台偶著词例》是一份较完备的戏曲创作要领。它是对以往戏曲创作技法研究的继承和展开,也是作者于多年创作实践中获得的亲身感受和概括。这份纲要式文章的精神,在稍后的《李笠翁曲话·词曲部》中都可以找到。

三、黄周星的《制曲枝语》

黄周星(1611—1680)字景虞,号九烟、圃庵、而庵、笑仓道人等,一说本姓周。湖广湘潭(今属湖南)人。明崇祯进士,官户部主事,明亡不仕,以教经为生,七十岁时,拒绝应博学鸿儒试,投水自尽。周星作有传奇《人天乐》与杂剧《惜花报》《试官述怀》。《人天乐》卷首附刊戏曲理论著作《制曲枝语》。

《制曲枝语》凡十条,论述戏曲的作法。其中主要理论精神与李渔的曲话一致。他们生于同时,可能互有影响。这种现象,至少可以说明,当时的戏曲作家对于剧本创作是有一些共同追求的。

周星对于作曲,主要主张是"发天然""能感人",这是对明后期进步曲论家理论精神的继承。他这样写道:

> 愚尝谓曲之体无他,不过八字尽之,曰"少引圣籍,多发天然"而已;制曲之诀无他,不过四字尽之,曰"雅俗共赏"而已;论曲之妙无他,不过三字尽之,曰"能感人"而已。感人者,喜则欲歌欲舞,悲则欲泣欲诉,怒则欲杀欲割,生趣勃勃,生气凛凛之谓也。噫! 兴观群怨,尽在于斯,岂独词曲为然耶?

黄周星还把作曲主张概括为一个"趣"字。他认为曲是"诗之流派",这个"趣"字正是从诗论引进曲论的。他说:

制曲之诀,虽尽于"雅俗共赏"四字,仍可以一字括之,曰"趣"。古云:"诗有别趣。"曲为诗之流派,且被之弦歌,自当专以趣胜。今人遇情境之可喜者,辄曰"有趣,有趣",则一切语言文字,未有无趣而可以感人者。趣非独于诗酒花月中见之,凡属有情,如圣贤豪杰之人,无非趣人;忠孝廉节之事,无非趣事。知此者,可与论曲。

由于他主张发于天然,重于趣,因而他反对"填砌汇书,堆垛典故"以及"琢炼四六句以示博丽精工"的作法。他认为典汇、四六,原自各成一家,而曲有"曲之体",曲之体即"少引圣籍,多发天然"。因而他赞赏一位友人的这句话:

制曲之难,无才学者不能为,然才学却又用不着。

这就比较辩证地说出了戏曲创作与才学之间的关系,其精神与王骥德《曲律·论须读书》主张是相承的。其丁作曲认识如此,故评曲亦与王骥德有相似之处,如说:"曲至元人,尚矣。若近代传奇,余惟取汤临川四梦;而四梦之中,《邯郸》第一,《南柯》次之,《牡丹亭》又次之;若《紫钗》,不过与《昙花》《玉合》相伯仲,要非临川得意之笔也。"基于同样的认识,加上黄周星论曲之观点与李渔多相同之处,因而对李渔的创作也特别赏爱:"近日如李笠翁十种,情文俱妙,允称当行。此外尽有才调可观,而全不依韵,将'真文''庚青''侵寻'一概混押者,无异弹唱盲词,殊为可惜。"

四、尤侗及其论曲序文

尤侗(1618—1704)字同人、展成,号悔庵、艮斋、西堂老人,长洲

（今江苏苏州）人。尤侗系清初的著名戏曲作家，作有传奇《钧天乐》，杂剧《读离骚》《吊琵琶》《桃花源》《黑白卫》《清平调》，合称《西堂曲腋》，另有诗文集《鹤栖堂文集》及《西堂杂俎》《艮斋杂记》等。他的戏曲作品大都借历史故事表现个人的怀才不遇和对现实的不满。尤侗还是有一定影响的文学批评家，他论诗文标举性情，如说："诗之至者在乎道性情。性情所至，风格立焉，华采见焉，声调出焉。无性情而矜风格，是莺集翰苑也；无性情而炫华采，是雉窜文囿也；无性情而夸声调，亦鸦噪词坛而已。"（《西堂杂俎·曹德培诗序》）尤侗认为"性"与"情"本为一，因而修正了"性情"分裂的主张，特别嘲笑了道学先生言性而恶情的腐烂之见，他说：

> 今道学先生才说着情，便欲努目。不知几时，打破这个性字。汤若士云："人讲性，吾讲情。"然性情一也，有性无情，是气非性；有情无性，是欲非情。人孰无情？无情者鸟兽耳，木石耳。奈何执鸟兽木石，而呼为道学先生哉！（《西堂杂俎·五九枝谭》）

由于尤侗畅抒性情，不惮放荡，因而作剧"以沉博绝丽之才，为嬉笑，为怒骂，雅俗错陈，毕写情状"（曹尔堪《西堂乐府·题词》）。尤侗还以自由之笔出入于词曲诸领域，在他的一些序文中大略可看出他的有关见解。他在《叶九来乐府序》中说：

> 古之人不得志于时，往往发为诗歌，以鸣其不平。顾诗人之旨，怨而不怒，哀而不伤，抑扬含吐，言不尽意，则忧愁抑郁之思，终无自而申焉。既又变为词曲，假托故事，翻弄新声，夺人酒杯，浇己块垒。于是嬉笑怒骂，纵横肆出，淋漓极致尔后已。《小序》所云："言之不足，故嗟叹之；嗟叹之不足，故永歌之；永歌之不

足,不知手之舞之,足之蹈之也。"至于手舞足蹈,则秦声赵瑟,郑
卫递代,观者目摇神愕,而作者幽愁抑郁之思为之一快。然千载
而下,读其书,想其无聊寄寓之怀,忾然有余悲焉! 而一二俗人,
乃以俳优小技目之,不亦异乎? (《西堂杂俎》二集卷三)

在尤侗看来,由诗而至词曲,正是抒发性情的需要,作诗意有不尽,则
以词曲畅发之。而且,由于时势与人情的变化,促使歌曲的演变与发
展。尤侗在《倚声词话·序》中说:

> 盖声音之运,以时而迁。汉有饶歌、横吹,而《三百篇》废矣;
> 六朝有吴声、楚调,而汉乐府废矣;唐有梨园、教坊,而齐梁杂曲
> 废矣。诗变为词,词变为曲,北曲之又变为南也。辟服夏葛者已
> 忘其冬裘,操吴舟者难强以越车也,时则然矣。(《西堂杂俎》二
> 集卷二)

尤侗还认为,由于诗词曲虽然在形式上在不断嬗变,但抒发性情
则一以贯之,只有程度的变化而无本质的区别;而且,不管是诗是词
还是曲,"可歌"又是其一致的地方,因而,其间是一种自然变化的过
程,而不是一种骤然的变换。就歌唱而言,三者之间也是有一致的精
神可寻的。如词与曲之间,"词之近调即为曲之引子,慢词即为过曲,
间有名同而调异者,后人增损使合拍耳。偷声、减字、摊破、哨遍不隐
然为犯曲之祖乎?"因而,尤侗就特别指出诗词曲之间的相承性:

> 太白之"箫声咽",乐天之"汴水流",此以诗填词者也;柳七
> 之"晓风残月",坡公之"大江东去",此以词度曲者也。由诗入
> 词,由词入曲,正如风起青苹,必盛于土囊;水发滥觞,必极于覆
> 舟,势使然也。而说者断欲判而三之,不亦固乎? 且今之人,往

往高谈诗而卑视曲,词在孟季之间。予独谓能为曲者,方能为词,能为词者,方能为诗。(《西堂杂俎·名词选胜序》)

尤侗于此处着重由声歌这一面强调了诗词曲的一贯性,并强调了曲的优越性。正因为尤侗重视声歌,因而也就十分重视音韵、声律在作曲中的意义。

唯其如此,尤侗对作曲的要求就兼重"性情"与"声音":"大抵吾辈有作,当使情文交畅,声色双美,既妃青白,兼协宫商。风前月下,令十七八女郎按红牙板,缓歌一曲,回视花鸟,嫣然欲笑,亦足以乐而忘死矣。"(《倚声词话·序》)由此而对尤侗的一番慨叹也就不会感到奇怪了:"嗟乎! 歌苦知希,曲高和寡,安得徐文长挝鼓,康对山弹琵琶,杨升庵傅粉挽双丫髻,来演吾剧者? 虽为之执爪,所欣慕焉。"(《叶九来乐府序》)

尤侗论"曲",却不大论"戏";重"唱",而不大重"演"。因而说到底,他依然是在论"案头之曲"。他的戏曲创作也是如此,并不以舞台演出为目的。

五、刘廷玑的《在园杂志》

刘廷玑(约 1653—1716)字玉衡,号在园,辽海(今辽宁海城)人,是洪昇的朋友。由荫生累官至江西按察使,缘事降淮扬道。生平博学,留心风雅,著有《葛庄诗集》《在园杂志》行于世。笔记《在园杂志》系作者根据康熙年间参加治理黄河时收集之见闻记录而成。书中有关戏曲的记录述评甚多。

对于戏曲创作,刘廷玑是比较偏重文词的。如关于《琵琶记》与《幽闺记》的评价,他重又提出《琵琶》胜《幽闺》的论点,说:"以予持衡而论,《琵琶》自高于《幽闺》。譬之于诗,《琵琶》,杜陵也;《幽闺》,

义山也。……至于才人点染,浅深浓淡,何事不然?"他也曾重弹王世贞的旧调:"(《琵琶》)记中宾白宏博,可以见其学问之大;词曲真切,可以见其才情之美。"对于戏曲文辞考究的作品,他是有意袒护的。他甚至有这样的议论:"前人云郑若庸《玉玦》、张伯起《红拂》,以类书为传奇,屠长卿《昙花》终折无一曲,梁伯龙《浣纱》、梅雨金《玉合》道白终本无一散语。皆非是。如此论曲,似觉太苛,安见类书不可填词乎? 兴会所至,托以见意,何拘定式? 若必泥焉,则彩笔无生花之梦矣。"(《在园杂志》卷三)对《玉玦记》等"文词家派"的创作倾向,明后期曲论家曾于理论上予以批判,刘廷玑此时又提出来,说明他对戏曲作品的欣赏很偏于文词一端。上述黄周星论创作公开反对在曲中"填砌汇书",而刘廷玑在此处却反问道:"安见类书不可填词",两者主张是针锋相对的。刘廷玑对戏曲创作并无实感,因而,就戏曲创作论而言,他的理解自然不如戏曲作家黄周星的深切。

刘廷玑对戏曲声腔的记录却颇为简要明确。他说:

> 旧弋阳腔,乃一人自行歌唱,原不用众人帮合。但较之昆腔,则多带白,作曲以口滚唱为佳,而每段尾声,仍自收结,不似今人之后台众和,作哟哟啰啰之声也。西江弋阳腔,海盐浙腔,犹存古风,他处绝无矣。近今且变弋阳腔为四平腔、京腔、卫腔,甚且等而下之,为梆子腔、乱弹腔、巫娘腔、琐哪腔、啰啰腔矣。愈趋愈卑,新奇叠出,终以昆腔为正音。(《在园杂志》卷三)

对弋阳腔的观察,尽管作者是一种"愈趋愈卑"的贵族式认识,但他还是记下了弋阳腔的演唱特色及其变化足迹。刘廷玑这里还提出"西江弋阳腔,海盐浙腔,犹存古风,他处绝无矣",这是作者任职江西和浙南山区,观看当地戏曲演出后提出的想法。这个问题是值得注意的。这不仅对于认识弋阳腔、海盐腔,而且对于认识"古风",都是一

种启示。

另外,刘廷玑对于舞蹈演变的分析也颇为难得。

> 古舞法几亡,今梨园舞西施者,初以袖舞,即胡旋也;继以双手翻捧者,原本之于番乐,如法僧作焰口也。孔东塘曰:舞者声之容,或象文德,或象武功,文则干羽揖让,武则戈盾进止。东阶西阶之舞,所以合堂上堂下之声也。古者童子舞勺,盖以手作拍,应其歌也;成人舞象,像其歌之情事也,即今里巷歌儿唱连像也。若杂剧扮演,则可踵而真之矣。惟《浣纱记》所演西子之舞,犹存古意。然亦以美人盥手照面、梳妆坐卧之容,以应歌拍耳。至于外国旋魔等舞,各像其风俗文武之容,亦非离声歌而别有所为舞也。(《在园杂志》卷三)

刘廷玑在这里强调指出,无论古今中外,舞蹈的特点是"以应歌拍"并表现"歌之情事",即节奏、情绪与摹拟的结合。这段记录对于我们研究古代舞蹈,是很有价值的。

六、毛声山的《琵琶记》批评

毛声山名纶,字德音,长洲(今江苏苏州)人。声山系其晚年自号。褚人获《坚瓠集》称其"学富家贫,中年瞀废"。声山双目失视后,口授对《琵琶记》的评语,由其子毛宗岗笔记成书,称为《第七才子琵琶记》。此书有康熙丙午(1666)"浮云客子"序,声山其时当尚在世。

毛声山批评的《第七才子琵琶记》是清代影响很大的一种《琵琶记》评点本。毛声山的评点方式显然是模仿金圣叹的《第六才子书》,尤其在《琵琶记总论》中更宛然可见金圣叹的批评风貌。另有

一些观点是对明代曲论家的继承，但是毛声山的批评与前人相比还是有所发展的。

毛声山在《总论》中说："才子之文，有着笔在此而注意在彼者。譬之画家，花可画而花之香不可画，于是舍花而画花傍之蝶，非画蝶也，仍是画花也；雪可画而雪之寒不可画，于是舍雪而画雪中拥炉之人，非画炉也，仍是画雪也；月可画而月之明不可画，于是舍月而画月下看书之人，非画书也，仍是画月也。""笔在此而注意在彼"，这曾由金圣叹在《第六才子书》中提出，金圣叹还曾提出"烘云托月"之法、"写花却写蝴蝶"之法。毛声山显然受到了金批的启发。但金批主要是说明"衬托"的方法，以云托月，"意固在于月"，以蝴蝶衬花，"花必得蝴蝶而逾妙"。毛声山主要却是为了说明"传神"的方法，他认为之所以要画蝶、画雪中拥炉之人、画月下看书之人，不仅是为了画花、画雪、画月，而且是为了画出花之"香"、雪之"寒"、月之"明"。这就是要求不仅画其形，而且要得其神；不仅要写其实，而且要传其虚。这种手法实即王思任提出的描风、翰空手段。（参见《批点玉茗堂牡丹亭叙》）

在《总论》中，毛声山主张对作品中每一人、每一事，无分主次、大小，要"无不描头画角，色色入妙"，所谓"得兔搏象，俱用全力"。但是又要分清宾主，分清正笔、闲笔，注意写作的轻重详略，"正笔宜重宜详，闲笔宜轻宜略"。他又以画家为譬说："画家之法，远水无波，远山无皱，远人无目，远树无枝，非轻之略之，其理应如是也。盖其注意者，只在最近之一山一水、一人一树，而其余则止淡淡着墨而已。"毛声山特别提出对于书中"紧要处"要"一手抓住，一口噙住，更不一毫放空，于是其书遂成绝世妙文"。他还指出，对于"紧要处"一方面要"一手抓住，一口噙住"，另方面又"不便一手抓住，一口噙住，却于此处之上下四方，千回百折、左盘右旋，极纵横排宕之致，使观者眼光霍霍不定，斯称真正绝世妙文"。他以《琵琶记》为例，认为其作品的妙

处在于"每有一语将逼拢来,一笔忽漾开去,漾至无可拢处,又复一逼,及逼到无可漾处,又复一开。如是者几番,方才了结一篇文字",犹如"狮子弄球,猫狸戏鼠","偏有无数往来扑跌,然后狮之意乐,猫之意满,而人之观之之意,亦大快也"。毛声山这些主张是对王骥德关于"审轻重"、极力发挥"传中紧要处"(《曲律·论剧戏》)的主张的展开。由于毛声山说得很透彻,很辩证,因而也就更精彩。

在评论《琵琶记》时,自然就接触到高明提出的"论传奇,乐人易,动人难"这一创作观点。毛声山肯定了高明的主张,并作阐述道:"文章之妙,不难于令人笑,而难于令人泣。盖令人笑者,不过能乐人,而令人泣者,实有以动人也。夫动人而至于泣,必非佳人才子、神仙幽怪之文,而必其为忠贞节孝之文可知矣。顾或学为忠贞节孝之文,而竟不能动人,遂反不如佳人才子、神仙幽怪之文之足乐,则甚矣,乐人易而动人难也。"(第一出题词)毛声山借此肯定了悲剧的审美价值,并充分肯定了《琵琶记》的悲剧力量。如果说徐复祚在论《拜月亭》时已思考了喜剧的价值,则毛声山在论《琵琶记》时已阐述了悲剧的力量,前者是对王世贞观点的反拨,后者则是对王世贞的发展。二人对传奇的悲剧、喜剧因素及其意义的思索,都是很有价值的。

另外,关于历史题材的取舍与虚构问题,毛声山主张"但计其文,而不计其事"。这虽已是老生常谈的问题了,但由于现实中读曲者"唯事是问"的现象代不乏其人,因而使得理论家必须一而再地强调艺术创作与历史实录的不同之处。而毛声山认为连司马迁著史、苏轼作文都不免有主观"借用"的情况,因而对于戏曲创作就更不能苛求,他进而提出:"大约文之妙者,赏其文非赏其事,不唯不必问事之前后,且不必问事之有无,而奈何今人唯事之是问也!"

毛声山在《琵琶记》批评中提出的一些有关戏曲创作的见解,虽多有沿袭金圣叹处,但也有不少新的心得,有的见解则是对金圣叹批

评的发展。不过,毛声山的评《琵琶记》也与金氏的评《西厢记》一样存在一个问题,即:"文字之三昧",已得之;而"优人搬弄之三昧",却并未真正弄通。

七、黄图珌的《词曲》篇

黄图珌(1700—1771 后)字容工,号蕉窗居士、守真子,松江(今属上海)人,雍正间官杭州、衢州府同知,卒于乾隆年间。作有传奇《雷峰塔》《栖云石》《梦钗缘》《解金貂》《梅花笺》《温柔乡》等。另有《看山阁集》,其中包括《看山阁集闲笔》十六卷,其中《文学部·词曲》一篇,是他有关戏曲创作的理论著作。

《词曲》分为词采、词旨、词音、词气、词情、词调、曲调宜高、有情有景、词宜化俗、赠字、犯调、曲有合情、南北宜别、情不断等十四条。

《词曲》序言中就提出一个重要观点:"曲贵乎口头言语,化俗为雅。"黄图珌此处除了再次提出"曲贵乎口头言语"这一曲论家多次强调过的创作要求外,还进一步提出"化俗为雅"的主张,强调了对口头语言的撷取、提炼和加工。这是黄图珌对"本色"论的一个发展。他的"词宜化俗"一条还对"化俗为雅"作了阐述。他说:"元人白描,纯是口头言语,化俗为雅。亦不宜过于高远,恐失词旨;又不可过于鄙陋,恐类乎俚下之谈也。其所贵乎清真,有元人白描本色之妙也。"

"词气"及"词情"两条很有特色,对戏曲创作是有指导意义的。"词气"云:

> 词之有气,如花之有香,勿厌其秾艳,最喜其清幽,既难其纤长,犹贵其纯细,风吹不断,雨润还凝。是气也,得之于造物,流

之于文运,缭绕笔端,盘旋纸上,芳菲而无脂粉之俗,蕴藉而有麝兰之芳,出之于鲜花活卉,入之于绝响奇音也。

这个"气",是指贯穿于作品的内在精神,约略相当于王骥德所主张的"风神",李渔所标举的"机"("机者,传奇之精神")。作品的"气"并不是作家生而固有的,而是源于自然,取自活生生的现实生活,此即黄图珌所谓"得之于造物","出之于鲜花活卉"。有了这股"气",作品才能产生真正的艺术魅力,成为真正的艺术珍品,即黄图珌所谓"芳菲而无脂粉之俗,蕴藉而有麝兰之香","入之于绝响奇音也"。

"词情"云:

情生于景,景生于情,情景相生,自成声律。

这是强调了创作中的"情景相生"。黄图珌认为在"情景相生"中构成的词曲作品即有自然之妙,所谓"自成声律"者是也。也只有这样的作品,才可以成为"化工之笔",正如《词曲》"有情有景"条所云:"景随情至,情缘景生,吐人所不能吐之情,描人所不能描之景,华而不浮,丽而不淫,诚为化工之笔也。"

黄图珌在《词曲》篇的后识中曾记下他自己填词编剧的感受:

余自小性好填词,时穷音律。所编诸剧,未尝不取古法,亦未尝全取古法。每于审音、炼字之间,出神入化,超尘脱俗,和混元自然之气,吐先天自然之声,浩浩荡荡,悠悠冥冥,直使高山、巨源、苍松、修竹,皆成异响,而调亦觉自协。颇有空灵杳渺之思,幸无浮华鄙陋之习。毋失古法,而不为古法所拘;欲求古法,而不期古法自备。窃恐才思渐穷,情澜益涌,虽不能自出机杼,亦聊免窃人余唾。不抹东村本色,何必效颦而反增其丑也!

这段话非常精彩，既写出了作者的创作心理，特别是创作时出神入化的形象思维活动情况；也写了作者的创作理想，特别是对空灵杳渺的风致的追求。而且，这段话也是作者《词曲》十四条的基本精神在自己创作过程中的体现与检验。

八、小结

本节所述的几家戏曲批评，只是就清前期曲论中有特色的举其要者而论，其他有一定成就的曲学家尚有多家，如毛先舒《南曲入声客问》对戏曲韵学的见解、李玉《北词广正谱》对戏曲谱律的研究、高奕《新传奇品》对戏曲作家的品评，等等，此不缕缕。仅就所举的数家而论，其内容已经相当丰富。这里既有对创作的思考，又有对声腔的研究；既有对理论的探索，又有对历史的寻求；既有对剧本的评论，又有对见闻的记录等，所涉既甚广阔，见解亦多创获。这些研究成果，与金圣叹、李渔等人的长篇宏制相辉映，缀成一片璀璨的理论光辉。中国戏剧学的研究与戏曲创作同步前进，由明后期奔涌而出的滔滔巨澜，至此时又卷起气势壮阔的大潮。

附：李调元的《曲话》和《剧话》

李调元（1734—1802）字羹堂、赞庵、鹤州，号雨村、童山蠢翁，绵州（今四川绵阳）人。乾隆二十八年（1763）进士，由吏部主事迁考功司员外郎。后官直隶通永道，因得罪权臣，充军伊犁。不久，因母老得赎归，家居二十余年，从事著述。戏曲论著有《雨村曲话》《雨村剧话》。另著有《童山全集》，辑有《全五代诗》、民歌集《粤风》等。李调元生活的年代主要在清中期，但就其曲话的风貌而言，似更宜于看作是清前期的曲论家。

《雨村曲话》的内容大都自前人著作里辑录而成，评述了元明清

杂剧、传奇的作家和作品，主要偏重于对文字的评论。《雨村剧话》上
下两卷，上卷漫谈戏曲艺术的形成与沿革，对当时流行的地方戏曲声
腔剧种也作了简要的介绍；下卷杂考《月下斩貂蝉》《雪夜访赵普》
《沈万三》等剧题材的由来。

　　李调元可谓是一个"泛戏论"者。他对"戏"的理解非常宽泛，把
历史现象、现实生活与舞台艺术合而论之，他的《剧话·序》云：

> 　　剧者何？戏也。古今一戏场也。开辟以来，其为戏也，多
> 矣。……夫人生，无日不在戏中，富贵、贫贱、夭寿、穷通，攘攘百
> 年，电光石火，离合悲欢，转眼而毕，此亦如戏之顷刻而散场也。

从这种认识出发，他主张无往而非戏："巢、由以天下戏，逢、比以躯命
戏，苏、张以口舌戏，孙、吴以战阵戏，萧、曹以功名戏，班、马以笔墨
戏"，"偃师之戏也以鱼龙，陈平之戏也以傀儡，优孟之戏也以衣冠"，
"故夫达而在上，衣冠之君子戏也；穷而在下，负贩之小人戏也"。他
进而提出："今日为古人写照，他年看我辈登场，戏也，非戏也；非戏
也，戏也。"他作《剧话》的目的，就是为了说明现实与舞台之间"虚虚
实实"的关系："予恐观者徒以戏目之，而不知有其事遂疑之也，故以
《剧话》实之；又恐人不徒以戏目之，因有其事遂信之也，故仍以《剧
话》虚之。"《剧话》卷下专门考核戏曲故事与历史故事之间的"虚"或
"实"的关系。李调元的特点就是要找出戏曲本事与历史事件之间的
关系，因而把一些纯粹虚构的戏曲作品（如《琵琶记》）也看做是敷演
历史，从而考证其是否"实""失实"或"谬悠"。

　　李调元《剧话·序》之所以采用这种戏剧与生活"合而论之"的
办法，原是为了说明"戏之为用，大矣哉"，为了说明生活离不开戏剧，
也是为了说明戏剧的"兴观群怨"作用。但作为艺术理论，如不特别
加意于研究艺术区别于生活的特点，则不可避免地要造成种种认识

上的混乱。上述李调元《剧话》的论说就有这种情况。

　　《剧话》也注意对戏曲声腔的研究。其主要观点如次。一、关于昆腔,根据沈宠绥《度曲须知》,断言"昆腔"是魏良辅"一人所创"。二、关于海盐腔,根据元姚桐寿笔记《乐郊私语》的记载,提出海盐腔"实法于贯酸斋"。三、关于弋阳腔,认为即是当时的"高腔",又称"秧腔",在京称"京腔",粤俗称"高腔",楚、蜀间称"清戏";其特点是"向无曲谱,只沿土俗,以一人唱而众和之",等等。四、关于秦腔,指出其特点是"以梆为板,月琴应之",俗呼"梆子腔",蜀谓之"乱弹"。五、其他,又略叙"吹腔"、"胡琴腔"(又名"二黄腔")、"女儿腔"(亦名"弦索腔",俗名"河南调")的特点。对各种声腔能要言不烦地揭示其特点,划出其流变轮廓,而且着眼也较全面,这是李调元的优点。但其局限性也是显然的。说昆腔是魏良辅一人所创,抹杀了历代戏曲艺术家在改革昆山腔中的重要作用,自然不合历史事实;又曾说"曲之有'弋阳''梆子',即曲中之'变曲''霸曲'",这是站在以昆山腔、海盐腔为曲中正统的立场上说话,对其他声腔似有贬义。如此之类,是李调元的偏见所在。

　　在清代曲论家中,李调元是较早注意对当代戏曲作品的评价的。他在《雨村曲话》中,对当代戏曲作家作品的评论涉猎面很广。如称李渔"音律独擅,近时盛行其《笠翁十种曲》",洪昇《长生殿》"尽删太真秽事,时朱门、绮席、酒社、歌楼,非此曲不奏缠头……其《弹词》为一篇警策",孔尚任《桃花扇》"所写南渡诸人,而口吻毕肖,一时有纸贵之誉";其他张漱石、夏纶、蒋士铨等人,各论其成就。虽然李调元《曲话》中这方面的评论语焉未详,却启发了后来曲学家对当代作家作品的重视,如梁廷枏等人论曲,受李调元的影响显然是很直接的。

第十章　李　渔

第一节　李渔与《李笠翁曲话》

　　"天地之间,有一种文字,即有一种文字之法脉准绳。"(李渔语)中国戏曲,经由元代和明后期两次高潮的极大发展,已经成为十分成熟和普及的艺术形式。在这个发展过程中,许多批评家和理论家都不断地探索和总结艺术规律,至王骥德时,即试图建立戏曲创作理论体系;金圣叹对某些创作方法和技巧作了更深入精细的挖掘;至李渔,则不仅在戏曲创作方面,而且在戏曲教学、导演及演出诸方面,都作了精密的研究和总结,试图从戏曲的总体艺术规律及创作方法上创立理论结构。

　　李渔(1611—1680)字笠鸿,一字谪凡,号笠翁,别署湖上笠翁、觉世稗官、新亭客樵、随庵主人等,祖籍兰溪(今属浙江),生于如皋(今属江苏)。幼年家富饶,十几岁以后,家道中落。二十岁前后回原籍兰溪居住。明末,他曾多次应乡试,均不第。入清后,不再把文章和"国事""功名"联系在一起,而是在兵乱略定之后,移家杭州、金陵,以"帮闲文人"为业,度过了他的后半生。

　　鲁迅曾说过,"帮闲文学""虽然是有骨气者所不屑为,却又非搭空架者所能企及",像李渔就是一个"有帮闲之才"的人①。李渔在离

　　① 鲁迅《且介亭杂文二集·从帮忙到扯淡》:"例如李渔的《一家言》,袁枚的《随园诗话》,就不是每个帮闲都做得出来的。必须有帮闲之志,又有帮闲之才,这才是真正的帮闲。"

开兰溪后的穷愁坎坷之中，一方面靠开书铺或卖诗文维持生计，一方面蓄养家姬，组织一个家庭戏班，"以女乐游公卿间"（阮葵生《茶余客话》）。李渔自谓"二十年来，负笈四方，三分天下几遍其二"，"日食五侯之鲭，夜宴三公之府"，这就是他的生活写照。李渔的"帮闲之才"，突出表现在戏剧方面。尤侗《闲情偶寄·序》说他"携女乐一部，自度梨园法曲，红弦翠袖，烛影参差，望者疑为神仙中人"。他为家班的演出，写了传奇《怜香伴》《奈何天》《比目鱼》《蜃中楼》《风筝误》《慎鸾交》《凰求凤》《巧团圆》《玉搔头》《意中缘》等十种，合称《笠翁十种曲》。这些剧作，以新奇、巧俗胜，适于演出，一般都有剧场效果。但由于作者有迎合官绅道德观念和声色之好的心理，加以创作轻率快速而推敲不足，因而意味多欠深致，犹如他本人所谓："少年填词填到老，好看词多耐看词偏少。"（《慎鸾交》开场词〔蝶恋花〕）

但是，在长期的戏曲创作和演出活动中，他对戏剧艺术各部分及各环节的体验和感受，并由此而积累的戏剧艺术实践经验，其深度及广度，都是当时人所无能企及的。因而，他六十岁时付梓问世的杰出的美学暨艺术学著作《闲情偶寄》，首先就以其中的戏曲艺术方法论的精邃而一新艺坛耳目，并在中国艺术理论发展史上立下了一个光彩照人的里程碑。

《闲情偶寄》包括"词曲""演习""声容""居室""器玩""饮馔""种植""颐养"八部，大略涉及养生之道、园林建筑美学、戏剧学诸方面。李渔虽在《凡例》中自诩"所言八事，无一事不新；所著万言，无一言稍故"，但他在致友人的书简中却又有先重戏剧学的意思（如《与刘使君》等）。事实上，也正是有关戏剧学的《词曲部》《演习部》《声容部》影响为最广。今人曾把这些内容摘取独立成书，称为《李笠翁曲话》。《李笠翁曲话》现已成为古典戏剧学著作中最为普及的一种。其中《词曲部》三卷主要论戏曲创作方法，《演习部》二卷等主要论戏曲教习、导演方法。

第二节　李渔的戏曲创作论

一、创作论小引

李渔在《词曲部》的序言中首先肯定了"填词"（即创作戏曲）的意义。他认为"技无大小，贵在能精；才乏纤洪，利于善用。能精善用，虽寸长尺短亦可成名"；甚至提出一个大胆的看法："填词一道，非特文人工此者足以成名，即前代帝王，亦有以本朝词曲擅长遂能不泯其国事者。"文人以填词成名的，他以高明、王实甫、汤显祖为例："则诚、实甫之传，《琵琶》《西厢》传之也"，"若士之传，《还魂》传之也"。帝王国事以填词得名的，他以元代为例："使非崇尚词曲，得《琵琶》《西厢》以及《元人百种》诸书传于后代，则当日之元亦与五代、金、辽同其泯灭，焉能附三朝骥尾而挂学士文人之齿颊哉？"于是，李渔以一言以蔽之曰："由是观之，填词非末技，乃与史、传、诗、文同源而异派者也。"

在李渔看来，要做到"能精善用"，就要懂得创作的一些规律与方法，"有一种文字，即有一种文字之法脉准绳"。但是，唯有填词制曲的"法脉准绳"，前人书中"非但略而未详，亦且置之不理"，这是什么原因呢？李渔认为其原因有三：

> 一则为此理甚难，非可言传，止堪意会。想入云霄之际，作者神魂飞越，如在梦中，不至终篇，不能返魂收魄。谈真则易，说梦为难，非不欲传，不能传也。若是，则诚异诚难，诚为不可道矣。……
>
> 一则为填词之理，变幻不常，言当如是，又有不当如是者。

如填生、旦之词，贵于庄雅，制净、丑之曲，务带诙谐，此理之常也。乃忽遇风流放佚之生旦，反觉庄雅为非；作迂腐不情之净丑，转以诙谐为忌。诸如此类者，悉难胶柱。恐以一定之陈言，误泥古拘方之作者，是以宁为阙疑，不生蛇足。……

　　一则为从来名士以诗赋见重者十之九，以词曲相传者犹不及什一，盖千百人一见者也。凡有能此者，悉皆剖腹藏珠，务求自秘，谓此法无人授我，我岂独肯传人。……

　　第一点说明文艺创作思维，存在着灵性、灵感之类难以言传的现象，李渔一方面承认这种"最上一乘"的创作"至理"难以言传，但他又指出，不能因"精者难言"就连"粗者亦置弗道"。第二点说明"文无定法"，但李渔指出，这种道理不独词曲为然，"帖括、诗、文皆若是"，既然文法、诗法可谈，填词之法也应该可谈，只要学习创作的人不"执死法为文"就可。第三点是说明戏剧家们出于私心，怕后来居上，怕"自为后羿而教出无数逢蒙，环执干戈而害我"，因而对"填词之道"就缄口不提，秘而不传。对此，李渔尤其表示不满。他说："文章者，天下之公器，非我之所能私；是非者，千古之定评，岂人之所能倒？不若出我所有，公之于人，收天下后世之名贤悉为同调：胜我者我师之，仍不失为起予之高足；类我者我友之，亦不愧为攻玉之他山。"李渔认为，词曲是有法可传的，而且应该化己为公，布之于世。他的做法是：凡自己的心得，"以生平底里，和盘托出"；凡前人的经验，"为取长弃短，别出瑕瑜"。

　　对于填词的"法脉准绳"，李渔有自己的看法，他说："填词首重音律，而予独先结构"，"词采似属可缓，而亦置音律之前"，"宾白一道，当与曲文等视"，"插科打诨……乃看戏之人参汤"，"传奇格局，有一定而不可移者"。基于这种认识，他的《词曲部》就分为六章三十七款。六章标目如次：《结构第一》《词采第二》《音律第三》《宾白

第四》《科诨第五》《格局第六》。这是迄今最完整、最系统的戏曲创作方法论的理论结构。

二、戏曲结构论

李渔戏剧理论的最主要特色,是明确地提出"结构第一"。

> 填词首重音律,而予独先结构者,以音律有书可考,其理彰明较著。……至于"结构"二字,则在引商刻羽之先,抟韵抽毫之始。如造物之赋形,当其精血初凝,胞胎未就,先为制定全形,使点血而具五官百骸之势。倘先无定局,而由顶及踵,逐段滋生,则人之一身,当有无数断续之痕,而血气为之中阻矣。工师之建宅亦然,基址初平,间架未立,先筹何处建厅,何方开户,栋需何木,梁用何材,必俟成局了然,始可挥斥运斧。倘造成一架,而后再筹一架,则便于前者不便于后,势必改而就之,未成先毁,犹之筑舍道旁,兼数宅之匠资,不足供一厅一堂之用矣。故作传奇者,不宜卒急抟毫。袖手于前,始能疾书于后。有奇事,方有奇文,未有命题不佳,而能出其锦心、扬为绣口者也。尝读时髦所撰,惜其惨澹经营,用心良苦,而不得被管弦、副优孟者,非审音协律之难,而结构全部规模之未善也。

这是一段著名的戏曲结构论,其中提出了"结构全部规模"这一重要主张。这是对王骥德关于"论曲,当看其全体力量如何"见解的发展。李渔以"造物之赋形"和"工师之建宅"为譬,反复说明:戏曲创作在抟韵抽毫之前,必须先有一番"制定全形"和"成局了然"的"结构"。这个"结构",即总体构思和布局设想。

这种"全部规模"的"结构",按李渔的分析,应包括"戒讽刺""立

主脑""脱窠臼""密针线""减头绪""戒荒唐""审虚实"七款。以下择其要者而述之。

1. 戒讽刺——论戏剧的社会教化作用

这是一个老生常谈的问题,也是李渔经常标榜的问题。他自谓写作《闲情偶寄》"纯以劝惩为心"。在李渔看来,戏剧就是"借优人说法与大众齐听,谓善者如此收场,不善者如此结果,使人知所趋避",因此,他把戏剧看作是"药人寿世之方,救苦弭灾之具",而反对把戏曲作为个人报仇泄怨的工具。基于这种认识,李渔就把如何实现"劝惩"人心作为戏剧创作构思的首要问题提出来,主张剧作者"务存忠厚之心,勿为残毒之事。以之报恩则可,以之报怨则不可;以之劝善惩恶则可,以之欺善作恶则不可"。很明显,李渔的这种"劝惩"观点,包含十分浓厚的封建风化观。这又是封建时代文士的普遍性认识。有些文人是笃信其为至理,有些文人则仅作标榜,用以遮掩自己的"有伤风化"行为。李渔显然是属于后者。

这种"戒讽刺"的认识自然还有合理性。因为戏剧活动是众多的观众与演员一起在同一个"戏剧世界"(如剧场)中进行的群体性活动,自然具有社会教化意义,作家的创作自然要注意社会效果。

李渔由此生发开去,批评了戏剧活动中的两种错误做法:一是"好事之家""每观一剧,必问所指何人",甚至"对号入座",怀疑作者是在影射讽刺自己,始终对作者"不尽相谅",或加罪于作者,逼得作者须诚惶诚恐地一再辩白(如李渔就曾作《曲部誓词》自明心迹①);二是用"索引派"的方法研究戏剧作品,对剧中描写的事件和人物,作捕风捉影的猜测和比附(如以为《琵琶记》为讥王四而设云云)。

① 《曲部誓词》见《笠翁文集》卷二,其小序云:"余生平所著传奇,皆属寓言,其事绝无所指。恐观者不谅,谬谓寓讥刺其中,故作此词以自誓。"词中有云:"是用沥血鸣神,剖心告世:稍有一毫所指,甘为三世之暗;即漏显诛,难逃阴罚。作者自干于有赫,观者幸谅其无他。"

这里,已涉及与艺术真实等有关的创作规律问题,对此作具体阐发则是《审虚实》一款的任务了。

2. 立主脑——论剧本创作的"本意"

> 古人作文一篇,定有一篇之主脑。主脑非他,即作者立言之本意也。传奇亦然。一本戏中,有无数人名,究竟俱属陪宾,原其初心,止为一人而设。即此一人之身,自始至终,离合悲欢,中具无限情由,无穷关目,究竟俱属衍文,原其初心,又止为一事而设。此一人一事,即作传奇之主脑也。然必此一人一事果然奇特,实在可传而后传之,则不愧传奇之目;而其人其事与作者姓名皆千古矣!

这一段很有名的话,借文章"主脑"一词说明戏曲要求情节结构的单一。"主脑"是什么呢? 就一般作文而言,"主脑非他,即作者立言之本意也"。这种立言之"本意",犹之汤显祖所谓"词以立意为宗"的"意",亦如汤氏所谓"情生诗歌"的"情"。这就是作家创作的"动因"和"动力",即李渔所说的"初心"。就戏曲这一具体文艺品种的创作而言,"主脑"即引起剧作家最初创作冲动的"人"和"事",这往往只有"一人"和"一事",这是剧作家倾注全力要表现好的"一人一事"。

凡"主脑"总是单一的,如刘熙载所说:"凡作一篇文,其用意俱要可以一言蔽之。扩之则为千万言,约之则为一言,所谓'主脑'者是也。"(《艺概·经义概》)戏剧的时间与空间是有限的,戏剧的表演是当众一次性完成的,这就决定了戏剧的情节不可繁复过度,而中国戏曲要让观众有足够的注意力去欣赏高度综合的表演艺术,因而尤其要求情节结构的删繁就简。李渔另有《减头绪》一款专门阐述这个问题,而在《立主脑》中则着重提出"止为一人而设""止为一事而设"这

一创作的"初心"，他认为这才是戏曲创作的"主脑"。

这种引起创作"初心"的一人一事，理所当然是作家感受最深的、能引起作家创作激情的、自然酝蓄而成一触即发之势的人和事。因而，这一个人或这一件事，当然是有特色的和引人注意的。又因为全剧的其余枝节，都是从这一事生发而出，因而，这"一人一事"又必然纽结着全剧的诸人诸事。它可能是中心事件，可能是重要情节，也可能是偶然事件、非重要情节，但它决然是能引起作家创作灵感的事件或情节，它必然是全剧结构布局中的一个"经穴"所在，一个扣住全剧间架的"结"。

不同的文体对"主脑"有不同的要求。如经义要求主脑"皆须广大精微，尤必审乎章旨、节旨、句旨之所当重者而重之，不可硬出意见"（《艺概·经义概》）。而李渔对戏曲主脑的要求则是："必此一人一事果然奇特，实在可传。"由此阐发开来，就构成了《脱窠臼》《戒荒唐》两款。由此而观察剧本，就认为：一部《琵琶》止为蔡伯喈一人，又止为"重婚牛府"一事，因而"重婚牛府"四字，即作《琵琶记》之主脑；一部《西厢》止为张君瑞一人，又止为"白马解围"一事，因而"白马解围"四字，即作《西厢记》之主脑。"重婚牛府""白马解围"这两段戏确实有这样的特点：奇特因而可传，而且是纽结全剧诸人诸事的一个"结"，一个牵动诸人命运而使之转折变化的"动因"。

李渔把"立主脑"作为戏曲创作总体构思的最重要一环，认为剧本若无主脑，则只有"零出"精神，有了主脑，才有了"全本"力量；若无主脑，则只能为"断线之珠，无梁之屋"，有了主脑，则是串珠有线，架屋有梁。而戏曲的艺术力量是由"全本"所决定的，因而，李渔就鲜明地提出：戏曲创作，务必"立主脑"！

3. 脱窠臼、戒荒唐——论戏剧的新奇

脱窠臼，求新奇，事实上是历来有出息的戏曲作家早已遵循的准

则，只有平庸的低能儿才步人后尘，以因袭拼凑为能事。至明后期，有不少戏剧批评家在曲话或戏曲评点中，已明确提出这种要求。李渔针对当时盗袭窠臼的严重情况，集中阐述这个问题。

李渔认为，虽然"物惟求新"是一种普遍性要求，但戏剧尤其需要求新。"新也者，天下事物之美称也。而文章一道，较之他物，尤加倍焉。戛戛乎陈言务去，求新之谓也。至于填词一道，较之诗、赋、古文，又加倍焉。"为什么戏剧特别重新而厌旧呢？因为戏剧是一系列连续不断的舞台动作，观众不可能任意选择片段或随意改变演出速度，因而如果不能以新的因素引起他们的兴趣，将使人难受而生厌。又因戏场是个千万人共见的公众世界，戏剧给人以兴趣或难受都是千万人共同的事，因而不可等闲视之。李渔说，名为"传奇"，即"非奇不传"的意思，"若此等情节业已见之戏场，则千人共见，万人共见，绝无奇矣，焉用传之？"李渔又认为，"新"的事物总是"美"的，"新"与"奇"更密不可分，"新，即奇之别名也"。因而，李渔论新，实则兼论新、奇。奇者，"其事甚奇特"；新者，"未经人见而传之"。李渔主张作剧之前，要"先问古今院本中曾有此等情节与否"，以免"徒作效颦之妇"，"遂蒙千古之诮"。李渔批评了当时一些剧作家"彼割一段，此割一段"的做法，讥讽地称之为"老僧碎补之衲衣，医士合成之汤药"。于是，他针锋相对地提出："窠臼不脱，难语填词。"

由于文艺欣赏的厌旧喜新，李渔的写作也就特别注意出新。他曾自谓作诗歌词曲以及稗官野史，"不效美妇一颦，不拾名流一唾，当世耳目为一新，使数十年来无一湖上笠翁，不知为世人减几许谈锋、增多少瞌睡"（《与陈学山少宰》）。他在《窥词管见》第五则中专门论创新问题，虽为论词，实可与论曲相发复。

> 文字莫不贵新，而词为尤甚，不新可以不作。意新为上，语新次之，字句之新又次之。所谓意新者，非于寻常闻见之外，别

有所闻所见,而后谓之新也;即在饮食居处之内,布帛菽粟之间,尽有事之极奇、情之极艳,询诸耳目则为习见习闻,考诸诗词实为罕听罕睹,以此为新,方是词内之新,非《齐谐》志怪、《南华》志诞之所谓新也。……词语字句之新,亦复如是。同是一语,人人如此说,我之说法独异:或人正我反、人直我曲,或隐跃其词以出之,或颠倒字句而出之,为法不一。……所最忌者,不能于浅近处求新,而于一切古冢秘笈之中,搜其隐事僻句,及人所不经见之冷字,入于词中,以示新艳,高则高,贵则贵,其如人之不欲见何。

李渔作《闲情偶寄》,自定的准则"四期三戒"中就专门有"戒剽窃陈言"一项,其中写道:"不佞半世操觚,不攘他人一字。空疏自愧者有之,诞妄贻讥者有之,至于剿窜袭臼、嚼前人唾余而谬谓舌花新发者,则不特自信其无,而海内名贤亦尽知其不屑有也。……阅是编者,请由始迄终,验其是新是旧。如觅得一语为他书所现载、人口所既言者,则作者非他,即武库之穿窬、词场之大盗也。"

求新,却不能失之情理之外。在上录《窥词管见》第五则中,李渔就指出:"所谓意新者,非于寻常闻见之外,别有所闻所见,而后谓之新也。"其第七则还以琢句炼字为例,说明:"虽贵新奇,亦须新而妥、奇而确。妥与确,总不越一'理'字。欲望句之惊人,先求理之服众。"他在《闲情偶寄·凡例》"期规正风俗"中则曾说:"风俗之靡,日甚一日。究其日甚之故,则以喜新而尚异也。新异不诡于法,但须新之有道,异之有方。有道有方,总期不失情理之正。"

于是,李渔在提出"脱窠臼"的同时,又提出"戒荒唐"这一禁令。所谓荒唐,即指"怪诞不经之事",这是寻常闻见之外的"魑魅魍魉""《齐谐》志怪、《南华》志诞"之类怪异事物。李渔指出:"凡作传奇,只当求于耳目之前,不当索诸闻见之外。无论词曲,古今文字皆然。

凡说人情物理者,千古相传;凡涉荒唐怪异者,当日即朽。"

在李渔的时代,曾流行一种似是而非的论调,认为:"家常日用之事已被前人做尽,穷微极隐,纤芥无遗。非好奇也,求为平而不可得也。"李渔坚决予以驳斥,他说:"世间奇事无多,常事为多;物理易尽,人情难尽",因而,第一,"性之所发,愈出愈奇,尽有前人未作之事,留之以待后人,后人猛发之心,较之胜于前辈者";第二,"即前人已见之事,尽有摹写未尽之情,描画不全之态"。前一点是说在物理人情之内,自有"变化不穷之事""日异月新之事",后一点是说纵使"极腐极陈之事",也可以写出"极新极艳之词",因为只要能"设身处地,伐隐攻微",是可以于陈事中挖掘出新情新态的。前者说的是事奇,后者说的是情奇,李渔认为,高明的作家善于从平淡的事中开拓出动人的奇情新态。李渔还以说人情、关物理的经、史、古文至今家传户颂,而齐谐志怪之书不传于世为证,说明这样一个至理:"平易可久,怪诞不传。"他在《窥词管见》中也说明"饮食居处之内,布帛菽粟之间,尽有事之极奇、情之极艳",认为"以此为新,方是词内之新,非《齐谐》志怪,《南华》志诞之所谓新也"。这种观点,前已见于张岱之《答袁箨庵》一书:"布帛菽粟之中,自有许多滋味,咀嚼不尽,传之久远。愈久愈新,愈淡愈远","情理所有,何尝不热闹,何尝不出奇。何取于节外生枝、屋上起屋耶?"

可见,于平易处见新奇,正是戏剧界许多有识之士的共同追求。

4. 审虚实——论戏曲的艺术真实

"虚实",是一个很宽泛的命题。对戏曲的真实性的认识,则历来就有"真真假假,虚虚实实"的主张。这种戏曲的"虚实",所指可以是作品的题材、创作的处理方法、表演的体系、舞台装置的风格等等。李渔在这里是指有关戏曲题材的处理方法。他说:"实者,就事敷陈,不假造作,有根有据之谓也;虚者,空中楼阁,随意构成,无影无形之

谓也。"李渔强调了虚构的意义，他明确地主张："传奇无实，大半皆寓言耳。"这就把艺术真实与生活真实或历史真实区别开来了。在《戒讽刺》一款中，李渔就曾批评过"每观一剧，必问所指何人"的"好事之家"，现在，他又一次申明了自己的看法："凡阅传奇而必考其事从何来、人居何地者，皆说梦之痴人，可以不答者也。"于是，他就把"审虚实"作为作家构思剧本时必须明确的问题提出来。他一方面明确主张"传奇无实"，另一方面又提请作家注意，对于"观者烂熟于胸中，欺之不得，罔之不能"的"其人其事"，则不可任意做翻案文章而与众情相违。这种题材的创作需注意从俗，因为那些深入人心的艺术形象，实则是历代作家和群众的共同创作，在这些形象中反映了一代代群众的爱憎之情。李渔的这种劝诫也值得注意，只要不一概而论。

5. 密针线、减头绪——论戏曲的关目和间架

这即是现在通常说的情节结构问题。《减头绪》讲情节结构的单一性，《密针线》讲戏剧关目的内部衔接和结构的紧密性。另在《格局第六》中专门讲戏曲剧本的一般间架（即通常说的戏剧结构）问题。

戏曲情节结构的单一性，这在《立主脑》中已经提出。《减头绪》一款则再一次从演剧效果出发，提出"一线到底"的主张。李渔认为，《荆钗记》《刘知远》《拜月亭》《杀狗记》之所以得传于后，就是因为"一线到底，并无旁见侧出之情"；这四大南戏，"始终无二事，贯串只一人"，因而令"三尺童子观演此剧，皆能了了于心，便便于口"。而明代的许多传奇作家，喜欢事多关目多，头绪繁多，李渔认为这是"传奇之大病"。因为关目一多，观众就如入山阴道中，应接不暇，无法真正理解作品的意思。李渔明确地提出："作传奇者能以'头绪忌繁'四字刻刻关心，则思路不分，文情专一；其为词也，如孤桐劲竹，直上

无枝,虽难保其必传,然已有《荆》《刘》《拜》《杀》之势矣。"

凡情节,总要求有内在的贯穿因素,凡结构,总要求紧密完整。戏剧创作更是如此。李渔在《密针线》中把戏剧创作比作缝衣。

> 编戏有如缝衣,其初则以完全者剪碎,其后又以剪碎者凑成。剪碎易,凑成难。凑成之工,全在针线紧密,一节偶疏,全篇之破绽出矣。

李渔把写戏的过程比作"剪碎"和"凑成",很形象,也很能说明问题。这反映了生活——作家——作品之间的关系,说明了作家对素材的提炼、概括和剪裁的重要性。这里强调了"针线紧密",就要求在关目的"穿插联络"上下功夫,注意"照映埋伏"。李渔说:"每编一折,必须前顾数折,后顾数折。顾前者欲其照映,顾后者便于埋伏。"这种照映埋伏,要关注全剧,使之成为一个浑然完美的整体。李渔故又说:"照映埋伏,不止照映一人,埋伏一事,凡是此剧中有名之人、关涉之事,与前此后此所说之话,节节俱要想到;宁使想到而不用,勿使有用而忽之。"作家尤其要注意的,是对人物刻画的细密照映,如人物的性格特征,其性格的发展脉络,及其与其他人物之间的关系和映衬等,都要注意一致性和整体感,不可因疏忽而使前后矛盾、缺少呼应或众人一面,等等。

李渔以《琵琶记·中秋赏月》一折为例来说明这个问题:"同一月也,出于牛氏之口者,言言欢悦;出于伯喈之口者,字字凄凉。一座两情,两情一事,此其针线之最密者。"《中秋赏月》这一折戏,能完美地体现牛氏和伯喈各自的性格特点、他们之间的关系、他们此时此刻的不同心境,而且组成一个单一而又丰富、统一而又对立的完美的舞台场面:李渔是这样看的,所以他认为"此其针线之最密者"。

有关戏剧的格局,李渔专门写了《格局第六》一章,说明传奇作为

一种艺术品类,有一定的格局体制,而作家却可以在其中表现出变换无穷的奇巧。

> 传奇格局,有一定而不可移者,有可仍可改、听人自为政者。开场用末,冲场用生,开场数语,包括通篇,冲场一出,蕴酿全部:此一定不可移者;开手宜静不宜喧,终场忌冷不忌热,生、旦合为夫妇,外与老旦非充父母、即作翁姑:此常格也。然遇情事变更,势难仍旧,不得不通融兑换而用之:诸如此类,皆其可仍可改、听人为政者也。……予谓文字之新奇,在中藏不在外貌,在精液不在渣滓。……绳墨不改,斧斤自若,而工师之奇巧出焉。行文之道,亦若是也。

李渔在这里认可了传奇有其不可移变的格局,这种认识偏于保守,不利于戏曲艺术在总体上的改革求新。但李渔还是承认其中有可以改变、听人为政的一面,在内容确实需要突破形式的时候,形式还是"不得不通融兑换"。而李渔认为高明的作家应该首先在内容"中藏"上求新奇,而不是在形式"外貌"上一味趋新。这样的见解是相当深刻的。而且,我们如果去其保守的一面,从积极的一面去领会李渔对格局的看法,其中有一种愿望也是可取的,这就是要求戏剧结构的完整性。这种对完整结构的认识,其精神略同于元代乔吉对乐府结构的要求:"凤头、猪肚、豹尾",亦即"起要美丽,中要浩荡,结要响亮"。

因而,李渔要求作家在下笔之前,首先要对全剧结构酝酿成熟,做到胸有成竹,一经下笔,就可以做到"一本戏文之节目全于此处埋根","一本戏文之好歹亦即于此时定价"。所谓把握在手,破竹之势已成,不忧此后不成完璧。在戏剧写完一个段落后,则要注意余下悬念,"使人想不到,猜不着",引起观众揣摩下文的兴趣。而在全本收

场时,要努力做到"无包括之痕,而有团圆之趣"。所谓"包括之痕",指"无因而至、突如其来与勉强生情、拉成一处",即生硬而不自然的结尾。所谓"团圆之趣",不仅指自然而然、水到渠成的会合,而且要求于水穷山尽之处,突起波澜,"或先惊而后喜,或始疑而终信,或喜极信极而反致惊疑。务使一折之中,七情俱备"。李渔还要求戏剧于结尾处给观众留下特别难忘的美好印象。他说:"收场一出,即勾魂摄魄之具。使人看过数日,而犹觉声音在耳、情形在目者,全亏此出撒娇,作'临去秋波那一转'也。"李渔认为,只有这种"到底不懈之笔,愈远愈大之才",才能构成一部完整而又完美的戏曲作品。

至此,李渔的戏曲结构论已经完成。

戏曲创作的结构论,是李渔对戏曲理论的重大贡献。在结构论中,李渔透彻地阐述了戏曲创作总体构思的重要性及总体构思所包含的几个主要方面的内容,令人信服地提出了结构先于词采、音律这一创见,在总体构思的诸方面中,李渔又突出地强调了剧作家的立意和对全剧间架结构的全局设计的重要意义。总之,李渔所提出的"结构第一",是从戏曲的艺术特征及当时的创作现状出发,旗帜鲜明地提出剧作家要有创新精神,要有居高临下的创作境界和统领全局的创作力量,而且须具备熟悉戏剧艺术特色从而在创作中予以体现的本领。

三、戏曲语言论

《词曲部》其余各章,分别论词采、音律、宾白和科诨,着重论述戏曲语言问题,包括曲词、宾白和科诨的语言。李渔论戏曲语言的一个突出优点是从戏剧艺术的特色出发,从剧场效果和观众要求出发,说明戏曲语言应具备的特色,这些特色约略可概括为贵显浅、重机趣、求肖似和正音律等几个方面。

1. 贵显浅——论戏曲语言的通俗化

《词采第二》中专门有《贵显浅》一款，主张戏曲语言的大众化暨通俗化。他说："曲文之词采，与诗文之词采非但不同，且要判然相反。何也？诗文之词采贵典雅而贱粗俗，宜蕴藉而忌分明。词曲不然，话则本之街谈巷议，事则取其直说明言。""本之街谈巷议"，说明戏曲语言的大众化；"取其直说明言"，说明戏曲语言的通俗化。因为戏曲是要当众表演"与大众齐听"，不能有费解之处，而且表演艺术是流动的艺术，其欣赏过程系一次性完成，因而要一听即明，不可能再思而后解。故李渔说："凡读传奇而有令人费解，或初阅不见其佳，深思而后得其意之所在者，便非绝妙好词。"这就是从舞台艺术的特征出发，对传奇剧本创作提出的要求。李渔在《忌填塞》中又一次指出："传奇不比文章，文章做与读书人看，故不怪其深；戏文做与读书人与不读书人同看，又与不读书之妇人小儿同看，故贵浅不贵深。"戏曲语言的通俗化问题，是明代"本色派"戏曲家反复强调并努力在创作实践中给予解决的问题。徐渭、王骥德、冯梦龙等人都曾有过重要的议论。李渔又专门进行论述，带有总结性的意义。

李渔还由通俗化问题谈到作曲与读书的关系。他认为戏曲作家要广泛阅读各类书籍。不仅经、传、子、史以及诗、赋、古文无一不熟读，而且道家、佛氏、九流、百工之书甚至《千字文》《百家姓》之类都应有所了解。但是，在形之笔端、落于纸上时，"则宜洗濯殆尽"；即使偶有用着成语之处、点出旧事之时，也不可有生硬的痕迹，而应如"信手拈来，无心巧合，竟似古人寻我，并非我寻古人"。为此，李渔还专门作了一款文字，就叫作"忌填塞"，提出要医治三种填塞之病：多引古事、叠用人名和直书成句；挖出三种病源：借典核以明博雅，假脂粉以见风姿，取现成以免思索。李渔于此进而提出了这样的要求："能于浅处见才，方是文章高手。"这些见解，大略与王骥德《曲律·论须读书》中所论相同。约而言之，则是要求剧作家多读书，而不可

卖弄学问。

从戏曲语言的贵显浅这一角度出发,李渔对汤显祖《牡丹亭》曲词的评价有其独特之处。

> 汤若士《还魂》一剧,世以配飨元人,宜也。问其精华所在,则以《惊梦》《寻梦》二折对。余谓二折虽佳,犹是今曲,非元曲也。《惊梦》首句云:"袅晴丝吹来闲庭院,摇漾春如线。"以游丝一缕,逗起情丝,发端一语即费如许深心,可谓惨澹经营矣。然听歌《牡丹亭》者,百人之中有一二人解出此意否?……其余"停半晌,整花钿,没揣菱花,偷人半面"及"良辰美景奈何天,赏心乐事谁家院""遍青山啼红了杜鹃"等语,字字俱费经营,字字皆欠明爽。此等妙语,止可作文字观,不得作传奇观。至于末幅"似虫儿般蠢动把风情扇"……《寻梦》曲云"明放着白日青天,猛教人抓不到梦魂前"……此等曲则去元人不远矣。而予最赏心者,不专在《惊梦》《寻梦》二折,谓其心花笔蕊,散见于前后各折之中。

李渔从舞台演出的效果进行思考,认为演戏为"雅人俗子同闻而共见"之事,因而反复强调曲词"不妨直说",而对《牡丹亭》中某些"惨澹经营""曲而又曲"的名曲则提出了批评。这是有理由的。当然必须指出,就具体对象而言,李渔的批评还是有片面性的。因为戏曲除了唱以外,还要演,视觉形象可以配合听觉形象共同构成戏剧动作,因而避开《惊梦》中的舞台动作指示对曲词的解释作用,而孤立地指摘曲词的费解,这是不全面的。而且离开杜丽娘这个人物"欠明爽"的性格,而要求其语言的"明爽",这也是不妥的。像《惊梦》《寻梦》中的杜丽娘的曲词,"费经营""欠明爽"倒是有一定的必要性。但是这毕竟是特殊的具体例子。就一般性而言,明确提出"不妨直

说"而反对"曲而又曲"，这是正确的而且是必要的。而且，李渔毕竟
还是肯定了《牡丹亭》中另一部分本色通俗的曲词，认为那些曲词则
"纯乎元人，置之《百种》前后，几不能辨；以其意深词浅，全无一毫书
本气也"。

"意深词浅，全无一毫书本气"，这却正是戏曲创作的一条铁律。
明后期著名剧作家沈璟的多数戏曲，"词浅"而无书本气，此为优点，
但往往意不深，故不能成为优秀的名著。汤显祖的《牡丹亭》则"意
深"、情至，虽有时词不浅，但也少有"书本气"，因而能成为杰出的名
著；如能进一步注意词浅，则有可能成为更理想的作品。而沈、汤的
初笔《红蕖记》和《紫箫记》，却都是"词深"而意并不深，故而都是不
够好的作品，两位作家本人对自己的初笔都曾表示不满意。

2. 重机趣——论戏曲语言的灵性及生动性

什么是"机趣"呢？李渔于《重机趣》中说："'机趣'二字，填词家
必不可少。机者，传奇之精神；趣者，传奇之风致。少此二物，则如泥
人土马，有生形而无生气。"因而，"机趣"二字，与王骥德提出的"风
神"二字似。大略包括内在精神与外部风致两方面。"机"指的是内
在精神，创作的灵性；"趣"指的是外在风貌，形式的生动性和趣味性。

在正面提出"重机趣"的同时，李渔还从反面提出要求："勿使有
断续痕，勿使有道学气。"无断续痕，除了从结构形式上"密针线"外，
还必须有内在精神维系全剧，这种伏于剧本中的"连环细笋"，即是
"机"。无道学气，则要求语言富有灵性和情趣，而克服板实、板腐的
现象，"非但风流跌宕之曲，花前月下之情，当以板腐为戒；即谈忠孝
节义与说悲苦哀怨之情，亦当抑圣为狂，寓哭于笑"。

那末，作家的机趣从何而来呢？李渔的回答很明确："要在性中
带来；性中无此，做杀不佳。"此时，他已陷于先验论、天才论的泥坑
了。他说："噫！性中带来一语，事事皆然，不独填词一节。凡作诗、

文、书、画、饮酒、斗棋与百工技艺之事,无一不具夙根,无一不本天授。强而后能者,毕竟是半路出家,止可冒斋饭吃,不能成佛作祖也。"把创作的灵气都交给了天授夙根,人的本身就成了无能为力的因素,那末,还谈什么"重机趣"呢? 李渔的这种天才论的解释使自己陷于矛盾之境。我们可以置其解释于不顾,而取其"重机趣"的要求本身及其所包含的内容。

不仅曲词需要机趣,其他方面如宾白等也应有机趣。李渔在论宾白时提出的"意取尖新",即与此有关。他说:"同一话也,以'尖新'出之,则令人眉扬目展,有如闻所未闻;以'老实'出之,则令人意懒心灰,有如听所不必听。白有'尖新'之文,文有'尖新'之句,句有'尖新'之字,则列之案头,不观则已,观则欲罢不能;奏之场上,不听则已,听则求归不得。"李渔在论科诨时则提出"雅俗同欢,智愚共赏",认为插科打诨犹如看戏之人参汤,养精益神,使人不倦,全在于此。在论格局的冲场时,李渔又提出"养机使动"之法,他说:"有养机使动之法在。如入手艰涩,姑置勿填,以避烦苦之势。自寻乐境,养动生机,俟襟怀略展之后,仍复拈毫。有兴即填,否则又置,如是者数四,未有不忽撞天机者。若因好句不来,遂以俚词塞责,则走入荒芜一路,求辟草昧而致文明,不可得矣!"这些见解,其精神如一,都是为了使创作获得灵性,使剧本增加生机。所以,"机趣"实是剧本生命之泉。

3. 求肖似——论戏曲语言的性格化

李渔论词采的《戒浮泛》一款,论宾白的《语求肖似》一款,着重论戏曲语言的性格化问题。这是代言体的文学——戏曲文学勃兴后,文艺批评家十分注意的问题,明代和清初期的许多曲学家已经作了相当细致的研求,而尤以李渔的论述最为清晰和集中。

李渔首先提出，戏曲语言要注意行当脚色的分别，此为起码的要求。如在花面口中，则惟恐不粗不俗；一涉生旦之曲，便宜斟酌其词。所谓"生旦有生旦之体，净丑有净丑之腔"。

这还仅仅是谈类型化问题，由于中国戏曲的特点，类型化也是一个相当重要的问题，不能不论；但李渔却把更多的精力花在对性格化的研究上，这是他的贡献。

李渔认为，"填词义理无穷，说何人，肖何人，议某事，切某事"，而要"肖"人"切"事，虽则头绪万端，而总其大纲，则不出"情、景"二字。"景书所睹，情发欲言；情自中生，景由外得"，而性格化的关键在于"中生"之情。因为"景乃众人之景"，而"情乃一人之情"。因而即使写景咏物，也应落在"即景生情"上。如《密针线》所论《琵琶记》的"中秋赏月"，其妙处也正在写出各人之情："同一月也，牛氏有牛氏之月，伯喈有伯喈之月；所言者月，所寓者心。牛氏所说之月，可移一句于伯喈；伯喈所说之月，可挪一字于牛氏乎？夫妻二人之语犹不可挪移混用，况他人乎？"

性格化的根本在于人情之不同。基于此，李渔说出一段关于戏曲创作的精彩之论：

> 言者，心之声也，欲代此一人立言，先宜代此一人立心。若非梦往神游，何谓设身处地？无论立心端正者，我当设身处地，代生端正之想；即遇立心邪辟者，我亦当舍经从权，暂为邪辟之思。务使心曲隐微，随口唾出，说一人，肖一人，勿使雷同，弗使浮泛。若《水浒传》之叙事，吴道子之写生，斯称此道中之绝技。

中国古代文论，历来讲"言为心声""情动于中而形于言"，这种观点决定了中国文艺的言情传统。李渔把这种观点引入戏曲论，作

为他建立人物创造理论的根基。李渔的独创性在于把言情论与戏曲的代言体特征联系起来,提出"欲代此一人立言,先宜代此一人立心",认为剧作家不只是抒自己之情,而且要抒剧中人之情,即代剧中人立心立言,而且立心在先,立言在后。只要剧作家"设身处地",体察剧中人的思想精神和心理特色,那末,就可以达到"心曲隐微,随口唾出"的境界。这种由角色心中自然吐出的话,就最符合角色的性格,并符合角色在特定情境中的内心活动。

这也就是李渔所称剧作家"全以身代梨园"的创作特点。李渔生动地反映了戏剧家创作时的内心体验:

> 予生忧患之中,处落魄之境,自幼至长,自长至老,总无一刻舒眉。惟于制曲填词之顷,非但郁藉以舒,愠为之解,且尝僭作两间最乐之人,觉富贵荣华,其受用不过如此。未有真境之为所欲为,能出幻境纵横之上者:我欲作官,则顷刻之间便臻荣贵;我欲致仕,则转盼之际又入山林;我欲作人间才子,即为杜甫、李白之后身;我欲娶绝代佳人,即作王嫱、西施之元配;我欲成仙作佛,则西天、蓬岛即在砚池笔架之前;我欲尽孝输忠,则君治、亲年,可跻尧、舜、彭篯之上。非若他种文字,欲作寓言,必须远引曲譬,酝藉包含。

如果说戏剧艺术的特征是化身当众表演,那末剧本创作的特征是化身描写,因而剧本创作时作家必须全身心对象化。于是,"设身处地""幻境纵横"便成了剧作家创作心理的特征。李渔这段话非常生动而透彻地复现了剧作家的创作心象,表现了他们的思维特征,他们的痛苦与乐趣,他们的不平与和谐……以及他们的自豪与感慨:"文字之最豪宕,最风雅,作之最健人脾胃者,莫过填词一种。若无此种,几于闷杀才人,困死豪杰!"

4. 正音律——论戏曲语言的音乐性

这是元明两代许多曲学家精心研讨过的问题。不管在理论上的分寸掌握如何，在创作实践中，绝大多数戏曲作家总还是希望自己的作品能在歌筵舞台上演唱。专为案头不为场上而作的戏曲还是有的，这种文人明代比元代为多，清代又比明代有所增多，但总的人数还是有限的，而且，这种作品影响很小。而出色的戏曲，却总是既在案头留传，又在场上盛演不衰。戏曲作品符合演出的需要，有许多条件，语言的可唱性或音乐性是其中的一个重要方面。所谓"音律"问题，就是为了解决这个语言的音乐性问题，这在本书前述许多章节中均有论及。

李渔是个特别注重剧本的可演性的戏剧理论家，因而必然特别注重戏曲语言的音乐性。他的《音律第三》共计九款，足见其用心所在。但在这一方面，他并无多少值得特别指出的新见解。可能对于音韵、声律之类专门学问，李渔并未有精深的研究，他曾说："声音之道，幽渺难知。予作一生柳七，交无数周郎……然究竟于声音之道，未尝尽解。"这恐怕不是过谦之言。正因为如此，所以，他在论音律一章中，不像其他各章那样新见迭出，美不胜收，而仅仅是罗列一些前人已说过的话，虽略具教材性质，却并无深入研究。不过李渔还是写了那么多文字，而且往往要求很严，这说明他对这个问题的异常重视。他同意这样的认识："填词一道，则句之长短，字之多寡，声之平上去入，韵之清浊阴阳，皆有一定不移之格"；并明确提出："作者能于此种艰难文字，显出奇能，字字在声音律法之中，言言无资格拘挛之苦，如莲花生在火上，仙叟弈于橘中，始为盘根错节之才，八面玲珑之笔。"

李渔于其他方面颇多悖俗的创见，惟独论音律守成有余而知变不足。如他在《恪守音韵》中说："一出用一韵到底，半字不容出入，此为定格"，"既有《中原音韵》一书，则犹略域画定，寸步不容越矣"；在《凛

遵曲谱》中说:"曲谱者,填词之粉本……拙者不可稍减;巧者亦不能略增。"另在《鱼模当分》《廉监宜避》等款中都有过严之论。这些具体言论中的过于刻板之辞,并不足法,可以不必依而为据;但李渔在这些章节中所强调的音律的重要性这一总的精神,却值得借以为鉴。

而且,李渔也说了一些很有意义的话。如说:"束缚文人,而使有才不得自展者,曲谱是也;私厚词人,而使有才得以独展者,亦曲谱是也。""只求文字好,音律正,即牌名旧杀,终觉新奇可喜。如以极新极美之名,而填以庸腐乖张之曲,谁其好之? 善恶在实,不在名也。"(《凛遵曲谱》)特别是在《别解务头》一款中,李渔的活跃思想又复活了:"予谓'务头'二字既然不得其解,只当以不解解之。曲中有'务头',犹棋中有眼,有此则活,无此则死。进不可战,退不可守者,无眼之棋,死棋也;看不动情,唱不发调者,无'务头'之曲,死曲也。……人亦照谱按格,发舒性灵,求为一代之传书而已矣,岂得为谜语欺人者所惑,而阻塞词源,使不得顺流而下乎?"这几段话,对于如何看待曲谱,如何认识新旧的关系,如何对待久已不传的歌唱旋律定格等,都很有启发作用。

值得注意的是,李渔不仅以正音律要求曲词,而且以此要求宾白。他论宾白的第一款就是《声务铿锵》,并且一开头就指出:"宾白之学,首务铿锵。一句聱牙,俾听者耳中生棘;数言清亮,使观者倦处生神。世人但以'音韵'二字用之曲中,不知宾白之文,更宜调声协律。"他认为:"能以作四六平仄之法用于宾白之中,则字字铿锵,人人乐听,有'金声掷地'之评矣。"李渔还列出许多"调声协律"的要求和方法,试图引起对宾白语言的音乐美的重视,并使创作者有法可循,以期获得"遍地金声"的效果。

四、余论

对戏曲创作理论,特别是创作方法论的研讨,李渔的《闲情偶

寄·词曲部》比前人的论著有了极大的提高，而且颇多发前人未发之处，因而为中国古代戏曲理论的发展做出了非凡的贡献。

李渔戏曲创作论，不管是结构论或语言论，其最显著的特点，是深刻地揭示了剧本的两重性——文学性（可读性）和戏剧性（可演性），并较好地解决了这两者结合的理论问题和方法问题。不管是论结构、论词采还是论宾白，都提出剧本要有文学价值，但更突出地提出剧本如何适合演唱的需要，即要有演出价值，因为后者往往是文人作家并未真正弄懂或忽视了的问题。李渔在丰富的创作实践经验基础上总结出来的创作理论及创作技巧，特别富有务实精神，同时又特别富有独创精神，因而富于启发性和切实可行的特点，对剧作家的创作自然具有现实指导意义。如李渔提出"结构第一"的主张，这是很有真知灼见的，是对戏曲创作确实必须解决的问题所提出的独创性认识。李渔又对宾白、科诨和格局等戏曲独有的表现形式各作专题研讨，这在前人中只有王骥德曾经尝试过，而李渔的研究则大有增益。李渔戏曲创作论的现实性还突出表现在他的大众化的出发点和理论的平易风格。

李渔戏曲创作论的突出优点是理论系统的渐趋完善。戏曲创作理论的系统性，是从王骥德开始的，王氏注重在新学科的创立和理论的全面性。李渔在此基础上，加强了理论的内在逻辑性和研究的细密。《词曲部》提出"结构第一、词采第二、音律第三"的主张，《结构第一》列出《戒讽刺》《立主脑》《脱窠臼》等七款，《词采第二》列出《贵显浅》《重机趣》《戒浮泛》《忌填塞》等四款，最能体现这种优点。由于注意了内在逻辑性，因而使理论的整体风貌显示出空前的创新性；由于注意了细密的分析，因而对研究对象的"法脉准绳"就有了较多的发现。

李渔却并没有陷于对技巧的烦琐陈述中，他较注意突出从总体力量上去观察戏曲的创作规律。在《词曲部·填词余论》中，他借议

论金圣叹的《西厢记》批评之机,点化了金圣叹的话,作为整个《词曲部》的结束语:

> 圣叹之评《西厢》,其长在密,其短在拘。拘即密之已甚者也。无一句一字不逆溯其原而求命意之所在,是则密矣;然亦知作者于此,有出于有心、有不必尽出于有心者乎?心之所至,笔亦至焉,是人之所能为也。若夫笔之所至,心亦至焉,则人不能尽主之矣。且有心不欲然,而笔使之然,若有鬼物主持其间者,此等文字,尚可谓之有意乎哉?文章一道,实实通神,非欺人语。千古奇文,非人为之,神为之,鬼为之也!人则鬼神所附者耳。

这是李渔《词曲部》的"临去秋波那一转"。他以这样一段脱空的话,提醒剧作家不可太拘泥于法而失去了创作的灵性,也是提醒《词曲部》的读者在评论戏曲时不可太"拘"。这种提醒十分必要,但是,李渔在此处又暗暗输入了天才论和先验论。这样的论调固然十分高妙,却造成了一个矛盾:既然千古奇文皆得之于"神鬼",那又何必大谈词曲的作文之法呢?

第三节　李渔的戏曲演习论

一、演习论小引

《闲情偶寄·词曲部》三卷论填词之道,而"填词之设,专为登场",那末"登场之道"究竟怎样呢?这就是《演习部》二卷所要解答的问题。如果说,对于"填词之道",以往的戏曲理论家曾作过不少研究,那么,对于"登场之道"的专门研究就罕见其人了;而试图对戏曲

演出的艺术规律作系统研究,则不能不首推李渔。李渔所谓的"演习",着重从导演和教习两个角度探讨演出艺术,因而,《闲情偶寄·演习部》事实上是有关戏剧导演和戏剧教学的著作,可以看出是颇具系统的戏曲导演学和教育学专著。由于李渔所论的导演和教学密不可分,他笔下的"主人"兼具教师和导演的职能,因而本节的评述把这种工作总称之为"教演",而把执行"教演"任务的"主人""优师"或其他人,总称为"教师"。

《演习部》两卷,上一卷两章(《选剧第一》《变调第二》)论教师的案头工作,另一卷三章(《授曲第三》《教白第四》《脱套第五》)论教师的场上工作。案头工作是对剧本的处理,解决戏剧文学与戏剧表演之间的关系。场上工作是把教演计划付诸实施,解决案头工作与演员之间的关系。

李渔对教演的重视,可由一段话体现出来:"词曲佳而搬演不得其人,歌童好而教率不得其法,皆是暴殄天物。此等罪过,与裂缯、毁璧等也。"

如果说《演习部》着重论选戏与排戏,《声容部》则着重论选人和教人。《声容部》一卷,包括《选姿第一》《修容第二》《治服第三》《习技第四》共四章。撇开其中津津乐道女色的低级趣味内容及享乐主义毒素,尚可以看到不少精当之论,这些内容着重讲论有关演员的挑选和训练的方法问题。虽然《声容部》专论女乐,但是李渔认为"男优女乐,事理相同",因而"不论男女,二册(指《演习部》和《声容部》)皆当细阅"。

这些内容,姑总之曰"演习论"。

二、戏曲的案头处理

李渔论剧本创作时,特别注意剧本与演出的关系;在论演出时,

又特别注意舞台的二度创作与剧本的依存关系。而戏曲教师的案头工作,则是联系剧本和搬演的纽带。这种案头工作主要有两方面,一是选择剧本,二是处理剧本。本书前述冯梦龙对《牡丹亭》所作的删改和演出提示是这种案头工作的范例。李渔附载于《演习部》的《琵琶记·寻夫》改本和《明珠记·煎茶》改本又为此作了示范。李渔对选剧和改剧作分别论述如次。

1. 选剧第一

李渔主张选剧尤重于改剧。他说:"吾论演习之工而首重选剧者,诚恐剧本不佳,则主人之心血、歌者之精神,皆施于无用之地,使观者口虽赞叹,心实咨嗟。何如择术务精,使人心口皆羡之为得也。"

而当时由于各种原因,人们的欣赏趣味与习气严重影响了艺术鉴赏能力,以致"牛鬼蛇神塞满氍毹之上"而"锦篇绣帙沉埋瓿瓮之间","瓦缶雷鸣"而"金石绝响"。李渔认为造成这种后果"非歌者投胎之误、优师指路之迷,皆顾曲周郎之过也",如果"观者求精,则演者不敢浪习"。他首先从"观者"这一面找寻形成剧场现象的社会原因,这是很有见地的。因为观众把各种社会问题带进了剧场,观众事实上代表着社会的时代思潮、审美心理影响并制约着剧场艺术。李渔又把教演者看作是可以左右剧场效果的第一批观众。这种左右力量首先就体现在选剧上。在李渔看来,选剧的原则主要是两条,一为"别古今",二是"剂冷热"。

所谓"别古今",就是在选剧时,应正确对待古剧与今剧。李渔的主张很明确:"选剧授歌童,当自古本始,古本既熟,然后间以新词。切勿先今而后古。"这是关于戏剧教学的教材选择原则,这种主张是合理的。李渔认为,旧本人人熟悉,稍有谬误即可发现;而新本观听者未必尽晓,容易藏拙。从严出发,以旧本为适。另外,旧本业经几代名师的加工提高,精益求精,一丝不苟,因而就成为最好的学习典

范。所以李渔提出：“开手学戏，必宗古本。而古本又必从《琵琶》《荆钗》《幽闺》《寻亲》等曲唱起。盖腔板之正，未有正于此者。此曲善唱，则以后所唱之曲，腔板皆不谬矣。”

但是李渔对新剧也是十分重视的，从歌童学戏的特点出发，他固然反对先今而后古，而同时也反对那种一概排斥新剧的迂腐之见。他说了一段非常合适的话：“旧曲既熟，必须间以新词。切勿听拘士腐儒之言，谓新剧不如旧剧，一概弃而不习。盖演古戏如唱清曲，只可悦知音数人之耳，不能娱满座宾朋之目。听古乐而思卧，听新乐而忘倦。”因为学戏最终是为了演戏，因而在唱熟旧曲的基础上，逐渐学一点众人喜闻乐见的新剧，是必要的。但是李渔又指出，对新剧特别要注意鉴别和选择，使“词之佳者必传，剧之陋者必黜”。

所谓“剂冷热”，就是在选剧时，应注意剧情热闹和冷静的关系。李渔认为戏文太冷、词曲太雅，原足令人生倦，此为作者自取厌弃。但是对冷静之词、文雅之曲也要区别对待，不可一概深恶痛绝。因为还有一种好剧本，其风格是“外貌似冷而中藏极热，文章极雅而情事近俗”，只要稍加润色，播入管弦，就可以有很好的演出效果。

李渔进而提出，一个戏是否能感人，其根本原因不在冷热如何，而在于是否合乎人情。“予谓传奇无冷热，只怕不合人情。如其离合悲欢，皆为人情所必至，能使人哭，能使人笑，能使人怒发冲冠，能使人惊魂欲绝；即使鼓板不动，场上寂然，而观者叫绝之声，反能震天动地。是以人口代鼓乐，赞叹为战争，较之满场杀伐，钲鼓雷鸣，而人心不动，反欲掩耳避喧者为何如？岂非冷中之热，胜于热中之冷；俗中之雅，逊于雅中之俗乎哉？”

人情重于情节，中藏胜于外貌。李渔提出这样的选剧标准，首先就要求选剧者心能体情而目能探幽。这确实是难得的，然而，这却是何等的重要。

2. 变调第二

如上所述,优童学戏必从古本开始,而为了适应演出需要,又必须间以新词。同样是为了适应演出,就必须对所选剧本作些必要的处理,"增减出入",使之增添"天然生动之趣"。对古剧尤其必须如此。李渔所谓的"变调",主要就是指"变古调为新调"。李渔认为,文学艺术"无不随时更变。变则新,不变则腐;变则活,不变则板"。犹如自然界之"桃陈则李代,月满即哉生"。戏曲如果年复一年,雷同合掌,即使音节不乖,也会使人生厌,因为观众对剧中"情事太熟,眼角如悬赘疣"。因而,演出旧剧,非"稍变其音"不可。

根据实际情况和需要,李渔对剧本的"变调"工作着重抓两项,一为"缩长为短",一为"变旧成新"。

"缩长为短"。这是针对传奇剧本动辄三四十出这一现象而提的。另从演出艺术的特征来看,"观场之事,宜晦不宜明",戏剧追求"幻巧"的效果,即所谓"优孟衣冠,原非实事,妙在隐隐跃跃之间",因而以夜间演出为宜。从观众的需要看,日间各有当行之事,也以夜间演出为宜。而夜间演出又不宜通宵达旦。因而,一本戏的合适演出时间是有限的。如果剧本过长,必受"腰斩"之刑。鉴于此,李渔提出"与其长而不终,无宁短而有尾",于是就需要"缩长为短"了。"缩"剧的办法又有二:一是拔去情节可省的数出,只在前后出中增数语予以交代即可,此为小动;二是将原戏重新编写过,成为十出左右的一本新剧,此为大动。李渔认为后者更为可贵,因为这不仅解决了演出的一时需要,而且推而广之,有可能改变传奇创作冗杂的通病,而另开一种以"简贵"胜的新创作风气。

"变旧成新"。首先要分析,人们既爱看新剧,为什么又爱看旧剧呢。

演新剧如看时文,妙在闻所未闻,见所未见;演旧剧如看古

董,妙在身生后世,眼对前朝。然而古董之可爱者,以其体质愈陈愈古,色相愈变愈奇。如铜器、玉器之在当年,不过一刮磨光莹之物耳;迨其历年既久,刮磨者浑全无迹,光莹者斑驳成文,是以人人相宝。非宝其本质如常,宝其能新而善变也。使其不异当年,犹然是一刮磨光莹之物,则与今时旋造者无别,何事什佰其价而购之哉?旧剧之可珍,亦若是也。

观看旧剧,可以比新剧有更为丰富的感受。一是历史感,即"眼对前朝"的感受;二是时间感,即"善变"的感受,这是一种流动的历史感;三是现实感,即"能新"的感受。观看旧剧,可以感受到当时、现在和由当时至现在的流动变化过程。李渔特别指出了对这个"流变"过程的感受所具有的欣赏及思考价值。他以古董为喻,称这个过程为"生斑易色"的过程。他在这里提出"非宝其本质如常,宝其能新而善变"的看法,即是他主张"变旧成新"的根据。

而当时的演出现实是"演到旧剧,则千人一辙,万人一辙,不求稍异"。观者观旧剧,犹如听蒙童背书,毫无乐处可言。因而如何使旧剧易色生斑,则成为亟待解决的问题。如何改?且看李渔的精辟见解。

然则生斑易色,其理甚难,当用何法以处此?曰:有道焉,仍其体质,变其丰姿。如同一美人,而稍更衣饰,便足令人改观,不俟变形易貌,而始知别一神情也。体质维何?曲文与大段关目是已;丰姿维何?科诨与细微说白是已。曲文与大段关目不可改者,古人既费一片心血,自合常留天地之间,我与何仇,而必欲使之埋没? ⋯⋯科诨与细微说白不可不变者,凡人作事,贵于见景生情。世道迁移,人心非旧;当日有当日之情态,今日有今日之情态。传奇妙在入情,即使作者至今未死,亦当与世迁移,

自噗其舌,必不为胶柱鼓瑟之谈,以拂听者之耳。……我能易以
新词,透入世情三昧,虽观旧剧,如阅新篇,岂非作者功臣?

"传奇妙在人情",这确是一句至理名言。李渔此处所强调的"人
情",着重是指合乎世情。"世情"是由"世道""人心"构成的,而世道
人心却总是在不断的变化之中,按李渔的话来说,即是:"世道迁移,
人心非旧;当日有当日之情态,今日有今日之情态。"从这样的观点出
发,李渔关于改剧的原则,首先就是要求"与世迁移",即通过修改,
"透入世情三昧",使旧剧的精神与新的世道人心相适应,让昨天的
"死剧"注入新的"情态",使之在新的剧场中真正复活。对于古代的
名剧,李渔还提出一个具体的修正办法,叫做"仍其体质,变其丰姿",
强调注意改编"科诨与细微说白",通过易新词与入世情,使观众有
"虽观旧剧,如阅新篇"的感受。李渔称这种办法为"润泽枯槁,变易
陈腐之事"。另外,对于旧剧中的缺陋,则给以补正,此称之为"拾遗
补缺之法"。李渔本人对《琵琶记》等剧的修改,就是遵循这样的原
则和方法,诚如他在一首古诗的小序中所称:"予改《琵琶》《明珠》
《南西厢》诸旧剧,变陈为新,兼正其失,同人观之,多蒙见许。"(《笠
翁诗集》卷五)

教师的选剧、改剧等案头工作告一段落,就需要在场上付诸教习
和导演的实践。李渔曾不无自负而又不无感伤地说:"若天假笠,翁
以年,授以黄金一斗,使得自买歌童、自编词曲,口授而身导之,则戏
场关目,日日更新,氍上诙谐,时时变相。此种技艺,非特自能夸之,
天下人亦共信之。然谋生不给,遑问其他。只好作贫女缝衣。为他
人助娇、看他人出阁而已矣!"

三、戏曲的场上教演

"填词之设,专为登场。"场上的排练,是编剧、教学和导演等艺术

创造的集中体现。李渔认为，场上教演的主要任务是"授曲""教白"和"脱套"三项。

1. 授曲

从戏曲的特点出发，"授曲"是场上教演的最重要环节。李渔虽然"于声音之道，未尝尽解"，但是他认为只要有较高的艺术鉴别能力（所谓"人赞美而我先之，我憎丑而人和之"，即是这种能力的体现），有编剧和演出的实际感受和实践经验（所谓"山民善跋，水民善涉，术疏则巧者亦拙，业久则粗者亦精"，即指此），就具备了作场上教师的条件。

根据李渔的经验，"授曲"着重解决三方面问题。第一，解明曲意。李渔说："唱曲宜有曲情。曲情者，曲中之情节也。解明情节，知其意之所在，则唱出口时，俨然此种神情：问者是问，答者是答，悲者黯然魂消而不致反有喜色，欢者怡然自得而不见稍有痒容，且其声音齿颊之间，各种俱有分别。此所谓'曲情'是也。"只有解明曲意，使唱者懂得了曲情后，才可以克服那种"口唱而心不唱，口中有曲而面上身上无曲"的"无情"病。久而久之，可以收到"变死音为活曲，化歌者为文人"的成效。

教师对曲意的解释，还应体现在对曲子演唱形式的处理上，如分唱、合唱的处理，就应以曲情为依据，李渔再以《琵琶·赏月》一出为例来说明这个道理："同场之曲（指台上众人同唱、齐唱的曲子），定宜同场，独唱之曲，还须独唱，词意分明，不可犯也。……尝见《琵琶·赏月》一折，自'长空万里'以至'几处寒衣织未成'，俱作合唱之曲。谛听其声，如出一口，无高低、断续之痕者。虽曰良工心苦，然作者深心，于兹埋没。此折之妙，全在共对月光，各谈心事。曲既分唱，身段即可分做，是清淡之内，原有波澜。若混作同场，则无所见其情，亦无可施其态矣。"总之，理解作者深心，体察角色情事，是唱好曲子

的根本。

第二，讲究唱曲。要求学唱者调熟字音平仄、阴阳，特别注意掌握好"出口""收音"的诀窍，在慢曲中唱好"字头""字尾"及"余音"。李渔以沈宠绥有关"出字""收音"的理论为出发点，以具体字例来说明字头、字尾及余音现象。如"箫"字，本音为"箫"，字头为"西"，字尾为"夭"，余音为"乌"。懂得了这种道理，在唱慢曲时，字音就准确。但李渔又指出，唱快板曲，则止有正音，不及"头""尾"；而在唱慢曲时，所谓字头、字尾及余音，亦"皆须隐而不现，使听者闻之，但有其音，并无其字"。

除了调熟字音外，李渔还要求讲究口法。他说："学唱之人，勿论巧拙，只看有口、无口。听曲之人，慢讲精粗，先问有字、无字。"为此，他对教习在口法训练方面提出了要求："于开口学曲之初，先能净其齿颊，使出口之际字字分明，然后使工腔板，此回天大力，无异点铁成金。"

第三，调节伴奏。唱曲需要伴奏，教曲如此，演出亦如此。李渔认为，"丝、竹、肉三音"，"三籁齐鸣，天人合一，亦金声玉振之遗意也，未尝不佳"，但必须有个原则，"以肉为主而丝、竹副之，使不出自然者亦渐近自然，始有主行客随之妙"。对于教唱过程，李渔主张"先则人随箫笛，后则箫笛随人"。李渔还对锣鼓打击乐提出意见，主张"锣鼓忌杂"。他反对"当敲不敲、不当敲而敲与宜重而轻、宜轻反重"的杂乱现象。主张打击乐演奏者应懂得疾徐轻重之间的至理。

"授曲"是场上教演的首要任务，因而李渔以较多的笔墨，从解曲意、明唱法、理伴奏等三方面入手，努力提高唱曲的艺术效果。

2. 教白

"教习歌舞之家，演习声容之辈，咸谓唱曲难，说白易。"李渔独以为不然："唱曲难而易，说白易而难。知其难者始易，视为易者必难。

盖词曲中之高低抑扬,缓急顿挫,皆有一定不移之格,谱载分明,师传严切,习之既惯,自然不出范围。至宾白中之高低抑扬,缓急顿挫,则无腔板可按,谱籍可查,止靠曲师口授。而曲师入门之初,亦系暗中摸索。彼既无传于人,何从转授于我?讹以传讹,此说白之理日晦一日而人不知。"职是之故,"梨园之中,善唱曲者,十中必有二三;工说白者,百中仅可一二"。

鉴于此,李渔即从"高低抑扬"和"缓急顿挫"两端提示说白的诀窍。《高低抑扬》有云:

> 白有高低抑扬。何者当高而扬?何者当低而抑?曰:若唱曲然。曲文之中,有正字,有衬字。每遇正字,必声高而气长;若遇衬字,则声低气短而疾忙带过。此分别主客之法也。说白之中,亦有正字,亦有衬字。其理同,则其法亦同。一段有一段之主客,一句有一句之主客。主高而扬,客低而抑。此至当不易之理,即最简极便之法也。

《缓急顿挫》有云:

> 场上说白,尽有当断处不断,反至不当断处而忽断;当联处不联,忽至不当联处而反联者,此之谓"缓急顿挫"。此中微渺,但可意会,不可言传;但能口授,不能以笔舌喻者。不能言而强之使言,只有一法:大约两句三句而止言一事者,当一气赶下,中间断句处,勿太迟缓;或一句止言一事,而下句又言别事,或同一事而另分一意者,则当稍断,不可竟连下句。是亦简便可行之法也。此言其粗,非论其精;此言其略,未及其详。精详之理,则终不可言也。

前者从句子文字结构及语法习惯来处理说白,后者则从整体内容出发,依据生活逻辑及艺术逻辑来处理说白。前者为粗,后者为精;前者是初步,后者是深入;前者可以传教,后者则靠领悟。由不知到知,由粗知到深知,李渔对说白教习提出了这个过程,而最后要求演员逐渐进入领悟"缓急顿挫"之态的境界。

对戏曲说白的表演处理,能作这样的阐述,确实是一种独创。

3. 脱套

李渔指出,在当时的舞台上有许多鄙习恶套,"以极鄙极俗之关目,一人作之,千万人效之,以致一定不移,守为成格",因而他主张扫除恶习,以一新戏场关目。李渔着重指出要克服当时存在的比较严重的衣冠、语言及科诨方面的恶习。

衣冠穿戴要注意符合人物在特定情境的需要,而且要和整个舞台画面和谐。因而要克服那种贵贱不辨、角色无分的现象。如不分贵贱、贤愚,齐着青衿,就不合封建社会的等级观念;妇人舞衣,当以温柔为宜,而有些演出,其舞衣坚硬有如盔甲,显然有损舞姿;又如方巾与有带飘巾的混用,也可能有损人物形象特征,等等。

语言问题,李渔提出反对那种"凡系花面脚色,即作吴音"的作法,并提出一个值得注意的改革方案:"吾请为词场易之:花面声音,亦如生、旦、外、末,悉作官音,止以话头惹笑,不必故作方言。即作方言,亦随地转——如在杭州,即学杭人之话;在徽州,即学徽人之话——使妇人小儿,皆能识辨,识者多则笑者众矣。"关于语言问题,李渔还主张革除那种令人生厌的套话,如乱用"呀""且住"之类"口头禅",及胡乱增加一些话头而使舞台节奏松垮。

插科打诨的陋习更多,表现为"戏中串戏",即任意增加一些闹剧俗套的穿插,既毫无新鲜感,又扰乱了整个演出的关目结构,因而殊觉可厌,非革不可。

总之，由于戏曲舞台上恶习不少，因而李渔特地提出"脱套"的主张。他关于"脱套"的总认识可以由他本人的一段话加以概括："戏场关目，全在出奇变相，令人不能悬拟。若人人如是，事事皆然，则彼未演出而我先知之，忧者不觉其可忧，苦者不觉其为苦，即能令人发笑，亦笑其雷同他剧，不出范围，非有新奇莫测之可喜也。扫除恶习，拔去眼钉，亦高人造福之一事耳。"

四、戏曲演员的训练

《声容部》一卷四章，讲述选姿买姬等封建帮闲伎俩，也讲述培养演员的方法。后者对于戏剧艺术教育和导演工作有参考价值，这些内容大致可以分为戏曲演员的挑选、化妆和训练三方面。李渔在这一卷里讲论对象为女优，但其中许多艺理却是男女演员普遍适用的。

1. 选材

李渔提出"相目"的主张："面为一身之主，目又为一面之主。相人必先相面，人尽知之；相面必先相目，人亦尽知而未必尽穷其秘。吾谓：相人之法必先相心，心得而后观其形体。形体维何？眉发、口齿、耳鼻、手足之类是也。心在腹中，何由得见？曰：有目在，无忧也。察心之邪正，莫妙于观眸子。"

李渔还提出"相态"的主张，认为"选貌选姿，总不如选态一着之为要"。什么是"态"呢？李渔写道：

> 吾于"态"之一字，服天地生人之巧，鬼神体物之工。使以我作天地鬼神，形体吾能赋之，知识我能予之。至于是物而非物、无形似有形之态度，我实不能变之、化之，使其自无而有，复自有而无也。态之为物，不特能使美者愈美、艳者愈艳，且能使老者少而媸者妍，无情之事变为有情，使人暗受笼络而不觉者。……

态自天生,非可强造。强造之态,不能饰美,止能愈增其陋。同一颦也,出于西施则可爱,出于东施则可憎者,天生、强造之别也。

由于态是天生而不可强造的,是在"有""无"之间,因而李渔觉得"相面相肌相眉相眼之法皆可言传,独相态一事,予心能知之,口实不能言之",如果不得已而为言,只有以他所见所感的实例聊作榜样。李渔以叙述一桩经历来说明女子之"态"。

> 记曩时春游遇雨,避一亭中,见无数女子,妍不一,皆踉跄而至。中一缟衣贫妇,年三十许,人皆趋入亭中,彼独徘徊檐下,以中无隙地故也;人皆抖擞衣衫,虑其太湿,彼独听其自然,以檐下雨侵,抖之无益,徒现丑态故也。及雨将止而告行,彼独迟疑稍后。去不数武而雨复作,仍趋入亭,彼则先立亭中,以逆料必转,先踞胜地故也。然臆虽偶中,绝无骄人之色。见后入者反立檐下,衣衫之湿,数倍于前,而此妇代为振衣,姿态百出,竟若天集众丑,以形一人之媚者。自观者视之,其初之不动,似以郑重而养态;其后之故动,似以徜徉而生态。然彼岂能必天复雨,先储其才以俟用乎?其养也,出之无心;其生也,亦非有意。皆天机之自起自伏耳。当其养态之时,先有一种娇羞无那之致现于身外,令人生爱生怜,不俟娉婷大露而后觉也。……噫!以年三十许之贫妇,止为姿态稍异,遂使二八佳人与曳珠顶翠者,皆出其下,然则态之为用,岂浅鲜哉!

李渔此处所谓妇人之"态",犹如词曲之"机趣",是一种"精神"与"风致",它不能因有心而养,也不能因有意而生,但它可以在无心的动作、无意的表情中显现。因而李渔说:"媚态之在人身,犹火之有

焰,灯之有光,珠贝金银之有宝色。是无形之物,非有形之物也。"由
于"态"为"似有形"而"无形"的天机所动,因而不可能通过"教"从
外部造就它,但可以通过熏陶由内部变化它。故李渔写道:

> 人问:圣贤神化之事,皆可造诣而成,岂妇人媚态,独不可
> 学而至乎? 予曰:学则可学,教则不能。人又问:既不能教,胡
> 云可学? 予曰:使无态之人与有态者同居,朝夕熏陶,或能为其
> 所化。如蓬生麻中,不扶自直,鹰变成鸠,形为气感,是则可矣。
> 若欲耳提面命之,则一部廿一史,当从何处说起? 还怕愈说愈增
> 其木强,奈何!

总之,外造则不可,这是态之特性;而内化则或成,这却是李渔之一
发现。

前人曾以女中之态比喻诗文中之趣①。而从戏剧理论上来谈
"态"的问题,这是李渔的一个创举,虽然所论未免尚有玄乎之感,但
是这里却接触到演员训练中的一个难题,即如何培养演员的气质,启
示演员的感受能力,触发表演的创作灵机。这似乎是一个不可言传
的问题,而李渔的游戏之笔却触动了我们思考的兴趣。

2. 化妆

这里主要讲生活中的一般化妆方法,分为《修容》和《治服》两
章。其中一些原理对于演员的化妆大体可供参考。

李渔认为"'修饰'二字,无论妍媸美恶,均不可少"。但不可失
之过当,否则"趋而过之,致失其真"。以发髻为例。李渔说:"古人

① 如袁宏道曾谓:"世人所难得者唯趣。趣如山上之色,水中之味,花中之光,女中
之态,虽善说者不能下一语,唯会心者知之。……夫趣得之自然者深,得之学问者浅。"
(《叙陈正甫会心集》)

呼髻为蟠龙,蟠龙者,髻之本体,非由妆饰而成。随手绾成,皆作蟠龙之势。可见古人之妆,全用自然,毫无造作。"他批评"今人"只顾趋新,不求合理,只求变相,不顾失真。李渔认为,"古人呼发为'乌云',呼髻为'蟠龙'者,以二物生于天上,宜乎在顶;发之缭绕似云,发之蟠曲似龙;而云之色有'乌云',龙之色有'乌龙':是色也、相也、情也、理也,事事相合,是以得名,非凭捏造任意为之而不顾者也。"而后,李渔折中而论云:"吾谓美人所梳之髻,不妨日异月新,但须筹为理之所有。理之所有者,其像多端,然总莫妙于'云龙'二物。仍用其名而变更其实,则古制新裁,并行而不悖矣。"再以脂粉点染为例。李渔亦主张"施之有法,使浓淡得宜,则二物争效其灵"。在点染方法上,李渔要求形象的和谐和方法的灵活:"匀面必须匀项,否则前白后黑,犹如戏场之鬼脸;匀面必记掠眉,否则霜花覆眼,几类春生之社婆。至于点唇之法,又与匀面相反。一点即成,始类樱桃之体,若陆续增添,二三其手,即有长短宽窄之痕,是为成串樱桃,非一粒也。"

对于服装,李渔也是主张以相适为佳,"衣衫之附于人身,亦犹人身之附于其地"。以首饰为例。"若使肌白发黑之佳人,满头翡翠,环髻金珠,但见金而不见人,犹之花藏叶底、月在云中,是尽可出头露面之人,而故作藏头盖面之事……是以人饰珠翠宝玉,非以珠翠宝玉饰人也。"再以衣衫为例。李渔有言论如下:

> 妇人之衣,不贵精而贵洁,不贵丽而贵雅,不贵与家相称,而贵与貌相宜。绮罗文绣之服,被垢蒙尘,反不若布服之鲜美,所谓贵洁不贵精也;红紫深艳之色,违时失尚,反不若浅淡之合宜,所谓贵雅不贵丽也。贵人之妇,宜被文采,寒俭之家,当衣缟素,所谓与人相称也。然人有生成之面,面有相配之衣,衣有相配之色,皆一定而不可移者。今试取鲜衣一袭,令少妇数人先后服之,定有一二中看,一二不中看者,以其面色与衣色有相称不相

称之别，非衣有公私向背于其间也。使贵人之妇，其面色不宜文
采而宜缟素，必欲去缟素而就文采，不几与面为仇乎？故曰：不
贵与家相称，而贵与面相宜。

这里着重是讲"相体裁衣，不得混施色相"这一原则。就生活服装而
言，李渔所言很有见地。若论戏剧服装，则除了与人相称外，还须与
戏相称，如演《西厢记·伤离》时莺莺"不可艳妆，以重离情关目。时
扮（指当时的浓妆艳抹）虽娱人目，与文义不合"（语见《审音鉴古
录》），舞《霓裳羽衣》时"只须白袄红裙，便自当行本色"（语见《长生
殿·例言》）。

李渔对色彩是很注意的。如论妇人头上插花、插簪，他认为："时
花之色，白为上，黄次之，淡红次之，最忌大红，尤忌本红，玫瑰花之最
香者也，而色太艳，止宜压在鬓下暗受其香，勿使花形全露。""簪之为
色，宜浅不宜深，欲形其发之黑也。玉为上，犀之近黄者、蜜蜡之近白
者次之，金银又次之，玛瑙琥珀，皆所不取。"他对当时衣衫流行的青
色（指黑色）表示欣赏，认为"青之为色，其妙多端"。他还以妇人着
青色衣衫为例说："面白者衣之其面愈白，面黑者衣之其面亦不觉其
黑，此其宜于貌者也；年少者衣之其年愈少，年老者衣之其年亦不觉
甚老，此其宜于岁者也；贫贱者衣之是为贫贱之本等，富贵者衣之又
觉脱去繁华之习，但存雅素之风，亦未尝失其富贵之本来，此其宜于
分者也……二八佳人，如欲华美其制，则青上洒线，青上堆花，较之他
色更显。"这段话是对几十年不同的流行色作比较后而言的。虽然所
论不免有绝对化之嫌，但其欣赏情趣及对色彩效果的思索，是有启发
作用的。李渔对戏剧服装色彩也很注重，这在他的传奇作品中可以
看出。如《蜃中楼》对四个龙王的袍服颜色，他都一一加以规定：东
海龙王为尊，穿黄袍；洞庭、泾河两龙王一青袍一绿袍；钱塘龙王"是
一条火龙，心性躁暴"，故赤面、红袍。而且特地注明："凡扮王，俱有

一定服色,始终一样,不可更换。"

3. 习技

这里说的是教习技艺。为了培养出一个好演员,李渔主张多方面开发学员智力,培养多方面艺术兴趣和技能。举其大者,始习文化,次习丝竹,终习歌舞。努力训练出真正的表演艺术家。

学习文化是学习艺术的基础。李渔说:"学技必先学文,非曰先难后易,正欲先易而后难也。天下万事万物,尽有开门之锁钥。锁钥维何?'文理'二字是也。寻常锁钥,一钥止开一锁,一锁止管一门。而文理二字之为锁钥,其所管者不止千门万户。盖合天上地下万国九州,其大至于无外,其小至于无内,一切当行当学之事,无不握其枢纽而可其出入者也。"

学习文化,可以极大地开发智力和拓宽知识面。因而,学文原是为了明理。故李渔又说:"天下技艺无穷,其源头止出一理。明理之人学技与不明理之人学技,其难易判若天渊。然不读书,不识字,何由明理?故学技必先学文。"

读书习字则有一定的步骤。先是入门。李渔认为"妇人读书习字,所难只在入门,入门之后,其聪明必过于男子,以男子念纷而妇人心一故也。导之入门,贵在情窦未开之际,开则志念稍分,不似从前之专一"。入门时先令识字,识字而后教之以书。在她们初学时,教师要特别注意"循循善诱,勿阻其机"。次为自习。李渔主张在识字读书一年半载以后,"乘其爱看之时,急觅传奇之有情节、小说之无破绽者,听其翻阅。则书非书也,不怒不威而引人登堂入室之明师也。"再为旁通。这时就可以学习吟诗作文了。选诗提供诵读时务须注意"善迎其机",故选诗标准全在"平易尖颖"四字,因为"平易者,使之易明且易学。尖颖者,妇人之聪明大约在纤巧一路,读尖颖之诗,如逢故我"。尔后还可教习作词作曲,"听其自制自歌,则是名士佳人,

合而为一。千古来韵事韵人,未有出于此者"。

学习丝竹是开发表演艺术智能的有效措施。李渔认为学习古琴,可以变化性情。学习琵琶、弦索、提琴之类,亦可领略宫商,悦耳娱神。学习洞箫,不仅可赏其音,而且可显其态。于是,便自然步入了艺术之宫。

学习歌舞是戏曲演员习技的关键和总结。李渔写道:

> 昔人教女子以歌舞,非教歌舞,习声容也。欲其声音婉转,则必使之学歌。学歌既成,则随口发声,皆有燕语莺啼之致,不必歌,而歌在其中矣。欲其体态轻盈,则必使之学舞。学舞既熟,则回身举步,悉带柳翻花笑之容,不必舞,而舞在其中矣。

这是一种非常重要的见解。指出了对戏曲演员教习歌舞的目的,首先不在学会歌舞本身,而在于"习声容",即训练声音和形体的美及其表现能力,欲其"声音婉转"并"体态轻盈"。这种"声容的表现能力是戏曲演员的最重要的艺术素质。如果一个演员达到了"不必歌而歌在其中""不必舞而舞在其中"的境界,就具备了创造优美的戏曲舞台形象的最重要条件。

在指明了教学目的后,紧接着,李渔指出了教习歌舞的基本原则暨方法:

> 须教之有方,导之有术,因材而施,无拂其天然之性而已。

这里突出肯定了演员的"天然之性",教师必须找到适当的教学方法和导演技术,对不同特性的演员施以不同的教演内容和过程,启发、诱导各个演员艺术天性的自然而又正确的发展。

李渔还就戏曲演员习技的一些具体方面提出了教演的方法。

一曰"取材"。即选择不同的音色和体态配置适合的脚色。如"喉音清越而气长者,正生、小生之料","喉音娇婉而气足者,正旦、贴旦之料"等。特别指出"女优之不易得者净丑",因为"妇人体态,不难于庄重妖娆,而难于魁奇洒脱",因而"苟得其人,即使面貌娉婷、喉音清婉,可居生旦之位者,亦当屈抑而为之"。为此,李渔提请观者听者倍加怜惜,"不必以其所处之位卑,而遂卑其才与貌也"。

二曰"正音"。即禁乡音,使归《中原音韵》之正。

三曰"习态"。这是李渔所论的重点。上文已指出,"态自天生,非关学力",那是生活中的自然之态。在舞台上则应有方法可效,故可以"习态"。舞台上的形象特点是既"勉强"而又"自然",所谓"虚虚实实"者是也。"场上之态"也是如此。譬如男优妆旦,"势必加以扭捏,不扭捏不足以肖妇人";而女优扮生,扮外末净丑,则必须"妆龙像龙,妆虎像虎"。

"妆"和"像"说明了演员与角色的关系。演员不可能完全化为角色,而只能"妆"成角色,但是必须"像"角色,包括形似和神似。这就要求"设身处地,酷肖神情"。"设身处地"的幻境很重要。剧作家"设身处地",方能"说一人,肖一人";演员"设身处地",才能"酷肖神情"。而一旦"酷肖神情",说明演员已经有了所演角色的"态"了。

李渔于《演习》《声容》二部中所论戏曲教演及演员培训的原则和方法,事实上是他在家姬戏班中执行戏剧教学和导演活动的经验总结。他本人正是这些教演方法的身体力行者。他的《乔复生王再来二姬合传》一文,生动地体现了他在家班女戏中的教演活动。乔复生、王再来是李渔家班中最有造诣的年轻艺姬,均为西北人。当时陕西某家班演唱李渔所编新戏《凰求凤》,十三岁的乔女亦于帘内窥视。次日,李渔在与她的一场对话中发现了她的艺术天资。李渔在传中写道:

次日诘之曰："昨夜之观乐乎？"对曰："乐。"予谓："能解斯
可乐，解乎？"对曰："解。"予莫之信，谓："果能解，试以剧中情
事，一一为我道之。"渠即自巅至末，详述一过，纤毫弗遗，且若有
味乎言之，词终而无倦色。予始异焉。再询："词义则能明矣，曲
中之味，亦能咀嚼否邪？"对曰："有是音，有是容，二者不可偏废。
容过目即逝矣，曲之余响至今犹在耳中。是何以故，莫能自解。"
予更奇之。然信其初言，而终疑其后说，谓声音道微，岂浅人能
辨？必饰词耳。乃彼自观场以后，歌兴勃然，每至无人之地，辄
作天籁自鸣，见人即止，恐贻笑也。未几，则情不自禁，人前亦难
扪舌矣。谓予曰："歌非难事，但苦不得其传，使得一人指南，则
场上之音，不足效也。"予笑曰："难矣哉！未习词曲，先正语言，
汝方音不改，其何能曲？"对曰："是不难，请以半月为期，尽改前
音而合主人之口，如其不然，请计字行罚。"予大悦。随行婢仆皆
南人，众音嘈嘈，我方病若楚咻，彼则恃为齐人之传。果如期而
尽改，俨然一吴侬矣。

第一场对话犹如演员的入学口试，李渔敏锐地发现了她的天赋
艺术感受能力。在继续考察中，终于了解了她的才能。由始而"莫之
信"至"始异"至"更奇之"，这就是"选材"的过程。而后的教习即从
"正音"开始，进而请一金阊老优对乔复生因材施教。

始授一曲名〔一江风〕。师先自度使听，复生低徊之久，谓予
曰："此曲似经过耳，听之如遇故人，可怪也。"予曰："汝未尝多
听曲，焉得故人而遇之？"复生追忆良久，悟曰："是已，是已！前
所观《凰求凤》剧中吕哉生初访许姬，且行且唱者即是曲也。"予
不觉目瞠口吃，奇奇不已。谓师曰："此异人也，当善导之。"于是
师歌亦歌，师阕亦阕，如是者三。复生曰："此后不烦师导矣。"竟

自歌之。师大骇,谓予曰:"此天上人也……乃今若此,果天授,非人力也。"

由于依据"因材而施,无拂其天然之性"的原则执行教习,乔复生很快成为一位青出于蓝的好演员,而且成了带教另一名天才演员王再来的良师益友。在乔、王二姬的艺术成长过程中还可以看出"态度"的相互"熏陶"作用。李渔以赏爱的口吻写下了以乔、王为主的家班演习实况:

> 予于自撰新词之外,复取当时旧曲,化陈为新,俾场上规模,瞿然一变。初改之时,微授以意,不数言而辄了。朝脱稿,暮登场,其舞态歌容,能使当日神情,活现氍毹之上。如《明珠·煎茶》《琵琶·剪发》诸剧,人皆谓旷代奇观。复生未读书而解歌咏,尝作五七言绝句,不能终篇,必倩予续(是即夭折之证)。性柔而善下,未尝以聪慧骄人。再来之柔更甚,尝以嘻笑答怒骂,殴之亦不报,有娄师德之风焉。声容较之复生,虽避一舍,然不宜妇而男,立女伴中,似无足取,易妆换服,即令人改观,与美少年无异。予爱其风致,即不登场,亦使角巾相对,执麈尾而伴清谭。不知者目为歌姬,实予之韵友也。

这简直是一篇有关"演习""声容"的活的大纲。不仅写出了教师的选剧、改剧,演员的排练、登场,而且写出了演员的文化生活以及"习态"的经过。

五、结语

李渔不愧为一位真正的戏剧家,不仅在编剧方面创造了新的艺

术风格,而且倾注了极大的热情和精力开展戏曲演出活动,并贡献了一部颇有分量的戏剧学专著。这部著作,不仅在创作论和创作法方面提出了许多十分宝贵的新见解,而且在导演工作和戏剧教学工作方面,初步创立了系统性的理论。在李渔笔下的戏剧学,已包含了创作论、导演论、演员论、观众论、舞台效果论及教学论等诸方面,其方面之宽广及理论的精密,足以说明,《闲情偶寄》的戏曲论部分事实上已构成一部颇具规模并初见体系化的戏剧学著作。

这部戏剧学著作,不管是其中的创作论或演习论,都有其突出的特色。一是理论研究和方法、技巧研究结合起来,特别在方法研究方面着力最深,而且这种研究始终联系戏剧实践,因而对实际戏剧活动有较直接的指导作用。二是把戏剧活动的各个方面作为一个整体进行研究,把剧本、演出团体和剧场的研究贯通起来,论创作时以舞台演出作为准则,论演出时又以剧本作为基础,而且时刻关注剧场效果和观众心理,把"作者""歌者""观者"三者统一起来,因而是较完备的戏剧研究。三是论述的创新性、通俗性和生动性都出类拔萃,因而是一部深入浅出的利于普及的理论著作。

基于此,我们虽然对李渔笔下时常出现的商人气和庸俗气深感不满,但从理论总体上进行观察,从艺术理论的发展历史上进行考察时,则不能不惊叹地肯定,李渔的戏剧学是世界艺术理论宝库中不可多得的光彩熠熠的瑰宝。

第十一章　清中期戏剧学的新成就

清代乾、嘉以降,花部崛起,昆曲逐渐脱离大众,杂剧、传奇创作再也无法出现"南洪北孔"那样的奇观。在戏剧学方面,传统曲学方式的研究也已结束了它的黄金时代。戏剧学家们把注意力放在对舞台艺术的深入研究,或者注目于花部这个生机勃勃的新领域。中国戏剧学是从对民间艺术的记录开始的,最早的一批戏剧学论著是研究演员艺术与演唱规律的。至此时,中国戏剧学的历史走过了螺旋形的一个大圆圈,又把注意力集中在民间戏剧和演员艺术上,可谓是"善始善终"。在这个时候出现的演出论著与以往已大不相同:或者在理论上作更深入系统的探讨,或者在材料上作更仔细全面的记录。像《花部农谭》的民间性、《梨园原》的概括性、《审音鉴古录》的实践性、《乐府传声》的系统性等等,都足以说明,中国古代戏剧学在衰落之前的最后一批重要成果,依然呈现出全新的风貌。

第一节　《扬州画舫录》《消寒新咏》和 《审音鉴古录》

一、《扬州画舫录》的演剧艺术录

《扬州画舫录》十八卷,是比较全面记载十八世纪扬州社会生活

状况的一部书。作者**李斗**（1749—1817）字北有，号艾塘，仪征（今属江苏）人，系乾隆、嘉庆间的戏曲作家，作有传奇《岁星记》和《奇酸记》。《扬州画舫录》是作者家居扬州期间，根据见闻，积三十多年时间陆续写成的，涉及的范围相当广泛，诸如城市区划、运河沿革、社会经济、园林古迹、民俗、艺术等各方面，均有记载。该书卷五记录了扬州的昆剧（雅部）及各种地方戏（花部）的演出情况，记录了梨园脚色体制、班社师承关系、场面行头规模等有关戏剧的各种情况，并以较多的笔墨评述了当时昆剧演员的表演艺术，间及对花部演员的评述。

如评"白面"演员马文观云：

> 马文观，字务功，为白面，兼工副净，以《河套》《参相》《游殿》《议剑》诸出擅场。白面之难，声音气局必极其胜，沉雄之气寓于嘻笑怒骂者，均于粉光中透出。二面之难，气局亚于大面，温暾近于小面，忠义处如正生，卑小处如副末，至乎其极，又服妇人之衣作花面丫头，与女脚色争胜。务功兼工副净，能合大面、二面为一气，此所以白面擅场也。其徒王炳文，谨守务功白面诸出，而不兼副净，故凡马务功之戏，炳文效之，其神化处尚未能尽。

在评论中，除了说明演员马文观的精湛演技外，还着重说明了一个道理：要演好一种脚色，必须兼通几种脚色；戏路子的宽阔有利于表演技巧的提高。马文观"能合大面、二面为一气"，所以"白面擅场"；王炳文谨守白面，不兼副净，所以未能及于"神化"。其原因就在于此。

关于白面的"声音气局"之胜，且看另一段对演员范松年的描述：

> 大面范松年为周德敷之徒，尽得其叫跳之技，工《水浒记》评话，声音笑貌，模写殆尽。后得啸技，其啸必先敛之，然后发之，

敛之气沉,发乃气足。始作惊人之音,绕于屋梁,经久不散;散而为一溪秋水,层波如梯,如是又久之;长韵嘹亮不可遏,而为一声长啸,至其终也,仍嘹嘹然作洞穴声。中年入德音班,演《铁勒奴》,盖于一部,有周德敷再世之目。

范松年之师周德敷"以红黑面笑、叫、跳擅场","笑如《宵光剑》《铁勒奴》,叫如《千金记》《楚霸王》,跳如《西川图》《张将军》诸出"。范松年尽得其师"叫跳之技",尤其精于"啸技"。这段文字着重描述其"啸技"的精妙惊人,用以说明"大面"脚色声音气局之不凡。

该书对丑脚的表演亦有准确的理解,见于对花部丑脚著名演员刘八的评述:

> 丑以科诨见长,所扮备极局骗俗态,拙妇骁男,商贾习赖,楚咻齐语,闻者绝倒。……刘八之妙,如演《广举》一出,岭外举子赴礼部试,中途遇一腐儒,同宿旅店,为群妓所诱。始则演论理学,以举人自负,继则为声色所惑,衣巾尽为骗去,曲尽迁态。又有《毛把总到任》一出,为把总以守汛之功,开府作副将。当见其经略,为畏缩状;临兵丁,作傲倨状;见属兵升总兵,作欣羡状、妒状、愧耻状;自得开府,作谢恩感激状;归晤同僚,作满足状;述前事,作劳苦状;教兵丁枪箭,作发怒状;揖让时,作失仪状;闻略呼,作惊愕错落状:曲曲如绘。

这段话在赞叹刘八的惊人演技时,着重说明丑脚应把人间的丑恶表演得淋漓尽致,以此达到鞭挞丑恶的目的;并且说明表演丑脚要善于体会人的灵魂深处的各个侧面,以丰富多变的技巧予以生动体现。

李斗在《扬州画舫录》中特别注意揭示演员的传神表演,如说:小生张德容演《寻亲记》周官人,"酸态如画";小生陈云九年九十演

《彩毫记·吟诗脱靴》一出，"风流横溢"；老外张国相年八十余犹演《宗泽交印》，"神光不衰"；小旦马大保演《占花魁·醉归》，"有娇鸟依人最可怜之致"；小旦金德辉演《牡丹亭·寻梦》《疗妒羹·题曲》，"如春蚕欲死"；花部樊大"睅其目而善飞眼"，演《思凡》一出，"议者谓之'戏妖'"；花部郝天秀"柔媚动人，得魏三儿之神"，等等。书中突出渲染演员动人的"神""态"，一方面盛赞了表演艺术家的高超的艺术水平，一方面也反映了优秀的艺术家努力追求表演的出神入化，以神动人。

《扬州画舫录》对雅、花两部演员的评论，不仅记录了戏曲演出历史的现象，而且自觉或不自觉揭示了中国表演艺术的本质特征，为后人提供了戏曲表演家的优秀范例。

《扬州画舫录》还专门介绍了当时扬州一带花部的演出及声腔剧种流变情况，这在中国戏剧学史上还是第一次。作者这样介绍花部结班演戏情况：

> 郡城花部，皆系土人，谓之本地乱弹，此土班也。至城外，邵伯宜陵、马家桥、僧道桥、月来集、陈家集人，自集成班，戏文亦间用元人百种，而音节服饰极俚，谓之草台戏，此又土班之甚者也。若郡城演唱，皆重昆腔，谓之堂戏。本地乱弹只行之祷祀，谓之台戏。迨五月昆腔散班，乱弹不散，谓之火班。后句容有以梆子腔来者，安庆有以二簧调来者，弋阳有以高腔来者，湖广有以罗罗腔来者，始行之城外四乡，继或于暑月入城，谓之赶火班。而安庆色艺最优，盖于本地乱弹，故本地乱弹间有聘之入班者。

从这里可以看出花部班社组合及演出梗概，亦可见其势之盛。作者还写出了当时著名的三庆班和春台班中京、秦等腔的融合情况。特别记载了秦腔著名演员魏长生入京，以其超群的表演艺术，促成了

"京秦不分"的现象。花部艺术的善于吸收与融合,花部演出方式的灵动,使它能为各地群众所喜爱,这与昆腔形成了鲜明的对比,这也是花部渐盛而雅部渐弱的重要原因之一。

李斗还以专文介绍了花部的脚色情况:

> 凡花部脚色,以旦、丑、跳虫为重,武小生、大花面次之。若外、末不分门,统谓之男脚色;老旦、正旦不分门。统谓之女脚色。……
>
> 本地乱弹以旦为正色,丑为间色,正色必联间色为侣,谓之搭伙。跳虫又丑中最贵者也,以头委地、翘首跳道及锤铜之属。

从脚色的记录可以略知当时扬州花部演出的方式,比较重视旦角与丑角,也可知花部演出中颇多喜剧表演及杂技杂艺的穿插,比较注意戏剧演出的娱乐性。在这些演出实践中,出现了许多如上文介绍的艺术精湛的表演艺术家。

《扬州画舫录》对"场面"与"行头"的专门记录也是非同寻常之举。

"场面"又称"后场",即后台音乐伴奏系统。李斗记录了"鼓板""弦子""笛子""笙"等表演艺术。关于"鼓板",以徐班朱念一为最,"声如撒米,如白雨点,如裂帛破竹"。关于"弦子",此技有二绝,其一在"做头、断头",弦子点子随唱腔叫"做头",在曲子句逗处为"断头";其二在"弦子让鼓板",即"随鼓板以呈其技","于鼓板空处下点子"。关于"笛子",此技亦有二绝,一曰熟,二曰软。"熟则诸家唱法,无一不合;软则细致缜密,无处不入。"关于"笙",其职亦兼唢呐,为笛之辅。另有小锣、大锣等,演奏者立而不坐。

戏具称作"行头",据李斗记载,当时的"江湖行头"分为"衣、盔、杂、把四箱"。"衣箱"有"大衣箱""布衣箱"之分。大衣箱又分为

"文扮""武扮"和"女扮"三类。"盔箱"也分为"文扮""武扮"和"女扮"三类。"杂箱"包括胡子、靴箱、旗包及其他杂具。"把箱"则"銮仪兵器"等。而当时盐务自制戏具,称作"内班行头"。这种内班行头,大有炫耀富贵的目的,因而"全堂"制作,气派不凡。据李斗记称:"自老徐班全本《琵琶记》'请郎花烛',则用红全堂;'风木余恨'则用白全堂:备极其盛。他如大张班《长生殿》用黄全堂;小程班《三国志》用绿虫全堂;小张班十二月花神衣,价至黄金;百福班一出'北饯',十一条通天犀玉带;小洪班灯戏,点三层牌楼,二十四灯:戏箱各极其盛。若今之大洪、春台两班,则聚众美而大备矣。"

由上述有关"花部""场面"及"行头"的记录着来,《扬州画舫录》涉及的面相当广泛。有许多戏剧因素向来不大为人注重,因而历来少有人涉笔,但李斗都以专门段落详为介绍,这是十分难得的。对"花部"的记录是最早的;对"场面"的全面介绍也是绝无仅有的;而对"行头"的详备的记录,与明代《脉望馆钞校本古今杂剧》中的"穿关"记录及以后的《穿戴提纲》,并为我国古代有关"行头"记载的宝贵资料。这些都足以说明《扬州画舫录》是一部在中国戏剧史研究中不可缺少的重要文献。

二、《消寒新咏》的表演评论

近人张江裁(次溪)于一九三四年、三七年分别编次、印行了《清代燕都梨园史料》及其《续编》,收辑了《燕兰小谱》《长安看花集》《北平梨园竹枝词荟编》《燕台花史》等有关清代戏曲的论著及史料。在《续编》中还辑有铁桥山人、问津渔者、石坪居士合著的《消寒新咏》一种,记载了十八个演员的名字、所隶班都、所习行当和善演的剧目,这是关于清代演员的一份重要资料。可惜这仅仅是个提纲式的

记录,并没有具体反映出作者的见解。近有学者发现乾隆乙卯宏文阁原刊本的《消寒新咏》,得知《消寒新咏》原是一部内容很丰富的戏曲批评专著。①

三位作者写作《消寒新咏》的时间"始于甲寅(乾隆五十九年,1794)冬至,成于乙卯(乾隆六十年,1795)春分",正好经历了一个寒冬。全书共四卷,内容包括"正编""纪实""杂载""集咏"四个部分。这部书的特点,一是不专评旦色,而是旦、生兼评;二是不排斥花部,而是雅、花兼评。

《消寒新咏》对演员和演出的评论,与明代潘之恒的《鸾啸小品》有异曲同工之趣。这些评论,从对舞台演出实践的考察出发,抓住一些最动人的舞台形象,略点几笔,就把当时的表演生动地描摹出来,而且点出了一些令人深思的问题。如石坪居士评徐才官的《翠屏山·反诳》说:

> 戏无真,情难假。使无真情,演假戏难;即有真情,幻作假情又难。《反诳》一出,真真假假,诸旦中无有形似者,惟才官妆嗔作笑,酷肖当年,一时无两。

三言两语,就抓住了戏剧表演艺术的本质特征,明确主张演员与所扮演的角色之间,是一种"真真假假"的关系。演员与角色一致的地方,是要有一种真情;演员与角色又不是同一的,因为戏毕竟是假的;而且,即使演员有了真情,还要"幻作"角色之情,即"假情"。戏总是"作"出来的,但又要逼真,这就是"真真假假",这也正是才官的成功之处。才官演《反诳》"妆嗔作笑,酷肖当年",既是"妆""作"的,又是"酷肖"的,表演艺术的辩证法要求演员能掌握这种"假"与"真"的

———————————

① 参阅周育德校刊《消寒新咏》(内部资料),1986年。

关系。在另一则评论中,石坪居士认为徐才官"诚得此中三昧",因为才官能"假己娇容,传他酷意,一颦一笑,无不逼真"(评《金雀记·乔醋》)。这里也生动地说明了优秀演员的表演能以"假"达到"逼真"的效果。

那么,演员的这种真情由何而来呢? 该书作者认为必须从"体会"中来。石坪居士评论王百寿官的《玉簪记·秋江》和范二官的《鸣凤记·吃茶》的二段话,很能说明这个问题。

> 人生伤情之事,最是年少别离。况属私效鸾凰,忽尔强为拆散。心中无限愁肠,未使明言剖诉,所以对面含意难伸,只好眉头暗传痛楚。百寿演此剧,于别离后,强作乘舟状。意难舍,举步行迟;心多酸,低头气丧。将当日别绪离情,从无词曲处体会出来,真能传不传之神者。(《玉簪记·秋江》评语)

> 椒山为阻奸谋不遂,反被相仆奚落一番。不得已,诿及文华,胸中多少愤懑! 乃文华当献茶时,偏夸为严相所赐,此刻因物嫉奸之心,目必露干颜面。范二官当擎杯欲饮,一听此言,忽然目赤腮红,真是含怒者。以后诤辩、忿别,无不确肖当年。若非会悟忠臣梗概,焉能绘出全神。(《鸣凤记·吃茶》评语)

石坪居士赞扬王百寿官演《秋江》时,没有一句词曲,而是靠表情及动作的细致表演将潘必正内心深处的离愁传神地表现出来;赞扬范二官演《吃茶》时,把椒山"含怒""诤辩""忿别"的表情,演得"无不确肖"。他们的传神表演,其成功原因何在呢? 石坪居士认为就是因为他们有了对剧中人物其时其情的真正"体会":王百寿官"将当日别绪离情,从无词曲处体会出来";范二官由于"会悟忠臣梗概",才能"绘出全神"。石坪居士另在题徐才官演《金雀记·乔醋》中也明确指出:"惟会得曲中意外之意,方能绘出当日神外之神。"当然,光有体

会还不足,还要很好地表现出来。如心中"含意难伸"表现为"眉头暗传痛楚",心中"意难舍"表现为"举步行迟","心多酸"表现为"低头气丧",等等。

对于体会与表现之间的这种关系,石坪居士在评论徐才官演《紫钗记·灞桥》时说得更好:

> 伤离泣别,传奇借为抒写者屡矣,梨园以此见长者亦多矣。惟才官演《紫钗记·灞桥》一出,其传杯赠柳,固亦犹人。乃当登桥遥望,心与目俱,将无限别绪离情,于声希韵歇时传出,以窈窕之姿,写幽深之致,见者那得不魂销!

演员体会到角色心中的情感后,必须通过表情或形体动作表现出来。"眼睛是心灵的窗户",心灵的活动会在眼目中"传出"的,这个"传出",就是表现。内心深处的情致还会在形体动作上表现出来,心中之"致"由外观之"姿""写"出,这个"写",也是表现。有什么样的心神,就会有什么样的眼神或动作,而且,这种体会与表现几乎是同时进行的,这就是"心与目俱"的含义。因此,"心与目俱""以姿写致"是对体会与表现之间的关系的很形象的描述。

为了能逼真、传神地表现角色,演员必须注意表演的分寸感与准确性。《消寒新咏》作者反复强调这个道理。如石坪居士评徐才官的《玉簪记·探病》和范二官的《彩毫记·吟诗》说:

> 演剧虽小道,亦必原情写意,方不落俗套。即如《探病》一出,妙常伴观主同来,无限热心肠,因避嫌疑,不便遽达,只得傍椅而立。此时,猛见可憎榜样,神倾意注,似呆似痴。忽然移椅,猝不及觉。方有惊扑情状,但只折腰俯首,略作欹斜乃妙。迩来常演是剧,玉龄太过,双庆不及,惟才官出之自然,是又纯以态胜

者。(《玉簪记·探病》评语)

　　明皇爱贵妃之色，重李白之才，于宫中饮酒，召白填词，诚千
古韵事。但此剧写李白之奇才隽致，最难摹仿传神。惟范于原
词"云想衣裳花想容"及"名花倾国两相欢"之句，作濡毫落笔
状，有意无意间，频频注视玉环，可谓体贴入微。及赐酒作醉态，
他伶不失之呆，即失之放。惟范拜赐已露酒意，跪跌若难自持，
不漫不呆，纯是儒臣丰致，略露才子酒狂。梨园无能学步者。
(《彩毫记·吟诗》评语)

《探病》中的陈妙常既有无限热心肠，又要避嫌疑，内心十分复杂，因
而感情的表露不可太强烈，有一种重重的压抑感。才官之所以演得
好，是由于把握了角色内心感情冲击力很强而外观动作幅度不可太
大的特点，因而演得有分寸，自然。有些演员掌握不住分寸，那就不
是失之太过，就是失之不及了。《吟诗》中的李白醉态，既有才子酒狂
的一面，更有儒臣丰致一面，而在当时的特定环境中，"狂"的一面是
受压抑的，二官把握了"纯是儒臣丰致，略露才子酒狂"的特点，因而
演得"不漫不呆"，很有分寸感。如果掌握不住这种分寸，那么演得不
是失之呆，就是失之放了。问津渔者在评毛二官演《牡丹亭·离魂》
时说："扮做病人，不假雕饰，而自合度也。""合度"，即表演的体贴入
微，亦即舞台上的"分寸感"。铁桥山人在评论《牡丹亭·学堂》的演
出时则对过火的表演提出批评，从反面说明"合度"的重要性：

　　此出演者几等家常茶饭，然俱未见出色者。近有一伶，声色
颇为清秀，而且弱质轻盈，扮春香似乎得宜。乃当最良之面，肆
无忌惮，居然指斥频仍。拷打时，回环辗转，脚舞裙翻。后于收
场，竟将最良一推，几乎仆跌。殊为不近情理，令人发笑。

在特定的情境中,特定的人物可能做何动作,做到何种程度,要有根有据,要有量的规定性。否则,就叫"不近情理"。戏到不近情理时,大哭不能令人悲,大笑亦不能令人乐。"不近情理,令人发笑",诚哉,此言!

《消寒新咏》中有价值的表演见解当然不止以上所述的内容,其他如反对因袭摹仿云:"或按部就班,不过依样葫芦;或妆模作态,终成东施效颦。"提倡严肃的表演云:"风情隽美,不涉淫邪。"追求表演的简淡隽雅云:"所谓涤去浓华,独标隽雅,人之真好,自在此而不在彼也。"这些见解都很有光彩。我们从这部成书于乾隆最末一年的戏曲评论著作中,可以看出整个乾隆时期戏曲表演艺术所达到的高度,亦可以看出当时表演评论及理论见解的成就。

三、《审音鉴古录》论角色的创造

《审音鉴古录》是一部演出台本选集。编辑者未详。道光间由王继善订定。琴隐翁(汤贻汾)于道光十四年(1834)所作的序,言及该书编撰缘起时称:"元明以来,(传奇)作者无虑千百家,近世好事尤多。撷其华者,玩花主人;订以谱者,怀庭居士;而笠翁又有授曲教白之书。皆可谓梨园之圭臬矣。但玩花录剧而遗谱,怀庭谱曲而废白,笠翁又泛论而无词。萃三长于一编,庶乎甗甀之上,无虑周郎之顾矣。"序中还谈到《审音鉴古录》一书的特点云:

> 选剧六十六折(按,当作六十五折),细言评注,曲则抑扬顿挫,白则缓急高低,容则周旋进退,莫不曲折传神,展卷毕现。至记拍、正宫、辨讹、证谬,较铢黍而折芒杪,亦复大具苦心,谓奄有三长而为不易之指南可也。

琴隐翁所言是符合该书实际的。《审音鉴古录》一书确实兼有玩

花主人的选编《缀白裘》、叶堂的编曲谱及李渔的作曲论这样"三长"。编书者不仅对选剧别具慧眼，而且对所选剧目，于歌唱（曲）、说白（白）及舞台动作（容）诸方面都力求做到细言评注，曲折传神。

　　该书选录的六十五出单出剧目，绝大多数是南戏及明清传奇（截至《长生殿》）名著中的精品，其中以《琵琶记》《荆钗记》《牡丹亭》三剧选目为最多（详见附录）。书中记录了昆曲舞台上的创作成就，从表演方法、技巧和技术基础等方面提供了演出的范本。在这些演出实录中，有对舞台节奏设计的说明、对角色基本形象的解释；有较详尽的"科介"说明，如关于角色的表情、态度、形体动作等；有对角色在特定情境中的心理活动和情感交流的提示和解释，等等，内容相当丰富。在这些记录中，有的解释与说明是很有理论价值的①。

　　《琵琶记·嘱别》的眉批说："赵氏五娘正媚芳年，娇羞含忍，莫犯娇艳态度。"《荆钗记·议亲》的人物上场按语说："老旦所演传奇，独仗《荆钗》为主；切忌直身大步、口齿含糊。俗云：夫人虽老，终是小姐出身；衣饰固旧，举止礼度犹存。"这是对角色基本形象的解释。又如《长生殿·弹词》的人物上场按语说："末白须旧衣抱琵琶上。不用带扇，如搌扇，更象走边街等流也。"这是对人物上场的外部造型和气度的规定或解释。对人物的某一具体舞台行动的解释和处理则更丰富。如《牡丹亭·离魂》的眉批：

　　　　此系艳丽佳人沉疴心染，宜用声娇、气怯、精倦、神疲之态。或忆可人，晴心更洁；或思酸楚，灵魂自彻。虽死还生，当留一线。

这段批语首先指出杜丽娘的走向死亡并非出于生理的原因，而是由

　　①　参阅郭亮《昆曲表演艺术的一代范本——〈审音鉴古录〉》，《戏剧报》1961年19、20期合刊。

于"心染",即心病,系出于心理的、精神的原因;其次指出表现特定人物("艳丽佳人")杜丽娘在这个特定的情境("沉疴心染")时的特定表情和神态("声娇、气怯、精倦、神疲之态");再进而启发演员的"内心独白"或"内心视象"("忆可人","思酸楚"),通过这种内心体现,能更自然、准确、生动地表现角色的神态("睛心更洁","灵魂自彻");最后还特别点明杜丽娘之死并非"真死",因为她的"情",她的某种意向和精神依然存在,而且要在另一个世界中顽强地表现出来并获得新生("虽死还生"),所以在表演她的死时,应当留下"还魂"的一线希望("当留一线")。

《审音鉴古录》有时还通过比较,指明了人物的贯穿动作。如《荆钗记·议亲》总批云:"《琵琶》重唱,《荆钗》重做。蔡中郎孝子始终,王十朋义夫结局。演者不可雷同。"又如《琵琶记·称庆》总批:

> 蔡公宜端方古朴,而演一味愿儿贵显;与《白兔》迥异。秦氏要趣容小步,爱子如珍样式,与《荆钗》各别;忌用苏白,勿忘状元之母身分。

这段批语指出蔡公的贯穿动作是"愿儿贵显",秦氏(蔡婆)的贯穿动作是"爱子如珍";前者的外部特征是"端方古朴",后者的外部特征是"趣容小步"。尤其值得一提的,是把蔡公的动作特征与《白兔记》中的李大公作比较,认为两者"迥异",又把蔡婆的动作特征与《荆钗记》中的钱玉莲继母作比较,认为两者"各别"。因为蔡公、秦氏与李大公、钱氏的身份和处境毕竟不同,因而对其气度、形态的表现自然不能划一,而只有通过比较,才更利于较准确地找出角色的动作特征。

有时,还对动作的过程和节奏做出明确的规定。如《西厢记·惠明》尾批:"俗云'跳惠明'。此剧最忌混跳。初上作意懒声低,走动

形若病体;后被激,声厉目怒,出手起脚俱用降龙伏虎之势。莫犯无赖绿林身段。"而《荆钗记·上路》还把以动作描写景物的身段记载下来。

演员表演角色,还要注意戏剧情境所规定的情调、意境与风格特色。《琵琶记·镜叹》总批说:

> 剧之千百出,曲有万千种,莫难于《镜叹》《思乡》。最难于排演如《寻梦》《玩真》,内含情景,外露春生,可增浓淡点染;惟此二出全在白描愁苦上做出个本色人来。当知妻贤子孝,可化愚妇愚夫,使观者有所感动也。

这里把赵五娘《镜叹》的思夫与杜丽娘《寻梦》的伤情作比较,认为前者比后者更难排演。因为《寻梦》《玩真》所表现的是一种带有强烈浪漫色彩的异乎寻常的情景,演员可以表演得很有色彩,容易产生动人的剧场效果。而《镜叹》《思乡》所表现的却是普通家庭中常见的思恋愁苦之情,如果表演过火,反显得虚假。只有在"白描"上,即素淡的色调上下工夫,在真实可信的基础上,才可演出人的本色自然的情感;只有通过一种潜在的深沉的情感力量,才能达到感化观众的效果。

《审音鉴古录》的理论精华在于表演艺术见解,而演员表演的根本任务是创造角色,本书在这些方面的解说虽是零星的,但这些文字中,却包含着深刻的道理,而且是非常实在的,因为这是对舞台表演实践的忠实的记录和阐述。

四、《审音鉴古录》舞台处理例话

如果从《审音鉴古录》作者在批点中对各个剧目演出的具体指示

和解释看来,这部书则兼具导演台本的性质,可以把它看作是一部导演实践的著作。

此书有时对演出作出总体指示,如对《琵琶记·嘱别》的批示:"此出为《琵琶》主脑,作者勿松关目","此套曲尺寸要紧中宽"。

有时对动作和表情作出简要的指示,如云"小旦正坐科""作侧软跪科""皱眉爱护式""恬淡式""直挑语式""没趣似省式",等等。对于时俗演出中有些处理不大合适的,则提醒演出者注意防止,如《琵琶记·规奴》出小姐唱曲时应与在场的侍女交流,而时俗演出并未注意到这一点,因而就在旁注中指出:"俗对正场独唱,不与侍女相言,非。"

有时对舞台动作作出具体而又细致的规定。如《琵琶记》中《规奴》出贴旦(牛女侍婢)下场时,要求她"朝上暗摊手,作变面,气叹式,随(小旦,牛女)下。"《嘱别》出小生(蔡伯喈)、正旦(赵五娘)话别,老生(蔡公)、副(蔡母)在场,动作规定是:"正旦视老生,正旦左手遮,小生亦右手遮,正旦附小生耳,老生即朝下场假看扇面科。"《思乡》出小生唱〔雁鱼锦〕"思量那日离故乡"前,动作规定则是:"思式。先静其心,或侧首、或低眉、或仰视天、或垂看地,心神并定则得之类。清鼓二记,一板,音乐徐出。"

对于曲子唱拍,部分曲子的工尺,一些人物的化妆等,书中也简要地作出了指示。总之,对于演出时需要注意的各个方面,《审音鉴古录》都注意到了。因而,舞台性就成了这个选本的最大特点。

下面举具体例子说明《审音鉴古录》所选的演出台本对剧本原作的处理和舞台连贯动作的指示。

《琵琶记》原第二十一出关于"伯喈弹琴诉怨"有一段白和唱,节录如下(生为蔡伯喈,贴为牛氏):

(贴白)相公原在这里操琴。……相公今日,试操一曲。

(生)弹什么曲好?(贴)《雉朝飞》到好。(生)弹他做甚么?这
是无妻的曲,我少甚么媳妇?(贴)胡说!如何少甚媳妇?(生
弹介)呀!错了也。只有个媳妇,到弹个《孤鸾寡鹄》。(贴)我
一对夫妻正好,说甚么孤寡?(生介)你那里知他孤寡的?(贴)
相公,对此夏景,弹个《风入松》到好。(生)这个却好。(弹错
介)(贴)相公,你弹错了。(生)呀!我弹个《思归引》出
来。……(生唱)(桂枝香)……(钱南扬《元本琵琶记校注》)

《审音鉴古录》中《琵琶记·赏荷》一出,把蔡伯喈(小生)弹琴与
牛氏(小旦)之间的对话作如下改写:

　　小生:夫人待要听琴,弹什么好?(有心语触)嘎,弹一曲
《雉朝飞》,何如?
　　小旦:(未解状对)这是无妻之曲,不好。
　　小生:嘎啐,弹个《孤鸾寡鹄》,何如?
　　小旦:夫妻正团圆,说什么孤寡。
　　小生:不然,弹一曲《昭君怨》罢。
　　小旦:我和你正和美,说甚么宫怨。弹个《风入松》到好。
　　小生:(口是心非式)这个却是。(只弹"一别家乡远",不用
唱妥。笙弦照旧式吹弹)
　　小旦:相公,弹差了。弹《风入松》,怎么弹出《思归引》来?
　　小生:哎呀,果然差了。待我再弹。(作想悲容弹"思亲泪
暗弹"一句。弦宜用老弦弹。其音似变,其声似泣)
　　小旦:相公,你又差了。
　　小生:哎呀,啐啐啐,又弹出《别鹤怨》来。
　　小旦:(微怒色)嘎,敢是故意卖弄,欺侮奴家。
　　小生:(转折触辞)我只弹惯旧弦,这是新弦,(着意)却弹

不惯。

　　小旦：旧弦在那里?

　　小生：(摇首慢云)已撇下多时了。

　　小旦：(迫念)为甚撇了?

　　小生：(看小旦,顾弦)只为有了这新弦,(皱眉看外),便撇了那旧弦。

　　小旦：(就里未明,带笑应对)相公,何不撇了新弦,用那旧弦?

　　小生：(真情)夫人,我心里岂不想那旧弦。只是这新弦又撇不下。(右手拍桌)

　　小旦：你新弦既撇不下,还思量那旧弦怎的? (小生低头莫对,小旦从此始疑)我想起来,只是你心不在焉,(不悦式)特地有许多说话。

　　小生：夫人。(唱〔桂枝香〕)旧弦已断,新弦不惯。旧弦再上不能,待撇了新弦难挤。我一弹再鼓,一弹再鼓,又被宫商错乱。

　　小旦：(真色)相公,敢是你变心了?

　　小生：(唱)非干心变,(借景支吾)这般好凉天。正是此曲才堪听,又被风吹别调间。

　　改本的特点有三：一是更细致地体现了蔡伯喈的内心矛盾;二是舞台节奏感更强;三是设计了人物的舞台动作,如关于表情有"口是心非式""不悦式"等,关于外部动作有"皱眉看外""右手拍桌"等。

　　《审音鉴古录》中还有一些动作谱,对演员在舞台上的一举手一投足都作了详备的规定和启示。如《琵琶记·思乡》中蔡伯喈唱一套〔雁鱼锦〕集曲,舞台动作指示非常细致。这里选录其第二段：

〔二段〕(定神思之)思量,(走至右上角坐椅介)幼读文章。(在袖出扇开做)论事亲为子,也须要成模样。真情未讲,怎知道吃尽多魔障。(侧恭下场)被亲强来(右手指圆)赴选场,(恭上场)被君强官(落下介)为议郎,被婚强效鸾凰。三被强,(直诉状)衷肠事说与谁行。(左手拍腿)埋怨,(立起走中)难禁这两厢。(左手指左下角)这壁厢道(收介)咱是个不撑达害羞的乔相识。(右手捏扇指右下角)那壁厢道(收介)咱是个不睹亲负心的薄幸郎。(怨恨声,跌足。苦意悲思)

括号中的动作指示系编书者所酌定。演员按指示,即可进行舞台形象的创造。像这种精彩的动作谱,书中还有多处。这种动作谱,注意剧中角色的形象特征,注意剧中人在特定情境中的特定反映,注意对手、眼、身、法、步等各类动作的设计,使之组成一个完整的舞台流动画面。

在读这种舞台指示的文字时,清代前期、中期的戏剧表演情况,便可以在读者的脑中"立"起来了。

附:《审音鉴古录》总目

《琵琶记》——称庆、规奴、嘱别、南浦、吃饭、噎糠、赏荷、思乡、盘夫、贤遘、书馆、扫松、训女、镜叹、辞朝、嗟儿。

《荆钗记》——议亲、绣房、别祠、参相、见娘、男祭、上路、舟中。

《红梨记》——访素、草地、问情、窥醉。

《儿孙福》——报喜、宴会、势僧、福圆。

《长生殿》——定情、赐盒、疑忏、絮阁。

《牡丹亭》——劝农、学堂、游园、惊梦、寻梦、离魂、冥判。

《西厢记》——游殿、惠明、佳期、拷红。

《鸣凤记》——辞阁、吃茶、河套、修本。

《铁冠图》——借饷、别母、乱箭、守宫。

续选目：

《西厢记》——伤离、入梦。

《红梨记》——亭会、卖花。

《牡丹亭》——吊打、圆驾。

《长生殿》——闻铃、弹词。

《铁冠图》——煤山、刺虎。

第二节　徐大椿的《乐府传声》

徐大椿（约 1700—约 1778）字灵胎，号洄溪，吴江（今属江苏苏州）人，为当时名医，而且多才多艺。袁枚《徐灵胎先生传》，称其"聪强过人，凡星经地志，九宫音律，以至舞刀夺槊，勾卒嬴越之法，靡不宣究。而尤长于医，每视人疾，穿穴膏肓，能呼肺腑与之作语"。徐大椿是著名词曲家徐钋之子，词曲之学夙有家传，所著《乐府传声》一书，针对当时戏曲唱法中的一些毛病，从音韵、声乐等角度提出自己的看法，颇受戏曲界重视。

一、戏曲概说

徐大椿在《乐府传声·自序》中说，完整的"乐"主要应该包括七项内容："一曰定律吕，二曰造歌诗，三曰正典礼，四曰辨八音，五曰分宫调，六曰正字音，七曰审口法。"这七者如果不能由一人兼通，则可以分习："律吕、歌诗、典礼"，为学士大夫之事；"八音"之器，各精一技，为乐工之事；而"宫调、字音、口法"，则唱曲者不可不知。《乐府

传声》是论唱曲的规律和方法的,因而重点也就在对后三者的研究。《自序》又认为,"律吕、歌诗、典礼"可以书传,"八音"可以谱定,"宫调"可以类分,"字音"可以反切别,只有"口法"无一成不变的公式可循,"全在发声吐字之际,理融神会,口到音随",因而"日变而日亡"。鉴于"乐之道久已丧失,犹存一线于唱曲之中,而又日即消亡"的情况,徐大椿起而论唱曲,尤其注意对口法的研究。

关于"曲"的源流,《乐府传声》基本上继承了王骥德《曲律》的观点,但对新变的肯定,更胜于《曲律》。该书开卷第一章《源流》中在概述了戏曲腔调的流变后指出:"此乃风气自然之变,不可勉强也。如必字字句句,皆求同于古人,一则莫可考究,二则难于传授,况古人之声已不可追,自吾作之,安知不有杜撰不合调之处?即使自成一家,亦仍非真古调也。"

在《元曲家门》一章中,提出"曲"与"诗词"的艺术特征的不同:"若其体则全与诗词各别,取直而不取曲,取俚而不取文,取显而不取隐。盖此乃述古人之言语,使愚夫愚妇共见共闻,非文人学士自吟自咏之作也。"作曲必须为演唱服务,而演唱是面对各阶层观众的,因而要求作曲"直""俚""显",这种观点,自明中叶以来,曲学家多已指出,像徐渭、李渔诸人都曾特别强调过。这是中国曲论的优良传统。徐大椿进而提出:

　　但直必有至味,俚必有实情,显必有深义,随听者之智愚高下,而各与其所能如,斯为至境。又必观其所演何事,如演朝廷文墨之辈,则词语仍不妨稍近藻绘,乃不失口气;若演街巷村野之事,则铺述竟作方言也。总之,因人而施,口吻极似,正所谓本色之至也。

徐大椿认为这就是"元人作曲之家门""元曲用笔之法"。他认为

"直""俚""显"是其表层特色,而"至味""实情""深义"方是其本质特征。这是从观众的多种阶层的特征出发,要求戏剧创作以有多层次的审美特征为佳,使不同的观众可以各取所需,都能获得美的享受。另外,徐大椿在此处还提出曲文深浅并不是绝对的,要视描写对象(人与事)的不同而各异。

约而言之,徐大椿认为戏曲语言的上品是深浅得宜,语浅而意深,他对此的阐述比王骥德《曲律》更为明确。

二、论字音与口法

演唱口法问题,是一个技巧问题。《乐府传声》特别注意对有关口法问题的研究。徐大椿认为:"声各有形","大、小、阔、狭、长、短、尖、钝、粗、细、圆、扁、斜、正之类是也",这其实就是听者感觉到的声音效果。产生这种种声音效果的原因是口法不同。因而必须通过"识真念准","审其字声从口中何处着力",然后就可以"知此字必如何念法方确","知其形于长短阔狭之内居何等"。这样,"人之听之,无不知其为何字,虽丝竹杂和,不能夺而乱之矣。"

然后,徐大椿就写了若干专章论述"五音""四呼""鼻音、闭口音""四声各有阴阳"诸问题,要求演唱者真正做到"识真念准"。由于口法与字音是密不可分的,所以徐大椿提出"欲辨真音,先学口法;口法真,则其字无不真"。

掌握了口法后,则要掌握各字唱法,为此,徐大椿又写了"平声唱法""上声唱法""去声唱法""入声派三声法"等专章阐述了各种声调的不同唱法,使"唱者有所执持,听者分明辨别"。对不同字调的演唱方法作这样具体的书面记录,在曲论史上还是首次,对后来的戏曲声乐论著影响很大。

唱法问题,徐大椿还要求字音清楚,这叫作"交代"。究竟怎样才

能"交代"好呢？他认为主要应注意每个字音的"首腹尾"，力求"字字清楚""字字清澈"。

显然，对于字音口法的分析和运用，徐大椿直接吸收了明末沈宠绥《度曲须知》的研究成果，而在唱法方面的阐述，则较沈氏更为详密，取得声乐技巧研究的新成绩。当时人曾作这样的评论："夫声出于口，非审口法，则开合发收混矣；声本于字，非正字音，则阴阳平仄淆矣；声寄于调，非别宫调，则字句虽符，腔板全失，而曲不可问矣。此书不但为时伶下针砭，为元曲留面目，并古今乐部之节奏曲折，可由此而推测万一，其功岂浅鲜矣！"（胡彦颖《乐府传声·序》）

关于各种口法、唱法的具体技巧，徐大椿于书中也都写得相当清晰，至今依然有参考价值。

三、论曲情与唱曲

《乐府传声》不仅论述了字音与口法的种种技巧，而且以相当的篇幅论述曲情问题。

首先，认为曲情与宫调有关，即肯定了黄钟宫"富贵缠绵"、南吕宫"感叹悲伤"之类传统认识，主张填词反映不同感情的内容时，必须选用宫调与之相对应的词调，并认为这是"一定之法"。

徐大椿还专门写《曲情》一章，提出"唱曲之法，不但声之宜讲，而得曲之情为尤重"这一主张，理由有二：其一是"声者众曲之所尽同，而情者一曲之所独异"，"情"即代表某一曲的灵魂；其二，戏曲还要扮演各色人等，"生旦丑净，口气各殊"，"悲欢思慕，事各不同"，不仅靠曲词反映，也要由唱曲表现，如果唱者不得其情，"则邪正不分，悲喜无别，即声音绝妙，而与曲词相背，不但不能动人，反令听者索然无味矣"。

徐大椿认为，"曲情"不仅于口诀中求之，更要从人心中出来。关

于这个道理,《曲情》中有这样一段论述:

> 《乐记》曰:"凡音之起,由人心生也。"必唱者先设身处地,
> 摹仿其人之性情气象,宛若其人之自述其语,然后其形容逼真,
> 使听者心会神怡,若亲对其人,而忘其为度曲矣。

所以说,唱曲不仅要掌握口法技巧,更要有"情",而且要"设身处地"
地进入角色,演员之情要与角色之情自然融合,"形容逼真",才能使
听者心会神怡,产生共鸣。徐大椿还认为,为了真正掌握好情感色
彩,演唱者首先必须了解"曲中之意义曲折",即戏曲本身具有的精神
内容和潜在含意。只有这样,其情感体验才能自然而然地与角色的
要求相符合,收到"感人动神"的效果。

《乐府传声》中还有若干专章论述演唱处理的,其中如《断腔》
《顿挫》《轻重》《徐疾》诸章均颇能反映当时的演唱水平及风格。

徐大椿认为"断腔"是北曲的演唱特征,其方式方法又是多种多
样的。他通过南北曲的比较后指出:"盖南曲之断,乃连中之断,不以
断为重;北曲未尝不连,乃断中之连,愈断则愈连,一应神情,皆在断
中顿出。故知断法之精微,则北曲之神理,思过半矣。"这段话突出了
"断腔"的处理对表现情绪风味的重要作用。

但徐大椿笔下的"断"又不同于"顿挫",他说:"顿挫者,曲中之
起倒节奏;断者,声音之转折机关也。"其意是:"顿挫"指曲中的起伏
节奏,而"断"则指演唱时转折变化的关键。徐大椿认为"唱曲之妙,
全在顿挫";掌握好"顿挫"的处理,演唱就可达到绘形绘色、"形神毕
出"的奇效。他甚至认为"顿挫"的处理能非常有效地表达"曲情"的
变化效果,并能画龙点睛般托出了曲子的感情色彩。他说:"顿挫得
款,则其中之神理自出,如:喜悦之处,一顿挫而和乐出;伤感之处,
一顿挫而悲恨出;风月之场,一顿挫而艳情出;威武之人,一顿挫而英

气出。此曲情之所最重也。"当然,他作这样过甚之论,不免有夸大形式作用的偏向。不过,徐大椿还是能指出,要处理好"顿挫",其根据在弄通"文理",即弄通曲文的结构及其所规定的情绪色彩。他要求演唱者首先须弄通"曲文断落之处,文理必当如此者"。

《轻重》章论声音的强弱。强弱不同,声音的色彩也就不同:"轻者,松放其喉,声在喉之上一面,吐字清圆飘逸之谓;重者,按捺其喉,声在喉之下一面,吐字平实沉着之谓。"声音强弱不同,还能产生不同的情感色彩:"凡从容喜悦,及俊雅之人,语宜用轻;急迫恼怒,及粗猛之人,语宜用重。"《徐疾》章论速度处理的快慢。徐大椿认为速度的处理除了与曲子的一般结构有关外,还与要表达的内容情境有关:"始唱少缓,后唱少促,此章法之徐疾也;闲事宜缓,急事宜促,此时势之徐疾也;摹情玩景宜缓,辩驳趋走宜促,此情理之徐疾也。"

总之,为了表达曲情,在演唱处理上要利用各种方法,如"断腔""顿挫""轻重""徐疾"等,其他还有许多具体技巧的阐述,此不赘。

这里需要特别一提的是,对戏曲演唱的研究,像徐大椿这样有科学的方法和完整的著述,在中国戏曲史乃至艺术史上都是不可多得的。而且,他在论述演唱方法时,始终提醒不可因声害辞,如他批评当时的昆腔唱法时,就指出:"试令今之登场者,依昆腔之唱法,听者能辨其几句几韵,百不能得一也。……昆腔作法之始,原不至如此之极,而流弊不可不亟拯也。"另外,徐大椿对作曲与唱曲关系的论述也是值得注意的,他认为"曲之工不工,唱者居其半,而作曲者居其半也"。具体地说,"曲不合调",其责在作曲者,若曲尽合调,而唱者违之,则咎在唱者。为了使曲文的创作与演唱的效果取得协调的效果,他明确地提出:"作曲者与唱曲者,不可不相谋也。"

对唱曲艺术的经验总结及理论研究,自元代的《唱论》、明代的魏氏《曲律》至清代的《乐府传声》,是三个发展的里程碑。若就研究的对象而言,由于历史的原因,《唱论》专为北曲;《曲律》以昆曲为主;

《乐府传声》则虽以北曲为主,实质上却面对整个唱曲,所以其具有明显的宽泛性和全面性。而就论述的科学性和系统性而言,《乐府传声》则更胜于前人的著作(这一特点,与沈宠绥《度曲须知》相似)。因而,徐氏的这一著作,为中国声乐理论体系的建立做出了重要的贡献。

附:清后期的度曲教科书——《顾误录》

清代另一本著名的曲律著作是王德晖、徐沅澂合著的《顾误录》,但这本书的写作已是清代后期的事了,比《乐府传声》的问世整整晚了一个世纪。据周棠《顾误录·序》载,徐沅澂于读书出宰之余,曾辑成《顾误》一编,"探六律之源,阐九宫之秘,证今稽古,厘正详明";其友王德晖,"素称同调",曾著有《曲律精华》。两书都不曾刊行。二人于辛亥岁(1851)在北京相遇,各出手稿,互相参校,合为一书,标名作《顾误录》。全书共四十章,其中谈律吕,多是陈陈相因之言,并无新义;其他论度曲方法的,大略采自《唱论》《度曲须知》《闲情偶寄·演习部》和《乐府传声》,亦少发明。但本书于曲律方面门类详备,自成系统,于研究我国戏曲歌唱法颇有参考价值。

关于唱曲,《顾误录》着重提出唱曲要合曲情。《音节所宜》一章在复述了"正宫宜惆怅雄壮"等等调情问题后,特别指出:"以上音节,与曲情吻合,方不失词人意旨,否则宫调虽叶,而对景全非矣。此制谱与登歌者,所亟宜审究而体玩者也。今人常有将就喉咙,将曲矮一调唱,是欢乐曲痛哭而歌、悲戚曲嬉笑而唱也,切宜戒之。"该书还提出唱曲可由熟而成巧,由巧而得神。《度曲得失》一章在复述了"唱得雄壮的往往失之村沙"等等人声各有长短问题后。特别指出:"惟腔与板两工,唱得出字真,行腔圆,归韵清,收音准,节奏细体乎曲情,清浊立判于字面,久之娴熟,则四声不召而自来,七音启口而即

是,洗尽世俗之陋,传出古人之神,方为上乘。"

《顾误录》提出度曲十病、八法、六戒,"为初学不求甚解者针砭"。所谓"度曲十病",指"方音、犯韵、截字(一字无端截为两处)、破句、误收(收韵舛误)、不收(无收韵)、烂腔、包音(音包字,有声无辞)、尖团(尖团音不分)、阴阳(字音不审阴阳)"等十项弊病。其中关于"烂腔"有云:"字到口中,须要留顿,落腔须要简净。曲之刚劲处,要有棱角;柔软处,要能圆湛。细细体会,方成绝唱,否则棱角近乎硬,圆湛近乎绵,反受二者之病。如细曲中圆软之处,最易成烂腔,俗名'绵花腔'是也。又如字前有疵,字后有赘,字中有信口带腔,皆是口病,都要去净。"提出行腔要注意刚柔相济,而且要简洁明净。

所谓"度曲八法",系指"审题、叫板、出字、做腔、收韵、换板、散板、撤声"等八项,讲论口法、行腔的技法问题。"审题"要求解明曲中之情节,"知其中为何如人,其词为何等语,设身处地,体会神情而发于声",反对那种如同"童蒙背书"似的"无情之曲";"叫板""换板""散板"三项讲论各种板式的演唱技法;"出字""收韵"二项讲论出字、归韵的口法;"做腔""撤声"二项讲论曲调的演唱处理。对这些演唱技法的阐述,比《乐府传声》更为简要,亦有些新见。如"做腔"一项对曲调演唱艺术处理的见解就很有价值:

> 出字之后,再有工尺则做腔。阔口曲腔须简净,字要留顿,转变处要有棱角,收放处要有安排,自然入听,最忌粗率村野。小口曲腔要细腻,字要清真。南曲腔多调缓,须于静处见长;北曲字多调促,须于巧处讨好。最忌方板,更忌乜斜。大都字为主,腔为宾;字宜重,腔宜轻;字宜刚,腔宜柔。反之,则喧客夺主矣。至于同一工尺,有宜大宜小,宜连宜断,宜申宜缩之处,则在歌者之自为变通,随时理会。

像这样专论演唱处理的文字,在古代曲论中确实不可多得。既对"阔口曲"和"小口曲"的特色作了比较,又对"字"与"腔"之间的关系作了解说,同时对曲调处理提了"变通"的意见。这对戏曲演唱有实际的指导作用。

"学曲六戒"具有教材性质,这是对演员学唱的"始业教育",要求学唱者特别是初学者须注意克服六种常犯的毛病。一是"不就所长","往往有绝细喉咙,而喜阔口曲冠冕,嫌生旦曲扭捏者;又有极洪声音,而喜生旦曲细腻,嫌阔口曲粗率者"。二是"手口不应","(初学者)自负口有尺寸,竟不拍板……又有手虽拍板点眼,而与口中不合,不能手口如一者"。三是"贪多不纯","曲词并未成诵,板眼亦未记清,即要看谱上笛;略能记忆,即想再排二支;此套未完,又想新曲"。四是"按谱自读",不虚心求学,即"自己持曲按读,于细腻小腔,纤巧唱头,不知理会","甚至有左腔别字,缺工少尺之处","而于曲情字眼,节奏口气,全然未讲,不知有何意味"。五是"不求尽善",即不求甚解,亦不求曲尽其妙,以至"半生所好,犹不解四声、莫辨阴阳;甚至油口烂腔,俗伶别字,俱不更正,同流合污"。六是"自命不凡","恃自己声音稍胜于人,加以门外汉赞扬,个中人事故,遂真觉此中之能事毕矣,其实并未入门。此等人,于人之长处必漠不关心,己之短处更茫不自解,又复逢人技痒,不肯藏拙。从此学尽词山曲海,永无进境"。

另值得一提的,是《顾误录》中有《曲中厄难》一章,专门从"听曲者"这个角度提出问题:

> 听曲者,须于字面腔调及收放齿颊之间辨歌者工拙,若一闻喉音清亮,便击节称赏,人早知其为门外汉矣。或有并不听歌者优劣,稍记曲词,即从旁随声附和,其声反高于歌者之声,不容歌者尽其所长。又或强作解事,信手代拍板眼,以致歌者节奏不能

自主。甚至从旁喧哗哄闹，行令猜枚，以及烟气熏人，使吹唱者
气咽不能张口，凡此皆是曲中厄难。遇此等时，只好停歌罢吹，
不必免强从事。

对"听者"或观众的分析，应是戏剧学需要研究的重要内容。我国
古代曲论中对这方面问题时有论及，在潘之恒、王骥德、李渔等人的笔
下还有较多的涉及，而作专章讲论的，似始于《顾误录》。这里虽只作
一般论述，但其意义首先在于专门提出"听曲者"这一问题进行研究。

从以上分析看来，《顾误录》在指出唱曲毛病、劝人从善方面作了
很大努力，这首先体现在"学曲六戒"和"度曲十病"等章节中，另即
使在"度曲八法"这样的正面文章中，也时时加入对各种度曲弊端的
批评，这正是这部书不同于其他曲律著作的特点所在。从这些文字
中可以看出，作者的讲论都是从当时曲坛实际出发的，因此具有现实
针对性。如通览《顾误录》全书，我们则可以这样认为，这其实是一部
曲律知识和度曲方法的教科书，虽然创新性不多，但全面性、普及性
和训导性却是其特色。

第三节　《梨园原》的表演理论

《梨园原》原叫《明心鉴》，作者系乾、嘉年间艺人，署名黄旛绰①。
后经他的朋友庄肇奎（胥园居士）增加了一些内容，改书名为《梨园
原》。到道光时候，黄的弟子俞维琛、龚瑞丰得到原书残稿，并各出心
得，托友人叶元清（秋泉居士）代为补正，再度成书。此书一向只有抄

① 　据吴新雷《中国戏曲史论》（江苏教育出版社1996年版）称，北京大学藏《明心
鉴》传钞本，所署作者为乾隆时苏州老艺人吴永嘉。

本流传,至一九一七年,才由梦菊居士汇辑、校订并初次铅印出版。

这是一本关于戏曲表演的专著。由于作者是艺术修养很深的演员,因而书中内容都是表演艺术的经验之论。我们可以从这本书中了解当时的表演(主要是昆曲表演)艺术水平,对于今日的表演理论研究,这本书也有十分重要的借鉴意义。

一、《梨园原》概览

《梨园原》全书的主要内容有《艺病十种》《曲白六要》《身段八要》《宝山集六则》①等篇章,兹择其要者介绍如次。

1.《艺病十种》

"艺病十种"是指:曲踵(腿弯),白火(说白过火),错字(认字不真),讹音(将字音念讹),口齿浮(口齿无力),强颈(项颈不动),扛肩(耸肩),腰硬(腰不活动),大步(行走太忙),面目板(脸上不分喜怒)。书中批评了这十种表演上常见的弊端,指出:"不必求其有功,只求无有艺病,日久技术必精,则可成为上好之角色。"

在批评这十种艺病时,作者还提出了正面的要求。在"曲踵"一项中,指出表演者在舞台上坐立有规,行走要"合乎台步","万不可如平人随便走路,曲直不定"。"大步"项则指出"台步须大小合适"。

"白火"项要求说白"字字清楚,不可含混",而且要根据剧本风格和剧情的规定,"应急念则急,应缓念则缓"。"错字"项要求读剧本之时,必须字字斟酌,"必使其字音字义,全然了了,然后出口"。"讹音"项则提出克服字音"以讹传讹"的现象。"口齿浮"这一项还提出"咬字"必须清楚有力,"凡唱曲、说白,必须口齿用力,一字重千

① 《中国古典戏曲论著集成》第九册据民国梦菊居士辑本《梨园原》作《宝山集八则》,周贻白《戏曲演唱论著辑释》据《明心鉴》手抄本等作《宝山集六则》。此从周本。其实内容相同,"八则"实则"六则"加上所附两则,详见本节第三段所述。

斤,方能达到听者之耳"。

"强颈"项指出,只有颈项灵活,神态自然,方能"传出神理"。"腰硬"项要求腰间灵活和全身灵活。"扛肩"项则指出要"美观"。

"面目板"项强调指出注意面部表情,"凡演戏之时,面目上须分出喜、怒、哀、乐等状",面部有了表情,才足以感动人心。

作者认为之所以有各种艺病,"皆系平素呆惰而得",医治各种艺病的药饵则是"虚心"苦练。

2.《身段八要》

在"身段八要"中,着重提出一套有关形体训练和舞台形体动作的基本规范要点,这就是"辨八形""分四状""眼先引""头微晃""步宜稳""手为势""镜中影""无虚日"等八项。具体内容如下。

辨八形——身段中有八形,须细心分清。

贵者:威容,正视,声沉,步重;

富者:欢容,笑眼,弹指,声缓;

贫者:病容,直眼,抱肩,鼻涕;

贱者:冶容,邪视,耸肩,行快;

痴者:呆容,吊眼,口张,摇头;

疯者:怒容,定眼,啼笑,乱行;

病者:倦容,泪眼,口喘,身颤;

醉者:困容、糢眼,身软,脚硬。

分四状——四状为喜、怒、哀、惊。

喜者:摇头为要,俊眼,笑容,声欢;

怒者:怒目为要,皱鼻,挺胸,声恨;

哀者:泪眼为要,顿足,呆容,声悲;

惊者:开口为要,颜赤,身战,声竭。

（但看儿童有事物触心,则面发其状,口发其声;喜、怒、哀、惊现于面,欢、恨、悲、竭发于声。)

眼先引——凡作各种状态,必须用眼先引。故昔人有曰:"眼灵睛用力,面状心中生。"

头微晃——头须微晃,方显活泼;然只能微晃,不可大晃及乱晃也。

步宜稳——台步不可大,尽人皆知矣,然而亦不可过小。总之,须求其适中,以稳为要;虽于极快、极忙时,亦要清楚。

手为势——凡形容各种情状,全赖以手指示。

镜中影——学者宜对大镜演习,自观其得失,自然日有进益也。

无虚日——言其日日用功,不可间断;间断一日,则三日不能复原。学者切记之。

以上各项,对于各类形体动作都有简明而浅显的解释,对于"手、眼、身、法、步"等动作要求,都是从舞台实践中总结出来,因而都十分明确而切实可行。"八要"也是对当时的戏曲表演程式的总结,其中"辨八形""分四状"要求善于辨别生活中的各种形体活动的表现形态;"眼先引""头微晃""步宜稳""手为势"说明舞台形体动作的活动要领;"镜中影"介绍了坚持严格对镜演习这种形体训练的方法;"无虚日"则是要求形体训练必须日日用功,持之以恒。

当然,"八要"所提出的形体动作及表情之类,仅仅是从大的类型划分基本动作形式,而人的表情与形体动作是千变万化、复杂丰富的,贵者未必惟有"威容",贫者亦未必惟有"抱肩";喜者未必都要"摇头",哀者亦未必定要"顿足",等等。但"八形""四状"所规定的动作要领却确实是某类人物、某种感情所表露出的最具有象征性或富有启发性的最基本、最常见的动作。表演者首先掌握这些最基本

的程式性动作,在学习前人积累的经验基础上进行革新与创作,自然可以有事半功倍的成效。

3.《宝山集六则》

宝山集六则为:声,曲,白,势,观相,难易。这六则冠以"宝山集",六则之后还有"宝山集"与"宜勉力"两段话,都作"'宝山集'云",好像是从名叫《宝山集》的书里转录来的有关表演艺术的论述。

"声"要求演唱声音体现不同的感情色彩,而这种声音一定是由"心"底产生的,"若无心中意,万不能切"。如说:"声欢:降气,白宽,心中笑;声恨:提气,白急,心中躁;声悲:噎气,白硬,心中悼;声竭:吸气,白缓,心中恼。"

"曲"提出要"按情行腔",其阴阳、缓急、板眼、快慢要视"当时情理如何,身段如何"而定。所谓"当时情理"略同于现代戏剧学中所常说的戏剧"规定情境"。这样,"曲"这一项也就是主张行腔要与"规定情境"相切合,要与整个表演形式相协调。

"白"指出说白要有感情,而且要注意不同场合的不同语调,还要自然亲切——"有如家常语,还同事样般。"只有这样,方能收到良好的艺术效果:"听者有兴趣,能泣亦能欢。"

所谓"势",是指"样势",亦即表演形态和体势,作者认为"势贵如真"。

"观相"实际上是进一步说明"身段八要"中"镜中影"的练习方法,即"对镜自现","私下功夫"。努力做到"喜则令人悦,怒则使人恼,哀则动人惨,惊则叫人怯"的"真戏"效果。不仅要形似,而且要神似,"有意有情,一脸神气两眼灵"。

"难易"则与"身段八要"中"无虚日"的精神相一致,认为只有刻苦虚心学习,就可化难为易,"先难而后易"。作者在这里强调指出:"能笃志学习,时时不倦,未登场之前慎思之,既归场之后审度之,焉

有不日新日精者?"由此可见,要想在表演艺术上有所成就,就必须学而不厌,还要善于思索、总结与创新。这就是作者告诫演员"笃志""不倦""慎思""审度"的精神所在。

《梨园原》有关表演艺术的理论内容主要有以上三部分。其他"曲白六要"阐述说白在发音吐字方面应注意之处,重点是要求弄懂文义和读准字音,另在"宝山集六则"后还附录了"宝山集载六宫十三调"和"涵虚子论杂剧十二科"。这些内容多是前人的原话或前人已论述的问题。

二、《梨园原》的理论精神

统览《梨园原》,觉得其中开拓性的精辟言论很多,许多见解在今天看来都是值得学习与借鉴的。

《梨园原》论述了中国戏剧表演的艺术精神。书中写道:"凡男女角色,既妆何等人,即当作何等人自居。喜怒哀乐,离合悲欢,皆须出于己衷,则能使看者触目动情,始为现身说法。"(《王大梁详论角色》)这段话说明,戏曲表演要妆谁像谁,以角色形象"自居",把角色表现好。又要做到"出于己衷",真正体验到角色的情感。这种体验与表现的关系,《梨园原》中又概括成两句话:"眼灵睛用力,面状心中生。"前一句是说要努力去表现,后一句则是说外部"表情"还是要靠心中自然产生。作者还以儿童的表情动作的发生为例,说明这个道理:"但看儿童有事物触心,则面发其状,口发其声;喜怒哀惊现于面,欢恨悲竭发于声。"(《身段八要》)中国戏曲演员的表演艺术对外部动作与内心体验关系的理解,是很有利于舞台艺术的表现力的,因而具有突出的优越性。对于中国戏曲表演的这种艺术精神,在历代的表演理论著作中,经常有所涉及。在《梨园原》中,这种艺术精神成了全书的理论灵魂。

　　从这种艺术精神出发,中国戏曲表演就有了一套演员的训练方法,《梨园原》以提纲挈领式的语言记录了这些训练方法。戏剧艺术以演员的形体作为艺术创造的媒介(有人称为"工具"),这里就有一个如何提高这种"媒介"(或"工具")的质量的问题。这是在演员创造角色以前就应解决的问题。如何训练演员? 世界上不同的戏剧流派对此有不同的理解。而解决得较好的是中国的戏曲表演,这是戏曲表演艺术长期探索与积累的结果。《梨园原》中,《艺病十种》就是阐述这个问题的。其中"曲踵""强颈""扛肩""腰硬""大步"五项,着重要求通过训练,克服演员形体动作方面的毛病。"面目板"一项,要求通过训练,克服演员面部表情上的毛病。"白火""错字""讹音""口齿浮"四项,着重要求通过训练,克服说白发声方面的毛病。总之,要求通过训练,提高"声容"的魅力,亦即提高视觉形象和听觉形象的艺术表现力。因为这种外部训练是要解决属于技术性方面的能力,而不是属于演员的表演天才方面的能力,因而只要虚心向学,勤学苦练,总是可以达到如期效果的。诚如书中所指出的:"虚心当药饵,病则立除却","使其永久无病,则自然日见强壮矣"。

　　演员的这种外部技巧的训练,还要进一步达到对角色类型的掌握,也即是要求对行当、类型的表演程式的掌握,这是解决技术训练通向舞台艺术创造的必经的也是关键的道路。把历代表演艺术家通过长期的舞台实践而积累的艺术成果,用程式的形式把它凝结起来,代代相传,这是中国戏曲表演艺术的一大特色。这种方式把无定形的流散式的表演艺术创造固定化、物质化,便于它的授受与流传。这就是给每一个演员架起了走向舞台的阶梯。《梨园原》中,《身段八要》就是对类型表演的程式化记录。其中"辨八形"写出了"贵、富、贫、贱、痴、疯、病、醉"八种类型的角色全身形体表演的程式。如说"贵者威容、正视、声沉、步重","醉者困容、模眼、身软、脚硬"等,都很能抓住角色类型的外部特征。"分四状"则写出了"喜、怒、哀、惊"

四种感情类型在面部表情表演中的程式。如说"喜者摇头为要、俊眼、笑容、声欢","惊者开口为要、颜赤、身战、声竭"等,这种戏剧动作的规定也颇为准确。

但是,艺术创造不能停留在类型的表演,而要创造一个个角色,所谓"演人不演行"是也。《梨园原》中,《宝山集六则》着重论述创造角色时体验与表现的关系这一根本性的问题。如关于"声"这一则,就是对《身段八要》中"分四状"的深入要求。"分四状"对"喜者、怒者、哀者、惊者"四类人在声音方面的表现,分为"声欢、声恨、声悲、声竭"四类效果。在《宝山集六则·声》中则进一步指出,"声欢、声恨、声悲、声竭"四类声音形态是由"心中"来的,分别由"心中笑、心中躁、心中悼、心中恼"所引起,并且强调指出:"各声虽皆从口出,若无心中意,万不能切也。"《宝山集六则》还特别指出曲须"按情行腔"(《曲》),白须"有如家常语"(《白》),论"势"强调"势贵如真"(《势》),论对镜自观时强调"如同古人一样,始谓之真戏"(《观相》)。在这些言论中,反复要求表演的求"真"。要求演员通过内心的体验,演得宛如其人,达到"真戏"的效果,以此来赢得观众。作者有一句很精彩的话:"有意有情,一脸神气两眼灵"(《观相》)。这句话非常生动地说明了戏曲表演中内心与外部的关系。这是戏曲表演创造角色的重要条件。以对角色的独特情意的体验,充实对类型的外部程式的表现,这也正是中国戏曲表演体系的重要艺术特征。

戏剧表演是演员的当众表演,如果离开了观众,"戏剧"也就不存在了。因而,表演理论离不开对观众的研究。《梨园原》非常注意戏曲表演与观众的关系。作者在《明心鉴》的引言中写道:"乐处颜开喜悦,悲哉眉目怨伤,听者鼻酸泪两行,直如真事在望。个个点头称赞,人人拍手声扬,余前多受良方,今日始知无恙。"从这里可以看出戏曲观众与演出之间"若即若离"的、"进进出出"的关系。演员要演得犹如真人真事一般,引起观众的共鸣。观众有时自然可能被逼真

的演出引进剧情,以至于情不自禁,但观众又常常可能以评论家的眼光来评价舞台上的表演。故而一边可以"鼻酸泪两行",一边又可以"点头称赞""拍手声扬"。戏曲观众的"可进可出"与戏曲表演的"体验与表现结合"的特点相一致,共同构成了中国戏曲作为剧场艺术的特征。

这些就是《梨园原》所阐述的有关戏曲表演的主要艺术精神。

此外,书中还有一些观点的阐述也是值得注意的。一是指出了表演形式要依从于所表演的戏剧内容。提出表演要"合乎戏文(即剧本)",要"按其文之缓急,查当时之情形";特别要注意"按情行情","当时情理如何,身段如何,与曲合之为一"。二是反复强调了刻苦学习的重要性。在《艺病十种》中提出"虚心好问,即无此病","虚心当药饵,病则立除却";在"身段八要"中提出"日日用功,不可间断";在《宝山集六则》中又提出"势贵如真,要在虚心","笃志学习,时时不倦","少年宜勉力,废寝与忘餐;苦心天不负,技艺日加善;一朝闻妙道,夕死心也干"。在最后,再一次叮咛:"天下无难事,惟须立志坚。"这些意见也都是十分可贵的。

三、小结

《梨园原》有关表演艺术的论述有一定的系统性,在经验总结中表示了作者的艺术主张,其理论性表现在实践性之中。该书为中国戏剧美学的建立提供了表演理论的基础。

清朝中期相继出现的三部戏剧舞台艺术研究著作:《审音鉴古录》《乐府传声》和《梨园原》,分别是有关戏曲导演学、戏曲音乐学和戏曲表演学的著作。这三部著作的出现,标志着中国戏曲作为舞台艺术的高度发展,标志着中国戏曲艺术研究由长期以剧本论和史料学为主重新转向注重演出论(包括表演学、导演学和声乐理论等)的

重要转折,而且标志着对舞台艺术的研究由明代的杂感式向体系化的大踏步前进。这种戏剧体系的逐步走向完成,在世界戏剧史上具有划时代的意义,因为中国戏曲艺术作为东方戏剧的代表,其实践成就和美学体系为世界艺术史中最为光辉的篇章。

第四节　焦循与《花部农谭》

焦循(1763—1820)字里堂,别号雕菰楼主人,甘泉(今江苏扬州)人,是清代乾隆、嘉庆时期著名经学家。壮年后闲居著书凡十余年,于经、史、历、算、声韵、训诂之学都有研究。著作有四十余种,共三百余卷。焦循从幼年时代开始就喜爱戏曲,至老不衰,著有戏曲论著《剧说》和《花部农谭》二种。

《剧说》六卷,由一百六十多种著作中辑录论曲、论剧之语而成,其引录之广超过了以往各种曲话,为研究古典戏曲汇集了相当丰富的资料。《花部农谭》则专论“花部”即地方民间戏曲。在古代,像这样的戏曲论著是非常难得的,它极大地拓展了戏曲研究的新领域。以下的评述,主要围绕着《花部农谭》展开。

一、文艺发展史观

焦循之所以能重视对民间戏剧的研究,决非偶然,这是他的文艺史观的必然结果。王国维《宋元戏曲史·元剧之文章》中说:“三百年来,学者文人,大抵屏元剧不观。其见元剧者,无不加以倾倒。如焦里堂《易余籥录》之说,可谓具眼矣。”王国维所说的焦循的话,见焦循的杂著《易余籥录》卷十五。焦循认为“一代有一代之所胜”,汉则专取其赋,魏、晋、六朝至隋则专取其五言诗,唐则专取其律诗,宋

专取其调,元专取其曲。由于他有这样一种文学发展的进化观点,因而自然就能认识戏曲在文学发展史中的应有地位。他写作《剧说》洋洋八万言,正说明他的重视与用功之深。正因为他能以发展的眼光观察文艺史,也就自然地会正视新兴的戏曲种类——"花部"的兴起。如果说《剧说》还仅仅是述而不作,那么,《花部农谭》就是他的精心的创作性的理论著作,而且,填补了对花部研究的一个理论空白。

焦循在《易余籥录》中说:"夫一代有一代之所胜,舍其所胜,以就其所不胜,皆寄人篱下者耳。"焦循肯定看到了花部为他那个时代戏曲"之所胜",所以就第一个提笔,在理论上为之唱赞歌。

二、对"花部"的推崇

所谓"花部",是指与"雅部"(昆山腔)相对的各种地方声腔剧种。以当时的全国戏曲中心之一扬州为例,李斗《扬州画舫录》曾记录说:"两淮盐务,例蓄花、雅两部,以备大戏。雅部即昆山腔;花部为京腔、秦腔、弋阳腔、梆子腔、罗罗腔、二黄调,统谓之乱弹。"花部、雅部历来各拥有自己的观众。在当时的扬州,雅部的观众主要限于市区的士大夫和盐商,而在城市市民和城郊四乡的老百姓中间,花部的各剧种却蓬勃发展起来。

花部的兴起已成不可阻挡之势,但一般学士大夫却固执地无视这种现实,力欲鄙弃新声。统治者则表示惊恐不安,如乾隆四十五年(1780)冬郝硕的奏折说:"高腔等班,其词曲悉皆方言俗语,俚鄙无文,大半乡愚随口演唱,任意更改,非比昆腔传奇,出自文人之手,剞劂成本,遐迩流传。"(见故宫博物院刊《史料旬刊》第二十二期)当权者还直接出面干预,严厉禁止大部分花部的演出。如嘉庆三年的一道禁令说:"苏州、扬州向习昆腔,近有厌旧喜新,皆以乱弹等腔为新奇可喜,转将素习昆腔抛下,不可不严行禁止。……嗣后民间演唱戏

剧,止许演昆、弋两腔,其有乱弹等戏者,定将演戏之家及在班人等,均照违制律,一体治罪,断不宽贷。"(见《江苏省明清以来碑刻选集》)

只有了解了这个背景后,我们才能充分认识焦循于嘉庆二十四年(1819)作《花部农谭》的非凡胆识。

《花部农谭》小序系一则花部戏剧的赞歌。这里将其主要内容移录如下:

> 梨园共尚吴音。"花部"者,其曲文俚质,共称为"乱弹"者也,乃余独好之。盖吴音繁缛,其曲虽极谐于律,而听者使未睹本文,无不茫然不知所谓。其《琵琶》《杀狗》《邯郸梦》《一捧雪》十数本外,多男女猥亵,如《西楼》《红梨》之类,殊无足观。花部原本于元剧,其事多忠孝节义,足以动人;其词直质,虽妇孺亦能解;其音慷慨,血气为之动荡。郭外各村,于二、八月间,递相演唱,农叟、渔父,聚以为欢,由来久矣。自西蜀魏三儿倡为淫哇鄙谑之词,市井中如樊八、郝天秀之辈,转相效法,染及乡隅,近年渐反于旧。余特喜之,每携老妇、幼孙,乘驾小舟,沿湖观阅。

焦循在这里公开申明:梨园共尚吴音(昆腔),余独好花部。他以热情洋溢的言辞,通过比较,从"事"(剧本内容)、"词"(戏曲语言)、"音"(戏曲声腔)三方面肯定了花部的优点。这三点显然是有针对性的,主要是与雅部相对而言。赞扬花部的"词直质"是针对传奇典雅、骈俪而说的。赞扬花部"音慷慨",是针对昆腔过分曲折靡曼而说的。特别是指出花部"虽妇孺亦能解",这也是对吴音之繁缛而使听者"无不茫然不知所谓"的现象的批评。这些意见在当时都是十分难得的。至于说花部剧本的内容"多忠、孝、节、义",而昆剧"多男

女猥亵"的说法,却并不尽合事实。因为就内容而言,不管花部或雅部都很复杂,不可一概而论。而且,写所谓"忠孝节义"的未必就是好剧本,写所谓"男女猥亵"未必就不可取;事实却常常相反,标举"忠孝节义"的剧本往往有更多的封建局限性,而描写男女之情的剧本往往更具有反封建的意义。我们认为花部所敷演的"事"倒是特别值得一提的。就《缀白裘》所载的花部剧作《打面缸》《借靴》《借妻》等及《花部农谭》的存目来看,多为反映商人、市民及农民等阶层的世俗生活,地主官僚则往往成为被讽刺嘲弄的对象。焦循认为花部的戏剧创造比昆腔更高明的说法也是可取的。如他称赞花部《清风亭》"雷殛"张仁龟的处理为"真巨手",因而其演出效果甚佳,观者"归而称说,浃旬未已";而昆剧《双珠记》和《西楼记》的雷殛处理却极不自然,因而并不感人,"观者视之漠然"。由此,他断言:"彼谓花部不及昆腔者,鄙夫之见也。"他还认为花部《赛琵琶》,其中《女审》一出比《西厢记》的《拷红》更为痛快淋漓。这是一种非常大胆的主张,一方面说明焦循的独具慧眼,另方面强烈地表现了他热爱民间艺术的感情。

在小序中,焦循热情地记录了花部演唱的盛况:"郭外各村,于二、八月间,递相演唱,农叟、渔父,聚以为欢,由来久矣。自西蜀魏三儿(魏长生)倡为淫哇鄙谑之词,市井中如樊八、郝天秀之辈,转相效法,染及乡隅。"花部搬演,是乡间艺术生活的盛大节日,深为世代劳动人民所热爱,因而,在民间迅速地发展起来。在耳濡目染之间,焦循本人也非常喜爱观赏花部的演出,他说:"余特喜之,每携老妇、幼孙,乘驾小舟,沿湖观阅。"深居乡间、埋头著述的经学大师,竟常常携妇挈幼观看乡戏,而且"独好"而"特喜"之,称得上是戏剧史上的一桩佳话。

焦循在小序中还生动地记叙了《花部农谭》的写作经过:

天既炎暑,田事余闲,群坐柳阴豆棚之下,佁谭故事,多不出

花部所演,余因略为解说,莫不鼓掌解颐。有村夫子者笔之于
册,用以示余。余曰:"此农谭耳,不足以辱大雅之目。"为芟之,
存数则云尔。

作者生活在劳动群众之间,共同议论群众自己的艺术,而且与
"村夫子"共同写下了属于大家的见解,据此,我们甚至可以说,焦循
的《花部农谭》是一部劳动群众自己的书。焦循自己也称"此农谭
耳",以示其群众性而不与"大雅之目"同流。这在古代学术史上,确
实值得特别一书。

三、谈历史剧的艺术处理

在古代曲论中,这也已是老生常谈的问题了,但所持意见常常相
左。如焦循《剧说》卷二摘录明人朱孟震不满当时世俗戏子与小说的
"流传傅会,真伪混淆"。而焦循的朋友凌廷堪在《论曲绝句卅二首》的
一条注语中则说:"元人关目往往有极无理可笑者,盖其体例如此,近
之作者乃以无隙可指为贵,于是弥缝愈工,去之愈远。"在这条注语中
可以看出,当时有许多作者"以无隙可指为贵",从历史剧的角度来说,
即以完全遵循史实者为贵;而凌廷堪的认识恰恰相反,他认为"弥缝愈
工,去之愈远",因为元人"体例"本来就允许关目的"极无理可笑者"。
而真正的戏剧作家却总是首先考虑艺术创造的需要,而不拘泥于历史
的真实原型,如李渔就主张"传奇无实,大半寓言"这一创作原则。

民间创作更加重视戏剧创作的感人的艺术力量及趣味性,因而,
虚构的成分往往更多。如王骥德曾说:"迩始有捏造无影响之事以欺
妇人、小儿者,然类皆优人及里巷小人所为,大雅之士亦不屑也。"
(《曲律·杂论上》)乾隆年间辑录的《缀白裘》第十一集序则直接指
出,花部创作的内容"事不必皆有征,人不必尽可考,有事以鄙俚之

情,入当场之科白,一上氍毹,即堪捧腹。"焦循《花部农谭》的观点当然反映了花部创作的实际。

《花部农谭》评论《铁邱坟》一剧时,指出其中《观画》一出"生吞《八义记》",初看"无稽之至",但"细究其故,则妙味无穷,有非《八义记》所能及者"。焦循认为此戏是"假《八义记》而谬悠之,以嬉笑怒骂于勣(徐勣)耳"。所谓"谬悠",即含有想象、虚构的意味。而《八义记》却是有史可循,简直是"抄袭太史公",焦循反而认为那样的写作是"板拙无聊"。焦循主张戏剧创作的性质与历史家们的编年纪事有所不同,应以体现作者的创作意图,塑造艺术形象为重。《剧说》谈到元代艺人张国宾所作杂剧《薛仁贵荣归故里》时也曾说过:"言仁贵妻柳氏,本庄农人,与史合;而士贵之冒功,则谬悠其说也。"此处"谬悠"一词,也应作想象、虚构解,其意与上述正合。

"谬悠"又作"悠谬",出于《庄子·天下》篇,所谓"以谬悠之说,荒唐之言,无端崖之辞,时恣纵而不傥"云云。《庄子集释》〔疏〕云:"谬,虚也;悠,远也。"〔释文〕云:"'谬悠',谓若忘于情实也。"李调元《剧话》卷下杂考戏曲本事虚实时,时以"谬悠"论其虚。如说:"(蔡邕父母)《琵琶记》作蔡从简、秦氏,其故为谬悠欤? 抑未考欤?""元人有《关公斩貂蝉》剧,事尤悠谬。"以后王国维《曲录·自序》论戏曲创作时也说:"语取易解,不以鄙俗为嫌;事贵翻空,不以谬悠为讳。"焦循《花部农谭》及《剧说》尚有多处以"谬悠"指历史剧创作中的虚构因素及其方法。

但焦循又主张历史剧的虚构还应建立在历史真实的基础上。对历史人物的刻画,要尽可能靠近人物原貌,不宜任意歪曲。如他曾对戏曲中的司马师形象表示不满。他引《魏氏春秋》记载,说明司马师曾与何晏、夏侯元并称名士,"则其风流元谧,可想见矣";又以《晋书·景帝记》所记载证明司马师确实"饶有风采,沈毅多大略",而戏曲表演中却以大净为之,"粉墨青红,纵横于面,雄冠剑佩,跋扈指斥

于天子之前,居然高洋、尔朱荣一流"。焦循并不为封建正统观念所囿,表示对舞台上司马师的形象被丑化深为惋惜。焦循在《剧说》中对陈与郊的历史剧特别欣赏。他赞扬陈与郊杂剧《文姬入汉》中"曹瞒不用粉面,以外扮",赞扬杂剧《昭君出塞》对昭君的结局"不言其死,亦不言其嫁,写至出玉门关即止,最为高妙"。作为经学家的焦循,他的文论的一个突出点就是追求真实,因而他在《剧说》和《花部农谭》中都有对戏曲本事的考证文字。但焦循的好处是,一方面他精于考据,另方面却又主张艺术创作并不为史实所限,这就较为合理。

在比较花部所演历史剧与正史所载史实时,焦循还发现,民间戏剧所反映的历史现象有时比正史所载更接近历史真实。如《两狼山》这一部写宋代民族英雄杨业父子壮烈阵亡的历史剧,其情节与正史所载大相径庭。戏中反映陷杨业父子于死地的是主帅潘美,而《宋史》却诿罪于护军西上阁门使王侁的不听潘美调遣。焦循认为:"美,良将也,岂一王侁不能制?"又以《宋史·杨业传》所载杨业死前大呼"奸臣误我"等迹象分析,认为"特于杨业口中出'奸臣'二字,美之为奸臣,实以此互见之"。而《两狼山》一戏"直并将侁洗去,使罪专归于美,与史笔相表里焉"。焦循在这里认为《两狼山》的处理应该比正史所载更为接近历史事件的本来面目。

四、考据中的戏剧学

对戏剧的考据,代有其人,明嘉靖间胡应麟肇其迹,明后期、清初期接踵者不绝如缕。若论考据之精细,当首推焦循。焦循所处的乾隆、嘉庆年代,正是清代考据学大盛的时代。焦循系一朴学大师,其于文史哲诸方面的考据均有重要成果,向为学术界所称道。以考据学治戏曲,是焦循治学的一大特色。《花部农谭》中不乏考索的精神,《易余籥录》中亦有戏曲考据的章节,而《剧说》则纯然系一部考据著作。

　　焦循《剧说》系从古今杂著中爬梳大量论曲、论剧资料汇辑而成。《剧说》的功绩首先在于为研究古代戏曲汇集了丰富的参考资料,同时,在《剧说》的资料排比中还说明了许多戏剧学上的问题。如《剧说》开卷第一则:

　　　　《乐记》云:"新乐进俯退俯,奸声以滥,溺而不止,及优侏儒,獶杂子女,不知父子。乐终,不可以语,不可以道古。"注云:"獶,猕猴也,言舞者如猕猴戏也,乱男女之尊卑。獶,或为'优(優)'。"疏云:"《汉书》檀长卿为猕猴舞,是状如猕猴。"《左传》襄公二十八年:"庆氏以其甲环公宫。陈氏、鲍氏之圉人为优。庆氏之马善惊,士皆释甲束马而饮酒,且观优,至于鱼里。"《正义》云:"优者,戏名也。史游《急就篇》云:'倡优俳笑',是优、俳一物而二名。今之散乐,戏为可笑之语而令人笑是也。"《史记·滑稽列传》:"优孟者,故楚之乐人也,为孙叔敖衣冠,抵掌谈语;岁余,像孙叔敖,楚王及左右不能别也。庄王置酒,优孟前为寿,庄王大惊,以为孙叔敖复生也,欲以为相。"又:"优旃者,秦倡朱儒也,善为笑言,然合于大道。"然则优之为技也,善肖人之形容,动人之欢笑,与今无异耳。

　　引述大量古史材料,说明上古的"优",与现在的演员一样,"肖人之形容,动人之欢笑"。焦循以"肖人"与"动人"作为戏剧表演的特征,从而考索历史,认为其渊源于上古的"优"。焦循的这种戏剧史观,为后来的王国维所吸收。焦循这一条对戏剧渊源的考索,把《乐记》《左传》《史记》等古代著作中的有关内容引进了戏剧学的领域,这对后人是一个启发:中国古代戏剧学的时间界限似应予以拓宽。
　　像这样有材料有观点的考据文字,在焦循笔下不断涌现。如在《剧说》中对白朴《祝英台死嫁梁山伯》杂剧、徐渭《雌木兰》杂剧本事

的考索,《花部农谭》中对《清风亭》《赛琵琶》等戏剧的考索,《易余籥录》中对"五花爨弄"的考索,等等,也都十分精彩。其实,他关于花部胜于雅部的观点,正是通过在考索中比较这一方法进行论证的。考据学,在这位朴学大师的手中是一种运用自如的工具。

《易余籥录》借用《云麓漫钞》的话,提出金元曲剧体裁与唐人求科第的"温卷"相通这一见解,令人深思。焦循说:

> 此则唐人传奇小说乃用以为科举之媒。此金元曲剧之滥觞也。诗既变为词曲,遂以传奇小说谱而演之,是为乐府杂剧。又一变而为八股,舍小说而用经书,屏幽怪而谈理道,变曲牌而为排比,此文亦可备众体,史才、诗笔、议论。其破题、开讲,即引子也;提比、中比、后比,即曲之套数也;夹入、领题、出题、段落,即宾白也。习之既久,忘其由来,莫不自诩为圣贤立言,不知敷衍描摹,亦仍优孟之衣冠。至摹写阳货、王欢、太宰、司败之口吻,叙述庾斯抽矢、东郭乞余,曾何异传奇之局段邪? 至庄老释氏之旨,文人藻缋之习,无不可入之,第借圣贤之口以出之耳。八股出于金元之曲剧,曲剧本于唐人之小说传奇,而唐人之小说传奇为士人求科第之温卷。缘迹而求,可知其本。

把八股制义的作法与戏剧作法相比较,已有许多文人指出过,如吴乔《围炉诗话》就曾把八股文比作元杂剧,袁枚《小仓山房尺牍》答戴敬咸进士一书论时文时,说八股通曲之意甚明。明清也确有一些八股文专家即为戏曲专家。有人自谓平生举业,得力于《牡丹亭》,亦有人自言得力于《西厢记》。(见张诗舲《关陇舆中偶忆编》)由此来看汤显祖指导士子作八股文时要求去读戏曲剧本,也就不奇怪了。焦循这里从为他人立言、注重结构方法及代言体等方面作了比较,说明戏曲与八股文形同一物。这种说法,在当时来说,有贬低八股文而

抬高戏曲地位的意义。在今天看来，却可以认为是指出了杂剧传奇结构上的一种特点与弊病，即"八股气"。杂剧、传奇结构格局多有一个套子，这个特点的本身产生了一个严重的弊病，即结构的求一而缺少变化。许多戏曲理论家的谈结构，包括李渔的谈戏曲格局都有一种似谈八股文作法的意味，这毕竟是一种缺陷。

焦循考据中的戏剧学，精彩处不胜枚举。从这种意义上来看，《花部农谭》和《剧说》都是戏剧考据学的杰出代表作。焦循对挖掘材料的用功，在材料排比中自然作出新的见解，以大量历史事实来证明自己对戏剧的认识，由此而建立自己的戏剧理论与戏剧史观，这种优秀的科学的考据精神与方法，影响了近一个世纪的戏曲研究，以后在王国维的戏曲研究中得到发扬与进一步的改善。而焦循考据常有的那种事无巨细均作烦琐考证、材料淹没观点、写作不顾逻辑条理的弱点，则在王国维那里有所克服。因此说，王国维后来戏曲研究的巨大成功，得力于焦循处甚多。

第五节　论曲诗举隅

论诗诗是中国古代文论中的一种形式，杜甫的论诗六绝句，元好问的论诗三十首都是历代传诵的论诗名篇。自元代以来，出现了许多论曲的词和曲，张炎题赠戏曲演员的〔满江红〕和〔蝶恋花〕是早已为戏剧史家所注意的论表演的词①；前文已述的沈璟〔二郎神〕散套

① 见张炎《山中白云》卷五。〔满江红〕《赠韫玉传奇惟吴中子弟为第一》："傅粉何郎，比玉树琼枝谩夸。看□□东涂西抹，笑语浮华。蝴蝶一生花里活，似花还似恐非花。最可人娇艳正芳年，如破瓜。离别□，生叹嗟；欢情事，起喧哗。听歌喉清润，片玉无瑕。洗尽人间笙笛耳，赏音多向五侯家。好思量都在步莲中，裙翠遮。"〔蝶恋花〕《题末色褚仲良写真》："济楚衣裳眉目秀，活脱梨园子弟声旧。浑砌随机开笑口，筵前戏谏从来有。戛玉敲金裁锦绣，引得传情，恼得娇娥瘦。离合悲欢成正偶，明珠一颗盘中走。"

则是最著名的论曲之曲。在明清两代，还出现更多论曲的诗。如汤显祖的《七夕醉答君东》之一："玉茗堂开春翠屏，新词传唱牡丹亭。伤心拍遍无人会，自掐檀痕教小伶。"《见改窜牡丹词者失笑》："醉汉琼筵风味殊，通仙铁笛海云孤。总饶割就时人景，却愧王维旧雪图。"等诗，在曲坛都已脍炙人口。在明清文人的别集中，要抄录有关戏曲的诗篇，那是无法计数的。以下举其要者而论。

一、咏作家和作品

有的诗是评论戏曲作家的。我们不仅可以从中了解作家的行实，也可以看出诗作者对戏曲作家创作风格的描绘或评价。如明末毛以燧的《哭王伯良先生诗十三首》是了解王骥德生平的重要材料。其中写道：

> 君才什倍失封侯，我亦青衫滞白头。
> 一度相逢一悲咤，更堪操管哭寒楸。
>
> 嶙峋彩笔足千秋，艳语新词到处留。
> 知是玉楼成欲赋，黄垆今古不胜愁。

前一首是评王骥德其人，后一首则是评其创作。

清人题洪昇的诗很多，其中有的是兼咏作家及作品的，如王蓍《挽洪昉思》：

> 世传艳曲调清新，我爱高吟意朴淳。
> 怨艾自伤真孝子，性情不愧古风人。
> 家从破后常为客，名到成时转累身。
> 归老湖山思闭户，何期七尺付沉沦。

> 苕溪流似沅湘遥，又为骚人赋《大招》。
>
> 漫把哀音翻《薤露》，便将新曲谱鲛绡。
>
> 长生殿角薰风暖，小部歌声乳燕娇。
>
> 此日沦亡君莫恨，太真生共可怜宵。
>
> （原注：杨妃以六月朔日生，明皇于是日命梨园小部奏《荔枝香》
> 新曲于长生殿上。今昉思适以六月朔日死，故及之。）

这里把对洪昇的怀念和对《长生殿》内容的感受融合在一起赞咏。

金埴的《东鲁春日展〈桃花扇〉传奇悼岸堂先生作》七绝二首则是把对孔尚任的怀念和对南朝事迹的怀念融在一起：

> 南朝轶事断人魂，重展香君便面痕。
>
> 不见满天红雨落，老伶泣过鲁西门。
>
> （原注：先生殁，虽梨园旧部亦有泣下者。）
>
> 桃花忍见鲁门西，正乐人亡咽鸟啼。
>
> 一代风徽今坠也，云亭山色转迷凄。
>
> （首句下原注：太白诗"桃花夹岸鲁门西"。）

周亮工《赖古堂集》中以诗论戏曲作家，很值得一读，如五律咏袁于令云："七十颜能驻，如公胜偓伶。新词柔老腕，妙舌纵长年。得在身堪斗，知贫道自坚。凡夫真具足，不更羡飞仙。"（《袁箨庵自书曰"走凡"，询之，曰"客有自称'飞仙'者，以此对之。"戏成》）这是写出袁氏的晚景及精神状态，颇为生动传神。另有《章丘追怀李中麓前辈》四首，更为难得：

> 焉文阁里旧词魔，自说闻声泣下多。

鹅管檀槽明月夜，百年犹按奉常歌。

青龙钞就自矜夸，一律匀停谱莫邪。
楼上烛光空自合，钱塘不许唱琵琶。

擎杯振藻百千函，赖得荒唐足谢诙。
自许临文非率易，惟将委曲许遵岩。

凭教一笑散穷愁，小令元家字字搜。
南客不知宫调好，虞山近始艳章丘。

每首绝句原各有一则长注。四首诗并序成了简略的李开先评传。

有些论曲诗则十分注意对戏曲作品的评论。如金埴就有一首绝句兼评《长生殿》和《桃花扇》：

两家乐府盛康熙，进御均叨天子知。
纵使元人多院本，勾栏争唱孔洪词。

（原注：亡友洪君昉思有《长生殿》传奇，与《桃花扇》先后入内廷，并盛行于时。）

此诗的原注已经解说绝句的内容。像这样一诗而兼评南洪北孔的篇章自不多见，而分评《长生殿》和《桃花扇》的诗作则是大量的。

如洪昇同时人杜首言的《长生殿》题辞云：“开元盛事过云烟，一部清商见俨然。绣口锦心新谱出，《弹词》借手李龟年。”罗坤题辞云：“词笔娄东迥绝尘，排场我爱秣陵春。六朝感慨风流后，跌宕中原有几人？”吴来侁题辞云：“渔阳烽火照长安，院宇荒凉不忍看。蜀道离魂悲白练，蓬山密誓托青鸾。霓裳小院歌声歇，石马昭陵汗血干。莫向马嵬寻宿草，香囊钿盒事漫漫。”诗歌隐含着剧本的重要关目，着重写出了剧本表现的国破之悲。

　　评论《桃花扇》的如王苹题辞云："玉茗青藤欲比肩，石渠俎豆在临川。浓香绝艳知多少，不及兴亡扇底传。"宋荦题辞云："新词不让《长生殿》，幽韵全分玉茗堂。泉下故人呼欲出，旗亭樽酒一沾裳。"朱永龄题辞云："一声歌罢海天空，剩水残山夕照中。多少兴亡多少泪，樵夫携酒话渔翁。"前二首对《桃花扇》剧本作了评价，后一首着重写出了笼罩于全剧的兴亡之感。

　　李滢的《西堂乐府·题词》是一组七言长诗，全面评述了尤侗的戏曲创作。长诗的开头部分概评了几个著名戏曲作家作品的风格：

乐府元人擅殊绝，临川近代尤超越。悲壮重将北调翻，《四声猿》出田水月。后来伎乐习江东，吴歈越唱徒懵懵。填词浪说阮圆海，合拍争传梁伯龙。只今宇内新声异，梅村祭酒推举觯。按就银筝几断肠，歌成玉树都流涕。前年识子（按指尤侗）姑苏石，百斛珠玑咳唾开。一曲沧浪浸花竹，拂衣归卧兴悠哉。……

所录开头八句对明代后期几位有特色有贡献的戏曲名家作了简评，所论都较中肯；后四句肯定了吴伟业（梅村）和尤侗的创作成就。长篇组诗大部分本文未抄录，那是对尤侗戏曲的全面详评。

　　评论戏曲作品离不开对剧中人物的分析或对戏曲本事的认识。如王骥德有《代崔娘（莺莺）解嘲四绝》，其一云："红笺密约逗西厢，杏子花深夜正长。恰见自禁羞不得，悔将嗔语恼檀郎。"骥德四绝句实则发展了崔莺莺的心理描写。《花朝生笔记》载女史冯元元（小青）读《牡丹亭》时所作绝句："冷雨幽窗不可听，挑灯闲看《牡丹亭》。人间亦有痴于我，岂独伤心是小青。"诗作者的情感与剧中悲剧人物的情感完全融为一体了。孔尚任同时人刘中柱曾作《观〈桃花扇〉传奇歌》七言长诗，对《桃花扇》剧本所反映的南朝兴亡历史故事作了长篇铺叙，所叙情节且有超过剧本内容的，说明诗作者在借《桃花扇》

来抒发自己的兴亡之感。(参见《又来馆诗集》卷四)

以诗的形式来评论作品,自然有极大的局限性,但也有独特的好处,这是以艺术形式来论曲,显得自由、洒脱并富有情感。诗的形式不可能像评论文章那样条分缕析,但这是从对作品的总体感受出发,以空灵、浑宕并富有启发性取胜。

二、题演出

对演员和表演的题咏,对演出的描绘,这种诗篇代有所见。撇开那种贵族文人的轻浮、庸俗笔墨不论,有价值的诗篇仍很多,这是研究古代戏剧表演的重要材料。

从汤显祖如下诗篇中可以看出作者对表演的认识和对演员的热爱。

寄生角张罗二、恨吴迎旦口号二首

迎病妆唱《紫钗》,客有掩泪者,近绝不来,恨之。

吴侬不见见吴迎,不见吴迎掩泪情。

暗向清源祠下咒,教迎啼彻杜鹃声。

(原注:宜伶祠清源师灌口神)

不堪歌舞奈情何,户见罗张可雀罗。

大是情场情复少,教人何处复情多。

伤歌者

聪明许细自朝昏,漫舞凝歌向莫论。

死去一春传不死,花神留玩牡丹魂。

"口号二首"突出表现作家对戏曲表演入情的要求。旦角演员吴

迎前在《紫钗记》中扮演"病妆"小玉，以情感人，"客有掩泪者"，但以后的演出却"绝不来"激情，因而汤显祖深感遗憾，要到戏神"清源师"处祝告吴迎能恢复原来的入情的表演。生角演员张罗二表演无激情，因而不受欢迎，汤氏认为演员无"情"，怎能教观众有"情"呢？汤氏还曾作诗赞扬于采、王有信的动情而令人"销魂"的演唱（《听于采唱牡丹》《滕王阁看王有信演牡丹亭》）。《伤歌者》是对把一生都献给戏剧艺术的演员的深切怀念。由于"歌者"许细不分昼夜的琢磨和对艺术创作的执着追求，因而所塑造的舞台形象久久活在观众的心中。

刘中柱的《观〈桃花扇〉传奇歌》长诗除了吟咏了剧中表现的历史事件外，在诗的最后还写出了演出的情境：

> 云亭山人能强记，谱成好词作游戏。登场傀儡局面新，提起秦淮旧时事。听取玉笛拨檀槽，悲悲切切倾香醪。红灯焰冷明月暗，满庭落叶商风号。

诗中写出当时的演出有新的排场，非常深切地表达了"兴亡之感"，因而使观众观后感到不胜伤感与惆怅。全诗最后表现的情景，犹如《〈桃花扇〉本末》中所描绘的那样："笙歌靡丽之中，或有掩袂独坐者，则故臣遗老也。灯炧酒阑，唏嘘而散。"

陈大章的《观演剧悼洪昉思》四首则是在剧作家殁十余年后观剧所作，因而多一些对剧作家的怀念之情（《玉照亭诗钞》卷十八）：

> 红烛高烧照酒舟，桂华香彻月华流。
> 虹冠霞帔霓衣举，并作西宫一色秋。
>
> 旧曲新翻自性灵，哀丝急管遏行云。

柔声入拍如将绝,眼见何人不哭君。

　　(原注:贾岛吊孟郊诗:"昔年遇事君多哭,今日何人更哭君。"昉思填词至得意处,更大哭不已。)

哀乐无端急转辗,人间天上两悠悠。

千金一字霖铃曲,不比寻常菊部头。

万劫情缘一瞬间,才人薄命抵红颜。

风流不是庭兰辈,漫把哀音付等闲。

　　(原注:秋谷诗"独抱焦桐俯流水,哀音还为董庭兰",为昉思作也。)

诗篇把咏戏与怀人的情绪融和起来抒写。四首诗把《长生殿》的主要舞台场面、情感节奏、情境变化及其所体现的思想倾向,用诗句的意象表达出来。我们还可以透过诗篇的情绪,感受到诗作者(亦即观众)在观剧时的内心活动。

　　有的诗着重描绘演剧的盛况或演出时的景象,概括地反映了当时的戏剧艺术活动的面貌及演出特色。明祝允明的《观戏有感》二首这样描写当时元宵节的演出:"灯火烘堂语笑浓,杏梁余韵转雍容。春秋花月何时了,儿女悲欢总是空。豪客多情伤感易,佳人薄命古今同。今宵只合酕醄去,惆怅无因倒玉钟。""花烛楼台夜宴深,尊前相对思难禁。每看离合悲欢事,却动功名富贵心。歌拍慢催三寸象,舞钗斜溜一行金。归来尚喜乘灯市,走马长街月未沉。"(《枝山文集》卷三)这里着重写出了演出的内容是"春秋花月"和"离合悲欢",因而突出了观众对"儿女悲欢"的感受,诗中还突出反映了当时演剧的娱乐性。李渔的《虎丘千人石上听曲》诗四首反映的是另一种情况:"曲到千人石,惟宜识者听。若逢门外客,翻着耳中钉。""并无梁可绕,只有云堪遏。唱与月中听,嫦娥应咄咄。""堂中十分曲,野外只三

分。空听犹如此，深歌那得闻？""一赞一回好，一字一声血。几令善歌人，唱杀虎丘月。"（《笠翁一家言全集》卷之七）这是写著名的虎丘山曲会，因而着重写出了对昆腔唱曲艺术的欣赏，突出听曲者对"一字一声"的品味，诗中还表现了对曲高和寡的感叹。诗人赵翼写了许多观剧诗，其《扬州观剧》四首云："又入扬州梦一场，红灯绿酒奏霓裳。经年不听游仙曲，重为云英一断肠。""回数欢场岁几更，梨园今昔也关情。秋娘老去容颜改，犹仗声名压后生。""故事何须出史编，无稽小说宜喧阗。武松打虎昆仑犬，直与关张一样传。""今古茫茫貉一丘，恩仇事已隔千秋。不知于我干何事？听到伤心泪也流。"（《瓯北诗钞》绝句二）这一组诗描述了扬州演剧的热闹景象、演员奋斗终生的演剧生涯、演出剧目和戏剧题材的特点以及演剧的社会教化作用。

《消寒新咏》除了对作者喜爱的每位演员的表演作简短评述外，还为演员的每次成功的演出献诗一首，因此，本书可以看做是一部论剧诗的专集。如问津渔者为王百寿官演《长生殿·埋玉》题诗云：

> 檀板笙歌日日开，摹情绘影孰全才？
> 技夸百寿形神合，剧演明皇色相该。
> 闭目无言虚缥缈，垂头多思郁徘徊。
> 心慵意懒旌旗处，确是当年别马嵬。

这里不仅生动地描绘了百寿官的精彩表演，而且突出说明了摹情绘影、形神结合在戏曲表演中的重要性。

有的戏曲理论家在诗中还写出了对戏曲表演的理论思考。如李渔在观看了一次少年女优的表演后，写诗表达自己的想法："忘羞才觉露天真，觺不矜持笑有神。谁是夷光谁嫫姆，自安常态便宜人。"（《笠翁一家言全集》卷之七）这其实就是用诗的形式，说明女子的

"场上之态""虽由勉强,却又类乎自然"这一道理。李渔曾在《声容部·习技第四》中写道:"女优妆旦,妙在自然,切忌造作。一经造作,反类男优矣。人谓:'妇人扮妇人,焉有造作之理? 此语属赘。'不知妇人登场,定有一种矜持之态;自视为矜持,人视则为造作矣。须令于演剧之际,只作家内想、勿作场上观,始能免于矜持造作之病。"这一段文字,正是对李渔这一首绝句的清晰的诠释。

三、凌廷堪的《论曲绝句》

以上介绍的有关戏曲的题咏,基本上属于形象作品,不过,其中包含着作者的一些见解或追求。另外还有些纯粹说理的诗篇,才是严格意义上的真正的曲论。如黄承吉的《知音篇》,以五言诗的形式论说"声音之道",诗的开头部分讲论律吕本于自然云:"古者制律吕,抒发本自然。凤鸣岂藉器,厥吭端由天。声入缘心通,开口即管弦。丝竹落我后,我居宣播先。"由此诗作者认为,古今大著作,声色兼美,并非依谱填词而成,实由自然而得,故云:"至聪实领取,奚待宫商填?"(《梦陔堂诗集》卷三十二)

戏曲作家舒位《论曲绝句》十四首,也是为了"知音"而作,十四首七言绝句通过对几部著名戏曲作品的认识,阐述作者对度曲的见解。如咏《西厢记》云:"萧寺迎风记会真,铜弦铁板苦伤神。虽然减字偷声惯,十丈氍毹要此人。"咏《琵琶记》云:"村村搬演蔡中郎,楼上灯花是瑞光。一曲琵琶差可拟,玉人初著白衣裳。"咏《牡丹亭》云:"玉茗花开别样情,功臣表在纳书楹。等闲莫与痴人说,修到泥犁是此声。"咏《桃花扇》云:"流水清山句有工,桃花省识唱东风。南朝无限伤心事,都在宣娘一笛中。"咏《长生殿》云:"一声檀板便休官,谁向长生殿里看。肠断逍遥楼梵宇,落花时节女郎弹。"等等(《瓶水斋诗集》卷十四)。作者写道:"相公曲子无消息,且向伶官传里看。"

认为可以通过戏曲演唱的观听，逐步了解声音之道和戏曲之道的，并能臻于熟练的境界。舒位对此十分自信："中年丝竹少年场，直得相逢万宝常。他日移情何处是，海天空阔一山苍。"

凌廷堪的《论曲绝句》三十二首，当是最有理论价值的论曲诗。**凌廷堪**（1757—1809）字仲子、次仲，歙县（今属安徽）人，曾为修改词曲至扬州寄居，与黄文旸为忘年交（见《扬州画舫录》卷五）。廷堪善属文，通诸经，兼好天文历算之学，与焦循并称于世。著作除诗文集外，尚有《燕乐考源》六卷刊行。《论曲绝句》载《校礼堂诗集》卷二，部分选抄如下。

> 工尺须从律吕求，纤儿学语亦能讴。
> 区区竹肉寻常事，认取乾坤万里流。

> 仲宣忽作中郎婿，裴度曾为白相翁。
> 若使硁硁征史传，元人格律逐飞蓬。
> （原注：元人杂剧事实多与史传乖连，明其为戏也。后人不知，妄生穿凿，陋矣。）

> 是真是戏妄参详，撼树蚍蜉不自量。
> 信否东都包待制，金牌智斩鲁斋郎。
> （原注：元人关目往往有极无理可笑者，盖其体例如此。近之作者乃以无隙可指为贵，于是弥缝愈工，去之愈远。）

> 《四声猿》后古音乖，接踵《还魂》复《紫钗》。
> 一自青藤开别派，更谁乐府继诚斋。

> 玉茗堂前暮复朝，葫芦怕仿昔人描。
> 痴儿不识邯郸步，苦学王家雪里蕉。

> 仄语纤词院本中，恶科鄙诨亦何穷。
> 石渠尚是文人笔，不解俳优李笠翁。

　　　　半窗明月五更风,天宝香词句浪工。

　　　　底事五言佳绝处,不教移向晚唐中。

　　　（原注:王伯成《天宝遗事》:"半窗千里月,一枕五更风。"似晚唐
　　　人诗,于曲终不类也。)

以上抄录七首,约为全部的五分之一强。从这六首绝句中已可看出,
凌廷堪的论曲绝句是很有分量的戏剧理论著作。这些绝句涉及戏剧
学的许多方面。如:

　　一、认为"律吕"之事(指演唱艺术),本是"纤儿学语亦能讴"的
平常之事,但其本质却是与整个宇宙精神相通的,人们可以通过它创
造出一个意想的世界展现于天南海北并流传于后世("区区竹肉寻常
事,认取乾坤万里流")。

　　二、认为戏曲语言究以合本色、当行为好,像"半窗千里月,一枕
五更风"之类工整、凝重而迂曲的"香词",有晚唐诗风而无戏曲本
色,故不足取;像吴炳之类的"文人"之笔,不如李渔的"俳优"之笔,
因为后者更合戏曲当行。凌氏另有一首绝句指出,以"斗妍"取胜的
吴炳仅仅是"开出小乘禅",因为他纵有"吞刀"之术,却未解"神丹"
之妙("鼎中自有神丹在,但解吞刀未是仙")。

　　三、指出徐渭与汤显祖是戏曲史上的革新派人物,因为他们给
戏曲的发展开辟出新的天地。凌氏赞扬了徐渭、汤显祖扭转明代曲
坛面貌的功绩,对一些"文人"苦学汤显祖而不能得其精神甚或歪曲
其精神感到遗憾("痴儿不解邯郸步,苦学王家雪里蕉";"仄语纤词
院本中,恶科鄙诨亦何穷")。

　　四、对戏剧"事实"与"史传"关系的合理认识,这是凌氏论曲绝
句的重要理论建树。凌氏认为,元人"杂剧事实"多与"史传"乖迕,
这是元人杂剧的重要特色,因为杂剧"明其为戏",就不应以"史传"
的眼光来看待。如果把剧中事实当作信史,或以史传为据来指摘戏

剧的"乖迕"，都是由对艺术创作特征的无知所致；如果事事都有信史可据，则戏剧的特征将不复存在了（"若使硁硁征史传，元人格律逐飞蓬"）。凌氏还认为，元人"关目"往往有"极无理可笑"者，这也是元人杂剧本身的结构特性，因为艺术逻辑与日常生活逻辑毕竟不是同一的，戏剧的是否合理，是否真实，并不以生活原形为范本进行衡量评议，而应以艺术规律为准则进行考察分析。戏剧艺术，本身具有"真真假假、亦真亦假""虚虚实实、似虚似实"的特点，"真"与"假"、"虚"与"实"融为一体，相生相济。若要把舞台行动变成全"真"全"实"的生活，那么，舞台艺术就不复存在了，其结果必然是"弥缝愈工，去之愈远"。凌氏的这种认识非常深刻地揭示了中国戏剧的本质特征和戏曲创作的基本原则。这种本质特征和基本原则是不可动摇的，它是中国艺术家长期艺术实践的结晶，是中国戏剧历史光辉的凝合，它已成为不以人们的意志所左右的客观存在。因而，凌廷堪对那些不明艺术特征却又妄加雌黄的人，断然告诫说："是真是假妄参详，撼树蚍蜉不自量！"对戏剧的艺术真实与历史真实或生活真实的区别的认识，像凌氏论曲绝句这样深刻而又旗帜鲜明，确实不可多得。

四、小结

论曲诗，是戏曲理论的一种生动的形式，它生长在中国这个诗的国度，如同论诗诗等一样，成为一种有民族特色的文艺理论形式。中国的戏曲作家或戏剧理论家，往往兼为诗人，因而，论曲诗的数量是异样可观的。上文提到的仅其一隅，自然无能包罗全部。但就本文所略举的部分内容，已可以体味到论曲诗的丰富、形象和深刻。这里已经包括对戏曲作家作品的评论，对戏剧历史的陈述，对戏剧理论的探索等等内容，涉及戏剧学的各个方面，其中一些有重要见解的诗

篇,如凌氏《论曲绝句》等,其理论价值并不亚于一些重要的曲论专著。这样看来,由本文之一斑,亦可略窥全豹了。

　　本章的阐述,断在凌氏暨清中期。尔后的论曲诗有增无减,特别是对一些地方剧种的作家、演员及演出的题咏,数字更为可观。这些诗篇成为戏曲评论的一种特色,同时亦从一个侧面看出中国文人的吟咏习气和看戏热情。

第十二章　古代戏剧学的余晖

第一节　梁廷枏的《藤花亭曲话》

在清代后期,梁廷枏的《藤花亭曲话》是一部较好的戏曲批评著作。

梁廷枏(1796—1861)字章冉,别号藤花主人,广东顺德人。副贡生,曾任澄海县训导。林则徐任两广总督时,聘为幕客,共商禁烟抗英,旋升内阁中书,加侍读衔。梁廷枏学识广博,以治史学和金石为主,兼通音律词曲。著有杂剧《圆香梦》《江梅梦》《断缘梦》《昙花梦》四种(合称"小四梦"),传奇《弓缘记》一种。其戏曲批评著作《曲话》,后人亦称为《藤花亭曲话》,共五卷,第一卷列举杂剧传奇名目;第四、五两卷侧重在论曲律音韵,多沿袭旧说;第二、三两卷品评各家名作,颇多独到的见解。梁廷枏业师李黼平在序言中已概括出该书的评论特色:"自元、明暨近人院本、杂剧、传奇无虑数百家,悉为讨论,不党同而伐异,不荣古而陋今,平心和气,与作者扬榷于红牙、紫玉之间,知其用力于此道者邃矣。……是书亦间论律,而终以文为主,其所见无伟,诚足为曲家之津梁也已。"

一、不荣古而陋今

《藤花亭曲话》戏曲评论的一个显著特色是对清代戏曲作品的重视。涉笔所及,有王梦楼新剧《三农得澍》等、《红楼梦》戏曲、张漱石

《怀沙记》、夏纶《南阳乐》、李渔十种曲、吴炳四种、邱园《蜀鹃啼》,以及《长生殿》、《桃花扇》、《西楼记》、《墨憨斋传奇定本》十种、蒋士铨九种曲及万树、吴谷人的曲作等。对清朝戏曲评论面之广及评论之细,都是空前的,足见作者能克服文人常有的显古而非今、荣古而陋今的习性。

梁廷枏评剧首重社会功利作用。他认为夏纶剧作的优点就在此处。他说:"惺斋(夏纶字)作曲,皆意主惩劝……事切情真,可歌可泣,妇人孺子,触目惊心,洵有功世道之文哉!"他所说的"惩劝",实质就是指宣扬"忠孝节义",这是他的思想局限。他在论到李渔的十种曲时,也以李渔在《比目鱼》自题诗中所说"思借戏场维节义"云云为例,用以说明李渔剧作的"命意结穴"在于此。但是在论到"惩劝"时,梁廷枏又突出了"快人心",这却基本可取。如他在分析夏纶《南阳乐》时有一段痛快之论:

> 《南阳乐》一种,合三分为一统,尤称快笔。虽无中生有,一时游戏之言,而按之直道之公,有心人未有不拊掌呼快者。第三折,诛司马师,一快也;第四折,武侯命灯倍明,二快也;……三十折,功成归里,十五快也;三十二折,北地受禅,十六快也。立言要快人心,惺斋此曲,独得之矣。

所谓"快人心",实含二义;其一为伸张正义,惩处邪恶;其二为给观众以快感。如果排除梁廷枏所论中蕴涵的封建正统思想,就其对"快人心"的艺术效果的追求,则是合理的。梁廷枏还特别注意宣传气节。如他说邱园作《蜀鹃啼》是有感于吴志衍"携家之(成都)任,由滇入蜀,值北都城陷,西土沦亡,全家死之",作者"吊孤臣而流涕,染血啼鹃"而撰剧,因而"其词之感人故深"。梁廷枏又说蒋士铨作《桂林霜》《一片石》《第二碑》《冬青树》四种,都是"有功名教"之言,

"忠魂、烈魄，一入腕中，觉满纸飒飒，尚余生气"。这些论述，都是强调了清初作品中的亡国之愤与对民族气节的宣扬。

梁廷枏满腔热情地评赞了清代的戏曲作品。如他认为吴炳《疗妒羹·题曲》逼真《牡丹亭》，其曲情，"置之《还魂记》中，几无复可辨"。他认为万树"寝食元人，深入堂奥，得其神髓"，并且说：

> 红友（万树字）之论曰："曲有音，有情，有理。不通乎音，弗能歌；不通乎情，弗能作；理则贯乎音与情之间，可以意领不可以言宣。悟此，则如破竹、建瓴，否则终隔一膜也。"今观所著，庄而不腐，奇而不诡，艳而不淫，戏而不虐，而且宫律谐协，字义明晰，尤为惯家能事。惰、理、音三字，亦惟红友庶乎尽之。

这已不仅是对万树一人作品的评价，而是借万树的理论与作品，提出对戏曲创作的一种普遍要求，即音情兼美而贯以理。这是对明末曲论家提出的辞律兼美的一种新的发展，即言"律"而重在"音"，言"辞"而重在"情"，并且明确地提出贯之以"理"。

《藤花亭曲话》对《长生殿》《桃花扇》的评论尤下功夫。评《长生殿》云：

> 钱唐（塘）洪昉思昇撰《长生殿》，为千百年来曲中巨擘。以绝好题目，作绝大文章，学人、才人，一齐俯首。自有此曲，毋论《惊鸿》《彩毫》空惭形秽，即白仁甫《秋夜梧桐雨》亦不能稳占元人词坛一席矣。如《定情》《絮阁》《窥浴》《密誓》数折，俱能细针密线，触绪生情，然以细意熨贴为之，犹可勉强学步；读至《弹词》第六、七、八、九转，铁拨铜琶，悲凉慷慨，字字倾珠落玉而出，虽铁石人不能为之断肠，为之下泪！笔墨之妙，其感人一至于此，真观止矣！……《长生殿》至今，百余年来，歌场、舞榭，流播如新。

评《桃花扇》云：

> 《桃花扇》笔意疏爽，写南朝人物，字字绘影绘声。至文词之妙，其艳处似临风桃蕊，其哀处似着雨梨花，固是一时杰构。……《桃花扇》以《余韵》折作结，曲终人杳，江上峰青，留有余不尽之意于烟波缥缈间，脱尽团圆俗套。

这两段评论，其精神与李调元《雨村曲话》有相承之处，但比李说深入了一大步。李调元当年只作很一般的情况介绍，论《长生殿》只说："洪昉思作《长生殿》，尽删太真秽事，时朱门、绮席、酒社、歌楼，非此曲不奏缠头。"论《桃花扇》只说："孔东塘《桃花扇》，今盛行，其曲包括明末遗事，所写南渡诸人，而口吻毕肖，一时有纸贵之誉。"梁廷枏深入论述了这两部名著的艺术特色，不仅指出其总体风格，而且还指出一些具体出目的艺术感染力，如评《长生殿·弹词》"悲凉慷慨"，"感人一至于此"，评《桃花扇》的结尾"烟波缥缈"，"脱尽团圆俗套"，等等。

但是，梁廷枏的清代剧评也有重大的疏陋。一是不评论花部剧作；二是没有认识到以李玉为代表的清初苏州剧作家群的创作实绩；三是偏于文学性的评论，这一点，下文还会谈到。另外，梁氏的评论中还表示出对明代剧作的不满情绪。当然，梁廷枏贬明曲是有一定的理由的。他说：明以后传奇盛行，"其始大旨亦不过归于劝善、惩恶而已，及其末流，淫侈竞尚……其道遂变为文章之事，不复知为律吕之旧矣。推此以论，则虽谓'今曲盛而元曲之声韵废'，亦无不可也"。指出明代戏曲创作中的一种流弊，是中肯的；但由此而减少了研究明剧的兴趣，因此对明代戏曲创作的重大发展和重要成就均认识不足，这却成了《藤花亭曲话》的缺憾。

以上是梁廷枏对清代剧作家及其作品的评论概况，若结合观察

梁氏整个评论内容,还可以归纳出其剧评的如下几项特点:

一是褒贬抑扬较为公允,即所谓"不党同而伐异";一是反对创作的雷同化;又一是评论志趣的"文人化"偏向,即所谓"终以文为主"。

以下分别论述之。

二、不党同而伐异

《藤花亭曲话》评剧的一个好处是褒贬、抑扬较为公允。梁廷枏也是把元剧推崇为戏曲创作的典范,他称颂元代"才人辈出,心思才力,日趋新异",并高度评价了元人杂剧对明清剧作家的深远影响。但也曾给予适当的批评,如指出元剧结构常有雷同化的情况;其中言情之作,往往浅俗而不含蓄,"每作伤春语,必极情极态而出",等等。关汉卿是他推崇的元代戏剧家,但他照常指出关剧的败笔:"关汉卿《玉镜台》,温峤上场,自〔点绛唇〕接下七曲,只将古今得志不得志两种人铺叙繁衍,与本事没半点关照,徒觉满纸浮词,令人生厌耳。"在评剧时,他能注意对不同作品的具体分析。如对元曲第四折的评价,他一面指出"元人百种,佳处恒在第一、二折,奇情壮采,如人意所欲出。至第四折,则了无意味矣",但他同样地指出:"郑廷玉作楚昭公杂剧,第一、二折,曲词平易,尚无大出色处。……第三折以下,则字字珠玑,言言玉屑。自尾倒尝,渐入佳境。"因而,他又指出"论者谓'元人杂剧至第四折为强弩之末',未尽然也"。

这种好处说好、坏处说坏的精神,也能体现在对明代戏曲的批评中。如他对汤显祖剧作的评价就能克服人们常有的一概而论的做法,而给以较客观的具体分析,他一方面肯定"若士之才,不可一世",一方面又认为"玉茗四梦,《牡丹亭》最佳,《邯郸》次之,《南柯》又次之,《紫钗》则强弩之末耳",而对所谓"强弩之末"的《紫钗记》,他也不是一概而论,而是长处说长,短处说短。如他指出:《紫钗》一记,

"长于北而短于南"，"《紫钗记》最得手处，在《观灯》时即出黄衫客，下文剑合自不觉突，而中《借马》折避却不出，便有草蛇灰线之妙。稍可议者：既有《门楣絮别》矣，接下《折柳阳关》，便多重叠，且堕恶套，而《款檄》折两使臣皆不上场，亦属草率"。对《鸣凤记》的批评，最能体现他的这种批评精神："《鸣凤记》《河套》一折，脍炙人口；然白内多用骈俪之体，颇碍优伶搬演。上场纯用小词，亦新耳目；但多改用古人名作为之，大雅所弗尚也。至《争宠》一折，赤肚子不上场，只用道童答应，省却许多头绪；在俗手必于末折作神仙示现报应，又多一番结束矣。"既指出《鸣凤记》比一般俗手高明之处，又指出《鸣凤记》本身兼具的优缺点两面。对阮大铖的评价也体现出这种精神。他一方面从总体上否定了这样一个人品卑劣的剧作家："其人既已得罪名教，即使阳春白雪，亦等诸彼哉之例，置而不论可矣。"另一方面也还是肯定了阮大铖在戏剧创作中的某些具体成就，如认为"《燕子笺》一曲，鸾交两美，燕合双妹，设景生情，具征巧思"，等等。

对当朝著名戏剧家及其名著的批评，也注意从两方面进行观察给予恰当的批评。梁廷枏赞许李渔《闲情偶寄》中的戏曲评论，也赞同评论家对笠翁十种曲的喜爱，但对李渔补订《琵琶记》却并不以为然，认为李渔"矫《琵琶》之弊，而失之过，且必执今之关目以论元曲，则有改不胜改者矣"；又认为李渔痛诋《南西厢》，其论诚正，但欲作《北琵琶》以补则诚之未逮，则"未免自信太过，毋论其才不及元人，即使能之，亦殊觉多此一事也"。即使是对他自己十分赞赏的《长生殿》和《桃花扇》，他也提出了另一面的意见。他认为"《长生殿》《惊变》折，于深宫欢燕之时，突作国忠直入，草草数语，便尔启行，事虽急遽，断不至是"。对《桃花扇》的意见又多一些，认为此剧本中"亦有未惬人意者"，如《阻奸》折将"福王三大罪、五不可之议"出自史可法，与《设朝》折大相径庭；《孤吟》一折，其词义犹之"家门大意"，总属"蛇足""闲文"，又以"左右部"分正、间、合、润四色，以"奇偶部"

分中、戾、余、煞四气，以"总部"分经、纬二星，亦殊觉"淡然无味，不知何所见而云"，等等。这些意见多为可取。如关于《桃花扇》创造的"左右""奇偶""经纬"结构法，孔尚任本人颇为得意，论者亦多赏爱，今人依然过分肯定，其实以舞台艺术的特色来检验，这种结构法的合理因素是很少的，因而，我们认为梁廷枏当时提出的批评，确实很有见地。

以上例子，足以说明梁廷枏戏曲评论的一大特点暨优点，就是较为客观而心平气和地分析历代及当代作品的成败之处，不搞盲目吹捧或恣意抹杀这一套，这是难能可贵的。这种态度在今天看来，依然值得赞赏。

三、比较与辨析

《藤花亭曲话》的另一特点是善于用比较的方法进行评论。

梁廷枏对《长生殿》的成就正是通过比较予以突出，他认为："自有此曲，毋论《惊鸿》《彩毫》空惭形秽，即白仁甫《秋夜梧桐雨》亦不能稳占元人词坛一席矣。"但他并不一味抬高《长生殿》，而是通过比较，指出《长生殿》与《梧桐雨》又"互有工拙处"，在肯定了《长生殿》胜《梧桐雨》的许多处后，又指出后者胜前者处，如上文已述《长生殿》《惊变》折"突作国忠直入"处，《梧桐雨》则中间用一李林甫得报、转奏，始而议战，战既不能而后定计幸蜀，"层次井然不紊"。梁廷枏认为这是《梧桐雨》胜《长生殿》处。又如《梧桐雨》首折〔醉中天〕（"我把你半躲的肩儿凭，他把个百媚脸儿擎"）、第二折〔普天乐〕（"更那堪浐水西飞雁，一声声送上雕鞍"）、第三折〔殿前欢〕（"是他朵娇滴滴海棠花，怎做得闹荒荒亡国祸根芽"）等，梁廷枏认为此数曲"力量千钧，亦非《长生殿》可及"。

对《桃花扇》结尾的评价则通过与顾天石改作的《南桃花扇》的

生旦当场团圆作比较,自然见出"脱尽团圆俗套"的好处。

在评论万树的戏曲创作时,又与吴炳作比较:"红友为吴石渠之甥,论者谓其渊源有自,其实平心论之:粲花(吴炳)三种,情致有余,而豪宕不足;红友如天马行空,别出机杼。宗旨固不同也。"评论钱竹初时,则与蒋士铨作比较:"钱竹初明府,亦工音律,所著《鹦鹉媒》《乞食图》二种,不及心余之爽豁,心余亦不及其清丽也。"

在比较分析中,有时于异处见同。《怀沙记》与《读离骚》都以屈原诗歌为题材,创作方法不同,前者将全部《楚辞》"隐括言下";后者则不屑于模文范义,而是"通其意而肆言之"。但两者又都"悲壮淋漓,包以大气",均为"曲海中巨观",所以梁廷枏认为它们"立意不同,然固异曲同工"。

有时则于同中见异。蒋士铨的《香祖楼》《空谷香》两种,人物设计非常接近,诚如梁廷枏所云:"梦兰与淑兰皆淑女也,孙虎与李蚪皆继父也,吴公子与扈将军皆樊笼也,红丝、高驾皆介绍也,成君、裴畹皆故人也,且小妇皆薄命而大妇皆贤淑也,使出自俗笔,难免雷同。"但梁廷枏"合观两剧",仔细比较,发现"非惟不犯重复,且各极其错综变化之妙,故称神技"。梁氏高度评价道:"同中见异,最难下笔。"

通过比较,还发现有些作品是重复雷同的,梁廷枏对此类作品十分鄙视。元人杂剧中演吕仙度世的很多,而且"叠见重出,头面强半雷同",梁廷枏指出:"马致远之《岳阳楼》,即谷子敬之《城南柳》,不惟事迹相似,即其中关目、线索,亦大同小异,彼此可以移换";至于第四折,"必于省娱之后,作列仙出场,现身指点,因将群仙名籍,数说一过,此岳伯川之《铁拐李》、范子安之《竹叶舟》诸剧皆然,非独《岳阳楼》《城南柳》两种也"。元人演包拯的故事也很多,梁廷枏指出:"《灰阑记》《留鞋记》《蝴蝶梦》《神奴儿》《生金阁》等剧,皆演宋包待制开封府公案故事,宾白大半从同;而《神奴儿》《生金阁》两种,第四折魂子上场,依样葫芦,略无差别。"《渔樵记》《王粲登楼》《举案齐

眉》《东苏秦》等剧中的一些情节设计也有这种毛病："不特剧中宾白同一板印，即曲文命意遣词，亦几如合掌。"梁廷枏认为元人作曲者还有"故尚雷同"的习气，特别典型地表现在郑德辉的《㑇梅香》中。梁廷枏指出：

> 《㑇梅香》如一本小《西厢》，前后关目、插科、打诨，皆一一照本模拟：张生以白马解围而订婚姻，白生亦因挺身赴战而预联姻好，一同也；郑夫人使莺莺拜张生为兄，裴亦使小蛮见白而改称兄妹，二同也；张生假馆于崔而白亦借寓于裴，三同也；莺莺动春心不使红娘知而红娘自知，樊素亦逆揣主意而劝使游园，四同也；张生琴诉衷曲，白亦琴心挑逗，五同也；张生积思成病，白亦病眠孤馆，六同也；张生向红娘诉情，白亦于樊素前尽倾肺腑，七同也；张生跪求红娘，白亦向樊素折腰，八同也；张生倩红传寄锦字，素亦与白密递情词，九同也；莺莺窥简佯怒，小蛮亦见词罪婢，十同也；红娘佯以不识字自解，樊素亦反问词中所语云何，十一同也；红见责而戏言将告夫人，樊亦被诘而诈为出首，十二同也；莺莺答诗自订佳期，小蛮亦答诗私约夜会，十三同也；张生误以红娘为莺莺，白亦误将樊素作小蛮，十四同也；莺莺烧香，小蛮亦烧香，十五同也；崔夫人拷红，裴亦打问樊素，十六同也；红娘堂前巧辩而归罪于崔，樊素亦据理直权而诿过于裴，十七同也；崔夫人促张应试，裴亦使白赴京，十八同也；莺莺私以汗衫、裹肚寄张，小蛮亦有玉簪、金凤赠白，十九同也；张衣锦还乡，白亦状元及第，二十同也。不得谓无心之偶合矣。

如此不厌其烦地指出两剧间几十处相似，正表达了梁廷枏对雷同的、落人窠臼的写作的强烈不满。他对评论对象总印象不管怎样，凡有与前人雷同处，他都一一指出，说明他对这个问题的重视。

四、终以文为主

李黼平的这句话,正说明了梁廷枏评曲仍不脱尽"文人气"。由于梁氏评戏曲重在文辞,因而,对吴炳、万树、蒋士铨等人的剧作推崇的多一些,而对清初成就极高的以李玉为代表的苏州作家群几乎置若罔闻。其实,从舞台生命力来观察,苏州作家群的作品远胜于万树等人的作品。梁廷枏的这种偏重,对于克服另一种光从格律出发进行评剧的偏向,是有意义的;但是,对于戏曲作品的评价,如果一味注重文采而忽视从舞台艺术的角度进行观察,显然也是片面的。不过,梁廷枏却并不是过分偏向的人,李黼平就已指出"是书间亦论律"。《藤花亭曲话》也专门有两章是论"律"的。问题是,梁廷枏论律,并没有什么创见,而且,他所论的律实在还是文人成文之律,而不是舞台搬演之律。

第二节　清后期曲论例话

清代后期论曲的著作尚有数种,但有新见解的并不多,不能不令人有此道衰落之感。比较起来,则觉得刘熙载的《艺概·词曲概》、陈栋的《北泾草堂外集》论曲部分和杨恩寿的《词余丛话》,还值得一提。其他一些杂著中,亦有少数资料颇引人注意,如李慈铭、平步青等人著作中及近人徐珂所编的笔记集《清稗类钞》中,就有一些有价值的资料。

一、刘熙载的《艺概·词曲概》

刘熙载(1813—1881)字伯简,号融斋,又号寤崖子,江苏兴化人。

中进士后官至广东提学使等,晚年主上海龙门书院讲席。刘氏一生以治学为主,兼通天文算法,旁及词曲、书法等,著述甚富。《艺概》一书系其历年论艺汇钞,撰定于晚年,全书包括《文概》《诗概》《赋概》《词曲概》《书概》《经义概》等六部分。刘氏论曲见于《词曲概》中的曲话部分。

熙载论曲,文字不多,方面却很齐全,约等于一部《曲律》概要。所论诸方面,多为概述或转录前人所见,无多自己的独特见解。值得注意的有如下几点。

一是强调了词与曲之间的关系。他认为"未有曲时,词即是曲;既有曲时,曲可悟词。苟曲理未明,词亦恐难独善矣。"他还认为:"词如诗,曲如赋。赋可补诗之不足……曲亦可补词之不足";"词、曲本不相离,惟词以文言,曲以声言","古乐府有曰'辞'者,有曰'曲'者,其实辞即曲之辞,曲即辞之曲也"。这些话都反复说明词、曲密不可分的关系;并说明,当"词曲"连称时,"词"(或"辞")指的是"文",而"曲"指的是"声"。因而,熙载论词时着重阐述文辞意味,而论曲时就特别注意研究"声音之道"。

二是指出"借俗写雅"。他说:"其妙在借俗写雅,面子疑于放倒,骨子弥复认真。"这种认识与雍乾间黄图珌"化俗为雅"的主张相似。

三是指出"破有""破空"的主张。刘熙载说:

> 曲以"破有""破空"为至上之品。中麓谓"小山词瘦至骨立,血肉消化俱尽,乃炼成万转金铁躯",破有也;又尝谓"其句高而情更款",破空也。

所谓"破有",意为反对镂金错彩、铺张堆垛、"浓盐赤酱"式的过施情彩。所谓"破空",意为反对不近人情的道学风或僧侣气。这种主张,

事实上是对前人"本色"论和"人情"论的继承和发展,比较接近于王骥德关于本色在"浓淡"之间的主张。刘熙载在论楔子、引子时又指出:"语意既忌占实,又忌落空;既怕挂漏,又怕夹杂",其意正近于"破有""破空"。

另外,刘熙载把《太和正音谱》对元曲的品评约为三品,他说:"《太和正音谱》诸评,约之只清深、豪旷、婉丽三品。清深如吴仁卿之'山间明月'也,豪旷如贯酸斋之'天马脱羁'也,婉丽如汤舜民之'锦屏春风'也。"这里对元曲风格的简论,是有道理的,因而为后来的曲学家论元曲时所注意或吸取。

二、陈栋的《北泾草堂外集》

陈栋(1764—1802)字浦云,浙江会稽人。作有杂剧《苎罗梦》《紫姑神》和《维扬梦》,所著《北泾草堂外集》中有他的戏曲见解。

陈栋论曲,其精神依然是继承明后期越中派曲论家的观点,他一方面引徐渭"锦糊灯笼,玉相刀口"的话批评"滞于学识""极意雕饰"的明人戏曲,又反对作曲"与街谈巷语无异"。他提出:"夫曲者曲而有直体,本色语不可离趣,矜丽语不可入深,元人以曲为曲,明人以词为曲,国初介于词曲之间,近人并有以赋为曲者。赏音可覰,定不河汉余言。"陈栋对各种创作风格都能给以肯定,这突出表现在对明代后期一些戏曲名著的评论:

> 明人曲自当以临川、山阴为上乘。玉茗《还魂》,较实甫而又过之,特溟涬已穿,颇颣未除;《南柯》《邯郸》二种,敛才就范,风格遒上,实足前无古人,后无来者。青藤音律间亦未谐,其词如怒龙挟雨,腾跃霄汉间,千古来不可无一,不能有二。余若《浣纱》之潇洒,《明珠》之隽秀,《红拂》之峭劲,《义侠》之古朴,《西

楼》之蕴藉，《玉合》之整练，《龙膏》之奇姿，《香囊》之谨严，《红蕖》之流利，一邱一壑，亦足名家。

但这里也有一个缺点，就是不加区别地一概予以肯定，论者本人的追求就未能表达明确。

陈栋还十分注意对清代早期名曲的评论。他首先认为尤侗的戏曲"别具一变相"："运笔之奥而劲也，使事之典而巧也，下语之艳媚而油油动人也。置之案头，竟可作一部异书读。"他充分肯定了《桃花扇》《长生殿》的地位，他说："国初人才蔚出，即词曲名家，亦林林焉指不胜屈，必欲于中求出类拔萃，则高莫若东塘，大莫若稗畦，靡旌摩垒，殊难为鼎足之人。"对于李渔，则肯定其宾白，却并不十分欣赏其填词。他说："笠翁宾白，纵横变幻，独步数朝"，"笠翁填词实非当行……大抵私智胜则规模不阔大，巧句多则笔墨不庄重"。这种见解当出于独得，自不同于众口。

三、杨恩寿的《词余丛话》

杨恩寿（1835—1891）字鹤俦，号蓬海、朋海、蓬道人，湖南长沙人，在云南、贵州作幕宾多年。所作传奇有《姽婳封》《桂枝香》等六种，合称《坦园六种曲》（另有《鸳鸯带》一种未刊）。戏曲论著有《词余丛话》和《续词余丛话》。

杨恩寿《词余丛话》及其续编均分为《原律》《原文》《原事》三卷。《原律》谈曲谱、声韵之类；《原文》谈说白、唱辞；《原事》谈戏曲题材出处、故事演变。杨恩寿论曲显然受到李渔曲话的影响，有时直接引用李渔的话。

杨恩寿十分强调曲、白相生。他说："凡词曲皆非浪填，胸中情不可说，眼前景不可见者，则借词曲以咏之。若叙事，非宾白不能醒目

也。使仅以词典叙事,不插宾白,匪独事之眉目不清,即曲之口吻亦不合。"

对清代戏曲的评论也是杨恩寿论曲中值得注意的内容。择要抄录如下:

> 《桃花扇》《长生殿》先后脱稿,时有"南洪北孔"之称。其词气味深厚,浑含包孕处蕴藉风流,绝无纤亵轻佻之病。鼎运方新,元音迭奏,此初唐诗也。《藏园九种》,为乾隆时一大著作,专以性灵为宗,具史官才学识之长,兼画家皱瘦透之妙,洋洋洒洒,笔无停机。……非畚西、笠翁所敢望其肩背,此诗之盛唐乎?
>
> 《笠翁十种曲》,鄙俚无文,直拙可笑。意在通俗,故命意、遣辞力求浅显,流布梨园者在此,贻笑大雅者为亦在此。究之:位置、脚色之工,开合,排场之妙,科白、打诨之宛转入神,不独时贤罕与颉颃,即元、明人亦所不及,宜其享重名也。
>
> 《千钟禄》演建文帝出亡,虽据野史,究失不经。然词笔甚佳也。……(尾声)神情之合,排场之佳,令人叹绝!

评论其他作家尚有数人,所论亦有所得,足见杨恩寿对清人戏曲作品的研究,还是有他自己的眼光的,并不专事依傍。

以上所述的三家曲论,其研究方法基本上是相承的,都是明代论曲精神的余波,其内容,都不如《藤花亭曲话》较多新意。而就整个清后期的曲论(包括《藤花亭曲话》)而言,其总体成果,远不及明后期和清初期的成就,也不如清中期那样能在某些方面打开新局面。总之,戏曲理论批评至清晚期出现了停滞不前的危机,这已成为不可否认的历史事实。戏曲研究和理论建设要想有较大的突破,就必须有新的精神与新的方法,这就有待于新人的出现。

以下举例介绍晚清笔记中一些值得注意的资料及见解。

四、李慈铭的《越缦堂日记》

李慈铭（1830—1894）字莼伯，号莼客，浙江会稽（今绍兴）人。出生于"名门世族"之后，但因屡试不中，中年后十分困顿落拓，至晚年才中进士。他的六十四本《越缦堂日记》，曾风行一时。日记内容涉及经史百家及时事，其中亦有少数读戏曲的札记。如同治甲戌（1874）正月二十八日记云：

> 夜阅《燕子笺》。大铖柄用南都时，尝衣素蟒服誓师江上，观者以为梨园变相。然此曲情事宛转，辞旨清妙，殊似读书人吐属。予于戊申之秋观之甚熟，时年二十岁耳，今日观之，历历如昨日事，而所读之四书诸经，则往往迷其句读。郑声艳曲，入人之深，固如是也。其《春灯谜》予亦于癸丑春从王孟调借观之，其事极曲折，而曲文简略，远不及矣。

简略记下对阮大铖其人及其曲的不同印象，并涉及当时搬演阮大铖戏曲的情况。李慈铭颇识戏曲当行，因而对阮大铖戏曲的戏剧性是赏识的，他还曾说过："圆海于曲为专家，非玉茗、青藤文人寄兴者比。"同于此理，他对《桃花扇》也有批评意见云：

> 夜与叔昀、珊士共阅《桃花扇》院本。幼时甚喜此书，谓出《长生殿》之上，今日观之，拙劣殊甚。《访翠》《眠香》《寄扇》《观画》四出最名于代，《访翠》《观画》虽稍有色泽，亦未当行，余则粗硬浅陋，不足寓目。又多拗句涩调，东塘北人，不知平仄，往往有甚可笑者。曩演科白，尤多可厌。事迹亦殊失实。传奇固不碍与史相出入，大节目亦不可不依也。（咸丰辛酉八月二十三日记）

从戏曲当行出发,对《桃花扇》提出意见,是可取的,因为确实言中了《桃花扇》的缺点。但此日记显然有过分的情绪,试图全面否定《桃花扇》,这样,则由极端而至偏误了。数年之后,他对《长生殿》《桃花扇》所作的具体分析,则较为公允。

> 洪稗畦《长生殿》传奇曏演科白,俱元曲当家,词亦曲折尽情,首尾完密,点染不俗,国朝人乐府推此与《桃花扇》足以并立;其风旨皆有关治乱,足与史事相裨,非小技也。
>
> 《桃花扇》曲白中时寓特笔,包慎伯能知之而未尽。其序及评语皆东塘自为之,不过借侯朝宗为楔子,以传奇家法必有一生一旦,非有取于朝宗也。其于史道邻、黄虎侯虽写其忠,而皆不满,故于史之《解哄》《哭师》,皆极形其才短;于黄口中时及田雄,明其养贼而不知。高杰、左良玉人并不足言,而杰之死最可惜,良玉之死实非叛,两人皆南都兴亡所系,写之极得分寸。马、阮之恶极矣,然非降我朝而致死,夏氏《幸存录》之言非妄,故全谢山《外集》亦辨之,非开脱巨奸也。东塘传其死亦核,且深得稗官家法。惟言袁临侯之从左起兵,以黄澍为末色,以郑妥娘为丑色,皆未满人意,然传奇亦不得不然耳。
>
> 《长生殿》寄托尤深,未易一二言之。……
>
> （光绪丙戌十二月初三日记）

通过两部名著的比较,指出了各自不同的成就及其特色。对《桃花扇》众多人物形象的得失作了较具体的评述。这种评述对后人的研究很有启发作用。

五、平步青的《小栖霞说稗》

平步青(1832—1896)字景孙,别号栋山樵、霞偶、常庸等,浙江山

阴(今绍兴)人。同治进士,历任翰林院编修、侍读等职。后弃官归里,研治学术。晚年自订所著书为《香雪崦丛书》,其代表作之一《霞外攟屑》即为丛书之一种。《霞外攟屑》的第九卷名为《小栖霞说稗》,大部分是考证小说、戏曲故事的来源出处,有时指出传闻之误,或指出文艺作品与史实的出入。其《樊哙排君难戏》一则对"优戏之始"的考证值得注意。

> 戏剧扮演古事,唐时已有。《南部新书》辛云:"光化四年正月,宴于保宁殿,上自制曲,名曰《赞成功》。时盐州雄毅军使孙德昭等,杀刘季述,帝反正,乃制曲以褒之①,仍作《樊哙排君难》戏以乐焉。"庸按:此即《千金记·鸿门宴》一出之滥觞。若《蜀志·许慈传》云:"先主愍其若斯,群僚大会,使倡家假为二子之容,仿其讼斗之状,酒酣乐作,以为嬉戏。"则仍《左传》鱼里观优、《史记》夹谷侏儒之旧,非扮演故事,并不得以倡家二字,谓今女戏之缘起也。《东坡志林》卷一:"蜡,三代之戏礼也。猫虎之尸,谁当为之? 置鹿与女,谁当为之? 非倡优而谁?"《茶香室丛钞》卷十八引《述异记》"蚩尤戏",又引《渌水亭杂识》云:"梁时《大云》之乐,作一老翁演述西域神仙变化之事。"谓优戏之始。

明清的戏剧学家,对戏剧表演的始源曾作种种考求。胡应麟认为"优伶戏文,自优孟抵掌孙叔敖,实始滥觞","至后唐庄宗自傅粉墨称'李天下',而盛其搬演,大率与近世同"。王骥德主张"并曲与白而歌舞登场",并且要"习现成本子"方是真正的戏剧表演,因而认为"至元而始有剧戏如今之所搬演者"。李调元十分重视胡应麟的考

① 《中国古典戏曲论著集成》第九集《小栖霞说稗》校勘记[三]:"'杀刘季述,帝反正,乃制曲以褒之',据《唐会要》作'杀刘季述,反正,帝乃制曲以褒之',疑见本《南部新书》或有误。"

证，又引杜牧《西江怀古诗》中"魏帝缝囊真戏剧"一语，指出以"戏剧"二字入诗，已始于唐。焦循列举《乐记》的"优侏儒"，《左传》的"鱼里观优"及《史记》的"优旃侏儒"等，认为古时"优之为技也，善肖人之形容，动人之欢笑，与今无异耳"。平步青则有自己独特的看法。他认为应以"扮演故事"作为戏剧表演的标志，因而不同意焦循等人把"鱼里观优""夹谷侏儒"等"嬉戏"作为戏剧表演的主张。平步青的这种标志，与王骥德所见接近，而比王氏较宽，故以《樊哙排君难》戏为例，提出"戏剧扮演古事，唐时已有"这一主张。同时，他又介绍了几种关于"优戏之始"的看法，以推动对这一问题的研究。

《小栖霞说稗》中尚有《翻衣》一则，记录了当时舞台服装设计的一种现象，并考其中来历，亦值得一读。原文如下：

> 《教坊记》："圣寿乐，舞衣襟皆各绣一大窠。皆随其衣本色制纯缦衫——下才及带若短汗衫者以笼之，所以藏绣窠也。舞人初出乐次，皆是缦衣。舞至第二叠，相聚场中，即于众中从领上抽去笼衫，各纳怀中。观者忽见众女咸文绣炳焕，莫不惊异。"今优人演《浣纱记·西施采莲》剧，宫女四人，咸衣翻衣，即其遗制。特易抽为翻，彼二衣，今特一衣为异耳。

由此可见，平步青对舞台的表演还是很注意的。可惜，在他的著作中没有更多地记下他在这方面的见解或考索。

六、徐珂的《清稗类钞》

徐珂（1869—1928）字仲可，浙江杭县（今余杭）人。所编笔记集《清稗类钞》，共四十八册，分时令、地理、外交、风俗、工艺、文学等九十二类，约一万三千五百余条，采录数百种清人笔记，并参考报章记

载而成。该书范围广泛,但选录颇为芜杂。其中有不少有关戏剧的内容。

《清稗类钞》对戏剧的形成推定为唐代的唐明皇时期,认为唐梨园之设,为"今剧之鼻祖",唐明皇则为伶人之祖。又认为"院本"始于金元,"唱者在内,演者在外,与日本之演旧戏者相仿";金元以后,按谱填词,引声合节,则为昆曲之源,于是就又总结说:"今剧由昆曲而变,则即谓始自金元可也。"

《清稗类钞》中言及清代戏剧的变迁,颇具条理。如说:

> 国初最尚昆剧,嘉庆时犹然。后乃盛行弋腔,即俗呼"高腔",一曰"高调"者。其于昆曲,仍其词句,变其音节耳,京师内城尤尚之,谓之"得胜歌"。相传国初出征凯旋,军士于马上歌之,以代凯歌。故于《请清兵》等剧,尤喜演之。道光末,忽盛行皮黄腔,其声较之弋腔,为高而急。词语鄙俚,无复昆弋之雅。初唱者名正宫调,声尚高亢。同治时,又变为二六板,则繁音促节矣。光绪初,忽尚秦腔,其声至急而繁,有如悲泣,闻者生哀,然有戏癖者皆好之,竟难以口舌争也。昆弋诸腔,已无演者,即偶演,亦听者寥寥矣。

这段话给清代剧种的变迁盛衰画出了轮廓。虽然尚不完备,但却有线可寻了。从这段阐述中可以看出,时尚对戏剧节奏的要求是趋向繁音促节,因而新腔不断崛起,这对昆剧有所不利,而有利于花部的发展。徐珂将昆曲戏分别与乱弹戏、皮黄戏、秦腔戏作比较。昆曲与乱弹:昆剧以缜密胜,"不能以己意损益,服饰亦纤屑不能苟",这是乱弹所没有的。昆曲与皮黄:前者以笛为主,后者则大锣大鼓,五音杂奏;前者多雍容揖让之气,后者则多跌打之作。昆曲与秦腔:同处不少,但也有异处,昆曲仅有绰板,秦腔兼用竹木(俗称"梆子"),前

者声嫌沉细,后者声最驶烈;"叩律传音,上如抗,下如坠,曲如折,止如槁木,句中钩,累累乎如贯珠"——则秦声之所有,而昆曲之所无。由于观众追求新声新调,人情"喜动而恶静",所以昆曲渐衰微:这就是徐珂通过比较后得出的结论。这种见解虽不能从更广阔的社会原因及更深刻的艺术发展规律来解释清代戏剧变迁的原因,但是这种见解已经较客观地反映出清代戏剧变化的体势及观众的心理现象。有此两点,其论则大略可取了。

《清稗类钞》载欧洲人对中国戏剧研究的一段话值得注意,其云:

> 晚近以来,欧人于我国之戏剧,颇为研究。英人博士瓦尔特、德人哥沙尔、那洼撒皆是也。瓦尔特著一书,曰《中国戏曲》,分四期:曰唐,曰宋,曰金元,曰明;并就《琵琶记》及其他戏剧之长短,略评之。哥沙尔著一书,曰《中国戏曲及演剧》,分八章:一、中国国民精神与其戏曲;二、中国之舞台俳优及作剧家;三、中国之剧诗;四、戏剧之种类;五、人情剧及悲剧;六、宗教剧;七、性格喜剧与脚色喜剧;八、中国之近世剧。

这是打开窗户看世界。即使只是这样语焉未详的介绍,其启发性却甚大。我们由此可知:欧洲人对中国戏剧很感兴趣而且颇有研究;他们的研究角度与我们的传统做法差别很大;他们所理解的中国戏剧与他们自己的戏剧体系是一致的。徐珂介绍的当时欧洲人对中国戏剧的认识自然是很表面的,从他们著作的篇目看来,他们并没有真正理解中国戏剧的本质特征(其实,当时的中国知识分子又何尝真正理解呢?)。

但是,我们从这些篇目中却又得到一些启发。瓦尔特把中国戏曲分为四期,在金元之前有唐、宋两期,在金元之后有明一期。这就说明,在瓦尔特看来,中国戏曲除了金元这一黄金时期外,尚有三个

重要时期。这种认识，比后来王国维突出金元、轻视其前其后的主张，显然显得灵活。哥沙尔关于"中国国民精神与其戏曲"和"中国之剧诗"的提法，在后来的王国维及今人的一些著作中听到了回声。

对外国人认识中国戏剧这一问题的关注，似以《清稗类钞》所载此段话为起始。在此前的杂著中，尚未发现有这样的专门介绍。约作于早徐珂一百年的焦循《剧说》，曾录载了乾隆二十九年（1764）西洋人贡铜伶十八人演《西厢记》的事迹，说明西方人对中国戏剧研究确已相当仔细，也说明中国人对外国人的艺术动态颇感兴趣。但是，焦循笔下的贡品只是十八个"铜伶"，而并不是真正的演员。"铜伶"作者的出发点究竟何在？我们就不得而知了。因而《剧说》所载的这一传闻并无理论价值，而且《剧说》这段话引录自袁枚的《新齐谐》，而《新齐谐》这部笔记小说集专记怪异之事，也许所载失实。据此，我们可以认为，是《清稗类钞》这段话首先介绍了外国人对中国戏剧的研究。

第三节　戏剧学资料的集成

清代戏剧学著作的一个显著特点是对材料集成工作的重视。如果说，明代戏剧学的主要贡献在于创新，那末，清代的主要贡献则在于集成。有些材料集成著作可以看作是戏剧学的教材。这种集成式的著作约略可分为三个时期，第一期在清初期，第二期在清中期，第三期在清晚期。就著作的特色来看，第一期以"新"胜，第二期以"大"胜，第三期以"全"胜。总的情况是材料越来越全，而新意越来越少。其中以第二期的著作最有代表性。就著作的内容看，最主要的有两类，一类是曲目录，另一类是剧史考（包括作家作品考评）。

一、曲目录

这是指有关剧目记录的著作,有时兼有评论。这种著作渊源于南宋周密的《武林旧事》及元代的《辍耕录》和《录鬼簿》。明代的吕天成《曲品》和祁彪佳"二品"也属于这一类,只是多一些评论以及分等论级的内容。至清代,初期著作为高奕的《新传奇品》,中期为黄文旸的《曲海总目》,晚期为支丰宜的《曲目新编》。

高奕字晋音、太初,浙江山阴(今绍兴)人,清初戏曲作家、戏曲评论家,生平事迹不详。作有传奇《春秋笔》等十四种,今均佚。所著《新传奇品》,系继吕天成《曲品》而作,著录了明代及明末清初二十七家作品二〇九种,不与《曲品》重复,可以补《曲品》之不足。《新传奇品》对每位作家略加评语,犹如《太和正音谱》的做法。值得介绍的,是高奕的自序。其文字不多,却是一篇很有特色的戏曲理论文章。备录如下:

> 传奇至于今,亦盛矣。作者以不羁之才,写当场之景,惟欲新人耳目,不拘文理,不知格局,不按宫商,不循声韵,但能便于搬演,发人歌泣,启人艳慕,近情动俗,描写活现,逞奇争巧,即可演行,不一而足。其于前贤关风化劝惩之旨,悖焉相左;欲求合于今,亦已寥寥矣。余欲一一品定,以纪一时之盛,奈闻见未广为憾耳。偶检笥中所藏传奇数百种,自明迄今,考其姓氏,细加评定,识以一二语,足以想见其人矣。此亦善与人同之意,非有心去取也。至其文理、宫调、格式、声韵、风化、劝惩之义,惟于本传奇咏之可也,亦不敢赘。此但取现在所见闻者记之云尔。

这一篇小序,除了说明写作经过及写作原则外,还对当时戏曲创作倾向作了介绍。高奕指出,当时的戏曲创作志趣是"欲新""便于搬演"

"近情动俗"等。高奕虽然未特别加以评价，而事实上已默许这种创作倾向。

黄文旸（1736—?）字时若，号秋平、焕亭，江苏甘泉（今扬州）人，一作丹徒（今镇江）人。乾隆帝令两淮盐运使伊龄阿在扬州设局审订戏曲，黄被聘为总校。曾将所见杂剧、传奇一千余种之要略编为《曲海》。道光间钱泳曾说："昔扬州黄文旸工帖括之文，而兼通于词曲，著有《曲海》二十卷，为艺林佳话。"（见《曲目新编·小序》）现仅见目录，收于李斗《扬州画舫录》中，一般称为《曲海目》，或称《曲海总目》。在总目的"小序"中，黄文旸记下编目始末云：

> 乾隆辛丑春，奉旨修改古今词曲，予受盐使者聘，得与改修之列，兼总校苏州织造进呈词曲，因得尽阅古今杂剧传奇。阅一年，事竣，追忆其盛，拟将古今作者，各撮其关目大概，勒成《曲海》一书。先定总目一卷，以纪其人之姓名。然寓感慨于歌场者，多自隐其名；而妄肆褒讥于声律者，又多伪托名流以欺世；且其时代先后，尤难考核。即此总目之成，亦非易事矣。

《曲海目》通行的只有《扬州画舫录》卷五的转载本。另有《重订曲海总目》一卷，见于晚清管庭芬的《销夏录旧五种》，较《扬州画舫录》本有不少修订和增补。据署名而知，重订者不知何人；据管庭芬跋语称，得之于西吴书贾。

支丰宜（1789—1854），原名支方中，字午亭，道光间江苏镇江人。所编《曲目新编》，是就黄文旸《曲海目》并焦循《剧考》的增补，列成一表，分为"国朝传奇""国朝杂剧""元人杂剧""明人传奇""明人杂剧"五栏，以便于查阅；并据编者所知，作了一些增补，但把一些散曲集如《雍熙乐府》也列入，则不合黄氏原目的体例。钱泳于《曲目新编小序》中曾记下支丰宜编目的缘起：

我朝圣德巍巍，右文稽古，儒林辈出，著作如山，虽里巷小民，亦听弦歌之化。是以文章巨公，山林墨客，莫不有赋颂典策之文，以鸣国家之盛，即词曲亦多于前代，皆足以发扬徽美而歌咏太平。若国初之尤侗、毛奇龄、吴伟业、袁令昭、冯犹龙、洪昉思、李渔及蒋士铨，其最著者也。顾作之者每自隐其姓氏，或假托于名流，其时代后先，尤难考核，余甚病之。支君午亭，余旧友也，博雅好古，称于词曲，尝取艾塘收录之书（按指《曲海目》），复参以近代所作者，汇为一卷，以便翻阅，俾知某曲出某本，某曲出某剧。长歌之下，开卷瞭然，亦未始非顾曲者之一助也。

"梅花溪上老人"的《题曲目新编后》则是一篇别开生面的跋文，借题《曲目新编》，提出对戏曲意义及戏曲批评的新认识。其中写道：

呜呼！图刑画地之法废而传奇作，以戏示人，演为词曲，此泰平之有象也。乡举里选之法废而科举兴，以文取士，设为范程，此治世之良规也。然则时艺者，实《典》《谟》《训》《诰》之遗风，而词曲者，亦《国风》《雅》《颂》之余韵也。昔金坛、王罕皆太史，选时艺以训士子，谓之"八集"。八集者何？启蒙、式法、行机、精诣、参变、大观、老境、别情之谓也。试以传奇、杂剧证之：如《佳期》《学堂》，启蒙也；《规奴》《盘夫》，式法也；《青门》《瑶台》，行机也；《寻梦》《叫画》，精诣也；《扫秦》《走雨》，参变也；《十面》《单刀》，大观也；《开眼》《上路》《花婆》，老境也；《番儿》《惨睹》《长亭》，别情也。余以为成、宏、正、嘉"搭题""割裂"可废也，而传奇不可废也；淫词、艳曲、小调、新腔可废也，而杂剧不可废也。今读支君《曲目新编》，而深有感于斯文。

此由词曲的产生极言戏曲的意义，并仿时艺的风格及做法分类，将戏

曲的风格亦分为相应的八类，又进而认为传奇、杂剧之永不可废。这一篇跋文虽短小而不同凡响，见解新颖，惊人耳目，很能启发读者思索。

此跋作者"梅花溪上老人"，究为何人？系支丰宜的同乡老友，抑或竟系支氏本人？笔者以为由跋文的口气看来，此"老人"极有可能系编者支丰宜的化名。可再证以此编的"题词"。程尔亨题诗两首云：

> 旧曲新词一例收，《元人百种》让风流。他年传出支家谱，忙杀江南菊部头。
>
> 几年嚼徵复含商，编出新书字字香。莫怪梅花溪上客，戏场原可做文场。

由诗意可知，第二首的"梅花溪上客"显然指《曲目新编》的作者。张鸿卓的题词中则云：

> 梅花叟，垂老风怀不浅，妍词为品黄绢。秦淮酒暖香温夜，知我寄情弦管。贻一卷，较旧谱重寻，分付双鬟，按桂秋小院。待何日邀君，红灯白发，扶醉羽商辨。

全词均写支氏的词曲生活，也写出支氏为编撰《曲目新编》而遍搜歌海、巧试针线的情况。"梅花叟"当即称支氏无疑。又常熟女史周绮在题诗中则称《曲目新编》作者为"梅溪先生"。由这些题词分析，可以推测：《曲目新编》编者支丰宜，与跋文作者"梅花溪上老人"，似系一人。

以上介绍的三部曲目著作大略可以代表清代的三个时期的曲目研究。其他尚有几种曲目可补述于此。

乾隆间刊行的笠阁渔翁(吴震生)的《笠阁批评旧戏目》①，共著录了明代及清初传奇一百七十九种，很多是其他曲目所不载或记载而作者姓名不同的，因此颇有助于曲目考证。著者并对各剧评以上、中、下等九级，此为一己之见，不足深据。这部戏目所附跋文，实为一篇十分精彩的曲学专论。其中写道："若专以传奇论，则曲者，歌之变，乐声也；戏者，舞之变，乐容也。将夜为年，混真以假，使俊杰有所寄其思，虽欲废之，可得乎？"这是对戏剧本质的很好的概括。对于戏曲创作，跋中提出了两个观点。一点是关于曲词创作。

> 余谓：代话之曲，杂白唱或尚可晓；一入清唱，如啖木屑，即使龙阳、襄成歌之，亦湿鼓哑缶而已。须合白即戏，拆白即词，纵使箫板闲缀，亦皆雅俗首肯方妙。

这种主张，犹之王骥德提出的"可歌""可读"的要求。跋文另一点创作主张是关于戏曲与史事的关系。

> 又谓：他书不可借人名，惟传奇家不嫌。或巨公恐以轻狎损贤，不妨托无名子；或孤特恐无以动俗眼，不妨托老词翁：以此等文章，重在售意，不重沽名也。他书不可易人面，惟曲与白无拘。或人名事境同，而更换串头，顿祛庸杂；或人名事境异，而借用旧曲，顺溜优喉：以此等事业，得失既小，人己何分也。况事本陋，而思路一新，曲白俱随生色；曲本凡，而人境一妙，臭腐且化神奇。岂向沈约集中作贼者比！顾可为解事道，不必与俗人言耳。

① 关于《笠阁批评旧戏目》的作者，参见邓长风著《明清戏曲家考略》所收《〈笠阁批评旧戏目〉的文献价值及其作者吴震生》，上海古籍出版社1994年版。

这里着重说明戏曲创作并不受史实拘束，既可"借人名"，亦可"易人面"，因"重在售意"，故"人己何分"。这就反复说明了戏曲创作在史实或生活原型面前，具有充分的自由和独立性。作为艺术创造的要求，主要在于思路新与人境妙。笠阁渔翁这一段话充满了辩证的精神。

近人所编的《曲海总目提要》四十六卷，是一部曲目巨著，这是《乐府考略》和《传奇汇考》残本的整理本。原作者系乾隆以前人。"提要"叙述杂剧、传奇六百八十多个作品的简单剧情，并考证其故事来源，间附作者简历，所收剧目颇多今已失传的作品。因而是戏曲研究的重要资料集成。吴梅氏在《序》中说："武进董廷尉康得《乐府考略》四函，又从盛氏愚斋假《考略》三十二册，为一书而失群者，互相比核，得曲目都六百九十种。复取《扬州画舫录》所载黄文旸《曲海总目》互勘之，则《考略》之六百九十种，较《曲海目》之一千一十三种，所佚止三分之一。……廷尉厘订付印，仍名曰《曲海》者，盖不没文旸搜集之盛心也。"这就把该书的编录刊行经过都交代清楚了。吴梅《序》还对《曲海总目提要》一书的意义作评价云：

> 古今辑录曲目者，草窗周氏，南村陶氏，最称浩博；近人中惟海宁王君静庵《曲录》六卷，亦推美富。所惜者各曲文字未及遍览，时见纰误，未若此书之详赡也。余尝谓古今文字，独传奇最为真率。作者就心中蕴结，发为词华，初无藏山传人之思，亦无科第利禄之见，称心而出，遂为千古至文。考镜文学之源者，当于此三致意焉。自诸史艺文、四库存目以为爨弄戏墨，不足言文，摈而弗录，于是谫闻下士，熟视无睹，日佚日亡。以迄今日，使无文旸、廷尉先后为之董理，不独昔贤撰述不可得见，而元明清三朝文献所系，不更巨且大哉。昔顾侠君元诗选成，梦古衣冠者来谢，吾知此书出，而南北词家亦可无憾于地下矣。

又，"提要"所据的《传奇汇考》，首附《传奇汇考标目》二卷。这也是一个独立的曲目，成书时代约在康熙、雍正间。该目列举各种杂剧、传奇剧名和作者姓名籍贯，亦为戏曲研究的重要资料。

二、剧史考

所谓剧史考，包括对戏剧历史的考证及对戏曲史上的作家和作品的考评。这种专著，以明代胡应麟的《庄岳委谈》为起始。清代的代表著作，初期为李调元的"二话"，中期为焦循的《剧说》，晚期为杨恩寿的《词余丛话》正续两编。这些著作，在前文中都已简评过。这里着重从考据的方面继续介绍。

李调元《剧话》上卷根据唐代杜牧《西江怀古》诗中"魏帝缝囊真戏剧"一诗句，提出："'剧'，即'戏'也，'戏剧'二字入诗，始见此。"并引胡应麟的话说明后世戏剧何以称为"传奇"的原因："唐所谓'传奇'，自是书名，虽事藻缋，而气体俳弱，然其中绝无歌曲，若今所谓戏剧者，何得以为唐时？或以中事迹相类，后人取为戏剧张本，因展转为此称耳。"对南戏之始的考证亦颇有见地。胡应麟《庄岳委谈》曾称《西厢》为"戏文之祖"，《剧话》卷上则引叶子奇《草木子》"戏文始于《王魁》"一段，然后加按语说明："南戏肇始，实在北戏之先。而《王魁》不传，胡氏（谓）王实甫、关汉卿《西厢》为戏文祖耳。今戏曲合用南北腔调又始于杭人沈和甫，见钟氏《点鬼簿》（按应作《录鬼簿》）。"又考证了脚色、宾白、砌末诸戏剧术语及各地方声腔的来历或演变。《剧话》下卷则考证一些戏曲情节与史实之间关系的"虚"或"实"。

《雨村曲话》卷上引朱熹及《困学纪闻》的话，主张"'词曲'始于古乐府"，又引胡应麟的话主张词曲实始于陈、隋："北曲原本乐府歌行。胡应麟《庄岳委谈》：'宋词、元曲，咸以昉于唐末，然实陈、隋始

之。盖齐、梁月露之体,矜华角丽,固已兆端。至陈、隋二主,并富才情,俱涵声色,叔宝之《后庭花》、炀之《春江玉树》,宋、元人沿袭滥觞也。'"卷上主要对元曲作评论或考索。卷下则着重考评南戏及明清传奇,其中所得亦颇多。如沿用凌濛初《谭曲杂劄》的有关评论,对王世贞《曲藻》所论的"吴中"曲派提出不同的看法。王世贞认为《玉玦记》"最佳",《明珠记》"未尽善",《红拂记》"洁而俊,失在轻弱",李调元则批评了王世贞的意见。他认为"郑(若庸)特工于用笔耳。《红拂》句如'春眠乍晓,处处闻啼鸟,问开到海棠多少',又'章台路渺,天涯何处无芳草',皆嫌于用成句太熟"。他又写道:

> 《明珠记》即《无双传》,明陆天池采所撰,乃兄浚明给事助成之。王氏以为未尽善。余以为元美特走马看花耳,未细加涉猎也。曲中佳语虽少,其穿插处颇有巧思,工俊宛展,固为独擅,非梁、梅辈派头。其北〔尾〕云:"君王的兀自保不得亲家眷,穷秀才空望着京华泪痕满。"直逼元人矣。元美以为"未尽善",以其不用故实也。中有"凤尾笺""鲛绡帕""芙蓉帐""翡翠堆"等语,未脱时尚,故见《曲藻》;不然则不齿及矣。我谓:"未尽善"正在此,不在彼也。
>
> 《红拂记》,明张伯起所撰。王元美谓"洁而俊,失在轻弱",亦未必然。如"红丝未许障红楼,帘栊净扫窥星斗",吐气自不凡也。元美赏其"爱他风雪"等句,则不但袭宋人朱希真词,亦本未见出色。

李调元"二话",多转引前人著作,但通过材料排比,而附以己见,因而颇有所得。这种精神,在焦循的《剧说》中得到极大发挥。

焦循主张古优之技是戏剧表演的起源。他以《乐记》、《左传》、史游《急就篇》及《史记·滑稽列传》的有关记载力证,提出这样一个

重要的论点："然则优之为技也,善肖人之形容,动人之欢笑,与今无异耳。"然后,援引大量前人的文字,考索戏曲(包括曲艺)表演的各种形式的源流。如关于脚色、脸谱、武功、宾白、砌末、打连厢、唱合生等的考察,都广征博引,言之有据。

对剧目题材的追索,是《剧说》的一大贡献。焦循将所考剧目及所见资料面极大地拓宽,不仅为戏曲研究提供了许多珍贵的有关材料,而且在考索中时出创见,给人以启发。如对梁山伯、祝英台故事的考索云:

> 《录鬼簿》载白仁甫所作剧目有《祝英台死嫁梁山伯》,宋人词名亦有〔祝英台近〕。《钱塘遗事》云:"林镇属河间府有梁山伯、祝英台墓。"乾隆乙卯,余在山左,学使阮公修《山左金石志》,州县各以碑本来。嘉祥县有《祝英台墓碣文》,为明人刻石。丙辰客越,至宁波,闻其地亦有祝英台墓。载于志书者详其事,云:"梁山伯、祝英台墓,在鄞西十里接待寺后,旧称'义妇冢'。"又云:"晋梁山伯,字处仁,家会稽。少游学,道逢祝氏子,同往。肄业三年,祝先返。后山伯归访之上虞,始知祝为女子,名曰英台;归告父母求姻,时已许鄮城马氏。山伯后为县令,婴疾弗起,遗命葬鄮城西清道原。明年,祝适马氏,舟经墓所,风涛不能前。英台临冢哀痛,地裂而埋璧焉。事闻于朝,丞相谢安封'义妇冢'。"此说不知所本,而详载志书如此。乃吾郡城北槐子河旁有高土,俗亦呼为"祝英台坟"。余入城必经此。或曰:"此隋炀帝墓,谬为英台也。"

《剧说》剧目考据所引材料之完备,是空前的。几乎对每个所考的剧目,都能提供一些新的材料。由此亦可见焦循治学之严谨。

《剧说》对演剧材料的收辑也是值得注意的。如碉房《蛾术堂闲

笔》载杭州女伶商小伶的演《牡丹亭》,王载扬《书陈优事》记村优陈明智的演《起霸》,侯朝宗《马伶传》记金陵梨园兴化部马锦的演《鸣凤记》,等等,《剧说》中均有辑录。又所记江斗奴的演《西厢记》云:

> 江斗奴演《西厢记》于勾栏,有江西人观之三日,登场呼斗奴曰:"汝虚得名耳!"指其曲谬误,并科段不合者数处。斗奴恚,留之。乃约明旦当来;而斗奴不测,以告其母齐亚秀。明旦,俟其来,延坐,告之曰:"小女艺劣,劳长者赐教。恨老妾瞀,不及望见光仪。虽然,尚有耳在,愿高唱以破衰愁。"客乃抱琵琶而歌。方吐一声,亚秀即曰:"乞食汉非齐宁王教师耶,何以绐我?"顾斗奴曰:"宜汝不及也。"客亦大笑。命斗奴拜之。留连旬日,尽其艺而去。

这一段演员生活小品,对了解当时演员的艺术生活颇有参考价值。

杨恩寿的《词余丛话》及续编,各分《原律》《原文》《原事》三卷,考述方面较全。诚如裴殷年于《词余丛话·序》中所云:"卷分三类:一曰《原律》,辩论宫商,审明清浊;一曰《原文》,凡曲之高下优劣,经都转论定者,悉著于篇;一曰《原事》,诙谐杂出,耳目一新。制曲之道,思过半矣。"所考述诸方面,多为缀录材料,少有新的见解。而凡有自己见解处,却又往往是非参半。如他论诗、词、曲的关系云:

> 昔人谓:"诗变为词,词变为曲,体愈变则愈卑。"是说谬甚。不知诗、词、曲,固三而一也,何高卑之有? 风琴雅管,三百篇为正乐之宗,固已芝房宝鼎,奏响明堂;唐贤律、绝,多入乐府,不独宋元诸词,喝唱则用关西大汉,低唱则用二八女郎也。后人不溯源流,强分支派。大雅不作,古乐云亡。自度成腔,固不合拍;即古人遗制,循涂守辙,亦多聱牙。人援"知其当然、不知其所以

然"之说以解嘲,今并当然者亦不知矣。诗、词、曲,界限愈严,本
真愈失。

杨恩寿并提出"曲与诗、词异流同源"。这些关于诗、词、曲有相通
"本真"的意见,是可贵的。但是把对文学体裁形式"界限"的研究斥
为谬误,却又并不可取。

由于杨恩寿生活时间较晚,其中凡有关清代中叶以来的材料较
为可贵。如对王文治的评说:

> 王梦楼先生以书法名海内,性喜词曲,行无远近,必以歌伶
> 一部自随。客至,张乐共听,穷朝暮不倦。其辨论音律,穷极要
> 眇。长洲叶氏纂《纳书楹》,遍取元、明以来院本,审定宫商,世所
> 称"叶谱"也,其中多先生所纠正。论者谓"叶谱功臣"云。先生
> 斥《燕子笺》"以尖刻为能,自谓学玉茗堂,全未窥其毫发。笠翁
> 恶札,从此滥觞"。是说余不以为然。圆海词笔,灵妙无匹,不得
> 以人废言,虽不能上抗临川,何至下同湖上?

这一段短短的评说,把叶堂的功绩、王文治与叶堂之间的关系、王文
治言论的是非及阮大铖的人格与戏格等,都评说得相当得体。

杨恩寿还指出了长篇小说《红楼梦》与戏曲之间的一些关系。

> 《虎囊弹》院本鲁智深醉酒一出,标曰"三门",疑是"山门"
> 之讹。后见《浪迹丛谈》引《释氏要览》:"寺宇开三门者,谓空
> 门、无相门、无作门,故谓'三门'。"然则《虎囊弹》之标目非误
> 也。是出结尾〔寄生草〕:"漫拭英雄泪,相随处士家。谢慈悲剃
> 度莲台下。没缘法,转眼分离乍。赤条条来去无牵挂。那里去
> 烟蓑雨笠卷单行?怎离却芒鞋破钵随缘化。"声情激越,可泣可

歌。《红楼梦》曾引是曲,虽为宝玉出家借作楔子,而于传奇中独拣是折,可见作《红楼梦》者洵此中解人也。

这里指出《红楼梦》对戏曲的吸收,杨恩寿还评述了以《红楼梦》为题材的戏曲:

> 《红楼梦》为小说中无上上品。向见张船山赠高兰墅,有"艳情人自说《红楼》"之句,自注:"兰墅著有《红楼梦》传奇。"余数访其书,未得;所见者,仅陈厚甫先生所著院本耳。先生工制艺,试帖为十名家之一。度曲乃其余事,尽多蕴藉风流、悱恻缠绵之作,惜排场未尽善也。原书断而不断、连而不连,起伏照应,自具草蛇灰线之妙。先生强为牵连,每出正文后另插宾白,引起下出;下出开场,又用宾白遥应上出,始及正文。颇似时文家作割截题,用意钩联,究非正轨。且以柳湘莲为红净、尤三姐为小丑,未免唐突;后成男女剑仙,更嫌蛇足。近日梨园多演之者,似非先生得意笔也。道光末醝商演是曲,袭人改嫁蒋玉函,洞房结彩帐,其额未题,适梁苣邻中丞在座,提笔书"玉软花娇"四字。醝商叹赏,立以珍珠缀而悬之。

对《红楼梦》戏曲研究的新课题,由杨恩寿提出来了。而且对清代其他一些著名戏曲作家及作品,他也提出了一些新的心得或见解。这就说明,杨恩寿作《词余丛话》,还是有一定的想法的。其主要特色即表现为:详于今而略于古。

三、《今乐考证》

曲学资料集成的著作,除了上述曲目录和剧史考两大类外,尚有

度曲法、曲谱等几类。度曲法,第一期无代表性著作,第二期代表著作为《乐府传声》,第三期则为《顾误录》。这两部著作的主要内容,前文已有专门评讲,此处不赘。

曲谱,第一期内以沈自晋编的《南词新谱》和李玉的《北词广正谱》为代表,第二期以《九宫大成谱》为代表。第三期则以殷溎深的《六也曲谱》、王锡纯、李秀云的《遏云阁曲谱》等为代表。这三期曲谱的内容有显著变化。第一期的曲谱列举曲词,注明平仄,供人依谱填写曲词;第二期的曲谱除注明平仄外,还兼注工尺、板眼,可供人依谱填词谱曲,亦可据以歌唱;第三期的曲谱则记录昆腔全剧,曲白齐全,曲词旁备注工尺、板眼,专供依谱演唱。

姚燮的《今乐考证》则是一部曲学资料集大成的著作。

姚燮(1805—1864)字梅伯,一字复庄,镇海(今属浙江)人。近人马裕藻《今乐考证·跋》中云:"姚氏生有异禀,读书过人,工诗词曲及骈散文,兼擅人物花鸟,故又以画名。"生平著述达六百卷以上,有《大梅山馆集》,颇著名。所作传奇有《退红衫》《梅心雪》两种。戏曲理论著作《今乐考证》十三卷,其性质和后来王国维的《曲录》大致一样;但两书所根据的资料多有不同,可以互补不足;又《今乐考证》所著录的每一作家或作品之后,征引各家谈曲、论曲之语,比《曲录》较为详尽。

《今乐考证》引朱权的话,认为戏剧始盛于隋,"隋谓之'康衢戏',唐谓之'梨园戏',宋谓之'华林戏',元谓之'昇平乐'。"引王骥德的话,认为"并曲与白而歌舞登场"的戏剧,则始于元。又引汪汲的话,认为唐明皇时"皇帝梨园子弟"的演习,即为"戏之始"。还引录了胡应麟关于"优伶戏文"滥觞于"优孟抵掌孙叔敖"而盛于后唐庄宗的话。姚燮的缺点是没有把这些观点串起来,理出一个头绪,以明确表达自己的主张。这也是整部《今乐考证》的特点及缺憾。

姚燮对戏"班"的考证是有成绩的。关于"班"名之始,姚燮于

《今乐考证》中写道：

> 王棠云："演戏而以班名,自宋'云韶班'起。考宋教坊外,
> 又有'钩容直''云韶班'二乐。宋太祖平岭表,得刘氏阉官聪慧
> 者八十人,使学于教坊,初赐名'箫韶部',后改名'云韶班'。
> '钩容直',军乐也。在军中善乐者,初名'引龙直',以备行幸骑
> 导,淳化初,改为'钩容直'。后世总称为班也。"按：宋开宝中平
> 岭南,择广州内臣教坊习乐,赐名"箫韶部"。雍熙改"云韵部"。

关于戏班人数,姚燮写道：

> 翟灏云："《云麓漫钞》谓：'金源官制,有文官、武官,若医
> 卜、倡、优,谓之杂班。每演集,伶人进,曰杂班上。'按：此优伶
> 呼班之始。《武林旧事》载宋杂剧每一甲有八人者,有五人者。
> '甲'犹班也;五人,盖院本之制;八人为班,明汤显祖撰《牡丹
> 亭》犹然。多至十人,乃近时所增益。"

姚燮又记录了一些与"班"有关的名称：

> 至夏歇班,曰"散班";乱弹不散,曰"火班";或各处土人集
> 班,曰"土班"。
> 新班于庙中试演,曰"挂衣",一曰"晾台"。
> 团班之人,苏州曰"戏蚂蚁",扬州曰"班揽头",或称"戏
> 包头"。
> 周密《齐东野语》载吴郡、平原两王家侈盛之事,云其家伶
> 官、乐师,皆梨园国工。唱弹、击拍,各有总之者,号为"部头"。
> 每遇节序、生辰,则于旬日外依月律按试,名曰"小排当"。

前人不大注意把这些材料集中起来,姚燮这样做了,对于了解戏剧史的一个侧面是有好处的。又如对乐、舞、傀儡、乐器等有关材料的汇辑,姚氏也都下了很深的功夫。

《今乐考证》所征引各家曲话中评论作家或作品的材料,其详尽确属空前,对今人了解古代戏曲剧目及有关评论,带来很大的方便。有时在征引材料之后,姚燮还加了一些按语。如关于剧本题材处理的,《琵琶》按语云:

> 传奇家托名寄志,其为子虚乌有者,十之七八。千载而下,谁不知有蔡中郎者? 诸家纷纷之辨,直痴人说梦耳。姑就所见者次录之,以供流览,不必定其为孰是孰非,徒贻沈氏云云(按,指沈德符《顾曲杂言·蔡中郎》所云)所诮耳。然其论文数条(按,指徐渭、王骥德等人的《琵琶记》评论),却确有可取。

这条按语是对所征引的各条材料加以评议。又如关于剧本作者的,《范香令十种》按语云:

> 香令,松江人。余所见者,《花筵赚》《鸳鸯棒》二种而已。自署其刻本曰"博山堂稿",自署其名曰"吴侬荀鸭撰",或署曰"荀鸭檀郎"。其托姓荀者,荀令香之意耶? 其托名鸭者,博山鸭炉意耶? 亦一奇已。上五种(按,指《花筵赚》《鸳鸯棒》《倩画烟》《勘皮靴》《梦花酣》),焦氏《曲考》列其目;下五种(按,指《金明池》《花眉旦》《雌雄旦》《欢喜冤家》《生死夫妻》),自沈氏《南词谱》补入也。但《欢喜冤家》二种似杂剧题,未敢臆断,姑附之。

从这段按语中,可以看出姚燮的一种穷究精神和严谨的态度。

总之,如上所述,《今乐考证》是一部戏剧资料的集大成之作。上引几例,只是书中有特色的文字,并不一定是书中最重要的内容,因为该书的主要内容在材料而不在见解。而上引各条,就分量而言,在全书中可谓百不及一。

资料考证与汇集,是清代各种曲论的一个共同的特色,本节所论的,则是专门性的资料集成式的著作。经过了各个阶段戏剧家的共同努力,中国古代戏剧学的各种材料,至清末,已大体得到汇总与类编。其中许多著作,直接为后来王国维氏的更细致深入的资料工作打下了基础,提供了珍贵的资料或线索。给以后几代人的戏曲史研究以各种启示,并带来了极大的方便。

对旧的研究成果的总结,也预告了新的研究阶段的来临。

第十三章　王国维及晚清戏剧学新貌

第一节　王国维的《宋元戏曲史》

一、王国维及其戏曲研究

中国古代戏剧学,在漫长、艰难而曲折的历程中得到发展并取得非凡成就,至十七世纪约一百年间成为高度发展的持续高潮时代,为中国文艺学史增添了许多光彩烨烨的篇章。此后再经过了约一个世纪新的理论徘徊后,至清后期则出现了停滞不前的局面。旧的艺术观与研究方法束缚了封建社会末期知识分子的思想,他们在旧的研究道路上已无所作为,不可能获得理论上的重大突破。戏曲研究与整个思想文化领域一样,在期待着新的历史变革的到来。

在这样关键的历史时期,在整个学术改革的浪声中,王国维发表了一系列戏曲研究著作,给中国戏剧学的发展带来了新的转机。

王国维(1877—1927)字静安,又字伯隅,号观堂,浙江海宁人。他是清末诸生,早年留学日本,学习过日、德、英等国文字,民国时期曾任清华大学研究院教授,并作过逊位皇帝溥仪的"行走"(文学侍从)。1927 年自溺于颐和园昆明湖。王国维继承了清代乾、嘉以来"朴学"大师们的治学方法,在哲学、史学、文学、戏曲、文字学和考古学各方面的研究中都做出了重大贡献。他的著作有《海宁王静安先生遗书》共四十三种,一百零四卷。在近代资产阶级学者中,学术著作之丰富无出其右者。著名学者陈寅恪对他的主要学术成就,曾概

括为三个方面：第一，“取地下之实物与纸上之遗文，互相释证，凡属于考古学及上古史之作，如《殷卜辞中所见先公先王考》及《鬼方、昆吾、狎狁考》等是也”；第二，“取异族之故书与吾国之旧籍，互相补正，凡属于辽、金、元史事及边疆地理之作，如《萌古考》及《元朝秘史之主因亦儿坚考》等是也”；第三，“取外来之观念与固有之材料，互相参证，凡属于文艺批评及小说戏曲之作，如《红楼梦评论》及《宋元戏曲考》等是也”。（《海宁王静安先生遗书·序》）

王国维的戏曲研究著作有《曲录》《戏曲考原》《录鬼簿校注》《优语录》《唐宋大曲考》《录曲余谈》《古剧脚色考》《宋元戏曲史》等多种，开近代戏曲史研究的风气，对学术界影响甚大。其中《宋元戏曲史》是他在戏曲研究上的最后带总结性的重要著作。这部著作以宋元戏曲作为研究的对象，全面考察，寻根溯源，回答了中国戏剧艺术的特征、中国戏剧的起源和形成、中国戏曲文学的成就等一系列戏曲史研究中带根本性的问题。

二．论“戏剧”与“戏曲”

中国戏剧艺术的特征是什么？怎样的艺术形式可以称之为真正的中国戏剧？王国维在各种戏曲论著中首先花了很多笔墨回答这样的问题，在《宋元戏曲史》中对于这个问题又作集中反复论述。其主要观点如下：

宋金以前杂剧院本，今无一存，又自其目观之，其结构与后世戏剧迥异，故谓之古剧。古剧者，非尽纯正之剧，而兼有竞技游戏在其中。……

今日流传之古剧，其最古者出于金元之间，观其结构，实综合前此所有之滑稽戏及杂戏、小说为之。……

后代之戏剧,必合言语、动作、歌唱以演一故事,而后戏剧之
意义始全。故真戏剧必与戏曲相表里。……

王国维笔下的"戏剧",至少有这样三类:一类是"古剧",一类是
"今日流传之古剧",另一类是"后代之戏剧"。

所谓"古剧",指的是宋金以前(实则包括宋金)的杂剧院本,根
据所存剧目推测,"其结构与后世戏剧迥异",其特点是"兼有竞技游
戏在其中",因而是"非尽纯正之剧"。其实,宋金以前无所谓戏曲史
上通常所说的"杂剧院本"。若论"宋金以前",实际上即是指古代歌
舞戏、滑稽戏之类,其时间跨度很大,包括上古至五代这个漫长的历
史时期。王国维此处所言"杂剧院本",实则主要指宋官本杂剧和金
院本。

所谓"今日流传之古剧",指的是至今尚能看到剧本的古剧,主要
指金元杂剧,其特点是"综合前此所有之滑稽戏及杂戏、小说为之"。

所谓"后代之戏剧",实指作者当代流传的戏剧艺术。王氏认为
当时的戏剧,"必合言语、动作、歌唱以演一故事"。这就是一种高度
综合的戏剧,唱、念、舞熔为一炉,最能表现中国戏剧的特征,故他称
此为"真戏剧"。这种"真戏剧"的实质是与"今日流传之古剧"相通
的。而宋金以前的戏剧,其综合性尚未达到如此之高度,因而不能称
之为"真戏剧"。至于宋人杂剧,虽然已比唐人戏剧(主要指滑稽戏)
有所进步,但因尚不能被以歌舞,所以也只能说"其去真正戏剧
尚远"。

王国维又指出:"真戏剧必与戏曲相表里。"他笔下的"戏曲"指
什么呢?我们可以比较考察他的有关言论:

戏曲之作,不能言其始于何时……北宋固确有戏曲,然其体
裁如何,则不可知。

　　（宋金演剧）其本则无一存，故当日已有代言体之戏曲否，已不可知。而论真正之戏曲，不能不从元杂剧始也。

　　元杂剧之视前代戏曲之进步，约而言之，则有二焉……其二则由叙事体而变为代言体也。宋人大曲，就其现存者观之，皆为叙事体；金之诸宫调，虽有代言之处，而其大体只可谓之叙事。独元杂剧于科白中叙事，而曲文全为代言。虽宋金时或当已有代言体之戏曲，而就现存者言之，则断自元剧始，不可谓非戏曲上之一大进步也。

　　王国维论"戏曲"的言论还有很多，其所指是一致的，都是指为演剧而写的"作品"，即"剧本"的意思。由于有关记载中说北宋已有"杂剧词""杂剧本子"，因而他认为当时已确有"戏曲"。但王国维又认为，只有"代言体"的作品才可以称为"真正之戏曲"。由于他当时看到的"代言体"本子以元杂剧为最早，所以他认为"论真正之戏曲，不能不以元杂剧始"。

　　由此可见，王国维笔下的"戏剧"与"戏曲"实则为两个不同的概念，前者指演剧艺术，后者指戏剧作品。他所说的"真正之戏剧"，犹如我们现在通常所说的"中国戏曲"；而他所说的"真正之戏曲"，则犹如我们现在通常所说的"戏曲剧本"。他认为"真正之戏剧"的标准是"必合言语、动作、歌唱以演一故事"，"真正之戏曲"的要求则是"代言体"。这是对中国戏剧研究中的两个重要观点，前者划出了戏剧艺术与其他表演艺术（如歌唱、舞蹈等）的界限，后者把戏剧作品与其他文学作品（如诗词、说唱文学等）区别开来。这样一种高度综合的"真正之戏剧"的形成，必定与剧本创作互相促进；而且，这样一种高度综合的、完整的、成熟的戏剧表演过程决非即兴表演所能轻易完成，而必须以表演前的设计（即剧本创作）为依据才能完美地完成。换言之，戏剧表演形式是以剧本为内容的，因而，王国维认为："真戏

剧必与戏曲相表里。"

为了在述评时不至造成概念上的混乱,本书以下凡谈到王国维的主张时,"戏剧"与"戏曲"的意义均依照王国维所论的本义。

三、论戏剧的起源与形成

为了认识中国戏剧的发展历史,王国维首先对中国戏剧的起源与形成进行考索,这是他在戏剧研究方面的一个重大贡献。

在王国维看来,戏剧自古有之,因而他的《宋元戏曲史》第一章就题为"上古至五代之戏剧";"后世戏剧"实则始于"巫"或"灵"(古之所谓"巫",楚人谓之曰"灵"),他说"'灵'之为职,或偃蹇以象神,或婆娑以乐神,盖后世戏剧之萌芽,已有存焉者矣";戏剧又与古"优"有渊源关系("巫"与"优"是有区别的,"巫以乐神,而优以乐人;巫以歌舞为主,而优以调谑为主;巫以女为之,而优以男为之。"),所以,王国维又说:"后世戏剧,当自巫、优二者出。"但王国维又认为"此二者,固未可以后世戏剧视之",因为并未"合歌舞以演一事",因而他认为后世戏剧的直接始源,当出于北齐,他说:"古之俳优,但以歌舞及戏谑为事。自汉以后,则间演故事;而合歌舞以演一事者,实始于北齐。顾其事至简,与其谓之戏,不若谓之舞为当也。然后世戏剧之源,实自此始。"王国维此处所说的"北齐",系指北齐时的《兰陵王》和《踏摇娘》:"此二者皆有歌有舞以演一事——而前此虽有歌舞,未用之以演故事;虽演故事,未尝合以歌舞——不可谓非优戏之创例也。"

仔细检阅《宋元戏曲史》第一章,可知王国维对中国戏剧的起源和形成并不持绝对限定于何时的观点,而是把此看作是一个逐渐完成的流动的过程。他认为,中国戏剧萌芽于上古之"巫、优",而创例于北齐。然后,"古剧"之体大备,迅猛发展为宋金杂剧院本,至元杂

剧出,戏剧又发展到另一更为成熟的阶段。

王国维又考察了"戏曲"的起源。他认为戏曲的出现是戏剧发展的必然结果。如上文所述,他认为至晚在北宋时已有"戏曲";但他又认为"代言体"的戏曲才是真正的戏曲,故又把当时所能见到的最早戏曲元杂剧称为戏曲之始。他在《余论》中总结戏曲形成的历史说:

> 我国戏剧,汉魏以来,与百戏合,至唐而分为歌舞戏及滑稽戏二种;宋时滑稽戏尤盛,又渐藉歌舞以缘饰故事,于是向之歌舞戏,不以歌舞为主,而以故事为主;至元杂剧出而体制遂定,南戏出而变化更多,于是我国始有纯粹之戏曲。

对中国"戏剧"和"戏曲"作如此"究其渊源、明其变化"的研究,在中国学术史上,可以说是开创性和奠基性的工作。

明清两代曲论中,有关戏曲起源的文字都很抽象,而且简单化。如王世贞说:"三百篇亡而后有骚、赋,骚、赋难入乐而后有古乐府,古乐府不入俗而后以唐绝句为乐府,绝句少宛转而后有词,词不快北耳而后有北曲,北曲不谐南耳而后有南曲。"(《曲藻》)这种观点是很有代表性的,只知"有"变,而不知为什么变以及怎样变。王骥德《曲律》对"曲"的源流和演变,以及腔调的演变有较详明的阐述,但也没有从更广阔的综合这一点进行分析,更没有下功夫去掌握如此完备的史料,进行科学的分析。而王国维却围绕着戏剧与戏曲两个方面进行历史的考察,而且广泛地考察了与戏剧有关的多种技、艺的历史演变,从它们的相互关系中分析戏剧作为一种综合艺术的发展规律。这种科学研究,是前人未曾做过的,因而王国维在《宋元戏曲史》序中说:"世之为此学者自余始,其所贡于此者亦以此书为多,非吾辈才力过于古人,实以古人未尝为此学故也。"

王国维通过对中国戏剧的渊源和历史的考察,还说明了中国戏

剧与外国戏剧的关系,他首先有力地纠正了把中国戏剧说成是外来艺术的偏见。他在作《戏曲考原》时就已非常明确地指出:"独戏曲一体,崛起于金元之间,于是有疑其出自异域,而与前此之文学无关系者,此又不然。"在《宋元戏曲史》的《余论》中,他又特别指出:"至于戏剧,则除《拨头》一戏,自西域入中国外,别无所闻。辽金之杂剧院本,与唐宋之杂剧,结构全同。吾辈宁谓辽金之剧,皆自宋往,而宋之杂剧,不自辽金来,较可信也。至元剧之结构,诚为创见;然创之者,实为汉人,而亦大用古剧之材料与古曲之形式,不能谓之自外国输入也。"他还指出:"至我国戏曲之译为外国文学也,为时颇早。"他在为日译本《琵琶记》作序时也曾指出:"如戏曲之作,于我国文字中为最晚,而其流传于他国也颇早。"而且由于王国维的提倡,日本也有一批学者开始研究中国戏曲历史。

四、论宋金戏剧

《宋元戏曲史》的主要篇幅是对宋、金、元戏曲的研究。关于宋金戏剧,王国维认为其结构"实综合前此所有之滑稽戏及杂戏、小说为之",其乐曲始有南曲、北曲之分,此二者"亦皆综合宋代各种乐曲而为之者",因而特地分别写了"宋之滑稽戏""宋之小说杂戏""宋之乐曲"这样三章。

所谓"宋之滑稽戏",即指宋杂剧,王国维经过对历史材料的排比后认为:"宋人杂剧,固纯以诙谐为主,与唐之滑稽剧无异,但其中脚色,较为著明,而布置亦复杂;然不能被以歌舞,其去真正戏剧尚远。"

又宋之滑稽戏多为托故事以讽时事,而不以演事实为主,其之能变为"演事实之戏剧",王国维认为此实得力于小说。后世戏剧之"题目"多取于此,其"结构"亦多依仿为之,"所以资戏剧之发达者,实不少也"。所谓"杂戏",指"傀儡"与"影戏"等,也都是以演故事

为主。

所谓"宋之乐曲"，则指词、大曲、诸宫调、赚词等，王国维认为，这些乐曲的成熟，使戏曲的"曲"文创作，有了可资利用的形式。

王国维还考证了宋官本杂剧段数和金院本的名目，认为宋金时剧目十分丰富，而且肯定已有了"戏曲本子"，但由于未知是否已属于代言体，故不能断言其是否属于"真正之戏曲"。基于此，王国维概而言之说："唐代仅有歌舞剧及滑稽剧，至宋金二代而始有纯粹演故事之剧，故虽谓真正之戏剧起于宋代，无不可也。然宋金演剧之结构，虽略于上，而其本则无一存，故当日已有代言体之戏曲否，已不可知。而论真正之戏曲，不能不从元杂剧始也。"

在对宋金戏剧的研究中，王国维有许多重要发现，值得特别指出。如在《宋之乐曲》一章中对"诸宫调"的认识，他概括为一句话："诸宫调者，小说之支流而被之以乐曲者也。"他还考定《董解元西厢记》正属于诸宫调。又如对"赚词"的认识，他也概括为一句话："赚词者，取一宫调之曲若干，合之以成一全体。"他还在《事林广记》中发现了"常用赚词"。这两种乐曲体裁，久为世人所不知，是王国维首先予以考定。因而，他另在《董西厢》一文中曾不无自负地写道："词曲一道，前人视为末伎，不复搜讨，遂使一代文献之名，沈晦者且数百年，一旦考而得之，其愉快何如也。"

五、论元杂剧

王国维着力最集中的，则是对元杂剧的研究。他认为元杂剧不仅是"真正之戏剧"，而且是"真正之戏曲"。他在序言中就指出元剧"能道人情，状物态，词采俊拔而出乎自然，盖古所未有而后人所不能仿佛"。但是这种优秀的文学在明清却并未引起广泛的重视，"两朝史志与《四库》集部，均不著于录，后世儒硕，皆鄙弃不复道"。因而

王国维必须作筚路蓝缕的开创性工作。他对唐宋辽金文学史料的研究,实则亦是为研究元曲作准备。由于他把元杂剧作为中国戏曲的最高成就进行研究,因而着墨最多最细,在《宋元戏曲史》中,整整写了五章,分别题为"元杂剧之渊源""元剧之时地""元剧之存亡""元剧之结构""元剧之文章";另又写了有关元代其他戏曲的"元院本""南戏之渊源及时代"和"元南戏之文章"等三章。

在王国维看来,元杂剧之视前代戏曲的进步,主要有两个方面。其一在于乐曲形式,"每剧皆用四折,每折易一宫调,每调中之曲,必在十曲以上,其视大曲为自由,而较诸宫调为雄肆";其二则"由叙事体而变为代言体"。他说:"此二者之进步,一属形式,一属材质,二者兼备,而后我中国之真戏曲出焉。"

王国维参照《录鬼簿》所载,将元杂剧的创作分为三个时期:一,蒙古时代;二,一统时代;三,至正时代。把作家创作状况与当时政治时势结合起来。王国维发现,第一期的作家都是北方人,而第二期作家则以南方人为多,或则北人而侨寓南方。他还指出以第一期之作者为最盛,"元剧之杰作大抵出于此期中";至第二期,"除宫天挺、郑光祖、乔吉三家外,殆无足观";而第三期,则"去蒙古时代之剧远矣"。这就要言不烦地画出了元杂剧兴衰的轮廓。

对于元剧作者情况的认识,据王国维的考证,认为"大抵布衣"。至于元杂剧发达的原因,明代人沈德符《万历野获编》及臧懋循《元曲选·序》等论著都称,元代曾以词曲取士,所以刺激了元曲的鼎盛,王国维力斥其说为妄诞不足道。在他看来,元代初期杂剧之所以发达,恰恰是因为当时的废止科举,许多文人"其才力无所用,而一于词曲发之",其中又有一二天才"出于其间,充其才力",使元剧"遂为千古独绝之文字"。

那末,元杂剧之佳处究竟何在呢? 王国维说:"一言以蔽之,曰:自然而已矣。"所谓"自然",即不雕琢虚伪,并无藏之名山、传之其人

之意,"但摹写其胸中之感想与时代之情状,而真挚之理与秀杰之气,时流露于其间",所以王国维称元曲为中国最自然之文学,而且指出"以其自然故,故能写当时政治及社会之情状,足以供史家论世之资者不少"。

对于元剧的文学成就,王国维又以他的"意境"说加以解释:

> 其文章之妙,亦一言以蔽之,曰:有意境而已矣。何以谓之有意境? 曰:写情则沁人心脾,写景则在人耳目,述事则如其口出是也。

"意境"系王国维在《人间词话》中首先标举的词论概念。意境又称境界,王国维主张"词以境界为最上,有境界则自成高格,自有名句",他又认为只有能写"真景物、真感情"的,才可以谓之有境界,否则谓之无境界。也就是说,情景交融,自然淳真的文学作品,才可称为有境界;能如此则是"不隔",否则就是"隔"。在王国维看来,论词则五代、北宋之词是有境界的"独绝者",若论曲,则只有元曲才是以自然取胜的"千古独绝之文字",所以他就以"有意境"来标称元剧的文学成就。他甚至断言:中国戏曲"明以后思想结构,尽有胜于前人者,唯意境则为元人所独擅";尤其是第一期的元剧,"虽浅深大小不同,而莫不有此意境也"。

王国维论元曲时所称"写情则沁人心脾,写景则在人耳目"与论词所称"真景物、真感情"是一致的;由于戏曲是敷演故事的,所以他再提出"述事则如其口出"一条;又由于元代戏曲是"代言体"的,所以,"写情"写的是剧中人物心中之情,"写景"写的是剧中人物眼中之景,"述事"则述的是剧中人物行动中之事。所谓"沁人心脾""在人耳目""如其口出"云云,即是"真",即是"自然",即是"不隔"。"如其口出",还可理解为曲词创作符合剧中人物的性格特点,符合剧

中人在特定场景中的特定心境。从《宋元戏曲史》的这些有关文字可以看出，王国维的意境说在论曲时，根据戏曲的艺术特点有了新的发展。

王国维还从悲剧的角度，高度评价了元杂剧，他认为"明以后传奇无非喜剧，而元剧则有悲剧在其中"，如《汉宫秋》《梧桐雨》等，并没有先离后合之类的俗套。他说："其最有悲剧之性质者，则如关汉卿之《窦娥冤》，纪君祥之《赵氏孤儿》，剧中虽有恶人交构其间，而其蹈汤赴火者，仍出于其主人翁之意志，即列之于世界大悲剧中，亦无愧色也。"

王国维深受叔本华、尼采等人的唯意志论的影响，尤其是把叔本华的悲观主义作为立身之本，作为文学观的核心。他在二十八岁时写的《红楼梦评论》，是他的悲剧观的集中体现。在《红楼梦评论》中，他对中国许多小说、戏曲的"大团圆"式结构表示遗憾。他指出，那种"始于悲者终于欢，始于离者终于合，始于困者终于亨"的俗套，在一些著名的戏曲作品中都不可克服，"若《牡丹亭》之返魂，《长生殿》之重圆，其最著之一例也"。在王国维看来，中国的文学，真正具有"厌世解脱"的悲剧精神的，仅有《桃花扇》与《红楼梦》。但是，他对中国文学的这一评价不久就有所修正。四年后，当王国维开始对中国戏曲作系统研究时，他惊喜地发现，原来在元杂剧中有几种十分动人的悲剧。由于王国维祖述叔本华的观点，把悲剧视为文学的"顶点"，因而他为了说明元杂剧的不朽成就，也就特别指出"有悲剧在其中"这一"发现"，并把《窦娥冤》和《赵氏孤儿》称作"世界大悲剧"。这无疑是对鄙薄戏曲的封建贵族和无视祖国传统文化的民族虚无主义者的一个反击。王国维首次以资产阶级的美学观来分析元剧的悲剧意义，这是很有开拓性作用的。但由于他始终没有超脱叔本华美学思想的圈子，因而只能仅仅以主观意志来分析悲剧性格的形成，而无法挖掘元代悲剧的深刻的社会意义。

在高度评价元剧的艺术成就时，王国维还注意对元剧作家的评价。请看他对历史上所称的"关马郑白"四大家的赞美之辞：

> 关汉卿一空依傍，自铸伟词，而其言曲尽人情，字字本色，故当为元人第一。白仁甫、马东篱，高华雄浑，情深文明。郑德辉清丽芊绵，自成馨逸。均不失为第一流。

他还用历来已有定评的著名诗人和词人来比元曲家，如以唐诗喻之，则说"汉卿似白乐天，仁甫似刘梦得，东篱似李义山，德辉似温飞卿"；若以宋词喻之，则说"汉卿似柳耆卿，仁甫似苏东坡，东篱似欧阳永叔，德辉似秦少游"等。他借此来肯定元剧作家在文学史上应有的地位。尤其是他对关汉卿的地位的充分肯定，正是对以明朱权《太和正音谱》为代表的贬抑关汉卿的偏见的有力批评。

另外，王国维对南戏渊源的考证，所得亦颇多；并以对元代南戏的文学成就的肯定，进一步加固了他对整个元代戏曲的认识。在他看来，"元南戏之佳处，亦一言以蔽之，曰：自然而已矣；申言之，则亦不过一言，曰：有意境而已矣。故元代南北二戏，佳处略同；唯北剧悲壮沈雄，南戏清柔曲折，此外殆无区别。"

六、结语

王国维的《宋元戏曲史》一书，诚如他的自序所说："凡诸材料，皆余所搜集；其所说明，亦大抵余之所创获"，因而把它称为戏曲史科学研究的开山之作，并不为过。郭沫若曾把《宋元戏曲史》和鲁迅的《中国小说史略》并称为"中国文艺史研究上的双璧"，认为这两部著作"不仅是拓荒的工作，前无古人，而且是权威性的成就，一直领导着百万的后学。"（见《沫若文集》卷十二）王国维在写《宋元戏曲史》之

前搜集的材料,汇为《曲录》《戏曲考原》《优语录》《唐宋大曲考》《古剧脚色考》等著作,不仅为他本人写作《宋元戏曲史》这一巨著做了充分的准备,而且给后来的研究者开辟了继续发掘历史资料的门径,并为深入研究中国戏曲史打下了坚实的基础。至《宋元戏曲史》出,其研究成果在学术界引起更大的反响。戏曲研究的新学科此后便应运而起。日本学者狩野君山、久保天随等人在王国维的直接或间接影响下,兴致勃勃地研究中国戏曲,继而欲"大兴曲学之机运"者更不乏其人(参见〔日〕盐谷温《中国文学概论》第五章和青木正儿《中国近世戏曲史》序言)。同时,中国的许多学者也相继而起,戏曲史的研究便很快蔚为大观。

　　总之,无论是从史料的发掘深度、从建立新兴学科的学识基础,还是从治学态度诸方面来看,王国维的《宋元戏曲史》等著作都为我们做出了表率,给后来的文学艺术研究以非常有益的启示。他所花的巨大劳动,他的开创性的成绩,他的"观其会通,窥其奥窔"的研究功力,都是令人敬佩的,其功绩是非凡的。

　　但是,由于作者本人的思想局限,《宋元戏曲史》也就不可避免地存在一些缺陷。如认为元剧之最佳处不在思想结构,而仅在"文章",因而既未能指出戏曲发展与整个社会生活的关系,也未能明确指出元剧优秀作品的深刻的社会意义。另外,王国维执意坚持"北剧南戏限于元代"的观点,一概无视明清两代戏曲的发展和成就,这自然是片面的。而且,在对元代戏曲的艺术价值的分析评论中,也多限于文辞方面的欣赏,而对戏剧文学在结构特色、人物塑造、动作性、宾白等方面的突出成就,却都少有涉及,这显然是很不足的。当然,有些缺陷归因于时代的局限,而且一门学科的开创也不可能毕全功于一役,许多问题的解决需要几代人的共同努力。

　　事实上,后来的中国以及日本学者对宋元戏曲的研究已纠正了王国维的一些偏见,在明清戏曲的研究中弥补了王国维的欠缺,使中

国戏曲史的研究逐步深入下去,逐步完善地建立起有关中国戏剧的史、论诸学科。而且,中国戏剧学的新时代也就由此开始了。

第二节　吴梅的曲学

一、刘师培、姚华与吴梅

在王国维的时代,尚有一些学者在戏剧研究方面做出成绩。**刘师培**(1884—1919)以治传统国学的方法,通过对古代文献资料的爬梳,考证中国戏剧的发生及形态,得《原戏》一文,具有重要的资料价值。又有《舞法起于祀神考》,广泛引用古籍资料,用以考证中国乐舞的起源,也很有启发作用。**姚华**(1876—1930)以前清进士而又留学日本,学问渊博,所著戏曲论著有《曲海一勺》《元刊杂剧三十种校正》《菉漪室曲话》《盲词考》等多种。《菉漪室曲话》用校勘、辑佚的方法治戏曲,为近人校勘戏曲的先声。《曲海一勺》的主旨在于昌明曲学。此书在观点上有一个矛盾,即一方面再三强调"文章体裁,与时因革","与谓古胜,宁谓今优",以此来打破历来视词曲为小道之成见;另一方面又主张以礼乐挽回颓风,定昆曲为国乐,表现出一种复古倾向。姚华另有《说戏剧》一文,从文字学的角度,阐释中国"戏剧"的形态,写得细致入微,颇为精彩,足见他的治学功力。

略晚于王国维而在戏曲研究中也做出重大贡献的是吴梅。文学史家浦江清曾这样评价王、吴两人的成就:"近世对于戏曲一门学问,最有研究者推王静安先生与吴先生两人。静安先生在历史考证方面,开戏曲史研究之先路;但在戏曲本身之研究,还当推瞿安先生独步。"

吴梅(1884—1939)字瞿安,一字灵鹓,号霜厓,江苏长洲(今苏

州)人。吴梅终生执教,历任北京、南京、广州等地大学教授。吴梅对古典诗、文、词、曲均有精深研究,作有《霜厓诗录》《霜厓曲录》《霜厓词录》行世,另外还编校了元明清部分杂剧、传奇作品,辑为《奢摩他室曲丛》一、二集和《古今名剧选》《曲选》等。

吴梅是近世创作戏曲颇有成就的作家,作有杂剧、传奇十余种。吴梅同情革命,曾参加进步文学团体南社。他的革命精神倾注在戏曲创作之中。早年创作的《风洞山》传奇,写南明末年瞿式耜抗清殉国故事;戊戌政变后作《苌弘血》传奇,谱六君子被害事;女革命家秋瑾惨遭杀害,即写《轩亭秋》杂剧以表示对烈士的哀悼。晚年逐渐疏远政治,所作戏曲意义不如前期创作。

吴梅一生的突出成就是在戏曲理论研究方面,可以称为近世曲学大师。他的戏曲研究著作,主要有:《奢摩他室曲话》《顾曲麈谈》《曲海目疏证》《中国戏曲概论》《元剧研究》《曲学通论》(又名《词余讲义》)《长生殿传奇斠律》《南北词简谱》等。论者认为:"曲学之能辨章得失,明示条例,成一家之言,导后来先路,实自霜厓先生始也。"

二、《顾曲麈谈》和《曲学通论》

《顾曲麈谈》系吴梅最早的一部曲学著作,包括《原曲》《制曲》《度曲》《谈曲》四章。详论昆曲的宫调、音韵、南北曲的作法及昆曲的唱法,兼谈元明以来曲家轶闻。《曲学通论》系作者于北京大学主讲古乐曲时的讲义,原题为《词余讲义》,分为《曲原》《宫调》《调名》《平仄》《阴阳》《作法(上)》《作法(下)》《论韵》《正讹》《务头》《十知》《家数》等十二章,涉及面更广泛,但内容与《顾曲麈谈》多有重复之处,特别是《作法》两章与《顾曲麈谈》的《论作剧法》及《论南曲作法》两节大同小异。这两部书是近世曲学的最早最系统的专著,为现代曲学研究奠定了基础。但这两部著作究属作者早年之作,因而沿

袭前人成说处颇多，如《顾曲麈谈》之于《李笠翁曲话》，《曲学通论》之于王骥德《曲律》，或全书结构，或某些重要见解，均有因袭的痕迹。

《顾曲麈谈》中"论南曲作法"提出四点要求：一、词牌之体式宜别；二、曲音之卑亢宜调；三、曲中之板式宜检；四、曲牌之套数宜酌。"论北曲作法"则提出三点要求：一、要识曲谱；二、要明务头；三、要联套数。这些见解基本上是整理了明清人的观点，并无新得。在"论作剧法"中提出剧之妙处，首先在一"真"字，其次须有风趣。"真所以补风化。趣所以动观听"。而剧之惟一宗旨，尤在于"美"字。如果再分论其紧要处，则有这样几条。一是结构宜谨严："填词之道，如行文然，必须规矩局度，整齐不紊，则一部大文，始终洁净，读之者虽觉山重水复，而冈峦起伏，自有回顾纡徐之致。数十出中，一出不能删，一出不可加，关目虽多，线索自晰，斯为美也。"关于结构，又分为"戒讽刺""立主脑""脱窠臼""密针线""均劳逸""酌事实"六款。二是词采宜超妙："填词一道，本是词章家事，词采一层，无不优为之……以曲中所长，在乎超脱，正不必以情韵含蓄胜人也。至于俗则非一味俚俗已也，俗中尤须带雅。"关于词采，又分为"贵浅显""重机趣""重贴切"三款。"曰浅显、曰机趣、曰贴切，词家所首重者，而要其指归，则在于入情入理而已。情发一人之思，理穷万事之变，人伦日用之间，至多可记者在，正不必索诸闻见之外，以荒唐文其浅陋也。"三是宾白宜优美，又分为"须谐平仄""须要肖似""字音宜慎""方言宜少"数款，论宾白又兼及科诨之道。吴梅论作剧之法，颇为系统条畅，只是所论亦多从《李笠翁曲话》中搬来。

吴梅作《曲学通论》的缘由，据他在《自叙》中宣称，他是有感于清代咸同以来，"歌者不知律，文人不知音，作家不知谱"，故而作"通论"，"明示条例，成一家之言，为学子导先路"。他的写作过程是"荟萃众说，别写一书"，"据王骥德《曲律》为本，旁采挺斋、丹邱、词隐、伯明诸谱，及陶九成、王元美、臧晋叔、李笠翁、毛稚黄、朱竹坨、焦里

堂各家之言,录成此书"。因而,这只是一部"录成"之书,并无创获之见。但此书亦有一好处,就是把所录内容加以条理化,使"曲学"这一原来十分混乱的学问梳理得颇具系统。这对于介绍曲学基本内容,普及曲学知识,起了相当大的作用。

三、《中国戏曲概论》

《中国戏曲概论》属于戏曲史著作,系吴梅所有曲学著作中,最有个人见解的一种。

首次对元明两代的杂剧作比较分析,一下子抓住了杂剧这一戏曲形态在元明两代中的发展变化。吴梅指出:元剧多四折,明则折数不定;元剧多一人独唱,明则唱角亦不定;元剧多用北词,明人尽多南曲;元词以拙朴胜,明则妍丽矣;元剧排场至劣,明则有次第矣,苍莽雄宕之气,则明人远不及元。

分析清代戏曲之所以不及明代的原因,也是发前人所未发。吴梅写道:"清人戏曲,逊于明代,推其原故,约有数端。开国之初,沿明季余习,雅尚词章,其时人士,皆用力于诗文,而曲非所习,一也。乾嘉以还,经术昌明,名物训诂,研钻深造,曲家末艺,等诸自郐,一也。又自康雍后,家伶日少,台阁巨公,不憙声乐,歌场奏艺,仅习旧词,间及新著,辄谢不敏,文人操翰,宁复为此? 一也。又光宣之季,黄冈俗讴,风靡天下,内廷法曲,弃若土苴,民间声歌,亦尚乱弹,上下成风,如饮狂药,才士按词,几成绝响,风会所趋,安论正始? 此又其一也。"这里对清代文人戏曲创作之所以衰落的分析,是颇为中肯的。但吴梅对民间的戏曲创作一概鄙视,这是他的偏狭处。他还曾说:"光宣之际,则巴人下里,和者千人,益无与于文学之事矣。"吴梅对昆曲的式微和地方戏曲的兴起,不是抱客观分析的态度,而是颇有哀叹之意。其实,"巴人下里,和者千人",正说明新的戏曲活动在兴起,与旧

的戏曲形式相争相长，这是艺术演变的正常现象。

吴梅论曲，一向有个特点，就是好作风格流派分析。如他在编辑《曲选》时就曾说过："元明以来，作家云起，论其高下，派别攸分：'荆刘拜杀'，谐俗者也；《香囊》《玉玦》，藻丽者也；汤奉常之新颖，沈寿宁（当作沈宁庵）之古拙，吴石渠之雅洁，范香令之工炼，协律修词，并足为法。"《中国戏曲概论》一书中最有影响的见解，正是他对戏曲创作流派的分析。他认为元杂剧可分为三派：王实甫创为研炼艳冶之词；关汉卿以雄肆易其赤帜；马致远则以清俊开宗。"三家鼎盛，矜式群英"，于是，"憙豪放者学关卿，工锻炼者宗实甫，尚轻俊者号东篱"。对于明代的传奇作品，吴梅首先提出分为"吴江、临川、昆山三家"。他认为玉茗"四梦"的特点是"以北词之法作南词"；词隐诸传的特点是"以俚俗之语求合律"；而"昆山一席"的特点是创作适应昆曲的演唱需要。吴梅的这种创作流派划分，常为后人所效法，如日本学者青木正儿作《中国近世戏曲史》、周贻白作《中国戏剧史长编》时，都吸收吴梅的见解。但他们对各派的创作特色及各派的人物构成的看法，却都与吴梅不尽相同①。值得注意的是，吴梅在提出的临川、吴江两派之间，并没有划出不可逾越的鸿沟。他认为吴炳、孟称舜的传奇是"以临川之笔，协吴江之律"，而吕天成、卜大荒、王骥德、范文若的传奇则是"以宁庵之律，学若士之词"。可见他认为两派创作方法之间还是可以沟通的。

在作品评论方面，吴梅也有些新见。如评《桃花扇》《长生殿》说："顾《桃花扇》《长生殿》二书，仅论文字，似孔胜于洪，不知排场布置、宫调分配，昉思远驾东塘之上。"评《笠翁十种曲》说："翁作取便梨园，本非案头清供，后人就文字上寻瘢索垢，虽亦言之有理，而翁心不服也。科白之清脆，排场之变幻，人情世态，摹写无遗，此则翁独有

① 参阅拙作《沈璟曲学辩争录》，载《文学遗产》季刊 1981 年第 3 期。

千古耳。"这些见解都很有见地。

吴梅对"四梦"的理解颇有出人意外之处。他说:"就表面言之,则'四梦'中主人,为杜女也,霍郡主也,卢生也,淳于梦也。即在深知文义者言之,亦不过曰《还魂》鬼也,《紫钗》侠也,《邯郸》仙也,《南柯》佛也。殊不知临川之意,以判官、黄衫客、吕翁、契玄为主人。所谓鬼、侠、仙、佛,是曲中之主。非作者意中之主。盖前四人为场中之傀儡,后四人则提掇线索者也。前四人为梦中之人,后四人为梦外之人也。既以鬼、侠、仙、佛为曲意,则主观之主人,即属于判官等,而杜女、霍郡主辈,仅为客观之主人而已。玉茗天才,所以超出寻常传奇家者,即在此处。"认为推动戏剧动作的动因不在杜女、霍郡主等人身上,这是有道理的,因为这种动因实际上首先存在于剧本作者的"意"中,还存在于剧本中各种人物关系构成的各种不同矛盾发展的"合力"之中;如果认为黄衫客等人系《紫钗》等戏曲中的"提掇线索者",这还不失为一种富有启发性的见解;但如果认为判官为《还魂记》的"主人"则很费解了。因为判官在《还魂记》中确实未成为一个举足轻重的人物。而且,王思任这位"深知文义者"所说的原话也不是"《还魂》鬼也",而是"《还魂》情也"。吴梅也许是随意用了一个"鬼"字,于是就把剧本"主人"也随意而误作"判官"了。

四、《南北词简谱》

《南北词简谱》是吴梅平生最重要的一部著作,历十年而成。吴梅在逝世前曾致书其弟子卢前说:往坊间所出版诸书,听其自生自灭可也;惟《南北谱》为治曲者必需,此则必待付刻者(见卢前《南北词简谱·跋》)。卢前对此谱作这样评论:"先生竭毕生之力,梳爬搜剔,独下论断,旧谱疑滞,悉为扫除,不独树歌场之规范,亦立示文苑以楷则,功远迈于万树《词律》,宜先生之自矜重其如此。"

　　这的确是一部很花精力、很见功力的曲谱,虽曰"简谱",实则常用的曲子都有了。作为读曲或作曲审谱工具书,已经十分实用。吴梅对所列每个曲子,都选有一首比较合律的曲例作为规范,指出句逗、用韵、字调的规律;对照各个时代的著名作品中的曲例,指出该曲的沿革情况;并比较历代各种曲谱的异同处,指出各谱的正误所在。由于吴梅在唱曲方面下过很深的功夫,因而他有时在注语中还简要地指出该曲的旋律特色,如用何管色,音调悲壮抑或轻俊幽艳,宜施生旦口吻抑或净丑口吻等等,常有注明,这就更便于剧作家填曲时参考。

　　如对〔离亭宴带歇指煞〕的注语就很有代表性。吴梅选王实甫《西厢记》中"再休题春宵一刻千金价"这一曲子作为范例,尾注写道:"此调以此曲及马东篱《秋思》煞为正格,两曲语语皆同也。亦有将〔歇指煞〕只用一遍者,亦可。旧谱都作'歇拍煞',实误。盖用歇指调之煞尾也。歇指调曲牌,今不复传,所遗留者,止此煞而已。《大成谱》直书'歇拍',又云'歇拍之义,乃是将离亭宴煞,摊破句法格,第三至第八共六句,再叠一遍。盖取其调长而缓缓收煞,故谓之歇拍。'直是望文生义,万不可信。北词十一调中,本有歇指一门,惟曲子亡佚耳。况如《大成谱》云'缓缓收煞',宜名缓拍,不当云歇拍。且歇拍之意,盖歌者止用散声,不用板节,故曰'歇',本宋人大曲中名。今南词越调入破一套,末曲尚沿此名,示不用板,足征歇拍之义,非'缓缓收煞'之谓也。此调至长,作者须饱满勿露窘态。末句'汉司马'三字,必须'去平上'。"这真是一篇很好的说明文字,又是一篇很有价值的考证文字。像这样的注语,在全书中多不胜举,足见作者编写此书所下的功夫。

五、结语

　　吴梅是一个追求社会革新的作家与学者,在创作中,倾注了他的

进步的思想精神,在学术研究方面,他也为建立新的学科——主要是"曲学",做了毕生的努力。但在创作形式与研究方法上,却基本上是沿袭明末清初的一套成规,而缺乏新鲜感。这与同时代的王国维很不相同。王国维在社会思想上,颇残存封建的"忠君爱国"观念,这与当时民主革命思潮席卷全国的时代精神正好背道而驰;但在美学思想及研究方法上,他一方面继承中国传统文化中的优秀遗产,另一方面则率先引进了西方文化中的一些新的精神,使他的研究成果呈现出一新耳目的惊人光辉,站在中国近代学术新潮流的前列。

对戏剧的研究,吴梅比王国维时间略晚。吴梅有关戏剧历史的研究,部分继承了王国维的成果。但是,吴梅还是在许多方面弥补了王氏之不足。

一是关于戏曲的起源与形成,王国维着重考察"戏"的源流,从优戏、百戏一直讲到唐代的歌舞戏和滑稽戏、宋代的歌舞滑稽戏、元代的北剧南戏。吴梅则着重考察了"曲"的源流。他曾说:"乐府亡而词兴,词亡而曲作。金元之间,上自台阁,下及氓庶,无有不娴习者。顾其体亦数变矣:始也承两宋诗余之格,而移易其声调,出辞渊雅,有类秦柳,是曰小令……继则沿宋人大曲之制,择同调各曲,联缀成篇,写怀赋物,各称其才,是曰散曲……此皆有辞而无科白者也。董解元《西厢》,为诸宫调体,有白语矣,而科介则阙矣。科介具者有二:作北曲者为杂剧,作南曲者为传奇,至是戏剧之用始备矣。"(《奢摩他室曲丛叙》)如果说王国维的研考重点在"戏"学,那么,吴梅的重点则在"曲"学;王国维的"戏学"许多观点引自西方,吴梅的"曲学"则更多继承了中国传统曲学精神。

二是对戏曲作品的评论角度,王国维偏重于从文学性方面出发,而吴梅则从文与律两方面,即文学性与音乐性等的全面出发。吴梅曾说:"声歌之道,律学、音学、辞章三者而已。"(《童伯章中乐寻源·序》)吴梅在律学、音学方面的研究,正可补王国维之不足。但他在文

学性方面的研究,则少有建树,远不及王国维见解的精彩。

三是对戏曲发展的认识,王国维标举元剧的极高成就,而他又认为中国戏曲的发展止于元代,他曾说:"北剧南戏,皆至元而大成,其发达,亦至元代而止。"(《宋元戏曲史·余论》)他甚至认为:"明以后无足取,元曲为活文学,明清之曲,死文学也。"(见青木正儿《中国近世戏曲史》原序)吴梅则花很大功夫研究明清戏曲,把王国维腰斩了的中国戏曲发展历史又续上了。吴梅认为:"参军代面,大曲小令,弋调昆讴,随时代递变,而各呈伟观。"(《王古鲁译中国近世戏曲史·序》)吴梅《中国戏曲概论》中论明清传奇部分写得很有分量,而且有许多新的观点,如对风格流派的分析、对某些名剧的分析等等,都很有新意。即使如杂剧这种元代所长的戏曲形式,他也能指出在明代一些作家的创作中又有所突破。当然,吴梅的发展观也是很有限的,他对清代光宣以后的"黄冈俗讴"就有鄙弃的意思。

文学史家曾有这样的评论:"特是曲学之兴,国维治之三年,未若吴梅之矻以毕生;国维限于元曲,未若吴梅之集于大成;国维详其历史,未若吴梅之发其条例;国维赏其文学,未若吴梅之析其声律。而论曲学者,并世要推吴梅为大师云。"(钱基博《现代中国文学史》)这是对吴梅曲学研究的高度评价,我们正可借此作为本节的结语。

第三节　晚清戏剧改革论

当王国维正在书斋中研究中国文学与戏剧时,在整个戏剧界却发生了一场改革运动。有人把这场运动称为"戏曲改良运动"。这场戏曲改革与资产阶级改良主义政治运动相配合,它的高潮期正出现在辛亥革命前后。由于戏曲改良运动与"诗界革命""文体革命""小说界革命"相呼应,因而锋芒锐利、声势浩大。文学史家阿英曾指出:

"当时中国处于'危急存亡之秋'。清廷腐朽,列强侵略,各国甚至提倡'瓜分',日本也公然叫嚣'吞并',动魄惊心,几有朝不保暮之势。于是爱国之士,奔走号呼,鼓吹革命,提倡民主,反对侵略,即在戏曲领域内,亦形成了宏大潮流,终于促进了辛亥革命的成功。"(《〈晚清文学丛钞·传奇杂剧卷〉叙例》)这是对晚清戏曲改良运动历史背景的很好的概括。

这次戏曲改良运动,从三个方面同时展开。一方面是一些爱国的作家或学者利用杂剧、传奇等旧戏曲形式写作爱国和革命的新剧本,但这种剧本大都是案头之作。另一方面是舞台艺术的革新,改革京剧、"新舞台"戏剧、学生剧、时装新戏、时事戏等演出的与日俱增,显示了改革实践的蓬勃展开,给中国戏剧舞台带来崭新的面貌。还有一方面则是戏曲改良舆论的制造、有关改革的理论探索以及改革戏剧的具体设想等等,这些内容给中国戏剧学的历史增添了新的篇章。

一、梁启超的戏剧观

在这场戏曲改良运动中,出现了许多号角式的人物,为改革旧戏曲大喊大叫,呼唤新的创作精神,主张戏曲为改良主义的政治服务。梁启超是其中最为重要的人物。

梁启超(1873—1929)字卓如,号任公,别署饮冰室主人、如晦庵主人、曼殊室主人等,广东新会人。青年时师事康有为,曾积极赞助康有为并共同领导维新变法运动。戊戌变法失败后,流亡国外,先后创办《清议报》《新民丛报》《新小说》等刊物,继续鼓吹"改良",努力介绍西方文化;并组织保皇党,反对革命。后来在袁世凯和北洋军阀政府中任职。晚年从事教学和学术研考工作。一生著述甚多,有友人辑为一百四十八卷的《饮冰室合集》传世。他曾创作两部传奇剧

本：《劫灰梦传奇》和《新罗马传奇》，还曾发表过五幕粤剧《班定远平西域》。

　　梁启超是小说、戏曲改良的最早提倡者之一，他一生写了许多关于小说、戏曲的文章。1902变法维新运动失败后，他在自己主编的、于日本横滨出版的《新小说》创刊号上发表一篇很重要的文章：《论小说与群治之关系》。这里的"小说"，包括戏曲在内。这篇文章的中心思想，就是把小说、戏曲与政治运动密切地联系起来，要求小说、戏曲为改良主义的政治运动服务。为了达到这一宣传目的，梁启超极端地夸大了小说的社会作用。他把当时中国的一切落后腐败，都归因于古代小说的影响，把古代小说看作是"吾中国群治腐败之总根源"。他说："吾中国人状元宰相之思想何自来乎？小说也。吾中国人佳人才子之思想何自来乎？小说也。吾中国人江湖盗贼之思想何自来乎？小说也。吾中国人妖巫狐鬼之思想何自来乎？小说也。若是者，岂尝有人焉提其耳而诲之，传诸钵而授之也？而下自屠爨贩卒、妪娃童稚，上至大人先生、高才硕学，凡此诸思想，必居一于是。莫或使之，若或使之，盖百数十种小说之力直接间接以毒人，如此其甚也。"由于他把旧社会的一切祸根都归到小说上，因而自然就提出了"小说界革命"这一口号。他在文章开头就斩钉截铁般明确指出：

　　　　欲新一国之民，不可不先新一国之小说。故欲新道德，必新小说；欲新宗教，必新小说；欲新政治，必新小说；欲新风俗，必新小说；欲新学艺，必新小说；乃至欲新人心，欲新人格，必新小说。

在文章结尾，更有响亮的呼应：

　　　　故今日欲改良群治，必自小说界革命始；欲新民，必自新小说始。

在《论小说与群治之关系》一文中，梁启超还分析了小说、戏曲"支配人道"的"不可思议之力"。他认为小说、戏曲有"熏""浸""刺""提"这样四种力。"熏"即熏习，"人之读一小说也，不知不觉之间，而眼识为之迷漾，而脑筋为之摇扬，而神经为之营注"。"浸"即浸润，"人之读一小说也，往往既终卷后数日或数旬而终不能释然"。"刺"即刺激，"刺也者，能入于一刹那顷，忽起异感而不能自制者也"。"提"即升华，"凡读小说者，必常若自化其身焉，入于书中，而为其书之主人翁。……夫既化其身以入书中矣，则当其读此书时，此身已非我有，截然去此界以入于彼界"。"熏"与"浸"都是"渐"力，"熏"以空间言而"浸"以时间言。"刺"则是一种"顿"力，"熏浸"之力使人"不觉"而"刺"之力则使人"骤觉"。以上三者之力，都还是外力，"自外而灌之使入"；而"提"则是一种内力，"自内而脱之使出"，因而其作用更大。梁启超认为由于小说、戏曲有这样四种力，因而就能对感受者、对整个社会产生巨大的作用："此四力者，可以卢牟一世，亭毒群伦，教主之所以能立教门，政治家所以能组织政党，莫不赖是。文家能得其一，则为文豪，能兼其四，则为文圣。有此四力而用之于善，则可以福亿兆人；有此四力而用之于恶，则可以毒万千载。而此四力所最易寄者，惟小说。可爱哉小说！可畏哉小说！"梁启超在这篇文章中对小说、戏曲的作用夸张得失去限度，这是一种理论的失误，这也是当时改良主义文艺理论家的一种通病。但宣扬这种理论的作者，其出发点却往往有可取之处，他们的目的是希望通过小说、戏曲的改良以促使社会的改良。同时，他们由于重视了小说、戏曲，故而加强了对小说、戏曲的研究，从而常常取得一些新的研究成果。如梁启超以"熏浸刺提"四力来揭示小说、戏曲的艺术力量，可以说是一种新的理论贡献。

此后，梁启超还从艺术形式的角度分析小说、戏曲，以期引起人们的重视。1903 年春天，梁启超与平子、蜕庵、璱斋、彗广、均历、曼殊

等人相集纵论小说、戏曲,后辑成《小说丛话》长文一篇。梁启超首先
从进化论的观点出发,指出"文学之进化有一大关键,即由古语之文
学变为俗语之文学是也。"他认为宋以后的俗语文学主要就是小说、
戏曲。他还从文学体裁的角度指出,戏曲有四个特点"优于他体":

> 唱歌与科白相间,甲所不能尽者以乙补之,乙所不能传者以
> 甲描之,可以淋漓尽致,其长一也。寻常之诗,只能写一人之意
> 境(若《孔雀东南飞》等篇,错落描画数人者,不能多觏,且非后
> 人所能学步,强学之必成刍狗。),曲本内容主伴可多至十数人或
> 数十人,各尽其情,其长二也。每诗自数折乃至数十折,每折自
> 数调乃至数十调,一唯作者所欲,极自由之乐,其长三也。诗限
> 以五、七言,其涂隘矣;词代以长短句,稍进,然为调所困,仍不能
> 增减一字;曲本则稍解音律者可任意缀合诸调,别为新调(词
> 亦可尔尔,然究不如曲之自由),即旧调之中,亦可以添加所谓花
> 指者,往往视原调一句增加至七八字乃至十数字而不为病,其长
> 四也。

这种见解虽然源出于王骥德《曲律》,但梁启超通过上述四方面的比
较,明确指出在中国韵文中,"必以曲本为巨擘",并认为这是文学发
展的必然结果。他不无感叹地指出:"嘻! 附庸蔚为大国,虽使屈、
宋、苏、李生今日,亦应有前贤畏后生之感,吾又安能薄今人爱古
人哉!"

　　梁启超这一番比较冷静的思考,也促使他以后在戏曲研究中做
出一定的贡献,如对《桃花扇》的研究即是最突出的一例。在对这个
剧本的分析中,他首先强调了它的"民族主义"精神,同时揭示了它的
震撼人心的悲剧力量以及剧本语言的艺术成就。梁启超把《桃花扇》
作为心目中的优秀戏曲的范本看待。他在《小说丛话》中指出了《桃

花扇》的创作与时代的关系:"窃谓孔云亭之《桃花扇》,冠绝前古矣。其事迹本为数千年历史上最大关系之事迹,惟此时代乃能产此文章。虽然,同时代之文家亦多矣,而此蟠天际地之杰构独让云亭,云亭亦可谓时代之骄儿哉!"他特别注意指出《桃花扇》中表现出来的民族觉醒精神。他饱含情思地写道:"《桃花扇》于种族之戚,不敢十分明言,盖生于专制政体下,不得不尔也。然书中固往往不能自制,一读之使人生故国之感。……读此而不油然生民族主义之思想者,必其无人心者也。"梁启超对《桃花扇》的研究与评论,为改革家的戏剧评论做出了榜样。这种评论容易在思想内容方面作实用主义的解释而偏离作品的实际,但其中洋溢着评论家改革社会的如火热情,这却是十分感人的。

二、戏曲改良运动的鼓吹

由于梁启超等人的倡导,这一时期的改良主义戏曲理论形成了很大的声势。首先是自称为"无涯生"①所著的《观戏记》一文在旧金山发行的《文兴日报》上发表。无涯生在旧金山观看了华侨演出的广东戏(粤剧),发现所演内容与本国看到的一样,依然是"红粉佳人,风流才子,伤风之事,亡国之音",因而他无限感慨,以为广东戏非改不可。无涯生先以法国和日本的戏剧为例,来说明他的理想。他说,法国在普法战争中惨败时,在巴黎建筑剧场,以重演惨剧来激发民心:

> 凡观斯戏者,无不忽而放声大哭,忽而怒发冲冠,忽而顿足

① 章士钊《疏〈黄帝魂〉》云:"第四十三编《观戏记》,此必广东人为之。广东人与藻相熟者有江天铎,不知是否彼之笔墨。"见《辛亥革命回忆录》。〔日〕中村忠行认为《观戏记》的作者是康有为,但无确据。见《天理大学学报》第七、八辑载《关于晚清的戏剧改良运动——旧剧与明治剧团的关系》一文。今人多以为该文作者系康有为门生欧榘甲。

捶胸,忽而磨拳擦掌,无贵无贱,无上无下,无老无少,无男无女,莫不磨牙切齿,怒目裂眦,誓雪国耻,誓报公仇,饮食梦寐,无不愤恨在心。故改行新政,众志成城,易于反掌,捷于流水,不三年而国基立焉,国势复焉,故今仍为欧洲一大强国。演戏之为功大矣哉!

在日本,他看到追绘明治维新初年情事的演剧,剧场里的情景也是激动人心的:

> 日本人且看且泪下,且握拳透爪,且以手加额,且大声疾呼,且私相耳语,莫不曰我辈得有今日,皆先辈烈士为国牺牲之赐,不可不使日本为世界之日本以报之。记者旁坐默默而心相语曰:为此戏者,其激发国民爱国之精神,乃如斯其速哉? 胜于千万演说台多矣! 胜于千万报章多矣!

像梁启超的文章一样,这里对戏剧的作用,也有夸大之词;但对于改革戏剧的精神,也正在这些文字中有力地表现出来。更为可贵的是,无涯生在文章中还看到了中国改革戏剧的曙光,他笔带深情地写道:"近年有汪笑侬者,撮《党人碑》,以暗射近年党祸,为当今剧班革命之一大巨子。意者其法国日本维新之悲剧,将见于亚洲大陆欤?"在文章的结尾,作者也以有力的笔调呼喊着戏剧革新的到来:

> 夫感之旧则旧,感之新则新,感之雄心则雄心,感之暮气则暮气,感之爱国则爱国,感之亡国则亡国,演戏之移易人志,直如镜之照物,靛之染衣,无所遁脱。论世者谓学术有左右世界之力,若演戏者,岂非左右一国之力者哉? 中国不欲振兴则已,欲振兴可不于演戏加之意乎?

无涯生的戏剧观显然与梁启超的小说革命观相一致,而且,与梁启超一样,无涯生也没有明确提出如何改革戏剧的具体意见。此后,在《新民丛报》《新小说》《月月小说》《学报》《二十世纪大舞台》等报刊连续发表一系列鼓吹戏剧改革的文章。如蒋观云的《中国之演剧界》、天僇生的《剧场之教育》、LYM 的《学校剧之沿革》、箸夫的《论开智普及之法首以改良戏本为先》、王无生的《论小说与改良社会之关系》、无名氏的《论戏剧弹词之有关于地方自治》,等等。

蒋观云于光绪三十年(1904)发表在《新民丛报》第十七期的《中国之演剧界》一文,借法国皇帝拿破仑的话,认为悲剧"能鼓励人之精神,高尚人之性质,而能使人学为伟大之人物",因而"为君主者不可不奖励悲剧而扩张之"。蒋观云还借日本评论界的话,认为中国戏剧的最大缺憾是没有悲剧。在这篇文章中,蒋观云又认为当今的戏剧,相当于古时的乐,今时的戏子,相当于古时的乐官。他比较了今戏与古乐的地位,为古时孔子并重礼乐,而今时鄙薄演剧,甚为不平。基于以上的认识,他在文章结尾也提出了自己的鲜明观点和革新的呼吁:

> 要之,剧界佳作,皆为悲剧,无喜剧者。夫剧界多悲剧,故能为社会造福,社会所以有庆剧也;剧界多喜剧,故能为社会种孽,社会所以有惨剧也。其效之差殊如是矣。嗟呼! 使演剧而果无益于人心,则某窃欲从墨子非乐之议。不然,而欲保存剧界,必以有益人心为主,而欲有益人心,必以有悲剧为主。国剧刷新,非今日剧界所当从事哉!

光绪三十一年(1905),箸夫于《芝罘报》第七期发表《论开智普及之法首以改良戏本为先》一文,也从移风易俗的角度说明戏剧的教育作用。文中热情地写出演剧影响人心风俗的生动景象:"当夫析既

鸣,幕既撤,满园阒寂,万籁无声,群注目于场上,每遇奸雄构陷之可恨也,则发为之指;豪杰被难之可悯也,则神为之伤;忠孝侠烈之可敬也,则容为之肃;才子佳人之可羡也,则情为之移。及演者形容尽致,淋漓跌宕之时,观者亦眉飞色舞,鼓掌称快。是以上而王公,下而妇孺,无不以观剧为乐事。是剧也者,于普通社会之良否,人心风俗之纯漓,其影响为甚大也。"同时,箸夫对以往演剧界充斥"寇盗、神怪、男女数端",深为不满,以为这种戏剧"锢蔽智慧,阻遏进化"。于是,箸夫亦于此文中提出了改良戏剧的主张。他说:"中国文字繁难,学界不兴,下流社会,能识字阅报者,千不获一,故欲风气之广开,教育之普及,非改良戏本不可。"箸夫还主张一面要创作宣传教育剧,以唤起国民之精神;一面以外国历史上的悲壮故事充实我们的戏剧内容,更有效地发挥戏剧"开智普及"的作用。箸夫写道:

> 复取西国近今可惊、可愕、可歌、可泣之事,如波兰分裂之惨状、犹太遗民之流离、美国独立之慷慨、法国改革之剧烈,以及大彼得之微行、梅特涅之压制、意大利之三杰、毕士麦之联邦,一一详其历史,摹其神情,务使须眉活现,千载如生。彼观者激刺日久,有不鼓舞奋迅,而起尚武合群之观念,抱爱国保种之思想者乎? 日本维新之初,程效之捷,亦编译小说之力居多。吾国而诚欲独立,角逐于二十世纪大舞台也,舍取东西洋开智普及之法,其孰与于斯?

此外,天僇生(王钟麒)于光绪三十四年(1908)在《月月小说》第二卷第一期发表的《剧场之教育》一文,也强调了戏剧的教育作用。像上面所述的几篇文章一样,天僇生试图使人相信,法国的复兴、美国的独立都是戏剧演出教育作用的结果。于是,天僇生提出:"吾以为今日欲救吾国,当以输入国家思想为第一义。欲输入国家思想,当

以广兴教育为第一义。然教育兴矣,其效力之所及者,仅在于中上社会,而下等社会无闻焉。欲无老无幼,无上无下,人人能有国家思想,而受其感化力者,舍戏剧未由。"

同一年,署名 LYM 的《学校剧之沿革》一文于《学报》第十期发表。这篇文章从"学校剧"的发展历史出发,肯定了学校剧的特殊作用,主张要继承学校剧的传统,使之有益于"增进语学""实习演说谈话"及"发挥美术之思想",成为教育工作中一个重要的补充。

从以上的介绍中可以看出,自梁启超提出小说界革命以后,关于戏曲改革的呼声于海内外四处响应,在中国戏剧界掀动了一场颇具声势的改良运动。

鼓吹戏曲改良的一些干将,如梁启超等人,不仅写专论呼吁改革风潮,还直接参加剧本创作活动,这些作品,尽管从体制上看,大都借用传奇、杂剧等旧形式,但从内容精神上看,则往往具有创新性和冲击力,读后使人激奋不已。这些改良主义理论家在论文中,一再鼓吹戏曲改良的重要性及迫切感,在中国古代戏曲理论衰败不堪的时候,这种改良的鼓吹,特别具有新人耳目与激动人心的力量。

这种戏曲改良的鼓吹文章,有两个特点,一是特别强调演剧活动的社会效果,以极度夸张的理论反复说明戏剧的社会作用,主要是强调了政治宣传和社会教育作用。另一个特点是都十分强调学习外国戏剧的革新精神,以促进中国戏曲面貌的改观,从而推动社会的改良。

但是,这些鼓吹戏曲改良的文章,在戏剧观上也有一些共同的局限性。一是过于夸大了戏剧的社会作用,而且常常把戏剧的社会作用局限在宣传教育作用方面,把戏剧看作仅仅是政治运动的号筒或工具。而对戏剧本身的许多艺术规律往往置于不顾。二是认为外国的东西一切皆好,而缺乏应有的分析与辨别良莠的能力。如上文所述的一些文章中,把美国独立、法国改革等资产阶级革命历史与"梅

特涅之压制""毕士麦之联邦"等事件不加分析地相提并论,显然是不合适的。第三,在全盘肯定外国的同时,对中国古代的文化传统则往往一概否定,同样缺乏应有的分析批判精神。如《论开智普及之法首以改良戏本为先》一文把中国古代小说、戏曲统统视作宣扬"寇盗、神怪、男女数端"的毒品。文中写道:"如《水浒》《七侠五义》,非横行剽劫,犯礼越禁一派耶?《西游》《封神记》,非牛鬼蛇神,支离荒诞一派耶?《西厢》《金瓶梅》,非幽期密约,亵淫秽稽之事耶?""改良派"的理论局限性导致戏曲改良实践活动中的一些偏向与弊端,如只注重宣传演说,而不重视艺术力量;只注意"横"的生硬搬用,而无视"纵"的积极继承;甚至鼓励了民族虚无主义的滋生。"改良派"的理论局限性在以后很长一段时间内都还对戏剧界留下不良的影响。

三、三爱的《论戏曲》

在戏曲改良运动的吹鼓手中,有些人则不仅作一般的鼓吹,而且还提出了改革戏曲的一些具体建议与设想,这种建设性的设想促进了当时的戏曲改革家的戏剧实践活动。还有一些革新家则通过创办刊物、创办社团的实际行动,推动了戏剧革新活动的迅猛发展。

首先值得提出的是三爱的《论戏曲》一文。这篇文章一九〇四年九月用白话先发表于《安徽俗话报》第十一期,次年改用文言在《新小说》第二卷第二期上重新发表。

三爱系陈独秀的笔名。**陈独秀**(1880—1942)字仲甫,别署陈由己等,安徽怀宁人。"五四"时期新文化运动领导人之一。曾担任中国共产党中央委员会领导职务,后被开除出党。

《论戏曲》一文所说的"戏曲",系特指当时流行的板腔体戏曲,主要指"梆子、二簧、西皮三种曲调"。作者首先指出戏曲的巨大作用:"戏曲者,普天下人类所最乐睹、最乐闻者也,易入人之脑蒂,易触

人之感情。故不入戏园则已耳,苟其入之,则人之思想权未有不握于演戏曲者之手矣。"作者并举例说明,认为"观《长坂坡》《恶虎村》,即生英雄之气概;观《烧骨计》《红梅阁》,即动哀怨之心肠;观《文昭关》《武十回》,即起报仇之观念;观《卖胭脂》《荡湖船》,即长淫欲之邪思;其他神仙鬼怪,富贵荣华之剧,皆足以移人之性情。"于是,作者提出了一个重要的观点:

> 戏园者,实普天下人之大学堂也;优伶者,实普天下人之大教师也。

三爱认为,为了使戏曲真正起有益作用,必须力求戏曲的尽善尽美。为此,他提出改良戏曲的五项意见:一、宜多新编有益风化之戏;二、采用西法;三、不可演神仙鬼怪之戏;四、不可演淫戏;五、除富贵功名之俗套。

第一项,主张把荆轲、岳飞、史可法、李定国等大英雄的事迹编成新戏,或可选择旧戏中"可以发生人之忠义之心"的剧目,"做得忠孝义烈,唱得激昂慷慨,于世道人心极有益"。

第二项,提出要学习西方戏剧中的演说方法,以此来长人见识;还应采用西方演剧中常利用的电气声光之类的剧场技术。

第三项,指出神仙鬼怪戏,大不合情理,"煽惑愚民,为害不浅",必须"急改良"。

第四项,指出"淫戏"伤风败俗,"故是等戏决宜禁止"。

第五项,指出当时的国民多只知己之富贵功名,而不知国家之治乱和有用的科学,因而主张除去《封龙图》《开天榜》《双官诰》之类宣扬富贵团圆的戏曲,用以改变国民的旧风俗。

三爱认为,如能依上述五项进行改良,"则演戏决非为游荡无益事也"。三爱在文章最后再一次肯定了改良戏曲对改良社会的决定

性意义：“现今国势危急，内地风气不开，慨时之士，遂创学校，然教人少而功缓。编小说，开报馆，然不能开通不识字人，益亦罕矣。惟戏曲改良，则可感动全社会，虽聋得见，虽盲可闻，诚改良社会之不二法门也。”

四、《二十世纪大舞台》和柳亚子

几乎与梁启超等人鼓吹小说、戏曲改良的同时，我国第一个戏剧刊物应运而生了。这就是由陈去病于 1904 年 9 月创办的《二十世纪大舞台》。柳亚子为该刊撰写了著名的《发刊词》。该刊由于言论激烈，仅出两期即被清廷查禁。

陈去病（1874—1933）字巢南，别署佩忍，吴江（今属江苏苏州）人。最初受康梁维新运动的影响，后来转向革命。是进步文学团体南社中活跃的诗人。他的诗大抵歌颂宋明民族英雄和游侠剑客，借以抒发革命怀抱，他在 1904 年创办了《二十世纪大舞台》，并在第一期上发表了《论戏剧之有益》和《南唐伶工杨花飞别传》两篇文章。后者实则系前者的补充，通过对南唐一个伶工的评述，似历史实例说明“戏剧之有益”。陈去病在《别传》中说：“当南唐君臣靡曼、上下相蒙之秋，而直道之存，乃独攸赖于一二优伶之身，以系人吊思，则优伶亦何负于家国哉？”《论戏剧之有益》一文则正面论述戏剧的作用，除了阐述戏剧移风易俗的一般教化作用外，还特别强调戏剧的政治教育作用。文中写道：“专制国中，其民党往往有两大计划，一曰暴动，一曰秘密。二者相为表里，而事皆鲜成。独兹戏剧性质，颇含两大计划于其中。苟有大侠，独能慨然舍其身为社会用，不惜垢污以善为组织名班，或编《明季裨史》而演《汉族灭亡记》，或采欧美近事而演《维新活历史》，随俗嗜好，徐为转移，而潜以尚武精神、民族主义，一一振起而发挥之，以表厥目的。夫如是而谓民情不感动，士气不奋发者，

吾不信也。"

柳亚子撰写的《发刊词》是《二十世纪大舞台》中最重要的文献。

柳亚子(1887—1958)初名慰高,后更名弃疾,字安如,改字亚庐、亚子,吴江(今属江苏苏州)人。原系清末秀才,1906年参加同盟会,为南社的主要发起人之一。曾任孙中山总统府秘书。后来长期从事民主运动。著作有《磨剑室诗集、词集、文集》等。1904年撰写的《二十世纪大舞台·发刊词》是柳亚子从事革命戏剧活动的代表作,也是一篇反映当时资产阶级民主革命派对于戏曲的认识和要求的代表作。

柳亚子在文章开头首先针对当时的黑暗社会发出了自己的感慨:"张目四顾,山河如死:匪种之盘距如故,国民之堕落如故;公德不修,团体无望;实力未充,空言何补;偌大中原,无好消息;牢落文人,中年万恨!"他认为在当时的黑暗世界中,"灼然放一线之光明"的,正是戏曲改革活动:"翠羽明珰,唤醒钧天之梦;清歌妙舞,招还祖国之魂:美洲三色之旗,其飘飘出现于梨园革命军乎!"这也是柳亚子的一种主张:让戏曲为民主主义革命斗争服务。在资产阶级革命派的柳亚子看来,改革戏曲,是"运动社会、鼓吹风潮之大方针"之一。

《发刊词》明确提出"戏剧改良"暨《二十世纪大舞台》办刊精神,旨在唤醒中国国民的民族精神与革命精神,推翻清朝的黑暗统治。为了实现这一目的,戏剧改良必须同时从两方面去努力:一方面是反映中国国民受清朝民族压迫之耻:"今以《霓裳羽衣》之曲,演玉树铜驼之史,凡扬州十日之屠,嘉定万家之惨,以及虏酋丑类之愉淫,烈士遗民之忠荩,皆绘声写影,倾筐倒箧而出之;华夷之辨既明,报复之谋斯起,其影响捷矣。"另一方面是反映他国的革命传统及历史教训:"今当捉碧眼紫髯儿,被以优孟衣冠,而谱其历史,则法兰西之革命,美利坚之独立,意大利、希腊恢复之光荣,印度、波兰灭亡之惨酷,尽印于国民之脑膜,必有欢然兴者。"柳亚子主张通过戏曲活动,激发国

民的"报复之谋"，并以西方的革命为榜样，以印度、波兰为戒鉴，激励大家"崇拜共和，欢迎改革"，投身于推翻清封建王朝的民族民主革命中来。

在《发刊词》中，柳亚子以高昂的激情呼唤戏曲改革的崛起，呼唤民主革命胜利的来临：

> 今兹《二十世纪大舞台》，乃为优伶社会之机关，而实行改良之政策，非徒以空言自见，此则报界之特色，而足以优胜者欤！嗟嗟！西风残照，汉家之陵阙已非；东海扬尘，唐代之冠裳莫问。黄帝子孙受建虏之荼毒久矣。中原士庶愤愤于腥膻异族者，何地蔑有？徒以民族大义，不能普及，亡国之仇，迁延未复。今所组织，实于全国社会思想之根据地，崛起异军，拔赵帜而树汉帜。他日民智大开，河山还我，建独立之阁，撞自由之钟，以演光复旧物、推倒虏朝之壮剧、快剧，则中国万岁！《二十世纪大舞台》万岁！

柳亚子的《发刊词》和《二十世纪大舞台》的其他一些文章，热情地肯定和阐述了戏曲的地位和作用，并把戏曲与当时的资产阶级民族民主革命联系起来。这些文章，对于指导戏曲创作，推动进步戏曲事业的发展，对于指导戏曲参加革命运动，都曾起过积极的作用。

五、《春柳社演艺部专章》

在戏剧革新的呼唤声中，中国早期话剧也在酝酿诞生。早期话剧滥觞于上海的学生剧演出。而学生剧的样本就是盛行于上海的时事京剧。据徐半梅的回忆："这可以说与京班戏院中所演的新戏，没有什么两样的，所差的，没有锣鼓，不用歌唱罢了。但也说不定内中有

几个会唱几句皮黄的学生,在剧中加唱几句摇板,弄得非驴非马,也是常有的……"(《话剧创始期回忆录》)一系列的学生剧演出,成了话剧形式的萌芽。而早期话剧的形成时间,一般都定于春柳社在日本的演出。

春柳社是1906年冬成立于日本东京的中国留日学生团体。这是一个综合性艺术团体,包括戏剧、音乐、诗歌、美术等部门,而以戏剧为主。主要成员有曾孝谷、李叔同、陆镜若、欧阳予倩等。1907年起,在日本公演《茶花女》《黑奴吁天录》等剧。当春柳社在东京第一次演出了自编的大型话剧《黑奴吁天录》时,东京报纸纷纷刊文,称这次演剧"象征着邻国艺坛将来无限之进步",足以"担当改良清国戏剧界的先导",等等。

春柳社的纲领性文件《春柳社演艺部专章》这样声称其建社目的:"吾国倡改良戏曲之说有年矣,若者负于赀,若者迷诸途,虽大史提倡之,士夫维持之,其成效卒莫由睹。走辈不揣梼昧,创立演艺部,以研究学理,练习技能为的。艺界沉沉,曙鸡哓哓,勉旃同人,其各兴起!"《专章》除了交代春柳社的成立经过及有关事宜外,还提出了几条宗旨:

一、本社以研究各种文艺为的,创办伊始,骤难完备,兹先立演艺部,改良戏曲,为转移风气之一助。

一、演艺之大别有二:曰新派演艺(以言语动作感人为主,即今欧美所流行者),曰旧派演艺(如吾国之昆曲、二黄、秦腔、杂调皆是)。本社以研究新派为主,以旧派为附属科(旧派脚本故有之词调,亦可择用其佳者,但场面布景必须改良)。

一、本社无论演新戏、旧戏,皆宗旨正大,以开通智识,鼓舞精神为主。偶有助兴会之喜剧,亦必无伤大雅,始能排演。

一、舞台上所需之音乐、图画及一切装饰,必延专门名家

者，平日指导，临时布置，事后评议，以匡所不逮。

从《专章》中可以看出，春柳社把"改良戏曲"作为行动的旗帜。春柳社的"改良"明确提出"以研究新派为主，以旧派为附属科"。这种所谓"新派"剧，按《专章》称，系指"以言语动作感人为主，即今欧美所流行者"。这就是后来所说的"早期话剧"，又称"新剧"或"文明戏"。在《专章》中，既明确提倡以"话剧"为主，又不排斥"旧派剧"即"戏曲"；而且提出不管演新戏或旧戏，均以视其是否能"开通智识，鼓舞精神"为标准。《专章》特别指出要改良舞台效果，主张即使是演旧戏，亦要改良场面布景。由此可见，春柳社的演剧宗旨在锐意革新，努力争取学习欧美及日本戏剧的好处，对中国的戏剧界注入全新的血液。

"春柳社"的成立和宣统二年（1910）国内"进化团"的出现，宣告了中国早期话剧的诞生。这种新的戏剧形式很受群众欢迎，在当时的革命宣传中也起了很大的作用。此后，这个新的剧种，在中国大地上发展成长，成了中国新文艺大军中一个重要的方面军。

结束语

　　戏剧改良运动虽然随着辛亥革命的失败而终结，但这次运动中所迸射出的革新精神，却给中国戏剧注入了新鲜的血液。从整个戏剧形态来看，中国话剧的诞生在中国戏剧史上具有划时代的意义，这极大地丰富了作为整体的中国戏剧的艺术形式，促使中国戏剧与社会现实的紧密结合，并为引进西方戏剧艺术精华开拓了天地。从此以后，中国戏曲艺术在中国大地上有了一支生机勃勃的同盟军。

　　戏剧改良运动留下的深刻的经验教训，是一项特别重要的精神财富。首先，与现实社会的紧密结合精神对戏曲的影响甚大。这不仅在此后的戏曲舞台上，经常出现现实针对性很强的剧目，而且培养了一代代有思想、有气节的艺术家。其次，革新精神得到发扬光大，不仅促使了古老剧种的发展和各地方剧种的新生，而且培养了一批有创新精神、勇于探索改革的艺术新人。至于戏剧改良运动中在理论上的一些严重偏失，如过于强调戏剧的政治宣传作用、对民族戏剧传统的全盘否定倾向，等等，虽然在舆论界影响很大，但对戏剧家的艺术实践活动并未起决定性作用，因而，并不能左右整个戏曲舞台。在戏曲舞台上，由于艺术家对戏曲艺术的成熟的理解，由于广大观众对戏剧艺术发展方向的决定性影响，为中国老百姓所喜爱的民族戏剧形式继续着它前进的步伐。

　　由于戏剧艺术实践顽强地表现了自己的民族性，对传统精神保持着包容甚或尊崇的态度，因而，不仅戏曲理论认识坚持了传统的特

色,连中国话剧以及后来创兴的中国歌剧、舞剧等戏剧艺术品种也逐渐在思考着民族化问题,并通过实践,加强了民族化的信念。中国戏剧的这一民族性精神,使中国舞台艺术的精华得以代代相传,并以其独特的风貌傲立于世界艺术之林。

近、现代中国戏剧理论界经过半个多世纪艰苦的思索、辩争和探求,并通过对西方优秀戏剧家的实践和理论的研究,逐渐领悟了东西方戏剧艺术的不同特征及相通之处,领悟了中华民族艺术精神与世界现代艺术精神之间的重要相同点和相异点,在戏剧的现代化与民族化问题上,逐渐找到了较合理的解释,并由此增强了民族自信心与不断革新的勇气。在长期的艺术实践与理论思考中,戏剧工作者还逐渐清醒地认识到,由于传统精神在戏剧形式上的不断加固,也使某些古老剧种的艺术失去了它形成之初的那种流动、开放和创新性,而逐渐趋向凝固、封闭和保守性,并因此失去了它的艺术优势,失去了许多观众。面对着中国民族戏剧的复杂的发展史,我们不免要进一步思考许多问题:怎样正确地认识和评价中国戏剧的民族特征?怎样正确认识中国传统戏剧在世界戏剧史上的地位以及在世界戏剧新潮流中的作用?如何不断地发扬中国戏剧艺术的优秀传统精神,并有效地克服传统戏剧艺术形式的凝固化? ……这些问题,自然就成为中国戏剧学的重要课题。

在谈到中国戏曲的艺术特征时,人们常常要提出"高度综合性"这一点。所谓"高度"云云,这只能是与其他戏剧种类相比较而言。因为凡戏剧,总是具有综合性的特点的;而戏曲则除了具有一般戏剧的"综合性"外,还兼容了歌、舞、曲艺、杂技等多种艺术或技术因素。戏曲的这种特色,前人早已有所揭示,如明人王骥德认为"并曲与白而歌舞登场"的才可称为剧戏,近人王国维则提出"必合言语、动作、歌唱以演一故事,而后戏剧之意义始全"。在中国戏曲的这一艺术"综合体"中,歌舞是特别值得注意的因素。戏曲的虚拟性、假定性、

程式性、节奏性等重要特色,都同戏曲的歌舞性有关。其实,歌舞性又成了现代世界戏剧的一种新倾向。在国外有所谓"总体戏剧"的新潮流,这个新潮就是在提倡一种高度综合性的戏剧,这种戏剧也是在努力把歌、舞、诗融合在一起。戏剧的这种新融合,与现代观众审美要求的多样化有关。观众欣赏"口味"的分化即多样化,使单一口味的"纯种"戏剧不再拥有原先宽广的观众圈,而多种艺术美的融合表现,则有可能吸引"口味"各异的许多观众。世界戏剧这一新趋势的产生原因,也正是中国戏曲之所以历久而不衰的重要原因之一。

　　戏剧的这种"多味性"特色,还启发我们,戏剧艺术的本身应该是开放性的。戏剧是一种群体性的艺术活动,这就决定了它不可能是封闭式的,因为参加戏剧活动的"群体"与社会各个阶层、各个领域联系在一起,使剧场中的艺术活动与社会呈现为辐射状的广泛联系,而且,"群体"的艺术情趣各不相同,迫使戏剧艺术广泛吸收各种艺术精华以适应各种观众的需要。这种对各种艺术的吸收要求和对社会的辐射作用,就决定了戏剧的开放性。几乎每个剧种在形成之初,以及在艺术竞争中处于优势的时候,都呈现出广泛吸收和广泛适应社会的开放性。但是,不少剧种在发展到十分成熟时,却又渐渐趋向于封闭,这样,就往往开始保守甚至后退,失去了竞争或应变能力。中国戏曲之所以经受了千百年沉浮沧桑的考验,与它具有开放性特点因而富有应变能力有关。但是,历史上某些剧种曾因丧失了应变能力而消亡,现存的某些古老剧种有时也表现为固步自封,似乎在宣告已停止了开放性的向前的生命途程,这是值得警惕的迹象。历史已经证明,不开放,就不能发展,而不发展,则意味着后退。

　　由于戏剧艺术实践的"总体性"与"开放性"特点,就要求戏剧理论也必须具有相应的特点。中国古代戏剧学著作,正能自然地表现出这样的特色。它们不是什么纯而又纯的单一因素的戏剧论,而是样式丰富、灵活的戏剧论。在这些著作中,可以看到古代戏剧论对诗

论、乐论、画论等各类艺术论的融合能力，也可以看到古代戏剧论对社会、历史、哲学等观念的广泛吸收。与西方通常流行的以"科白式"戏剧为标本的戏剧学传统理论不同，中国古代戏剧理论的思维方式具有多样化、多层次的特点。如何总结中国古代戏剧学的这种特点，如何批判地继承中国古代戏剧学的这种理论精神，也就成为发展中国戏剧理论、建立有现代中国特色的戏剧学的一个重要课题。

正因为戏剧艺术要在剧场中得以完成，而剧场是整个社会的一部分，观众代表着整个社会参与戏剧活动，并把社会上的形形色色问题带进了剧场，因而戏剧天生地具有社会性。但是，戏剧的内容和形式与社会的要求并不总是和谐的，戏剧艺术家的实践活动也不总是与社会的变化合拍的。而一旦失去了这种"和谐"和"合拍"，往往会使戏剧处于一种不景气的状态，而且会使戏剧艺术家产生了心理上的不平衡之感。这就是"戏剧危机"的时候。在中外的戏剧历史书上曾记下了许多光辉的时代，如古希腊时代、英国的莎士比亚时代、中国的关汉卿时代、法国的莫里哀时代等，但在这些时代到来之前或过去之后，却往往是戏剧的某种"危机"时期。戏剧从"危机"走向"转机"的过程，正是戏剧在不断克服自身的"速朽性"因素的过程。这是戏剧的自我扬弃的过程。面临危机的戏剧在自我"否定"的同时，哺育了从艺术母体中脱胎而出的新的艺术因素，从而迎来了一个崭新的时代。戏剧的这种自我"否定"亦即摆脱危机的过程，在戏剧学著作中也得到反映。如王骥德曾说："世之腔调，每三十年一变。"什么是"变"呢，这就是克服危机的自我否定。另如明人徐渭对南戏的分析，清人焦循对花部兴起的分析，具有同样的性质。戏剧学家对危机的分析，常常促使戏剧观念的更新，从而促进了戏剧的变化与发展。因而，从某种角度上来看，"危机"正是重大发展的前奏曲，戏剧历史正是在不断克服危机中前进的。毋需讳言，今天的戏剧，也不可避免地会遇到各种各样的危机。如何解释与分析戏剧面临的种种危

机,如何自觉地促进戏剧艺术从克服危机中得到新的振兴与繁荣,这也应该是今天的戏剧学要回答的课题。

戏剧在不断的自我否定中前进,戏剧理论也在不断的自我否定中前进。中国古代戏剧学自萌芽时开始至产生系统著作的明清之交,已经历过几次重大的变化,如先秦的乐论、两宋的勾栏录、元代的演唱论、明初的功利观、明后期的本色当行论等等,各具特色,逐渐变得成熟,而且有了相当的规模。但是,如果以现代科学的眼光来看中国古代的戏剧学著作,自然觉得与中国戏剧艺术的庞大体系相比,其规模则不免相形见绌。因而,历史交给现代戏剧学者一个重要的任务:让中国戏剧学有一个较大的突破与飞跃。为完成这种历史任务的工作在最近的几十年间已迅速展开:较全面、系统的戏剧历史著作已出现了好几部,戏剧概论式的著作也已经开始写作,大规模的戏曲地方志正在组织编撰,部类研究如戏曲创作、戏曲表演、戏曲导演等著作也相继问世……这些著作在系统性与理论性方面已远远超越了历史上的著作。本书从历史的程途巡视了自上古直至近代中国戏剧学的产生与发展的轨迹,最主要的目的就是试图为建立中国戏剧学添一块基石。

我们纵观了古代中国戏剧学的历程,再仔细检点一下,觉得要建立中国戏剧学的科学体系,还必须在广度和深度两方面都作努力的开拓。就广度而言,要关注对演出活动的研究,加强对演员艺术的系统整理和研究,尤其要加强对观众的研究。在研究演出活动的时候,还要注意对剧场管理的研究,特别要注意把剧场放在整个社会中进行考察。剧场学的建立可以说是戏剧学建立的最重要的一环。中国的剧场,从广场、乐棚到瓦舍、勾栏,从茶园、宫廷剧场直至近代的新式剧场,这些剧场中的观众,这一代代观众审美要求的一贯性及其变异,这种审美特征对今天的戏剧艺术有何作用或影响等等问题,都值得重新研究。另外,我们在仔细研究当代戏剧的成就和危机以及面

临的挑战与考验时，深深地感到，我们需要努力创造真正属于今天的戏剧，而且需要构想属于明天的戏剧。这时，我们发现，当代戏剧的发展，有赖于剧场与整个社会关系的改善；明天的戏剧又何尝不是如此呢？因而，当代戏剧学家必须花很大的精力，研究在当代中国的特定社会中，如何调整和改善剧场与其他文化体系乃至整个社会之间的那种复杂的关系，使戏剧更好地适应社会的需要，并更好地发挥戏剧作用于社会的机能。这种研究，必将给戏剧学带来许多不易解答的难题，但也必定能极大地拓宽戏剧学的社会视野。

就深度而言，首先要对戏剧的三个核心因素——演员、剧本、观众三者之间的关系作新的深入的研究，并要分别研究这三者的实践技术，不仅要如实地记录前人积累的艺术、技术经验，并且要从理论上给以说明、概括和提高。还要从新的角度对戏剧学进行深入的开发，如从心理学的深度或从哲学的高度进行研究，都还有待于进一步的开发与提高。至于如何吸收当代科学的最新研究方法来更新我们的整个研究现状，则是摆在我们面前的一个全新的课题。

总之，建立中国戏剧学理论体系的目的，就是为了从宏观和微观两方面深入研究中国戏剧艺术体系，起到总结昨天，启发今天，指示明天的作用。当前，许多理论家纷纷议论未来的戏剧问题。我们认为，戏剧的生命在于实践。戏剧的命运维系于艺术家的实践活动，而并不依赖于未来学家的美好预言，因此可以说：改善今天，就是走向未来。今天的戏剧学理论家，他的根本任务就是使自己的理论工作能对艺术实践真正产生作用，并回答戏剧艺术实践提出的许多新课题。

那么，中国戏剧学的建立依靠什么呢？答案也许各种各样，但这一个口号的提出必不可少：让实践家多一点理论的思考，理论家多一点实践的观念！

人名书名索引

（包括重要诗文篇目）

按汉语拼音顺序排列

史论概念索引

初版后记

　　我早就希冀有一部属于中国自己的戏剧学研究著作问世，从而早日改变以往在本学科研究中多照搬西方、惟独缺少"自我"的不正常现象。无日的等待，不如自己先摸索着干起来。本书正是这种探求的产物。

　　由于在我国对戏剧文化作科学的研究还是一门新兴的学科，其中对曲论的全面研究，对中国戏剧学的建立则还处于最初的草创阶段，因而我想对所研究的对象尽可能先作历史的全面的介绍、述评和剖析，力求勾画出中国戏剧学发展史的一个较清晰的轮廓，以利于今后在此基础上通过更全面的审察与比较，找出中国戏剧学史的重点、难点、薄弱环节及空白点，有目的地把中国戏剧学史上的一些问题逐一加以解决，为中国戏剧学的真正创立做点贡献。另外，由于中国古代戏剧学文献资料颇不易得，因此，对于历史上一些最重要的理论精华及确不易见的重要古籍资料，本书在论说过程中尽可能将其要点原原本本地加以摘录，可使读者不必重复笔者在搜阅古籍时的奔波及检录之苦。这样也许可以更好地为读者服务，对推动学科建设也可能较为有益。

　　我已尽自己的努力在开掘与耕耘，至于最终却只能拿出不成熟的果实，那只能怪自己学力与经营之未精。曾鼓励我作这项研究的诸多师友，请不要对我过于宽恕，我正在诚心地听取你们的批评。

　　假如有人问我：在整个戏剧界为改革和创新而痛苦拼搏的紧张

时刻,你为什么还有闲情在邈远的古代作悠然的徜徉? 我将惶恐地回答: 不,我的双脚从未离开我们的大地,我正是从一个伟大民族的历史中获得了真正的创新精神和前进的勇气。

叶长海

1985 年 5 月 24 日

于上海戏剧学院

再版后记

1986 年,本书在上海文艺出版社出版,由于印数极少,当年就脱销了。次年,台北开始流通本书的繁体字版,数年间连续印了四版,总印数当已超过简体字版。现在为满足大家学习戏剧学的需求,改由中国戏剧出版社再版发行。

当年我写作本书时,正值不惑之年。不意二十年弹指而过,至今已逾耳顺之年,人类历史则已跨入新的世纪。想当初写作之时,学界及出版界对"戏剧学"一名十分陌生,有人心存疑虑。时至今日,戏剧学则已成了一门大学科,不仅戏剧专门院校以此为重点学科,综合性大学亦争先恐后地创造条件成立戏剧学学科,研究队伍与教学队伍迅速壮大,新的研究成果纷纷面世。

二十年前,我对于梳理历史资料曾做过很大的努力,那时所能见到的可用材料均能尽量运用。但近一二十年间,由于各地戏曲研究者的多年辛劳,出版了各省的戏曲志等系统史志,开掘出许多我以前未能接触的新资料。而且出版了几部大型专业工具书,如《中国曲学大辞典》《中国昆剧大辞典》等,足可称为资料集成、学术创新的巨著。回想当年,我仅为查阅一些序跋、评点资料,就奔走于各地图书馆,搜检抄录,费时甚多。现在此类书都已出了几大册。像当年无法看到的评点奇书《才子牡丹亭》,最近亦已在台北出版了排印本。新材料的发现,有时会直接改变我们对某些问题的"定论"。就以"戏曲"此一名词为例,当年所知"戏曲"最早见于元末明初,后来发现的

新材料则告诉我们,原来在宋元间就已有人写到了"永嘉戏曲"。

在我写作本书的时候,学界对戏曲作系统理论研究的著作不多。而此后十多年间,不仅出版了《中国戏曲通论》(张庚、郭汉城主编)这样的宏达之作,而且还有专门著作研究戏曲美学、戏曲观众学、戏曲评点、戏曲班社、戏曲文物、戏曲声腔、戏曲导演、地方戏曲剧种、少数民族戏剧以及傩戏、目连戏等等。这些研究逐渐走向系统化、学科化。还有交叉学科式的研究,如戏曲与小说、戏曲与民俗、戏曲与宗教、中国戏曲与外国戏剧的比较之类,不一而足。值得注意的,这期间,海峡两岸以及海内外的学术交流不断加强,国外的研究成果亦时有引进。为此,戏曲界研究视野大为拓展,开发了许多新的研究方向和研究领域。

当年写作本书,主要是对中国古代戏剧研究、戏剧理论批评、戏剧学科建设的系统整理,终结在二十世纪初,而对于此后的中国戏剧学研究现象,则未有涉及。至于本书出版后的许多新成果,此次再版时亦未作补充。为了弥补本书的此一缺憾,亦为了推动学科的发展,近年我与几名青年学人一起,专门着力于梳理二十世纪的中国戏剧研究,另外撰写一本《中国戏剧研究》(福建人民出版社 2006 年版),可以看作是本书研究项目的一种延伸。

虽然本书此次再版,基本上一仍其旧,但由于初版至今毕竟已过了二十年,故而对一些容易处理的问题,还是尽可能吸收近年科研的新成果,对原文作修正,以求完善。如:根据学界的基本认同,通过修改行文或注释指出,清代乾隆年间刊行的《笠阁批评旧戏目》的作者为吴震生,道光年间为《审音鉴古录》作序的"琴隐翁"即戏曲作家汤贻汾,近代论文《观剧记》作者"无涯生"乃是康有为的门生欧榘甲。又如:根据自己调查考索,认定王国维于 1913 年初完成的戏曲史著作,初名为《宋元戏曲史》;赞同一些学者的主张,以为沈璟增补的南曲曲谱,初名为《南词全谱》;重视新材料的发现,注明清代戏曲

表演理论著作《明心鉴》另有一种传钞本，其署名作者为乾隆时苏州老艺人吴永嘉。诸如此类，改动文字极少，却能吸收一些重要的科研成果，使本书保持立足于学术前沿的特色。其他对于引用文字的重新核定，对于人物生卒年的修正之类，为数亦不少，这里不一一复述。

本书初版的责任编辑李国强先生，曾为文化艺术著作的出版默默耕耘数十年，他赞同本书由北京再版。于是我就属意于中国戏剧出版社。该社副社长沈梅女士，其于戏曲之道，有家学渊源。1984年，我的第一本著作《王骥德曲律研究》参评首届"全国戏剧理论著作奖"，她代表中国剧协来沪与我们这些即将获奖的"候选作者"联系。当时我就觉得她不仅懂行，而且特别热情负责。此次由她亲自担任责任编辑，自然保证了本书的出版质量。我由此也与中国戏剧出版社建立了愉快的合作关系。

二十年前的旧作，至今还有人愿意阅读，这令我感到欣慰。其实再一次面世，也就是再一次接受专家与读者的审查。自知笔下疏漏，在所难免，还望诸君不吝赐教。是为至盼。

叶长海

2005 年 3 月 7 日

于上海花城